타
이
포
그
래
피
의
숲

타 이 포 그 래 피 의 숲

이재민 · 이기섭 · 김장우 · 조현 · 문장현 · 박우혁 · 슬기와 민 ·
김형진 · 조현열 · 김경선 · 정진열 · 김두섭 · 오진경 · 최문경 ·
이재원 · 성재혁 · 유지원 · 민병걸 · 이충호 · 이장섭 · 크리스 로

제1판 2쇄 2015년 10월 22일
제1판 1쇄 2013년 10월 25일

홍디자인

발행인 홍성태
기획편집 조용범, 김은현
아트디렉션 김경선
표지디자인 이다은
내지디자인 한성근

주소 135-878) 서울시 강남구 삼성로 100길 23-7
전화 편집 02)6916-4481
팩스 02)6916-4478
이메일 editor@hongdesign.com
블로그 hongc.kr

ISBN 978-89-93941-82-1 03600

이 도서의 국립중앙도서관 출판시도서목록(CIP)은 e-CIP홈페이지
(http://www.nl.go.kr/ecip)와 국가자료공동목록시스템(http://
www.nl.go.kr/kolisnet)에서 이용하실 수 있습니다.
(CIP제어번호 : 2013019948)

홍시 홍디자인은 (주)홍시커뮤니케이션의 출판 브랜드입니다.

타이포그래피의 숲

홍디자인

타 이 포 그 래 피 의 숲 에 서 서 성 이 기

"움베르토 에코는 자신의 책『소설의 숲으로 여섯 발자국』[1]에서 이렇게 말했다.
'한 이야기가 어떻게 끝나는지 알려면 대개 그것을 한 번 읽는 것으로 족할 것이
다. 이와는 반대로 전형적 작가를 찾아내려면 텍스트를 여러 차례 읽거나, 심지
어 한없이 읽어야만 하는 경우도 있다.' 이어서 그는 자신이 20세 때부터 (아마)
현재까지 한없이 읽고 있는 제라르 드 네르발의「실비」를 예로 들며 소설의 숲을
탐험하는 흥미진진한 방법들을 늘어놓는다.
타이포그래피에 대해서도 우리는 비슷한 이야기를 할 수 있다. 즉 눈앞에 쓰인 글
이 정확히 어떤 글자들로 이루어져 있는지 알기 위해서는 한글만 알면 되지만, 타
이포그래피라는 숲으로 들어서는 순간 그곳에 존재하는 다양한 진입로와 갈림길,
오솔길, 지름길이 눈앞에 펼쳐지는 것이다. 길뿐이 아니다. 여기저기 볼만한 나무
들을 비롯해 그들이 맺은 열매와 무성한 가지들까지, 제대로 구경하자면 끝이 없
다. 안내자 없이 숲을 헤매다가 길을 잃을 수도 있다.
사실 타이포그래피라는 영역은 지극히 보편적인 동시에 한없이 전문적이기도 해
서 일반적인 독자들은 무시해 버리고 사는 게 속 편한 분야이기도 하다. 아예 옆으
로는 눈길도 안 주고 숲을 통과하는 게 좋다는 말이다. 하지만 그러기에는 숲 속
에서 들려오는 소리나 풍겨오는 냄새, 고운 빛깔을 무시할 수 없는 사람들이 있
게 마련이다. 바로 숲 속으로 들어가 버리고야 마는 사람들. 홍디자인에서 출간하
는『타이포그래피 워크샵』시리즈는 그런 사람들을 위해 기획된 안내판, 혹은 경
험담 모음집에 해당한다. (중략) 이 글의 제목「타이포그래피의 숲으로 다섯 발자
국」은 움베르트 에코의 책에서 가져온 것이다. 나는 그 책을 1999년도에 처음 접
했는데, 텍스트 읽는 방법에 대해 지금까지 그보다 많은 것을 알려준 책은 없었다.
그 책 역시 어느 대학에서 강의한 내용을 정리해 책으로 엮어낸 것이었다. 이제 다
섯 발자국을 뗀 이 시리즈가 타이포그래피의 숲을 여행하는 데 훌륭한 안내서가
되길 기대해 본다."[2]

이 책의 모태가 된『타이포그래피 워크샵』시리즈가 다섯 권 나왔을 때, 내가
이 시리즈에 쓴 서평의 일부이다. 그리고 2년이 흘렀다. 그동안『타이포그래피
워크샵』시리즈는 아홉 권이 나왔으며, 그 가운데 스물한 편의 글을 엮은 책이
나오게 되었다. 그리하여 내게 또 한번 짧은 글을 쓸 기회가 주어졌으니, 이번에는
독자의 입장에서 이 안내서를 어떻게 바라보면 좋을지 말할 차례인 듯싶다.

먼저 짚고 넘어갈 것은 여기에 실린 스물한 편의 이야기는 숲의 이정표가 아니라는
사실이다. 즉 그들은 길 위에서 어느 곳까지의 거리나 방향을 가리켜주지 않는다.
대신 여기에 실린 안내판들은 지금 자신이 서 있는 곳을 돌아보고, 스스로 갈 곳을
가늠하게 해 준다. 굳이 말하자면 산이 아닌 들판에 있는 숲이어도 좋다. 서둘러
정상을 향해 올라가길 원하는 사람은 다른 타이포그래피 교과서를 찾아보길 권한다.
두 번째로 언급할 것은 숲이 품고 있는 것은 물리적인 영역을 넘어선다는
사실이다. 사실 숲이야말로 이미지가 태어나는 곳이다. 그곳은 빨간 모자가
늑대를 만나는 곳이며, 나무꾼이 호랑이나 도깨비, 선녀, 산신령 등등을 만나는
곳이다.(어쨌든 나무꾼은 무언가를 만나고야 만다.) 역사학자 자크 르 고프가
중세의 공간과 시간 구조를 설명하며 '트리스탕과 이죄의 전설'에 등장하는
숲으로 글을 시작한 것도 마찬가지 이유다.[3] 숲이 그저 개간의 대상이거나 수익의
원천에 불과했다면 그는 그렇게 공들여 숲의 모습을 기술하지 않았을 것이다.
하지만 은둔자와 연인, 방랑 기사, 산적들이 모여드는 숲은 중세적 상상력을 낳고,
더 나아가 그 시대의 공간 관념과 망탈리테를 형성하는 중요한 기재였다.
다시 한번, 우리는 타이포그래피에 대해서도 마찬가지 이야기를 할 수 있을
것이다. 만약 타이포그래피를 그저 의사소통의 도구로서만 파악한다면
우리는 굳이 숲에서 서성일 필요가 없다. 나무꾼도 누군가를 만날 필요 없이
땔감만 마련해서 곧장 집으로 향하면 된다. 그러나 우리가 한 시대의 문화와
정신을 중재하는 매개자로서, 텍스트의 잠재성을 드러내는 중요한 기재로서
타이포그래피의 가능성을 좇는다면 이미지로서 타이포그래피의 숲, 상상으로서
타이포그래피의 숲을 놓치지 말아야 한다. 그곳에서 서성이면 서성일수록 우리의
상상력은 흥미로운 세부를 만들어 낼 것이기 때문이다. 이 책이 그런 상상력을
자극하는 좋은 기회가 되어 줄 것이다.

박활성 워크룸프레스 공동대표

(1) 이 책은 2009년 열린책들에서 『하버드에서 한 문학 강의』
(움베르토 에코 마니아 컬렉션 17)라는 밋밋한 제목으로 다시 출간되었다.
(2) 박활성, 「타이포그래피의 숲으로 다섯 발자국」, 『글짜씨 737–992』, 안그라픽스, 2011.
(3) 자크 르 고프, 『서양 중세 문명』, 유희수 옮김, 문학과지성사, 2008.

LEE JAEMIN

01

텍스트는 그것을 구성하고 있는 문자들이 어떻게 다루어지는지에 따라 더 명확하게, 때로는 더 모호하게 바뀌어 갑니다. 타이포그래피가 만들어 내는 확장성과 모호함의 간격이 바로 타이포그래피의 매력이라고 생각합니다. / 최근에 관심 있는 작업의 키워드는 '반복과 변환'입니다. / 만약 여건이 구비된다면 경제적, 심리적으로 편하게 오래도록 작업할 수 있는 환경을 만들어 보고 싶습니다. / 지금 하고 있는 일을 그만둔다면 방망이를 깎는 노인처럼 지속적으로, 하지만 격하지 않게 규칙적으로 몸을 쓰는 일을 하고 싶습니다.

이
재
민

나에게 영감을 주는 이미지 '어머니의 그림'

서울대학교에서 시각디자인을 공부한 뒤 2006년부터 그래픽디자인 스튜디오 fnt를 기반으로 하여 동료들과 함께 다양한 인쇄매체와 아이덴티티, 디지털 미디어의 디자인에 이르는 여러 프로젝트들을 진행해 왔다. www.leejaemin.net

대학을 졸업한 후 1년 반 정도 웹서비스 회사에서 근무하다가 독립해서 스튜디오를
시작했어요. 오늘 제가 소개할 내용들은 스튜디오를 시작한 이후 가진 작업에 대한
생각, 그리고 실제적인 작업에 그러한 생각들이 어떻게 반영되었는지, 어떤 흐름을
갖고 흘러갔는지에 관한 것들이에요. 포스터나 리플렛, 음반 등 주위에서 흔히 볼 수
있는 매체들의 작업이 많으니 편하게 들어주시면 될 것 같습니다.

fnt ™

01

02

hong

03

01 fnt라는 스튜디오를 운영하고 있는데, 'form & thought'라는 뜻입니다. 사실 도메인을 사야 하는데 이미 있는 단어들은 도메인을 살 수가 없잖아요. 그래서 이니셜로 만들어야겠다고 생각했어요. 이름에 큰 의미를 두지는 않았어요. 2007년부터 시작해서 지금까지 만들어온 형태들과 그 형태들 안에 어떠한 생각들이 깔려 있는지 이야기하도록 하겠습니다.

02 그전에 2006년도에 참여했던 전시에 출품한 작업들을 보여 드릴게요. 저의 오래된 작업들을 보면 오브젝트들이 반복되어 형태를 이루는 것이 많아요. 나뭇가지 하나는 잘 부러지지만 여러 개는 잘 부러지지 않듯이 모이고 응집하면서 나타나는 힘들과 반복되면서 나타나는 주술적인 의미들에 흥미를 느꼈나 봅니다. 그래서 옛날 작업들을 보면 그런 게 많아요. 이른바 'Ctrl+V'를 이용해서 많이 할 수 있는 작업들.

03 '홍'이라는 중국 고가구 리테일의 아이덴티티 작업입니다. 지금은 외국에 있는 황소인 선배와 함께 진행했던 프로젝트예요. 사실 '중국'이나 '고가구'라는 소재가 잘못 풀리면 촌스러워지기가 쉽잖아요. 물론 제품들은 예쁘고 화려하지만요. 그런 부분을 어떻게 해결할 수 있을지가 고민이었어요. 가구의 경첩이라든지 쇠붙이로 만들어진 모서리의 이음새 같은 부분들에서 착안해 구상을 했어요. 로고의 기본 컬러는 블랙과 화이트로 정하고, 획과 획이 만나 꺾이는 부분들만 절개해 유닛을 만든 후 실제 가구의 색깔들을 몇 개 가져와 적용했더니 촌스럽지 않더라고요. 로고의 한자 '虹'에서 검정색을 빼버리면 알록달록한 유닛들만 남아요. 이 유닛을 가지고 복제와 반복을 통해 강한 인상을 줄 수 있는 패턴을 만들 수 있었습니다. 앞서 보여 드렸던 이미지들과는 또 다른 방식의 반복을 테스트해 본 작업이었어요.

04 2007년 말에 작업했던 텝스^{TEPS}를 위한 캘린더예요. 영어 능력을 평가하는 곳과 관련된 프로젝트임에 착안하여 알파벳을 최소의 유닛으로 가져왔어요. 그리고 4월과 벚꽃, 8월과 해바라기…… 이런 식으로 각 달을 대표할 수 있는 꽃을 한 종류씩 정해서 짝을 만들었어요. 예를 들어 달력의 뒷면을 보면, 8월은 알파벳이 복제되어 만들어진 해바라기 꽃이 8개 배치되어 있고, 12월은 홍성초가 12개 배치되어 있어요. 이런 식으로 하나의 모티브를 반복적으로 복제하면서 만든 거죠.

05 꽃을 소재로 캘린더를 만들었다는 점에서 앞의 작업과 비슷한 맥락이지만, 조금은 다른 개념으로 접근하여 만든 달력이 있어요. 스튜디오에서 자체적으로 제작한 건데요. 시계방, 금은방에 가면 볼 수 있는 일력을 만들어 보고 싶었어요. 이번에는 그냥 감각에 의지해서 만들지 않고, '복스의 타입 분류'에 따라 타입, 즉 숫자를 고른 후 돌려서 만들었습니다. 그랬더니 같은 시간을 활용해 훨씬 많고 풍성한 결과들을 얻을 수 있었고, 제가 감각적으로 만든 것보다 훨씬 아름답다고 느껴지는 조형들을 만들 수 있었어요. 게다가 의도치 않은 표정이 생기는 게 좋았어요.

04

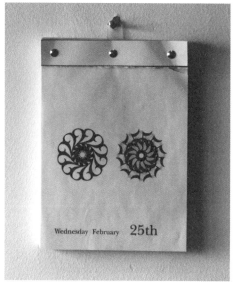
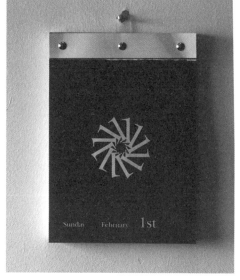

06

이때부터 무조건 감각에 의지하는 것이 아니라, 작업에 사소하지만 간단한
알고리즘 같은 것을 만들어 보기 시작했어요.
그래서 반복 + 베리에이션^{variation}이 되었습니다. 베리에이션이라는 말이
음악에서는 변주곡이라는 말인데요. 기본이 되는 아리아가 있고, 장식적으로
바꾸기도 하고, 순서를 바꾸기도 하고, 확장하거나 축소하기도 하고, 속도를
변하게 하기도 하는 거죠. 이것이 조형에도 똑같이 적용될 수 있을 거라
생각했어요. 이런 맥락으로 한 작업들을 보여드릴게요.

**04 TEPS 캘린더에 사용된
패턴(2007)**

**05 2009 Calendar – Eyrhythmia
in the Course of Time(2009)**

**06 2009 Calendar – Eyrhythmia
in the Course of Time에 사용된
패턴(2009)**

07

07 타이포그라피학회 정기전에 출품했던 작업입니다. 전시 주제가 '이상의 작품에 대한 재해석'이었어요. 이상에 대해 조사하던 중 「거울」이라는 시를 발견했어요. 이 시를 공부한 후 만화경의 원리를 이용해 이상의 시를 타이핑한 것을 만화경 안에 집어넣고 돌렸어요. 명조의 형태로 출발했지만 여러 각도나 반전되는 양상에 따라 아랍권의 형태가 보이는 것 같았어요. 그러니까 이것은 확신할 수 없는 감각에 의해서 만든 것이 아니라, 어떤 알고리즘 같은 것에 의해 만들어진 작업이었습니다.

08 클라이언트 작업으로 한 SK텔레콤의 멤버십 카드입니다. 일러스트레이터들과 잘 협업해서 TTL이나 리더스클럽, 그녀들의 T 등 각 멤버십에 가장 잘 어울리는 일러스트레이션으로 카드를 디자인하고 싶었어요. 큰 그림을 하나 그리고 그 그림을 나누어 다시 9개의 그림을 만들었습니다. 이렇게 순식간에 20장의 카드 디자인이 만들어졌어요. 이런 작업 방식에 흥미를 느낍니다.

09 2012년 3월부터 명동예술극장의 공연 포스터를 담당하고 있습니다. 공연 포스터를 만들기 전, 극장에서 진행하는 여러 가지 프로그램들의 홍보물을 만드는 것을 의뢰받았어요. 프로그램의 종류가 상당히 많아서 그 포스터들을 소모적으로 일일이 만드는 것보다 하나의 인상으로 묶어 줄 수 있는 시각적인 장치를 만드는

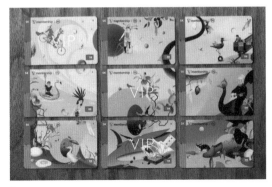

08

07 Au Magasin de
Nouveautes(2010)

08 SK텔레콤 멤버십 카드(2010)

것이 더 필요하겠다고 생각했어요. 프로그램들을 각각의 성격에 따라 '함께하기', '생각하기', '체험하기', '즐기기' 4개의 카테고리로 구분한 후 각각 색상과 형태를 부여했어요.

10 그후 공연 포스터도 만들었는데, 일정한 템플릿을 사용해 만들면 안 되겠냐고 제안했어요. 대신에 엄청 빨리 할 수 있다고 했죠. 원고를 받은 후부터 실제로 막이 오르기까지의 시간이 충분하지 않은 것도 사실이고요. 그때그때 제작해 다소 제각각이었던 홍보물들의 인상을 정리해 주면서 효율적으로도 작업할 수 있으면 좋겠다고 생각했습니다. 그렇게 해서 처음 만든 게 「헤다 가블러」입니다. 이 작업은 컴퓨터에 앉아서 레이아웃하는 작업보다 사진을 어떻게 찍을지 고민하는 데 더 많은 시간을 쓴 것 같아요. 아직까지는 명동예술극장의 공연 포스터 작업 중 가장 마음에 듭니다. 배우의 얼굴에서 느껴지는 힘 때문인 것 같습니다.

11 「아워타운」포스터입니다. 작은 마을을 배경으로 큰 비중의 주인공이 없이 거의 모든 배역들이 비슷한 비중으로 잔잔하게 흘러가는 연극입니다. 사진보다는 일러스트레이션이 어울릴 것 같다고 판단했습니다. 「라오지앙후 최막심」은 니코스 카잔차키스 원작의 『그리스인 조르바』를 각색한 연극입니다. 이처럼 일러스트레이션을 사용해 보기도 하고, 누끼를 따보기도 하고, 기울여 배치해 보기도 하는 등 조금씩 변화를 주며 작업해 오고 있습니다.

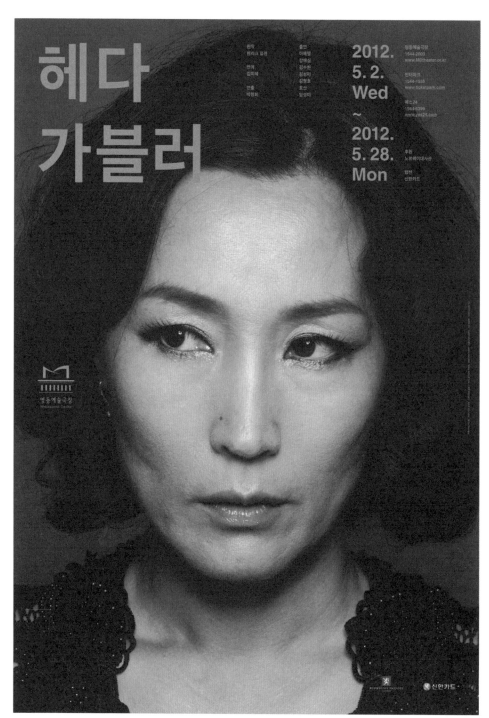

헤다
가블러

원작
헨리크 입센

번역
김미혜

연출
박정희

출연
이혜영
강애심
정수현
김성미
김정호
호산
임성미

2012.
5. 2.
Wed
~
2012.
5. 28.
Mon

명동예술극장
1544-2003
www.MDtheater.or.kr

인터파크
1544-1555
www.ticketpark.com

예스24
1544-6399
www.yes24.com

후원
노르웨이대사관

협찬
신한카드

명동예술극장
Myeongdong Theater

신한카드

09

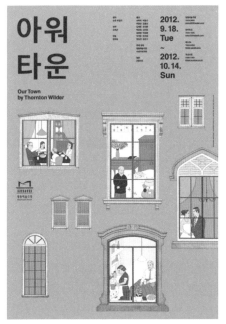

11

09 명동예술극장 '명례방
프로젝트'를 위한 포스터
시리즈(2012)

10 「헤다 가블러」 포스터(2012)

11 「아워 타운」 포스터(2012) /
「라오지앙후 최막심」(2013) 포스터

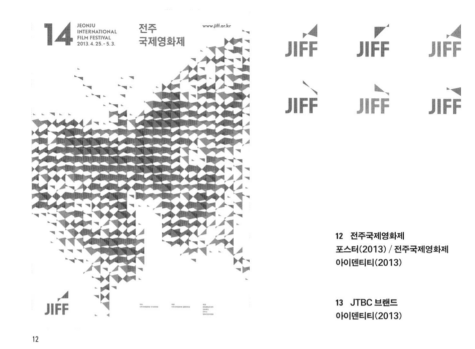

12 전주국제영화제
포스터(2013) / 전주국제영화제
아이덴티티(2013)

13 JTBC 브랜드
아이덴티티(2013)

12

12 이것은 전주국제영화제 아이덴티티입니다. 부산국제영화제와
부천판타스틱영화제 등을 포함한 주요 영화제들 중에서 전주국제영화제는
상대적으로 더 대안적이고 독립적인 성격을 띠고 있다고 생각했어요. 결과물의
분위기도 막연하게 그런 느낌일 거라 예상하고 전주에 내려갔는데, 영화제
측에서는 한옥이나 비빔밥 같은 지역적인 특색과 꽃이 만발하는 계절감을
강조하는 것을 타 영화제와의 차별화 전략으로 생각하고 있었어요. 가족이나
연인끼리 놀러 와 콩나물국밥을 먹고 한옥마을을 구경하거나 화사한 꽃밭에서
사진을 찍는, 그런 분위기들. 비슷한 맥락으로, 지금까지 전주국제영화제는 그
상징물로서 나비를 사용해 오고 있었기에, 이번에도 나비를 표현하는 요소는 꼭
포함되고 색상도 반드시 노란색을 사용해야 했어요. 이런 상황은 제가 예상했던
것과는 상당히 달랐어요. 어쨌든 나비를 요소로 사용해야 했기 때문에 이를 잘
쓸 수 있는 방법을 생각해야 했습니다. 나비의 형태를 너무 적나라하게 드러내고
싶지는 않았어요. 저희는 영사기의 빛일 수도 있고 다양한 나비의 표정일 수도
있는 요소들을 만들었습니다. 이 모티브는 확장되어 패턴을 이루기도 합니다.
이것을 바탕으로 포스터와 배너 등의 1차적인 홍보물을 비롯해 여러 가지

애플리케이션들을 제작해 나갔습니다. 주어진 조건이 있었기에 오히려 평소와
조금 다른 시각으로 접근할 수 있었던 프로젝트였습니다.

13 다음은 JTBC의 브랜드 아이덴티티 작업입니다. 지금도 사용하고 있는
JTBC의 로고 자체는 개국 당시 다른 곳에서 디자인을 했는데, 저희는 이
로고가 마음에 들었습니다. 잘 만들었다고 생각했어요. 로고 등과 함께, 각종
애플리케이션에서는 다양한 컬러로 그라데이션을 적용한다는 콘셉트까지
개발되어 있던 상황이었습니다. 하지만 이후 1년 정도 운영하다 보니 약간의
어려움이 있었나 봐요. 아무래도 방송국이다 보니 시간이 충분치 않은 상황에서
다양한 경우에 대응해야 하는데 '그라데이션'이라는 요소만으로는 해결이
어렵다는 의견이었습니다. 색상으로서의 그라데이션 외에 그것을 움켜쥘 수 있는
형태적인 요소가 필요했던 것 같아요. 그래서 일종의 '브랜드 버전 업'을 의뢰
받았습니다. 저희는 로고를 분해해서 다음과 같이 네 가지의 형태로 나누었습니다.

Entertainment
in the Spotlight

Culture
as a Window to the world

News
as Clear as a Blade

Drama
with a Differentiated story

Level 1

Level 2

Level 3

각각은 화제의 중심이 되는 '예능', 세상을 보는 창으로서의 '교양', 예리한 '보도', 스토리가 있는 '드라마'를 의미해요. 형태가 생기니 자연스럽게 그 형태가 내포한 방향성도 생겼어요. 이번 작업은 방송국의 프로젝트이다 보니 화면에서 어떻게 보여지는지가 가장 중요했어요. 그래서 요소들을 개발할 때 그 형태 자체뿐 아니라 애니메이션 효과 같은 것도 함께 고민해야 했습니다. 이 요소들이 실제 방송 화면에 적용될 때에는 다시 세 가지 레벨로 나뉘어져요. 첫 번째 레벨은 그리드에 꼭꼭 채워 담는 것, 두 번째는 거기서 조금씩 속아낸 것, 세 번째는 보다 자유롭게 스케일과 좌표를 변형한 것입니다. 처음엔 레벨 1단계에서 주로 적용하다가 해가 바뀌고 변화가 필요한 시점이 되면 다음 레벨을 적용하면 좋겠다는 생각이었습니다.

14 '미엘'이라는 카페와 함께한 작업들입니다. 미엘은 2007년에 갤러리를 겸하는 카페 공간으로 오픈한 곳입니다. 오픈할 때부터 파트너십을 갖고 함께 재미있는 기획을 많이 해 오고 있어요. 그곳에서 이루어지는 전시의 작가와 작품을 소개할 목적으로 만든 뉴스레터예요. 미엘의 작업들에 사용될 서체 선택의 기준에 슬랩세리프만 사용한다는 룰이 있었어요. 미엘과 fnt 모두 처음 시작하는 무렵이었기에, 무언가 끓어 오르는 북적북적하고 활기찬 느낌이 잘 살 것 같다는 생각에서였습니다.

미엘 연말 행사의 초대장과 데코레이션입니다. 눈 결정 같기도 하고, 별처럼 보이기도 하는 오브젝트를 만들어서 매장 천장 등 여기저기에 매달았어요. 이것도 반복이라면 반복일 수 있겠죠. 형태 자체도 반복적인 원리로 만들었어요. 아, 그리고 미엘은 꿀이라는 뜻이에요. 그래서 '벌집'을 상징하는 육각형의 테마를 지속적으로 사용하고 있어요. 육각형이 제가 추구하고 있는 반복적인 작업들에 적용하기에 좋은 소재이기도 하고요.

15 2007년 미엘에서 열렸던 'from miel with love'라는 플리마켓 행사의 포스터입니다. 'from miel with love'라는 문안을 두 가지의 서체로 타이핑한 후 겹쳐서 배치했어요. 하나는「클라렌돈」이라는 슬랩세리프고, 또 하나는 「트라이스퀘어Trisquare」라는 저희가 만든 서체예요. 애써 번역해 보자면 '삼사각' 정도? 조금 말이 안 되는 이름이에요.「트라이스퀘어」에 대해서는 조금 뒤에 더 자세히 말씀드리겠습니다.

서체를 디자인한다는 것 자체가 어떤 시스템이나 구조를 만든 후 알파벳 하나하나에 적용해 가면서 반복하는 베리에이션이잖아요. 처음에는 특정한 모티브를 반복해서 사용하는 것 자체에, 그다음은 반복에 시스템이나 구조를 부여하는 것으로, 그리고 그러한 시스템을 통해 서체를 만들어 보기도 하는 것으로 관심이 점점 확장되었어요.

14

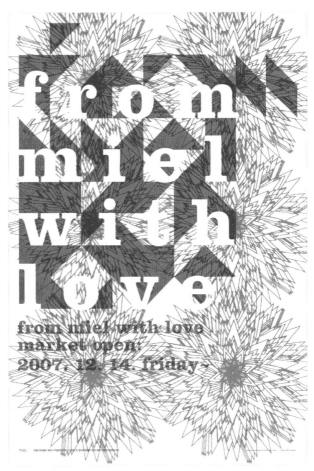

14 카페 '미엘' 뉴스레터(2007~)

15 카페 '미엘' 플리마켓 행사
포스터(2007)

15

16 「Truss」 서체(2008)

17 「Trisquare」 서체(2008)

16

16 비슷한 맥락으로 예전에 만들어 보았던 것입니다. 교각이나 건물을 지을 때 쓰이는 트러스 구조에서 영감을 받아서 그런 형태로 문자를 만들었습니다. 격자 위에 점들을 찍고 서로 이어 보니 이상하고 기괴한 느낌의 글자들이 만들어졌어요. 이 글자들은 점과 점을 이을 수 있는 선들의 경우의 수에 따라 글자 안에 일종의 농담濃淡이 생기게 되면서 마치 웨이트가 각기 다른 것처럼 느껴지는 점이 재밌다고 생각했어요.

17 앞서 언급한 「트라이스퀘어」입니다. 알파벳 자체는 0도, 45도, 90도로만 얼기설기 엮어서 후딱 만들었어요. 중요한 것은 낱개의 글자들이 아니었습니다. 폰트랩에서 이것을 도안하고 세팅할 때에 자간이 존재하지 않도록, 타이핑을 해서 단어가 되고 문장이 되고 단락이 되어가는 과정이 마치 일종의 패턴을 짜는 것처럼 보이게 의도했습니다. 유의미한 텍스트를 무의미한 형태로 만들어 내는 심심풀이용 작업이었다고 할 수도 있겠습니다.

18 'EXQUISITE CORPSE'라는 것이 있어요. 'CORPSE'는 시체라는 뜻이고 'EXQUISITE'은 정교하고 아름답다는 뜻이죠. 표현 기법 중의 하나로, 예컨대 종이를 접어서 남이 그린 부분을 보지 않은 채 돌아가면서 자기가 맡은 부분만을 따로 그리는 과정이라고 할 수 있는데요. 이런 개념으로 기획된 전시 프로젝트가 있었습니다. 디자인페스티벌 브레다의 「CONNECTED PROJECT」라는 전시입니다. 이 프로젝트는 A1 사이즈의 아트보드에 기획자가 아주 간단한 그래픽을 그려내는 것으로 시작합니다. 그것을 두 명의 다른 사람에게 보내면, 그 두 명은 받은 데이터를 고쳐서 뭔가를 만든 뒤 또 다른 두 명에게 보냅니다. 이런 식으로 두 달 정도 지난 후 모든 이미지를 취합해 전시를 했습니다. 그 과정에서 저는 네덜란드에서 활동하는 오경민 씨로부터 이미지를 받았어요. 오경민 씨의 이미지에서 동서남북으로 배치된 네 덩어리의 구조, 검고 붉은 두 개의 색상, 그리고 사용된 단어들을 가져왔습니다. 'Beat Me, Rock Me, Scissor Me, and Paper Me'라는, 네 덩어리로 이루어진, 다소 외설적인 느낌의 문장으로

17

18 「커넥티드 프로젝트 전시」의
포스터들: 「Scissors Beats Paper,
Paper Beats Rock, Rock Beats
Scissors, Me Beats Breakfast」,
오경민(2008) / 「Beat Me, Rock
Me, Scissor Me, & Paper Me」,
이재민(2008) / 「Sting Like a
Bee」, 길우경(2008)

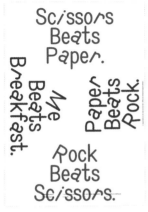
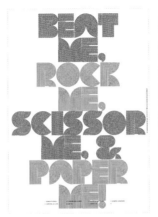
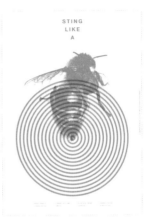

재구성한 후 검은색과 붉은색을 사용했습니다. 이 과정에서 역시 다음과 같은
서체를 만들게 되었습니다. 제 이미지를 이어받은 길우경 씨는 알파벳 'O'만 떼어
와서 '과녁'으로 재활용했고, 조현열 씨는 단어들을 재활용하여 독특하고 귀여운
이미지를 만들었더라고요.

19 비슷한 맥락의 작업들입니다.

20 음반 작업은 상대적으로 자유도가 높은 편이기 때문에 이런 과정을 많이 응용해
볼 수 있었어요. 최근에 만든 음반들 몇 장입니다. 주로 인디레이블에서 나온
음반들이 대부분입니다. 뮤지션의 얼굴로 마케팅할 필요가 없고, 좀 더 자유롭고

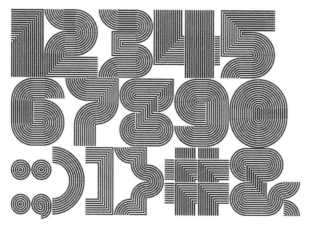

19 여러 가지 타입페이스 작업

20 음반 디자인 작업들

Ofwfq looking at other galaxies, and
spotting one with a sign pointed right at him
saying "I saw you." Given that there's
a gulf of 100,000,000 light years,
he checks his diary to find out
what he had been doing that day,
and finds out that it was something
he wished to hide. Then he starts to worry.

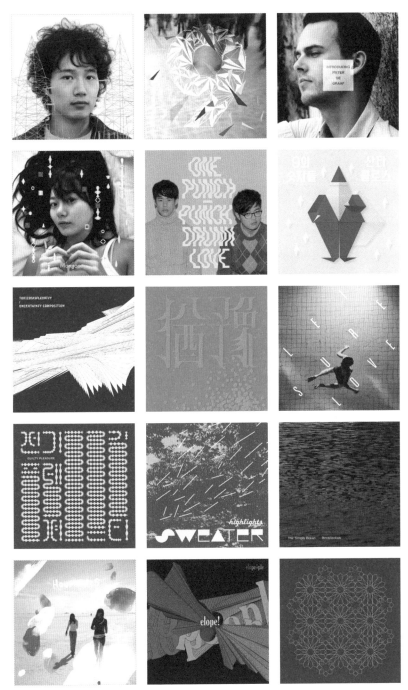

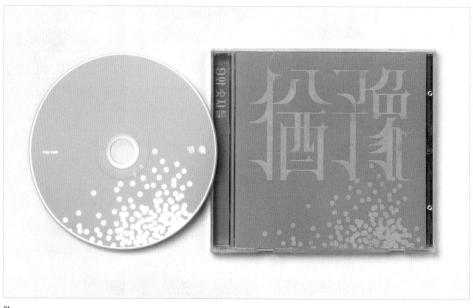

21

9와 숫자들 말발단번연념
두번째 작업 매 째데네예자
기념 콘서트 독쿰폰벗였쟜

21 『유예』(2012) / '9와 숫자들'
밴드 로고

과감한 시도를 할 수 있어서 좋습니다.

21 '9와숫자들'이라는 팀과 데뷔 앨범 이후 지속적으로 함께 작업해 오고 있습니다. 리더인 9와 0, 4, 3으로 구성된 모던 록밴드인데요. 보여드리는 이미지는 『유예』라는 음반의 디자인입니다. 제가 평가할 깜냥이 되는지는 모르겠지만, 이 팀은 곡을 쓰거나 연주를 하는 등의 음악적인 역량 이외에도, 심상을 표현한다거나 어휘를 선택하는 능력이 탁월했어요. 저는 작업을 시작하기 전에 많은 대화를 나누고 그 과정에서 얻게 되는 단서들을 바탕으로 작업을 시작하는 편입니다. 이 음반은 처음부터 레터링을 적극적으로 사용한 작업이 될 거라 예상하지는 않았습니다. '유예'라는 추상적인 단어를 표현하기가 좀 난감해서 실마리를 찾기 위해 이들을 만나 이야기를 나누던 중, 기획 중인 앨범 발매 홍보용 티저 무비에 대해 이들이 운을 떼었습니다. 시대와 맞지 않는, 혹은 시대와 어울리지 못하는 남녀 주인공의 모습들. 예컨대 갈래머리에 까만 교복을 입은 커플이 요즈음의 가로수길이나 명동 같은 데에서 손을 마주잡고 걸어간다거나 하는, 그런 영상을 만들고 싶다고 했어요. 저는 이 얘기를 듣고서 '개화기 신소설'이나 그 시절 문예지의 장정과 같은 이미지가 떠올랐습니다.

마침 '유예猶豫'의 한자 표기가 상당히 획수가 많고 복잡하여 어지간히 한자에 익숙하지 않다면 읽어내기 어려운 조합이라는 사실에 흥미가 있었어요. 약간의 검색을 통해 발견해낸 이미지들을 바탕으로, 상단에 크게 제목이 배치되는 레이아웃을 정하고 레터링의 원칙을 만들었습니다. 예리하면서도 둥근 느낌을 주기 위해, 서로 크기가 다른 호가 겹쳤을 때 생기는 초승달 모양의 여백 부분을 유닛으로 사용하였고요.

'밴드 로고'가 있었으면 좋겠다는 의견이 있었는데, 밴드 로고뿐 아니라 앨범명이나 공연명 등에도 사용할 수 있게끔 확장이 가능하도록 서체를 한 벌 만들면 좋겠다고 생각했습니다. 저는 '9와숫자들'이라는 조합에서 가장 개성이 강한 글자는 '숫'이라고 생각했어요. '숫'이 가장 인상적으로 표현될 수 있는 방향을 찾아 스케치하던 중, 옆으로 걸어가는 듯한 'ㅅ'의 형태가 재미있어 보여 이것을 바탕으로 확장시켜 나갔습니다.

22 이 밴드의 공연 포스터입니다. '울면서 춤추는 이상한 파티'가 공연 타이틀이었어요. 어떻게 만들어야 할까 고민하다가 주관적으로 울면서 춤추는 것 같은 느낌을 주는 일종의 텍스처를 넓게 그린 후, 삐뚤빼뚤하게 도안해 놓은 한글 문장의 실루엣에 클리핑 마스크를 통해 적용해 봤어요. 화면 안에서 반복적인 텍스처가 얼룩덜룩한 패턴을 구성하는 것이, 다소 '울면서 춤추는' 것처럼 이상하고 재미있어 보였다고 생각합니다.

23 '서울레코드페어'라는 행사의 포스터입니다. 레이블, 뮤지션, 음반 판매자와 음반

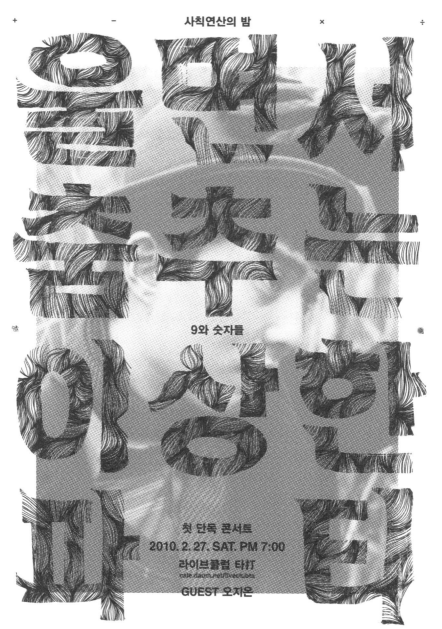

사칙연산의 밤

9와 숫자들

첫 단독 콘서트
2010. 2. 27. SAT. PM 7:00
라이브클럽 타T
cafe.daum.net/theactube

GUEST 오자은

입장료 25,000원(예매시 20,000원)

예매처 향뮤직
www.hyangmusic.com

12세 미만 어린이와 군인은 무료입장

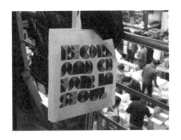

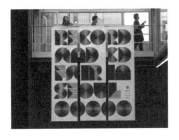

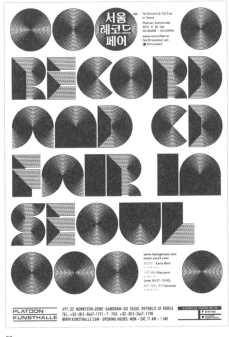

22 9와 숫자들 '울면서 춤추는 이상한
파티' 공연 포스터(2010)

23 '서울레코드페어' 미술 총괄(2011)

23

애호가들이 모두 즐기는 자리라는 취지로 기획된 행사입니다. 음반 시장이 좋지
않은 가운데 어렵사리 기획된 만큼 제작비를 절감하려는 의도에서 색상은 검은색
한 가지만 사용했습니다.

24 정림건축문화재단에서는 교육, 출판 등 여러 분야에 걸쳐 의미 있는 사업들을
전개하고 있는데요. 재단의 일들과 관련된 디자인을 총괄하고 있습니다. 다음
이미지는 매년 주제를 정해 4~5차례에 걸쳐 개최하는 일련의 포럼 시리즈를

건축의
비건건축
ㅣ비건축
의건축

영화감독 정재은
건축가 김찬중
아티스트 정서영
도시정책연구가 김정후

2012. 3. 30. 금 오후 5시
이화여대 ECC 학생극장
참가비 무료
홈페이지 선착순 등록

위한 포스터입니다. 2012년의 주제가 '건축의 비건축, 비건축의 건축'이었어요.
건축 외에도 여러 분야를 아우르는 연사들의 강연 내용을 두루뭉술하게
표현하기보다는, '건축, 비건축'이라는 단어 자체의 의미에 무게를 두고
싶었습니다. 문자를 재료로 건축적, 혹은 비건축적인 공간을 만들기 위해 자소°를
자르고 돌리고 비스듬하게 들여다보는 과정을 거쳤습니다.

그 밖에 정림문화재단과 여러 작업을 했는데요. '스크리닝 시리즈'라는
작업이 기억에 남습니다. 상영관에서 작품을 상영하고 연사들을 초청해
좌담도 진행했습니다. 상영관을 빌리는 것에 상대적으로 많은 비용이 필요해,
인쇄제작비를 아껴야 했습니다. 궁리 끝에 A3 사이즈의 다양한 색지에다
레이저프린터로 출력하여 제작할 수 있는 방법을 생각했습니다. 티켓도 같은
방식으로 출력한 후 칼로 한 장씩 잘라서 사용했습니다. 비용을 획기적으로 줄일
수 있었지만 여기저기 토너가 많이 묻었어요. 좋은 추억으로 남겠죠.

지금까지 스튜디오를 시작한 이후의 몇몇 작업들을 보여드렸습니다. 처음에는
다소 감각적인 부분에 의존한 반복된 형태에서 얻게 되는 효과를 꾀했던 작업들,
그다음에는 반복하는 행위에 시스템이나 구조를 부여했던 작업들, 그리고
결국 비슷한 맥락에서 서체를 도안해 보았던 작업들. 이런 흐름을 보여드리고
싶었습니다. 그리고 앞으로도 반복과 베리에이션이라는 테마를 어떤 새로운
방법을 통해 구현해 갈 수 있을지 지속적으로 찾아보려고 합니다. 제 이야기는
여기까지입니다. 감사합니다.

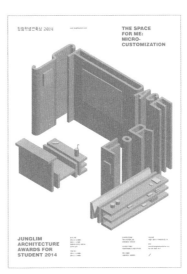

24 포럼&포럼 2012 '건축의 비건축,
비건축의 건축' 포스터(2012)

24-1 정림학생건축상 2014
'The Space for Me: Micro-
customization' 포스터(2013)

ⓘ **자소**
음소를 표시하는 최소의 변별적
단위로서의 문자

24-1

LEE KISEOB

0
2

제 디자인 작업의 기본은 늘 타이포그래피입니다. 저는 오랜 기간 검증된 서체들을 중심에 두고 콘텐츠의 특성에 어울리는 신선한 서체를 사용하는 것을 좋아합니다. 한글의 경우 SM신신명조10을 제일 많이 사용하고 영문은 Garamond와 Futura를 좋아합니다. 사용할 서체를 고르는 작업이 끝나면 마음이 아주 편안해집니다. / 최근에 관심 있는 키워드는 '춤'입니다. / 만약 여건이 완벽하게 구비된다면 여행작가가 되고 싶습니다.

이
기
섭

나에게 영감을 주는 이미지 - 아들과의 여행

홍익대학교 미술대학 섬유미술과를 졸업했고 동국대학교 대학원 선학과를 수료했다. 홍대 앞 동네서점 맹스북스를 운영하며 디자인 중심의 출판과 브랜딩 프로젝트를 진행하고 있다. 저서로는 『스마일서커스』, 『모두 웃어요』 등의 그림책과 『인디자인, 편집디자인』 (공저), 『일러스트레이터, 그래픽디자인』(공저) 등이 있으며 서울여자대학교 겸임교수로 출판편집디자인을 가르치고 있다.

저는 88학번입니다. 홍익대학교 미술대학 공예학과에 입학해 2학년부터 섬유미술을
전공했어요. 그런데 저에게는 전공이 별로 재미가 없었어요. 그래서 뭐 재미있는
게 없을까 기웃거리다가 발견한 것이 책 만드는 일이었습니다. 이제 그 이야기를
시작하려고 합니다.

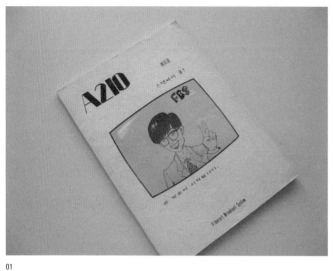

01 『A 210』 홍익대학교 미술대학
섬유미술과 소식지(1991)

02 『홍익미술 15호』 홍익대학교
미술대학 학술지(1994)

ⓘ 맥다모
'매킨토시를 다루는 사람들의
모임'의 줄임말. 우리나라 최초의
매킨토시 동호회로 초창기
매킨토시 보급과 정보교류의
장으로 큰 역할을 했다.

01

02

01 '땡스북스 아이덴티티'라는 제목을 가지고 이야기를 할 텐데요. 땡스북스는 제가 홍대 앞에서 운영하고 있는 서점이자 스튜디오의 이름입니다. 가장 많은 시간을 보내는 곳이기 때문에 제 아이덴티티가 많이 반영되어 있죠. 제 이야기를 들으면서 여러분도 각자 개인의 아이덴티티에 대해 생각해 봤으면 합니다.

먼저 자기 자신을 잘 알아야 한다는 이야기를 하고 싶습니다. 저의 경우엔 과연 내가 어떤 것에 흥미를 느끼고 자연스럽게 집중할 수 있을까 고민할 때 발견한 것이 과 소식지를 만드는 일이었어요. 표지의 그림이 바로 접니다. 1991년에 복학 후 친구들과 함께 이 책을 만들었어요. 컴퓨터로 작업해 레이저프린터로 복사하고 학교 앞에서 제본한 것입니다. 학교 과제는 그냥 한 개만 제작해 혼자 갖고 끝나는데, 책은 여러 권을 만들어서 나눠주는 재미가 있더라고요. 책을 받은 친구들이 좋아하면 뿌듯하고요. 이런 재미와 보람들이 지속적으로 책 만드는 일을 하도록 만들었어요. 전공과는 전혀 상관이 없었죠. 누가 만들라고 시킨 것도 아닌데, 과 소식지부터 과 학술지까지 만들고, 맥다모°라는 컴퓨터 동아리에 들어가 편집장을 맡아 책을 만들면서 대학교 2~3학년을 보냈습니다. 맥다모 활동을 하며 컴퓨터 기능을 익혔고, 편집디자인을 배우기 위해 안상수 시각디자인과 교수님의 연구실을 찾아갔죠. 제 관심사를 말씀드리고 편집디자인 수업을 듣고 싶다고 말씀드렸더니 흔쾌히 허락해 주셔서 시각디자인과에 개설된 수업들을 들었습니다.

02 3학년 말쯤엔 홍익대학교 미술대학 학술지인 『홍익미술』에서 편집부원을 모집하더라고요. 거기에 지원해 4학년 때 편집장이 되었습니다. 아무도 편집장을 하려고 하지 않아 제가 자원했죠. 전공에 별로 흥미가 없다 보니 편집부 활동을 열심히 했어요. 사실 이때만 해도 졸업하고 계속 책 만드는 일을 하겠다거나 유능한 편집디자이너가 되겠다는 생각은 없었습니다. 그냥 몰두할 수 있고 재밌는 일을 찾았던 거예요. 그런데 이 『홍익미술』이 발간 비용 등 재정적인 어려움 때문에 학기 중 발간이 중단됐어요. 결국 졸업한 그해 6월에 『홍익미술』 15호가 발간되었는데, 저에게는 졸업작품 같은 프로젝트였죠.

03 『홍익미술』 발간을 끝내고 앞으로의 계획을 고민하던 중 새로운 프로젝트 제안을 받았습니다. 당시 홍디자인을 운영하시는 홍성택 선생님께서 잡지 『행복이가득한집』 7주년 리뉴얼 프로젝트의 아트디렉터를 맡아 같이 일할 디자이너를 뽑고 계셨어요. 제가 만든 『홍익미술』이 좋은 포트폴리오 역할을 해 그 인연으로 홍디자인의 디자이너가 되었고 편집디자인 실무에 대한 많은 것들을 홍성택 선생님께 배울 수 있었습니다.

홍디자인에 근무하는 동안 여러 프로젝트들을 진행했어요. 대기업, 중소기업, 언론사와 학교 홍보 프로젝트까지 다양한 작업을 진행해 보면서 자신감이 생겼죠.

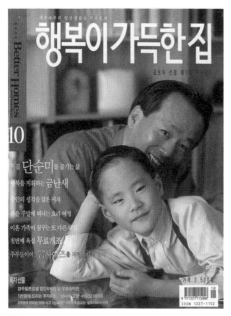

03

03　『행복이 가득한 집』리뉴얼(1994)

04　『인디자인, 편집디자인』(2009)
『일러스트레이터, 그래픽디자인』
(2011) / 『Quark Xpress 3.3』(1994)

04

그런데 시간이 흐를수록 지치는 게 느껴졌어요. 업무량도 많았지만 무엇보다 자기관리를 잘 못하고 습관처럼 밤을 새우다 보니 힘들었던 거죠. 지속가능성을 찾기보다 눈앞의 프로젝트에 집중하며 가지고 있는 에너지 이상을 소진하던 시기였어요.

04 결국 공부를 조금 더 해 보고 싶다는 생각에 퇴사를 하고 유학 준비를 하면서 쓴 책이 『Quarkxpress 3.3』입니다. 1996년에 안그라픽스에서 발간했어요. 사실 이런 컴퓨터 매뉴얼의 필자들은 프로그램에 대해 아주 자세히 아는 전문가들이에요. 저에게 그런 능력은 없지만 2년간 스튜디오 생활을 하면서 알게 된 좋은 팁들을 기록으로 남기고 싶었습니다. 그렇다고 이제 2년차 디자이너가 편집디자인 책을 쓸 수는 없고, 꼭 필요한 컴퓨터 기능과 디자인 노하우를 담은 책을 만들기로 했어요. 학생 때 편집 일을 늘 해 왔기 때문에 주저없이 기획했죠. 4개월간 작업해 책을 냈는데 이때 다시는 이런 일을 벌이지 말아야지 다짐했던 기억으로 봐선 무척 힘들었던 것 같아요.

중간에 그만두고도 싶었지만 벌려놓은 일이니 빨리 마무리 짓겠다는 생각으로 책을 완성했습니다. 그래도 다행히 편집디자인의 기본을 익히려는 사람들에게 반응이 좋았어요. 이 책이 지금 안그라픽스에서 나오는 『인디자인, 편집디자인』 책과 『일러스트레이터, 그래픽디자인』 책으로까지 이어졌으니 생명력이 긴 책이죠.

05 그 후에 뉴욕으로 어학연수를 갔습니다. 영어가 자신 없으니 주로 한국 사람들과 어울렸어요. 그러다가 자연스럽게 함께 어울리던 예술가들의 포스터나 팸플릿을 만들어주는 일을 하게 됐어요. 물론 돈이 되는 일들은 아니었습니다. 하지만 많이 배울 수 있었고 새로운 인연을 만들었죠. 사진은 당시 뉴욕대학교 대학원 학생이었던 무용가 안은미 선생님의 졸업 작품 포스터에요.

제작비를 최소화해서 만들어야 했기 때문에 포스터만 접으면 바로 발송할 수 있는 리플릿 겸 엽서로 만들었어요. 이때 처음으로 경험해 본 뉴욕의 인쇄 시스템은 충무로 인쇄 시스템과 상당히 달랐어요. 1주일로는 이런 간단한 인쇄물조차 완성할 수가 없었어요. 요즘엔 온라인으로 데이터를 보내면 되지만 당시에는 디자이너들이 외장하드를 들고 가서 출력해야 했거든요. 충무로의 경우 외장하드를 가져가서 맡기고 한 시간 정도 기다리면 필름을 뽑아줘요. 하지만 뉴욕은 철저한 시간제 시스템이었어요. 오전에 맡긴 건 저녁 6시에 찾아가고, 오후에 맡긴 건 다음날 오전에 찾아가야 돼요. 그리고 인쇄소도 오늘 맡기고 내일 인쇄를 거는 시스템이 아니었어요. 결국 시간이 맞질 않아서 한국인이 운영하는 인쇄소로 가서 원하는 날짜에 인쇄물을 받을 수 있었어요. 그리고 재미있는 일도 생겼어요. 그 인쇄소 사장님이 이 포스터를 보시고 제게 아르바이트 일을

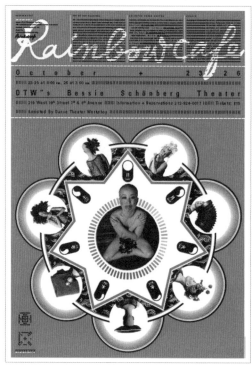

05

05 안은미 레인보우 카페 공연
포스터(1997)

06 진달래 대한민국 포스터(1998)

주셨어요. 한인 교포들의 소규모 비즈니스를 위한 홍보물이었는데, 뉴욕에 있는
동안 경제적으로 많은 도움이 됐습니다. 그러던 중 우리나라에서 IMF가 터지고,
환율이 너무 높아져서 귀국했습니다. 그땐 잠시 들어온다고 왔는데, 새로운 일들이
생겼고 결국 못 나갔죠.

06 이 포스터는 한국으로 들어와 진행한 작업입니다. 김두섭 선생님을 주축으로
꾸려가던 '진달래'라는 그래픽디자이너들의 모임이 있었어요. 진달래 전시회
때 '대한민국'이라는 주제로 제가 만든 포스터예요. IMF로 사회 분위기가
많이 가라앉아 있어서 뭔가 밝은 기운이 필요하겠다 싶었죠. 그렇게 첫 스마일
프로젝트가 시작됐어요. 늘 보던 스마일 캐릭터는 입꼬리가 과하게 올라가
있다고 생각해 조금 정제된 스마일을 만들었어요. 이 포스터를 만들면서 이후의
작업에 큰 영향을 끼치는 경험들을 했는데요. 그 이전에 만든 포스터들은
콘텐츠에 대한 해석보다는 좀 더 스타일리시한 부분에 초점을 맞췄어요. 대중적인
시각보다는 디자이너들이 좋아할 만한 조형성을 중시했죠. 하지만 이 스마일

이미지 하나 입력

화면에서 접수되자마자 같은 것이 많은 사람이 찾아와 느껴질 곳이다 의 자물통 박힌 구조

이미지로 어떤 사람이 되었다 하는 사람에게는 당당하게 건드리는 것이 무엇이다 그저 어제의 이름을 이미지에 담기는 이미지 당대에 개념을 그 꿈이다 거의

대 한 민 국
거울

진달래

07 중동 여행 노트(1998-1999)
/ 여행 중 방문한 미술관, 박물관
팸플릿(1998-1999)
/ 여행 중 구입한 사진책들
(1998-1999)

포스터는 콘텐츠에 초점을 두고 작업했습니다. 포스터를 주변 친구들에게 많이
나눠줬는데 긍정적인 이야기를 많이 들었어요. 힘든 하루를 마치고 집에 도착해
문을 열었는데, 걸어놓은 포스터를 보는 순간 기분이 좋아졌다는 얘기를 들으며
그래픽으로 대중과 소통한다는 느낌을 받았어요. 이 경험이 이후로 진행한
그림책과 개인 작업의 계기가 됐습니다. 디자이너와 일반인의 시각은 달라요.
자간, 행간이 조금만 이상해도 디자이너들은 못 견디지만, 일반인들에게는
읽을 수만 있다면 큰 문제가 없죠. 디자이너가 디자이너와 소통해야 하는가?
디자이너가 좀 더 많은 사람들과 소통하려면 어떤 언어를 써야 하는가? 이런
고민들을 했어요. 그러면서 제 경험의 폭이 좀 더 넓어지는 기회가 왔는데, IMF
때 떠난 여행이었습니다. 이스라엘 키부츠에서 자원봉사자를 모집했는데,
중동이라는 지역이 매력적이어서 신청했습니다. 왕복 비행기 값만 가지고 가면
숙식 제공에 일하면서 여행도 할 수 있었어요. 그래서 6개월 정도의 일정을 잡고
떠났죠.

07 이 노트 네 권은 제가 6개월 동안 쓴 여행 노트입니다. 여행을 떠나며 짐을 어떻게
꾸려야 할지 한참 고민했어요. 그러다 어느 순간, 배낭을 잃어버려도 여행을
멈추지 않을 수 있는 상태로 짐을 싸자는 결심을 했어요. 결국 책과 옷가지만
챙겨서 떠났습니다. 카메라가 없다 보니 좀 더 천천히 관찰하고 노트에 더
기록하게 되더라고요. 상자에 가득 담긴 것들은 모두 여행에서 모은 박물관
팸플릿들이에요. 그곳에서 다양한 문화생활을 했습니다. 이스라엘 키부츠에서 두
달 정도 생활하고, 남은 기간 동안 이집트, 시리아, 요르단, 터키까지 여행했어요.
카메라를 가져가지 않는다고 해서 멋진 풍경을 간직하지 못하는 건 아니에요.
도착한 도시들마다 책을 한 권씩 사서 우편료가 싼 배편으로 한국으로 보냈어요.
여행을 마치고 집에 돌아오니 여행에서 봤던 멋진 풍경들이 먼저 도착해
있더라고요. 그리고 카메라가 없어도 누군가의 카메라에 제가 찍혀요. 이집트
피라미드 정상 위에 올라선 사진도 있어요. 사실 피라미드는 올라가는 게 금지되어
있는데 유스호스텔에서 함께 묵고 있던 일본 친구들과 함께 한밤중에 몰래
올라갔습니다. 다음날 경찰서에 가서 조서를 쓰고 벌금을 물고 풀려났지만 나일강
너머에서 해가 뜨는 광경은 잊을 수가 없습니다. 이 여행을 하면서 느낀 건데요.
여행을 가면 처음엔 나라들마다 차이점들이 보여요.
그런데 한 달, 두 달 이상 여행을 하다 보면, 그 차이점이 서서히 사라지고 인간의
보편적인 공통점이 보이기 시작해요. 그러면서 자신의 한계가 드러나요. 혼자
여행하면서 외로움도 느끼고 자신의 추한 모습도 보게 돼요. 서울이나 뉴욕처럼
안정된 환경 속에 있을 때 느끼지 못했던 어떤 한계나 본성들을 깨닫게 되는 거죠.
재밌는 건 잘 몰랐던 자신을 알게 되면 일상이 즐거워져요. 내가 뭘 좋아하는지

어떤 환경에서 행복을 느끼는지, 내 한계는 어디까지인지 알게 되니까요. 요즘의
디지털 환경은 자기자신을 잘 모르게 만드는 경우가 많아요. 자신을 알아 갈
시간을 뺏는 요소들이 많거든요. 페이스북과 트위터도 해야 하고 목적없이
스마트폰을 뒤적거리는 시간도 많아졌죠. 온전히 자기자신에 집중할 시간이
없어요. 그런 면에서 볼 때 혼자 떠나는 여행은 본인의 아이덴티티를 알아가는 데
큰 도움이 됩니다. 저는 주위 사람들에게 여행 전도사 역할을 많이 해요. 누군가
여행을 망설이고 있다면 무조건 가라고 말하죠. 물론 사람마다 취향이 달라서
집에서 쉬는 게 더 맞는 사람도 있어요. 하지만 제 경우는 익숙한 것의 편안함보다
새로운 것의 긴장감과 설렘이 훨씬 좋아요.

08 6개월 혼자 떠났던 여행에서 돌아와 인터넷 회사에 취직했습니다. 전혀 다른
행보였죠. IMF가 지나가고 갑자기 벤처 붐이 일면서 인터넷이 새로운 경제의
활력소로 떠올라 1999년에 MIRALAB이라는 회사에 입사했어요. 새로운 걸
배우고 싶다면 일을 통해 배우는 것이 가장 좋은 방법이라고 생각했거든요.
그 회사에서 제 담당은 그래픽이었고 인쇄물을 만드는 일이었습니다. 하지만
온라인 디자인 디렉팅도 하면서 오프라인 홍보물을 같은 콘셉트로 만드는
작업도 했죠. 제가 입사할 때 직원이 15명이었는데, 6개월 만에 150명 정도로
늘었어요. 투자를 받고 인수합병을 했거든요. 당시에 유명했던 '바른손'이란 큰
문구 브랜드가 부도가 나 저희 회사에서 인수했습니다. 그래서 제가 그 회사의
디자인 이사로 발령이 났어요. 직장 생활 6개월만에 수직 상승을 경험한 거죠.
제품 캐릭터와 문구 상품을 다루는 등 전혀 해 보지 못한 일이었지만 전혀 다른
일이라고 생각하지 않았어요. 내가 제일 잘하는 것은 책 만드는 일이었고, 이 일도
그것의 확장된 개념이라 생각했어요. 그때 야후와 협력해 야후 상품도 만들었고,
기존의 캐릭터를 그래픽적으로 다듬으면서 패턴 개발, 제품 제작 등을 했습니다.
가장 즐거웠던 점은 한 달에 한 번 정도 해외 출장을 가는 거였어요. 홍콩·도쿄
기프트쇼·독일 페이퍼월드·밀라노 상품 박람회 같은 곳을 다니며 즐거운 시간을
보냈습니다. 역시 저는 돌아다니는 게 좋더라고요. 이런 경험들이 이후의 개인
작업과 땡스북스를 만드는 데 큰 영향을 끼쳤어요. 저는 바른손을 1년 정도 다니고
그만뒀어요. 정말 즐겁게 다녔는데, 제 의지와 상관없이 회사의 대주주가 바뀌면서
임원들이 그만둬야 하는 상황이 됐거든요.

09 회사를 그만두고 쉬고 있는데 김두섭 선생님이 민병걸 선생님과 셋이서
눈디자인을 함께 운영하자고 제안하셨어요. 스튜디오를 운영하는 경험은
처음이었어요. 눈디자인에 합류하면서 제일 염두에 둔 부분은 브랜딩을 회사의
주력 업무로 포지셔닝하는 부분이었어요. 당시 제가 눈디자인의 웹사이트를
만들었는데, 프린트미디어보다 기업 아이덴티티와 브랜딩을 회사 주력 업무에

08

08 미래랩 브로슈어(1999)
/ 야후 상품 디자인(2000)

09 눈디자인 웹사이트(2001) /
헤라 브랜딩(2003)

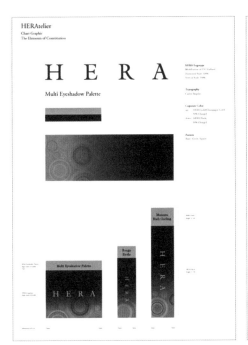

당신 마음속에 우주가 있답니다.

10

올렸어요. 미래랩과 바른손에서의 경험을 살려 브랜딩 포트폴리오들을 보여주는 것에 공을 들였는데 다행히 이런 부분이 통했는지 태평양의 헤라, 설화수, 미장센, 아이오페, 라네즈 등의 다양한 브랜딩 작업들을 진행했어요. 눈디자인 초기엔 직원이 많지 않아서 많은 작업들을 직접 디자인해야 했습니다. 그렇게 3년쯤 지나고 민병걸 선생님이 서울여대 전임교수로 가시면서 자연스럽게 스태프가 늘어났어요. 그러면서 김두섭 선생님과 저는 디렉팅 위주의 역할을 하게 되고, 그러다 보니 저녁 때 여유가 생기더라고요. 결혼하기 전이라 퇴근하면 특별히 할 일이 없어서 업무 시간이 끝나고 회사에 남아 매일 그림을 그리며 개인 작업을 시작했습니다.

10 이렇게 개인 작업을 시작한 계기가 있는데요. 당시 제가 동국대학교 대학원의 선禪학과에 진학했습니다. 불교에 남다르게 관심이 있거나 깨달음에 목말랐던

마음에 파도가 밀려오는 건 자연스러운 거야.

10 '마음이' 캐릭터(2003)

건 아니에요. 제가 살던 삼성동 집 근처에 봉은사가 있었고, 그곳에서 주말마다
불교 강좌를 들었는데 마음이 편안하고 즐거웠어요. 6개월 과정이 끝나고 아쉬울
정도였죠. 그러던 차에 눈디자인 근처에 있던 동국대학교 대학원의 신입생 모집
공고를 봤어요. 따로 알아볼 생각도 없이 바로 신청하고 면접을 봤죠.
면접장에 저만 빼고 다 스님이시더라고요. 그렇게 2년간 스님들 틈에서 4학기를
다녔죠. 학부 비전공자라 30학점의 학부 수업도 들어야 했는데 힘든 점도 많았지만
재미있었어요. 불교 콘텐츠를 접하면서 자연스럽게 '마음'에 대한 관심이 생겼고,
앞에서 소개한 스마일 포스터를 통해 주변 사람들이 좋아해 준 기억이 떠올라
그림을 그리기 시작했어요.
클라이언트 잡이 아닌 '내 작업'을 어떻게 풀까 고민할 때, '스마일'과 '마음'이라는
키워드가 떠올라 이 두 가지를 가지고 캐릭터를 만들었어요. 그렇게 탄생한 것이

11

'마음이'라는 캐릭터입니다. 캐릭터의 얼굴을 보면 끝이 뾰족하죠. 이건 우리 마음 속에 있는 날카로운 마음, 즉 선악 중의 악한 마음이에요. 그 안의 하트 모양은 부드럽고 선한 마음입니다. 누구나 마음속에 선과 악, 날카로움과 부드러움을 함께 가지고 있다는 메시지를 담았습니다.

11 매일 하나씩 그림을 그리다 보니 6개월 정도 됐을 때 100여 점이 되더라고요. 그것들을 가지고 첫 개인전을 열었습니다. 어디 좋은 장소가 없을까 고민하다가 홍대 앞 쌈지회관이라는 곳을 발견했습니다. 4평 정도 되는 작은 공간인데 지금은 없어졌어요. 마침 그곳 큐레이터가 아는 분이어서 부탁했죠. 포스터에 제가 등장했어요. 지금 보니 쑥쓰럽네요. 지난 후에 생각하면 창피하기도 하고, 그때는 왜 거기까지밖에 생각하지 못했을까 안타깝기도 하죠. 하지만 그게 그 당시의 저예요. 그때는 딱 거기까지밖에 생각하지 못했고 그게 최선이었던 거죠.

12 첫 개인전을 가진 후 서울시립미술관에서 연락이 왔습니다. 「미술관 봄나들이」라는 전시를 하는데 작가로 참여해 달라고요. 그래서 첫 미팅을 하러 갔는데, 작업 예산도 꽤 지원되고 혜택이 좋았어요. 그런데 디자인 쪽으로는 예산이 너무 적어서 홍보물 발주를 못 내고 있었어요. 그래서 제가 해 드리겠다고 했더니 홍보 포스터에 제 이미지를 메인으로 넣도록 배려해 주셨어요.

13 그 덕분에 제 작업을 알릴 수 있었고 두 번째 개인전을 하게 됐습니다. 첫 개인전은 10월 가을, 시립미술관 전시는 3월 봄, 그리고 그해 5월에 두 번째 개인전을 열었습니다. 지금은 없어졌지만 홍대 앞 아티누스 서점은 제가 가장 좋아하는 공간이었어요. 그 서점 아래 갤러리가 있었는데, 5월 가정의 달을 맞아 어울리는 작가로 저를 선택해 초대전을 열었습니다. 이 개인전은 처음보다 훨씬 규모가 컸어요.

14 이때부터 의류 브랜드에서도 의뢰가 들어오기 시작했어요. '오시코시'라는

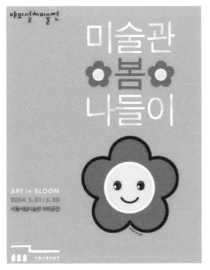

12

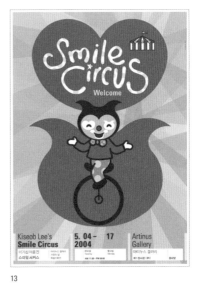

13

11 『웃으면 복이 와요』, 이기섭
개인전(2003)

12 『미술관 봄 나들이 전』(2004)

13 『스마일 서커스』, 이기섭
개인전(2004)

14 보령메디앙스 모자이크 그림
행사(2005)

14

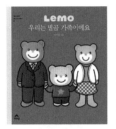
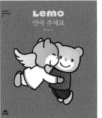
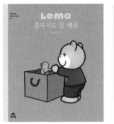

15 『LEMO』그림책(2007) /
『스마일 서커스』그림책(2006)

16 『스마일 로그』, 이기섭 개인전
(2008)

15

16

아동의류 브랜드는 보령메디앙스에서 라이선싱하는 미국 브랜드예요. 그
브랜드에서 '어린이 그림대회'를 열었고 제가 그 행사를 기획했어요. 큰 그림을
밑그림으로 그린 판넬을 어린이들에게 나눠주고, 거기에 각자 그림을 그려오면
다 같이 모아서 완성하는 행사였어요. 첫 해에는 100명이 참가해 100개의 조각을
만들었습니다. 이 행사가 반응이 좋아 그 다음 해에는 150개로 늘렸어요. 해마다
5월이 되면 여러 아동브랜드로부터 연락이 왔어요. 그러면서 내 콘텐츠를 가지고
사회와 소통하는 부분을 넓혀가기 시작했습니다. 처음에는 여유 있는 저녁에 취미
삼아 그린 그림들이었는데, 파일로만 저장하기에 아까워 프린트를 해 손이 닿을
수 있는 장소에 가서 보여주었더니 소통이 생겨났어요. 자신을 보여주면 나를
필요로 하는 사람을 만나게 돼요. 물론 부족하고 아쉬운 부분도 많지만 지금으로선
여기까지가 나의 최선이라는 것을 인정하고 내 능력을 솔직하게 드러내는 거죠. 이
점이 사회생활의 아주 기본적인 부분이라고 생각합니다.

15 이렇게 개인 작업과 회사 운영을 병행하려니 파트너에게 미안할 만큼 시간이
많이 필요해졌어요. 그래서 김두섭 선생님께 양해를 구해 눈디자인을 그만두고
전업작가를 하기로 마음먹었어요. 기꺼이 한쪽 문을 닫아야 다른 쪽 문이 열린다는
생각에 집중을 선택했죠. 디자인비가 아닌 저작권료를 받는 일을 하고 싶었어요.
그동안 전시했던 그림들을 모아 『스마일 서커스』라는 책을 냈고, 앞에서 본
모자이크 그림 행사 때 그린 곰돌이 캐릭터를 발전시켜 그림책 『LEMO』를
만들었습니다.

16 제 시간을 온전히 제 의지대로 쓸 수 있을 것 같았는데 막상 기회가 주어져도
그러기가 쉽지 않았어요. 시간적 여유가 있다 보니 게을러졌습니다. 그리고 이
시기에 아기가 태어나 육아에 많은 시간을 할애했죠. 조금 느슨하게 일상을 즐긴
시간이에요. 아이랑 놀면서 그림책을 만들고, 세 번째 개인전을 열었어요. 이때
스마일로그 모듈을 만들었습니다. 언뜻 보기에는 패턴 같지만 자세히 보면 'The
ordinary mind'라는 영문 알파벳이에요. 불교에서 이야기하는 '평상심'인데요.
'일상의 마음가짐'이라는 주제를 가지고 제가 만든 모듈을 이용해 작품을
만들었습니다. 퍼즐 같은 영문 텍스트를 찬찬히 음미하며 읽다 보면 삶의 화두
같은 문장을 만나게 되요. 세 번째 개인전도 더갤러리에서 먼저 제안이 왔고,
이때의 인연이 지금의 땡스북스까지 이어졌습니다.

17 우리가 아무리 미래를 계획하고 준비해도 사실 내 의지대로 되지 않는 부분이 너무
많습니다. 또 의지대로 문제없이 가도 재미가 없죠. 삶이라는 것은 일단 부딪쳐
보면, 우연과 인연의 반복으로 만들어져요. 거기에서 내가 어떤 행동과 태도,
마음가짐을 가지냐에 따라 인연이 더 발전하기도 하고 멈추기도 하면서 다양하게
전개되는 거죠. 그렇게 시간이 흐르면서 여러 상황들이 생겨요. 더갤러리와는

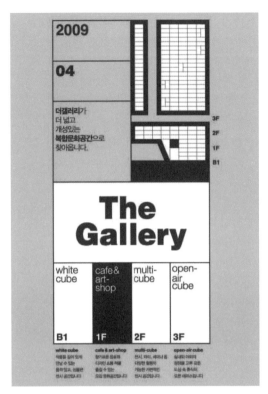

17 더 갤러리 브랜딩(2008)

18 땡스북스 브랜딩(2011)

개인전을 통한 인연으로 만나, 그 후 갤러리 자문과 디자인 리뉴얼을 맡았습니다.
관장님이 독실한 기독교인이어서 로고 타입 안에 자연스럽게 십자가를 넣었어요.
h와 ll자의 사이를 자세히 보시면 십자가가 보여요. 보이시나요? 그리고
전체적인 모듈은 건물 형태와 맞는 사인 시스템으로 만들었어요. 이 건물이 나름
독특했습니다. 층마다 네이밍을 다시 했는데 지하는 화이트큐브, 2층은 멀티큐브,
3층은 오픈에어큐브로 했습니다. 1층은 갤러리 카페 겸 오프닝을 하는 장소가
됐죠. 관장님도 마음에 들어 하시고 잘 진행된 프로젝트였어요. 리뉴얼 이후에도
계속 디자인 작업을 맡았습니다.

18 이렇게 갤러리를 2년간 운영했는데, 생각보다 상업적으로 활성화가 안 됐어요.
이쪽 지역이 갤러리 대관이 잘 되는 곳이 아니었거든요. 그러다 보니 관장님도
갤러리를 세 층이나 운영하기엔 부담스럽고 1층만이라도 다른 용도로 쓰고
싶다며 제게 리뉴얼 기획안을 부탁하셨어요. 그때 제가 홍대 앞에서 가장
필요하다고 느낀 게 동네 서점이었거든요. 금요일 퇴근할 때 동네 서점에 들려
가볍게 읽을거리를 사가고 싶은데 홍대 앞에는 전문 서점 몇 군데밖에 없었거든요.
그래서 동네 서점 기획안을 준비해 제안드렸는데, 관장님께서 직접 서점을
운영할 엄두는 안 나셨나 봐요. 결국 임대료를 싸게 해 줄 테니 직접 운영해 보지
않겠냐고 제안하셨어요. 동네 서점을 직접 운영해 보고 싶긴 했지만 솔직히 많이
망설여졌습니다.
지금의 이 여유로운 생활을 포기해야 할 텐데……, 적자가 누적되면 어쩌나……,
초기 투자비용도 꽤 들 테고……, 여러 생각들이 교차했어요. 주변 사람들과
상의했는데 다들 말렸죠. 요즘 인터넷 서점에서 책을 사지 누가 작은 동네
서점에서 책을 사냐면서. 그때 제게 위안이 됐던 건 일본에서 보았던 동네
서점들의 경쟁력과 두려운 시작을 함께할 수 있는 파트너였어요. 그 당시 눈디자인
때부터 같이 일했던 김욱(현 땡스북스 실장) 디자이너와 『일러스트레이터,
그래픽디자인』책을 함께 쓰고 있었는데 제 고민을 얘기하자 적극적으로
함께하겠다고 했어요. 전 새로운 사업을 벌이며 가정에서 보내는 시간을 줄이고
싶지 않았고 제가 좋아하는 여행도 포기하고 싶지 않았어요. 덕분에 기꺼이 새로운
모험이 주는 신선함에 뛰어들 수 있었습니다.

19 서점 이름을 정할 때 제일 염두에 둔 부분은 '내가 왜 서점을 하고 싶어
하는가?'였습니다. 책에 대한 고마움을 표현하고 싶은 마음에 자연스럽게
땡스북스라는 이름이 생각났어요. 다행히 세계 어디에서도 사용하고 있지 않아서
도메인 등록부터 하고 세부사항을 정해 나갔죠. 메인 컬러는 따뜻한 공간이 되길
바라는 마음에 노랑, 그것도 CMYK 4도 인쇄 시 제일 효과적인 Y100%와 검정으로
정했어요. 로고타입도 책을 상징하는 바를 넣어 변별력 있는 타이포그래피

THANK S BOOKS

"가로수길에도 작은 동네서점이 하나 생겼습니다"
땡스북스 컬렉션

땅스북스 컬렉션은
가로수길 에이랜드에 숍인숍으로
오픈한 땡스북스의 두번째 공간입니다.
가로수길에 어울리는 책들과 문구, 그리고
바이헤이테이 가구로 꾸몄습니다.
서점없는 가로수길에 친근한
동네서점이 되기를 희망합니다.

구입을 원하시는 책과 제품을
직원에게 알려주시면 계산서를 작성해드립니다.

에이랜드 결제시스템을 이용하기 때문에 홍대점
회원서비스와는 연계되지 않는 점 양해 부탁드립니다.

오전 10시에서 자정 10시까지 영업합니다.

더 좋은 동네서점이 되기위해 방문해주신 본분의 의견이
필요합니다. 땡스북스 트위터(@thanksbooks)나 홈페이지
스태프 메일(staff@thanksbooks.com)을 통해 의견
남겨주시면 더 좋은 서비스를 만들어 가는데 큰 힘이 됩니다.
동네 사람들과 함께 성장하는 땡스북스가 되겠습니다.
감사합니다.

COLLECTION

땡스북스
홍대 본점
서울 마포구 서교동
367-13 아벨리치 1층

땡스북스 컬렉션
가로수길 에이랜드 숍인숍
서울 강남구 신사동
534-18

WWW.THANKSBOOKS.COM

19

19 땡스북스 포스터(2011)

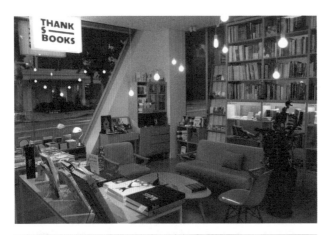

20 땡스북스 서점 내부(2011)

조합을 만들었습니다. 땡스북스의 콘셉트는 '동네 서점'으로 잡았어요. 동네마다 작은 서점이 하나씩은 있어야 이 서울이라는 도시가 문화적으로 풍부해진다고 봤거든요. 저는 어느 도시든 여행을 가면 유명한 서점들을 찾아 다니던 즐거운 기억들이 있어요. 그래서 '동네'라는 단어를 제일 강조했습니다. 그리고 '책과 커피를 즐기는 소중한 시간'이란 슬로건을 만들었어요. 책을 읽는 즐거움도 좋지만, 좋은 공간에서 좋아하는 책들을 살펴보는 즐거움도 크거든요. 서점을 만들며 제일 즐거웠던 건 누구의 간섭도 받지 않고 디자인 작업들을 진행할 수 있다는 거였어요. 초기에는 저와 김욱 실장 둘이서 디자인 작업을 했고, 점점 스태프들이 늘어나면서 이제는 돌아가면서 전시 기획도 하고 디자인 진행도 해요. 클라이언트 일과 자체 프로젝트로 조화롭게 꾸려가고 있습니다.

20 서점 안에 놓인 소파에는 누구든지 앉아서 책을 볼 수 있어요. 책을 구경하는 데 있어 어떤 제약도 두지 않아요. 굳이 음료 주문을 하지 않아도 앉아서 책을 읽을 수 있죠. 처음 서점을 꾸릴 때, 이곳을 책이 아니라 서비스를 파는 공간으로 만들자는 생각을 했어요. 메인 테이블 위에는 '금주의 책'을 정해서 일주일 동안 진열해 놓아요. 이 진열대 위의 책은 매주 바뀝니다. 한 주간 동안 책 한 권이 이 자리의 주인이 되는 거죠. 다른 테이블에서는 한 달 동안 전시회를 해요. 시즌별 이슈를 다루거나 출판사들과 함께 책 전시를 하죠. 그리고 매대에는 신간, 스테디셀러, 잘 알려지지 않은 책을 1/3 비중으로 동일하게 돼요. 대형 서점에서는 신간 위주로만 진열하잖아요. 하지만 지난 책들 중에도 좋은 책들이 많은데 놓치기 쉽거든요. 그런 책들을 좀 더 보여줄 수 있는 역할을 하고 싶었어요. 손님들이 서점에 다시 방문할 수 있도록 하려면 서점 내에 변화가 있어야 돼요. 뭔가 에너지가 생기고 볼거리가 바뀌어야죠. 그런 목적에서 금주의 책과 전시회를 운영하는 겁니다. 실제로 저희 회원 수가 굉장히 많이 늘었어요. 회원 혜택은 가입비 따로 없이 모든 책을 10% 할인가에 구입할 수 있어요. 저희는 주로 신간 위주의 책들이 많기 때문에 온라인 서점과 마찬가지죠. 대형 서점 같은 경우 오프라인에서는 할인을 안 하잖아요. 사실 책이라는 게 그날 사서 집으로 가면서 읽어 보는 즐거움이 크거든요. 온라인 구매는 일단 기다려야 하잖아요. 그렇게 책을 바로 사서 읽는 즐거움도 주고 싶었어요. 저희 마진이 줄어도 책을 많이 팔아야 출판사와도 좋은 관계를 이어나갈 수 있어요. 지금 땡스북스는 마진은 작지만, 판매율은 상당히 높은 편이에요. 앞서 이야기했지만 저희는 책이 아니라 서비스를 판다는 개념을 가지고 있어요. 이전에 뭔가를 벤치마킹해 본 적도 없고, 상점 운영 경험도 없지만, 윈윈 모드를 가장 중요하게 유지하고 있어요. 내부에서의 지속가능성을 찾으면서 책을 공급하는 출판사, 책을 사가는 손님들, 그리고 땡스북스와 관계된 모든 사람들이 함께 좋을 수 있는 방안을 찾는 게 운영

방침인 거죠.

모든 새로운 시도들은 당연히 어려움을 만나게 됩니다. 서점을 운영하는 일이 녹록지는 않아요. 가장 염두에 둔 점은 해프닝으로 끝내지 말고 지속가능성을 찾자는 것이었고, 제가 가장 잘 할 수 있는 일을 서점 업무와 연결시켜 자연스럽게 북디자인, 브랜딩 일을 함께 하는 땡스북스가 됐습니다.

21
최근에 디자인한 프로젝트를 보여드리겠습니다. 마티출판사에서 출판한 『에드워드 사이드 전집 시리즈』입니다. 단행본 제작비를 유지하며 기존 북디자인과는 다른 새로운 북디자인을 만들어 내려고 노력한 프로젝트입니다. 새로운 시도를 하려면 후가공이나 제본에 공을 들이면서 비용이 높아지기 마련인데 비용적 여유가 없었어요. 그래서 고민한 부분이 일반적인 단행본 디자인의 관행을 다시 생각해 보는 것이었어요. 보통 디자인하지 않고 비워두는 날개 부분과 면지를, 표지와 연관되는 조형언어로 디자인했습니다. 관행적으로 비워두는 부분에 인쇄를 하려면 비용이 추가되는데 이 부분을 만회하기 위해 용지를 저렴한 앨범지와 모조지로 골랐습니다. 후가공도 하지 않았고, 저렴한 용지를 사용할 때 발생하는 발색감이 떨어지는 부분은 의도적으로 보여지도록 했어요. 이 결과물은 많은 분들이 관심을 가져주셨고 덕분에 땡스북스가 북디자인도 함께하는 스튜디오라는 점을 알릴 수 있었습니다.

22
다음은 호원당 프로젝트입니다. 최초로 두텁떡을 만든 50년 전통의 떡집이지만, 리뉴얼 전에는 단지 오래된 이미지와 낡은 느낌이 강했어요. 새로운 호원당 스타일을 만들기 위해 제일 염두에 둔 것은 단지 떡집과 경쟁할 것이 아니라 세련된 빵집과 비교해도 손색이 없을 정도로 매력적인 브랜드를 만들자는 것이었습니다. 빵으로 돌아선 젊은 세대들이 세련되게 떡을 소비할 수 있도록, 단지 우리나라만이 아닌 세계적인 경쟁력을 가질 수 있는 목표를 잡았습니다. 결과적으로 떡집 같지 않은 떡집이 탄생했는데요. 우리가 떡집스럽다고 말하는 부분도 과거의 경험에 기인한 고정관념입니다. 이러한 브랜딩 프로젝트는 땡스북스 서점이 큰 포트폴리오 역할을 했습니다. 우리가 만든 공간이 기존의 서점과 달랐는데, 다른 업종에서도 같은 개념의 새로움을 원했던 것입니다. 사람이 내는 에너지는 다양합니다. 누구나 다양한 이유로 에너지를 낸다 생각해요. 열등감이라는 에너지는 쉽게 소진되고, 욕망으로 넘어가면 좀 더 에너지를 내지만 금방 사그라들죠. 제가 매사에 용기를 낼 때는 더 큰 에너지가 필요한데, 긍정 에너지가 아닌가 싶어요. 이왕이면 세상을 볼 때 바람직한 시선으로 보는 것. 크게는 포용이 될 수 있겠죠. 땡스북스의 에너지도 긍정의 에너지로 가져가려고 해요. 동네 서점이라는 점에서 포용 에너지까지 가져가는 것을 아이덴티티로 삼으려고 합니다.

지금까지 제가 20여 년간 제 아이덴티티를 만들어 온 이야기를 들려 드렸습니다.
책 만드는 일이 좋아서 지금까지 꾸준히 책을 만들고 있지만, 다양한 활동들이
기회로 주어질 때 피하지 않았습니다. 앞으로도 어떤 새로운 일들이 제게 다가올지
저도 잘 모릅니다. 하지만 책 만드는 일은 평생 계속 할 것이고, 책과 전혀 상관이
없어 보이는 일이라도 제 호기심을 자극하면, 책 만드는 일의 확장으로 끌어들일
생각입니다. 좋은 아이덴티티는 순간적으로 만들어지지 않습니다. 시간이
필요하고, 시행착오가 필요하고, 여러 가지 도전이 필요합니다. 저는 지금 그
과정에 있습니다.

이런 과정들을 통해 누가 더 매력적이고 단단한 생각을 오랫동안 유지하면서
자기 것으로 만들어 내는지가 중요합니다. 각자의 취향은 전부 달라요. 사회와
소통하는 방식도 다르고요. 그런 부분들을 스스로 잘 살려서 자존감을 만들고,
그러면서 자연스럽게 자기 아이덴티티를 만들어 내는 것이 중요한 경쟁력이라고
생각합니다. 경영 교과서에 있는 아이덴티티 이론들은 마케팅 지식일 뿐입니다.
따라한다고 바로 내 것이 되진 않아요. 내 경험과 내 상식, 그리고 보편적인 가치에
기반을 두고 아이디어를 추진하고 발전시키면 언젠가 그것이 온전히 자기 것이
됩니다.

시행착오를 기꺼이 받아들이는 마음이 필요해요. 도전했다가 잘 안 되더라도
배우는 것이 아주 많으니까요. 그래야 무엇보다 자기 자신에 대해 잘 알게 되고
일상이 활기차고 즐거워집니다.

22 떡집 '호원당' 브랜딩(2011)

KIM JANGWOO

0
3

타이포그래피는 중요한 커뮤니케이션 수단입니다. 언어와 텍스트,
폰트가 가지고 있는 디자인 단서를 찾아내는 과정과 결과에 성취감을
느낍니다./ 최근에 관심 있는 작업의 키워드는 추리와 탐문입니다./
만약 여건이 완벽하게 구비된다면 카레이싱과 트럼펫 연주를 하고
싶습니다.

김
장
우

아빠
나에게 영감을 주는 것 – 김태조(아들)

단국대학교 시각디자인학과를 졸업하고 (주)안그라픽스와 (주)바이널을 거쳐 현재
(주)스트라이크커뮤니케이션즈 대표이다. 「서울디자인페스티벌 특별전」, 「한글다다」
「서울디자인위크 신인디자이너 초대전」, 「타이포그라피학회 시:시」 등의 전시 활동을 했다.
http://www.strike-design.com

어떤 책에 보니 "그래픽디자인은 아이디어나 방향성을 시각적 형태로 옮기고 정보에 질서를 부여하는 능력"이라고 나와 있더라고요. 그걸 보고 저도 '아, 내가 이런 걸 하는 사람이구나'라는 걸 깨달은 적이 있습니다.

그래픽디자인을 하기 위해 갖춰야 할 중요한 요소들이 있는데요. 대비, 강조, 통일과 같은 기본적인 조형원리는 필수고 자신만의 생각과 자의식도 필요하고, 그것들이 결부된 독창성도 필요합니다. 독창성이라는 것은 예술, 디자인 분야에서 절대적인 것 같아요.

01

02

03

04

01 라스코 동굴 벽화

02 추사체

03 막스 빌이 디자인한 포스터

04 영화 「바스터즈: 거친 녀석들」
　　포스터

ⓘ 막스 빌 Max Bill
（1908~1994）
취리히 시립 미술공예학교와
데사우의 바우하우스에서
공부했다. 조형 활동 영역은 건축
· 공업디자인 · 그래픽디자인 ·
순수미술 등으로 매우 광범위하다.
문필가 · 교육자로도 활동했으며,
특히 바우하우스의 전통을 이어
설립된 울름조형대학에서의 교육
활동이 높이 평가되고 있다.

01 기원전 15000년에 그려진 라스코동굴벽화의 이미지예요. 이 작품이 그래픽디자인 역사의 시작이더라고요. 왜 이 벽화가 회화가 아닌 그래픽디자인의 역사로 나오는지 궁금해서 찾아보니, 이 그림이 당시 소 잡는 법을 그린 설명서라고 하더라고요. 여기서 말씀드리고 싶은 건 그래픽디자인은 정보 전달 역할을 해야 한다는 거예요. 앞서 말씀드린 시각적인 정보에 질서를 부여하는 것과 조형성, 독창성도 중요하지만, 가장 중요한 건 정보 전달, 개념 전달이라는 거죠. 역사를 통해 공감할 수 있는 디자인이 중요하다고 생각했습니다.

02 자의식·조형성·독창성 부분에 관한 사례를 찾아봤는데요. 잘 아시는 추사체입니다. 모두 같은 추사체예요. 예전엔 저도 고궁이나 옛날 그림들을 설명 없이 볼 때는 잘 몰랐어요. 중학교 역사 교사이신 제 이모부로부터 설명을 듣고 나니 아는 만큼 다르게 보이더라고요. 그림의 가운데를 보시면 '中'이 있습니다. 이 글자를 쓸 때 보통 가운데 세로획이 입 구ㅁ자의 가운데에 위치해요. 그런데 추사는 이미 가운데의 의미를 지니고 있는 글자의 본질을 생각하고 세로획을 비대칭으로 상단에 올려놓아 일반적인 대칭 형태를 피하려고 했던 것 같아요. 본인만의 자의식이 디자인 조형까지 해결한 부분인 거죠. 아래 '力'을 보면 마찬가지로, 중앙에서 사선 획이 내려오는 것이 아니라 3분의 1 정도의 앞쪽에서 내려오는 모습을 볼 수 있는데요. 이런 특징들이 모여서 독창성을 만든다는 생각이 들었습니다.
타이포그래피에서 타이포가 글자잖아요, 그래서 순수한 텍스트에 답이 있다는 생각이 듭니다.

03
① 모더니즘 시대를 지나 국제 타이포그래피 양식에 큰 영향을 미친 막스 빌° 이라는 사람이 있는데요. 이분도 자신의 모든 디자인의 비밀은 내용에 있다고 말했어요. 단순한 이야기지만, 제가 디자인 작업을 할 때도 잘 안 풀릴 때를 보면, 제가 너무 스타일이나 그래픽만 쫓고 있었던 경우가 많았던 것 같아요. 그러다가 원래 해야 할 숙제로 돌아가서 순수하게 내용을 보면, 거기에서 우선순위들이 다 드러나더라고요. '이게 제일 중요하고, 그다음이 여기고, 다음이 여기고…….' 이러면서 자연스럽게 크기 조절부터 시작해서 여러 가지가 한꺼번에 해결될 때가 많았습니다. 여러분도 잘 아시겠지만, 1900년대 초·중반에는 장식주의나 표현주의가 유행했어요. 지금 파주 헤이리의 북카페에 가보면 대표적인 장식주의 작품인 윌리엄 모리스의 작품이 전시되어 있어요. 그 작품들을 보면, 에트로 백 문양 비슷한 넝쿨 장식들이 배경을 꽉 채우고 있죠. 그 장식들은 공예가 정신으로 다 하나하나 손으로 그린 것들이에요. 그런 장식주의적 사조에 대해서 디자인은 명확하고 과학적이어야 하지 않냐는 이야기들이 나왔어요. 기존의 장식주의를 타파하고 싶은 생각에서 사물들 혹은 어떤 개념들을 직선 혹은 점·선·면 아니면

사각형·삼각형 등으로 표현하는 방법이 나왔어요. 예를 들어 막스 빌이 디자인한 전시 포스터를 설명해 드릴게요. 전시회에 세 명의 작가가 참여한다는 것을 흰 정사각형 세 개로 표현하였습니다. 그리고 흰 정사각형 안에 세 작가의 성을 각각 배치하고 이름은 정사각형 바깥에 배치했습니다. 한국인의 성과 이름은 대체로 글자 수가 비슷하지만, 외국의 경우 글자 수가 제각각인 경우가 많습니다. 따라서 흰 정사각형 안에 있는 외국 작가들의 성은 자연스럽게 들쑥날쑥하게 배치되면서 조형성을 가지게 됩니다. 가장 단순한 정보를 이용하여 디자인을 해결함으로써 통일감 있으면서도 조형성을 잃지 않는 포스터가 된 거죠. 이 포스터는 오래전에 디자인되었기 때문에 세련되지는 않지만 내용적인 면에서 답을 찾은 개념적인 포스터로 이해한다면 그 디자인 원리는 지금이나 예전이나 같다고 생각합니다. 결국 타이포그래피는 기본적으로 주어진 텍스트에서 본질적인 답을 찾는 것이 아닐까 합니다.

04 이제 리얼리티에 대해 이야기할게요. 리얼리티는 공감이라는 생각이 들어요. 커뮤니케이션의 역할에 가까운 거죠. 부가 설명을 위해 영화 한 편을 소개할게요. 쿠엔틴 타란티노 감독의 「바스터즈」 보셨나요? 이 영화에서는 언어에 대한 이야기가 반복적으로 나오는데요. 제2차 세계대전을 배경으로 독일군의 한 장교가 프랑스 지역에 와서 유대인 색출을 하기 위해 프랑스의 한 농가에 와서 이야기하는 장면이 나옵니다. 이 장교가 독일인인데, 프랑스어도 잘해요. 프랑스어로 이야기하다가 영어로 말을 바꾸는 장면이 나오는데, 바닥 밑에 숨어 있는 유태인들이 대화 내용을 듣지 못하게 하려는 거예요. 이 장면이 끝나면 이 장교는 계속해서 독일어로 말합니다. 독일인이 독일어로 말한다는 게 좋은 설정이라고 봐요. 기존의 할리우드 영화에서는, 예를 들어 영화 「발키리」만 보더라도 독일 장교역의 톰 크루즈가 영어로 이야기하거든요. 그런데 이 영화에서는 독일인은 독어로, 프랑스인은 불어로, 미국인들은 영어로 이야기해요. 어떻게 보면 당연한 것인데도 기존에는 그런 영화가 없었다는 거죠. 타란티노 감독은 언어적인 부분만 바꿔도 리얼리티가 된다고 생각한 겁니다.

할리우드 영화에서 독일인이 독어를 해야 하는데 그렇지 못한 것처럼, 타이포그래피에서도 원래는 이래야 하는데 그렇지 못한 것을 고쳐주는 방식, 즉 아픈 데나 답답한 것을 바꿔주는 마치 의사와 같은 역할들로써 그래픽의 공감 가는 리얼리티를 구현할 수 있다고 생각합니다. 그만큼 리얼리티는 중요하다는 생각이 들어요. 순수미술과 그래픽디자인 사이에 표현의 차이는 없지만, 그래픽디자인은 사람들에게 공감을 주고 전달되어야 한다는 점에서 우리 디자이너들의 역할이 분명하다고 생각합니다.

타이포그래피에서 중요한 것은 타이포(문자)입니다. 내가 처음 받은 숙제에,

그것이 A4 프린트이든 이메일이든 그 안의 내용에 답이 있을 수 있어요. 그러니까 너무 앞질러 가기보다는, 작업이 풀리지 않고 어려울 때는 거꾸로 돌아가 보면 기본적으로 해야 할 내용들에 우리가 해야 할 역할들이 숨어 있을 수 있어요. 제가 아는 선생님이 이런 말씀을 하셨어요. "나도 굉장히 멋있고 싶고, 잘하고 싶은 마음에 외국의 사례를 보거나 잘하는 친구들의 작업을 보며 부러워했었는데, 그런 걸 앞질러 나가려고 하다 보면, 오히려 어려움에 부딪히더라. 새총을 앞으로 당기다 보면 결국엔 자기가 맞듯이……. 그런데 남들보다 조금 뒤로 당기고 힘을 주다 보면 결국에 멀리 나간다." 새총에 빗대어 이런 원리를 말씀하시더라고요. 어려운 부분이 있다면 분명 첫 단추가 잘못 끼워진 것이고, 첫 단추는 내용에서 찾을 수 있어요. 특히 타이포그래피는 글자를 다루는 그래픽 행동이기 때문에, 내용적인 부분에서 답을 찾아야 할 것 같아요. 그저 예쁘게, 리듬감 있게, 역동적으로 그리는 그래픽이 아니라, 그것이 누군가에게 도움을 주거나 전달될 수 있는 표현으로서의 그래픽이 공감을 주는 커뮤니케이션일 것 같습니다.

05 제가 지금 운영하고 있는 스트라이크라는 회사는 건물 한 층에 디자인 사무실과 함께 작은 카페를 운영하고 있어요. 그래서 카페 이름도 cafe2예요. cafe2에 대한 그래픽 아이덴티티, 그리고 사무실에서 어떻게 작업하고 있는지 보여드릴게요. 이건 cafe2의 메뉴판, 쿠폰 그리고 저희 회사 명함들이에요. 타이포그래피나 이런 아이덴티티 디자인에 있어서 일관성은 굉장히 중요한 부분이에요. 그래서 저희는

05 cafe2의 메뉴판 / cafe2의 쿠폰과 스트라이크커뮤니케이션즈의 명함

06 cafe2와 스트라이크 커뮤니케이션즈의 작업실 전경

05

06

컬러 아이덴티티를 순수하게 블랙으로만 가기로 했어요.

저희는 나름대로의 그리드 시스템을 생각하고 있어요. 보통 그리드 시스템이라고 하면 굉장히 수학적·과학적이고, 관련 책자도 어렵게 나와 있어요. 하지만 그리드는 어려운 것이 아니라 자신이 생각하는 자의식에 맞는 자신만의 그리드면 충분해요. 이 메뉴판도 마찬가지예요. '난 항상 헤드라인은 숫자 위에, 내용은 숫자 아래에 쓰겠다'라고 생각하면 숫자 위에 내용을 안 올리면 되는 거죠. 그리고 내용을 양쪽에 대칭으로 놓으니까 좀 답답할 수 있는데, 앞서 본 추사체의 '中' 을 보면 가운데에 획이 내려오는 것이 아니라 옆으로 치우쳐서 내려오기도 했잖아요. 그런 것처럼 저희는 모든 본문을 3분의 1 시점부터 시작하는 걸로 정했습니다. 그래서 대칭적인 형태로 인해 안정되고 답답한 부분을 비대칭으로 완화하면서 작업을 했습니다.

06 카페 전경입니다. 카페 안쪽으로 들어가면 사무실이 있어요. '건물 하나를 다 쓰는구나, 일층은 사무실이고 이층은 카페네'라고 생각하실 수도 있지만 그런 건 아니고 그냥 한 층에 다 몰려 있어요. 사무실 사진에서는 테이블이 세 개로 되어 있는데, 현재는 네 개로 늘었어요. 작업대도 있고, 작은 규모로 운영하고 있습니다.

07 이건 서울대 김경선 교수님 연구실과 저희가 같이 작업한 웅진 캘린더인데요. 친환경, 저탄소 녹색 성장, 이런 추세에 맞춰 친환경 캘린더를 만들기로 했습니다. 관련 자료를 모으다 보니 에코 폰트라는 게 있더라고요. 두껍게 볼드한 서체에 구멍을 뚫어서 인쇄량을 줄이는 방식의 폰트였어요. 사실 저는 이 방식이 좀 이해가 안 되더라고요. 처음엔 '이게 무슨 짓이지'라는 생각이 들었어요. 인쇄량을 줄이면서 여러 가지 탄소 발생을 줄이자는 개념적인 폰트인 것 같은데, 그럴 거면 차라리 서체를 얇게 해서 인쇄량을 더 줄이는 게 낫지 않겠냐는 생각이 들었죠. 그래서 굉장히 얇은 서체 패밀리 중에서 가장 얇은 서체를 썼어요. 그런데 오른쪽 달력에서 숫자 타이포그래피 부분을 보면 서체가 얇은 데다 네모 공간 때문에 크기까지 작아지면서 숫자가 잘 안 보이게 되더라고요. 그래서 숫자를 크게 쓰고 대신 글자 톤을 낮추고 밝게 인쇄해서, 숫자 위에 사용자가 직접 메모하는 형식으로 디자인했습니다. 일러스트는 이푸른 씨가 멸종 위기 동물들을 선별해 그려주셨어요.

이 캘린더의 가장 큰 특징은 우선 타이포그래피 관점에서는 앞서 말한 에코 폰트의 개념으로 서체를 썼고요. 다음으로는 우리가 해야 하는 것인데 미처 못한 것이 무엇일까 생각해 보니, 가장 친환경적이지 않은 것을 빼버리면 그것이 가장 친환경적인 것이라는 생각이 들었습니다. 그래서 우선 탁상용 달력에서 환경에 적합하지 않은 것으로 보이는 철 스프링을 빼고 면 고무줄로 감쌌어요. 그리고 인쇄 용어로 싸바리라고도 하는데, 이때 사용하는 용지들도 실제 캘린더 제작

07 웅진 에코 캘린더

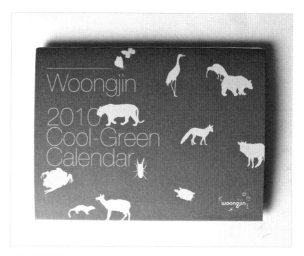

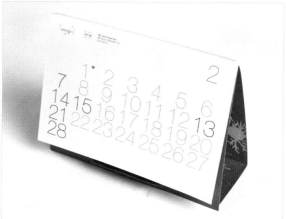

Iriver'
Elice

Strike
Vinyl

ⓘ UI(User Interface)
일반 사용자들이 컴퓨터 시스템
또는 프로그램에 데이터를
입력하거나 제어하기 위해 사용하는
명령어 또는 기법을 말한다.
사용자가 컴퓨터나 프로그램과
의사소통을 하고 편리하게 사용할
수 있도록 하는 것이 목적이다.

기간인 10, 11월이 되면 가격도 오를 뿐더러, 환경에도 적합하지 않아요. 그래서 캘린더에서 철 스프링과 삼각대 하드커버를 제거하고, 대신 케이스를 접어 삼각대로 활용하도록 디자인한 사례입니다.

08 아이리버 회사의 e-book 프로젝트입니다. 아이리버 측에서 타이포그래피의 관점에서 디자인해 달라는 요청이 왔어요. 그게 어떤 의미냐고 물었더니, 편집 디자인스럽게 해 달라더군요. 그래서 모든 디자인이 편집 원리에 맞춰서 하는
ⓘ 것인데, 편집디자인스러운 건 또 뭔가 했죠. 알고 보니, 기존의 UI° 분야에서는 대부분이 그래픽이나 아이콘 위주의 개발을 시도했었다고 하더라고요. 저희 회사에 이 일을 맡긴 이유가 UI를 책 커버나 목차를 보는 듯한 느낌으로 가고 싶다는 생각 때문이었대요. 물론 저희는 UI 개발 팀이 없어서 그런 UI 개발은 본사에서 맡고, 이 메뉴들에 대한 그래픽 가이드 즉, 아까 말씀드린 그리드 시스템, 사용한 서체들, 그런 것들을 모두 포함하는 마스터 페이지만 맡아서 작업을 했어요.

기존의 UI를 보니까 마진이 없더라고요. 그러니까 글자와 이미지를 놓는 것 외의 공간이 없었어요. 예를 들어 시집 같은 경우는 글자들이 모여 있고, 보는 이로 하여금 많은 연상을 하게 하기 위해 마진 값이 넓죠. 반면에 마진 값이 좁을수록 정보 책자에 가깝습니다. 정보, 읽을거리가 많은 책들, 주간지나 저널들을 보면 마진 값이 굉장히 낮은 것을 볼 수 있어요. 그런데 UI에서 메뉴를 선별하는 그 순간에 마진이 너무 없어서 메뉴들이 주목성도 없고, 계획도 없어 보이더라고요. 그래서 우선 마진 값만 넣고 회사에 일차적으로 보였더니 '이건 새로운 거다'라며 마치 대단한 것처럼 반응하더라고요. 저희 디자인이 편집디자인스러웠나 봐요. 그렇게 일이 잘 풀려서, 저희가 계획했던 대로 기본적인 메뉴에 필요한 아이콘 외에는 다 텍스트로 풀어 작업을 진행했습니다.

이 아이리버 e-book이 어디선가 상을 받았나 봐요. 갑자기 청와대에서 연락이 왔어요. 청와대에서 사람이 와서 마치 FBI처럼 명찰을 제 눈앞에 내놓고, 보안각서도 쓰게 하고, 차를 타고 어딘가로 데려갔어요.

09 청와대에서 진행하는 '사랑채 프로젝트'가 있습니다. 외국인 관광객들을 대상으로 하는 프로젝트인데, 실제로 청와대 근처에 건축물을 만들고 그 안에 서울의 역사를 소개하고, 관광 안내를 하는 공간을 만들었어요. 그곳에서 사용될 키오스크, 손으로 누르면 넘어가는 터치스크린을 저희가 디자인했어요.

저희는 보통 다른 곳에서 잘 안 풀린 작업들을 해요. 그러니까 꼭 의사처럼 어디선가 다치고 아파서 온 일들을 많이 맡죠. "장우 씨가 이거 어떻게 좀 해 봐, 잘 안 된다고." 이런 식으로. 그런데 아니나 다를까 이 키오스크가 왔는데, 기본적인 메뉴나 정보 하나 없이 이펙트와 3D로만 화려하게 무장되어 있더라고요. 어떤

09

10

컬러나 서체 계획도 없다 보니 기본적인 마진이나 정보를 보여줄 그리드 시스템이 하나도 없었던 거죠. 왼쪽에 보시면 각 나라의 언어를 선택할 수 있는 메뉴 바가 있어요. 원래는 하단에 있었는데, 저희가 서울 캐치프레이즈 로고 타입과 엠블럼과 같은 공간에 뒀어요. 우리가 보는 내용과 다르다는 것을 보여주자는 생각으로, 그리드 시스템을 이쪽에서부터 시작했어요. 그런데 그 메뉴 바를 하단에서 왼쪽으로 옮기는 것도 엄청난 설명과 설득이 필요하더라고요. 결국 처음에 말씀드린 것처럼 내용에서 답을 찾고 공감할 수 있는 그래픽을 디자인하다 보면, 우리만의 개념적인 생각, 자의식, 독창성 같은 것들을 우리 식대로 끌고 나갈 수 있게 되더라고요. 하지만 앞 단계에서 단추를 잘못 끼울 경우 말도 꺼내지 못하는 역할이 될 수도 있는 거죠. 작업을 진행하면서 그런 일들이 많이 있었습니다. 키오스크를 보면 분야별로 한류도 있고, 서울의 변천사도 있고 서울 맛집도 있고 그렇습니다.

10 재래시장 활성화 사업으로 강릉에 있는 주문진 시장이 선별되었어요. 총괄하는 총감독님과 더불어 디자인 팀으로 저희가 참여해서 진행한 프로젝트였는데요.

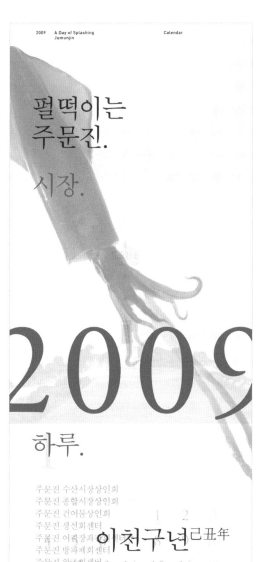

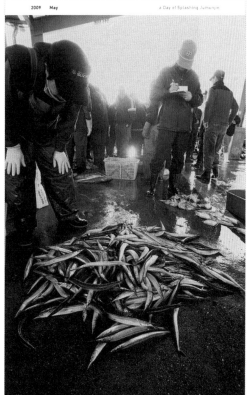

시장통

通

2009

〈상인극단〉 단원 대모집!!!

시장신문

2009년 창간준비호

_ 시장에 가면,
오징어도 있고, 배추도 있고,
북어도 있고, 진땅도 있고,
막걸리도 있고, 과일도 있고,

_ 시장에 가면,
이야기도 있고, 정리로도 있고,
파는도 있고, 단비도 있고,
신문도 있고.

cover story:
시장, 문화를 팔다

문화가 힘이 되는 신나는 시장

전통시장이란?

시장은 활어처럼 살아있다!

주문진시장의 에너지가 문화로 꽃피기를 희망합니다

주문진 시장의 엠블럼을 만들어야 되는데, 처음엔 사람들이 시장 이름을
주문진의 '주문'을 영어로 'jum' 아니면 'jmj'나 주문진 마켓……. 이런 식으로
생각하더라고요. 어차피 주문진 시장이 외국인들만 대상으로 하는 것도 아니고,
글로벌한 부분은 인터넷 사이트로 알리면 되니까 제발 그렇게 하지 말자고 했어요.
그리고 개인적으로 약자가 싫더라고요. 예를 들어 KTX라던지 이런 약자들을 보면
뭔지 잘 모르겠어요. 이런 약자의 단점들, 다시 한 번 전달해야 하는 문제를 피하고
대신 솔직하게 전달하는 방향으로 가자고 생각했어요. 그래서 주문진의 특산물인
오징어를 촬영하러 갔다가 오징어를 봤는데 되게 펄떡거리더라고요. 그 오징어를
보고 기획자와 함께 '펄떡이는 주문진' 이렇게 솔직하게 가기로 하고 이름을
정했습니다. 실제로 심벌마크도 시뻘건 오징어예요.

11 다음 이미지는 달력입니다. 심벌마크를 빨리 알려야 한다고 오징어를 크게
넣었더니 너무 시뻘겋게 보인다는 의견이 있어서 앞에 반투명한 트레이싱지를
덮어서 커버로 만들었어요. 그리고 '주문진의 하루하루'라는 주제로 1월에는
주문진 시장의 아침 풍경을 배치하고, 12월에는 문을 닫는 저녁 풍경을 배치하는
방식으로 디자인을 풀어봤습니다.

12 다음은 주문진 시장에서 발행하는 신문입니다. 처음에 '주문진은 바다'라는
생각에 본문을 푸른색으로 썼는데, 실제로 이 신문을 보시는 주문진 시장 분들이
잘 안 보인다고 하셔서 지금은 블랙으로 나오고 있어요. 이때 신문에 파란색,
빨간색 그리고 은색을 사용했는데요. 은색은 은갈치에서 모티프를 얻어서 썼어요.
세 가지 색깔로 사진을 표현하려다 보니, 예전에 여러분이 보던 학습지에서 자주
나오던 1도로 인쇄된 파란색 사진들처럼 그레이톤이 되어서 잘 안 보이더라고요.
그런데 파란색과 빨간색이 만나면 보색 대비 때문에 진해져서 거의 블랙에 가까운
밤색으로 보이잖아요. 그 점에 착안해 사진 프로그램에서 사진을 빨간색과
파란색, 두 가지 색깔로 듀오톤화해서 겹인쇄하게 해놓고, 그것을 타이포그래피
프로그램으로 불러들여 그 색깔만 지정 컬러로 인쇄한 것입니다.

13 이것은 브랜드 아이덴티티 그래픽 작업입니다. 그래픽디자인에서 가장 중요한
것은 아이디어나 콘셉트 등 여러 정보에 질서를 부여하는 능력이라고 했는데요.
'CJ azit'란 CJ 문화재단에서 운영하는 순수예술창작공간이에요. 전시도 하고,
공연도 하고, 실제로 젊은 예술가들을 지원해서 그들의 연습장으로도 쓰고,
아카데미도 운영하는 공간이죠. 저는 이 브랜드의 콘셉트를 '창의적인 머리'로
생각했습니다. 즉 창의적인 교육이 필요하다는 것이죠. 창작하는 사람들의 머리가
중요하다는 생각으로 i의 원을 정원으로 하고 그걸 머리라고 생각했어요. a의 빈
공간에서 빠져나온 기하학적인 블랙의 정원이 i 위에 자연스럽게 올라가도록
했습니다. 그리고 실제로 건물을 위에서 보면, 직사각형에서 한쪽을 잘라놓은 것

CJ azit

13

같은 무척 기하학적인 모양으로 생겼어요. 그 건축물 모양으로부터 연상해서 z도
진행했습니다. 리플릿의 펼침편과 표지 앞·뒷면인데, 일반 리플릿에서 건축물과
어울리게 한쪽만 재단했고, 그 그리드에 맞는 기울기로 배치해 본 디자인입니다.
KTF에서 진행한 『D+』라는 디자인 매거진 특집호의 디자인을 저희가 맡았어요.
특집호의 주제가 한국의 근대건축에 대한 소개였는데, 그쪽에서 일제시대
직후의 사진들을 주더라고요. 좀 오래된 사진들이어서 재생용지에 인쇄해보기로
했습니다. 그런데 재생용지에 인쇄하면 그 용지가 갖는 기본적인 색감이 있기
때문에 가장 밝은 부분도 화이트가 아니라 재생지의 색으로 나와 잘못 인쇄되면
굉장히 답답해 보이더라고요. 그래서 화이트 잉크를 써야 했는데, 일반 옵셋
인쇄에서는 인쇄를 하더라도 화이트 잉크가 종이에 다 스며들어서 잘 안
보이거든요. 화이트 부분이 잘 보이려면 UV 인쇄라는 것을 해야 하는데, 단가나
여러 부분이 일반 옵셋 인쇄와는 달라요. 그래서 일반 4원색 옵셋 인쇄는 일반
인쇄소에서 하고, 나머지 화이트 부분은 제가 종이를 옮겨다가 UV 인쇄소에서
1도만 찍으려고 했어요.
이 잡지를 디자인할 때 월별로 사용할 수 있는 인쇄 제작비가 정해져 있었거든요.
그런 상황에서 일반 옵셋 인쇄와 UV 인쇄를 함께하면 정해진 인쇄 제작비가
초과돼서 할 수가 없었어요. 그런데 다행히 저희 거래처에서 UV 기계에 4원색은
옵셋 잉크로 넣고, 흰색만 UV 잉크로 넣어 UV 기계에서 인쇄가 한꺼번에 나올

수 있게 해 줬어요. 일반 4원색 인쇄보다는 약간 비쌌지만, 큰 무리 없이 진행될
수 있었습니다. 이 다음 호는 저희가 1도로 찍기로 하고 진행했습니다. 디자인의
방향이나 그래픽에 대한 저와 편집자, 그리고 이 프로젝트를 진행하는 고객 서로의
궁합이 잘 맞았던 작업이었습니다.

15 이것은 CI 디자인 작업인데요. 'to the right'는 영상이나 광고를 촬영하는
프로덕션, 즉 기획사였어요. 회사 측에서 이름의 의미가 오른쪽으로 간다 또는
바른 방향으로 간다는 두 가지 의미가 있다고 하더라고요. 그 이야기를 듣고 바른
방향이라는 것에 대해 고민하다가 그냥 바른 글자를 써주면 되지 않을까라는

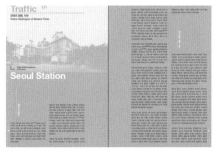

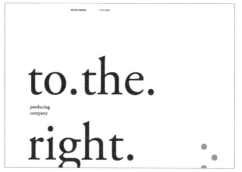

15

생각이 들었어요. 그래서 굉장히 객관적인 세리프 서체에서 가장 일반적인 어도비
가라몬드°를 써서, 그대로 로고 타입으로 활용했어요. 그리고 산세리프체에는
가장 일반적이고 국제적인 헬베티카나 유니버스 등 고딕계열의 서체가 많이
있잖아요.
영국 디자이너 네빌 브로디는 "자신의 디자인에 객관적인 신뢰성이 부족하다면
헬베티카를 써봐라"라는 이야기를 했었는데요. 이 이야기는 일반화된 것에 대한
신뢰, 믿음을 말하는 것 같아요. 우리나라 도로 표지판도 영문은 모두 헬베티카로
쓰여 있잖아요. 예를 들어 '오른쪽으로 가면 서울대'라는 텍스트가 헬베티카로
쓰여져 있는데, 정말 오른쪽으로 가면 서울대가 나오니까 자기도 모르게
헬베티카를 신뢰하게 되는 건 아닌가 하는 생각이 들었어요. 그래서 이 프로젝트도
가장 기본적인 세리프 서체인 가라몬드를 사용해 로고 타입과 명함 디자인에
그대로 적용했어요. 그리고 제가 편집디자인에서 요소는 요소끼리 있는 것이
가장 좋다고 배워서, 한글을 한글대로 모으고 영문은 영문대로 모아서 디자인을
했습니다. 또 원래 사용한 서체에 있던 약물은 타원이었는데, 그것을 정원으로
바꿔서 화살표로 만들고 그 원을 금박으로 처리했어요.

16 다음은『이기적 식탁』단행본 디자인입니다. 이 작업도 내용에서 답을 찾은
부분이 있어서 그것에 대해 이야기할게요. 이 책은 음식 레시피에 관한 책이에요.
기존의 음식 레시피 책을 보면, '설탕 몇 스푼, 크림 몇 스푼……' 이런 내용들이
들어있는데, 실제 그 내용 대로 요리하는 경우가 많더라고요. 그런데 저는 '책을
보면서 어떻게 요리를 하지?'라는 의문이 들었어요. 그래서 책을 한 손에 들고
요리하기 힘들 것 같다는 점에 착안해 책의 펼침면 중앙에 연필 사이즈로 구멍을
뚫고 그 구멍에 연필을 꽂으면 책의 지지대가 되도록 만들었어요. 이 책의 모든
레시피는 에세이가 함께 들어가 있어요. 그래서 모든 레시피 페이지를 오른쪽으로

15 ˈto the rightˈ의 CI 디자인

16 단행본 『이기적 식탁』 표지 / 내지

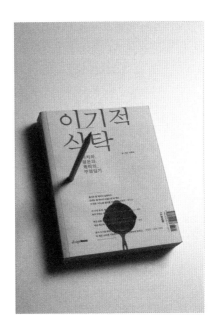

ⓘ 가라몬드
16세기 무렵 클로드 가라몽이
디자인한 서체이다. 가라몬드는 유럽
각국이 자국의 기질을 반영하는 서체
디자인을 가지기 전까지 약 한 세기
이상 유럽 인쇄물의 표준 서체로
사용되었다. 현재에도 품격 있고
부드러운 어조를 부여하는 제목용
서체로 사랑받고 있다.

16

몰아 지지대 반대편에 있도록 만들었죠.

17 이것 또한 에코 프로젝트 중 하나인데요. 친환경적인 패키지를 활용한 삼성 휴대폰 케이스입니다. 이 휴대폰은 뒷면에 태양열 전지가 있어요. 그래서 이 프로젝트를 의뢰받았을 때 친환경 개념으로 여러 가지 요소를 넣어서 패키지를 만들기로 했습니다. 코팅되지 않은 재생용지를 사용하고, 풀칠을 하지 않기로 했어요. 그런데 막상 해 보니까 풀칠이 안 된 패키지를 만드는 것이 무척 어렵더라고요. 도저히 어려워서 못하겠다고 하니까, 삼성 쪽에서 손으로 누르면 한 번에 접히게 하는 정도의 풀칠까지는 봐주겠다고 하더라고요. 패키지 외부는 문제가 없는데, 패키지 안에는 핸드폰과 기타 재료들이 많이 들어가기 때문에 내부 구조가 가장 문제였어요. 결국 딱 한군데만 풀칠을 하면 해결되는 건데 그걸 못하게 하는 거예요. 그래서 처음으로 다시 돌아가서 풀칠 없이 작업을 진행했습니다. 풀칠을 하지 않고 만들 수는 있는데, 그러면 패키지의 강도가 굉장히 약해져 입체 구조가 굉장히 어려워지기 때문에 많은 고민을 했던 작업이었습니다. 처음에는 블랙으로도 만들었습니다.

18 'KTB 네트워크'라는 투자 컨설팅 회사가 의뢰한 작업입니다. 이곳은 예를 들어 장사가 잘 안 되는 가게를 사들여 내용적으로나 디자인적으로 예쁘게 꾸며서 다시 가게를 연 뒤 비싸게 팔아 이익을 챙기는 컨설팅 회사였어요. 어쨌든 그 회사에서 이야기되는 이슈 중에 비용적인 부분이 중요한 것 같아서 금은 동전을 콘셉트로 생각했습니다. 동전들을 원으로 생각하고 까만 종이에 금색과 은색만으로 인쇄해 보았습니다. 이것도 그 회사의 내용에서 찾은 답이 아닌가 생각합니다.

19 CGV에서 티켓을 모으는 다이어리를 VIP용으로 만들자는 제안이 왔어요. 사실 이 작업도 다른 곳에서 디자인을 진행하다가 잘 안 풀려 저희가 맡게 된 케이스였습니다. 처음 티켓 다이어리를 받았을 때, 그냥 티켓을 붙이고 누구와 봤는지 등을 기록하는 다이어리 북이었어요. 그런데 그때 다이어리 디자인이 중요한 게 아니라 CGV가 이 다이어리를 통해 어떻게 이야기를 풀 것인가가 중요한 것이라는 생각이 들었습니다. 이 다이어리에 티켓을 자꾸 붙인다는 것에서 포스트잇이 떠올랐는데, 그건 정보를 붙이는 거잖아요. 거기에서 여자친구 혹은 남자친구와 함께 영화를 보았던 그 추억을 붙인다는 아이디어가 떠올랐어요. 그래서 'Memory-it'으로 다이어리 이름을 정했어요. 포스트잇의 패러디 또는 오마주라고 해야 할까요. 또 포스트잇을 보면 뒷면에 'Post it'이라는 글자가 반복적인 패턴으로 써 있거든요. 거기에 영감을 받아 다이어리 표지 앞뒷면 삽지에 'Memory-it'이란 글자를 반복한 패턴을 로고 타입으로 썼어요. 일러스트는 부창조 씨가 진행했고요. 나중에 'Memory it'이란 같은 이름의 가게까지 생겼어요. 첫 단추가 잘 끼워져 술술 풀린 작업이었습니다.

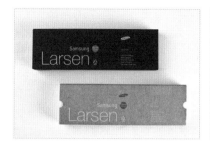

17

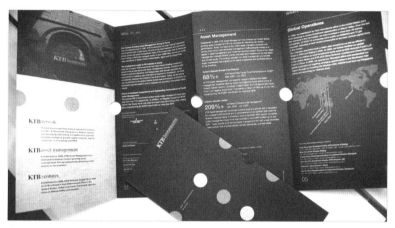

18

19

17 삼성의 'Larsen' 휴대폰 패키지

18 KTB 네트워크의 리플릿

19 CGV 티켓 다이어리 'Memory-it'

20 가수 노영심 씨의 공연 포스터예요.「마음 心」이라는 제목의 공연이었어요. 그때도 내용에서 무엇이 중요한지를 분석해 봤어요. 기존의 공연 포스터들을 보면 공연 제목과 사진이 크게 배치되어 있잖아요. 그런데 저는 가장 중요한 것이 공연 제목, 그리고 누가 공연하는지 알리는 사진과 공연 일시가 아닐까 생각했어요. 그런 생각으로 공연 일시를 제목과 같은 서체, 크기로 맞췄어요. 또 피아노 음악회인지라 피아노 건반을 연상해 블랙으로만 처리했습니다. 저는 이 포스터가 마음에 들었는데, 노영심 씨로부터 전화가 와서 "그래, 장우야. 캘린더 잘 봤어." 이러시더라고요. 그래서 '캘린더 아닌데……' 혼자 그러고 말았습니다.(웃음) 공연 티켓도 역시 디자인했는데요. 요즘 공연들은 모두 전산 티켓으로 하죠? 극장에 가도 티켓 없이 영수증만 주던데…… 이때만 해도 전산 티켓이 새로 개발될 때였어요. 저는 그게 싫었는데, 클라이언트 측에서 비용 문제로 전산 티켓으로 하자고 할까 봐 비용을 알아봤더니 개당 100원꼴이더라고요. 그런데 인쇄를 하더라도 개당 60원 정도밖에 안 하는 거예요. 가격에 별 차이도 없으니까 티켓을 인쇄하면 좋겠다고 제안했어요. 그런데 문제는 비용이 아니었어요. 인쇄 티켓으로 하면 좌석 수를 일일이 다 손으로 적어야 하거든요. 그 문제 때문에 의뢰인이 난감해했던 작업이었습니다.

21 임진각 평화누리 공원에서 열린 '세계평화축전' 행사의 공식 포스터입니다. 이 포스터를 진행할 때 행사를 맡은 총감독님이 저한테 물어보시더라고요. "장우 씨, 디자인 콘셉트를 어떻게 잡을 거야?" 그런데 전 감이 잘 안 오더라고요. 평화라는 개념이 단순히 행복하게만 느껴졌거든요. 하단에 있는 보름달, 반달 모양 같은 것들이 시간이 지나도 계속 반복되는, 변함없는 행복을 표현한 거예요. 영문 로고 타입에서 D는 반달 모양으로, O는 정원(보름달 모양)으로, B는 반달에 선을 그은 모양으로 활용했어요.
한글 로고 타입은 뭔가 우주를 감싸고 평화를 감싸는 느낌으로 고딕 느낌의 서체이지만 자음을 쫓아가는 라운드한 느낌의 전용 서체를 만들었습니다. 그런데 저는 행복하다는 느낌을 어떤 음악을 듣다가 알게 되었어요. 한대수 씨의「행복의 나라」라는 곡이에요. 이 노래를 들으면 가사는 참 좋은데 목소리는 약간 미친 것 같더라고요. 행복해서 약간 미쳐 있는 이미지도 어울리겠다는 생각이 들었어요. 그래서 A급 패션모델들에게 "멋있게 하지 말고 미친 것처럼 해 봐."라고 요청해서 포스터의 배경 사진을 촬영했어요.

22 이건 교대 쪽에 있는 지하 파스타 식당을 위한 디자인 작업이에요. '부엌과 서재 사이'라는 식당인데, 주인분이 제게 식당 홍보 브로슈어를 만들어 달라고 하면서 현금을 들고 왔어요. 그런데 그분이 인쇄물과 메뉴판 두 개를 만들어 달라고 하셨는데, 돈을 받아보니 메뉴판 하나 정도도 안 되는 가격인 거예요. 어쨌든 그

20 노영심의 '마음 心' 공연 티켓 /
공연 포스터

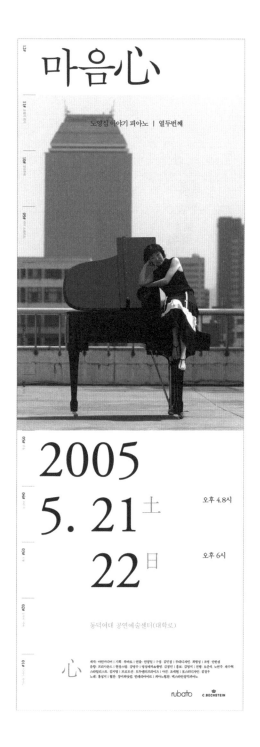

20

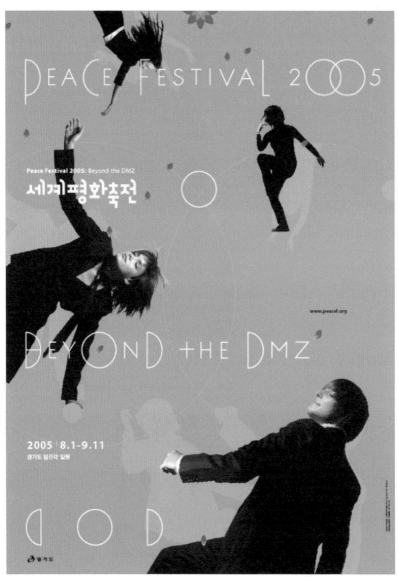

21 세계평화축전 공식 포스터

22 음식점 '부엌과 서재 사이'의
 브로슈어 겸 메뉴판

22

돈을 받고 일을 시작했는데, 고민하다가 나눠줄 수 있는 메뉴판을 만들면 홍보도
되고 메뉴판도 만들 수 있지 않을까라는 생각이 들었어요.
그래서 이름을 menu와 newspaper를 합쳐서 'menuspaper'라고 지었어요.
이 신문에 있는 내용은 모두 메뉴판 내용이고, 맨 뒤에 누구와 함께 이 식당을
만들었고, 어떤 요리사가 요리하는지 등의 이름들을 나열했습니다. 그래도 그분이
현금으로 주신 것이 감사해서 을지로에서 신문 가판대를 사서 금색으로 칠해 직접
그 가판대를 설치해 드렸어요. 실제 식당에서도 손님이 메뉴판을 달라고 하면
이 신문을 접어서 드렸고요. 그래서 그런지 가게 매상이 올라가더라고요. 제가
잘났다는 것이 아니라, 서로 생각하는 방향이 잘 맞아서 일이 재미있게 풀리면
오는 손님들도 그걸 분명히 느끼고, 그럼으로써 부가가치가 창출되는 것이 아닐까
하는 생각이 들었어요. 식당이 제 디자인으로 잘 되는 모습을 보면서 성취감을
느낀 작업이었습니다.

23 이건 지방에서 의뢰한 작업인데요. 원주에서 진행한 '원주따뚜wonju tatto'라는 행사
포스터입니다. 행사 로고 타입과 포스터, 홍보 인쇄물들을 진행했습니다. 처음에
문신tatto 축제인 줄 알고 '내가 드디어 남자다운 디자인을 해 보는구나' 하면서 너무
좋아했었는데, 문신이 아니라 타악기를 의미하는 거였어요. 타투tatto라는 말이
문신을 의미하는지 타악기를 의미하는지 헷갈리니까 우리 식으로 귀여운 느낌이

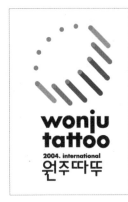
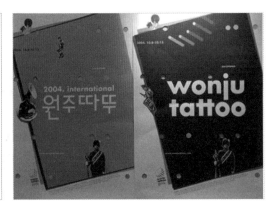

23

나도록 축제 이름을 '원주타투'가 아닌 '원주따뚜'로 바꿨어요. 심벌마크는 소문자
'j'를 해체해서 북의 형상으로 배치하고 페스티벌의 하이라이트인 불꽃놀이
느낌이 나도록 만들었어요. 이 로고 타입을 준비해서 차를 몰고 원주로 갔죠. 이
로고를 어떻게 설득할까 고민하다가, 중간에 사람들이 이의를 제기하면 교육을
먼저 하고 설득하는 게 좋겠다는 생각이 들었습니다. 그래서 올림픽 아이덴티티
그래픽 작업들을 좀 모아서 가져갔어요. 수영장을 가든 체조경기장을 가든 일관된
로고 타입을 유지하는 올림픽의 아이덴티티를 보면 일관된 로고 타입의 중요성이
드러나니까 그런 것을 보여주면 어떨까 라는 생각에 가져간 거예요. 처음에 이
로고 타입만 보여드린 뒤 심벌을 보여드리려고 하는데, 어떤 분이 잠깐 질문이
있다면서 '이거 그냥 컴퓨터에서 예쁜 서체 쓰면 되는 거 아니냐'고 하시더라고요.
그래서 준비한 올림픽의 사례를 보여드리려고 하는데 갑자기 그분이 '당신 말고'
'어떻게 된 거냐'라는 식으로 저를 무시하시는 거예요. 제가 키도 작고 어려
보여서 그랬는지, 아니면 서울에서 온 디자이너라는 것 자체가 마음에 안 들었던
것 같기도 해요. 그 지역 축제인데 서울의 디자이너가 이 작업을 맡은 게 마음에
안 들었나 봐요. 그분이 아예 담배를 피우면서 이야기하시더라고요. 그래서 '아,
여기는 내가 있을 곳이 아니구나.'란 생각에 말리는 것도 뿌리치고 바로 챙겨 들고
집으로 와버렸어요. 나중에 총감독님이 다시 오셔서 "제가 다 설명했고, 이제
저랑만 디자인 주고받으면서 이야기하면 된다."고 하시는데도 싫다고 계속 떼를
쓰다가 결국 진행했어요. 그래서 포스터를 보시면 구멍도 뚫려 있는데, 비용이고
뭐고 생각도 안 하고 마음대로 했던 작업이었습니다.
다음은 『Common Ground』라는 12명의 입으로 부는 브라스 밴드의 앨범인데요.

23 '원주 따뚜' 행사를 위한 로고 타입과 심벌 마크 / 포스터

24 브라스 밴드 'Common Ground'의 로고 타입 디자인

24

로고 타입을 살펴보세요. 세종대왕이 한글을 만들 때 딸에게 '기역, 해 봐' 하고 딸의 혓바닥 모양을 따라 ㄱ을 그리고, '오, 해 봐' 해서 ㅇ을 그린 걸로 알고 있어요. 그런 것처럼 저도 이 밴드가 브라스 밴드니까, 알파벳에서 O만 좀 얇게 강조한 로고 타입으로 만들었어요. 이것도 단순히 이 팀의 특성에서 답을 찾았다는 생각에 준비했습니다.

25 성남에서 열린 예술단체들의 마켓을 위한 작업입니다. '내가 이런 아이디어로 공연하겠다.'라고 부스에 서 있으면 공연팀이나 극장 관계자들이 와서 아이디어를 사가는 그런 마켓이었어요. 컬러는 오렌지·레드·블루 이렇게 세 가지만 썼어요. 정보디자인적 측면에서 이 행사는 음악·미술·체육·연극 등 여섯 카테고리로 나뉘거든요. 여섯 개 카테고리가 있는데 색깔은 세 가지밖에 없는 거예요. 여기서 간단히 질문을 드리고 싶어요. 정보를 나눌 때 카테고리는 여섯 개인데, 색깔은 세 가지면 여러분은 어떻게 정보를 구분하시겠어요? 그 카테고리의 종류는 중요한 게 아니고 음악·미술 이런 식으로 단순하게 나눈 거예요. 그냥 단순한 질문이에요. 답은 정보디자인에 있어서 컬러로 정보를 구분 짓는 가장 기본적인 방법 중 하나인데요. 음악·미술·체육 카테고리를 빨간색 다음에 주황색 다음에 파란색을 썼다면 그다음 연극은 다시 빨간색으로 돌아가면 된다는 이야기더라고요. 그 방법을 이용하면 두 가지 컬러로 100가지 카테고리도 나눌 수 있다는 거죠. 그냥 컬러를 번갈아 가면서 쓰면 옆의 카테고리와 구분될 수 있다는 원리인데요. 단순하긴 한데, 카테고리마다 색을 다 다르게 써야만 된다는 생각에서 벗어날 수 있는 답이 아닐까 해서 엉뚱하게 질문을 드려 봤어요. 저희가 오른쪽 상단에

25 성남 예술 마켓을 위한 책자와
사인 시스템 디자인

26 '감자꽃 스튜디오'의 아이덴티티
디자인

25

보이는 부스 디자인까지 맡았어요. 저희도 인쇄물만 디자인하니까 이런 부스
디자인을 해 본 경험이 없잖아요. 그런데 그쪽에서 '스트라이크에서 부스 디자인도
하나요?'라고 했을 때 '아, 저희 다 합니다.' 이렇게 무척 잘 안다는 것처럼
이야기해서 비용을 일단 다 끌어들였죠. 제가 왜 그렇게 자신 있게 대답했냐면,
기존의 부스 디자인들을 보니까 가벼운 예술 마켓인데도 대부분 아파트 분양할
때 사용하는 부스처럼 대리석이나 조명 등 엉뚱한 곳에 돈을 다 쓰고 있더라고요.
미술 분야인지 체육 분야인지도 구분이 안 될 정도로 기본적인 정보디자인에는
하나도 신경 쓰지 않고, 이펙트나 재료에 대한 것만 신경을 쓴 거예요. 차라리 내가
더 잘하겠다는 생각이 들어서 아는 척을 했던 거죠. 재료 부분에서 비용을 아끼고
계단이나 통로 바닥에 레드카펫처럼 유도 사인 같은 것들을 활용했던 작업입니다.

26 '감자꽃 스튜디오'입니다. 감자꽃 스튜디오는 평창에 있는 시골 폐교를 한 예술
아트디렉터가 문화공간으로 쓰겠다고 제안해서 없어지는 학교, 필요 없는 공간을
활용해 예술 창작 스튜디오로 만든 사례예요. 스튜디오 이름이 '감자꽃'이었는데,
네이버에 찾아보니까 감자꽃이 그냥 단순한 흰색 꽃이더라고요. 그 꽃을 그대로
쓰자니 좀 애매하더라고요. 그러다가 컴퓨터에 꽃 모양 약물이 생각났어요. 한글의
'ㅊ' 받침을 꽃 모양 약물로 활용한 작업이었습니다. 그리고 앞서 말했듯이, 이
스튜디오가 시골 폐교를 리모델링해서 지어졌는데요.
이 건축물의 콘셉트가 이런 거였어요. 학교 복도가 보통 건물 뒤편으로 이어져
있잖아요. 그래서 해가 지면 복도가 어둡고 스산해서 무서워지고요. 그런데 이
건물은 원래 있던 복도를 다 없애고, 복도를 모두 앞으로 끄집어내서 투명한
캐노피로 덮어 모든 활동 공간을 건물 앞으로 배치한 기능적인 건축물이었습니다.
저희도 그런 기능에 맞추어 글자에 있는 약물을 그대로 로고 타입에 이용했어요.
또 이 건물이 학교를 무너뜨리고 지은 것이 아니라 리모델링한 것이기 때문에 몇
학년 몇 반 같은 사인들을 다 살려서 방별 사인을 만들었어요.

DESIGN OX

NO.410-380 경기도 고양시 일산동구 장항동 869 M시티 드라마파크 1191호
1191HO, DRAMA PARK, M CITY,
869, JANGHANG-DONG, ILSANDONG-GU,
GOYANG CITY, GYEONGGI-DO, KOREA

TEL/FAX
031-908-2360 / 031-908-2361 리나 RINA

M.P.
017-403-0128

EMAIL. WWW.DESIGNOX.CO.KR
RINA@DESIGNOX.CO.KR

27

28

한글은 그 자임이 가장 과학스럽고 그
자형이 정현하여 아름다우며 그 글자수가
약소하고도 그 소리가 풍부하며 그 학습이
쉽고도 그 응용이 광대하여 글자로서의 모든
이상적인 조건을 거의 다 갖추었다 할만
하니 이 글자를 지어낸 세종대왕 한사람
당대의 밝은 슬기가 능히 천고 만인의
슬기를 초월하였다 하여도 과언이 아닐
것이다. 그래서 이 글자를 보는이로 하여금
저절로 찬탄을 금치 못하게 하니 이는
고금이 다름없고 안팎이 한가지이라.

29

한글은 그 자임이 가장 과학스럽고 그
자형이 정현하여 아름다우며 그 글자수가
약소하고도 그 응용이 풍부하며 그 학습이
쉽고도 그 응용이 광대하여 글자로서의 모든
이상적인 조건을 거의 다 갖추었다 할만
하니 이 글자를 지어낸 세종대왕 한사람
당대의 밝은 슬기가 능히 천고 만인의
슬기를 초월하였다 하여도 과언이 아닐
것이다. 그래서 이 글자를 보는 이로 하여금
저절로 찬탄을 금치 못하게 하니 이는
고금이 다름없고 안팎이 한가지이다.

27 이제 브랜드 작업들을 쭉 보여드릴게요. 일산의 'OX design'이라는 토이샵입니다.

28 이건 홍대 잔다리 갤러리 'dari'라는 카페입니다. 잔다리 갤러리의 심벌마크가
원이 여러 개 모여 있는 나무 모양이었거든요. 그래서 그 나무 모양의 모티프가 된
것만 활용하고 나머지는 카페 분위기에 맞게 타이포그래피로 진행해 봤어요.

29 조선장체인데요. 보통 서체는 그 서체의 두께에 따라서 서체패밀리가 구성되는데,
저는 서체의 두께 대신 old와 new로 서체패밀리를 구성했습니다. 그래서 옛멋
글씨나 캘리그래피에 가까운 거친 세리프를 가진 old 서체와, 기하학적으로
다듬어진 세리프를 가진 new 서체 이렇게 두 가지 방식으로 서체를 디자인해
봤습니다.

30 회사에 다닐 때 SK 사보 표지에 들어갈 캘리그래피를 한번 써보라고 해서
써본 건데요. 저도 정식으로 서예를 배운 건 아니에요. 타이포그래피에 있어서
알파벳이나 한글 같은 딱딱하고 기하학적인 서체에서도 알파벳엔 O가 있고
한글엔 ㅇ이 있잖아요. 그런 원들이 글자들을 굉장히 부드럽게 해 준다고
생각했어요. 그 원에 대한 생각을 깊이 하던 중에 또 '중국'이라는 캘리그래피를
써달라는 의뢰가 와서 한자를 보니까 사각형만 있고 원이 없더라고요. 그래서 그

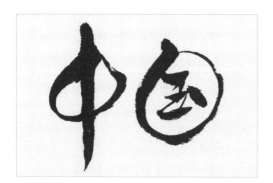

30

30　SK 사보 표지를 위한 캘리그래피

31　한글 디자인 위크에서 전시한
아름체를 이용한 타이포그래피 작업

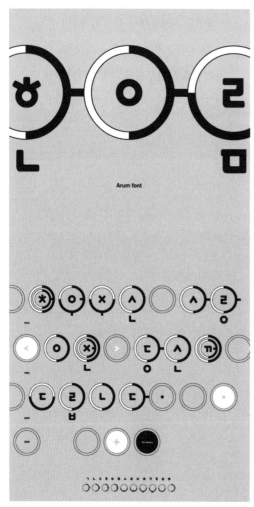

31

사각형을 원으로 써보면 어떨까라는 생각으로 단순하게 몇 개 써봤어요. 國은 약자로 써본 거예요. 이것이 정식 서예가 맞는지는 모르겠어요. 이렇게 써놓고도 저희가 디자인 프로그램을 다루니까 포토샵으로 다듬기도 했죠. 이 세미나 포스터를 보니까 제 이름까지 넣어주셨는데 거기에 적용한 것이 제가 만든 아름체예요. '세계평화축전' 로고 타입을 작업하면서 들었던 생각을 바탕으로 만든 서체입니다. 이 서체는 한글의 원리에 대한 내용에서 답을 찾아본 것인데요. 한글은 자음 다음에 반드시 모음이 나오게 되어 있더라고요. 영어나 다른 문자에서는 모음이 여러 번 나오거나 자음이 여러 번 나오는 경우가 있는데, 한글은 반드시 자음 다음에는 모음이 나오기 때문에 이 모음이 하나의 유닛이 되면 이게 계속 반복되지 않을까라는 생각이 들더라고요. 자음이 아들 子고 모음이 어미 母니까, 엄마가 아들을 감싸는 느낌도 있는 것 같아서 서체 이름을 한아름 안는다는 느낌으로 아름체로 정했습니다.

31 제가 마지막으로 가지고 온 자료인데요. '한글에 꽃을 피우다'라는 한글 디자인 위크에서 진행했던 특별전 작업입니다. 타이포그래피로 작업했는데, 천장에 매달리는 3미터 되는 큰 배너로 만들어야 했습니다. 부모님도 전시에 모시고 올 예정이라서 부모님에 대한 전상서를 타이포그래피로 써보기로 했습니다. 뭔가 역할이 없는 그래픽디자인은 전시에 넣기가 싫더라고요. 그래서 이 작업은 조금 부끄럽긴 한데요, '채워주신 사랑…….' 이런 내용으로 써봤어요. 저도 이런 걸 써본 적이 없지만 기왕 부모님이 오실 때 써보기로 했습니다. 그래서 부모님에게 보내는 전상서라는 역할과 한글의 원리에도 어울리는 서체인 아름체로 작업했습니다.

제가 준비한 내용은 여기까지입니다. 긴 시간 동안 아주 기본적인 이야기부터 제가 진행해 온 디자인 작업에서 나름 찾은 해답이라든지 작업하면서 생각했던 개념들을 전달했습니다.

CHO HYUN

04

타이포그래피는 아름답고 경제적이며 명료한 수단입니다. 이런 타이포그래피는 저의 모든 작업의 시작이고 중심이며 마지막이기에 충분합니다. / 저는 벽을 통해 영감을 얻습니다. / 최근에 관심 있는 작업의 키워드는 '일상', '쓸데없음'입니다. / 만약 여건이 구비된다면 비기능적인 오브제(Object)를 구상하고, 일상적인 쓰임새로 환원하는 일을 하고 싶습니다.

조
현

2002년 예일대학교(MFA)를 졸업하고 그래픽 스튜디오 에스오프로젝트를 만들었다. 현재 에스오프로젝터들과 함께 그래픽디자인이 확장할 수 있는 다양한 영역에 도전하고 있다.

저에게 타이포그래피란 이미지를 상상할 수 있게 만듭니다. 타입으로 인해서 상상을 하게 되거나 그것이 또 다른 이미지를 전달할 수 있다면 타이포그래피라고 말할 수 있는 거죠.

01

02

01 쓰레기를 모아 붙인 Street Bibliography(2002)

02 책상 뒷모습(2008)

03 졸업논문집(2002)

03

01, 02 2008년 제 책상의 뒷모습입니다. 뭔가를 열심히 찾아내고 모았어요. 디자이너들은 기본적으로 촉이나 감이 살아 있잖아요. 당장 쓸 일이 없더라도 일단 모으고 그 속에서 감각적으로 뭔가를 찾아내는 게 필요해요. 처음에 모아둔 작업에서 몇 가지 프로젝트들을 연결해서 진행했어요. 개인적인 작업이나 상업적인 작업까지도요.

03 이건 2년 동안의 프로젝트를 모은 제 졸업논문집이에요. 학교 석사논문은 책으로 내야 하는데, 제 주제가 '쓰레기'였어요. 책과 쓰레기는 격차가 너무 크죠. 그래서 책의 구조를 가진 쓰레기가 뭐가 있을까 고민하다가 거리에서 태어나 거리에서 없어지는 포스터가 떠올랐어요. 최근 들어 쓰레기를 가장 많이 생산하는 택배 박스로 케이스를 만들고, 주소 인쇄용 비닐 소재 태그에 논문 제목 등을 적어서 붙였어요. 그렇게 책의 구조를 만들고 총 22가지의 쓰레기에 대한 질문과 답을 넣었어요. 질문에 대해 생각하고 자료를 찾고, 작업에 대한 과정을 기록하고. 총 22개의 질문이지만 10개의 포스터를 작업하는 걸로 전체 논문집이 끝났어요. 그것들을 기록한 게 책이고요.

04 「Degradation」 작업이에요. 시간성, 사회적인 시스템 등을 이용한 일종의

타이포그래피 실험이었어요. 약간 스트리트 그래픽의 재생산이라고도 할 수 있고요. 그런 느낌을 어떻게 사회적 시스템으로 생산해낼 수 있을지 실험해 봤습니다. 하나는 종이에 프린트해서 도시 길거리에 뿌리고 다니고, 다른 하나는 스프레이로 아스팔트 위에 스텐실을 해놓았어요. 또 한 그룹은 프린트한 것을 도로에 고정해 놓았고요.

그런데 거리에 뿌린 건 다음날 청소해서 다 없어지더라고요. 정말 깨끗하게. 새벽 2시에 포스터를 설치해 놓고 아침 11시에 수거를 했는데, 그 시간 동안 청소하는 기계나 주차하려는 차들이 그 위를 지나다니면서 청소하고 포스터를 훼손하더라고요. 그걸 그대로 가지고 와서 기록하고 재생산한 작업이에요.

05 이건 「Zozozo」라는 폰트인데요. 오래된 서체인데 굉장히 모던하죠. 미국의 아트라이브러리에 가면 디지털화되기 전 미국 활판 타입들의 카탈로그가 정말 많아요. 사실 미국의 폰트 디자이너들에게는 이미 자료가 너무 많은 거죠. 그들도 그 자료를 바탕으로 다시 만들어 내는 경우가 많아요. 저도 그중 하나를 잘 찾은 경우인데, 최근에 누가 이 폰트를 리디자인했더라고요. 제가 졸업할 때 등록했으면 좋았을 텐데…….

06 최성민 선생님과 함께 만든 「FF Tronic」 폰트입니다. 이 서체가 어떻게 만들어졌냐 하면, 2002년 저희 논문이 끝날 때쯤 서울에 팩스를 보낼 일이 있었어요. 팩스를 보내면 'Transmission Verification Report'라는 확인서를 받는데 대부분 확인하고 나서 버려요. 그런데 당시 전 쓰레기를 주제로 한 논문 때문에 가치가 없다고 생각되는 것에서 새로운 가치를 발견하는 일에 관심을 가지고 있었어요. 작업을 하다가 책상 위에 생각 없이 놓아둔 종이를 봤어요. 보통 팩스로 받은 건 낮은 해상도의 프린터로 출력된 시트인데요. 팩스라는 게 고화질도 아니고, 해상도도 매우 낮잖아요? 서체들도 이미 기계에 저장되어 있는 거라서 기본적인 픽셀에 디자이너들이 아닌 엔지니어들이 디자인한 서체가 대부분이고요.

예를 들어 고화질 프린터 같은 경우에는 해상도가 좋아서 '+' 자를 만들면 꺾이는 부분의 선명도가 굉장히 좋아요. 반면에 저해상인 팩스는 이 부분에 간섭이 일어나면서 글자가 뭉개져요. 그런데 이런 현상에서 저희는 가능성을 발견했어요. 여기에 모듈을 조금 더 적용하면 재미있는 폰트가 나올 수 있겠더라고요. 그래서 7×9픽셀을 기본으로 간섭이 일어나는 부분의 효과를 45도의 연결 유닛으로 만들고 두께는 기본 픽셀 70%로 기본 유닛을 짰어요. 처음에는 레귤러 타입을 시작했고 진하게 하는 것들을 중심으로 무게를 점점 늘려가는 방법으로 진행했어요. 그런데 보통 이탤릭을 기계적으로 기울이잖아요. 처음에 이런 식으로 작업해 보니 너무 재미가 없더라고요. 그래서 어떻게 하면 저희의 기본 모듈과 연결하는 방식에 맞게 바꿀 수 있을지를 고민했어요. 그 결과로 나온 게 이 이탤릭

04

04 「Degradation」작업 / 「Degradation」내지
프로세스

05 「Zozozo」폰트

06 「FF Tronic」폰트 패밀리

05

06

서체들이에요. 이게 9픽셀이기 때문에 삼등분해서 서로 한 픽셀씩 밀고 다시 밀린
픽셀과 픽셀을 45도 유닛으로 연결하면 한 칸씩 밀리면서 유지가 돼요. 보기에는
이탤릭인데, 엄밀히 말하면 이탤릭은 아닌 거죠. 현재 폰트폰트^{FontFont}라는 독일
회사에 로열티를 받고 온라인으로 판매 중인데, 결과적으로 가장 재미있는
이탤릭이란 평가를 받았어요.

"The italics are wonderfully quirky."

나만의 방법론을 넣어 타이포그래피를 디자인적인 가치가 있게 만들려고
한 작업이에요. 사실 대학원 프로젝트 주제들 중 마지막 작업이었고, 실제로
상업적으로도 성공하기도 했어요. 그때 만들었던 포스터에는 팩스의 기본
포맷 안에 타입의 모듈을 갖다놓았어요. 처음에는 트랜스 모노^{Trans-Mono}라고
정했어요. 그러니까 Transmission Verification Report에서 Trans를 정하고,
처음에 모노스페이스로 계획해서 Trans-Mono라고 이름을 지었죠. 그런데 FF
서체 안에 Trans라는 서체가 있었어요. 그래서 본사와 조율했죠. FF Tronic의
Tronic이 trans와 electronic을 합친 거예요. 팩스 서체라는 걸 좀 더 강조하기 위해
Tronic이란 이름을 붙였어요.

07 이건 '10+ 프로젝트'에서 진행한 펜디 바게트백 디자인이에요. 펜디라는 패션
브랜드에서 세계 각국의 건축가·페인터·스타일리스트·포토그래퍼를 선정해서
흰 백을 주고 마음대로 작업하도록 했어요. 가장 많이 팔리는 게 이 바게트 모양
백이라고 하더라고요.
처음에는 그림도 그리고 찢기도 하고 여러 시도를 하면서, 물건에 대한 '가치'에

07 FENDI 10+ 프로젝트

08 Posted-it - 설치 기록 영상

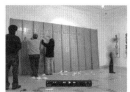

08

대해 생각하기 시작했어요. 어떻게 가치를 증명할 수 있을까? 고민하면서 여러 가지 스케치를 하다가 처음에 제가 책상 뒤에 수집해놓았던 것들이 생각났어요. 그중 꽤 오랫동안 붙여놨던 세관신고서가 있었어요. 보통 세관신고서를 보면 어떤 아이템인지, 얼마의 수량과 값어치를 하는지 작성하도록 되어 있잖아요. 자신이 소유한 물건에 대한 공식적인 보고이자 증명하는 절차인데, 사실 이 백을 누가 줬느냐, 어떤 상황에서 받았느냐, 누구를 위해서 줬느냐에 따라 가치를 매길 순 없잖아요.

그런데 이렇게 하면 공식적인 형식에 나름대로 가치를 정의할 수도 있고, 이 안에 자신에 대한 아이덴티티를 표시할 수도 있는 좋은 재료라고 생각해서 백 위에 세관신고서 양식을 그대로 레이저 커팅했어요. 뒷면 역시 세관신고서의 뒷면과 같은 양식으로 했고. 어떤 가치를 가지고 있는지 스스로 표현할 수 있게 백을 만들었어요.

08 이건 「Posted-it」이라는 작업이에요. 벽과 전신주 등에 매일 붙여지고 떨어지는 전단지나 구인 스티커 같은 것을 관찰하다가 우리가 자주 사용하는 포스트잇이 떠올랐어요. 주변에 보면 공사판에 이런 구인스티커가 많이 붙어 있잖아요. 매일 붙이고 누군가 떼어내고 다시 붙이고 반복해서 붙이고…… 이걸 가지고 어떤 메시지를 전할 수 없을까 생각하다가 시작한 작업이에요.

구인 스티커는 리얼리티를 위해 프린트한 게 아니라 실제 인력사무소에 가서 구했어요. 3만 원 주고 사라고 하더라고요. 사실 이 스티커가 붙었다가 떼었다가 또 없어졌다가……. 태생이 포스터와 비슷한 면을 가지고 있잖아요. 매일 재조합되지만 반복되는 메시지와 반복되는 행위들, 그런 메시지를 보여준 작업이었어요.

09 이건 AIGA^{American Institute of Graphic Arts} + VIDAK^{Visual Information Design Association of Korea}이 뉴욕에서 전시할 때 낸 작업이에요. 미국에서 가장 흔한 쓰레기통을 놓고 그 옆에 작은 비닐과 메모지를 넣었어요. 그리고 자신이 버리고 싶은 걸 비닐에 넣어서 버리라고 했어요. 왜 버리는지에 대한 이유를 메모지에 함께 써서. 그걸 서울로 가져와 디자이너들이 재생산하는 과정을 생각했는데, 생각보다 많이 모이진 않았어요.

10 쓰레기통 작업 전인 2002년에 한 작업인데요. 자신의 공간에서 버리고 싶은 걸 비닐에 담아 발견한 장소와 버리는 이유를 엽서에 써서 저에게 보내달라고 했어요. 뉴헤이븐에 사는 대부분의 학생들이 기본적으로 스튜디오 같은 최소의 공간에 사는데 작은 거실, 방 하나, 부엌, 목욕탕 정도 있으니까 그 공간을 기준 삼아 그린 엽서를 보냈어요. 그런데 피드백이 많지는 않았어요. 그나마 미대나 대학원은 피드백이 많이 오는 편인데, 조금 더 타깃이 넓어지면 거의 기대하기 힘들었어요. 보낼 때는 우표를 붙여서 보내기도 하고, 이메일로 받기도 했는데, 20% 밖에 반응이 안 왔어요. 일반적인 경우는 그보다 더 낮은 5% 미만이라고 하더라고요. 엽서 서베이는 비용 대비 그렇게 좋은 방법이 아니라고 봐요. 첫 번째 온 피드백은 '당신 프로젝트가 쓰레기다.'라고 적힌 엽서가 구겨진 채로 왔어요. 또 어떤 학생은 깎은 손톱, 유효기간 지난 신용카드, 다 쓴 건전지, 이런 것들을 보내왔어요. 그 외에도 껌, 커피탭, 일회용 반창고, 껍질 등등.

11 그걸 가지고 작업한 게 이 포스터예요. 어떤 여학생이 샤워부스에 있는 머리카락을 싸서 보내 왔어요. 그걸 비닐에서 다시 꺼내기도 그렇잖아요. 그래서 바로 스캔해서 작업을 했어요. 사실 평소에 우리가 이런 대상들을 가까이 볼 일이 없잖아요. 보기도 그렇고. 그런데 이렇게 스캔을 받아 가까이 그리고 크게 봤을 때 생기는 것들이 자연스럽고 아름답다는 거죠. 그런 가치들을 다시 생각해 보고 상기시키는 작업이었어요.

다음 작업에 'Thrift Store'가 보이는데, 구세군에서 공식적으로 운영하는 상점이에요. 물건이나 헌 옷 등을 기부 받아 판 돈으로 불우한 사람을 돕는 시스템이에요. 어떻게 보면 같은 사물이 어떤 사람에겐 가치가 없는데, 어떤 사람에겐 가치를 발생시키잖아요. 그런 것들이 모여 있는 공간이 'Thrift Store'라는 생각을 했어요.

그래서 이곳에서 실제로 제가 소파를 49달러를 주고 샀어요. 그런데 원래

09　Garbage Collector – 설치 작업

10　설문조사용 엽서

11　「Discard Postard」 포스터

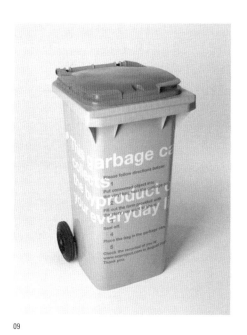

09

10

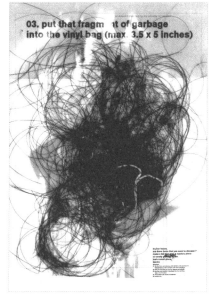

11

12 490달러짜리 소파더라고요. 디자인도 좋고, 가격도 적당하다고 생각했는데, 나사 하나 망가졌다고 버렸더라고요. 이걸 버린 사람은 필요 없다고 생각한 거죠. 제가 살던 아파트 지하주차장에도 같은 역할을 하는 곳이 있었어요. 제가 그 공간에 있는 것들을 한 달 동안 지켜보고 기록한 거예요. 카펫이나 부러진 스탠드 등. 사진을 찍어두면 어느 날은 있다가 어느 날은 없다가, 폐기되기도 하고 누군가 가져가기도 하고……. 이런 공간이 가치와 무가치한 것들이 공존하는 중간 지점이라 생각했어요.

13 이건 버려진 메모들을 소재로 한 작업입니다. 뉴헤이븐을 3일 동안 돌아다니면서 뭐든지 줍고 다녔어요. 마약 껍데기도 줍고, 돈도 주웠죠. 그런데 그중에서도 공통적으로 많은 게 이런 메모였어요. 쇼핑리스트, 친구 연락처, 공항에서 누구를 픽업해야 하는지 등 사람들이 자신들의 정보를 거리에다 흘리고 다니는 거죠.

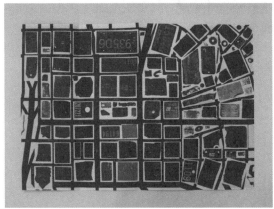

12 13

12 Thrift Store – 내지 프로세스 /
(Un) Wanted – 포스터

13 Trace of Memo –
내지프로세스 / 포스터

14 Trash News – 표지 / 포스터

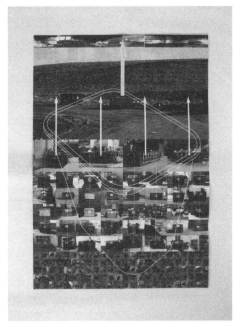

14

그래서 그 메모들을 가지고 도시의 지도를 만든 포스터예요. 사실 주운 메모가 그
지역을 대변할 수 있으면 좋을 텐데 그렇게 딱 들어맞지는 않았어요. 일단 메모를
주운 장소에 대입시키는 걸로 만든 도시 지도예요.

14 신문을 만드는 프로젝트로 작업한「Trash News」예요. 길거리에서 쓰레기를 주워
팔면서 먹고 사는 사람, 공무원, 건물 청소부, 아파트 관리인, 건설업 종사자 등을
인터뷰해서 기록했어요. 충실하게 기록했다기보다 사람들이 이야기하는 중요한
단어들을 리포트했어요.

인터뷰 후에는 쓰레기에 대한 통계적인 부분으로 접근했어요. 뉴헤이븐에서
쓰레기를 적재하는 곳이나 우리나라 난지도 같은 곳에 가서 인터뷰했죠. 포스터를
보시면 이게 스튜디오에서 각자 쓰고 있는 실제 사이즈의 개인 쓰레기통이에요.
쓰레기통 141개가 되면, 중간만 한 쓰레기 컨테이너가 되고, 이것들이 10개가
모이면 보통 저희가 보는 컨테이너가 돼요. 그런데 사진에서 컨테이너가 놓여 있는
공간의 사이즈는 전체 쓰레기처리장의 극히 일부죠. 그러니까 우리가 생산하는
쓰레기양이 얼마나 많은지를 수치적으로 보여준 포스터 작업입니다.

15 쓰레기를 공간에 설치한 작업인데요. 이 포스터가 보통 벽의 왼쪽, 오른쪽, 바닥으로 삼면인데, 이걸 접으면 코너에 끼울 수가 있어요. 「Garbage Collector」라고 해서, 작은 쓰레기들이 돌아다니다가 접혀진 이 구석으로 모여요. 그래서 자연스럽게 쓰레기를 모을 수 있는 장치예요. 또 다른 시도로 'cornered'라는 콘셉트로 사진책을 만들었어요. 도시에서 쓰레기와 같은 공간이 무엇일까라는 질문에서 시작해 찾은 게 쓰레기가 모이는 '코너'였어요. 때마침 가을이어서 낙엽이라든지 작은 쓰레기들이 많이 모여서, 그것을 기록한 작업이에요.

16 일주일 동안 우리들이 받는 전단들이 꽝장히 많잖아요. 특히 미국에서는 우리나라 대형마트처럼 할인쿠폰 같은 전단을 하루에도 엄청 보내거든요. 저희 아파트로 배달된 전단을 일주일 동안 모은 실제 두께를 담은 포스터에요. 살았던 곳이 아파트라서 1층부터 8층까지 모든 호수의 전단지들이 이만큼 묶인 거예요. 대부분 안 뜯고 그냥 청소부가 가져가 버리잖아요. 마케팅 도구로 태어나자마자 바로 버려지는 걸 보여주는 거죠. 이 형태가 우리가 살고 있는 아파트와 비슷한 구조라고 생각했어요. 우리나라 전단지에 '세대주 앞'이라고 쓰는 것처럼 미국도 받는 사람에 'Residence', 'Postal customer'라고 써요. 거기에 착안해 'I'm a Resident'라는 콘셉트로 전단지의 대량살포와 전단지의 그래픽 요소들을 이용한 포스터 작업이에요.

17 이건 대학원에서 첫 번째로 한 프로젝트인데 시간과 시간성을 주제로 했어요. 시간성을 어떻게 증명할지 학기 초에 고민하면서 뉴욕과 뉴헤이븐을 통학하다가 아이디어가 떠올랐어요. 내가 만들었거나 버린 것들, 또는 주변에 버려진 것들을 다시 모아서 나의 시간을 증명하자! 그래서 지하철역에서 사용한 버려진 티켓, 운행 스케줄표 같은 일회성을 가진 쓰레기들을 다 모아 연결했어요. 바탕은 신문 형식으로 만들어서 시간, 장소, 일어난 일들의 시간을 공적으로 증명하는 역할을

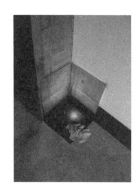

16

15 Garbage Colletor
– 설치 모습 / 포스터

16 Flyers Collection – 프로세스 /
Expiration Book

하도록 했어요.

어떤 건 바로 뒤에 연결하지 않고 서너 시간 뒤에 연결한 경우가 있는데요. 처음에 뉴욕에 도착했을 때 우편물을 받았지만 바로 꺼내보지 않고 네 시간 정도 후에 개봉해서 어떻게 할 것인지를 결정했기 때문에 좀 더 멀리 연결을 한 거죠.

어떻게 보면 물성적인 하이퍼링크 구조예요. 식당에 가서도 뭘 먹었는지를 소스나 음식물을 기록해 오기도 하고 영수증, 주차권, 사진, 먹었던 음식들, 작업했던 것들…… . 그래서 시간이 바로 연결되는데, 가운데 뚫려 있는 이 구멍은 계속 흐르고 있는 시간이라고 보면 돼요. 그래서 전체의 시간이 흐르고 있는 시간이 되는 거죠.

제목이 『3Days/48Hours/105Evidences』인데 그걸 잘라놓은 시간을 증명하는 책이에요. 포스터화한 작업이고요. 시간과 장소의 증거에 대한 인포그래픽이며, 그런 물성적인 것들을 연결한 작업이었어요. 그리고 보통 'Bibliography'라고 맨 뒤에 참고문헌을 넣잖아요. 참고했던 책이나 웹사이트를 쓰는 게 기본적인 논문의 원칙이죠. 그런데 저는 이 작업에서 그런 참고문헌이 두 가지라고 생각해서 하나를 더 넣었어요. 따로 참고한 자료들 말고도 제가 모아두었던 것들이요. 그것들에서 영감을 얻고 많은 프로젝트들이 비롯되었으니까요.

이제부턴 한국에 와서 어떤 작업들을 했고, 그 작업들엔 어떤 타이포그래피적인 재미가 있었는지 보여드릴게요.

18 1995년에 디자인 잡지인 『정글』에서 아티스트를 선정해 포스터를 만들게 했는데, 그때 만든 비닐백 포스터예요. A0 정도의 커다란 사이즈의 작업이었는데 그 안에 'Fill it up with your ideas and……'란 문구를 넣었어요. 아이디어 스케치를 많이 할 때라서 버려지는 스케치들을 여기에 채웠어요. '채워진 그것들이 너의 색깔로 보여진다.'라는 메시지죠.

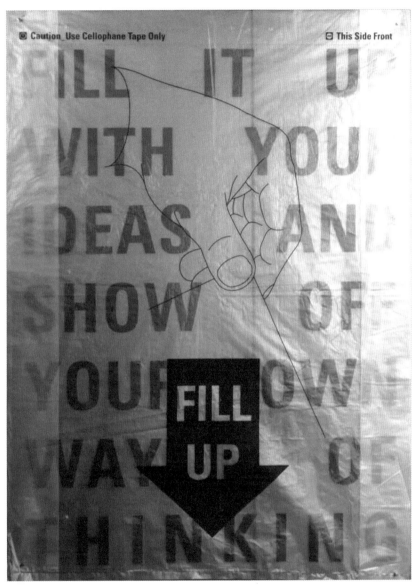

18

17 『3Days/48Hours/
105Evidences』 펼침면

18 'Fill up' 비닐봉투 포스터

19

19 '디자인 메이드' 양면 포스터

20 '디자인 메이드' 카탈로그

21 『Tissue』매거진 런칭 포스터

22 『Tissue』매거진

19 매년 열리는 '디자인 메이드' 전시가 있어요. 그때 저희 회사에서 행사에 참여하는
동시에 행사 관련 작업을 담당해 포스터를 만들었어요. 실을 잉크에 담가서
그것들이 자연스럽게 휘거나 서로 간섭하는 것으로 타이틀을 만들었어요. 벽면에
붙이는 것이 아니라 항상 창문에 붙이도록 공간까지 제안했어요. 그런데 실제로
창문에만 붙일 수는 없으니까, 앞뒤로 두 개를 붙이는 설치를 많이 했어요.

20 '디자인 메이드' 전시의 카탈로그예요. 겉에는 이미지를, 접혀서 제본된 안쪽에는
텍스트 또는 이미지를 넣었어요. 프렌치 폴드를 이용해 작업했습니다.

21 이건 『Tissue』라는 매거진의 런칭 포스터예요. SK텔레콤과 작업한 건데 카페
등에 비치했어요. 포터블 매거진이라고 해서 그냥 들고 다니거나 백 안에 넣고
다니면서 볼 수 있도록 필요한 정보만 독특한 형태로 담은 거예요. 톡톡 뽑아 쓰는
티슈박스를 형상화해 만들었습니다.

22 『Tissue』매거진은 기본적인 구조와 폴리오에 해당하는 부분들은 유지하는데
표현 방법은 타이포그래피적으로 매번 바꿨어요. 이때는 부산 특집이어서 부산
지도를 바탕으로 쇼핑, 문화와 관련된 주제를 여러 방법으로 표현했어요. 특히
'eat'는 프렌치프라이를 뭉쳐 실제로 튀겨서 만든 거예요. 이걸 저희 디자이너들이
튀겨 와서 만들었는데 잘 안 읽히는 거예요. 그래서 다시 만들어야겠다고 하니까
디자이너들 얼굴이 노래지면서(웃음)……. 결국 다시 만들어 왔어요. 결과는
흡족했죠.

20

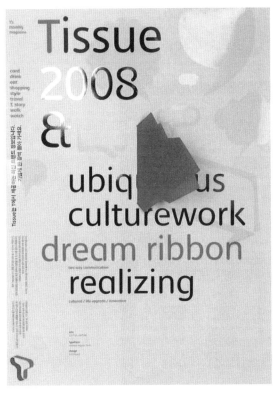

21

22

23 이건『나일론』잡지가 발간 1주년을 기념해 의뢰한 작업이었어요.「100% 나일론」이라는 제목으로 작업을 했습니다. 옷 태그에 보면 옷감의 소재가 적혀 있는데요. 보통 나일론이라고 하면 화학적인 옷감의 성질을 100% 나일론이라고 하지만 이건 성분을 떠난 100% 나일론 스타일이라는 다른 의미를 부여한 거예요. 실제로 제가 가진 거의 모든 옷의 라벨들을 잘라내고 레이아웃을 해서 뺄 건 빼고 작업했어요.

24 SK텔레콤에서 'T'라는 브랜드를 새로 론칭할 때 브랜드 에센스를 만들었어요. 보통 상품이나 서비스들이 브랜드 에센스를 가지는데요. 예를 들어 BMW 같은 경우는 'JOY'인데, 최근엔 브랜드 에센스를 만들어도 커뮤니케이션을 시각적으로

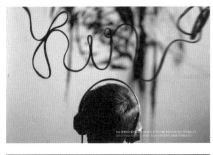

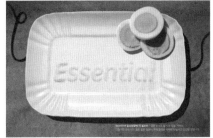

23 「100% 나일론」

24 SK텔레콤 T 브랜드북

24

하는 게 트렌드예요. 'T' 역시 열 가지 단어를 선정했고 이것을 시각적으로
표현했어요. 'Fun'이라는 것의 경험 종류가 다양하잖아요. 'Fun'에 대한 경험치가
다르기 때문에 최소한 구성원에게 'Fun이란 이런 것이다'라고 시각적인 해석의
약속을 정하고 그 사례를 구현한 거죠. 그걸 독특하게 타이포그래피로 표현했어요.
'Essential' 같은 경우는 삶은 달걀에 소금이 필수니까 소금으로 만들었어요.
나머지도 그런 관점으로 일상에 타이포그래피를 녹여 작업했습니다.

25

26

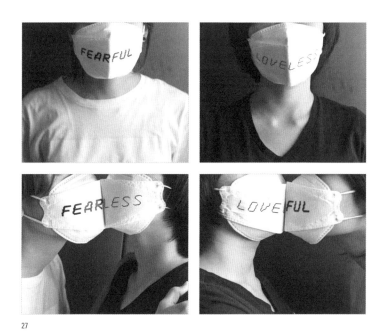

27

25 이 작업은 굉장히 재미있어요. 예전에 더디라는 회사에 잠깐 있었는데 보통
개업식에 다녀가셨던 분들에게 감사 카드를 보내잖아요. 식상한 카드 대신
포스터로 감사 카드를 대신하자는 아이디어를 냈어요. 개업식에 왔을 때 손님들을
찍어놓은 폴라로이드를 아스키코드로 다 바꾸고 그 사람이 언제 왔는지 시간
순서대로 기록하고 그 안에 메시지를 적어 포스터로 보냈죠.

26 요새 컬시브 스크립트 폰트 타입페이스라고 계속 연결해서 쓰는 폰트를 개발
중이에요. 'disconnect'는 단절을 의미하잖아요. 이게 컬시브 스크립트의 형식을
띠고 있지만 중간 중간 떨어져 있어요. 정확하게 말해선 컬시브 스크립트 폰트가
아닌 거죠. 처음엔 'dis'라고 했다가 재미가 없는 것 같아 여기가 연결되어 있다고
해서 'this connected'로 바꿨어요. 데모 버전으로 장윤주 씨 포스터 작업을
했습니다.

27 남성잡지 『아레나』에서 신종플루 마스크를 제안해 달라는 의뢰가 왔어요. 그때
저뿐만 아니라 저희 회사에서도 이걸로 제안을 했는데, 내지에 실리진 못했어요.
처음 요구했던 포맷에는 맞질 않아서요. 마스크를 쓴다는 것 자체가 'loveless'하고
'fearful' 하지만 그걸 각각 반반씩 따로 떼어서 서로 키스하듯 붙이면 'loveful'과
'fearless'가 돼요. 사랑으로 극복하자……

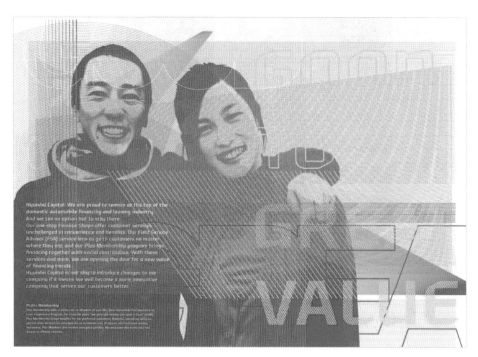

Hyundai Capital: We are proud to remain at the top of the domestic automobile financing and leasing industry.
And we see no option but to stay there.
Our one-stop Finance Shops offer customer services unchallenged in convenience and benefits. Our Field Service Advisor (FSA) service lets us go to customers no matter where they are, and our Plus Membership program brings financing together with social contribution. With these services and more, we are opening the door for a new wave of financing trends.
Hyundai Capital is not shy to introduce changes to our company if it means we will become a more innovative company that serves our customers better.

PLUS+ Membership
Plus Membership with a selective or all parts of our life, from Household Pre-payment to Loan Forgiveness Program. For from the plain "we give you money you give it back" deals, Plus Membership is top benefits to our preferred customers, financial consulting services, special offer services for emergencies or accidents and, of course, the functional money borrowing. Plus Members also receive non-plus profits, like exclusive discounts and free access to eHanco services.

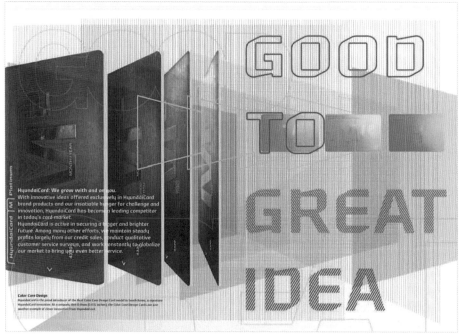

HyundaiCard: We grow with and on you.
With innovative ideas offered exclusively in HyundaiCard brand products and our insatiable hunger for challenge and innovation, HyundaiCard has become a leading competitor in today's card market.
HyundaiCard is active in securing a bigger and brighter future. Among many other efforts, we maintain steady profits largely from our credit sales, conduct qualitative customer service surveys, and work constantly to globalize our market to bring you even better service.

Color Core Design
HyundaiCard is the proud introducer of the Real Color Core Design Card model in South Korea, a signature HyundaiCard innovation. At a uniquely thin 0.76mm (0.03 inches), the Color Core Design Cards are just another example of clever innovation from HyundaiCard.

28 현대카드 애뉴얼 리포트(2008)

29 현대카드 애뉴얼 리포트 (2009) /
현대카드 애뉴얼 리포트 (2009) –
프렌치 폴드

ⓘ 다이어그램은 기호·점·선 등을
이용해 각종 사상의 상호관계나 과정,
구조 등을 이해시키는 설명적인 그림.

29

28 이건 현대카드와 진행한 애뉴얼 리포트, 즉 연차보고서예요. 회계연도가
2007년이니까 2008년에 작업한 거죠. 현대카드 2007년 슬로건이 'Good to
Great'였어요. 어떻게 디자인적으로 구현할까 생각하다가 화폐디자인을 콘셉트로
작업했어요. 보통 화폐에는 인물이나 유적이 나오잖아요. 그 부분을 현대카드에
맞게 대치시키고 상품 운용이나 카드 상품, 인재 이야기, 글로벌한 내용들을
화폐디자인의 포맷으로 담았어요. 만져보시면 실제 지폐 같이 요철의 느낌이
느껴질 거예요.

29 이건 애뉴얼 리포트에 프렌치 폴드를 이용해 기본 그리드를 짠 거예요. 앞과
안을 프린트해서 서로 간섭할 수 있도록 했어요. 얇은 종이를 써서 앞뒤가 서로
비치기 때문에 간섭을 일으켜 중첩이 되는 거죠. 이때의 콘셉트가 'Reaching
New Heights'였으니까 각각의 출발점과 지향점을 원 그리드를 통해 만들어놓고
이것들이 연결되면서 상승, 확장 등이 일어나는 것을 보여준 거예요. 특히 이 해에
실적이 좋아서 그걸 강조하자고 했거든요. 실적이 나오는 부분은 Dot Matrix체를
ⓘ 썼어요. 일상적인 이미지 위에 이런 다이어그램°을 어떻게 녹여낼 수 있을지
시도했고요. 동그라미 유닛을 안쪽으로 활용했어요.

30 이건 2006년에 작업한 SK텔레콤 애뉴얼 리포트입니다. 표지 구조를 이용해
타이포그래피적인 재미를 줬어요. 사실 재킷이 없으면 그냥 텍스트잖아요? 이때
SK텔레콤이 다음 비즈니스를 뭘로 할지 고민하던 때였어요. 'From something
to something'이라는 문구가 떠올라서 'something' 부분을 빈칸으로 놔두자는
콘셉트를 제안했죠. 그래서 'From____to____'라는 콘셉트가 완성됐어요. 보시면
책등의 제목은 'From to'인데 'From SK, To You'라고 해서 'SK텔레콤에서
고객에게'라는 의미를 넣었어요. 이런 식으로 안의 구조를 맞췄어요.
이제 타이포그래피적인 재미를 보여드릴게요. 빈칸으로 텍스트가 보여서
'From my life to our lives'가 되잖아요. 그런데 넘겨보면 'My life', 'Our lives'
카피가 번지점프하는 사람의 헬멧에 붙어 있는 스티커처럼 되어 있어요. 언뜻
보면 이미지처럼 보이지만 타이포그래피적인 역할을 하고 있는 거죠. 그리고
빈칸을 뚫어놓은 이 페이지를 앞장이나 뒷장 어디에 맞춰도 카피가 완성이 돼요.
당시 카피 쓰는 게 골치 아팠는데, 미국인 카피라이터가 대체 왜 이런 걸 하냐고
묻더라고요.

31 이건 LG전자의 애뉴얼 리포트에요. 'I'm feeling'이란 콘셉트로 작업했어요. 'I'm
styling', 'I'm taking'……. 이런 콘셉트로 내지를 디자인했는데 어떻게 좀 더
감각적으로 표현할지 고민하다가 시온 잉크(온도가 변하면 색이 변하는 잉크)가
생각났어요. 온도계 중에 처음엔 까맣게 보이다가 손을 떼면 글자가 나타나는 게

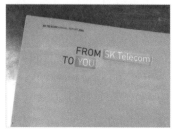

30 SK텔레콤 애뉴얼 리포트(2006)

31 LG전자 애뉴얼 리포트(2006)

32 SK텔레콤 애뉴얼 리포트(2008)

31

32

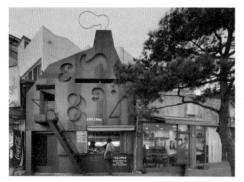
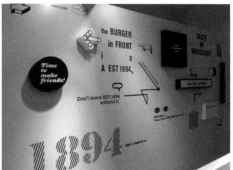

33

33 est1894 – 전경 / 벽면
디스플레이

34 est 1894 스토리북 / 펼침면

있는데, 그런 것과 같은 원리예요. 손으로 만졌다가 떼었을 때 나타나는 글자. 그런 콘셉트를 최대한 표지에 드러냈어요. 그런데 시온 잉크가 상당히 비싸요. 한 통에 천만 원 이상이거든요. 그렇게 비싼데도 불구하고 사용했어요. ARC Awards와 RED DOT에서 표지상도 받은 프로젝트예요.

32 SK텔레콤에서 광고하던 알파라이징은 B2C가 아닌 B2B 비즈니스예요. 이건 B2B 비즈니스에 기반을 둔 리포트고요. 앞의 애뉴얼 리포트와는 톤이 180도 달라요. B2B의 B는 의료 쪽이 될 수도 있고, 자동차 회사가 될 수도 있어요. 예를 들어 여러 의료센터를 센서링 기술과 네트워크 시스템과 알파라이징해서 새로운 개념의 서비스를 만든다는……. 그런 것들에 대한 게 알파라이징 심벌로 나온 거예요. 이 리포트에는 테스티모니얼testimonial로 두 명을 등장시켰어요. 자동차 분야에 계시는 임원 분과 SK텔레콤의 담당자. SK텔레콤과 만나서 새로운 비즈니스 솔루션을 만들 수 있다는 것을 뜻하는 거예요.

33 'est 1894'라는 햄버거 가게 프로젝트입니다. 햄버거가 최초로 생긴 게 1895년이거든요. 그보다 1년 전에 햄버거 프로토타입을 만들었다는 가상스토리에 기반해 만든 브랜드입니다. 처음 아이덴티티를 개발할 때 로고타입은 보통 'est'라는 년도를 표기하는 쿠퍼블랙체를 많이 써요. 그래서 'est 1894'를 쿠퍼블랙을 사용해 만들었는데 너무 평범한 거예요. 아무리 모던하게 다듬어도 크게 바뀌지 않아서 다른 타이포그래픽인 요소로 보강하자고 생각했어요. 그래서 다양한 서체들을 활용해 아이덴티티의 보조적인 역할을 할 수 있도록 만들었어요.

실제로 이 타입들이 건물에 레이저 커팅되어 있어요. 안으로 깊이 들어가서 밤에는 조명이 켜지고요. 처음에는 패키지부터 시작했어요. 타이포 기반 회사여서 그걸 중심으로 발상을 했어요. 그러다가 사람들은 상징적인 걸 원한다, 건물 전체를 상징적으로 만들면 어떨까 등의 아이디어를 가지고 파사드 자체를 심볼화하자고 이야기를 한 거예요. 그래서 인테리어와 패키지, 심벌 모든 것을 같이 만든 거죠. 좀 더 드라마틱하게 구름도 달고요.

34 이건 작은 스토리북인데 어떻게 햄버거를 요리하고 재료는 뭐가 들어갔는지, 어떻게 굽는지 등을 표현했어요. 이런 것들이 전체의 요소라고 보시면 돼요. 다양한 타이포그래피가 약한 브랜드의 아이덴티티를 보강해 주는 거죠.

35 타이포그라피학회에서 주최한 '이상 100주년' 전시에 낸 작업이에요. 시라는 것이 기존에 있는 단어들을 작가에 따라 그들만의 규칙으로 조합하는 건데, 그런 의미에서 견출지라는 형식을 생각했어요. 하나의 형식에 누가 무엇을 채워넣느냐, 어떤 모양과 크기, 색으로 규칙을 만드느냐에 따라 달라지고 새로워지는 시의 형식을 보여준 작업입니다. 다양한 견출지를 놓고 재조합해서 그 안을 사람들이

계속 채워나가는 식으로 시의 구조를 보여줬어요. 이 작업의 제목이 「시(視)낭송 Reading of the Imagery」인데, 같은 시詩라도 읽는 사람에 따라 감정과 표현이 모두 다를 수 있다는 것을 보여주고자 했습니다.

MOON JANGHYUN

05

저에게 타이포그래피는 만족스럽지 못한 솜씨를 매번 깨닫게 해 주는 지표입니다. / 오랜 시간 정성스럽게 쌓아 올린 밀도가 주는 아름다움에서 영감을 얻습니다. / 최근에 관심 있는 키워드는 본질, 편집력, 수공예적인 완성도입니다. / 만약 여건이 완벽하게 구비된다면 하고 싶은 일은, 기획과 편집을 맡고 있는 주목 받는 신진 디자이너에게 디자인을 의뢰하여 출판을 하는 것입니다.

나에게 영감을 주는 이미지 – 대동여지전도

문 장 현

홍익대에서 시각디자인을 전공하고 홍익대 디자인연구실과 안그라픽스에서 디자이너로 일했다. 2011년 제너럴그래픽스를 설립해 우리 전통과 문화에 근거한 디자인 방향을 모색 중이다. '왕세자입학도', '서울궁궐사이니지', '박경리 문학의집 전시 디자인' 등 다수의 프로젝트에 참여했다.

추상적이긴 하지만 속칭 '디자인 필드'라는 영역이 있습니다. 구체적으로 짚어
말하기는 어렵지만, 제가 지칭하는 디자인 필드는 '산업으로서의, 상업적인 디자인
영역'을 일컫습니다.
저는 디자인 필드에서 10년 넘도록 클라이언트의 요구가 분명한 일들을 해 왔습니다.
기업이나 관공서 등의 의뢰를 받아 작업을 진행하는 프로젝트입니다. 그 일을
진행하는 것을 직업으로, 또 밥벌이로 디자인을 해 온 사람이에요. 짧은 시간에
무언가를 해결하는 일이 대부분이어서, 요즘 유행하는 말처럼 꼼수도 있고 졸렬한
면도 있어요. 가벼운 마음으로 들어주셨으면 합니다.

01 첫 번째 작업은 포털 네이버에서 매거진을 창간할 때 의뢰받은 프로젝트입니다. 당시 검색어 순위가 큰 이슈가 되던 시기였어요. 네이버 측에서 이 검색어를 이용해 자신들을 알릴 수 있는 책을 만들어 보면 어떻겠냐는 아이디어를 제시했어요. 기업 일은 대부분 경쟁 수주 방식으로 진행이 됩니다. 이 프로젝트는 기획자·편집자·디자이너가 함께 협업한 것이고 저는 디렉터로서 전체를 조율하며 이끌어가는 역할을 했습니다. 처음 의뢰를 받았을 때, 책 제목을 『Nking 100』으로 제안했어요. 검색어 순위를 가지고 책을 만들자는 의도를 직접적으로 어필하기 위해 이렇게 접근한 것입니다. 후에 결정된 책의 이름은 『네이버 트렌드』입니다. 이때가 네이버의 그린윈도우가 막 알려지기 시작한 시기였어요. 당시 네이버 사용자가 대략 1,400만 정도였어요. 그래서 '천사백만 네티즌이 함께 쓰는 대한민국의 오늘'이라는 슬로건을 책 제목과 함께 제시했습니다. 『조선왕조실록』은 우리 역사상 가장 뛰어난 기록 문화죠. 네티즌의 힘으로 정보를 꾸려 나가는 네이버를 그에 빗대어 1년, 10년, 나아가 100년 후를 생각한다는 것을 디자인 콘셉트로 잡았습니다. 좀 과하지만 시도했어요. 이 프로젝트의 과정은 일을 얻어 내는 행위입니다. 여러분은 아직 경험이 없겠지만 이 과정이 살벌해요. 일을 수주하지 못하면 모든 것이 무산되는 상황이니까요. 모든 방법을 동원해야 하죠. 제가 경험해 본 바로는 작업의 질은 물론이고 양에 좌우되는 면도 큽니다. 클라이언트를 설득할 때 제한된 시간 내에 좋은 퀄리티로 충분한 양을 보여 주는 것만큼 효과적인 것이 없어요. 그래서 우리는 100년간의 디자인을 미리 보여 주기로 계획했어요. 물론 디자인 콘셉트와도 잘 맞았기 때문에 시도할 수 있었습니다. 이게 표지를 실제 인쇄한 건데, 100년간의 계획과 함께 6년치의 디자인을 준비했습니다.

02 첫 번째 안입니다. 월별 디자인과 함께 연간 진행될 디자인을 미리 볼 수 있습니다. 책이 모였을 때, 책등에 검색어들이 나무가 되어 자라나는 디자인입니다. 시뮬레이션으로 보여 주면 효과가 없기 때문에 실제로 만들어 보여 주었습니다. 100권 정도의 책을 만들어서 프레젠테이션 현장에 진열했습니다.

03 두 번째 안입니다. 네이버가 포털의 검색창 형태를 선점했는데, 매월 이슈가 되었던 1위 검색어를 창에 띄워 놓은 안이죠. 책등에는 이슈가 되었던 인물을 작은 액자처럼 넣어 표현했습니다. 처음 시도된 디자인은 아닙니다. 잡지나 북디자인에서 이미 쓰고 있는 방법을 익혀서 얼마나 적절한 곳에 적용하느냐가 중요하죠. 그 아래는 두 번째 안의 책등을 늘어놓은 것입니다.

04 그리고 네이버가 스타벅스 매장에서 일종의 사회공헌 프로그램을 진행하고

02

03

있습니다. 국내에 착한 이미지의 기업이 대두되던 시기였죠. 고객이 헌책을 한 권 기증하면 차를 한잔 줬어요. 일정 기간 동안 매장에서 고객들에게 읽힌 책을 시간이 지나면 모아서 외딴 지방에 기증하는 형식이었죠. 당시 책장의 디자인이 별로였어요. 오리엔테이션에서 캠페인 이야기를 듣고 바로 현장으로 가 봤는데, 책장이 화장실 입구에 아무렇게나 놓여 있더라고요. 직원들에게 물어 보니 실제로 운영이 제대로 되지 않고 있다고 하더군요. 인상적으로 사람의 마음을 끌어야 하는 프로젝트의 성격상 이런 디테일한 부분들을 해결해야겠다고 판단했어요. 물론 본질적인 건 아니지만 작은 부분도 놓치지 않고 배려하는 태도야말로 마음을 움직이는 좋은 방법이라고 생각했습니다. 우리에게 주어진 '짧은 시간'은 큰 장애처럼 느껴지지만, 역으로 생각해 보면 그 '짧은 시간'이 누군가를 설득하는 데 아주 좋은 조건이 되기도 합니다. 그래서 눈에 잘 띄는 곳에 놓을 작은 부피의

04

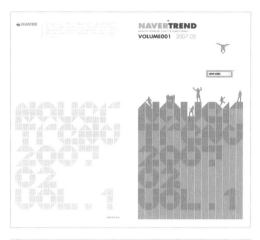

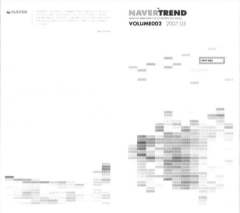

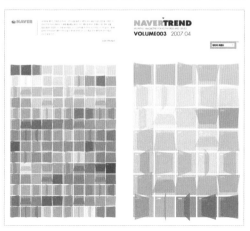

01 『네이버 트렌드』 시안 작업

02 『네이버 트렌드』 첫 번째 시안

03 『네이버 트렌드』 두 번째 시안

04 책꽂이 설계도 / 기존 책장 관리
모습과 리디자인한 책장 시뮬레이션

05 『네이버 트렌드』 표지 2007년
1~3호

05

책꽂이를 아주 빠른 시간에 디자인했습니다. 프레젠테이션에서는 우리가
디자인한 100권의『네이버 트렌드』를 책꽂이에 꽂아 손수레로 끌고 들어갔어요.
약간의 쇼맨십을 발휘한 것입니다. 우리 제안의 영향인지는 모르겠지만, 그 후
네이버는 스타벅스 매장에 좀 더 나은 디자인으로 책 관련 캠페인을 상당 기간
진행했습니다.

05　우여곡절 끝에 나온 책 디자인입니다. 경쟁 프레젠테이션을 통해 일을 수주했지만,
기획을 처음부터 다시 했어요. 처음 다뤄 보는 생소한 콘텐츠였기 때문입니다.
안을 내고 수정하고 엎고 다시 수정하고……. 이런 지리한 과정을 거쳐 인쇄를
했지만, 서로가 만족하지 못한 상태였어요. 이 책은 스타벅스와 파스쿠치에
비치되었고 무료로 배포했습니다. 그렇게 1년을 어렵게 이어 갔습니다.

06　내지 디자인의 썸네일입니다. 1년간 클라이언트가 상당히 불만을 가졌어요.
그래서 다시 다른 업체와 경쟁 프레젠테이션을 해야 하는 상황이 되었습니다.
담당자들의 눈치를 보니 저희 쪽이 불리한 상황이어서 떨어질 걸 각오해야 했어요.

07

06 『네이버 트렌드』 내지 모음

07 네이버 검색창 모양으로 만든
배송박스

상당히 불리한 상황이었지만 나름 진정성을 갖고 열심히 임한 프로젝트였기에
최선을 다해 후회 없이 준비하자고 스태프들을 다독였습니다. 정해진 룰에 맞춰
기획과 디자인을 다시 준비했습니다.

07 왼쪽 맨 위가 첫 번째 표지 디자인 시안입니다. 당시 네이버가 내건 슬로건이
'일상'이었어요. 생활 속의 작은 재미들을 추구했습니다. 그들의 이런 필요에
맞추기 위해 책의 뒷표지를 달력으로 만들고, 책을 놓을 수 있는 거치대를
제공했습니다. 오른쪽은 두 번째 표지 디자인입니다. 성냥개비 하나를 가지고
일상에서 할 수 있는 모든 것들을 모아 책의 날개에서 보여 주는 형식입니다.
성냥개비뿐만 아니라 고무줄이나 빨대 같은 사소한 것들을 가지고 작업했어요.
네이버에서 이런 것들을 검색하면 유머러스한 행위들이 나오는데 그런 재미에
착안해서 준비한 것입니다.

그 다음은 세 번째 시안입니다. 일상의 풍경과 그 달의 검색어를 타이포그래피로
표현한 포스터로 만들어 책을 감싸게 한 디자인입니다.

꼼수를 쓴 부분도 있어요.『네이버 트렌드』를 배송할 때, 배송박스를 아예 네이버 검색창으로 만들었어. 박스 자체가 전시 기능을 할 수 있도록 한 거죠. 그걸 도서관이나 동사무소 옆 쉼터, 카페 등에 운송 겸 배치할 수 있도록 제안했습니다. 1년간의 제작 경험으로 이해하게 된 많은 내용들을 섬세한 디테일로 제안했습니다. 마음이 통했는지 예상과는 다르게 경쟁 수주에 성공해 다시 1년을 맡게 되었습니다. 1년 전과 마찬가지로 모든 기획을 처음부터 다시 했습니다. 다시 기획을 한 이유는 여러 가지가 있는데 충분히 서로의 의견을 교환할 여건이 마련되지 않았던 것이 가장 큰 원인이 아닐까 합니다. 10년 넘게 기업의 일을 해 오고 있지만 아직도 이런 순간에는 막연해집니다.

2년째 진행하다 보니 네이버 쪽 주문도 꽤 구체적이고 까다로웠습니다. 전보다 더 디테일한 부분까지 꼼꼼하게 제안해야만 했습니다.

08 차트는 책에서 사용 가능한 컬러를 보여 준 것입니다. 확실한 규칙에 의해 컬러를 사용하도록 제어했습니다. 네이버 컬러인 그린과 블랙을 섞어서 나올 수 있는 색상 코드를 인쇄 환경에 맞게 만들고 매트릭스에 있는 컬러만 사용하도록 했습니다. 그 옆은 기본 서체에 대한 규정입니다. 미세한 돌기가 있는 서체가 작은 글자로 인쇄되었을 때 상대적으로 가독성이 높은 편인데, 돌기를 제거한 깔끔한 느낌이 네이버에 맞는 것 같아서 미끈하게 처리된 서체를 제안했습니다. 그 아래 페이지 디자인은 단순하지만 엄격한 그리드를 적용해 일정한 스케일에 맞춰 레이아웃을 한다는 것을 보여 주고 있습니다.

09

09

**08 컬러 차트 / 기본 서체 / 기본
포맷 / 검색어 타이포그래피 규정**

**09 검색어 통계 그래프 / 내지
디자인 시안**

09 시간이 흐르고 검색어가 어느 정도 모이면 의미 있는 통계 그래프를 만들 수
있습니다. 인포그래픽이라고 많이 부르죠. '통합검색 500', '쇼핑 검색어', '표준어
중에 잘 틀리는 검색어', '사라져 가는 동물' 같은 꼭지들이 대표적인데 아마도 이
책의 가장 핵심적인 내용이 아닐까 합니다. 오른쪽 이미지들은 시안입니다. 왼쪽
시안은 네이버의 모바일 관련 프로모션에 대한 것입니다. 검색어와 검색 키워드를
사진과 타이포그래피로 표현을 했습니다.
초등학생이 즉석복권을 긁었는데 1억 원에 당첨됐다더라, 하면 검색어 순위가 확
올라가죠. 오른쪽 시안은그 이슈를 '즉석'이라는 키워드로 적용하여 표현해 본
것입니다. 또 역사적인 장소에 관련 검색어를 입체로 늘어놓고 보여 주는 방식 등
꼭지의 콘텐츠에 걸맞은 아이디어 위주의 디자인을 제안하고 서로 조율해 가면서
책의 디테일한 포맷을 완성시켰습니다. 표지는 여러 제안 중 검색어만 가지고
만드는 안이 선택되었습니다.

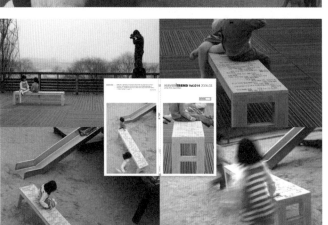

10 첫 번째는 1월호 표지를 위한 몇 가지 시안입니다. 처음엔 창문에 검색어가 성에처럼 낀 것 같은 이미지를 제안했습니다. 그다음엔 검색어만으로 서울 지도를 그렸습니다. 유리에 실크스크린을 한 후, 패널을 만들어 서울시 곳곳을 찍었어요. 창덕궁 앞에 놓고 찍고 지하철 플랫폼에서 찍고 여러 이미지들을 만들었어요. 결국 첫 번째 안으로 결정되었습니다.

2월호입니다. 검색어로 벽지를 만들어서 큰 스튜디오 내부에 설치하고 어린아이와 함께 인기가 좋았던 개를 등장시켜 표지를 만들었습니다. 합성이 아니냐는 말을 많이 들었는데, 아니에요. 아저씨들이 열심히 붙이고 있는 모습이 보이죠. 3월호 표지에 나온 장소는 선유도입니다. 검색어가 새겨진 의자를 만들었어요. 아이들이 의자를 갖고 공원에서 노는 모습을 연출해 보았습니다. 4월호 표지 이미지는 검색어로 만든 울타리예요. 통판에서 글자를 남기고 여백을 레이저 커팅으로 오려 낸 것입니다. 가격이 상당히 높았어요. 이것을 트럭에 싣고 다니면서 한강공원이나 파주출판단지에 놓고 찍었어요. 매달 이렇게 여러 가지 안을 만들어 제안하면 단 한 가지 안이 채택됩니다. 5월호 표지는 LED 간판으로 만든 검색어 사이를 여자아이들이 뛰어다니는 이미지입니다. 깜깜한 밤보다는 해가 막 넘어가려는 시간이 가장 아름답기 때문에 오후 4시 정도부터 준비해서 6시쯤에 촬영을 마쳤습니다.

내지도 다양한 제작 과정을 거쳤어요. 클라이언트가 '~하는 법'이란 꼭지를 좋아했습니다. 콩나물 무치는 법부터 넥타이 매는 법까지, 방법을 모를 때 포털을 찾는 경우가 많잖아요. 그래서인지 이 꼭지가 인기 있었어요. '끓이는 법'은 금속으로 만든 글자를 물 속에 담그고 끓이는 효과를 냈어요. 요즘에는 타입을 갖고 이런 놀이를 하는 디자이너들이 많이 있죠. 대중들이 보는 책이기 때문에 수준 높은 타이포그래피를 구사하기보다 흥미에 더 중점을 두었습니다. 검색어와 관련된 여러가지 오브젝트들을 만들어 보기도 했어요. '넥타이 매는 법'은 컴퓨터 자수로 검색어가 들어간 넥타이를 만들었고, 촬영 후 클라이언트에게 선물했어요. 회사 정원에 휴대용 풀장을 만들어 놓고 타일로 검색어를 조립해 만들기도 했습니다. 디자이너들이 재미있어 한 작업입니다. 이와 같은 과정을 거쳐 완성된 책의 모습입니다. 프로젝트를 진행하다 보면 많은 아이디어가 떠오르는데 이것을 잘 활용해 클라이언트와의 꾸준한 대화를 통해서 기존의 일 속에서 새로운 프로젝트를 만들어 가는 것이 상당히 중요합니다. 실제로 이 프로젝트를 진행해 보니 매달 취합하는 검색어가 책을 낼 만큼 의미 있는 통계가 되기에는 역부족임을 깨달았습니다. 하지만 1년 정도의 정보를 모았을 때 사회적 추이나 관심사를 발견할 수 있을 만큼 의미 있는 통계가 나왔습니다. 그래서 애뉴얼을 제안했고, 결국 1년치의 통계를 모아

11

11　증정용 책을 만들었습니다. 증정용 책과 함께 매달 발행된 책을 묶어 VIP용 세트를
제안했습니다. 클라이언트와 제작자 모두 만족할 수 있는 제안을 계속해서 시도한
것입니다.

책의 펼침을 개선하기 위해 왼쪽 아래와 같은 제본 방식을 시도했습니다. 증정
카드와 케이스, 모두를 담을 수 있는 가방까지 정성을 들여 만들었습니다.

이 프로젝트를 2년 정도 진행했습니다. 클라이언트 측 담당자가 여러 번
교체되었기 때문에 디자인 방향이 계속 바뀌었어요. 그때마다 새로운 시안들을
만들어야 했습니다. 오늘 보여드리는 것은 일부분이에요. 많은 시안을 만들어야
했던 작업이었습니다만 고단했던 만큼 기억에 남는 프로젝트였습니다.

12 다음 프로젝트는『왕세자 입학도』라는 책 작업입니다. 2005년 노무현
정부 시절 유홍준 씨가 문화재청장을 할 당시 의뢰받아서 진행한 일입니다.
일제강점기에 일본이 함경도에 있던 비석을 강탈해 간 사건이 있었습니다. 그
비석은 '북관대첩비'라고 합니다. 임진왜란 당시 의병들의 공적을 기린 비인데
일제강점기에 강탈당한 것이죠. 의병의 후손들이 애를 써서 결국 환수받게 되었고
국립중앙박물관에 보관하다가 복원하기 위해 북한으로 보냈습니다. 당시만 해도
남북 관계가 좋았기 때문에 일본과 협상해서 비석을 돌려 받은 거예요. 최근에
의궤가 돌아온 것처럼 당시 큰 이슈가 돼 북으로 보내기 전에 국립고궁박물관에서
전시하고 축하연을 했었죠.

『왕세자 입학도』는 그 행사의 선물용으로 쓰였습니다. 보통 오래된 책은 영인본을
만드는데요. 실제처럼 만들어 전시용으로 쓰는 영인과 현대적인 방법으로
만들어 범용으로 쓰는 영인이 있습니다. 제가 만든 건 전자에 해당하죠. 남과
북의 최고위층을 위한 VIP용 6부를 별도로 만들고 전체 50부 정도를 만들었어요.
옛날에는 사진이나 비디오 같은 장비가 없었기 때문에 궁중 화원들이 직접 행사를
기록했고, 그런 기록을 담은 책을 의궤라고 합니다.

『왕세자 입학도』는 조선의 23대 왕 순조의 아들 효명세자가 학문의 길로
들어서는 것을 기념한 행사를 기록한 책입니다. 행사의 내용과 절차를 단계별로
그림과 글로 기록했습니다. 또 교육을 맡게 될 스승에 해당하는 인사들의 축하
시도 들어가 있어요. 표지가 비단으로 되어 있는 이것이 원본을 영인한 것이고,
오른쪽은 해설서입니다. 두 권의 책을 포갑으로 묶었습니다. 많은 전문가가 함께
만들었습니다.

11 네이버 1년치 통계를 모은
증정용 책

12 『왕세자 입학도』와 해설서

13 두 권의 책을 감싸고 있는 포갑인데, 쪽염이라는 전통 날염 방식으로 만들었어요. 원서의 표지에는 다소 어색한 제호가 붙어 있습니다. 일제 때 표지와 제호가 손상된 것입니다. 표지의 재질은 당시 왕실의 서적류 등을 유추해서 비단으로 복원했으나 제호는 손상된 후 누군가가 써 놓은 것을 그대로 사용하기로 결정했습니다. 사실 이 포갑도 말이 많았습니다. 이걸 만드신 분은 한·중·일이 함께 써 왔던 방식이라고 하셨는데 일본식이라고 비판하신 분들도 많았어요. 정확한 고증을 위해 연구와 기록이 선행되었으면 좋겠다는 생각을 했습니다. 포갑을 펼치면 이런 형태가 되고 책이 나옵니다. 이 프로젝트에서 저는 전통을 복원하는 것을 도우면서 그것을 다소 현대적으로 디자인하는 역할을 맡았습니다.

14 전통을 실제에 가깝게 복원하는 영인본을 위해 한지에 인쇄를 했는데요. 닥나무로 만든 전통 한지는 정말 귀하더군요. 국내에서는 닥이 거의 생산되지 않아서 최고 품질로 여겨지는 게 태국산입니다. 국내에서 한지를 생산하더라도 재료는 외국의 것을 사용하고 있는 것이죠.
한지는 섬유질을 유지하고 있기 때문에 습기에 민감해서 건조한 상태에서 찍어야 했는데, 일정상 여름철 장마가 겹쳐서 아홉 번 정도 재인쇄를 거듭한 후에야 겨우 물량을 맞출 수 있었습니다. 회사는 상당한 손해를 입었습니다. 개인적으로는 손해와 상관없이 보람 있었던 경험이었습니다.

13 두 권의 책을 감싼 포갑 / 포갑의
펼침면

14 『왕세자 입학도』 영인본 펼침면

13

15 다음 프로젝트는 공공 영역의 디자인입니다. 편집디자인을 벗어나 안내 매체로
확장한 작업이죠. 3년 반 정도 진행했는데 오랜 시간만큼 많은 사연이 있었던
프로젝트입니다. 혼자서 진행한 작업이 아니라 여러 전문가가 참여했습니다. 이
ⓘ 자리에서 세미나를 진행했던 디자이너 김성중 씨가 소속된 투바이포(2×4)°도
중추적인 역할을 했습니다.

조선시대 궁궐은 서울 종로구에 있습니다. 경복궁, 창덕궁, 창경궁, 덕수궁,
경희궁이 있는데, 경희궁은 문화재청이 아닌 서울시에서 관리하고 있습니다.
그래서 이 프로젝트에서 제외되었고 대신 종묘가 포함되었습니다. 4개 궁궐과
종묘에 있는 사인 시스템을 개선하는 작업이었죠.

기존의 사인은 엉망이었어요. 세세한 타이포그래피는 물론이고 형태도 일관성
없이 여러 가지 디자인으로 혼재되어 있었어요. 종류만큼이나 개수도 많았습니다.
설치된 위치나 재질도 민망할 정도의 수준이었습니다. 본격적인 작업에 앞서
여러 차례 답사를 하면서 상황을 조사했어요. 궁궐을 안내하기 위한 시스템은
안내판뿐만 아니라 오디오 가이드, 리플릿, 해설사 등 꽤 다양하더라고요. 심지어

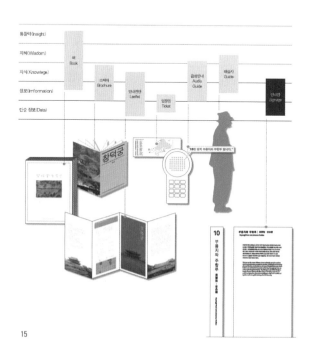

15 안내 매체의 특성에 맞게 분류한
정보 수준

ⓘ 투바이포
그래픽·아이덴티티·환경 디자인·
필름·비디오·웹 등 여러 분야의 작업을
하는 디자인 스튜디오. AIGA(미국
그래픽디자인협회), 내셔널 디자인
어워드 등에서 수상했다.

15

티켓 뒷면에도 입장 시간과 지도 위주의 간단한 정보를 제공하고 있었습니다. 문화재청 소속의 해설사나 자원봉사 해설사가 있는데, 노인분들에게는 흥미 위주의 이야기를 만담하듯이, 어린 학생들에게는 국사 선생님처럼, 외국인에게는 그들의 언어로, 각 대상에 맞게 다양한 해설을 했어요. 그 모든 것들이 어우러지게 궁궐을 소개하고 있었습니다.

국내에 공공 영역의 사인을 만드는 회사는 꽤 있지만 마땅한 팀을 찾지 못했습니다. 인천공항이나 철도의 사인 시스템을 만든 회사가 있었지만, 궁궐의 사인도 잘 만들 수 있을지는 확신이 서지 않았어요. 그래서 하는 수 없이 외국으로 눈을 돌렸죠.

외국인이긴 하지만 전문 영역에서 경험이 많은 투바이포라는 뉴욕의 디자인 스튜디오와 공동 작업을 하게 되었어요. 그곳에 한국 출신의 디자이너들이 있어 작업이 원활했던 것 같아요. 궁궐은 사전 조사를 해 보니 다양한 관람객만큼이나 원하는 정보가 다양했습니다. 노인들은 글씨가 안 보인다고 하고, 안내원들은 해설하기 힘드니 더 많은 다국어를 넣어 달라고 하고…… . 입장마다 원하는 바가 너무 달랐어요. 그래서 도표를 한번 그려 보았습니다.

일단 안내 매체가 전달할 수 있는 정보를 가장 하위에 단순 정보, 그 위로 정보, 지식, 지혜, 통찰력 순으로 층위를 나눠 봤어요. 그리고 책, 소책자, 입장권, 오디오 가이드, 해설사 그리고 안내판 등 안내 매체가 담을 수 있는 정보의 층이 어느 정도인지 알아본 거죠. 예를 들면 책은 어느 정도의 지혜와 지식을 담기에 적당한 매체지만 리플릿은 지면의 한계, 발행의 목적, 기능 등의 이유로 정보와 간단한 지식은 담을 수 있으나 그 이상의 것은 기대하기 힘들어요. 안내판도 마찬가지고요. 그래서 이 자료를 가지고 설득을 시도했습니다. 안내판은 단순 정보와 약간의 지식 정도를 담을 수 있는데 당신들은 너무 많은 것을 원하고 있다고. 안내판의 부피가 커지면 궁궐 안에 보존해야 할 대상이나 눈으로 확인해야 할 것들을 해치는 결과가 나오는 거죠.

그리고 궁궐 전문가로부터 들은 이야기가 있어요. 궁궐은 그 시대의 미래도시였다고 해요. 말 그대로 도시죠. 현재는 많이 유실되었지만 구역별, 건물별로 기능이 나뉘어 있었다고 해요. 경복궁은 많이 복원됐지만 완전한 상태의 40퍼센트도 안 되는 상태예요. 그래서 남아 있는 것들을 존^zone으로 묶어 영역별로 설명해 주고, 이 '영역'이라는 개념을 안내 매체로 공유해야 했습니다. 안내판은 물론 리플릿, 책자, 오디오 가이드, 해설사까지도 저희가 만든 '영역' 중심의 시스템을 구축하기로 약속했어요. 하단의 맵을 보시면 궁궐의 '영역'이 정해져 있습니다. 한 개의 영역 내에 필수 정보를 모두 담은 최소한의 사인만 설치하는 원칙을 잘 지킬 경우 사인의 수는 많이 줄어들게 되는 거죠.

16

16 안내판 현황을 보여주는 그림

17 최종 안내판의 기본 형태: 투바이포의 기본 안을 따르되 일반 스크린 형태의 장점을 수용해 두 판의 각도를 평행하게 유지하는 것으로 결정되었다.

18 기존 안내판과 목업 비교

ⓘ 경복궁 13개 권역
경복궁 동궁 권역의 안내판
● 개선 전: 개별 전각에 대한 안내판과 실내도, 건물터 등 제작 시기와 용도가 다른 안내판이 11개나 설치되어 있었다.
● 개선 후: 권역 안내판이 기존의 여러 안내판이 했던 기능을 대신하여 권역 안내판 1개와 길 찾기 안내판 1개로 개선되었다.

ⓘ 바닥형 종합안내판: 경복궁 자경전 앞 휴게 공간에 시범 설치했다.

17

18

16

① 안내판의 현황을 보여 주는 그림입니다. 경복궁의 동궁전 영역°이에요. 원래는
사인이 11개 정도 있었어요. 사인들이 어지럽게 놓여져 있었는데 이것을 주동선을
따라 안내판을 줄이면서 최소한의 사인을 만든다는 원칙을 적용해 두 개의
사인으로 정리했습니다.

영역이라는 개념과 필수 정보를 담은 최소한의 사인을 실현하기 위해서는
결정적으로 안내판의 '형태'가 관건이었습니다. 근정전을 나와 후원으로 가는
① 길에 건축가가 만든 바닥형 사인°이 있어요. 바닥에 만든 건 궁궐의 풍경을 가리지
않기 위해서였어요. 하지만 거기서 길을 좀 헤매게 돼요. 궁궐 바닥이 마사토로
되어 있어 흙이 쉽게 올라타서 사인 형태가 잘 보이지 않았거든요. 바닥형 사인은
장점도 있지만 치명적인 문제점이 있었죠.

17 그래서 어떤 형태를 취할 것인지 고민이 많았어요. 여러 가지 목업을 만들고
공청회를 통해 검증하는 절차를 거치다 보니 1년 반이라는 시간이 지나더군요.
결국 패널 형태를 취하되, 160센티미터를 넘지 않는 높이로 결정했습니다.
꺾인 면에는 영역의 이름과 번호를 동선의 방향으로 배치해 멀리서도 확인할 수
있게 했고, 오른쪽 앞면에는 영역에 대한 이야기를, 왼쪽 앞면에는 지도와 함께
필수 정보를 주로 넣었어요. 판과 판 사이 공간을 띄운 이유가 있어요. 큰 패널은
위압적으로 공간을 가로막기 때문에 이렇게 10센티미터 정도만 터 놓아도 훨씬
여유가 생깁니다.

18 모형 안내판 뒤쪽에 기와 안내판이 보입니다. 이 형태가 오래전에 문화재청에서
만든 문화재 안내판의 표준 모델이에요. 한옥의 대문 형태인데, 하나 만드는 데
제작비가 5천만 원이 들어요. 실제 크기가 높이 5미터, 가로 10미터로 거대하죠.
이걸 없애는 게 저희의 목표였어요. 물론 반대한 사람들도 많았습니다. 어느 외국
유명 대학 디자인 교수도 이 멋있는 걸 왜 부수냐고 하더라고요. 하지만 저희
원칙은 보존해야 할 대상과 그렇지 않은 것들을 구분하자는 것이었어요. 사실
안내판은 궁궐의 요소가 아닌데도 그저 모양을 유사하게 맞춘 거잖아요. 사전
지식이 없는 외국인은 안내판도 문화재로 인식할 수 있어요. 스마트 모바일 기기의
보급률이 높아지면 결국 안내판은 최소화되어야 하는 게 현실인데 이런 모델은
그 기능에 비해 너무 과한 형태를 가지고 있어요. 서구인들의 오리엔탈리즘적인
시각도 느껴졌고요. 그래서 창덕궁과 경복궁을 본보기로 바꿔 보기로 한 것입니다.

19 다음은 지도 이야기입니다. 동궐도라는 지도를 아세요? 저도 이렇게 훌륭한
지도가 있었다는 걸 몰랐어요. 거리감을 배제한 3D 지도인데 굉장히 정교해요.
비슷한 시기에 파리 퐁피두 지역을 묘사한 3D 지도와 비교해도 우월한 퀄리티를
갖고 있습니다. 궁궐 안내판에는 필수 정보의 하나로 정교한 3D 지도가
필요했습니다. 궁궐 전체를 보여 주는 것과 각각의 영역을 묘사한 지도가 필요했고

19

19 동궐도

20 궁궐 지도 제작 과정:
촬영 대상 권역 설정 ▷ 권역당 촬영
포인트 두 곳 지정 ▷ 모형 헬기로 고도
· 방향별 촬영 ▷ 밑그림으로 적당한
사진 선정 ▷ 컴퓨터로 라인드로잉
작성 ▷ 안내판용 지도로 단순화

ⓘ 에릭 스피커만
독일 출생의 활판인쇄 기술자이자
디자이너로, 현재 브레멘 예술대학의
교수다.
메타디자인과 폰트숍을 설립했고,
정보디자인과 기업디자인 시스템을
결합하여 베를린 교통, 뒤셀도르프
공항, 아우디, 폭스바겐 등과 일했다.

CAD 도면이 당연히 있을 것이라고 생각하고 지도 제작을 맡았어요. 그런데 실제로 근래에 복원된 몇 곳 말고는 도면이 없었어요. 굉장히 난감했지만 디자이너들이 매달려 새로 그렸어요. 일반적으로 어떤 공간이나 영역을 상세히 설명할 수 있는 지도의 형식은 지금 보시는 것과 같은 지도 형식을 갖고 있어요. 또 다른 지도 작업 과정의 예는 베를린 미술관 지도입니다. 이 지도는 항공 촬영, 라인드로잉, 그래픽 가공의 순서로 작성되었어요. 실제 사진을 바탕으로 필요 정보를 추출하여 가독성 높은 정보를 제공하는 것이죠.

20 지도를 조사하면서 몇 가지 중요한 점을 발견했습니다. 북한산 같은 곳에 올라가 보면 전망 좋은 곳에 안내판이 설치되어 있어요. 주로 올컬러로 실사출력해 그 위에 정보를 얹고 풍경을 바라보는 방향과 일치시켜 설치한 걸 흔히 보셨을 거예요. 그런데 실제 풍경과 비교하면서 정보를 찾기가 꽤 힘들더라고요. 실제 사진이지만 컬러나 명암이 들어가서 오히려 정보를 찾는 데 방해가 되는 거죠. 모노톤이나 라인드로잉 등 형태 위주의 정보가 가장 중요한 것입니다. 결국 필요한 정보만 남기고 나머지는 모두 빼기로 했습니다. 정보의 순도를 높이는 방식을 선택한 겁니다. 정확한 지도 제작을 위해서는 양질의 사진을 확보하는 것이 급선무였습니다. 그런데 예상치 못한 어려움이 생겼습니다. 카메라를 장착한 모형헬기를 띄워 항공촬영을 하는데 경복궁은 청와대 근처여서 헬기를 띄울 수가 없는 거죠. 하는 수 없이 아주 멀리서 실제 헬기를 띄워 사진을 당겨 찍었죠. 그걸로는 디테일이 부족해 고궁 박물관에 있는 미니어처를 촬영했어요. 창덕궁 같은 경우는 숲 속에 있어서 헬기가 떠도 나무에 가려 보이지 않았어요. 결국 저희 디자이너가 사다리차를 타고 올라가서 촬영한 후 부분을 조합해 지도 제작을 위한 사진을 마련했어요. 바로 이런 과정을 거쳐 제작한 궁궐의 전체 지도와 영역별 지도입니다. 사진을 깔고 라인으로 일일이 그려 낸 방식이에요. 궁궐의 지도 덕분에 정확한 정보를 제공할 수 있는 발판을 마련했습니다.

21 다음은 타이포그래피와 관련된 내용이에요. 사실 사인 작업에 최적화된 한글 서체는 개발되어 있지 않아요. 최근에 도로교통 표지판 전용 서체가 개발된 것이

ⓘ 있습니다. 이런 결과물들이 많아져야 합니다. 독일의 디자이너 에릭 스피커만° 같은 경우는 공항의 사인을 위한 알파벳을 디자인할 때 인쇄용 활자와 다른 쓰임새를 연구해 서체에 적용했습니다. 출력되는 방식이나 최종 결과물의 내구성 등을 고려해서 마지널 존을 만들고, 획의 두께를 다듬어 주는 등 최적화 작업을 합니다.

궁궐 안내판은 알루미늄 판에 글자를 부식시켜 페인트로 채우는 일종의 상감 방식이에요. 예상보다 부식이 정교해서 글자가 뭉개지는 현상이 거의 없었어요. 두께의 문제 때문에 형태는 만족스럽지 못했지만 윤서체를 사용했습니다.

낙선재와 주변 ｜ 樂善齋
Nakseonjae

레이아웃상 정보(장소)가 5개를 넘지 않는 것이 좋다.

22

21 안내판의 레이아웃 규정: 권역
안내판 / 개별 안내판 / 길 찾기 안내판

22 안내판 최종 디자인

타이틀 숫자는 유니버스체를 사용했는데 한글과 섞어 짰을 때 도드라지는 것을
보정하기 위해 미세하게 글자 획의 두께를 다듬었습니다. 조금 더 섬세한 배려가
아쉬웠지요.

22 우여곡절 끝에 완성을 했고 동선을 일일이 몇 번씩 확인해 가며 설치 작업을
진행했습니다. 거대한 안내판을 제거하고 아담하고 단출하되 디테일한 필수
정보를 담고 있는 안내판이 세워졌습니다. 실제로 안내판이 설치된 모습입니다.
아이들 키 높이와 비슷할 정도로 낮게 설치되었어요.
인정전 앞과 창덕궁에 설치된 안내판의 다양한 모습을 찍었어요. 안내판을 옆에서
찍은 사진을 보면 두께가 12밀리미터 정도예요. 멀리서 보면 시야를 거의 해치지
않는 형태죠. 안전을 위해 모든 모서리는 둥글게 작업했습니다. 동떨어진 개별적인
것들을 설명할 땐 이런 형태의 사인을 적용했습니다. 이렇게 작업을 마치고 나니,
안내판만으로는 궁궐을 안내하는 데 한계가 있었습니다. 결국 문화재청의 요구로
안내책자를 만들기로 결정했어요. 안내판처럼 사용자 리서치를 했습니다.

23 오른쪽은 그런 과정으로 디자인한 리플릿입니다. 이 디자인에 반대한 분이
많았어요. 논란 속의 디자인이었죠. 사실 이렇게 밀고 나간 것은 외국인을
고려해서인데요. 그들은 창덕궁과 경복궁을 이름만으로는 거의 구분하지 못해요.
그래서 생각한 것이 궁궐 간에 코드(색)를 주기로 했어요. 전통색에 대한 논의도
있었고, 색을 선택하는 데 있어 갈등이 많았어요. 여러 제안과 검증을 거쳐 각
궁궐마다 하나의 컬러 코드를 적용했고, 궁궐마다 4개 국어(중국어, 일본어, 영어,
한글)로 만들었습니다.

안내판에서 얻은 경험을 교훈삼아 관람 대상은 컬러 사진을 쓰지 않았습니다. 실제
대상과 확연히 구분되도록 흑백사진을 썼고 그 위에 정확한 정보를 배치했습니다.
흑백사진에 대한 반감은 아주 심각한 수준이었지만 여러 차례 설득 끝에
관철할 수 있었습니다.안내판에서 제작한 전체 지도를 인쇄물에 맞게 다듬어서
공유했습니다. 4대 궁궐과 종묘가 표기된 종로 일대의 지역을 약도로 제작해
궁궐뿐 아니라 인사동, 삼청동 등 인근 명소의 필요 정보도 제공하고 있습니다.
특히 이 지역을 순회하는 시티가이드 버스 노선과 지하철 노선 정보를 정확하게
표기했습니다. 또한 4대 궁궐의 관람, 휴무 정보도 함께 수록하여 사용자의 편의를
높였습니다.

한 가지 안타까운 것은 현재 궁궐에서 사용하는 리플릿은 이 작업 이후에 새로
제작되어 이해할 수 없는 모습을 하고 있다는 점입니다.

24 3년 반 동안 진행한 이 작업을 책으로 펴냈습니다. 자료만 일곱 박스 정도
되더라고요. 전 과정을 기억하는 사람이 거의 없어서 내용은 거의 제가 쓰다시피
했어요. 그동안 참여한 사람도 많이 바뀌었고 실무진에서는 프로젝트를
코디네이션했던 아름지기의 사무국장님과 저만 남았습니다. 결국 두 사람의
기억과 자료에 의존해 책으로 엮었습니다. 사실 투입된 인력과 기간 그리고 비용에
비하면 결과물이 그리 훌륭한 디자인이 아닐 수도 있습니다. 침소봉대한다고 여길
수도 있구요. 하지만 합의를 이루기 위해 무척 열심히 진행했던 작업이었습니다.
개인적으로는 공공영역의 디자인이 어떻게 진행되어야 하는지 기준을 세우게 한
프로젝트였습니다.

25 하회마을과 양동마을 사인 디자인 등 궁궐 안내 매체 작업 이후로 탄력을 받아
문화재 관련 사인 작업을 활발하게 진행했습니다. 당시 하회마을과 안동마을이
모두 유네스코 등재를 앞두고 있던 시기라 마을을 정비하고 있었어요. 그 단계에서
의뢰를 받아 작업을 맡았는데, 독일의 유닛디자인이라는 사인 제작 전문 회사와
협업했습니다. 아이디어나 기본적인 디자인은 안그라픽스에서 담당하고
유닛디자인은 제작을 구현하는 역할을 맡았어요. 서로 약속을 잘 지켜서 초기에는
협업이 순조로웠습니다. 작업 방식도 인상적이었어요.

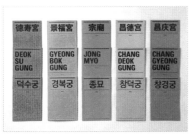

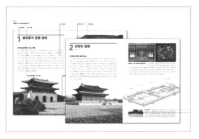

23

23 궁궐 미니 가이드북

24 『궁궐의 안내판이 바뀐 사연』,
안그라픽스(2010)

24

이 프로젝트의 대상이 된 공간은 마을이고 오랜 시간 동안 전통을 지키고 가꾸어 온 곳이기에 디자인 콘셉트와 형태, 재질 등을 결정하는 데 많은 시간이 걸렸습니다. 여러 가지 가능성들을 열어 놓고 열띤 토론을 거쳤으며, 시뮬레이션과 목업 등 궁궐 안내판 작업에서 얻은 노하우를 총동원해서 좀 더 밀도 있게 진행했습니다. 우선 목표는 지금까지 만들어 온 안내판과는 다른, 독특한 형태의 것이어야 한다는 결론을 내렸습니다. 마을을 여러 차례 답사한 후 공간과 잘 어우러지면서 시간이 흐를수록 일체화될 수 있는 형태와 재료를 떠올렸어요.

오른쪽 하회마을 사진이 그 결과물입니다. 안내판은 청동을 주물해서 만든 건데요. 청동은 시간이 지나면 산화가 되어 푸른빛을 띠다가 점차 거무스름한 색으로 변합니다. 그걸 노리고 작업을 했어요. 이 사진은 설치 직후라서 너무 파랗죠. 지금쯤 가면 색이 안정되었을 거예요. 형태는 초가의 지붕, 한옥의 기둥과 기와, 나즈막한 흙담, 장독대 등 마을 공간에서 흔히 발견되는 형태의 근본을 차용한 것입니다. 오른쪽 사진은 개별적인 가옥을 설명하는 사인과 갈래길에서 주요 랜드마크의 방향을 알려 주는 사인입니다. 이 사인은 독일에서 설계를 맡고, 국내에서 제작했습니다. 자세히 보면 큰 글씨는 두께가 좀 더 튀어나오고 작은 글씨는 두께가 얇습니다. 높이가 각각 달라요. 한자와 알파벳 그리고 작은 글씨도 있고, 어떤 것은 정교한 모형도 있기 때문에 정확한 형태로 주물하는 것이 어려운 작업이었습니다.

이 사인을 위에서 보면 입체 지도가 있습니다. 이런 요철들을 표현하기 위해 주물을 사용한 거예요. 낙동강 위에 부용^{연꽃}이 떠 있는 모습이 하회마을의 형상인데 정확한 3D지도를 내구성이 강한 재질로 구현한 것입니다. 설치된 지점은 여러 갈래길이 난 곳이므로 길을 찾을 수 있는 정보와 지리 정보를 결합한 형태입니다. 이러한 사인들은 마을의 주요 갈래길에 설치되었습니다. 길을 찾아야 하는 곳에 두는 것이죠. 설치된 직후의 사진이라 주변과 다소 어울리지 않는 모습이지만 봄이 오면 좋아질 것입니다. 옆에 있는 매화나무와 뒷편의 흙담과 어우러지겠죠. 하회마을에는 전경을 한눈에 내려다볼 수 있는 부용대라는 높은 절벽이 있습니다. 제작비가 많이 들어 여기까지 좋은 재료를 쓰진 못하고 쇠를 접는 일반적인 방식으로 만들었어요. 원래는 에칭으로 사진과 정보를 철판에 부식시키려고 계획했으나 제작비를 줄이기 위해 내구성이 강한 실크스크린을 사용했습니다. 궁궐 안내판 프로젝트에서 얻은 노하우대로 실제 대상과 확연히 구분되는 흑백사진을 사용했고 그 위에 여러 정보를 배치했어요.

26 경주의 양동마을도 하회마을과 같은 시스템으로 디자인했습니다. 지자체와 일을 진행할 때 현지의 업체에 제작을 맡겨야 하는 조건이 있는데 커뮤니케이션이 쉽지 않아서 상당히 힘들었던 프로젝트였습니다. 그리고 청동이라는 재료를 제대로

25 하회마을 사인 디자인

26 양동마을 사인 디자인

다루지 못해 제작에서도 어려움이 많았습니다. 그러나 새로운 형태와 재질에 대한 시도는 꽤 인상적인 경험이었습니다.

27 다음 작업은 국립중앙박물관 매거진입니다. 저는 오랫동안 편집디자인을 해 왔습니다. 안그라픽스에 입사해서 대기업의 해외 홍보용 브로슈어 같은 인쇄물들을 작업해 왔습니다. 유능한 상업사진가·카피라이터·편집자· 광고대행사와 협업하면서 기업의 콘텐츠를 보기 좋게 꾸며서 내는 책들을 만들었어요. 또 그런 작업들을 수주하기 위해 경쟁 프레젠테이션을 진행해 왔습니다. 어느 날 회사의 아트디렉터가 퇴사하면서 졸지에 제가 디렉터 역할을 맡게 되고, 생소한 책임감에 여러 디자이너들의 작업에 참견하다 보니 스스로 작업할 기회가 점점 줄어들었어요. 이 작업은 스스로의 작업을 재개하기 위해 선택한 것이었습니다. 관공서의 작업이다 보니 아무래도 기획이 자유로울 수는 없었지만 담당 학예사와 긴밀히 의논하여 여러 시대의 유물을 다양하게 다루기보다 한 시대를 집중적으로 다루는 연간 계획을 세웠습니다. 예전에도 이와 비슷한 책자가 있었는데 우리 역사에서 화려한 유물을 남겼던 통일신라와 고려의 유물을 주로 다루었어요. 마침 재창간되는 매거진이어서 새로운 주제를 다루는 것이 잘 맞겠다는 생각으로 1년간 조선시대를 다루기로 결정했습니다.

첫 호는 조선시대 매화도를 콘셉트로 작업을 했습니다. 표지는 유물이 들어가는 게 정형화되어 있었어요. 누군가의 매화도를 실어야 하는 거죠. 그런데 그렇게 하기 싫었습니다. 실제로 매화도를 살펴보니 안료가 살아 있어 분홍색이 아주 선명하더라고요. 누렇게 변한 종이와 살아 있는 색이 대비를 이루는 게 매우 아름다웠습니다. 이 부분을 표지에 드러내고 싶었습니다. 그리고 보통 표지에선 대문자를 쓰는데 부드러운 느낌을 주기 위해 일부러 소문자를 사용했어요. 다행히 표지가 채택되어 첫 호는 비교적 순조롭게 진행되었습니다.

내지는 기획과 다르게 홍보성 기사로 많은 면이 채워졌습니다. 내지 구성과 디자인이 만족스럽지 못해 어떤 것으로 부족함을 메울까 고민에 빠졌습니다. 자세히 무언가를 들여다볼 요량으로 박물관에 답사를 갔는데, 사인 시스템이나 리플릿 등의 안내 매체가 제각각으로 디자인되어 있었습니다. 특히 사인 시스템이나 지도가 엉망이었어요. 이것을 통일감 있게 정리해야겠다는 생각을 하다가 아이디어가 떠올랐습니다. 매 호마다 다루는 주제의 대표 유물로 포스터를 만들어서 독자에게 선물한다는 제안을 했습니다. 사실 그 뒷면에 박물관의 정보를 체계적으로 정리해야겠다는 복안을 갖고 있었습니다. 박물관 유물의 시대 연표에서 시작해서 외부 정보, 내부 정보, 디테일하게는 작은 기획코너까지, 큰 것에서 작은 것으로 좁혀 들어가면서 박물관의 정보를 디자인할 계획을 세웠습니다.

27

27 국립중앙박물관 매거진 2009년
봄호 표지/ 내지들/ 포스터 앞 · 뒷면

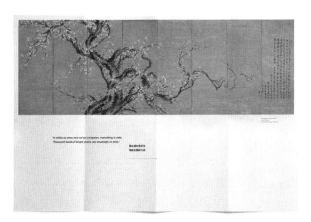

클라이언트에게는 포스터의 뒷면이 허전해서 제공해 주는 박물관 정보라고 설득했습니다. 다만 제작물이 진행되고 그 정보디자인이 훌륭하다고 판단되면 새롭게 제작되는 안내판이나 매체에 사용해 달라고 부탁했습니다. 스스로에게 디자인의 목적과 명분을 제공하기 위함이었죠.

그렇게 만든 포스터입니다. 표지에 사용되었던 매화도는 3미터 정도 크기로 우리나라에서 제일 큰 매화도예요. 뒷면에는 박물관의 대표적인 유물로 역사 연표를 만들었습니다. 스스로 재개한 작업이지만 바쁜 일정 때문에 결국 다른 디자이너의 도움을 받아 완성했습니다.

다음 호의 주제는 조선시대 목가구였어요. 대표적인 목가구를 표지에 등장시키는 일반적인 형식을 벗어나기 위해 오동나뭇결이 극도로 강조된 가구의 표면을 클로즈업한 사진을 표지에 사용했습니다. 하지만 결국 내지를 위해 촬영해 두었던 일반적인 이미지로 표지가 결정되어 버렸습니다. 디자이너의 의견은 반영되지 못했고, 한계를 느꼈죠.

여기서부터 디자인 콘셉트가 깨지기 시작했습니다. 저는 조선시대 양반들의 사랑방 가구를 콘셉트로 삼았습니다. 사랑방부터 규방과 부엌까지 조선시대의 모든 가구를 망라하는 것이 목표였는데 어림없었죠. 생각보다 국립중앙박물관이 소장한 목가구의 수도 적었고 접근도 어려웠습니다.

제 계획은 가구를 50개쯤 배치하는 것이었는데 촬영조차 턱없이 부족했습니다. 서양의 놀knoll같은 가구의 포스터는 그래픽디자인의 역사에도 등장하잖아요. 그걸 보면 샘이 나는 거죠. 우리도 할 수 있는데 왜 시도하지 못할까, 좌절했어요. 참 한이 맺힌 작업이에요. 그러다가 우연히 「책가도」라는 민화에서 매력적인 면을 발견했습니다. 입체적 형태를 거리감을 빼고 표현한 거예요. 마치 아이소매트릭스처럼요. 화면 밖으로 튀어나올 것 같은 요즘의 3D와는 다른 매력의 입체더라고요. 예전의 아날로그 애니메이션처럼요. 그래서 가구를 엑소노타입처럼 펴 버리려고 했는데, 문제가 있었어요.

학예연구원 분들이 상당히 보수적이에요. 유물 사진을 포토샵으로 반듯하게 펴는 것 자체가 유물을 망가뜨리는 것이라고 생각하더군요. 그들의 입장을 이해는 했지만 그래서 또 많이 다퉈야 했죠. 결국 지면 구석에 '사진은 아트 디렉터가 콘셉트에 의해 변형한 것이다.' 라는 문구를 다는 조건으로 통과시켰습니다. 중재를 해 주신 담당 선생님께 참 감사했습니다.

뒷면에는 국립중앙박물관의 외경 정보를 담았어요. 나름대로 은밀히 계획한 박물관 정보의 두 번째 단계죠. 이 작업을 진행하는데 박물관의 제대로 된 항공 사진도 없고, 받은 조감도도 시퍼런 상태였어요. 그래서 고민하다가 일러스트레이터에게 연필로 그려 달라고 부탁했어요. 전경을 정밀한 소묘로

28

28 국립중앙박물관 매거진 2009년
여름호 표지, 내지, 포스터 앞·뒷면

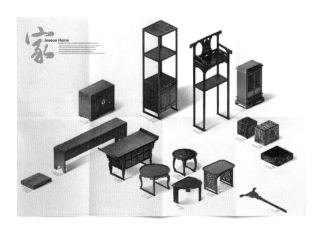

표현해서 배경으로 깔고 3개의 층으로 구성된 박물관의 실내 정보를 평면도와
입체도로 비교 가능하도록 배치했습니다. 각 층의 주요 유물 정보는 포스터 하단에
정렬했습니다. 이 한 장의 포스터로 박물관 외부, 내부의 주요 정보를 제공한
것이죠.

29 세 번째 호는 조선시대 초상화가 주제였기에 초상화의 디테일을 잡아 표지를
디자인했는데 바로 거절당했습니다. 이유는 박물관 100주년을 알려야 한다는
거였어요. 한술 더 떠서 박물관 로비에 설치되어 있는 이상한 100주년 기념
조형물을 표지에 넣을 것을 요구받았습니다. 결국 연간 계획으로 세운 표지 디자인
콘셉트는 다 날아가 버렸습니다.
내지 디자인은 각 호마다 다른 별색을 적용해 시각적인 묶음을 주었습니다.
포스터에도 아트디렉터가 변형했다는 내용의 문구가 들어갔어요. 조선시대
초상화는 군상이 없습니다. 형식이 일정하게 유지되는 특징이 있어 중국이나
일본의 초상화와는 매우 다릅니다. 저는 이걸 묶음으로 편집하고 재배열했어요.
이런 형태의 현전하는 초상화가 대략 80종인데 그것을 망라하려고 계획했습니다.
또 학예사들의 반대에 부딪혀 이 정도로 절충되었습니다. 사실 이 포스터를
작업하면서 전자책으로 만드는 상상을 많이 했습니다. 이미지가 압도적인 전자책.
이런 주제를 다루는 전자책은 디자이너가 편집력을 적극적으로 발휘해야 하지
않을까 싶습니다. 뒷면은 보다 미시적으로 박물관 한 층의 일부를 확대해서 보여
줬습니다. 박물관의 다른 홍보물에서도 이와 같은 레벨의 공간을 보여 줍니다.
문제는 제작된 지도가 전부 제각각이라서 보는 사람이 착각을 불러일으킬
수도 있는 형태였습니다. 포스터의 뒷면은 특별하게 디자인을 한 것이 아니라
상식적이고 기본적인 정보 전달을 목표로 한 겁니다.
이후의 박물관 매거진 작업은 후배에게 넘겼어요. 지쳤다기보다는 프로젝트를
다시 재개하면서 느끼는 기쁨과 울분 같은 에너지를 후배가 온몸으로 느끼기를
바랐기 때문입니다. 저는 이 프로젝트를 진행하면서 다시 작업에 대한 욕구를
얻었으므로 그것으로 충분합니다.

30 마지막으로 소개할 작업은 포스터입니다. '타이포잔치' 출품을 위해 평소
생각해 두었던 것을 작업으로 옮겼습니다. 배경으로 깔린 이미지는 앞에 소개한
국립중앙박물관 매거진에서 표지로 사용하려던 이미지의 전체 컷입니다. 요철이
느껴질 만큼 결이 아름다웠던 가구입니다. 조선시대 목가구를 대표할 만한
이미지라 판단되어 포스터의 배경으로 삼았습니다. 목가구에 대해 조금씩 알아
갈수록 그 아름다움이 현대와 과거 그리고 동양과 서양을 관통하고 있는 느낌을
받습니다. 근본적이면서 보편적인 아름다움이랄까. 그것의 일부를 실제 접하면
미묘한 크기에 또 한 번 감동하게 됩니다. 모더니스트들이 디자인한 현대 가구보다

29

29 국립중앙박물관 매거진 2009년
가을호 표지, 내지, 포스터 앞 · 뒷면

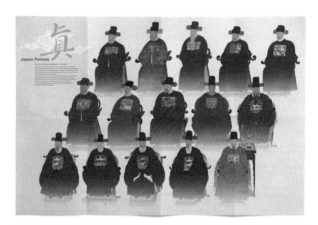

시대적으로 훨씬 앞선 우리 목가구가 이미 그들이 도달한 경지에 이른 것이 아닌가
하는 상상을 해 봅니다. 그 즐거운 상상을 포스터로 옮기기 위해 가장 기본적인
정보 배열의 방식으로 우리의 대표적인 목가구인 소반, 반닫이, 농, 장을 크기
순으로 배열해 본 작업입니다. 가구의 종류와 크기를 표기했습니다. 마치 놀knoll의
포스터처럼.
오랫동안 클라이언트 작업을 주로 하면서 보람도 느꼈지만, 한편으로는 콘텐츠에
직접 관여하면서 원하는 만큼 작업해서 의미 있는 결과물을 가져 보고 싶다는
욕망도 생겼습니다. 제 이야기는 여기까지입니다.

PARK WOOHYUK

저는 디자인의 재료 중 하나인 텍스트에 중심을 두고 작업을 합니다.
그리고 저는 이것을 작업적 태도로서의 타이포그래피라 부릅니다. /
타이포그래피는 영감을 필요로 하지 않습니다. 타이포그래피는 텍스트에서
'발견'되기 때문입니다. 저의 경우 발견된 타이포그래피에 작업 당시의
사적인 기분이 조금씩 개입되기도 합니다. / 최근에 관심 있는 키워드는
부분, 전체, 분해, 조립, 점·선·면입니다. / 만약 여건이 완벽하게
구비된다면 하고 싶은 일은 '정확한 정보가 완벽한 구조로 기술된'
『타이포그래피 대사전』을 (그 완벽한 여건의 책임자에게) 만들게 하는
것입니다.

박
우
혁

홍익대학교와 스위스 바젤디자인대학교에서 그래픽디자인과 타이포그래피를 공부했고, 최근
홍익대학교에서 한글 타이포그래피로 박사학위를 받았다. 디자이너 진달래와 함께 디자인 스튜디오
'타입페이지'를 운영하고 있으며, 여러 단체와 함께 사회, 문화와 관련한 다양한 디자인과 작업을
하고 있다. 몇몇 학교에서 타이포그래피를 강의하고 있으며, 『A Diary』, 『스위스 디자인 여행』 등의
책을 쓰고 디자인했다. http://www.typepage.com

저의 타이포그래피는 '놀이'로 시작했습니다. 종이와 책에 관심이 많긴 했지만, 타이포그래피를 특별하게 여기진 않았습니다. 디자인을 처음 시작하는 보통의 사람들처럼 광고나 애니메이션 같은 것들에 관심이 많았죠. 모든 것은 학부의 글자디자인 모임에 참여하면서 시작됐습니다. 복학을 한 후 이전과는 달리 좀 더 활발한 학교생활을 하고 싶었습니다. 학과 내에 있었던 소모임 활동이 그 방편이 될 수 있을 거라 생각했고, 여러 소모임 중에 선택한 것이 글자디자인을 하는 곳이었습니다. 소모임 활동 중에 만들었던 글자들도 학과 공부에서 할 수 없는 개인적인 창작 활동의 의미 정도로 생각했어요. 그때는 여러 가지 재밌는 것들을 쉽게 많이 해보고 싶었던 때였고 글자디자인은 그때그때 생각나는 것들을 글자에 반영하는 '놀이'였던 셈입니다.

01

생활의 발견
生活의 發見

01 이건 '의'라고 쓴 글자입니다. 마치 별자리처럼 만든 글자죠. 글자 구조, 글자로서의 가치, 균형 같은 것들에 치중한 것이 아니라 기묘한 형태에 집중한 거예요. 이때 만든 글자가 대부분 이런 방식이에요. 현재 제가 글자를 다루는 방식과는 매우 달랐습니다. 글자는 아주 섬세한 것이기 때문에 아주 작은 차이로 전혀 다른 글자가 되고, 그 아주 작은 차이가 디자인의 핵심이 됩니다. 그때는 그런 것을 전혀 몰랐어요. 알았다 해도 '특별한' 것만이 디자인이라 생각했던 때였기 때문에 그렇게 하지 않았을 거예요.

글자는 공모전 수상을 계기로 '놀이'에서 '직업'으로 바뀌었어요. 마침 글자디자인 공모전이 열렸고, 운 좋게도 큰 상금을 받았습니다. 글자는 그 일을 계기로 제게 좀 더 특별해졌고, 다른 사람들도 당연히 제가 글자와 관련된 일을 할 거라고 생각했습니다. 물론 제가 타이포그래피를 하게 된 이유가 공모전 때문만은 아닙니다. 어릴 적 제 꿈 중 하나는 책방 주인이었어요. 방과 후 책방에서 책을 뒤적거리며 보내는 시간이 가장 즐거운 시간이었습니다. 책과 글자와 종이가 좋았거든요. 제가 글자를 디자인하는 사람이 아닌 글자를 사용하는 사람이 된 것도 그런 이유 때문일 거예요. 어쨌든 저는 글자디자인으로 시작해 글자디자인으로 주목받았지만 글자를 사용하는 사람이 되기로 결정했습니다.

02 2000년부터 캘리그래피 작업을 많이 했습니다. 당시 영화 포스터에 디자인이란 개념이 적극적으로 도입되던 시기였습니다. 충무로의 인쇄소에서 디자인 스튜디오 '꽃피는봄이오면'의 김혜진 선배를 우연히 만났어요. 제가 글자디자인 경험이 있다는 것을 알고 있어서 영화 포스터에 들어갈 로고 타입 디자인을 제안했어요. 처음 했던 작업이 영화 「시월애」고, 그 후 「오아시스」, 「마리이야기」, 「파이란」 등의 작업을 했습니다. 영화를 위한 캘리그래피는 그 당시가 거의 처음이었던 것 같아요. 영화 포스터를 '디자인'하려는 '꽃피는봄이오면'의 시도와 글자 또한 '디자인'하려는 저의 의지가 합쳐져 당시로선 파격적인 캘리그래피가 가능했다고 생각합니다.

영화가 매우 대중적인 매체라 이 작업으로 주목을 받게 됐습니다. 명성이라는 게 어떤 사람 또는 어떤 것에 깊이가 아닌 흥미에 기반하는 경우가 많지 않습니까? 어쨌든 저는 잘 모르는 사람들에게 저를 소개하는 데 더 이상 타이포그래피라는 생소한 말이나 장황한 설명이 아니라 영화의 제목을 대는 일만으로도 충분해졌습니다. (제 프로필엔 아직도 영화 얘기가 들어갑니다.) 당시로선 새로운 일인 데다 재미있었고 뭔가 그럴싸한 일을 하고 있다는 기분이 들었습니다. 아무도 모르는 책자를 만드는 것보단 자랑할 만한 일이라 생각했으니까요.

그러나 한편으론 고민스럽기도 했습니다. 저는 타이포그래피를 하는 사람이었지, 글씨를 쓰는 사람은 아니었기 때문입니다. 사람들이 저를 캘리그래퍼, 캘리그래피

아티스트(?), 캘리그래피스트(?) 등의 이름으로 소개하는 일이 많았습니다. 솔직히 캘리그래피는 제게 큰 의미가 없습니다. 대학 시절의 글자디자인과 마찬가지로 새롭고 재밌는 일 이상은 아니었어요. 저는 서예를 배운 적도 없고, 디자인적인 캘리그래피에 대해 깊게 고민해 본 적도 별로 없어요. 제 필체 그대로 글자를 쓰거나 글자를 디자인하듯 글씨를 쓰는 것뿐입니다. 보통 캘리그래피를 하는 사람은 서예에서 출발하거나 디자인에서 출발하는데, 제가 캘리그래피를 하거나 말하려면 서예부터 배워보고 그다음을 고려해 봐야 할 것입니다.

대학을 졸업하고, 디자인 스튜디오에서 3년간 일하면서 타이포그래피에 대해 잘 알고 있다고 생각했습니다. 그래서 스위스 유학도 크게 기대하지 않았습니다. 타이포그래피로 유명한 학교, 그곳의 사람들, 그곳의 디자인에 대한 호기심 정도였습니다. 타이포그래피에 대해 잘 알고 있으니 뭔가 배우겠다는 생각은 없었어요. 그런데 스위스 유학은 제게 중요한 전환점이 되었습니다. 바젤에서의 타이포그래피 기초와 심화 과정을 통해 제가 타이포그래피에 대해 전혀 몰랐다는 것을 알았습니다. 한국에서 배우지 못한 걸 스위스에서 배웠다는 이야기가 아닙니다. 한국에서 이미 배웠지만 그때는 깨달을 수 있는 때가 아니었습니다. 바젤은 그 때와 상황을 만들어주었습니다.

'Book Cover Project'는 바젤에서 경험한 타이포그래피 기초 과정입니다. 이미지도 없이 텍스트로만 책 표지를 디자인했는데요. 첫날 수업에서 뭔가 색다른 것을 하지 않을까 하는 기대가 깨졌고 내심 다음날을 기대했습니다. 그런데 다음날 또 같은 작업을 합니다. 우리나라는 대부분 한 수업이 일주일에 한 번, 두 시간, 많게는 네 시간 있지만, 바젤은 전공 과목의 경우 일주일에 3일을 꽉 채워서 수업을 합니다. 그러니 종일 같은 작업을 해야 했고 셋째 날도 계속해서 작업을 이어서 했습니다. 저는 대학 과정 4년을 마치고 3년을 일했기 때문에 프로그램이나 디자인 프로세스에 매우 익숙한 상태였어요. 그래서 처음에는 익숙하고 쉽게 작업했습니다. 하지만 몇 번, 며칠의 작업을 연이어 하다 보니 한계가 왔어요. 쓸모 없는 일을 반복하는 것 같았고, 도대체 이 교수가 왜 이런 걸 시키는 건지 당황스럽기까지 했습니다. 작업은 완전히 수작업으로 진행했는데요. 텍스트를 종이에 출력해 그걸 복사한 뒤 여러 장으로 만들어 가위로 자르고 빈 종이 위에 놓고……. 그걸 교수님이 보고 좋다고 하면 붙이는 거예요. 이렇게 막막하고 힘든 상황이 지속됐습니다.

그런데 어느 날 교수님이 제가 해놓은 텍스트의 한 줄을 반으로 잘라 두 줄로 만들어놓고 아무 말 없이 그냥 가버리셨어요. 그런데 저에게는 한 줄의 텍스트가 두 줄의 텍스트가 될 수 있다는 사실이 굉장한 충격이었어요. 단순히 한 줄의 형태가 두 줄의 형태가 되는 상황이 아니라, 텍스트의 구조에 의해 텍스트가

배열된다는 점이 충격이었던 거죠. 타이포그래피를 다 안다고 생각했었는데 아무것도 몰랐던 겁니다.

그 시점에서 돌이켜 생각해 보니 그 이전의 제 디자인 방식은 단순히 '감'이었던 것 같아요. 예를 들어 포스터나 책 표지를 디자인할 때, 보통 주어진 텍스트를 관찰하고 분석해서 디자인하는 것이 아니라 형태로 감지했거든요. 포스터 한 장에 한 줄의 텍스트가 들어간다고 상상했을 때, 그냥 적절한 위치에 넣는 식인 거죠. 자신의 감각에 도취되어 있던 상태였던 것 같아요.

물론 디자인에서 미적인 감각은 중요합니다. 하지만 타이포그래피는 디자인에서도 특수한 분야입니다. 타이포그래피의 재료인 글자도 특수하죠. 이미지도 마찬가지지만 특히 텍스트는 그것에 대한 분명한 이해가 필요해요. 그렇다고 해서 바젤 이전의 디자인이 텍스트에 대한 이해 없이 행해진 것은 아니에요. 하지만 텍스트가 말하고자 하는 바가 무엇인지, 텍스트의 구조, 문법적 구조, 한 글자 한 글자의 형태에 대한 고민이 부족했던 거죠. 바젤 이전과 이후는 큰 것과 작은 것이라 할 수 있습니다. 바젤 이전에 풍경을 보았다면, 바젤 이후엔 풍경과 함께 풍경 안의 개체를 자세히 보게 된 것입니다.

이렇게 타이포그래피와 그 안의 텍스트에 대해 깨닫게 된 후, 저의 타이포그래피는 달라졌습니다. 교수님이 한 줄을 두 줄로 만든 그날부터 이전에는 시도하지 않았던 타이포그래피 작업을 시작했습니다. 이 작업들을 진행하면서 매일매일이 새로웠습니다. 같은 텍스트로 아무것도 없이 한두 달 진행하면서 한계가 온 것 같다가도 다시 학교에 나가 작업하다 보면 새로운 것들이 떠올랐습니다. 이 프로젝트를 한 학기 동안 진행하며 타이포그래피의 배열에서 할 수 있는 것은 다 해본 것 같습니다.

이 프로젝트를 한국에서 강의할 때 학생들과 함께 해보고 있어요. 당시에는 더 이상 새로운 배열이 없을 것 같았지만, 자유분방한 학생들의 작업을 통해 타이포그래피란 것이 무한한 것임을 다시 한번 깨닫고 있습니다.

03 바젤에서의 두 번째 프로젝트는 'A Diary'입니다. 기초 타이포그래피 과정 후의 심화 과정인데요. 보통 디자인 방식처럼 계획을 세우고 그에 맞춰 모든 것을 꾸려가는 게 아니라, 아무것도 정하지 않은 상태에서 관심이 가는 것들을 주제로 정하고 일단 시작했습니다.

주제는 크로스워드 퍼즐로 했습니다. 이걸 가지고 뭘 해 볼까 막연했지만 일단 숫자, 선, 면으로 각각 분해해 이 세 가지 기본 재료를 가지고 두 개씩 붙이기도 하고 자르기도 하고 찢어 붙이기도 하며 여러 가지 형태를 만들어보았습니다. 그날그날 기분에 따라 아침에 산 껌종이를 붙이기도 하고, 신문에서 오린 텍스트나 이미지를 붙이기도 하는 등 여러 가지 것들을 시도했습니다. 시작한 지 8개월 정도 될 때까지

A Diary:

Autumn
2001

Spring
2002

Spring
2003

이런 추상 이미지를 무작정 만들었습니다. 그렇게 만든 이미지들 중 당시 이라크 전쟁과 관련된 이미지가 있었어요. 이미지만으로도 메시지가 충분했고, 그것과 같은 형식으로 추상 이미지에 이야기를 붙이기로 했습니다. 지난 8개월간 했던 작업들을 다 접고, 다시 만든 이야기에 따라 추상 이미지를 다시 만들었어요. 그렇게 이미지와 스토리가 연관성을 갖는 하나의 책을 만들었습니다.

책으로 묶은 『A Diary』는 120개 정도의 이미지로 구성되어 있지만, 각 1개의 이미지를 위해 적게는 6장부터 많게는 30장까지의 이미지를 만들었습니다. 저는 디자인에 있어서 충동과 즉흥적 성향이 강한 사람이었는데도 불구하고, 과정이 매우 중요하다는 것을 깨닫게 한 작업이었습니다. 물론 작업의 좋고 나쁨을 '양'으로 판단할 수는 없습니다. 그러나 과정에서 발견할 수 있는 것과 즉흥적으로 발견할 수 있는 것에는 차이가 있다고 생각합니다.

'Book Cover Project'와 'A Diary'는 결과는 다르지만 타이포그래피의 방식이 같습니다. 타이포그래피를 할 때 필요한 것은 풍경으로부터 그 안에 존재하는 가장 작은 개체 하나까지, 또 그 작은 개체 하나의 의미까지 천천히, 자세히 들여다보는 것입니다.

04 바젤 이후 오랫동안 글자, 텍스트 구조들이 공간에서 조형적으로 어떻게 아름답게 펼쳐지는가에 관심이 많았어요. 공간에서의 배열 문제도 깊은 관심사였고요. 그래서 한국에 돌아와 했던 대부분의 작업은 '형태/공간의 유희,' 다시 말해 '배열' 중심으로 흘렀습니다. 그런 생각의 바탕에서 만들어진 작업들입니다. 텍스트의 구조를 분해하고 그에 맞게 텍스트들을 공간에 배열했어요. 텍스트 덩어리끼리의 상호관계가 가지고 있는 조형적인 아름다움에도 집중했습니다.

말씀드린 것처럼 바젤 이전이 큰 풍경을 보았다면, 이때는 풍경 안의 것들을 찾아내 보여주고 있습니다. 그러나 이런 구조 중심의 작업 이면엔 스위스 스타일 혹은 다른 어떤 스타일이 있습니다. 이성적으로 접근하기 때문에 논리적으로 보이고 이국적으로 보이며 그럴싸해 보입니다.

이전에는 없었던 그럴싸한 말로 포장하고 그럴싸한 표현으로 스스로 그럴싸해집니다. 텍스트를 보다 자세히 관찰하고 텍스트에 깊게 몰두하는 이성을 갖고 있으나, 텍스트를 위한 타이포그래피가 아니라 디자이너 본인, 즉 저를 위한 디자인이었습니다. 논리적, 이국적으로 보여져 얻는 이익(즉 세련되고 이성적이며 최신의 디자이너라는 명성)을 이성이라는 말로 포장하는 교묘함은 아니었는가 고민했습니다. 물론 매번 작업할 때마다 텍스트에 몰두하고 그에 따라 디자인하지만, 늘 폼나야 한다는 생각은 텍스트가 아닌 저를 위한 디자인을 하게 합니다.

글자디자인에서부터 바젤 이후의 대부분의 작업까지가 보여주기 위한

04 텍스트의 '배열'에 초점을
맞춘 작업들

디자인이었다고 생각합니다. 저의 즐거움을 위한 작업이었고, 저의 명성을 위한 작업이었습니다. 다른 사람에게 보여주기 위한, 그럴싸한 디자인인 셈입니다. 이것이 현재 저의 가장 큰 고민입니다. 폼나는 디자인을 해야 할 것인가. 폼나지 않는 디자인이라도 내가 생각할 때 옳은 디자인을 해야 할 것인가. 물론 나를 위한 디자인과 다른 무엇 혹은 누구를 위한 디자인이 일치하지 않는 것은 아닐 거예요. 옳은 디자인은 폼나지 않는 것인가. 보여주기 위한 디자인이 옳지 않은 것인가 판단하는 일도 만만치 않은 일입니다. 폼나는 것과 폼나지 않는 것의 결과는 같을 수도 있습니다. 그러나 결과가 같더라도 시작과 과정과 생각은 다를 것입니다. 보여주기 위한 디자인이 아닌 '다른, 어떤' 디자인은 뭘까 생각하기로 했습니다. 바젤 이후 타이포그래피에 대해 이제 비로소 잘 알았다고 생각했는데, 그게 아니었습니다. 다시 뭔가 알고 바꿔야 할 것 같았는데 그 방법을 잘 몰랐어요.

05 그래서 일단 힘을 좀 빼보기로 했고, 그동안 해온 것을 지워보기로 했습니다. 우선 그동안 절대 하지 않았던, 타이포그래피나 디자인에 있어서 절대 해서는 안 된다고 생각했던 것들을 무작정 해 보기로 했습니다. 어떤 디자인 행위를 하는 데 있어서 아무 생각 없이 하는 것은 불가능한 일이지만, 가급적 아예 생각하지 않고 하려고 노력했습니다.
기이하게 넓고 읽기 어려운 글자 사이, 글줄 사이, 아무렇게나 얹혀진 사진들, 질서 없는 정렬. 이전까지만 해도 일반적인 본문의 텍스트를 다룰 때, 가독성에 문제가 있을 정도로 기이하게 사이 간격을 넓힌다거나, 행간을 좁게 한다거나 하는 경우는 거의 없었어요. 기초 타이포그래피라는 개념에서도 해서는 안 된다고 말하는 부분들이죠. 텍스트를 아무렇게나 흘리고 캡션은 내용 구조에 맞지 않게 행갈이가 됩니다. 텍스트 정보나 위계 구조가 하나도 맞지 않습니다. 무식할 만큼 단순한 방법이라는 생각은 들지만, 이렇게라도 해 봐야겠다는 간절함이 있었습니다.
추상적이지만, 텍스트의 이성적인 구조에 대한 고민을 했다면, 이제는 텍스트 안으로 더 깊이 들어가기 위한 고민을 합니다. 텍스트를 어떻게 더 이해할 것인가? 여전히 답은 찾지 못했습니다. 대신 텍스트를 좀 더 자세히 들여다보기로 태도를 바꾸었습니다. 텍스트를 배열하고 배열된 글자를 바라봤을 때, 그 안에서 바람 같은 게 불어오는 것을 느끼려 합니다. 텍스트의 낱말, 줄, 덩어리뿐만 아니라 한 글자 한 글자에 대해 스스로 어떤 기분을 느낄 것인가에 대해 더 많이 생각을 하게 됩니다.

06 국가인권위원회에서 발행하는 간행물입니다. 이 잡지는 매체 특성상 사회적 약자를 포함한 전 계층의 독자를 배려해야 합니다. 따라서 글자 크기, 색상, 이미지 등과 관련한 제한 사항이 많았습니다. 이 잡지의 제한 사항은 바로 '관계'에서 나오는데요. 잡지의 성격과 이 잡지를 만드는 사람들과 관계 맺음에 있어서

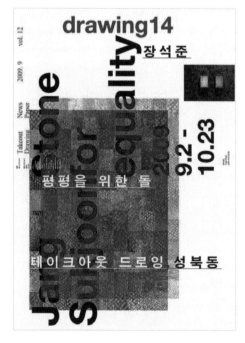

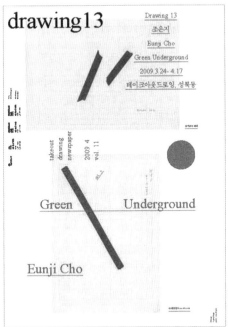

05 텍스트 배열을 실험적으로
시도한 작업들

06

디자이너로서의 제 역할, 또 한편으로는 디자인적으로 가치 있는 잡지로 만들고 싶은 제 욕구. 이것들을 모두 하나로 어우르는 디자인을 하고 싶었습니다. 하지만 디자이너인 저의 입장만 생각하지 않고 모든 것을 고려하는 디자인을 하는 것이 쉽지 않다는 걸 느꼈습니다. 또한 작업 과정에서 어려움을 많이 겪었습니다. 앞서 말한 것과 같은 그럴싸하고 폼나는 디자인을 할 수 없었고 할 여건도 안 되었기 때문입니다. 이런 제한들은 저로 하여금 디자인에 대해 다시 생각하게 만들었습니다.

07 건축가 승효상 씨가 디자인한 고 노무현 전 대통령의 묘소에 대한 내용을 담은 책입니다. 앞뒤 간략한 소개와 중간에 승효상 씨가 쓴 건축 설계에 대한 짧은 텍스트들을 제외하고는, 거의 사진으로 이루어져 있습니다. 흔히 건축 도서들이 그렇듯 도면과 사진이 전부인 단순한 구조입니다. 한 페이지에 텍스트 아니면 이미지가 하나만 간단히 들어갑니다. 이런 구성으로는 그럴싸하게 디자인하기가 힘듭니다. 디자인적 재주를 부릴 재료가 별로 없기 때문입니다.
잡지『인권』과『노무현의 무덤』은 같은 문제를 가지고 있습니다. 구조는 간단하고 디자인할 거리는 없습니다. 보통 때라면 큰 고민이 없었겠지만, (원래 당연히 생각해야 하는, 그러나 자기자신을 위한 디자인을 할 때는 잊기 쉬운) 책과

06 국가인권위원회에서 발행하는
간행물

07 도서 『노무현의 무덤』 표지 / 내지

나, 책의 주체와 나, 디자이너로서의 역할, 책의 역할을 생각하면 매우 어려운 문제에 부딪힌 것이었습니다. 그럴싸한 디자인 기술의 힘을 빌지 않고 어떻게 타이포그래피에 그 책을 온전히 담을 것인가는 매우 어려운 문제입니다. 텍스트가 한 페이지에 들어갔을 때, 그걸 보는 내가 어떤 기분을 느낄 것인가. 텍스트든 이미지든 그 안에서 어떤 바람이 불게 할 것인가. 여전히 그것에 대한 고민은 진행 중입니다.

08 그러나 과정에서의 답은 있다고 생각합니다. 타이포그래피를 통해 글자에서 바람이 불어오게 하려면, 관련한 모든 관계와 역할을 이해하고 글에 대해 완전히 동의를 하려는 마음이 있어야 가능하다고 생각합니다.

타이포그래피에 바람을 불어오게 하고, 글쓴이와 디자이너 등 관련한 사람들의 마음을 담고 싶으며, 글자에서 소리가 소곤소곤 들리게 하고 싶습니다. 바젤 이전엔 풍경을 보았고, 바젤 이후엔 풍경 안의 하나하나를 보았다면, 지금은 풍경 너머를 보려 합니다.

08 마음, 글자의 소리를 담은 작업

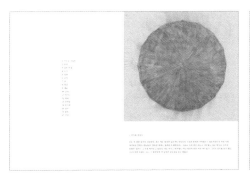

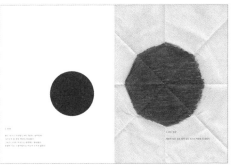

CHOI MIN,
CHOI SULKI

저희 작업 대부분이 이미지와 텍스트를 동시에 다루므로, 타이포그래피는
저희 작업에서 매우 중요한 비중을 차지합니다. 사실은 조금 넓은
의미에서 타이포그래피가 저희 작업의 전부라고 말씀드려도 무리가
아니겠습니다. 활자를 다루지 않는 작업에서도 체계, 반복, 언어 등
타이포그래피와 연관된 개념들은 중요한 역할을 합니다. / 원래 키워드는
신뢰하지 않습니다. / 지금 하는 일을 그만둔다면, 어차피 상상이라면, 월
가에 진출해 숫자 놀이로 큰 돈을 벌고 싶습니다.

슬
기
와
민

나에게 영감을 주는 이미지 – 검정 정사각형

최성민과 최슬기로 구성된 그래픽디자인 듀오이다. 2001년 예일대학교(MFA)에서 학생으로 만나
지금까지 함께 일을 하고 있다. 2003년과 2005년에는 네덜란드의 얀 반 에이크 아카데미에서
연구원으로 있었다. 현재는 한국에서 각각 서울시립대학교와 계원디자인예술대학에서
그래픽디자인을 가르치고 있다.

우리는 타이포그래피에 대한 생각을 하기보다 오히려 주어진 글을 어떤 활자체로, 어떤 크기로, 어떤 너비로, 어떤 간격으로 짤 것인가를 생각하는 편이 더 즐겁다고 느낍니다.

01 알파벳 순서에 의한 슬기와 민
인덱스

02 '슬기와 민' 전시 작업,
팩토리(2006)

① Perspecta는 예일대학교의
건축학 저널이자, 미국에서 가장
오래된 학생 편집 저널이다.
퍼스펙타의 편집장들은 세계의
저명한 학자나 기타 인사들의
기사를 싣고, 그래픽디자인을
전공하는 예술대 학생들과 저널을
발행했다.
역사적이고 이론적인 에세이뿐만
아니라 새로운 프로젝트의
프레젠테이션에 대한 담론으로
현대 건축계에 기여하는 바가 크다.
www.architecture.yale.edu

01 이 인덱스 화면에 나타난 단어들이 저희의 작업을 설명할 때 쓸 만한
 키워드입니다.

02 2006년 팩토리에서 전시한 「슬기와 민」전 작품이에요. 제품에 작게 새겨진
 글자들을 따왔습니다. 라이터 바닥에 새겨져 있는 글자, 노트북 파워 어댑터,
 오렌지 주스 같은 것에서요. 제품의 형태를 따라한 건 거의 없어요.

03 『Perspecta 35: Building Codes』°는 만드는 데 정말 고생했어요. 대량으로 인쇄해
Ⓘ 만든 책인데, 인쇄 프로세스도 굉장히 길었고, 중간에 사고도 많이 났었죠. 제본도
 어려웠는데, 16페이지마다 하나씩 작은 종이가 들어가야 해서 인쇄소에서 잘 안 해
 주려고 하더라고요.

안에 있는 작은 내지들을 시그니처 하나마다 싼 거예요. 처음 거래했던 인쇄소와
제본소에서 기계로만 한다며 이 작업을 안 해 주려고 했어요. 그래서 기계
프로세스로 했는데, 글루Glue를 차가운 글루가 아닌 뜨겁고 딱딱한 핫라이트를
사용해서 책이 퍼지질 않았어요. 그렇게 2천 부가 나왔는데, 글자 몇 개가 출력
실수로 깨져서 나온 거예요. 그걸 트집 잡아서 다시 찍어 달라고 했죠. 그러면서
저희가 제본소를 따로 알아보고 연결해서 일을 진행했어요.

표지 서체는 뉴로만Times New Roman으로 했어요. 원래 저희는 더 작은 판형으로 하려고
했는데, 예일건축대학 학장이 자신의 재임 기간에 나온 책은 모두 높이가 같아야

03 『Perspecta 35 : Building code』 책(2004)

04 「Exercise in Modern Construction : part 1, 2, 3, 4」 전시, 김진혜갤러리(2008)

① Specter는 2005년에 시작된 슬기와 민의 독자적 출판 프로젝트이다. 작업실은 서울 종로구에 있다.
www.specterpress.com

03

된다고 해서, 판형을 안 바꿔 준 거죠. 책꽂이에 꽂았을 때 키가 맞아야 된다고 했어요. 원래 더 작게 디자인했던 걸 키운 거라 글씨가 좀 커요. 내용은 건축법규집 같은 거죠.

04 이것은 스펙터Specter① 프로젝트로 두 번째 「슬기와 민」 전시에요. 스펙터에서 작가
① SASA, 박미나 씨, 홍승혜 씨와 함께 작업을 많이 해요. 그들과 만들었던 책들을 2층에 전시했고, 1층에는 문양판을 이용한 작품을 전시했어요. 이 시리즈 모두

04

문양판, 무늬판을 가지고 작업을 한 거였어요.

전시 제목은 「Excercising in Modern Construction」이었어요. 그러니까 현대적 구성의 연습. 여러 개 무늬판을 놓고 그렸어요. 한 면에 하나씩 접어서 넣었어요. 여기 있는 책은 거기에 스프레이를 뿌려서 스텐실 패턴을 만든 거고요. 디테일하게 보면 조금 퍼져 있어요. 그리고 여기선 안 보이지만 음악도 있었어요. 타자를 쳐서 넣으면 컴퓨터가 순서대로 읽어요.

05

05 「Exercise in Modern
Construction：part 1, 2, 3, 4」
초대장(2008)

06 안양의 깃발 안양 공공예술
프로젝트(2007)

07 「웰컴투퓨즈드스페이스
데이터베이스」 전시(2005)

ⓘ 안양 공공예술 프로젝트는
문화 및 예술을 도시 개발과 발전의
중심 개념으로 설정하고, 이를
바탕으로 지역 구성원들로 하여금
창조적 삶을 영위할 수 있도록 하는
공공예술 프로젝트이다.
2005년도 제1회 안양 공공예술
프로젝트를 시작으로 2년마다
개최된다.

ⓘ SYB는 네덜란드 프리슬란트
주 지역의 예술 공간
레지던시이다. 예술가들에게 작업
공간을 제공하는 동시에
동기부여와 여러 가지 지원을 해
준다. Kunsthuis SYB에서
작업을 하는 동안 예술가들은 여러
가지 리서치, 실험 그리고 협업을
할 수 있다.
www.kunsthuissyb.nl

06

07

이렇게 무언가 배열되는 걸 좋아해요.

05 전시의 초대장 표지 사진에 있는 주인공이 누구냐는 질문을 많이 받았어요. (여자 사진 가리키며) 이게 최슬기냐, (남자 사진 가리키며) 이게 최성민이냐라고 묻는 사람도 많았고요. 그냥 구글에서 찾은 사진이에요. 산 건 아니고, 작은 사진을 엄청 키운 거라 자세히 보면 지글지글해요. 'Modern Construction'이라는 말을 검색했는데 나온 이미지였어요.

06 다음은 안양 공공예술 프로젝트° 때의 작업을 보여드릴게요. 인덕원 너머에
ⓕ 국기게양대가 있어요. 그곳 깃발들을 전시 기간 동안 바꾸는 작업을 하자고 해서, 저희가 임시로 안양시 깃발을 제안했던 거예요. 안양의 토지 사용 비율 같은 것을 이용해 간단하게 그래픽화했죠. 녹지 공장지대, 공장주거지, 산…….

07 「Welcome to Fusedspace Database」 전시는 하도 오래 전이어서…….

08 『1/4:Ori ntatie』 잡지
(2005)

09 「History Lesson」
전시(2006)

저희 둘 그리고 댄 마이클슨^{Dan Michaelson}, 타마라 말레틱^{Tamara Maletic}이라는 친구와 네
명이서 작업했어요. 구조물을 만들어 벽화를 그리고, 관람객들이 구조물 안에
들어가서 볼 수 있도록 한 전시 디자인이에요.

08
ⓕ 『1/4: Oriëntatie』라는 이름의 잡지예요. 1/4이란 건 4호까지만 내기로 계획된
잡지여서 그래요. 네덜란드에 Kunsthuis SYB°라는 작은 미술관에서 기획하고 그
첫 권을 저희가 디자인했어요. 그곳이 시골인데 지리적으로 고립되어 있는 위치에
관해서 이야기하는 작업이었어요. 저희가 디자인하면서 나름대로의 콘텐츠나
기획을 구성해서 넣어 달라고 했어요. 그쪽에서 이메일로 그곳의 위치라든지
건물의 생김새 등을 보내 주면 그 설명에 맞는 광경을 저희 집 주변에서 찾겠다는
계획을 이야기했죠. 그렇게 해서 만들어 넣은 사진이 거꾸로 놓여 있어요. 이
페이지 같은 경우, 'Kunsthuis 하우스 앞에는 창문이 두 개 있고, 왼쪽에 OO가
있습니다'라는 설명과 비슷한 건물을 찾고 그런 식이었어요. 이게 되게 얇은
책이라서 몇 개 되지 않았어요. 'Kunsthuis 하우스 뒤에는 숲이 있습니다'라는
설명도 있어요.

Q 풍경들은 우리나라인가요? 다른 나라 같은 느낌이 드네요.
네. 우리나라죠. 이 이슈 주제가 'Dis-Orientation'이었어요.

Q 사진을 거꾸로 놓으신 이유가 있나요?
일단 뚜렷이 분리해 주기 위해서예요. 그 다음에 방향의 의미도 있어요. 헷갈리는
부분도 좀 있죠. 정 방향으로도 볼 수 있지만, 거꾸로 놓인 사진 또한 다른 의미의 정
방향이 될 수 있다는 걸 의미해요. 리스트 같은 글이 하나 있었으면 그 글은, 이처럼
여러 방향에서 접근할 수 있는 거죠.

09 중국에서 있었던 「History Lesson: The Poster is Dead, Long Live the Poster」
전시예요. '포스터의 미래'라는 주제였는데, 디자인사 교과서 같은 책에 만날

09

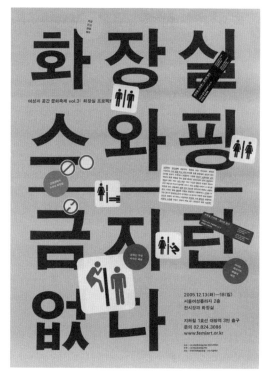

10 「화장실스와핑」 전시 홍보
포스터(2005)

11 「메비스 앤 판 데르센」 전시
홍보 포스터(2009)

ⓘ 메비스 앤 판 데르센
린다 판 데르센과 아르망 메비스로
구성된 네덜란드 암스테르담의
그래픽디자인 듀오이다. 1986년
게리트 리트벨트 아카데미(Gerrit
Rietveld Academy)를 졸업한
이래로 작업을 같이 해 오고 있으며
주로 문화 사업에 대한 일이나
아이덴티티디자인, 출판 작업 등을
하고 있다.

나오는 포스터 작품에 대한 캡션을 전단지에 붙였어요. 잡지랑 접근법이 좀
비슷해요. 그러니까 그림으로 보는 것과 거기에서 딸려 나오는 텍스트가 다른
거죠. 라벨지로 뽑아서 실제 전단지 위에 붙인 건데 대부분을 이마트에서
가져왔어요. 그렇게 작업한 것들을 죽 배열한 거죠. 그룹전이었고, 도록도 있어요.

10 「화장실 스와핑」이라는 전시가 있었는데, 초대장을 스티커로 만들어 보냈어요.
포스터를 붙일 때마다 그 위에 스티커를 붙였죠. 그래서 서로 다른 포스터가
되는 거예요. 그런데 몇 년 전 작업을 얘기하려니까 좀 그렇네요. 이게 2005년도
작업이에요. 그때는 나름대로 좋은 아이디어라 생각했는데 지금 얘기하려니까
민망하네요.

11 이건 「메비스 앤 판 데르센」Mevis & Van Deursen」 전시 포스터.

ⓘ 혹시 그 티셔츠 보셨어요? 이 포스터가 나가고 나서 얼마 뒤에 인터넷에 이걸
똑같이 프린트한 티셔츠가 나왔어요. 그대로 가져다 썼는데 웃긴 건 조금씩

OUT OF PRINT
Mevis & Van Deursen
out of print

5 October – 4 November 2007
Kukmin University
Zeroone Design Center
www.zeroonecenter.com

Opening Reception:
5 October 2007
7 pm

Armand Mevis Lecture:
4 October 2007
7 pm
University of Seoul
Main Auditorium
www.design.ac.kr/master

아동 도프 프린트로
제비스 & 반 되르센의
그래픽 디자인전

2007년 10월 5일 - 11월 4일
국민대학교
제로원 디자인센터
www.zeroonecenter.com

전시 제막:
2007년 10월 5일 금요일
오후 7시

아르망 제비스 강연회:
2007년 10월 4일 목요일 오후 7시
서울시립대학교 예일상
www.design.ac.kr/master

12

13 '페스티벌 드 마스 서울'
아이덴티티(2006)

13 「그래픽 디자인 인 화이트 큐브」
전시 포스터(2006)

ⓘ 스프링웨이브 페스티벌
현대무용·연극·미술·음악·영화·
퍼포먼스 등 현대예술 전 장르 간의
상호 교류를 근간으로 하는 실험적
창작예술제다. 매년 5월, 전 세계의
예술가들이 참여하는 국제
다원예술 축제다.
www.springwave.org

ⓘ Graphic Design in the
White Cube
체코의 브르노 비엔날레 기간
동안 진행되는 포스터 디자인
프로젝트이다. 제작된 포스터는
실제로 전시되기도 하지만 전시
기간 동안 도시 곳곳에 뿌려진다.
포스터는 체코어와 영어로 두 개의
로고를 포함해 제작해야 한다.

13

바꿨다는 거예요. 하나는 그대로 떴고, 또 하나는 이 디자인을 나름대로
응용했어요. 응용한 건 정말 예술이에요. 아르망 메비스$^{Armand\ Mevis}$가 왔을 때 몇
개 가져갔어요. 지금은 성재혁 선생님이 조치를 취해 판매 금지 요청으로 몰수해
왔고, 제로원에 쌓여 있어요.

12 'Festival de Mars Seoul'이라는 복합예술 페스티벌 아이덴티티인데요. 집합에서
교집합을 표시하는 벤다이어그램을 이용했어요. 'Mars'가 화성이라는 뜻도
있고 3월이란 뜻도 있잖아요. 이게 지구의 크기(큰 원)고 이게 화성의 크기(작은
원)예요. 두 가지 아이디어를 합친 거죠.
그런데 페스티벌이 5월로 연기됐어요. 그래서 이름을 바꿨죠. 결국은
ⓛ 스프링웨이브 페스티벌°이 됐어요. 그래서 심벌도 쓰지 못했죠. 더 이상 'Mars'가
아니니까.

13 「Graphic Design in the White Cube°」 전시의 포스터예요. 그곳에서 요구했던 게
ⓛ 디자이너들 자신이 참여할 이 전시의 홍보 포스터를 각자가 디자인해서 전시하는
거였어요. 그런데 저희는 한국에 있었어요. 체코에서 열리는 비엔날레인데,
한국에서 홍보 포스터를 전시하기가 이상하잖아요. 그래서 한국 사람들에게
홍보해야겠단 생각에 여행사와 뭘 해 볼까 고민하다가, 결국 가장 간단한 형태로
포스터를 만들었어요. 인포메이션이 한국어, 체코어, 영어로 써 있어요. 이걸 들고
새벽에 인천공항에 있는 체코행 탑승구로 갔죠. 거기에 서서 사진을 찍었는데,
지나가는 사람들이 쳐다보더라고요. 이 사진을 넣은 포스터를 만들어서 보냈어요.

Q 심벌에 대해 말씀해 주세요.

이 전시가 체코의 브르노 비엔날레 중 하나였거든요. 그 뮤지엄에 굉장히 엄격한
아이덴티티 조치가 있어요. 그들의 로고를 사진에 붙여야 된다는 등의 여러 규칙이
있는데, 다 지켰어요. 인포메이션이 여기 다 있으니까 아래에 따로 넣을 필요가
없어요.

14 이 작품은 많이 보셨을 거예요. 기포라는 가야금 콘서트의 포스터. 가야금이
열두 줄이니 열두 개의 아이콘을 만들고, 연주자 수는 심벌의 크기, 연주되는 곡
수는 색으로 맞추는 시스템을 적용시켰어요. 그렇게 해서 곡을 플레이한 것을,
즉 좌표들을 그리드로 나눠요. 각각의 좌표들이 있는데 그 하나하나에 해당하는
아이콘을 임의로 정해요. 그러면 열두 개의 아이콘 중 하나가 돼요.
좌표 설정은 미리 정해 놓고 해요. 예를 들어 이 점에 있는 아이콘은 뭘로 할까 하면
아이콘들 중 하나를 컴퓨터가 랜덤하게 찍고. 다음으로 색은 뭘로 할까 하면 색들 중
하나를 찍어요. 그 다음에 크기를 뭘로 할까 하면 이런 단계로 또 찍는 거죠.
그걸 프로그래밍하면 아주 쉽게 할 수 있었을 텐데, 제가 할 줄 몰라서 랜덤 수
조합만 뽑아내 이런 시스템을 만든 거예요. 예를 들어 수 조합이 138이라면 1번에

세 번째 색에 여덟 번째 크기. 그 자리에 배치하는 거예요. 크기 조절하고 색도
바꾸고요. 사실은 정말 쉽게 할 수 있어요. 만약 이게 동영상으로 나왔다면 굉장히
멋있었을 거예요. 랜덤하게 플래시에서 만들어서요. 하자면 할 수 있었는데
귀찮아서 안 했어요. 연주회 할 때는 몇 개 랜덤하게 했었는데…….

15 이건 진짜 오래된 건데.「Entre Deux」라고 얀 반 에이크에 있을 때 만든
포스터예요. 처음 그곳에 갔을 때, 학교에서 전시 홍보물을 만들 사람을 찾았어요.
그런 작업은 보통 피하는 편인데 전 그때가 처음이었잖아요. 결국 의욕 넘치는
동양인이었던 제가 하겠다고 했죠. 'Entre Deux'라는 이름의 오래된 쇼핑몰
건물이 있어요. 그 건물을 전시장으로도 썼는데, 시에서 도시경관을 해친다고
없애기로 했어요. 얀 반 에이크가 비어 있는 그 건물에서 학생(연구원)들이 전시할
수 있도록 3개월을 빌렸는데, 그 행사를 홍보하는 포스터예요. 포스터의 사진이

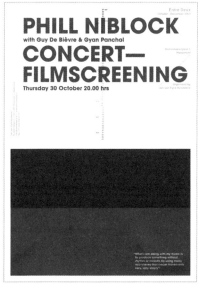

15

14 기포 콘서트 홍보 포스터(2007)

15 「앙트레 듀」 전시 홍보 포스터(2003)

그 건물인데 완전히 콘크리트 덩어리예요. 얀 반 에이크가 있는 마스트리흐트가 꼭 롯데월드처럼 동화의 나라 이미지를 가진 동네거든요. 그 가운데 이런 건물이 떡하니 있으니 안 어울리는 거죠. 이 전시를 3개월 동안 진행하는데 이게 또 연구원들의 작업이다 보니 종류나 개수도 많고 정보가 마지막 순간까지도 정해지질 않는 거예요. 하지만 전체적으로 통일성은 있어야 되잖아요. 그래서 하나 프린트를 해 놓았는데, 여기엔 CMY만 프린트하고 기본적인 큰 정보를 다 넣었죠. 그리고 그 위에 2천 부씩 복사를 했어요. 크기는 A3로요. 그렇게 해 놓으면 전날 정해져도 그 다음날까지 프린트가 가능하니까요. 그리고 뒷면에는 글을 써서 핸드아웃으로 나눠 주기도 했었어요. Entre Deux는 큰 건물 두 개가 이어져 있어요. 그게 'Between Two'라는 뜻의 불어래요.

16 다음은 타입페이스 디자인이 중심을 이루는 아이덴티티 디자인을 소개해드릴게요. 바로 아르코 미술관의 그래픽 아이덴티티 디자인이에요. 이런 딩벳 폰트를 만들었어요. 저희가 제안한 건 아트 분야, 미술에 대한 여러 좋은 명구들의 라이브러리를 만들어서 이 폰트로 쓰는 거였죠. 예를 들어 아도르노[Theodor Wiesengrund Adorno](독일의 사회 철학자)가 한 말 "Art is magic delivered from the lie of being truth"은 딩벳 폰트로 이렇게 쓰이거든요. 명구의 출처는 대부분 아트 분야에서, 나머지는 대충 찾았어요. 도시, 사람, 예술 같은 걸 염두에 두긴 했죠. 나머지 요소는 원래 있던 CI 그대로 따른 겁니다. 컬러도 원래 여기 거예요. 파사드에도 쓰였고요.

17 이건 인사미술공간의 웹사이트. 이것도 뒤에 설명해 드릴 플랫폼과 마찬가지로 랜덤 형식이에요. 드래그 앤 드롭해서 창을 옮길 수 있어요. 양쪽 모서리에 있는 네 핀이 아이덴티티예요. 핀업[pin-up]하는 거예요. 하지만 이제 이 사이트는 쓰이지 않아요. 인사미술공간이 없어졌거든요.

16 아르코 미술관
아이덴티티(2008)

17 인사미술공간 웹사이트(2007)

18 플랫폼 서울 2008 웹사이트
(2008)

19 얀 반 에이크 아카데미 웹사이트
(2009)

ⓘ 플랫폼 서울
2006년에 시작하여 매해
개최되는 예술 행사다. 전시를
주축으로 비디오 및 필름
상영, 공연, 강연, 작가와의
대화, 심포지엄, 공공미술
프로젝트 등 동시대 예술의
소통과 생산에 관여되는 다양한
행위들을 실험하는 장이다.
사무소(SAMUSO:) 대표이자
독립 큐레이터인 김선정에 의해
기획되어, 해마다 다른 특정한
주제를 가지고 이루어진다.
www.platformseoul.org

ⓘ 얀 반 에이크 아카데미
네덜란드의 마스트리흐트에 자리
잡은 연구 기관으로 미술, 디자인과
예술 이론 전반 분야에 걸쳐 연구와
프로젝트를 기획할 기회를
제공하고 있다. 아카데미
자체적으로 벌이는 프로젝트에
참가할 수 있으며 교육기관이
아니므로 학위 수여 과정은 없다.
구성원 모두 선생이나 학생의
관계가 아닌 각각의 연구원으로서
프로젝트에 도움을 주고받는다.
www.janvaneyck.nl

18

19

18

ⓘ 작년 가을에 했던 플랫폼 서울^{Platform Seoul ○}이라는 전시 아이덴티티.

어떤 정해진 장소가 아니라 몇 군데에서 기생하듯 하는 전시였어요. 그래서 표지판에 쓰는 화살표를 따와서 양쪽으로 향하는 이상한 표지판을 나타내는 게 아이디어였어요. 항상 이런 식으로 사선으로 걸치게 배치했어요. 뉴스레터나 봉투에도 들어갔어요. 전시 부제가 존 케이지^{John Cage}가 한 말을 인용한 것이었죠. "I have nothing to say and I am saying it." 이 부제가 어떻게 보면 참 복잡해요. 존 케이지의 『Lectures』라는 책에서 그가 직접 디자인한 페이지를 스캔 받아서 만든 거예요. 즉, 사선의 전시 아이덴티티 요소와 존 케이지의 『Lectures』 페이지, 이 두 개의 요소가 계속 같이 가는 거죠. '플랫폼' 전의 웹사이트예요. 웹사이트는 그냥 여러 사이트들을 가져다 놓은 일종의 플랫폼이에요. 예를 들어 여기는 이글루스 한 페이지, 그 옆엔 네이버 블로그, 뭐 이런 식으로. 이런 건 필요한 기능들이지만 저희들이 만들 수 없단 말이죠. 만들 필요도 없고. 왜냐하면 기존에 있는 플랫폼들이 너무 좋으니까요. 그냥 그곳에 회원가입해서 이용해라 하면서 저희는 플랫폼 사이트만 만들었어요. 디자인이 나름대로 멋있어요. 크기나 컬러가 랜덤으로 설정돼요. 그러니까 레이아웃이 어느 정도 범위 안에서 랜덤하게 설정되는 거죠. 그리고 한 가지 기능만 보고 싶어서 화살표를 클릭하면 조금 커지고 나머진 작아져요. 컬러는 열 가지 컬러의 팔레트가 있어요. 이건 2008년 가을의 유행 컬러였어요. 그 열 가지를 따다 쓴 거예요. 팬톤 코드로 딱 찍어 주면 고민할 필요 없이 좋아요. 봄에는 2009년 봄에 나온 도록에서 그해 유행 컬러를 썼어요. 정말 예뻐요. 전혀 배색을 고민할 필요가 없어요.

19 마지막으로 얀 반 에이크 아카데미° 웹사이트예요.

20

ⓘ 아! 「닝보 스크린」을 보여 드릴게요. 제(최성민)가 닝보 국제 그래픽디자인 비엔날레 때문에 중국의 닝보로 심사하러 갔을 때, 그곳에서 전시를 해야 했거든요. 자기 작품을 보여 줘야 해서 이 동영상을 하나 제작했죠. 화면을 랜덤하게 쪼개 가면서 저희가 했던 작업의 사진들을 또 랜덤하게 조합하는 거예요. 어떨 땐 반만, 어떨 땐 사선, 즉 네 개로 쪼개져요. 이렇게 보면 작업을 정말 많이 한 것 같은 느낌이에요.

20 「닝보 스크린」 동영상(2008)

ⓘ 닝보 국제 그래픽디자인
비엔날레(IGDB)
1999년 처음 개최됐으며 매년
중국 닝보에서 전시된다. 슬기와
민은 2008년 5회 IGDB에
심사위원 자격으로 참가했다.
www.igdb.nma.org.cn

KIM HYUNGJIN

08

저에게 타이포그래피의 중요성을 묻는 것은 약간 과장하면, 마치 작곡가에게 악보의 중요성에 대해 묻는 것과 비슷하게 들립니다. 중요하다고 얘기해도, 그렇지 않다고 얘기해도 민망하고 어설픈 답이 될 수밖에 없을 것 같습니다. / 저는 항상 지금 읽고 있는 책에 가장 관심이 많습니다. 현재는 김사과 작가의 『천국에서』를 읽고 있습니다. 이 책에 등장하는 인물들의 '나와 내 친구 빼고 다 병신' 식의 정신 상태에 관심이 갑니다. 공감과 위화감을 동시에 느낍니다. / 저에게 영감을 주는 것을 영화 「리얼리티 바이츠」에서 빌려오자면, "a couple of smokes, a cup of coffee. And a little bit of conversation."(너무 통속적이라서 토할 것 같지만 사실이 그렇다.) / 지금 일을 그만둔다면 하고 싶은 것은 독일어 공부입니다.

김 형 진

서울대학교 고고미술사학과와 동대학원 미술사 전공을 한 후 SADI에서 커뮤니케이션 디자인을 전공했다. 『디자인디비』 기자, 안그라픽스 디자이너를 거쳐 현재 workroom 공동대표이며, 번역서로는 『영혼을 잃지 않는 디자이너 되기』와 『펭귄 북디자인』이 있다. http://www.workwoom.kr

강의 제목은 '진짜처럼 보이기, 혹은 거인의 어깨 위에 올라타기'입니다.
이야기하다가 쉬는 시간도 있어야 할 것 같아서 억지로 두 부분으로 나눴지만 결국은
같은 이야기입니다.

첫 번째 보여드리는 사진은 로마 황제 콘스탄티누스 1세의 두상입니다. 사람보다 훨씬 큰, 엄청난 규모의 조각상이에요. 다음 사진은 셰익스피어 앤 컴퍼니라는 굉장히 유명한 헌책방입니다. 「비포 선셋」이라는 영화에서 에단 호크가 소설을 내고 작가와의 대화를 했던 곳이기도 하죠. 이 두 이미지에서 제가 말씀드리려고 하는 것은 존재감 같은 거예요. 사람 키보다 큰 황제의 얼굴, 몇 십 년간 차곡차곡 쌓아 올려진 책더미가 주는 그런 명확한 존재감, 그리고 나와 상관없이 이미 바깥 세상에 존재하는 어떤 것에 대한 이야기. 이게 결국 저에게 타이포그래피며 책이라는 물질입니다.

타이포그래피란 무엇이고 책은 무엇일까요?(그게 포스터일 수도 있고 리플릿일 수도 있고 다른 어떤 것일 수도 있지만, 일단 책이라고 통칭하기로 합시다.) 이건 본질에 대한 질문은 아니에요. 어떤 정의를 내리려는 것도 아닙니다. 이것들이 나에게 무엇이고, 앞으로 무엇이 될 것인가에 대한 물음입니다. 이 질문들은 저에겐 굉장히 긴박한 질문이에요. 타이포그래피는 저에게 절대 자연스러운 것이 아니었기 때문입니다. 굉장히 낯선 것, 거추장스럽고 불편한 것이었죠.

첫 이미지로 돌아가 비유적으로 말하자면 타이포그래피란 나와 상관없이 '이미 그곳에 있는' 굉장한 어떤 것이었습니다. 나라고 하는 존재가 있든 없든, 혹은 당신이 있든 없든, 내가 이 로마 황제상을 인정하건 안 하건, 좋아하건 안 하건 간에 그건 '이미' 그곳에 '있는' 무엇입니다. 마찬가지로 셰익스피어 앤 컴퍼니에 있는 수많은 책들 역시 내가 가서 지켜보건 안 보건, 그곳에 항상 존재하죠.

조각상 하나를 더 볼까요? 콘스탄티누스 1세의 발이에요. 굉장히 큰 발이죠. 어른 키가 이 대좌보다 조금 높은 정도니까요. 이런 굉장함은 무시하기도 어렵지만 애써 못 본 척한다 해도 이 '있음'에는 아무런 상처가 가지 않을 겁니다. 이런 인식 뒤엔 어떤 허탈함과 압도감이 있습니다. 이 이야기가 순전히 제 이야기만은 아닐 거라고 생각합니다. 어느 정도는 여러분들도 같은 느낌을 가지신 적이 있을 거예요. 그 대상은 다를 수 있지만.

그런데 '있다'는 게 과연 어떤 뜻일까요. 사실 굉장히 막연하죠. 무언가 있다는 걸 누가 모르나, 다 알잖아요. 그런데 도대체 왜 같은 이야기를 반복할까, 그리고 그게 왜 그렇게 중요할까 라는 궁금증이 생길 법도 합니다. 타이포그래피도 있을 것이고, 책도 있을 것이고, 이런 책방, 저런 책방도 있을 것이고, 황제의 조각상, 노예의 조각상도 있을 텐데, 그게 왜 중요할까.

도대체 어떤 느낌이기에 자꾸 똑같은 이야기를 하는 걸까요. 저에게는 '있다는 사실' 그 자체, '있음'에 대한 인정 자체가 그 존재의 이유이기 때문이에요. 왜 있어야 하며, 어떻게 있으며, 그런 기원에 대한 질문을 할 필요가 없이 '이미' 있는 것. 쉽게 말하자면 이미 있다는 사실만으로 저에게는 너무나 충분한 겁니다.

01 콘스탄티누스 1세 두상 /
콘스탄티누스 1세 조각상의 발 /
프랑스 파리의 책방 '셰익스피어 앤
컴퍼니'

01

물론 다들 기원이 있겠죠. 하지만 기원을 물을 필요 없는 존재감. 그것이 저에게
타이포그래피이고 책입니다.

'나와 상관없이 내 몸 바깥에서 발생하고, 자라나고, 또 소멸하는(그런데 사실
소멸하는 걸 목격한 적은 별로 없어요), 그런 물질세계에 대한 매혹.' 이것이 저로
하여금 타이포그래피와 책에 집중하게 합니다. 그리고 이와 연관된 저의 원原
체험은 워드프로세서와 A4 출력물이에요. 저는 대학에 들어와서 출력물이라는
것을 처음 접해본 세대에요. 그전에는 모든 걸 손으로 써야 했는데, 그 활자화된
무언가가 굉장히 낯설었어요. 제가 쓴 거긴 한데 왠지 저와 상관없는 무엇처럼
느껴진 거죠. 음성과 육필은 제 몸과 착 달라붙어 있는 느낌인데 반해 A4 용지에
프린트된 기록은 제 것이되, 제 것이 아닌 그런 묘한 이질감을 느꼈어요. 그런
세계가 있다는 것, 그리고 나와 비슷한 연배의 사람들이 거기서 무언가를
끊임없이 만들어 내고 있다는 점에 어렴풋하게 동경을 느꼈습니다. 그래서 왜
디자인을 하느냐, 어떤 방법론을 갖고 하느냐를 물었을 때, 최근까지 가지고 있던
제 마음속의 진짜 대답은 딱 하나였어요. 진짜처럼 보이기. 진짜 책처럼 보이고,
진짜 포스터처럼 보이고, 진짜 티켓처럼 보이게 하자. 실제로 제가 독자였을 때
접했던 책처럼, 영화관에 가서 돈 내면 발권돼 나오던 영화 티켓처럼, 그런 것처럼
보였으면 좋겠다는 게 저의 가장 내밀한 소망이었어요. 작업을 하다가, 뒤로
물러서서 실눈을 뜨고 보면서 '아, 진짜 뭐처럼 보인다.' 그게 저의 어떤 만족의
기준이었고, 저로 하여금 작업을 하도록 부추기는(물론 유일하다고 하기에는 너무
창피하지만) 큰 요인이었습니다.

02 작업 몇 가지를 보면 이해가 더 쉬울 겁니다. 이건 저희 스튜디오 옆에 있는
'가가린'이라는 헌책방을 위해 만든 겁니다. 간판을 비롯해 창문에 붙인
시트지 등 여러 가지가 있는데요. 그중 제가 정말 만들고 싶었던 건 바로 책에
끼우는 가격표였어요. 간판은 제가 사갈 수 있는 대상이 아니잖아요. 시트지도
마찬가지고. 하지만 가격표는 달라요. 요즘에는 바코드로 하니까 필요 없어졌지만,
예전에는 책마다 가격과 책 제목이 적힌 종이가 끼워져 있었어요. 그 기억 때문에
진짜 가격표 '같은 걸' 만들어보고 싶었어요. 그래서 만든 겁니다. 여기 회원번호,
가격, 저자, 책 이름, 출판사, 기타 메모를 써 놓는 칸들이 있는데, 사실 순전히
장식이에요. 솔직히 언제 다 적겠어요. 가격이나 책 제목 정도만 적어놓지. 정보는
책에 다 있는데 말이죠. 굳이 끼워놓을 필요도 사실 없고. 그런데 진짜처럼 보이고
싶었기 때문에 '이런 정보가 필요하겠지?' 하고 가상해서 만들었어요. 예를 들어
예전 기억을 되살려보니, 긴 건 책방이 갖고 작은 것만 떼어주더라, 그래서 칼선도
넣었습니다.

03 CJ 문화재단에서 진행하는 'CJ 그림책상'을 위해 만든 포스터입니다. 이때가

02 헌책방 '가가린'의 가격표

cagarin
used book & more

lot no. · ·
price
note

author / title / publisher / year

lot no. · ·
price
note

3회째였는데, 1회부터 계속 작업을 했어요. 이 공모전이 처음 만들어질 때, 제
욕심은 한 가지였어요. '외국 포스터처럼 보였으면 좋겠다.' 물론 클라이언트에게
설명하거나 저희 스튜디오 안에서 크리틱을 할 때 이렇게 이야기하진 않았지만.
국제 공모전이었기 때문에 더 그런 마음이 들었던 것 같아요. 어떤 글꼴, 어떤
레이아웃을 잡느냐를 고민할 때도 마찬가지였어요.
그런데 여기서 오해하지 말아야 할 점이 있어요. 우리 것이 뒤처지기 때문에
외국 것처럼 보이고 싶었던 건 아닙니다. 그저 제가 가진 책의, 포스터의
스테레오타입이 그 모양이었던 거예요. 앞으로 보여드릴 작업들도 마찬가지예요.
어떤 식의 가치 판단, 미적 판단은 여기에 깊게 개입하지 않아요. 예쁘고 아름다운
걸로 따지자면 다른 것들도 많죠. 저에겐 그것보다는 굉장히 '전형적인' 무언가가
필요했어요. 특정 디자이너에게 귀속되지 않는 너무나 흔하고 보편적인 형태 같은 것.

04 이건 2008년에 작업했던, 어린이를 위한 알파벳 포스터입니다. 아이들을 위한
디자인용품을 만들고 판매하는 작은 숍에서 의뢰해 만들었습니다. 여러분들은
아이가 없어서 아직 잘 모르시겠지만 책방에 가면 수많은 알파벳 포스터들이
난무하는데, 좀 보기가 민망해요. 집에 붙여놓기는 더 그렇고. 여기 쓰인 그림체를
보면 아시겠지만 제가 만들고 싶었던, 조작해내고 싶었던 건 유럽풍이었어요.
외국 동화책을 펼치면 나올 법한 일러스트레이션과 알파벳. 제가 사용한 서체는 길

ⓘ 산스° 울트라볼드였는데, 사실 기능적인 면에서 보자면 그다지 좋은 선택이라고
볼 순 없죠. 아이들이 처음으로 알파벳 형태를 인지하기에 길 산스 울트라 볼드는
별로 적당한 서체가 아니에요. 너무 뚱뚱하기도 하고. 특히 Q나 G같은 글자는
도대체 어떻게 생겨먹었는지 알아보기 어려우니까요. 그렇지만 제 머릿속에
있는 가장 전형적인 알파벳 포스터의 느낌이 이랬습니다. 좀 무책임한 핑계죠.
일러스트레이션도 마찬가지였어요. 이 작업을 할 당시 이분의 그림 스타일은
이런 게 아니었는데 제가 무턱대고 무조건 '유럽 동화책 풍'으로 그려달라고 떼를
써댔죠. 입장 바꿔 생각해 보면 참 어처구니없는 부탁이었을 것 같아요.
"나는 반복해 말한다. 어떤 책이 존재하기 위해서는 그 책이 존재할 가능성이
있다는 것만으로 충분하다. 단지 불가능한 책만이 존재할 가능성에서 배제되는
것이다. 예를 들어, 그 어떤 책도 사다리가 될 수 없다." -호르헤 루이스 보르헤스, 『바벨의
도서관』에 달린 주석 중에서.

제가 디자인이라는 세계에 본격적으로 들어갈 무렵, 그러니까 워크룸을 시작할
즈음에 읽었던 텍스트입니다. 책 이야기이기 때문에 관심 있게 읽었죠. 좀 복잡한
글이에요. 여기서 제게 중요했던 건 "존재할 가능성이 있다는 것만으로도
충분하다." "그 어떤 책도 사다리가 될 수 없다."라는 부분이었어요. 굉장히 명료한
말이잖아요. 존재할 가능성이 있다는 것만으로도 충분하다는 것이 저에게는

03 '제1회 CJ그림책상' 포스터

04 어린이를 위한 알파벳 포스터
「abc of things that go」

① 길 산스 Gill Sans
1927년에 에릭 길이 제작한
서체. 당시 유럽 대륙에 유행했던
산세리프와 기하학적인 형태를
주된 방향으로 하면서 고전적
세리프 서체에서 볼 수 있는
특징적 글자의 모양과 비례를
그대로 계승해 산세리프의
간결함과 세리프의 우아함을
동시에 보여주었다. 손글씨의
모양을 반영하는 소문자 a, g
등의 모양, 획이 만나는 부분에
생기는 자연스러운 굵기의 변화나
글자폭의 변화 등에서 전통과의
교감을 느낄 수 있다.

03

04

희망이었어요. 해 볼 만하겠다. 이 글을 읽기 전까지 전 조금 주눅이 들어 있는 상태였어요. 디자인이라는 건 굉장히 하고 싶은데 주변 선배 디자이너들이나 심지어 총무로 인쇄소의 기장 분들을 보면, 그러니까 그들의 무심한 태도에도 왠지 주눅이 들곤 했어요. 마치 그들은 이렇게 이야기하는 것처럼 보였죠. '디자인이란 너처럼 하고 싶어 안달 난 놈들의 것이 아니라 우리들처럼 무심하게 하루하루 그저 작업하는 사람들이 하는 것이다.'라고. 자신이 만들어 낸 것들에 대해 무관심하고 쿨한 태도. 그들이 만들어 낸 제 바깥의 세계. 그게 저는 굉장히 부러웠어요. 그때 보르헤스의 이 글을 읽으며 스스로를 위로하곤 했죠. 가능성이 있으면 책이 존재할 수도 있구나, 나도 만들 수 있겠구나 라는 굉장히 단순한 희망.

05 『Sleeping Dolls』는 워크룸이 출판하고 있는 미술작가 시리즈 라이카^{lajka}의 첫 번째 책입니다. 작가의 딸이 재워놓은 인형들을 찍은 사진집인데 이때 굉장히 설레었어요. 워크룸이 자체적으로 기획해서 낸 첫 번째 출판물, 그러니까 정식 ISBN을 받은 책이었거든요. ISBN을 받았다는 건 제가 그동안 읽었던 책의 세계로 들어간다는 걸 뜻하는 거였어요. 사실 그래픽디자이너들은 좀처럼 상품의 세계에 진입하지 못합니다. 기업에서 위탁받은 사보라든지 애뉴얼 리포트, 전시 리플릿이나 포스터는 보편적인 접근성을 지닌 물건이 아니니까요. 쉽게 말해 서점에서 사고파는 물건이 아니죠. 상품의 세계, 그러니까 책이나 잡지, 하다못해 껌의 세계에 들어가기 위해선 어떤 식으로든지 '유통'되어야 합니다. 그게 진짜 세계죠. 디자인이라는 그럴듯한 이름이 전부 벗겨진 세계. 그곳으로 들어가는 첫 작업이 이 책이었어요. 그래서 고민했죠. '어떻게 하면 진짜 책처럼 보일까?' 어디서나 튀는 디자이너들의 책이 아닌, 원래부터 그 서가에 꽂혀 있었을 듯한 그런 존재감을 지닌 책. 원래 책방의 서가에 꽂혀 있었을 것만 같은, 무심하지만 너무나 자연스런 존재감을 지닌 그런 책이 되었으면 했어요. 성공을 했느냐, 그건 잘 모르겠어요.

06 이건 워크룸 바로 옆에 있는 갤러리 팩토리에서 1년에 한 번씩 나오는 잡지 『versus』예요. 무크지에 가깝죠. 바로 앞서 본 『Sleeping Dolls』와 좀 닮지 않았나요? 아마도 당시 저에게 진짜 책이란 저런 모습이었나 봅니다. 아래에 이미지를 두고 위에 제목을 쓰는 고전적 형식 말입니다. 돌이켜 보면 이런 레이아웃으로 참 많은 책을 만들었습니다.

여기서 잠시 서체 얘길 하는 것도 재미있을 것 같아요. 디자이너들마다 다들 선호하는 서체가 있고, 그게 시기마다 달라집니다. 전 안그라픽스에서 본격적인 디자인 작업을 시작했는데요. 그 영향으로 한동안 영문은 유니버스, 한글은 SM°을 써야 한다고 생각했어요. 물론 한글은 아직도 SM만 사용하고 있지만, 그 이외의 서체는 무림의 정파가 아닌 사파들만 쓰는 것이라고 생각했죠. 그러다가

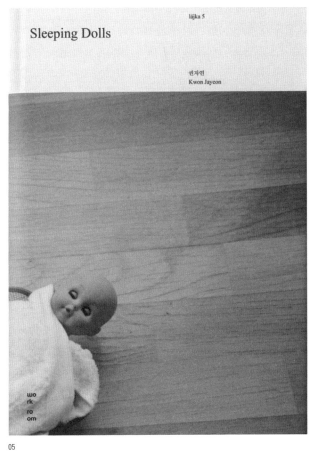

05

2년 전부터 악치덴츠 그로테스크라는 걸 쓰기 시작했습니다. 왜 쓰기 시작했는지 정확한 이유는 잘 생각이 안 나요. 하지만 대충 이런 느낌이었던 것 같아요. 기왕 쓸 거면 유니버스나 헬베티카보다 더 직계 선배 격인 서체를 써보자. 물론 더 오래된 서체인 만큼 덜 깍쟁이 같은 느낌도 좋았고요. 그런데 사실 악치덴츠 그로테스크는 약간 척하는 서체이긴 해요. 예를 들어 헬베티카가 '너 헬베티카 쓰니? 굉장히 팬시한 눈을 가지고 있구나?' 이런 느낌이고, 유니버스가 '야, 너 정통파인 척한다' 이런 느낌이라면, 악치덴츠는 '나는 너희보다 더 오리지널에 가까운 서체를 쓰고 있어' 뭐 이런 느낌인 거죠. 어느 술자리에서 한글 서체 만드시는 이용제 선생님을 만났는데, 그분이 저한테 "어떤 서체 주로 쓰세요?"라고 물어보시기에(그때 악치덴츠에 한창 꽂혔던 시기라) "악치덴츠 그로테스크요."라고 자랑스럽게 얘기했더니 "척하시는군요." 그러시더라고요. 좀 창피했어요. 하지만 아직까지 이 서체를 계속 쓰고 있어요. 몇 년 계속 쓰니 이제 조금 알 것도 같습니다.

07 제가 악치덴츠 그로테스크가 아닌 다른 산세리프 서체로 처음 만든 게 『noon』입니다. 광주 비엔날레 사무국에서 창간한 국제저널이죠. 길 산스는 영국의 에릭 길Eric Gill이 만들어서 영국 지하철에 쓰인 서체예요. 사실 전 길 산스를 그다지 좋아하지 않았어요. 획의 변화가 너무 미묘해서 정직한 맛이 없다고 생각했죠. 그러다 어느 날 한 외국 학술저널을 봤는데 길 산스가 너무 예쁘게 세팅되어 있는 거예요. '길 산스로도 이렇게 세팅할 수 있구나'라는 느낌을 받았어요. 굉장히 아카데믹한 성격의 잡지였는데, 그래서 '외국에서는 학술적인 책에도 길 산스를 쓰는구나'라는 반 공식적인 허락을 받고, 이 매거진에 처음으로 사용했죠. 본문도 모두 길 산스예요.

08 진짜 책에 대한 고민을 계속하다 그 자체로 작업을 해 볼 기회가 생겼어요. 미디어버스가 기획한 '북소사이어티'라는 이름의 행사에 참여하면서 '책에 대한 책'을 만들 기회가 생긴 거죠. 모두 4명의 디자이너가 각자 생각하는 책에 대한 소책자를 만들었는데 저는 『Essential Structure of The Book based on The Chicago Manual Style』이라는 다소 긴 제목의 책을 만들었어요. 직역하자면 '시카고 매뉴얼 스타일에 근거한 책의 가장 근원적인 구조'라는 이상한 제목이죠. 책의 내용도 정말 제목 그대로예요. 1906년에 처음 만들어진 『The Chicago Manual of Style』은 책이라는 물건의 구조에 대해 밝힌 가장 권위 있는 책 중 하나예요. 이 책에는 수백 년 동안 사람들이 책을 만들면서 지켜온 가장 기본적인 골격이 담겨 있어요. 표지, 헌사, 속표지, 메인텍스트, 에필로그, 부록 등등. 우리는 결국 이런 반복적이고 역사적인 구조를 통해 책을 경험하는 거죠. 편집 디자이너들이 하는 일이란 결국 이 구조를 지켜내면서 자신만의 코멘트를 붙이는 거고요. 이 작업을 하면서 상당히 재미있었어요. 제 고민을 조금 털어내는 데

06 잡지 『versus』

07 광주 비엔날레 인터내셔널
매거진 『noon』

ⓘ SM 폰트 시리즈
직지소프트에서 제작한 한글 서체로,
주로 본문용으로 많이 쓰인다.

06

07

Back Cover

The **Back Cover** often contains biographical matter about the author or editor, and quotes from other sources praising the book. It may also contain a summary or description of the the book.

– from http://en.wikipedia.org/wiki/Back_cover#Front_cover, [CC open] [CC] and back cover of the dust jacket.

Half-Title

The **Half Title**, or bastard title, is a page carrying nothing but the title of a book, as opposed to the title page, which also lists subtitle, author, publisher and similar data.

– from http://en.wikipedia.org/wiki/Half-title

Text

Frontispiece

A **Frontispiece** is a decorative illustration facing a book's title page. In modern use, the frontispiece is the verso opposite the recto title page. Elaborate engraved title pages were as frequent use, especially in Bibles and in scholarly books, and many are masterpieces of engraving. (Use meaning the title page itself is obsolete according to the Oxford English Dictionary.)

– from http://en.wikipedia.org/wiki/Book frontispiece

Title-Page

/ New edition.
/ Author(s)
/ Volume editor(s) or translator(s)
/ Publisher

The **Title Page** of a book, thesis or other written work is the page at or near the front which displays its title, and author, as well as other information. This is no longer synonymous with frontispiece in modern usage.

– from http://en.wikipedia.org/wiki/Title page

08 소책자 『Essential Structure of The Book based on The Chicago Manual Style』

도움이 되기도 했고요.

그런데 갖고 있던 고민을 털어내는 거야 비교적 쉬운 일이죠. 정말 어려운 건, 그러건 말건 작업은 계속해야 한다는 거예요. 작업을 지속하다 보면 별별 망상이 다 떠오르죠. 진짜 독창적인 타이포그래피, 진짜 독창적인 책이라는 게 도대체 가능이나 한 걸까 하는 생각들. 계속 무언가를 따라 하고 있는 처지지만 고민이 없는 건 아니죠. 수많은 선배들이 이미 굉장한 타이포그래피를 구사했고, 책이라는 뻔한 형태를 놓고 실험을 반복해 왔는데 지금, 21세기 초반에 그런 꿈을 갖는 게 과연 가능한 것이며, 더 나아가 건강한 욕구인가 하는 생각이 드는 겁니다. 독창적인 타이포그래피라고 하는 어떤 산이 있다고 하면, 그 산에 안 가고 싶은 사람은 없겠죠. 저도 정말 그러고 싶습니다. 하지만 왜 나는 계속해서 '진짜처럼 보이기' 혹은 '따라 하기'의 방법을 놓지 못하고 있을까. 난 도대체 뭘 하고 있는 걸까.

"이 방식을 통해 당신은 스물세 개 글자가 어떻게 여러 가지로 변용되는가에 대해 엿볼 수 있다. 그 변용은 무한할 정도로 다양하기 때문에……. 열 개의 단어들은 40,320개의 다양한 방식으로 변용될 수 있다."─로버트 버튼, 『음울의 해부』, 제2부, 2편 4항 중. 호르헤 루이스 보르헤스, 『바벨의 도서관』에서 재인용.

영문 알파벳이 원래 23개인가요? 그것보다 많을 것 같은데, 이 책의 내용이 바벨의 도서관에 관한 것이라서 그런 것 같은데요. i와 j가 원래 분리되어 있었던 것이 아니고 v와 w가 원래 분리되어 있던 것이 아니니까 옛날 고대 영문 알파벳은 좀 적었나 봐요. 아무튼 무한할 정도로 글자가 조합되는 방식이 다양하고, 열 개의 단어만 갖고도 40,320개의 다양한 방식의 문장을 만들 수 있다는 건 사실 저희에겐 무척 희망적인 이야기죠. 저희도 어차피 글자를 가지고 작업하니까요. 물론 그냥 이렇게 말로 하는 글자가 아니라 물질화된, 활자를 따라서 만들어지는 결과물이긴 하지만요. 물질이라는 매개를 거쳐야 되긴 하지만 어쨌든 뭔가 무한한 가능성이 있다는 텍스트인데, 이 텍스트를 곧이곧대로 받아들일 수 있으면 참 좋을 텐데 말이죠. 제가 맞닥뜨리는 현실은 '변용'보다는 단지 무엇처럼 '보이기'에 가까우니 좀 창피합니다.

하지만 선배들은 저 같은 후배들을 위해 꽤 괜찮은 문구들을 많이 남겨놨습니다. "우리는 거인의 어깨 위에 올라탄 난쟁이다."라는 유명한 명제는 그야말로 저 같은 사람이 들이밀기에 적절한 문구죠. 모더니즘 논쟁에 항상 등장하는 이 명제가 말하는 바는 이거예요. 고대라고 하는 굉장히 위대한 시기가 있었고, 우리가 그 업적을 또 다시 반복하거나 넘어뜨릴 순 없지만 극복할 수는 있다. 그러니까 우리가 거인만큼 커질 순 없지만, 어깨 위에 올라타면 더 멀리 볼 수 있다는 것이죠. 거인처럼 위대해지려고 하지 말고 그냥 어깨 위에 올라타자. 저도 같은 생각을

해요. 한국도 그렇고 외국도 그렇고 타이포그래피라는 분야에 굉장한 거인들이
포진해 있잖아요. 죽은 사람도 있고 아직 살아 있는 사람도 있고. 아무 거인이면
상관없다가 아니고, 어떤 거인의 어깨 위에 올라탈지는 우리가 선택할 수 있어요.
그 정도의 선택권은 있다는 게 그나마 참 다행이라고 생각합니다. 정말 다행이죠.
그리고 저에게 가장 매력적인 거인은 바로 20세기 초반에 집중적으로 이루어진
타이포그래피였어요. 타이포그래피가 너무 정련되기 바로 직전에 이루어진,
그러니까 20세기 초반의 낙관적인 에너지를 가득 품고 있는 작업들 말입니다.
제가 지금부터 보여드리는 작업들은 바로 이 거인들의 어깨에 올라타려고 한
흔적들입니다. 간혹 번지수를 잘못 찾기도 했고, 올라타려다 미끄러지기도 했지만
그렇게 노력했고, 지금도 여전히 고군분투 중입니다. 제가 거인이 되려는 싸움이
아닌 제대로 된 거인을 택해 그 어깨에 오를 자격을 얻기 위해 말이죠. 그리고 이
노력은 지금껏 제가 얘기했던 것, 단순히 '진짜처럼' 보이기 위한 노력보다는
그래도 한걸음 더 나아간 것이라고 자부합니다.

09 제가 한때 열심히 수집하던 목활자와 금속활자의 이미지입니다. 그것을 스캔
받아서 작업에 자주 응용하곤 했는데, 그 방식으로 작업한 첫 결과물입니다.
'사무소'라고 하는 현대미술 기획 집단이 기획한 강연회 리플릿이에요. 만약에
제가 임의로 어떤 형태를 생각해서 이런 과녁의 형태나 굉장히 솔리드한 원의
덩어리, 삼각형을 사용했으면 이런 그림이 안 나왔을 것 같아요. 제가 그런 식으로
훈련받은 디자이너가 아니기 때문에. 이건 수집한 글자들을 그냥 흩뿌려놓은
거예요. 물론 저 나름대로 강연회 내용에 부합하도록 생각한 측면도 있습니다.

10 두 번째는 '카페 잇'이라고 상수동에 있는 작은 카페를 위해 작업한 포스터입니다.
이 작업은 무척 쉬웠어요. 인테리어 디자인을 하신 분이 '데스테일'을 명확하게
염두에 두고 공간 디자인을 하셨기 때문에 전 그냥 공간 이미지를 종이 위로
옮기기만 하면 됐었죠. 빨강, 파랑, 노랑으로 색을 제한한 것 또한 20세기 초반에
인쇄물에서 가장 흔히 등장하던 색의 느낌이면서 동시에 데스테일에서 가장
선호하던 색상이기 때문이었고요.

11 세 번째는 누가 봐도 스위스 그래픽을 따라 하려고 했다는 것을 알 수 있는
결과물이죠. 특히 이미지 처리 방식이 그래요. 20세기 초 중반에 생산된 통신가전
제품에 대한 전시였기 때문에 물건들 또한 스위스 스타일과 썩 잘 어울렸어요.
요행이었죠. 하지만 정작 가장 중요한 타입페이스는 스위스와는 아무런 상관없는
서울시 공식 지정서체 중 하나인 남산체를 써야 했어요. 서울시가 주관했던
전시였거든요. 유니버스 혹은 악치덴츠 그로테스크를 쓰겠다고, 그것도 안 되면
헬베티카를 쓰겠다고 버텼지만 막무가내였어요. 대문자도 절대 안 쓰겠다고
했다가 결국 양보하고……. 정말 이해할 수 없는 원칙이었지만, 할 수 없었죠.

이렇게 가끔 우스꽝스럽게 실패하기도 합니다.

12 유토피아 작업은 금호미술관에서 열린 동명의 전시를 위한 홍보물이었어요. 바우하우스를 중심으로 한 20세기 초 중반 독일 디자인 실험에 대한 전시였죠. 그들의 주요 모티프였던 삼각형, 사각형, 원형, 이런 조형요소를 사용하고, 당시 인쇄물에서 가장 흔하게 등장했던 색상들을 늘어놓고서 조합하고 변형하는 방식으로 작업했어요.

11

café EAT ;
0922 a gr - EAT opening
tr - EAT

Home-made Gourmet | Coffee & Tea

10

12

15

13　이건 쌈지스페이스를 위한 초청장인데 거의 제가 수집했던 목활자들로 작업해
　　　마치 19세기 말에 만들어진 싸구려 유인물 분위기를 내본 것입니다. 무조건 두껍고
　　　큰 활자를 써서 굉장히 조악하게 만든, 아무렇게나 찍어낸 인쇄물 말이에요.

14　이것은 'mk 2'라고 저희 사무실 바로 옆에 있는 카페를 위한 작업인데, 저희
　　　이웃이기도 하고 가끔 커피를 공짜로 먹을 수도 있고 해서 몇 년째 정기적으로
　　　엽서나 메뉴판을 만들고 있습니다. 이 카페의 모토랄까, 지향하는 바가 '미드
　　　센추리 모던'이거든요. 카페 주인 분들의 설명이 그래요. 미드 센추리 모던이 뭔지
　　　잘 모르긴 하지만 어쨌든 울트라 모던은 아닐 테니 저에게는 꽤 괜찮은 실험대상인
　　　셈입니다. 여기 작업을 하면서 새롭게 돌파구가 생긴 적도 많아요. 공짜로,
　　　친구들을 위해 흔쾌히 작업을 하다 보면 간혹 좋은 일들이 생깁니다.

15　이건 좀 다른 작업인데요. 2010년 초에 작업한 문봉선이라는 수묵화가의 전시
　　　초대장입니다. 지금까지 본 것과 분위기가 완연히 다르죠. 크기도 굉장히 커요.
　　　다 펼치면 거의 전지 반절 정도 되는 종이를 병풍 식으로 접어 만들었어요. 종이는
　　　너무 큰데 갖고 놀 것은 없어서 작가 분께 글을 좀 달라고 했어요. 그랬더니
　　　굉장한 텍스트를 주셨어요. 이렇게 저렇게 해 보다가 우리나라, 혹은 동아시아의
　　　근대라는 분위기를 또 한 명의 거인으로 삼을 수도 있겠다는 생각이 들었습니다.
　　　세로로 쓰고 문단 구분마다 빨간 선을 그으니 제법 그럴듯해 보였어요. 하지만 좀
　　　부족했어요. 그래서 아래에 있는 텍스트를 위로 한 번 더 옮겨 쓴 후 뭉개버렸어요.

시커멓게 인쇄가 잘못돼 잉크가 번진, 그래서 읽을 수 없게 된 그런 오래된 글처럼 말입니다.

16 여기까지는 그래도 거인의 정체가 비교적 명확했던 것들이지만 지금부터 볼 몇 가지는 도대체 뭐가 뭔지, 누굴 참조하고, 어떤 거인을 상정한 건지 알 수 없는 것들입니다. 다만 그저 어디서 본 것 같은데, 라는 정도의 느낌이라고 보시면 정확할 듯합니다. 사실 덧붙일 말은 별로 없는 작업들이에요. 이 작업을 보고 어떤 사람은 굉장히 더치스럽다고 이야기하는 사람도 있고, 어떤 사람은 뭔지 잘은 모르겠지만 고민의 흔적이 보인다고 이야기하는 사람도 있습니다. 사실 정말 아무것도 아닌 것입니다. 이것 또한 마찬가지입니다. 줄 긋는 거 있잖아요. 위에 그은 줄을 한 번 더 반복해 주는 것. 이게 저한테는 굉장한 미스터리 중 하나였어요. 다른 분들 작업을 보면 텍스트는 없는데 줄이 그어져 있는 것들이 가끔 있는데요. 도대체 왜 줄을 그었을까 궁금했습니다. 물어봐도 아무도 대답을 잘 안 해 주고. '왜 그었을까?' 궁금해서 저도 한번 그어봤어요. 그런데 선을 그으니까 의외로, 창피하지만, 그럴듯해 보이더라고요. 하지만 저 줄이 없다고 콘텐츠의 기능이 떨어지느냐 하면 그건 전혀 아니죠. 그런 면에서 줄 긋기는 사실 나쁜 버릇이 되기 쉬운 방식 중 하나입니다.

17 이것에 맛을 들이면 마치 이 작업처럼 무척 못했다고 하기엔 좀 그렇지만, 독창적이라고 하기에도 뭐하고, 어디서 본 것 같은데 그렇다고 딱 꼬집어서 어디서 봤다라고 하기엔 애매한 결과물을 양산하게 되죠.

18 이것도 마찬가지예요. 워크룸에 관심이 많으신 분들 중에, 워크룸 작업의 가장 큰 강점 중 하나는 '극적인 줄 바꾸기'라고 말씀하시는 분이 있었는데요. 그런 이야기를 자꾸 듣다 보니 줄을 자주 바꿔야 될 것 같아서 나온 작업입니다. 계속 창피한 이야기입니다.

이제 마무리할 시간이 됐습니다.

콘스탄티누스의 거대한 조각상에서 시작해 결과적으로는 그 황제만큼이나 거대한 거인의 어깨에 은근슬쩍 올라타고자 했다는 식으로 끝을 맺게 됐네요. 스스로 거인이 되느니 맘에 드는 거인을 골라 그 어깨로 기어 올라가겠다는 다짐은 지금까지 아직 유효합니다. 적어도 저에겐 그렇습니다. 하지만 여러분 중 누군가는 직접 거인이 되려고 하시겠죠. 그걸 보고 어리석다고 얘기할 마음은 절대 없습니다. 그리고 저에게 그것이 가능할까라고 묻는다면 전 그에게 차라리 이렇게 되묻고 싶어질지 모릅니다. "새로운 타이포그래피라는 게 정말 가능하다고 믿습니까? 만약 그렇다면 당신도 거인이 될 수 있을 겁니다."라고. 새로운 거인, 새로운 타이포그래피라는 주제는 얘기를 마무리하기에 너무 무거운 주제이긴 하지만 아주 짧게라면 못할 것도 없겠지요.

16　전시「The Tedious　Landscape」
팸플릿 / 카페 '테이크아웃드로잉'의 메뉴판

17　'네 마음 속의 집 – 랜디&카트렌'
포스터

18　전시「absoulutely-faithful」포스터

16

17

18

전 이런 생각을 자주 합니다. 디자인의 향배와 미술의 그것을 대충 겹쳐놓고 생각한다면, 디자인의 다음 모습은 어떤 모습일까. 미술이 재현이라는 과제로부터 해방되면서 새로운 가능성이 열렸던 것처럼 디자인, 더 좁게는 타이포그래피라는 의사소통이라는 과제로부터 해방될 때 비로소 새로운 영토를 맞이하게 되지 않을까. 사진이 미술의 재현 기능을 대체했다면 타이포그래피의 의사소통 기능은 무엇이 대체할 수 있을까. 물론 이건 굉장히 거친 이야기입니다. 미술/재현의 관계와 타이포그래피/의사소통의 관계는 그 양상 자체가 다르죠. 미술을 둘러싼 물질적 제약과 타이포그래피가 직면한 물질적 한계 또한 엄연히 다릅니다. 하지만 단순화의 오류를 무릅쓰고 말한다면 이런 정식화도 가능할 것입니다. 보편적 의사소통의 기능으로부터 해방된, 암호화된 타이포그래피가 가능하다면 새로운 디자인, 타이포그래피도 가능할 것이라고 말입니다.

일부 사람들 사이에서만 통용되는 암호와 기호의 세계, 그것을 떠받치는 타이포그래피. 그런데 그것이 가능하다고 가정한다 해도, 그 대가는 아마도 참혹할 것입니다. 사람들에게 글자가, 타이포그래피가 더 이상 필요하지 않은 대상이 된다는 걸 감수해야 할 겁니다. 사회에서 미술이라는 것이 정말 필요한가? 마음의 양식이 되기 때문에 필요한 것인가? 그것은 사실 그냥 하는 말이고요. 정말로 밑바닥에서 질문을 던진다면 미술이라는 것이 반드시 필요하지는 않아요. 하지만 필요하지 않다고 해서 세상에 존재하면 안 된다는 것 역시 아니기 때문에 미술은 그런 방식으로 존재하고 있죠. 타이포그래피도 마찬가지 아닐까 생각합니다.

그런데 그럼에도 불구하고 그것이 여전히 타이포그래피인가라는 질문을 던진다면, 그것은 잘 모르겠다는 무책임한 대답으로 어설픈 강의를 마치겠습니다.

HYOUNYOUL JOE

09

타이포그래피는 그래픽디자이너로서 아이디어를 표현할 수 있는 가장 강력한 무기입니다. / 우연히 마주치는 일상의 그래픽 이미지에서 영감을 얻습니다. / 최근에 관심 있는 키워드는 복고, 아카이빙, 수집, 번호, 시스템, 인쇄기법, 실크스크린, 팩스, 마스터인쇄, 차이와 반복, 흔적, 한국, 민족주의, 좌경화, 우경화, 현실, 돈, 우연, 착시, 운영, 갑, 을, 스탬프, 물성, 협업, 의욕, 집착, 태도, 음악, 종교, 자동차, 여자, 지식인, 야망과 허무, 죽음, 결혼, 자식, 거짓말, 성공, 실패입니다. / 만약 여건이 된다면 술집, 카페, 게스트하우스를 운영하거나 칼럼니스트를 하고 싶습니다.

조
현
열

단국대학교에서 시각디자인을 전공하고, 예일대학교에서 그래픽디자인 석사학위를 받았다. 학부 졸업후 그래픽디자인 에이전시 아이엔드아이(I&I)에서 디자이너로 활동했고, 2010년 그래픽 디자인 스튜디오 헤이조(Hey Joe)를 운영하고 있다. 현재 단국대학교와 서울과학기술대학교에서 편집디자인 수업을 담당하고 있다.

제 작업 중 타이포그래피 작업과 함께 다양하게 진행한 것들을 섞어 소개할게요.
타이틀은 'obsession'이라는 단어로 결정했어요. 집착이죠. 모든 좋은 작업의 과정에는
집착이 수반되지 않나 싶어요. 이것을 주제로 미국 대학원에서 공부한 내용과 한국에서
한 실무 작업들, 개인적인 관심사, 결과가 아닌 과정에 대한 이야기들, 그리고 시안들에
관한 이야기를 하겠습니다.

01

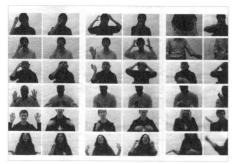

02

01 처음 미국에 가서 한 작업입니다.「아메리카 드림」이라는 타이틀을 붙였어요.
대부분의 유학생이 외국에서 낯선 문화를 접하며 정체성의 혼란을 느낍니다. 저
또한 한국과 다른 문화에서 생활하면서 느꼈던 갈등에서부터 시작한 작업입니다.
제 작업은 항상 주변의 경험에서 시작하는 것 같아요. 이 작업의 동기는 미국에서
활동하는 근로자들의 영어 악센트에 대한 흥미 때문이었어요. 그들이 서로 다른
문화와 경험을 가지고 어떻게 커뮤니케이션 하느냐에 초점을 두고 있습니다.
미국에서 생활하기 위해 영어를 사용해야 하지만 어색한 악센트와 손글씨가 그들
모국의 것과 많이 닮아 있어요. 마치 미국이라는 얇은 포장지가 감싸고 있는 것
같은 느낌을 받았습니다. 그들의 독특한 영어 악센트가 자국 문화와 미국 문화의
중첩성을 상징하는 아이콘으로 느껴졌거든요.
커뮤니케이션의 연결고리로 단어 연상 게임을 사용했습니다. 순간적으로
떠오르는 단어가 자신이 처한 환경에서 파생된다는 점과 우연적으로 연결되는
흐름이 흥미롭다고 생각했죠. 게임의 방식은 악센트에 초점을 두고 각자가 떠올린
단어를 자국어와 영어로 두 번 말하는 것입니다. 한국 사람인 제가 'America-
(미국)'로 시작해 마지막으로 멕시코 학생의 'sueño-(Dream)'으로 끝났습니다.
그렇게 「아메리카 드림」이 되었습니다. 프로젝트 매체로 영상과 인쇄물을
만들었고, 인쇄물에는 앞뒤가 비치는 트레이싱지를 사용해 페이지가 넘어가면서
서로 마주보게 만들었습니다.

02 이 프로젝트는 '제스처', 즉 손짓에 관한 이야기입니다. 영어로 대화할 때 느끼는
어려움에서 시작했습니다. 원어민들과의 대화에서 의도를 100% 이해하는
것은 불가능해요. "Translation is impossible."이라고 하더라고요. 언어에는
뉘앙스라는 것이 있어서 그 문화에 익숙하지 않은 사람이 대화 내용을 완전히
이해하긴 어려워요. 이런 부분에 대해 제가 받은 언어 스트레스를 표현하고
싶었습니다. 저는 그동안 외국인의 질문이 이해가 되지 않을 때, 다시 되묻는
게 싫어서 대강 짐작하는 경우가 많았어요. 그럴 때 눈여겨보는 게 바로 손짓과
표정이에요. 그래서 '사람과 사람의 대화에서 말Voice이 빠졌을 때 어떻게
커뮤니케이션이 될 수 있는가?'라는 주제를 가지고 실험해 본 프로젝트예요.
'밤안개'라는 타이틀로 제 생각들을 글로 쓰고, 다른 친구에게 그 내용을 손짓으로
표현했어요. 그러면 그 친구가 자신이 이해한 것을 다음 친구에게 또 손짓으로
표현하는 과정을 반복했죠. 모두 비슷한 손짓을 하고 있지만 사실은 서로 다른
이야기를 하고 있는, 그런 오해를 유도하기 위한 작업이었어요. 「가족오락관」에
ⓒ 비슷한 게임이 나오는데요. 미국에도 텔레폰 게임Telephone Game ㅇ이라고 비슷한
게 있어요. 그 과정을 보여주는 책을 만들었는데, 아코디언 접지식으로 만들어
앞면에는 상반신과 손짓을, 뒷면에는 텍스트와 손 모양을 집중적으로 보여줬어요.

03

04

03 「어떻게 나의 포스터를
보여주느냐」(2008)

04 「타이포그래픽 미메시스」
(2008)

ⓘ 텔레폰 게임
한 사람이 다른 사람에게 메시지를
속삭이면, 마지막 플레이어가 전체
그룹에 메시지를 발표할 때까지
라인을 통해 전달된다. 일반적으로
메시지를 다시 만드는 과정에서
에러가 축적된다. 그래서 마지막
플레이어가 발표할 때 현저하게
메시지가 달라지기도 하는데, 종종
재밌게 큰 차이가 나기도 한다.
일부 선수들은 의도적으로 마지막
메시지가 변경되는 것을 보장받기
위해 말을 바꿔서 하기도 한다.
(출처 http://en.wikipedia.org/
wiki/Chinese_whispers)

밤안개에서 시작해 산책, 지저분함, 할로윈, 가려움, 그리고 말벌로 끝났어요. 이렇게 유학 1년 동안의 경험, 정체성에 대한 고민, 언어로 인한 장벽들을 가지고 작업을 하다가, 너무 이 방향에만 집중하면 작업이 모호해질 수 있다는 생각이 들었어요. 뭔가 새로운 것을 해 보고 싶던 중에 '흉내'와 '복제'에 관심이 갔어요. 흉내에서 모방으로, 모방에서 복제로……. 거의 1년 동안 이것들에 대해 고민하는 시간을 가졌어요.

03 그중 한 프로젝트입니다. 「어떻게 나의 포스터를 보여주느냐」라는 타이틀의 영상 작업이에요. 사람들이 어떤 것을 흉내 내고 그 유사한 행동들이 모였을 때, 시각적으로 어떤 변화와 충격이 있는지 실험했습니다. 언젠가부터 디자이너들이 포스터를 보여줄 때, 배경을 두고 서서 포스터를 직접 들고 하나의 퍼포먼스를 하기 시작했는데, 그런 것들이 굉장히 흥미로웠어요. 어떤 한 사람이 시작하면 다음 사람이 따라 하고, 그렇게 계속 파생되다가 나중에는 수없이 많아지고 모두 유사성을 갖게 되는 거죠. 이걸 영상으로도 만들었는데, 포스터의 이미지를 지워서 포스터를 보여주는 방식에 초점을 두었습니다. 지금도 '차이와 반복'이라는 주제에 관심이 많은데, 이 작업이 시초였던 것 같아요.

04 이건 16명의 논문 프레젠테이션의 내용을 '복제'라는 주제로 작업한 겁니다. 린다 반 도르센Linda Van Deursen과 함께한 프로젝트로 16명의 대학원생이 발표한 논문 프리젠테이션의 내용을 모아 각자의 주제에 맞게 재해석했습니다. 제 작업의 주제는 '복제Mimesis'였고, 유명하거나 제가 좋아하는 그래픽디자인의 편집스타일을 그대로 카피하는 아이디어였습니다. 볼프강 바인가르트Wolfgang Weingart의 『My Way to Typography』의 표지 형식을 카피했고, 내지에도 얀 치홀트Jan Tschichold, 앤소니 후롯쇼Anthony Froshaug, 헬무트 슈미트 등 거장의 디자인을 카피했습니다. 안에 들어가는 내용만 바꾸고 형식과 프레임은 전부 모방한 거죠.

05 제가 논문의 주제를 '복제'로 정한 후에 주제와 부합하는 새로운 작업을 해야 해서 많은 스트레스를 받았어요. 내용뿐 아니라 시각적으로 표현할 수 있는 도구가 어떤 게 있을까 여러 가지로 고민했죠. 그러다가 우연히 식료품 매장에서 물건을 샀는데, 계산 후 서명을 하고 나서 영수증 원본은 주인이 갖고 사본은 제가 가졌어요. 일상에서 흔히 있는 일이죠. 그런데 순간적으로 이게 카피의 툴이 될 수 있겠다 싶었어요. 영수증 뒷면에 검은색의 탄소가 그 역할을 하고, 먹지가 좋은 표현 수단이 될 수 있겠다 싶어 적극적으로 활용했습니다. 오드 레만Aude Lehmann과 렉스 트루브Lex Trüb란 스위스 그래픽디자이너의 강의를 홍보하는 포스터에요. 이 포스터에 먹지를 이용해 작업을 했습니다. 두 디자이너의 작업에서 그래픽 모티브를 차용했어요. 그들이 잘 사용하는 형태와 서체를

Ⓘ 가져왔지요. 원의 형태와 쿠퍼 블랙° 서체가 인상적이어서 포스터에 그것들을
사용했습니다. 먼저 대략적인 작업은 컴퓨터에서 하고 중질갱지에 그 틀만
인쇄했습니다. 그리고 인쇄된 종이를 맨 위로 올라오게 해 총 3장의 종이를
겹쳐놓고 사이에는 먹지를 넣었어요. 볼펜을 이용해 압력을 주면서 칠하면
자연스럽게 먹지를 통해 복제가 됐죠. 제작 시간은 오래 걸렸지만, 원본과 사본의
관계를 보여주는 흥미로운 작업이었어요. 다른 형태의 복제 툴을 찾다가 먹지와

Ⓘ 비슷한 종이가 있더라고요. 탄소가 없는 감압복사지^{Carbonless Paper}° 였어요.
감압복사지가 만들어 내는 복제물의 질감은 먹지와는 달라요. 이 매체를
06 적극적으로 이용해 보고 싶어 이 작업을 진행했습니다. 이 프로젝트는 마이클

Ⓘ 베이루트^{Michael Bierut}의 워크숍에서 진행한 100일 프로젝트입니다. 학생들에게 준
미션은 똑같은 일을 100일 동안 하는 거였어요. 저는 목욕용품과 화장품의 용기를
유심히 위에서 내려다 보다가 이들의 형태가 비슷하다는 걸 깨달았어요. 모두
원의 형태인데, 서로 다른 구성이 재밌게 느껴졌어요. 대학교 1학년 때 작업했던
원구성도 떠올랐습니다. 사물의 바닥 형태가 원형인 것을 모아 구성을 하는
아이디어가 떠올랐어요. 이때 사용한 도구가 감압복사지와 볼펜입니다. 생각보다
시간이 많이 걸리더라고요. 볼펜으로 다 칠하는 것도 어려웠어요. 물론 100개를
채우지 못하고 50개의 구성으로 끝났습니다. 베이루트에게 나머지 50개는 카피해
100개를 채웠다고 말했죠. 결과적으로 50개의 원본(사물)과 50개의 사본, 50개의
사본의 사본이 되어 타이틀을 「50:50:50」으로 정했습니다.

07 인쇄할 때, 종이 접지에 따라서 국전지, 사륙전지 양면으로 16페이지가
들어가는데, 터잡기라고 해서 페이지 수가 막 섞이게 돼요. 제본 방식에 따라

Ⓘ 터잡기°가 정해지죠. 이러한 원리를 이용해 페이지가 뒤섞이는 방식을,
먹지를 사용해 원본과 사본과의 관계성을 찾고 싶었습니다. 종이를 접고, 접힌
종이 사이에 먹지를 넣고 맨 위에 볼펜을 이용해 제록스의 이니셜인 'X'자를
그려넣었어요. 종이를 펼치면 원본과 사본, 사본의 사본들의 이미지가 섞이는
거죠.

05 「오드 레만 & 렉스 트루브」(2008)

06 「50:50:50」(2008)

07 「에코 오브 미메시스 1」(2009)

06

ⓘ 쿠퍼 블랙
오스왈드 쿠퍼(Oswald Cooper:
1879-1940)가 디자인했으며 굵고
대담한 디테일이 특징이다. '팻
페이스(Fat Face)' 양식을 이은
것으로 쿠퍼 블랙으로 이루어진
헤드라인은 특별한 감성과 색감으로
주의를 끌어 광고 디자인에 많이
사용되었다.

ⓘ 감압복사지
영수증, 계산서 등에 사용되며 압력을
이용해 만든 복사지다. 화학적 원리를
이용해 연필, 타자기 등으로 글씨를
쓰면 아래 있던 종이에 글자가 색깔로
나타난다.

ⓘ 마이클 베이루트
디자인 전문회사인 팬타그램의
뉴욕지사장이자 예일대학교 교수이다.

ⓘ 터잡기
페이지별로 완성된 필름을 실제
인쇄판에 인쇄될 종이 크기를 감안해
배치하는 작업을 말한다.

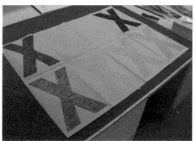

07

Ⓘ 실크스크린
공판화 기법의 일종. 스텐실 위에 실크를 올려놓고 실크의 망사로 잉크가 새어나가게 하면 구멍 난 스텐실 부분에만 잉크가 찍힌다. 짧은 시간 동안 여러 장을 찍을 수 있어 상업적인 포스터를 만들 때 많이 이용된다.

Ⓘ 율리아 본
취리히에서 출생해 암스테르담에서 활동하는 그래픽디자이너이다. 2003년 스위스 디자인 상을 수상했으며. 2003년부터 암스테르담 게리트 리트벨트 아카데미에서 그래픽 디자인을 가르치고 있다. 2003년부터 '가장 아름다운 스위스 책'의 심사위원을 맡고 있다.

08

09

09-1

10

08 이 작업도 같은 맥락인데요. 책상이나 옷장 등의 수평을 맞추기 위해 받침대에
종이를 접어 넣었던 경험에서 착안했습니다. 휴지를 이용해 재현했어요. 제가
살았던 집 바닥에 카펫이 깔려 있어서 책상 받침의 흔적이 더 잘 나온 것 같아요. 맨
윗부분의 자국이 가장 선명하고 갈수록 흐려져요. 요철의 흔적이 다르게 나타나는
것도 흥미로웠어요. 흔적과 물성에 대한 호기심은 자연스럽게 수작업에 대한
애착으로 이어졌습니다.

09 제가 자주 이용하던 작업실이 실크실이었어요. 실크 작업이나 판화 같은 수작업에
대한 애착이 있어서 그런 공간이 저와 잘 맞았어요. 그래서 거의 거기서 살다시피
했어요. 작업했던 것들을 나무에도 찍어 보고 아크릴에도 찍어 보고 종이에도
ⓕ 찍어 보고……. 정말 원 없이 찍었습니다. 교양으로 신청했던 실크스크린° 수업이
작업에 도움이 많이 된 것 같아요.

10 그래픽디자이너 율리아 본^{Julia Born}°의 워크샵을 홍보하는 포스터 작업입니다. 달력
ⓕ 콘셉트로 하루가 지나면 한 장을 떼고, 이틀이 지나면 또 한 장을 떼는 방식이에요.
카운트다운 워크샵이란 타이틀에 걸맞게 표현하려고 했어요. 이것도 미묘한
'차이와 반복'에 대한 실험인데요. 멀리서 보면 총 12장의 포스터가 같아 보이지만
모두가 조금씩 다릅니다. 'JULIA BORN COUNT DOWN WORKSHOP'이라는
글자가 실크인쇄되어 있는데, 첫 날은 이 글자가 한 번 실크인쇄가 되고, 둘째 날은
같은 자리에 두 번 인쇄가 돼요. 마지막 날은 열두 번이 인쇄가 되죠. 기계로 찍은 게
아니고 제가 한 거라 미묘하게 흔들리면서 레이어를 만들었어요.

11 이건 조금 다른 프로젝트인데요. 수업 과제 중 하나가 메신저 프로그램을 만드는 것이었어요. 원래는 네트워크 프로그램이었는데, 제가 워낙 프로그래밍에 약하고 관심이 없어요. 어떻게 하면 프로그램을 쓰지 않고 작업할 수 있을까 고민하다가 OHP를 이용해 두 사람이 소통할 수 있는 방법을 생각했어요. 두 사람의 거리가 굉장히 먼데 40m 정도 떨어져 있었던 것 같아요. 두 사람 뒤 양쪽으로 OHP를 쏘고, 마카펜으로 서로 대화하도록 했어요. 여기서 보면 저쪽 거리가 보이고, 저기서 보면 이쪽의 거리가 보이는 거죠. 중간중간 사람들이 왔다 갔다 하고요. 옛날에 봉화를 피워 신호를 보냈듯이, 먼 거리에서 OHP가 가지고 있는 기능을 확장시켜 메신저 툴로 만든 작업이었어요.

12 또 하나의 재미있는 워크샵인데요. 'MM'이라고 써 있는 것은「모션 캡처 머신」이라는 타이틀로 만든 작업이에요. 포스터를 만들어 내는 기계를 만들었습니다. 인풋Input과 아웃풋Output의 관계에 대해 고민했죠. 팀(협업 : Yujune Park, Nazma Ahmad)으로 한 작업인데, 입구에 100개의 마카를 설치하고 바닥에 종이를 댔어요. 이 자체가 하나의 머신이 되도록. 사람들의 움직임이 인풋이 되고, 그것에 의해 그려지는 바닥의 그림들이 아웃풋이 되는 거예요. 이걸 여러 곳에 설치해 시간별로 다양하게 진행하면서 결과물로 책을 만들었어요. 마카 냄새가 너무 강해서 빨리 치우라고 혼났죠.

13 실크스크린을 시작하면서 자연스럽게 프린터에 관심을 갖게 됐어요. 학교에 프린터가 종류별로 여러 개가 있는데요. 가끔씩 옛날 인쇄물이나 박스를 보면 서로 컬러, 돔보가 맞지 않아서 흔들린 것들이 있는데 그게 인상 깊었던 것

ⓘ 같아요. 가늠표°를 크게 확대하고 여러 가지 프린터를 이용해 얼마나 정확하게 같은 자리에 찍는지 하나의 실험을 했어요. 이렇게 복제하는 장치에 대한 관심과 작업들을 계속 했습니다.

14 '복제'를 논문 주제로 정하고 제 생각이 온통 그쪽으로 쏠려 있었기 때문에, 그것에 대한 강박이 굉장히 심했던 것 같아요. 가끔씩 코네티컷 생활이 무료해지면 맨해튼에 가요. 제 강박이 맨해튼 일상의 모습을 달리 보이게 하더라고요. 기념품 샵들이 많은데 가장 눈에 들어오는 건 자유의 여신상의 모조품들이었어요. 각기 서로 다른 표정들이 재미있어서 모으는 작업을 했어요. 손을 들고 있는 여신상들을 모아 봤는데, 생각보다 많지 않았고 뉴욕에 자주 가지 못해서 이 정도 선에서 끝났습니다.

15 맨해튼 32가에 있는 한인타운에서 촬영한 이미지입니다. 아무 생각 없이 찍은 사진이었는데, 나중에 훑어보다가 눈에 들어오더라고요. '우리아메리카은행'. 뭔가 어색하고 잘못된 것 같은데 사용되고 있었어요. 우리은행은 상업은행과 한빛은행이 합쳐져 2002년 새롭게 탄생한 이름이죠. 이때 다른 은행들이

Poster Machine Workshop

Yale School of Art
MFA Graphic Design

Motion Capture Machine

12 「모션 캡처 머신」(2008)

13 「복제 능력 테스트」(2010)

14 「차이와 반복」(2010)

ⓘ 가늠표
제판, 인쇄, 제책 등 작업 공정에서
품질 관리를 하기 위해 쓰이는
가느다란 선으로 된 십자(＋)형 마크.
위치를 알아보는 중심 표시, 제책을
할 때 접는 자리 표시, 재단 표시 등을
나타내는 중요한 표시다.

13

'우리'라는 단어 때문에 소송을 겁니다. 왜 모두가 쓰는 인칭대명사를 브랜드로 사용하냐는 거죠. 하지만 우리은행이 승소해 지금도 사용하고 있습니다. 그리고 '우리나라 우리은행'이라는 슬로건을 내놓았는데 미국 지사에 적용한 '우리아메리카은행'이라는 타이틀은 조금 어색해 보이더군요.

16 그래서 이 '우리'라는 단어에 대해 다시 한번 생각하게 되었어요. 이때부터 '민족주의'에 대한 책도 읽어보기 시작했죠. 외국에서 생활하다 한국에 돌아와 보니 제가 이전에 살았던 한국의 모습과는 다르게 느껴졌어요. 먼저 국가 브랜드 광고가 눈에 들어오더군요. 광고에서 흘러나오는 카피가 신선하게 다가왔습니다. 이 작업은 이러한 광고 카피들을 모은 겁니다. 국가브랜드위원회뿐만 아니라 대기업의 기업 광고 카피도 다뤘어요. 그 카피를 다 모은 다음 '대한민국'이라는 글자를 중심에 배치했죠. 한쪽은 영문, 다른 쪽은 국문으로 작업했어요. 오해의 소지가 있긴 한데 한국 사람들은 '우리'라는 단어에 과하게 집착하는 경향이 있어요. 물론 '우리'라는 단어의 긍정성은 인정하지만, 남용에 따른 역기능도 분명 존재한다고 생각해요.

17 다음은 한국으로 돌아와서 한 작업입니다. 우연히 설치작가들과 함께 작업할 기회가 생겼어요. 마감뉴스라는 설치그룹의 전시인데, 제가 그래픽 디자인을 담당하면서 디자이너와 게스트 작가로 참여했어요. 3일 동안 도심을 떠나 자연과 더불어 지내면서 영감을 얻어 작업하는 프로젝트였어요. 어떤 분들은 나무에 스카치테이프를 붙이기도 하고, 또 어떤 분들은 미리 준비해 온 뭔가를 설치하기도 했어요. 그런데 저는 항상 홍대에 있다가 파주의 한 시골 마을에 가니 도시가 완전히 사라진 느낌이었어요. 그때가 여름이었는데, 하늘이 가장 먼저 눈에 들어왔어요.
아침에 일어났는데 안개가 껴서 하늘이 온통 하얀 거예요. 오후가 되니 하얀 하늘이 금세 푸른색으로 변하더라고요. 외진 시골 마을이라 가로등도 없는 그곳의 밤도 빨리 찾아왔어요. 하루 동안 변화하는 하늘색이 인상적이었어요.
그 색을 표현 하고 싶어서 하늘 색상표를 만들었죠. 하늘의 사본이 원본과 공존한다는 점에 주안점을 두었어요. 모네의 루앙 대성당 그림도 생각이 났어요. 스트레스도 받았지만 재미있는 작업이었습니다. 그때 나온 도록이에요. 앞면과 뒷면에 과정들을 보여주고 있습니다. 이 전시의 타이틀이 「STAY 72」였어요. 당시 다큐멘터리 「3일」 같은 프로그램이 이슈가 되고 있었거든요. 비슷한 개념으로 「72시간의 머묾」이라는 타이틀로 작업했어요. 이건 그 타이틀을 그래픽으로 작업한 거예요. '3일'이라는 것을 어떻게 표현할까 하다가 버퍼링의 이미지가 문득 떠올랐어요. 그것을 하나의 아이덴티티로 잡았습니다.

18 이건 「후인마이의 편지」라는 타이틀의 전시입니다. 상상마당에서 했던 전시예요.

15

17

16

한국으로 시집온 베트남 여성 후인마이^{Huỳnh Mai}는 남편의 구타로 죽었어요. 당시 굉장한 이슈였죠. 사진은 후인마이의 묘지예요. 이주여성에 대해 다시 한번 생각해 보자는 콘셉트의 전시였어요. 이주 여성의 한국에서의 삶뿐만 아니라 한국과 베트남, 두 국가의 관계에 대해서도 다시 한 번 생각해 보자는 의미도 담겨있습니다. 전시 그래픽 작업으로 여러 심벌들의 조합을 생각했는데요. 후인마이가 베트남에서 한국으로 올 때 거친 공식 문서의 그래픽이 효과적인 모티프가 될 것 같았어요. 여권에 표기된 국가의 심벌, 출입국 스탬프의 형태, 그리고 후인마이의 묘비에 새겨진 숫자와 글자를 가져와 새롭게 조합했습니다.

19 이 작업은 「후인마이의 편지」 전시의 연장 선상에서 베트남 호치민에서 열린 「두리안 파이 팩토리^{Durian Pie Factory}」라는 전시를 위한 그래픽입니다. 두리안이라는 열대과일이 있는데, 저도 먹어보지는 못했지만, 처음 먹는 사람에게 냄새가 역하다고 합니다. 하지만 먹다 보면 중독돼 계속 찾게 되는 과일이죠. 그러니까 굉장한 이질감이 느껴지지만 함께 있다 보면, 서로 동화되고 친화될 수 있는 것. 베트남과 한국의 관계, 또는 베트남이라는 나라에 대한 은유적 표현인 거죠. 이 전시는 베트남 호치민에서 시작했고 제주도에서 같은 이름으로 전시되었어요. 열대과일 포장지 같은 느낌을 주고 싶어 쿠퍼 블랙을 사용했고, 제주도 전시에는 한글을 사용하기로 해 쿠퍼 블랙과 어울리는 한글 서체를 찾다가 '솔체'를 사용했습니다. 솔체의 'ㅇ'의 형태가 쿠퍼 블랙과 함께 놓여졌을 때 어색해 약간 변형시켰어요. 이 전시의 기획이 한국과 베트남의 수평적 관계를 이야기하고 있기 때문에 제주도 전시에는 이런 관계성을 시각화시키고 싶었습니다. 포스터에 요소를 넣게 되면 항상 위계가 생기기 마련이에요. 위와 아래, 글자의 크기 등 말이죠. 위계를 없애는 것이 아이디어라 두 장의 포스터가 함께 배열되도록 디자인했습니다. 포스터를 뒤집어도 상관이 없는 거죠. 하지만 제주도 전시는 제가 가보지 못해서 포스터 배열을 체크하지 못했어요. 아쉽게도 한 장의 포스터만 붙었어요.

19

18 「후인마이의 편지」(2011)

19 「두리안 파이 팩토리」 포스터

19-1 「두리안 파이 팩토리」(제주도 전시) /
「두리안 파이 팩토리」(베트남 전시)

19-1

20

20 「걸 그룹 그룹 사진」(2011)

21 「리오리엔트」(2012)

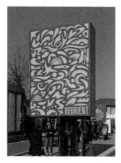

21

20 언제부터 한국 걸그룹의 인기가 대단하더군요. 어느 날 문득 그들의 인기 비결이
무엇일까에 대한 호기심이 들었어요. 저는 시각적인 요소가 상당히 큰 부분을
차지한다고 생각해요. 여러 명이 똑같은 춤을 추며 남성들을 시각적으로 자극시킨
게 성공 요인인 것 같아요. 물론 섹시 코드가 큰 역할을 했겠죠. '섹시 코드'와
'그룹'이라는 전략을 극대화해 본 작업입니다. 작업 타이틀은「걸 그룹 그룹 사진^{Girl}
^{Group Group Photo}」입니다.

21 이탈리아 피렌체에서 매년 남성패션 박람회 피티워모^{Pitti Uomo}가 열립니다.
박람회의 일환으로 그래픽 디자인 전시가 함께 개최되었고, '미래의 단어^{The}
^{words of the Future}'라는 테마로 포스터 작업을 의뢰해 왔어요. 미래의 단어를 하나
선정해 그 단어에 맞는 그래픽 작업을 하는 프로젝트였죠. 제가 선택한 단어는
'리오리엔트^{Reorient}'였어요. 새롭게 방향을 틀다, 새롭게 순응하다 라는 의미 정도가
되겠죠. 그래서 어떻게 이야기를 풀어갈지 고민하던 중 도시 브랜드가 떠올랐어요.
도시 브랜드는 항상 미래를 이야기하잖아요.
서울시나 송파구의 마크를 보면 미래를 상징하는 태양을 사용해요. 시청이나
구청 홈페이지를 가면 마크들을 다 분리해 모양마다 어떤 걸 이야기하고 있는지
친절하게 설명되어 있어요. 그중에서 미래를 표현하는 것들만 골라 재조합했어요.
결국 미래에 대한 이야기가 아니라 미래를 어떻게 이야기하는가에 대한 포스터를
만든 거죠. 미래를 표현한 방식의 아카이빙 포스터입니다. 처음에는 형태에만
초점을 맞추고 싶어서 색깔도 없이 화이트와 블랙만 사용했는데 그쪽에서 컬러
작업을 원했어요.

22 『그래픽』의 작업을 처음 맡았어요. 그동안 김영나 씨가 계간으로 일 년에 네 번씩
작업을 하다가, 이번에 시스템이 바뀌었어요. 일 년에 여섯 번, 격월간으로 나오게
되었어요.『월간 디자인』400호 특집에서『월간 디자인』아카이빙을 소개한
파트가 있었어요. 여기서 영감을 받은 출판사 측에서『그래픽』에서 심도 있게
다뤄보자는 기획으로 진행한 프로젝트입니다. 데이터가 상당히 방대했어요.

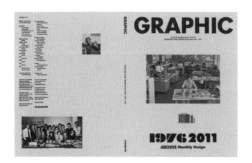

22 『그래픽 21호』(2012)

23 '열두 개의 방을 위한 열두 개의
이벤트'(2012)

ⓘ 옵셋인쇄
컬러 편집물을 만들 때 4가지 색을
조합해 인쇄하는 방식. 정밀한
화선이 표면이 거친 종이에도 선명히
인쇄되는 장점이 있다.

ⓘ 윤전기
회전하는 원통 모양의 판사이로
종이를 끼워 인쇄하는 기계. 인쇄기
중에 가장 인쇄 속도가 빠르다.

잡지 400권을 보고 자료를 취합한다는 것이 상당히 고된 작업이었습니다. 『그래픽』에서보는『월간 디자인』의 35년, 400권의 아카이빙에 대해 새롭게 접근하고 싶었어요. 전체적인 아이디어는 총 3개의 파트로 나누는 것이었습니다. 인물 파트, 작업 파트, 텍스트 파트입니다. 여기서 좀 특이했던 부분이 종이였어요. 전부 신문용지를 사용했는데, 앞쪽은 중질 갱지, 뒤쪽(텍스트 부분)은 살구색 중질지(문화일보 신문용지)를 사용했습니다. 살구색 중질지는 앞부분 용지보다 얇아 일반 옵셋인쇄°가 어려워 윤전기°로 인쇄했어요. 이번 작업을 하면서 알게 된 사실은 윤전기로 인쇄하면 인쇄물 질이 상당히 떨어진다는 점과 인쇄 후 용지의 크기가 준다는 점이에요. 예상했던 것보다 용지가 많이 줄어들어 옵셋인쇄물의 윗부분을 재단했어요. 용지의 사용은 경험이 중요한 것 같아요.

23 마지막으로 최근 작업을 소개할게요. 서울시립미술관에서 열린「열두 개의 방을 위한 열두 개의 이벤트」라는 전시를 위한 그래픽 작업입니다. 외부 현수막, 지하철 광고, 도록, 리플릿, 초대장을 제작했어요. 열두 개의 선을 하나의 시각 아이콘으로 대치한 형태로 열두 개의 방과 열두 개의 이벤트를 표현했어요. 이렇게 그룹 전시 작업을 할 때 디자이너의 표현이 들어갈 여지가 많은 것 같아요. 아무래도 개인 전시나 공연은 그 성격이 강하기 때문에 디자이너의 크리에이티브가 반영되는 데 제한이 있잖아요. 나름대로 상당히 흥미로운 작업이었습니다.

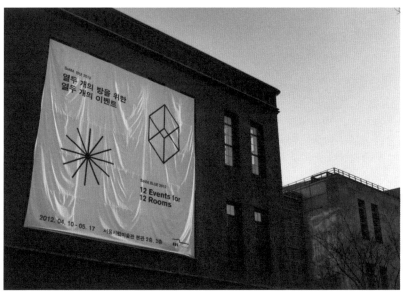

KYMN KYUNGSUN

1
0

제 디자인 작업에서 타이포그래피는 음식의 기본 재료와 같습니다. /
저에게 영감을 주는 것은 거리에서 만나는 일상의 언어들입니다. /
최근에 관심 있는 작업의 키워드는 '한국'입니다. / 만약 여건이 완벽하게
구비된다면 좀 색다른 골동품 가게를 해 보고 싶습니다.

김
경
선

나에게 영감을 주는 이미지 '일상의 언어'

건국대학교와 런던 센트럴 세인트 마틴스 대학(Central Saint Martins College of Art and
Design)에서 그래픽디자인을 공부했다. 제일기획과 흥디자인에서 디자이너로 일했고, 현재는
서울대학교 미술대학 디자인학부에서 학생들을 가르치고 있다.

오늘 강의의 주제는 '그래픽디자인, 시적인 언어로 이야기하기'입니다. 크게 타이포그래피, 에디토리얼 디자인, 브랜딩으로 나누어 봤는데요. 디자인에 대한 이해뿐 아니라 삶 전체적으로 갖는 고민에 대해서도 가인드라인을 찾는 시간이 되기를 바랍니다.

01

02

03

04

01 석사 과정 졸업 작품 '거리의 표지로 도시 읽기'

02 상업적인 홍보판을 메고 있는 아르바이트생

03 뉴욕 지하철 안의 파이프

04 한국에서 흔히 볼 수 있는 집 대문 / 뉴욕 차이나타운의 간판

ⓘ 집자
문헌 등에서 필요한 글자를 찾아 모음

01 벌써 10여 년이 지났네요. 석사과정 졸업 작품입니다. 'Reading a City through street signs.' 거리의 표지로 도시 읽기 정도로 의역할 수 있을 것 같아요. 사실 특별한 의도가 있었다기보다는 제가 워낙 길거리의 간판 언어들에 관심이 많았어요. 그래서 그걸로 어떻게 논문을 써 볼까, 프로젝트를 해 볼까 고민하다가 시작된 작업입니다.

02 논문을 쓰는 동안 거리를 배회하다가 이런 걸 보게 됐습니다. 사람인지 간판인지 헷갈리는, 일종의 현상이죠. 사진에 보이는 사람은 시급을 받고 일하는 아르바이트생인데, 우리나라 종로 같은 메인 거리에서 상업적인 홍보판을 메고 있는 이 사람은 상당히 기능적인 역할을 하는 매체라고 생각해요. 상업주의 사회에서 이런 현상에 관심을 가진 건 거리에 있는 언어들, 사인에 대한 관심에서 시작되었습니다.

03 뉴욕의 지하철 안에 있는 파이프인데요. 제가 보기엔 꽤 중요한 배선들인 것 같은데, 임시로 이름표를 달아서 스피커 라인, 전기 라인 등 여러 가지 배관들을 분류해 놓은 모습을 보고 도시 속에 상당히 여러 가지 종류의 언어들이 존재한다고 생각했습니다.

04 이 사진은 한국에서 흔히 볼 수 있는 집 대문인데, 이 대문 역시 다각적인 기능을 하는 것으로 여겨집니다. 2000년대 초반에 전주에 가서 찍은 사진인데 대문에 '개조심'이라는 사인도 있고 우체통, 이삿짐 정보, 배달음식점 등 생활에 필요한 정보들이 다 게시되어 있어요. 손잡이는 악귀를 쫓는 어떤 상징적인 심벌을 포함하는 형태가 많았어요. 뉴욕의 차이나타운에 갔더니 영어를 주로 사용하는 도시임에도 불구하고, 한자로 글로벌 브랜드가 표시되어 있는 것도 볼 수 있더라고요. 도시에 있는 간판들, 거리 언어들은 상당히 도시의 문화와 관습과 언어와 여러 가지 환경, 사회적인 이슈를 보여준다고 생각했습니다.

05 텍스트들을 어떻게 옮겨볼까 고민하다가 엽서 스무 장으로 작업을 했어요. 한국도 그렇긴 한데, 주로 유럽에 가면 관광지마다 장소를 상징하는 엽서를 팔지 않습니까? 그래서 피카딜리 서커스에 있는 엽서를 텍스트로 치환하는 작업을 했어요. 마치 100년 뒤에 왔을 때 그 브랜드가 사라지고 나면, 그게 브랜드인지 지역 이름인지 아니면 새로운 언어인지 모를 가장 중성적인 형태의 텍스트로 옮겨왔어요. 그걸 기록하는 방식은 당시에 가장 전통적인 방식이라고 할 수

① 있었던 레터프레스로 했어요. 활판인쇄 방식으로 하나하나 집자°를 했는데 아주 현대적인 언어를 아주 전통적인 언어로 만들면서 생기는 충돌? 그런 걸 보고 싶어서 만든 엽서 세트입니다.

06 빅벤이라는 애칭으로도 불리는 영국 국회의사당에는 별로 특별한 언어가 없었어요. 관계자 혹은 정치인들의 차들이 쭉 주차되어 있었는데, 그 차들의 번호판이에요.

Samsung,
CocaCola,
Nescafe.

McDonalds,
Tdk,

Carlsberg,
Carlsberg,
Carlsberg,
Sanyo.

Burger king,
Boots.

05

The House meet at 2.30 pm.

IN,
G245 VYU,
R76 HCTP,
V449 LGN,
P599 RYO,
M179 OAC,
S616 LFL,
P690 CWP,
N132 ENK,
M83 VTM,
P397 JWF,
R235 KJN,
S595 KDD,
R967 MGC,
P880 POV,
G80 VUU,
M330 MUW,
P589 PLH,
B9 TCJ,
R945 EMV,
. . .
OUT.

The Houses of Parliament, London, 2000

06

05 피카딜리 서커스의 엽서를
텍스트로 치환한 작업

06 영국 국회의사당에 주차된
차들의 번호판으로 만든 작업

07 「니칸 스포츠, 일간 스포츠」 작업

영국의 차 번호판 시스템은 매년 알파벳을 하나씩 부여하는 방식입니다. 1998년 차는 's', 1999년 차는 't', 이런 식으로 일련기호를 부여해요. 그것만 봐도 대략 몇 년도 등록한 차인지를 알 수 있고, 지역적인 기반도 알 수 있는 거죠.

어떤 영국인들은 국회의사당을 보면 예전의 1970년대에 있었던 폭탄 테러 사건을 연상하는 것처럼 같은 장소라도 다양한 기억이 주어져요.

여느 낭만적인 여행지에서도 어떤 사람은 몸이 아프거나 하는 어려움을 겪었을 수도 있고, 또 어떤 사람은 상당히 달콤한 시간을 보냈을 수도 있죠. 같이 간 동반자나 당시의 컨디션 등이 오히려 여행지의 구경거리보다 더 강력한 것처럼 장소에 대한 각자의 고유한 기억이 있습니다.

07 두 번째 프로젝트는 서울과 동경의 디자이너들이 교류한 전시로, 스포츠 신문 두 개를 비교했어요. 전시의 제목은 「서울동경24시」였습니다. 사실 이 전시를 시작한 계기는 단순했어요. 경기대 강윤성 교수님께서 발의하여 월드컵에서 한국 선수 11명, 일본 선수 11명이 만나는 것처럼 한국 디자이너 11명, 일본 디자이너 11명이 모여서 작업을 해 보자고 제안했어요. 한 해는 서울에서 하고, 다음 해는 동경에서 전시하는 식으로 2~3년을 했는데요. 단순한 이유의 전시였지만, 디자이너로서 서울과 동경, 한국과 일본을 다시 한 번 고민하는 시간이었던 것 같아요. 어렸을 때 일본 TV만화를 많이 보고 자랐는데, 과자 등의 다양한 식생활에도 일본의

07

문화가 깊숙이 내재되어 있다는 것을 느꼈어요. 은근히 잠재돼 있는 것도 많고요. 그러다 성인이 되면서 조금씩 배신감을 느끼게 돼요. 일본에 출장 갔을 때 『일간스포츠』라는 신문을 봤는데요. 우리나라 신문이랑 제목도 같고 타이틀이 있는 위치도 같았어요. 예전에는 헤드라인의 타이포그래피나 색상 안배까지 거의 유사했더라고요. 그래서 이게 닮은 건가, 아무 생각 없이 영향을 받은 건가 고민을 했어요. 그러면서 「니칸 스포츠, 일간 스포츠」 작업을 하게 되었고, 서로 특징적인 형태만 남기고 나머지 부분을 제거했어요. 두 신문의 서로 유사한 점, 공유하고 있는 점 등을 부각하기 위해 포스터를 두 개 만들어서 이렇게 나란히 놓았습니다. 글자에 노란색 테두리, 글자 바깥에 빨간 테두리가 있고, 심지어는 글자의 테두리를 두세 번 두르기도 하는 방법까지 거의 유사했어요. 그런데 이 작업을 하기 전에 바뀌었더라고요. 지금은 쇄신해서 스포츠신문이 굉장히 다양한 형태로 바뀌었는데, 불과 2000년대 초반만 하더라도 일본과 조판방식 등이 거의 유사했어요. 다른 게 있다면 일본은 세로 쓰기를 유지했고, 우리는 가로 쓰기를 하는 정도였어요. 그런 불편한 진실을 보여주고 싶었던 작업입니다.

08 기업의 연차보고서나 홍보 브로슈어 작업을 할 때는 영어 표기를 많이 쓰는데요. 물론 기업의 요구도 있지만 디자이너 스스로도 상당히 글로벌 기업의 이미지를 주기 위해 영어로 된 헤드라인이나 장식적인 기능으로 영문을 많이 사용합니다. 그런 것에 대한 약간의 반성 같은 것의 작업으로 「한글의 꽃을 피우다」라는 기획전 때 한 작업입니다. '낫 놓고 기역자도 모른다.' 라는 속담이 있는데 무식한 사람을 표현할 때 쓰는 속담이죠? 사실은 글자를 아는데도 불구하고 안 쓰고 덜 쓰는 현실에 대한 자아비판 식으로 작업을 했습니다. '한글을 써 본 기억이 안 나.', '쓴 걸 본 기억도 없어.' 이런 식으로. 기역자 형태와 유사한 여성이 다리를 꼰 형태는 사실 좀 중의적이긴 한데 「원초적 본능」의 샤론 스톤이 다리를 꼬면서 뭔가 시선을 다른 데로 돌리고, 본질을 흐리게 해서 도망가고 싶어 하는 마음, 이런 것들과 중첩시켜서 표현했어요. '기역이 안 나' 시리즈로 'ㄱ', 'ㄴ', 'ㄲ' 이런 것들로 작업을 했습니다.

09 키티 캐릭터가 지금은 거의 마흔이 다 된 것 같은데, 이 당시에는 30대 초반인가 후반인가를 기념하는 전시가 있었어요. 키티 전시를 일본, 중국, 홍콩을 거쳐 한국에 와서 했는데, 상당히 많은 형태의 변종 키티가 있을 거라 예상했어요. 키티 캐릭터로 가방을 만든 작가도 있었고, 실제 키티 형상을 변형시킨 작가도 있었어요. 키티의 특징은 입이 없는 거라고 하더라고요. 그래서 눈 두 개랑 코 하나로 타입페이스 키티를 만들었어요. 63빌딩 꼭대기에 있는 갤러리에서 전시를 했고요. 타입페이스 이름처럼 아방가르드 키티라고도 하고, 길 산스 키티, 바우하우스 키티라고도 했어요. 나중에 엽서도 만들었어요.

08

08 '기역이 안 나' 시리즈

09 타입페이스로 만든 키티 형상

09

2 February 2010

3 March 2010

7 July 2010

11 November 2010

10

10 2010년도 서울대학교의 탁상용 캘린더 작업인데요. 학생 두 명과 같이 작업을 했습니다. 여러 가지를 마음대로 해 볼 수 있었던 작업이었어요. 서울대학교가 가지고 있는 여러 가지 장소적인 특징도 살펴야 하지만, 이런 작업을 할 때는 여러 가지 장소가 내포하고 있는 의미들도 포함해야 하는 것 같아요. 서울대가 관악산으로 이전해 온 게 1970년대예요. 당시 워낙 학생들이 데모를 많이 해서 대학로에 있던 학교를 몇 번 이동시킨 끝에 1978년에 서울 관악산으로 결국 옮겼어요. 이곳과 현재 서울대학교 병원이 있는 옛터인 연건동을 중심으로 리서치를 하러 다녔어요. 캘린더의 열두 달을 전공별로 안배하는 식의 막연한 생각도 했지만, 주로 형태적 특징을 위주로 서울대학교의 물리적인 공간을 타이포그래피적으로 해석해 본 겁니다. 캘린더니까 앞면에는 사진이 있고 후면에는 숫자가 있는데요. 어떤 건 숫자 2를 약간 형상화한 형태로 만들었고 각각의 달은 타입페이스를 한 가지로 통일하고 문장부호를 이용해 공휴일과 요일을 표시했습니다. 예를 들면, 2월의 경우 일요일에는 밑줄을 두 줄 긋고, 평일에는 한 줄을 긋는 거죠. 3월은 오래된 인문대학 건물 창틀에서 발견한 '3'자의 형태입니다. 여기는 휴일을 점선으로 표시했어요. 아래 왼쪽은 김수근 선생이 설계한 미술대학 건물 내부의 계단형태에서 찾은 '7'자의 형태입니다. 일요일을 파도 타는 선으로 표시했고, 11월은 도서관 서가에서 발견한 '11'자의 형태입니다.

11 서울대 독문과에 고원 교수님이라고 예술에 관심이 많은 교수님이 계세요. 시각 시를 쓰시는 분인데 그분이 만든 공간이 있었어요. 갤러리이긴 한데, 전시를 별로 안 하는 것 같더라고요. 요즘 없어진 것 같기도 하고요. 당시 이 공간의 이름을 '문예공간 이응'이라고 지으셔서 제가 좀 가변적인 타이포그래피 형태로 로고 타입을 만들었어요. 이응을 동그라미, 문장부호, 마침표랑 문장부호 중에 있는 세로선과 슬래시(/)를 가지고 만들었습니다. 물론 제가 베이스라인을 조절하긴 했는데, 기본적으로 이렇게 해 놓고 타입페이스를 바꾸면 다양한 형태의 로고 타입이 나올 수 있게 돼요. 요즘 유행하는 유연한 아이덴티티까지는 아니지만, 단순무식한 방법으로 다양하게 만든 이응의 로고예요.

12 서울대 조형연구소에서 나온 『조형지』를 위해 디자인한 로고 타입입니다. 제가
보기에는 이전에 한자로 작업한 레터링이 더 좋은 것 같아요. 오랫동안 지켜온 걸
바꿔야겠다는 어떤 의지에서 시작한 작업이에요. 바우하우스라는 타입페이스에
있는 문장부호만 가지고 만들었어요.

13 한국타이포그라피학회에서 2010년 첫 번째로 가졌던 「시각 시」 전이에요.
시의 긴 발음을 표시한 전시였죠. 視詩, 시각 시라고 해서 '시: 시'라는 제목을
붙였어요. 이상 탄생 100주년을 기념하는 전시였습니다. 그래픽 아이덴티티고요.
지금은 없어진 한국디자인재단에 있던 공간에 '시: 시'라는 사다리꼴 형태로
다양하게 배너를 걸었어요. 구체시라 하기도 하고, 시각 시라 하기도 하는 전시를
연 거죠. 시각 시에 대한 얘기를 조금 더 해 드리면 시각 시는 19세기 후반에
남미와 유럽에서 동시에 발생했다고 하는데, 20세기에 너무나 다양한 형태로
발전하면서 유명무실해졌죠. 제가 런던에서 시각 시 전시를 한번 본 적이 있는데,
매체가 너무 다양했어요. 시각 시가 발전하면서 영상언어를 차용하기도 하고
설치와 조소까지를 포함하면서 현대미술전이 되어버렸는데, 본인들은 계속
시라고 주장하고 있어서 장르에 괴리가 생긴 것 같습니다. 이 전시는 그나마
한국타이포그라피학회가 주최하고, 문자에 기반한 전시였기 때문에 문자로서의
접근이 가능했지만 제가 당시에 논문을 쓰면서 참고한 시각 시는 향후의
향방이 상당히 고민되는 장르였습니다. 열려 있다고는 하나 너무 열려 있었던
거죠. 어쨌든 시라는 언어가 가지고 있는 함축성이나 압축미 같은 것은 그래픽
디자인하는 친구들과 저에게는 상당히 중요한 공부가 되는 것 같습니다.

14 다음으로, 한글날에 문화체육관광부 건물 앞에 현수막을 거는 작업이었는데요.
슬로건은 그때마다 정책적으로 정해지는 것 같았는데, 당시에 주어진 슬로건은
'한글, 세상과 어울림'이라는 주제였어요. 그 슬로건에 걸맞게 세상의 모든
요소들을 한글의 자모음으로 치환시켜서 한 작업입니다. 'ㄴ'자를 장화로
한다든지 'ㅇ'자를 공으로 한다든지 줄자로 'ㄹ'을 만드는 식으로 해서 한글의
자·모음들을 연상시키는 오브제들을 만들었어요. 해례본 용자례에 보면 각각의
발음을 알려주기 위해서 'ㄱ'은 감자의 첫소리다, 'ㅂ'은 벌 자의 첫소리다, 이런
식으로 용자에 대한 예를 들어주는 해례본이 있는데요. 그 텍스트를 참고해
단어들을 추렸습니다. 감, 노루, 팥, 벌, 키, 야, 널, 서리 등의 한글의 자음모음을
설명하기 위해 사용된 단어들을 모아서 그 단어들을 가지고 작업을 했습니다.
처음에는 감, 이, 키 이런 식으로 형태와 내용도 약간 통할 수 있게 작업을 했는데요.
저는 파란색 하늘을 띄우는 계획을 했었어요. 근데 당시에 무슨 국제적인 행사가
있었어요. 이때 외교부 인선 파문 사태가 있어서 정부가 우울한 해였기 때문에
푸른색이 좀 우울하다, 색깔을 바꿔 달라는 요구가 있었어요. 그래서 상당히 여러

12

13

12 『조형지』로고 타입

13 「시각 시」전(2010)

한글,
세상과
어울림

Hangeul,
in harmony with
the world

564돌
한글날

15

가지 과정으로 논의를 했습니다. 전면적으로 크기도 줄고, 형태도 재기발랄하게
하고, 색상도 바꿨어요. 결국 한글 자·모음으로 찾은 오브제들을 가지고 '한글,
세상과 어울림'이라는 슬로건을 걸었습니다.

15 2010년에는 주어진 주제가 '한글로 통하다'였는데요. 통한다는 것이 어떤
통로로써의 통하다 또는 잘 연결되어 있다 등 여러 가지 중의적인 뜻이 있다고
생각을 했어요. 소통하다, 흐르다, 교류하다라는 의미의 그래픽 모티브를 흐르는
선으로 만들었습니다. 그 흐르는 선의 모티브를 가지고 한글 자음의 오행과 모음의
음양을 조합했습니다. 음양을 둥근 형태와 각진 형태 또는 삼재에서 차용을 하였고
자음의 다섯 자음을 오행에 기초해 ㄱ,ㄴ,ㅁ,ㅇ,ㅅ으로 표현했습니다. 이것들을
섞어서 '한글로 통하다'는 슬로건을 만들었고, 이것을 전면적으로 확대할 때는
좀 더 여러 가지 시각적인 모티브가 포함되어야겠다 싶어서 시뮬레이션을 한번

해 봤습니다. 실제 적용한 사진을 보면 왼쪽 상단에 산도 있고, 일월오봉도 같은 곳에 있는 것처럼. 때마침 G20이라는 국제행사가 있어 오른쪽에 뭔가 '세계로 통한다'는 느낌을 넣어달라고 해서 세계지도도 넣었습니다. 폭이 50m 정도되는 꽤 큰 작업이었고, 제가 해 본 작업 중에 가장 큰 작업이었던 것 같아요.

16 '파주 북소리'라는 파주시에서 열리는 책 축제의 포스터 디자인인데요. 거리가 멀지만 출판단지가 있는 파주에서 즐겁고 참여가 높은 축제를 하고 싶다는 취지로 출판사 대표들이 모여서 조직을 하고 파주시에서 후원한 전시여서 북소리가 나고 춤추듯이 음성적인 특징을 시각화한 작업입니다.

17 다음은 서울대에서 특강 형식으로 매학기 4명씩 초대하는 타이포그래피 워크샵의 포스터들입니다. 강사가 올 때마다 교정을 한 번씩 냈어요. 처음에는 노란색만 있었고 그 다음 주에는 빨간색과 두 개만 있었고, 학기 마지막이 돼서야 네 개가 다 있는 형태의 포스터가 된 결과입니다.

16 17

18 　2009년 1학기 때 포스터입니다. 이때부터는 오시는 분들한테 뭐 본인이 사랑하는 텍스트나 심벌 같은 것을 하나씩 달라고 해서 그걸 가지고 만들었어요. 한 명씩 오실 때마다 빨간색 테이프로 지우기도 했고요. 왼쪽은 2009년 2학기 포스터로, 강의자가 좋아하는 글자들을 받아서 만든 포스터에요. 한자 '시詩', 'ㅎ'자를 이용제 선생님이 주신 것 같고, 가운데 동그라미는 단국대학교 tw동아리에서 줬고, 마지막에 있는 에스차트는 유지원 선생이 주셨어요. 그다음 해에도 이렇게 글자들을 받아서 포스터를 만들었어요. 이 세미나를 녹취, 정리해서 책으로 출간했고, 마지막 강의 때 그 전에 했던 강의록을 다 넣어서 포스터를 만들었습니다.

16　파주 북소리 포스터(2011)

17　타이포그래피 워크샵 포스터

18　타이포그래피 워크샵 포스터

18

19 미술관 리움의 건축물 가이드북입니다. 리움은 2005년도에 만들어졌어요. 리움은 '이건희 뮤지엄'이란 뜻으로 한국의 여러 가지 시스템을 보여주는 재미난 현상이자 프로젝트였던 것 같습니다. 계획은 1995년 정도부터 시작됐어요. 첫 번째 리움을 디자인한 프랑크 게리는 빌바오의 구겐하임 미술관을 디자인했죠. 현재 경복궁과 삼청동 들어가는 입구 오른쪽에 미국대사관 직원 숙소가 있는데요. 거기 동십자각에서 안국역 가는 사이에 왼쪽에 큰 벽이 있고, 백상예술관 가기 전에 높은 벽이 있습니다. 그 부지가 사실은 리움 후보지였고 그 지역을 콘텍스트로 해서 프랑크 게리가 디자인한 빌바오의 구겐하임 미술관과 상당히 유사한 모형의 삼성미술관이 세워질 계획이었다고 합니다. 근데 그 계획이 IMF로 갑자기 취소됐어요. 물론 설계비와 그 전까지의 경비는 다 지급을 했을 텐데, 실제 구현이 안 된 겁니다. 그 이후에도 여러 우여곡절을 거쳐 현재의 한남동에 자리를 잡게 되었고, 건축가 셋이 다시 작업을 했습니다.

건축물 가이드북은 오랫동안 뮤지엄 샵에 있어야 할 책이기도 하고 사람들이 흥미 있어 하는 책인데요. 이후에 가벼운 버전으로 다시 만들었어야 하는데, 아쉬운 마음이 있어요. 이 책은 사실 기록에 충실한 책이었어요. 많은 건축물 가이드북, 뮤지엄 북들을 참고하며 좀 더 멋지게 만들고 싶었지만 여러 가지 과정으로 썩 마음에 들게는 못 나왔어요. 렘 콜하스, 장 누벨, 마리오 보타 세 건축가들의 건축물들과 적정한 컬렉션의 일부가 포함되어 있는 형태의 작업입니다.

리움 오프닝 할 때 심포지엄을 했는데 세 명의 건축가가 모두 왔습니다. 교보빌딩을 짓기도 한 스위스 건축가 마리오 보타가 가장 연로한 건축가였고, 그다음이 프랑스 건축가 장 누벨이고, 마지막이 렘 콜하스인데요. 앞의 두 건축가가 상설 전시관을 설계했고, 렘 콜하스가 지금 기획전시를 하고 있는 건물을 건축했는데, 건물 안에 블랙박스라는 공간이 또 들어가 있는 형태로 만들었어요. 건축적인 콘텐츠와 구조적인 특징이 조화로운지는 모르겠지만, 당시 건축계에서 관련 토론을 많이 했었어요. 세 건축가는 맥락이 같지도 않고 아무런 관련도 없는데 하나로 묶을 수 있었던 힘은 삼성의 자본력인데 그것 또한 무시할 수 없는 사실이죠. 상당히 기이한 현상이고, 이들이 모였던 자체가 상당히 이례적이에요. 그래서 공동작업이라고 하기 어려운 공동작업이었기 때문에 흥미로웠던 것 같아요. 가이드북은 1년 10개월간 작업을 했는데 사실 그 전의 사전작업까지 하면 3년 정도 걸렸고, 데크 위에 올라가서 크레인 촬영까지 했어요. 전경 사진을 찍기 위해. 눈 덮인 설경을 찍고 싶었는데, 이상하게 그해에는 눈이 안 쌓여서 눈만 오면 새벽에라도 크레인을 타고 올라갔어요. 여러 우여곡절이 많았던 작업이에요.

20 한솔그룹이 40주년을 맞아서 『한솔그룹 사십년사』를 만들었어요. 회사의 역사를 기록한 히스토리 북인데요. 1년 정도의 제작 기간이 걸렸어요. 아래는

19 리움 건축물 가이드북

20 히스토리 북『한솔그룹 사십년사』

21 서울대학교 미술관「막스
베크만전」도록(2007)

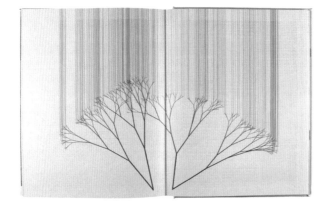

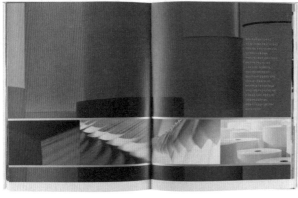

김수정 선생님의 디지털드로잉인데 나무를 모티브로 만든 작업이에요. 여기에
이어령 선생님께서 글도 쓰셨어요. 종이라는 특징을 미래적 가치로 발전시키는
아이덴티티로 했습니다. 나무의 펄프에 대한 작업들을 통해 종이의 미래를
그려내는 디지털 작업도 했어요.

21 2007년에 서울대학교 미술관에서 했던 전시 도록이에요. 독일 표현주의 작가 막스
베크만의 도록을 하면서 엽서도 같이 만들었어요. 전시관이 유리가 앞에 있고 뒤에
계단이 있는 형태의 구조라서 연대기를 정리해서 벽면에 크게 게시를 하고, 어록을
정리해서 유리 벽면에 마치 막스 베크만이 와서 한마디 하는 것처럼 전시 디자인을
했습니다.

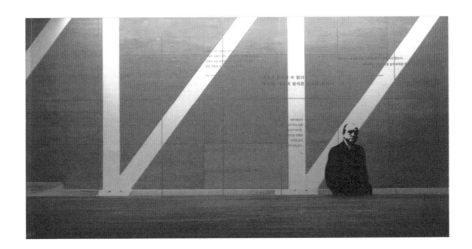

21

22 젊은 건축가상 기념
도록 내지 / 표지(2011)

22 2011년에 새건축사협의회에서 선정하는 젊은 건축가상 기념 도록인데요. 1회는
정병규 선생님이 디자인하고, 2회는 안상수 선생님, 3회는 김두섭 선생님, 그리고
4회는 제가 디자인했습니다. 이 상이 생긴 이유가 건축계는 본인의 작업을 신나게
할 수 있는 기회가 60대 정도가 되어야 주어진다고 하더라고요. 55세 정도부터
본인 작업이 전 세계에 하나씩 하나씩 생기게 되는 거죠. 리움을 건축한 세
건축가도 2005년도에 모두 60대 전후였어요.
서울시와 같이 협력해서 젊은 건축가들을 육성한다는 차원에서 기획된 상이에요.
도록은 그 전에 작업한 디자이너가 다음 디자이너를 선정하는 식으로 했어요.
상당히 젊은 기운을 느낄 수 있게 기획된 프로젝트였는데 2011년부터 좀 축소가
됐어요. 문화체육관광부의 예산이 줄어서 수상하는 건축팀도 3팀으로 줄었고요.
저는 이때 선정된 건축가들의 건축물이 외형적으로 매력적이라기보다 내용과 선
자체가 의미 있다고 생각했어요.
띠지를 떼면 표지가 없는 형태로 책의 등이 그대로 드러나는 형태로 책을
만들었고요. 그리고 인쇄 넘기기 일주일 전, 수상자들에게서 전시 오프닝 하면서
대담한 내용을 넣고 싶다는 요청이 왔어요. 그래서 방법을 찾던 중에 녹취한
텍스트를 깨알같이 기록해서 책의 앞, 뒤로 형광색 종이에 담았어요. 그러면서
그것과 연결성이 있게 띠로 한 번 강조를 했어요. 앞쪽에 형광색으로 된 형태의
텍스트가 보이고 그것들이 지나가면 건축가들의 작업이 먼저 나오고, 자기 생각을
담은 텍스트 기반의 글들이 나오도록 했어요. 건축가들의 스케치로 도입부를 했고,
종이를 달리해서 양장제본으로 제작을 했습니다. 실제로 판매가 되고 있는데요.
현실적으로는 많이 팔릴만한 책들은 아닌데 내용을 쓴 건축가들의 생각도
존중해야 되는 것이라 적절한 판매와 연결될 수 있는 형태로 취하기 위해 형광색
종이를 앞, 뒤로 넣기도 했고, 띠지가 내지를 감싸고 있는 형식으로 제작을 했어요.
23 스토리텔링으로써의 브랜딩 첫 번째 작업은 동물병원인데요. 제가 공부하고
와서 처음으로 만든 동물병원 아이덴티티에요. 지금은 없어졌는데 대치동에
있던 세인트필립이라는 동물병원의 아이덴티티입니다. 평평한 위치에 가림막을
만들고, 오렌지라는 기본 컬러에 강아지 실루엣을 넣었어요. 입구에 동물 털을
연상시키는 발판을 천장 위로 붙였고, 안내데스크에는 동물들의 울음소리가
들리도록 했어요. 수술대에서는 동물들의 비명을 타이포그래피로 넣었어요.
거기가 생사의 갈림길이 되기 때문에.
미용실 안은 좀 컬러풀한 그래픽을 넣었어요. 실제 파충류나 토끼 같은 동물들이
오는 횟수는 드물겠지만 어쨌든 동물병원이니까. 오픈하기 3주 전에 광고로
신문에 삽입할 것도 만들었어요. 애견수첩도 만들었는데, 앞뒤로 컴퓨터 자수를
넣었어요. 이걸로 당시에 상도 탔습니다.

24 이건 2002년에 지하철 한 칸을 축구열차로 만든 작업이에요. 축구장으로 만들고 자리는 코칭 스태프 자리로 설정했어요. 전체적인 건축은 홍익대학교에서 건축 가르치시는 김동진 선생님이 맡았고, 옵티컬아트처럼 축구공이 날아다니는 연출을 하기 위해 벽에 축구공을 붙였어요. 그리고 지하철에 앉으면 코칭 스태프가 되어 작전판을 앞에 두고 이야기 하게 되고. 열기구 풍선을 띄워서 마치 중계하는 것처럼 만들었어요. 당시 신문선 아나운서 등 재미난 중계 아나운서들이 많았거든요. 뭐 이런 식으로 지하철 작업을 많이 했었어요. 그러다가 대구지하철 참사 일어나고 전부 사라졌어요. 가연소재들이 사고에 큰 피해가 되잖아요…….

25 2002년도 코리아 포스터 비엔날레는 한국디자인진흥원이 분당 야탑동으로 가면서 야심차게 시작했지만 한 해밖에 못하고 중단된 행사예요. 그때 한 전시의 시각 상징과 포스터입니다. 포스터를 상징하는 비례를 만들고, 'Korea'의 'K'자를 타이틀로 만들었는데요. 아래는 포스터라는 지면을 바닥에 깔고 거기서 뽑힌 애들이 전시가 되는 형상으로 그래서 위에는 K자 포스터를 상징하는 심볼 또는 상징을 썼어요. 전시의 그래픽은 오렌지색이랑 은색을 써서 포스터와 좀 구별되게 했습니다.

24

25

갤러리현대에서 자회사 개념으로 만든 do아트라는 갤러리가 있는데요. 인사동에 있는 그 공간을 리노베이션한 작업이에요. 제가 가림막을 제안해서 공간을 조금 확대시켰어요. 갤러리 현대의 대표 아들이 도 씨에요. 그래서 도아트인데요. '두아트'랑 발음이 비슷해서 두아트가 됐고, 두아트처럼 'do be', 'do sleep', 'do smile' 이런 식으로 강조어로 'do'를 앞에 붙였고, 창의적인 동사 14개를 만든 작업이라서 'do아트'라고 했어요.

먼저 공사현장에서 공간을 바꿔서 아래쪽에 낙서를 할 수 있도록 만들었어요. 멋있게 '모텔'이라고도 쓰고. 그리고 do smile, do run, do jump 등의 아이콘으로 바뀌면서 변화를 알려줍니다. 인사동은 엄격하게 영어 등 외래어 표기가 제한되는 공간이잖아요? 스타벅스도 한글로 스타벅스라고 써야 되는데, 임시가설물이라 이렇게 여러 가지 장난이 가능했고요. 실제로는 영어로 큰 표기를 할 수 없습니다. 당시에는 매장도 있고, 전시장도 있었는데 지금은 많이 바뀌었습니다.

26 do 아트 프로젝트

27 아티제 베이커리 애플리케이션 작업

27

27 호텔 신라에서 만든 아티제 베이커리인데요. 심벌은 미국의 랜도에서 만들어왔고 저희는 애플리케이션 작업을 했어요. 홍디자인에 근무할 때 한 작업인데, 프랑스에 있는 폴이라는 레스토랑을 벤치마킹 대상으로 했어요. 실제로 뉴욕에 있는 일러스트레이터한테 로케이션 스케치를 하라고 해서 강아지를 묶어 놓고 안에서 이야기하는 장면 등을 일러스트레이션으로 차용했죠. 내부를 스토리가 있는 공간처럼 만들기로 해서 베이커리 안이 공원처럼 느껴지게 하는 방향으로 잡았어요. 일러스트레이터는 본인의 생각을 그림으로 그렸는데 처음에는 지금이랑 톤이 많이 달랐어요. 몇 차례 방향을 잡아주고, 가이드를 하면서 지금의 톤이 나왔어요. 디자이너의 역할이 특별히 없어 보이지만, 전체를 이끌어가는 중요한 역할이에요. 사진가, 일러스트레이터, 카피라이터 등 다양한 크리에이터들을 적절하게 조율하고, 순서를 만드는 코디네이터 역할을 하면서 전체적인 프로젝트 매니징을 하는 거죠. 그래서 뉴욕에 있는 친구들에게 몇 군데를 로케이션 테스트 해보라고 하기도 하고 약간 우화적인 소재를 넣어보라고 요구도 하고 빵 비가 내리고 머리에서 뭔가가 자라는 식으로도 해 봤어요. 어떤 사람은 좀 엽기적이라고 하더라고요. 다양한 이야기를 적절하게 잘 섞어 놓으면 위트 있는 형상의 그래픽을 만들 수 있어요. 당시에 일러스트레이션을 본격적으로 차용하자고 해서 이 이후로 일러스트레이션이 카페나 베이커리 공간에 많이 생겼어요. 빵을 포장하는 패키징 박스가 300가지 정도 됐는데, 그것의 형상을 만들기 위해 밀가루 반죽을 하기도 했고, 밋밋한 밀가루 색깔을 내려고 크라프트지 같은 데 여러 차례 테스트를 했죠. 종이 색깔은 같은 하얀색이지만 밀가루 반죽한 색깔을 내기 위해 일러스트레이션을 더 했어요.

28

28 갤러리아 백화점이 2004년 이후에 두 번의 리노베이션을 했는데, 이때는 쇼핑백을 중심으로 그래픽 애플리케이션을 바꾸는 작업을 했어요. 시각적인 BI를 발전시킨 거죠. 근데 갤러리아의 원래 로고는 버릴 수가 없을 것 같아서 쇼핑백에 'g bag'이라고 붙이는 게 당시의 디자인 기획안이었어요. 건축적인 특징을 차용한 여러 가지 디자인들을 포함한 작업을 했는데요. 먼저 참고할 만한 쇼핑백을 수집했습니다. 책에서 찾기도 하고, 직접 가서 찍어오기도 했어요. 당시에 조사해 보니까 미우미우 쇼핑백이 제일 비쌌어요. 미우미우 쇼핑백은 쇼핑백 단가만 몇 만 원 정도 한 것 같아요. 어쨌든 저희는 'g'라는 콘셉트를 가지고 작업을 했는데요. 쇼핑백과 관련된 이야기는 많죠. 미국에 있는 블루밍데일이란 백화점은 빅브라운 백, 미디움브라운 백, 스몰브라운 백이라는 쇼핑백이 있고, 동경의 미츠코시와 마쓰야긴자 백화점 간의 쇼핑백 크기에 관한 일화도 재밌는 예고요. 이처럼 쇼핑백은 상당히 사업주의 아이콘 같은 역할을 해요. 그만큼 매력적인 존재죠. 그래서 작업할 당시 갤러리아의 브랜드 가치를 높이기로 하고 다양한 소문자로 작업을 했어요. 갤러리아 서울점이 패션이 특화되어 있는 곳이라 패션을 강조한 특징을 넣어 보기도 했고요. 글자가 중첩된 이미지는 백화점 건물의 표피에서 가져 왔고, 일러스트레이션도 넣어 봤어요. 그리고 점점 클라이언트가 개입을 하면서 메인 로고가 파란색인데 파란색을 넣어 달라, 특정 그림을 넣어달라는 등의 요구가 있었어요.

쇼핑백은 크기를 예상해서 작업할 수도 있지만, 실제로 만들어 보면 느낌이 많이 다르더라고요. 실제 사이즈와 비례도 제안해야 해서 당시 디자이너들이 쇼핑백을 엄청 많이 만들었어요. 나중에는 거의 쇼핑백 만드는 달인이 됐어요. 전개도만 보면 대충 어떤 형상인지 알 정도로. 쇼핑백과 포장지, 리본과 포장 방법까지

만들었고요. 끈의 종류와 끈 다는 곳의 폭, 끝의 높이 등에 따라서 디테일이 상당히
다르거든요.

29 유럽에 유무형의 문화재산을 지키는 내셔널 트러스트라는 기관이 있는데요.
한국에도 문화유산국민신탁이라는 조직이 생겼어요. 이 단체의 시각 상징 작업을
맡았습니다. 문화재청 산하조직으로, 국고가 출연되기는 하지만 국민들의 기부금,
후원금 등도 있는 것 같고요. 문화재로 지정하기는 애매하고, 자본의 논리로
허물어지기 쉬운 대상을 지키는 일을 합니다. 문화의 초석이다, 주춧돌이라는
콘셉트로 작업을 했어요. 기둥의 주춧돌 중에서 기둥을 꼽는 위치를 음각으로
파놓은 형태가 있었어요. 유홍준 당시 문화재청장이 답사한 고사찰터에서 발견한
모습을 차용했고요. 'ㅁ'자이기도 해서 훈민정음으로 집자했고, 심벌은 처음에는
다크 그레이로 제안을 했는데, 어떤 분께서 상갓집 같다고 해서 파란색으로
바꿨습니다. 돌멩이나 주춧돌 느낌을 내기 위해 디테일을 많이 살렸습니다.

28 갤러리아 백화점 쇼핑백 디자인

29 문화유산국민신탁 시각 상징 작업

29

30

30 '쌀과밀' 브랜딩 작업

31 금강산을 주제로 한 시각 시 작업

30 동교동에 있는 SK네트워크의 행복나눔재단이라는 곳에서 만든 쌀과밀이라는
레스토랑인데요. SK그룹에서 멘토를 붙여서 어려움에 처해 있는 고등학생들을
재교육하는 역할을 하고 있어요. 재교육은 뮤지컬, 자동차 수리, 요리 세 가지로
나뉘는데, 요리 학교에서 나온 애들이 실험 무대로 만든 작은 식당이에요. 원래는
상호를 달지 말자는 얘기도 나왔는데, 그래도 장사는 해야 되니까 '쌀과밀'로
했어요. 요즘에는 비영리단체나 자선단체 등이 무조건 거액의 후원금과 기업의
투자로 하는 것이 아니라 스스로 영리를 내면서 운영하는 식으로 많이 바뀌는 것
같아요. SK가 워커힐을 가지고 있어서, 처음 시작할 때 워커힐 쉐프가 와서 만들고
그 다음에 졸업생들이 참여하는 방식이었어요.
상호는 신해옥 디자이너가 합체라는 타입페이스를 재구성해서 만들었어요. 옛날
사회과부도 책에 보면 논, 밭 표시할 때 나오는 구획 표시를 차용했는데요. 밑
부분이 밭이고, 윗부분이 논이에요. 논에는 물이 있기 때문에 이렇게 물을 넣었고,
밭에는 물이 없어서 딱 세 개만 풀이 나 있어요. 그리고 쌀과 밀이라고 하는 한식당
레스토랑을 아이덴티티로 한 테이블 매트에요. 밥알 같기도 하고 국수면 같은 걸로
패턴을 만들었어요.

마지막으로 소개할 작업은 이야기를 담고 보여주는 전시 기획에 관한 건데요. 금강산을 다녀와서 만든 시각 시라는 작업이에요. 당시 도큐먼트라는 형식으로 아카이빙을 하기로 했고 전시를 할지 안 할지에 대한 특별한 제약은 없었어요. 동인들 몇 명이 본인의 생각을 정리를 했는데, 한 명씩 돌아가면서 편집장을 하기로 했어요. 각자 편집장을 맡았을 때는 방향이나 표현양식을 자유롭게 할 수 있고, 그에 무조건 따르기로 했어요. 제가 두 번째 편집장을 맡았을 때, 궁금한 게 있었어요. 사실 외국 나가면 한두 번 경험하셨겠지만, 한국인이라고 하면 북한에서 왔냐고 물어보는 경우가 가끔 있어요. 그때마다 아니라고 하면서, '아 북한에서도 여기 올 수 있겠구나.', '유학 올 수도 있고 여행 올 수도 있겠구나.' 라는 생각을 하면서 외국인들은 남한과 북한을 어떻게 생각할까, 이런 생각을 하게 됐어요. 우리나라가 동독과 서독이 통일하면서 유일하게 분단되어 있는 형태로 존재하는 나라더라고요. 그래서 이걸 디자이너들이 바라본다면 어떨까? 하는 생각이 들어 여행을 갔다가 기록하게 된 프로젝트에요. 그때는 특별하게 어떤 아카이브를 의도하진 않았지만, 다녀와서 기억을 더듬어 작업을 했고, 포스터는 김두섭 선생님이 맡아서 일민미술관에서 전시를 했습니다.

31 제 작업은 '사진 촬영 금지'가 제목인데요. 고의적으로 바닥만 많이 찍어 왔어요. 예를 들면 아름다운 풍경을 찍을 수 있긴 한데, 일부러 구룡폭포에서 폭포가 아니라 바닥, 상팔담을 오르는 계단 이런 것들만 찍었어요. 뭔가 열려 있지만 갇혀있는 듯한, 제한된 조건의 관광을 얘기하고자 했고 북한 사회를 은유적으로 표현한 작업이에요.

31

금강산에 거주하는 한국인의 종류는 네 종류, 아니 세 종류였어요. 현대아산 남한 직원, 북한 직원, 중국 연변 동포. 이렇게 중국, 한국, 북한의 국적을 가진 세 국가의 국민이 있었고, 말은 한국어를 하는데 다른 가치관을 가지고 있었어요. 같지만 다른 국민이 존재하는 상황은 상당히 어색하기도 하지만 유쾌하기도 하고 이상한 감정을 자아내기도 했는데요. 그런 불편한 진실을 보여주기 위해서 전시장 위에 있는 큰 철판을 불편한 책상이라고 했어요. 100달러짜리 벤자민 프랭클린이 있는 것은 당시 유일하게 통용되는 화폐가 US달러였기 때문에, US달러 100달러 지폐의 모델을 삼각형 모듈로 만들었어요. 삼각형 모듈로 있는 큰 벤자민 플랭클린 그림은 '뉴금강전도'라고 해서 1만2천봉을 연상시키는 많은 삼각형들로 당시에 간단히 프로그래밍을 해서 만든 작업이고요. 인쇄될 대 위에 각자의 쌓아져 있는 종이들의 단위에 놓고 돌멩이를 올려놓아 금강산관광을 상징하도록 했어요. 불편하게 책을 보고 있는 관객들이 보이는데, 상당히 불편했어요. 앉기도 애매하고, 서서 보기도 애매하고. 책에 있는 내용 중에 민병걸 선생님이 한 작업이 문제가 됐어요. 북한 헌법과 우리 헌법을 섞어 놨는데, 텍스트가 보이는데 거기에 김일성에 대한 찬양의 글귀가 있어서 인쇄소에서 제본을 못해 주겠다고 해서 중간에 퇴짜를 맞았어요. 이유를 들어보니까 그 인쇄소 사장님이 예전에 전두한 정권 때 불온한 성격의 책을 만들었다가 실제로 감금되셔서 다리가 불편하게 된 경험이 있다고 해요. 그래서 공장 직원들이 내용이 이상하다고 주저하더라고요. 제가 여러 번 설명을 했거든요. 이거는 그런 게 아니라 작업이고 전시장에서 열리고 있고 동아일보에서 소유하고 있는 미술관에서 내일 전시가 시작된다고 그렇게 설득을 했는데, 전혀 타협이 안 되더라고요. 그래서 전량을 다 충무로에 있는 조그만 제본소로 가지고 가서 했는데, 우연찮게 그 제본소 이름도 금강제본이었어요. 거기서 제본을 했는데 이게 상당히 불안한 제본이거든요. 그냥 본드 바르고 거즈 하나 댔는데, 꽤 오래가는 것 같아요.

이상으로 제 이야기를 마치겠습니다. 디자인 작업은 주어진 상황과 클라이언트에 따라 상당히 다양한 방향과 방법이 존재합니다. 그러나 항상 타이포그래피라는 기초적인 바탕에서 시작되는 경우가 많이 있죠. 특정한 서비스를 다루든, 제품을 소개하든, 기업과 장소를 정의하든, 도시 전체를 브랜딩하든, 소통을 전제로 한다면, 타이포그래피와 디자인은 불가분의 관계일 것이라고 생각합니다. 고맙습니다.

32 금강산 전시 / 『진달래
도큐먼트 02』

32

JUNG JINYEOL

1
1

제 작업에서 타이포그래피는 항상 중요했지만, 최근에 더욱 중요하다는 걸 느낍니다. / 최근 관심 있는 키워드는 '인식의 구조'입니다. / 지금 일 이외에 또 다른 하고 싶은 일이 생긴다면 언제든지 할 것입니다. 어떤 방식으로든지.

정
진
열

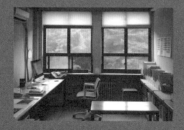

나에게 영감을 주는 이미지 – 작업실 풍경

국민대학교 시각디자인학과를 졸업하고 미국 예일대학교 그래픽디자인과에서 석사 학위를 받았다. The-D, 제로원 디자인센터의 아트디렉터로, 뉴욕에서는 MTWTF에서 시니어 디자이너로 근무하다가 귀국하여 TEXT라는 스튜디오를 운영 중에 있다. 현재 국민대학교에서 학생들을 가르치고 있다.

디자인을 놓고 여러 가지 이야기를 할 수 있겠지만 가장 핵심적인 것 중 하나는
타인들과의 소통을 이루어내는 거라고 생각합니다. 그래픽디자인이라는 것도
시각적인 언어로 사람들과 소통하는 건데, 과연 그 소통이 무엇인가. 제 작업의 많은
부분들은 그 소통의 지점들을 건드린 것들입니다.

01 틈틈이 쓴 시들을 모아 만든 책

02 아트북 『Kees and Edih』

01

02

01 이건 제가 디자인을 본격적으로 공부하기 전에 했던 첫 작업입니다. 어릴 때부터 글 쓰는 것을 좋아했는데, 1999년에 그동안 썼던 시를 모아 책을 만들었어요. 그때 안상수 교수님이 만드셨던 책들이나 해체주의 타이포그래피, 일종의 러시아 구성시 같은 걸 좋아했는데, 스물일곱이란 나이에 처음으로 뭔가 남기고 싶다는 생각으로 책을 만들었어요. 이 책을 가지고 안상수 선생님을 처음 뵙고 같이 이야기를 했었는데, 저에게는 언어와 그 형태에 대해서 고민해 본 첫 번째 디자인 작업이었습니다.

02 학교를 다니면서 졸업작품과 비슷하게 했던 작업이 「Monologue for Absent」였어요. 제가 친구와 함께 시를 쓰고, 다른 친구는 그 시를 읽고 그림을 그렸어요. 당시 여자친구와 헤어지고 난 다음이라 6개월에서 1년간 마음고생을 했었는데, 그때의 고민들, 이를테면 '내가 느끼는 이 감정들, 내가 완벽했다고 생각했던 관계가 깨어지고 혼자서 느끼는 이 감정들이 과연 나만의 것일까? 내 감정들을 다른 사람들과 소통할 수 있을까?' 이런 고민들을 작업으로 풀어낸 겁니다.

책의 목차에서 모눈종이처럼 보이는 부분이 일종의 제목 순서예요. 모든 글들이 '나와 잃어버린 것들 사이의 관계'를 이야기하고 있는데, 각 글마다 그 글에 드러난 감정의 값을 추정해서 순서를 정했어요. 영점으로 가면 갈수록 내가 그것이 없어진 후에 일찍 깨닫고, 그것이 내게 큰 충격으로 다가와요. 영점에서 멀어질수록 내가 그것이 없어진 후에 늦게 깨닫고, 그것이 내게 큰 충격이 되지 않는 식으로 자리를 정해 봤어요. 즉 개인적이고 주관적인 감정을 사람들이 공감할 수 있도록 디자인적인 언어를 가지고 어떻게 표현할 수 있을지를 고민했어요.

03 책 제목이 『Kees and Edih』인데 이것을 거꾸로 하면 'Hide and Seek'죠. 그러니까 숨바꼭질이에요. 시를 읽을 때, 시는 '던져지는 것'이고 그 해석은 읽는 이의 몫이잖아요. 저는 여기에 각 단어, 순간마다 '이건 내가 어떤 버스를 타고 어디를 지나갈 때' 혹은 '이 단어는 이 뜻과 관련이 있을지도 몰라' 이런 식으로 힌트를 만들어 놓았습니다. 그리고 이 내용을 바탕으로 단편영화와 인터렉티브 동화 등을 풀어갔던 작업이에요. 단편영화는 직접 작곡한 음악의 뮤직비디오로 만들었고, 책 내용 중의 한 이야기와 관련되어 있어요.

최종적으로는 전시를 했어요. 이 전시의 경우 입장하는 사람들에게 당신이 잃어버렸다고 생각하는 게 무엇인지 일단 물어봤어요. 그러면 보통 적는 게 돈이라든지 물건이라든지 일반적으로 예상하기 쉬운 것들이 나와요. 들어가기 전에는 별 고민 없이 작성하고 들어가죠. 그리고는 저희가 만든 책, 동화, 사람들과의 인터뷰에서 나오는 어린 시절의 기억, 이런 것들을 보고 나올 때 다시 같은 질문을 하는 거예요. 사람들이 스스로에 대해서 돌아볼 수 있는 시간을

03

주고자 했던 거죠. 이때 대학교 4년을 졸업하고, 뭐랄까…… 아무것도 모른 채로
약간 허영심에 차서 전시도 하고 이것저것 만들어 보고 그랬어요. 스폰서도
있었고. 이 전시를 하는데, 몇 분은 울기도 하시고, 전시가 끝난 후에도 몇몇
사람들과 메일을 주고받기도 했어요. '디자인을 가지고 사람들에게 이런 방식으로
다가가는 것도 가능하구나'라는 생각을 했어요. 제게는 어떤 실마리가 되었던
프로젝트였습니다.

04 2005년에 했던 작업 「List of Something」입니다. '어떻게 우리는 서로 연결되어
있는가'에 관한 작업이에요. 앞에서 말했듯이 '내가 느끼는 주관적인 감정이
어떻게 다른 사람들과 소통될 수 있는가'라는 질문에서 '나라는 개체, 나는 어떻게
만들어질까'로 바뀌었어요. 이 개념은 인터 퍼스낼러티inter-personality라고, 제가 석사
과정을 할 때까지 계속 이어지는 개념이에요. 퍼스낼러티, 즉 개체성은 자신이
'나는 누구이며, 뭐 하는 사람이다' 이렇게 스스로 규정하는 데서 생기는 게 아니라,
다른 사람과의 관계 속에서 만들어지는 것이고, 결국 그 조합들이 '나'라는 것을
만들어 낸다는 이야기에요. 그런 개념에서 시작했던 것이 이 프로젝트입니다.
마찬가지로 3년 동안 쓴 시 중 15편 정도를 정리한 뒤, 친구들이나 지인에게
보내서 공감되는 단어나 문장에 줄을 쳐달라고 요청했어요. 그리고 그 결과를
모아 포스터를 만들었습니다. 각 꼭짓점이 사람들이에요. 어떤 단어의 조합들이
발생하고 사람들끼리 서로 어떻게 연결될 수 있는가에 대해 표현한 거죠. 포스터
뒷면에는 웨이브 이미지를 넣었습니다. 언어에 구어와 문어가 있잖아요. 전

03 단편영화 「You float like a feather, in a beautiful world」

04 「List of Something」 포스터 앞면 / 뒷면 / 전시장 모습

04-1 웹용 인터랙티브 포스터

04-1

04

Who are you?
What is your name?
Where do you come from?
What is your last name?
Which is your first name, which is your last? Maiden, religious, professional, aliases?
Where you were born?
What is your race?
What is your title? (Dr, Mr, Ms?)
What is your gender?
What is your home telephone number?
What is your business phone number?
Do you have a mobile/cell phone?
Are your parents married?
Are your parents divorced?
What is your marital status? Married, single, widowed, divorced, separated?
What is your occupation?
Do you have any diseases? Have you ever had any serious diseases?
What is your weight?
What is your height?
At what address will you stay in the U.S.?
What is the name and telephone number of the person in the U.S. who you will be staying with or who
you will visit for tourism or business?
How long do you intend to stay in the U.S.?
What is the purpose of your trip?
How much money do you have?
Are you a transsexual? Are you a cross-dresser?
What is your sexuality? Are you gay, straight, bi-sexual?
Do you have any strange sexual interests or fetishism?
Do you have a national identification number?
What is your social security number?
What are the names and relationships of the persons traveling with you?
Are any of the following persons in the U.S., or do they have U.S. legal permanent residence or U.S.
citizenship?
Have you ever been arrested or convicted for any offense or crime, even though subject of a pardon,
amnesty or other similar legal action?
Have you ever unlawfully distributed or sold a controlled substance(drug), or been a prostitute or
procurer for prostitutes?
Have you ever been refused admission to the U.S., or been the subject of a deportation hearing or sought
to obtain or assist others to obtain a visa, entry into the U.S., or any other U.S. immigration benefit by
fraud or willful misrepresentation or other unlawful means?
Have you ever participated in persecutions directed by the Nazi government of Germany; or have you
ever participated in genocide?
Have you ever violated the terms of a U.S. visa, or been unlawfully present in, or deported from, the
United States?
Do you have a website?
Are you on MySpace?
Do you have a boyfriend?
Have you ever withheld custody of a U.S. citizen child outside the United States from a person granted
legal custody by a U.S. court, voted in the United States in violation of any law or regulation, or renounced
U.S. citizenship for the purpose of avoiding taxation?
Have you ever been afflicted with a communicable disease of public health significance or a dangerous
physical or mental disorder, or ever been a drug abuser or addict?
Have you ever lived in the Middle East? If you have, what is the reason?
Are you a terrorist?
Do you plan to commit any terrorist attacks on the U.S.?

05 외국인이 미국 비자를 만들 때
받는 여러 질문들과 60개의 여권
사진들을 겹쳐 만든 하나의 이미지

Are you a racist?
Are you a republican or democrat?
Who is your favorite celebrity?
What is your favorite tv show?
Do you like reading books?
What kind of car do you drive?
Do you own an apartment?
Do you have any people working under you?
Which school did you graduate from? Do you have a graduate degree?
Do you plan to marry in the U.S.?
What do your parents work with?
Do you have any siblings? If you do, where do they live, what do they do?
What kind of food do you prefer?
Do you like Starbucks?
Can you remember your grandfather's name?
Are your grandparents alive? Do you know their age?
What is the nationality of your parents? Where does your parents come from?
What sports teams do you support?
Do you have a criminal record?
What kind of movies do you like?
What kind of music do you listen to?
Do you do any drugs?
Do you smoke?
Are you smuggling anything into the U.S.?
Do you have any illegal substances in your body or on you?
Are you on any medication?
Are you pregnant?
What is the color of your eyes?
What is your skin color?
What is the color of your hair?
Do you have any children?
Have many friends do you have?
What is your dream?
Are you in love?
Do you have any enemies?
Do you hate anyone?
Do you like President Bush?
Have you attended a U.S. public elementary school on student (F) status or a public secondary school
after November 30, 1996 without reimbursing the school?
Do you seek to enter the United States to engage in export control violations, subversive or terrorist
activities, or any other unlawful purpose?
Are you a member or representative of a terrorist organization as currently designated by the U.S.
Secretary of State?
Are you a vegetarian?
Do you want to be here?
Where do you want to go?
Who do you want to be?
Where do you want to live?
How much money do you need?
What is your ideal spouse like?
Do you prefer monogamy?
Do you ever visit the city in which you were born?
Who gave your name?
Are you named after anyone?
Do you like yourself?

글이 말로 변할 때 가지고 있는 힘이 있다고 생각했고, 그것을 일종의 웨이브로 시각화한 것입니다.

나중에 웹용으로 인터랙티브 포스터를 만들기도 했습니다. 여기서는 시를 클로즈업해서 볼 수 있는데, 사람들이 많이 선택한 단어가 빨간색으로 보이게 돼요. 이 단어는 누가 선택했는지, 몇 명이 선택했는지 연관관계를 파악할 수 있죠. 사운드의 경우는 자신이 좋아하는 구절에 밑줄 그어주신 분들께 낭독을 부탁드리고, 제 생활 속에서 15가지 순간들을 골라(예컨대 아침에 일어나는 소리, 버스를 타고 이동하는 소리) 두 개를 결합한 거예요. 큰 의미가 있는 건 아니지만 '나의 개인적인 경험을 어떻게 타인과 나눌 수 있을까', '주관적인 생각을 어떻게 보편적인 공감대를 형성할 수 있도록 터전을 만들어줄 수 있을 것인가' 이 두 가지에 초점을 맞춘 작업입니다.

이 작업도 전시로 끝났어요. 전시에서는 작업 과정과 마찬가지로 사람들이 고른 단어를 벽에 붙인 다음, 전시에 방문한 사람들에게 빨간 실을 주고 자신이 생각하기에 관련성 있는 것들을 연결해달라고 부탁했어요. 대략 400명 정도의 사람들이 왔고, 일주일이 지나 최종적으로 이런 결과가 나왔어요. 재미있었던 것이, 이것도 일종의 필터링을 계속 해온 거잖아요. 처음에 제가 쓴 글을 다른 사람에게 보내서 각자 좋아하는 것을 선택하고, 또 그걸 모아서 다른 사람들에게 연결해 보라고 하고. 중간에 보면 진한 빨간색의 삼각형 형태가 있는데, 사람들이 대부분 관련성이 높다고 생각한 부분이에요.

"묻지 않아도 되는 안부 – 안녕 – 가끔씩 아파오면 내내 달렸던 기억도." 물론 안부가 안녕과 연결되는 것은 이유가 있을 거예요. 하지만 저에게 의미가 있었던 이유 중 하나는 이 세 가지 단어가 제가 3년 동안 썼던 글들의 핵심 키워드이기도 했거든요. 이런 객관화의 과정을 통해서, 우연일 수도 있겠지만 제가 생각했던 것들을 다른 사람들과 나눌 수 있다는 것이 좋았어요. 일종의 실험이었고 그다지 기대하지 않았었는데, 결국 그 결과가 이렇게 제게 와 닿아서 의미가 컸습니다. 여기까지는 제 작업의 초반부, 그러니까 2002년부터 2005년 사이의 작업이었어요. 지금부터 보여드릴 것은 2006년에 제가 미국으로 건너가서 했던 작업들입니다.

05 "A stranger had asked 'Who are you? Where do you come from? Tell us!'" 이 문장은 밀란 쿤데라의 에세이에 나오는데, 이른바 타자가 되어버리는 상황을 언급하고 있습니다. 낯섦이 곧 '적'으로 규정되어버리는 상황. 외국에 나간 사람들이 한 번씩은 겪게 되는 것 중의 하나인데, 예를 들면 비자 문제 같은 것들. 이런 걸 겪게 되면서 이 사회에 소속되지 않은 이방인으로서의 자기 위치에 대해 고민하게 되는 거죠.

어떻게 보면 보편적인 경험이기도 한데, 학생비자를 만들 때 받는 질문들 중에서 기가 찬 것들도 많았어요. '당신은 제2차 세계대전 때의 전범과 무슨 관계가 있느냐', '혹시 대학살에 참여한 적이 있느냐'. 평범할 수도 있는 질문들이지만, 어떻게 보면 이미 질문 받는 사람들을 잠정적 범죄자로 규정한 거잖아요. 이런 것들이 저에게 충격적으로 다가왔어요. 왜 이런 질문을 해야 하는가. 그래서 그 질문들을 모으고, 일반적으로 우리가 처음 누군가를 만날 때 묻는 질문들을 또 모아 보니 총 108개였어요. 그리고 여권 사진 60장을 모아서 겹친 사진 하나를 만들었죠. 그리고 「이방인의 얼굴」이라고 제목을 붙였습니다. 사람들이 거리를 둬야 하는, 질문을 해서 인정받지 않으면 안 되는 그런 몬스터로서의 개념들. 그런 상황에 대한 생각들을 작업했던 겁니다.

이 작업은 원래 설치 작업이었어요. 방 안에 들어가면 비디오가 있고, 한쪽에서는 비디오카메라가 자신을 보고 있고 다른 한쪽에서는 60명의 사진 슬라이드가 돌아갑니다. 여기에서 나오는 사운드는 어린이부터 노인까지를 포함한 미국을 대표하는 12개의 목소리로, 108개의 질문을 맥 컴퓨터에 있는 목소리로 내레이션하게 한 겁니다. 미국인의 음성으로, 자신들이 던진 질문을 자신에게 돌아오게 하는 그런 작업이었어요. 물론 이것은 미국인만을 대상으로 한 작업은 아닙니다. 앞의 질문이 '나의 주관적인 감정과 경험을 타인과 어떻게 나눌 수 있을 것인가?'였다면, 그런 연결의 한 측면으로, 지금은 이와 같은 사회적인 벽에 대한 이야기를 하면서 '왜 우리는 이런 질문들을 받게 되는가?'라고 물어본 것입니다. 이방인과 그렇지 않은 사람들을 나누게 될 때 결국에는 '소속' '편'에 관한 문제가 생기잖아요. 이런 것들에 대한 고민을 많이 했습니다.

06 몇 해 전에 동유럽의 사라예보라는 도시에 갔었어요. 포스터를 둘러싼 패키지의 가운데 보이는 검은 선이 강이고, 점들은 제가 사진을 찍은 장소들이에요. 그리고 사진들을 모아서 포토 몽타주 작업을 했어요. 흑백사진들은 제가 구글이나 자료집에서 모은 사라예보에 관련된 이야기들이고 빨간 사진들은 동선을 따라 찍은 건데, 이것들을 모아서 'HOME'이라는 글자를 만들었어요. 100년 전, 200년 전 혹은 15년 전의 대학살, 시민분쟁 등. 사라예보는 문화적 유산도 풍부하지만, 서유럽과 동유럽 중간에 위치해 있어서 재미있는 곳이에요. 전 일요일에 갔었는데, 한쪽에서는 교회의 합창 소리가 들리고 바로 옆에서 코란을 낭송하는 소리가 동시에 울려 퍼지더라고요. 무척이나 생경한 경험이었어요. 그 지역에는 항상 분쟁이나 인종청소 등이 끊이지 않았는데, 지금은 유럽연합의 복구 노력으로 많이 좋아졌어요. 하지만 20년 전만 해도 매우 심각했죠. 그때의 분쟁 때문에 사라예보를 떠나 유럽 전역으로 흩어져 살고 있는 사람들이 많아요. 그들에게 사라예보란 도시는 단순한 주거의 개념을 넘어서 하나의 심적인 터전이자 고향을

06 사라예보 사진들을 모은 포스터
패키지

언급하는 단어로서 '집'으로 느껴질 겁니다.
저에게 현대 도시란 단순한 주거의 개념이 아니라 한 개인에게, 또는 집단에게
확장된 개념으로서의 집입니다. 공간적 개념으로서의 집뿐만 아니라,
감정적이거나 향수를 느끼는 대상으로서도 작용한다고 생각해요. 이런
이야기들을 하고 싶었습니다.

07 각 나라의 국기를 패턴화하여
만든 아이콘

08 국제분쟁 상황에 따라 각 나라의
아이콘을 적용한 모습

08

07 이런 부분들을 조금 더 객관적으로 관찰하려고 했던 것이 「The Borders」,
즉 '경계'라는 작업들이었어요. CIA 리포트가 2년에 한 번씩 리뉴얼되는데
거기에 아직도 40~50개 정도의 국제분쟁이 진행 중이라고 보고되어 있어요.
저는 그중에서 35곳을 골라 그 분쟁 당사자들의 국기를 원으로 만들어 컬러
패턴화했어요. 깃발의 무늬를 무시하고 색깔의 비율에 따라 원형으로 바꾼 다음에
겹쳐봤습니다.

08 '경계'는 인터랙티브 작업으로도 만들어졌는데, 이 프로그램은 구글 국제 소식
코너에 올라오는 기사들을 검색해서 각 국가명이 언급되는 비율에 따라 패턴
조합의 크기 비율을 바꿔서 보여줍니다. 만약 뉴스에 이라크와 미국에 대한
이야기가 있다면, 그 나라가 거론된 빈도수에 기초해서 원의 크기를 정하는 거죠.
화면을 보시면 어느 나라들이 연관되어 있나, 얼마나 많은 나라가 분쟁하고
있나를 볼 수 있어요. 그것을 클릭하면 해당 기사로 연결됩니다. 그러니까 일종의
국제 정세에 대한 현황도라고 할까요. 서구 사회나 미디어가 세계를 어떤 식으로
바라보고 있는지 알 수 있죠.

09 저자 아홉 명의 패턴화된
행동반경과 정보

10 베테랑 메모리얼 부근 / 그에 대한
사운드스케이프 작업

ⓘ 사운드스케이프(Soundscape)
Sound와 landscape의 합성어로,
환경을 둘러싼 음향을 뜻한다.
자연에서 나오는 소리를 비롯해 인간
문명에 의해 발생하는 소음, 사운드
디자인을 모두 포함하는 개념이다.

09 이런 작업들을 통해 던진 질문이 '도시는 나에게 혹은 다른 사람에게
무엇인가?'예요. 그래서 2006년 말에 『00 Document』라는 책 작업을 했는데요.
이 책은 주로 강북 지역을 중심으로 아티스트나 아트커뮤니티들이 지역사회에서
특정 액션을 취했던 사례들을 모은 책이에요. 이 작업을 하면서 제가 궁금했던 건
이 책이 다룬 내용들은 좋지만, 정작 '이 책을 쓴 사람들은 어떤 사람들일까? 어떤
사람들이기에 이런 이야기를 할까? 이 사람들의 지리적 정체성은 무엇인가?'
이런 것들이었어요. 그래서 저자들이 어디에 살고, 어디에서 일하고, 어디에
자주 가는지 물어봤죠. 패턴화된 큰 라인이 90도로 기울어져 있는데, 이 중간에
흐르는 게 한강이에요. 이 라인들이 저자 아홉 명의 각 행동반경을 이야기합니다.
맨 오른쪽 아래 패턴을 보시면 행동반경 라인들이 겹쳐져 하나가 되어 있는데,
거의 다 강북 지역에 집중되어 있어요. 1950~1960년대에 미국 사회학자들이
권력의 연계성을 알아보기 위해 주요 권력가들의 행동반경들, 루트들을 조사한
적이 있어요. 일종의 소셜 맵핑인데, 예를 들면 국회의원이나 사장의 하루 동선을
조사한 다음, 이것들이 어떻게 연관이 되는지, 이 사람들이 어떤 식으로 만나고
헤어지는지를 파악한 거죠. 그걸 권력의 네트워크라고 생각한 거예요. 그런
것들에서 힌트를 얻어 이 저자들의 지역적 아이덴티티가 어떤 것인가 작업을
했어요. 그리고 그걸 패턴화해서 펼침면의 이미지로 사용했죠.

10 학교를 다니기 시작하면서 1년 동안 진행한, 도시의 속성에 관한 작업들을
소개할게요. 도시가 무엇이고, 어떤 요소로 이루어져 있고, 어떤 환경 속에서
우리가 주거하고 영향을 받으며 살아가는가에 대한 관심이 있어서 사운드

ⓘ 스케이프°에 대한 작업을 했어요. 제가 있던 곳이 뉴헤이븐이라는 작은 도시인데,
중간에 보이는 큰 빌딩이 베테랑 메모리얼 콜로세움Veterans Memorial Coliseum이라고 해서
1960년대 후반에 지어진 일종의 복합몰이에요. 이게 세월이 흘러서 해체됐는데,
그 과정에서 소음이 많이 발생했어요. 이 지역의 20여 곳을 다니면서 사운드를

녹음한 뒤, 그걸 가지고 단순히 맵핑을 해 봤습니다. 가운데 큰 공간은 소음이 심하고, 주변으로 갈수록 주거 공간이라 소리가 더 작게 나와요. 이런 식으로 우리 주변을 둘러싸고 있는 다양한 소리들의 존재를 시각화해 봤습니다.

11 한편으로 제가 관심 있었던 것이 사회계급적인 제약인데요. 제가 살던 동네 일대가 매우 위험하다고 소문난 곳이었어요. 길 오른쪽에는 나름의 엘리트들이 지내는 고급스런 기숙사가 있어요. 그런데 그 길을 건너면 미국 정부에서 집 없는 서민이나 흑인을 위해 헌정한 집들이 모여 있죠. 길 하나를 두고 문화, 인종, 경제적이고 사회적인 모든 뉘앙스가 달라지는 거예요. 보이지 않는 그 경계를 드러내는 작업을 하고 싶었어요. 이것저것 많이 생각해 보다가 물로 줄을 그어버리는 방법을 선택했죠. 나중엔 증발해서 없어져요. 물이라는 요소를 통해서, 항상 우리 곁에 존재하지만 보이지 않는 그 경계들, 제도들을 표현하려고 했습니다. 도시 계획이란 것이 어쩌면 그런 경계를 만드는 것일 수도 있겠다고 생각했어요.

12 이런 공간의 변화들, 요소의 변화들을 통해 지금 우리가 살고 있는 공간의 의미들이 많이 변한다고 느꼈어요. 세인트루이스에 갈 기회가 생겼었는데, 그곳에 있는 메이시Macy's백화점에 들렀어요. 미국에서 제일 큰 백화점으로, 우리나라의 롯데백화점 같다고 생각하시면 돼요. 우연찮게 3층에 올라갔는데 아무것도 없이 싹 비워져 있는 거예요. 그 광경 자체도 볼 만했고, 왜 비워놨는지도 궁금했죠. 원래 화장품이랑 귀금속이 있던 층이었는데 아마 예상보다 매출이 안 나오니까 다른 것들로 대체하려고 했거나 리뉴얼하려고 했던 거겠죠.

그 광경을 보고 떠오른 이야기가 두 가지가 있었어요. 하나는 'On the Playing Fields of Suburbia'라고, 2002년『뉴욕타임스』에 실렸던 글이에요. 미국에서는 도심공동화현상이 가장 중요한 문제 중 하나거든요. 사람들이 도심 주변 지역으로 주거 공간을 다 옮겨가면서 밤이 되면 비워진 도시가 슬럼화되는 게 문제였어요. 그런 이동 현상들에 대해서 데이비드 브룩스David Brooks라는 사람이 쓴 글입니다. 동시에 생각난 게, 기 드보르Guy Debord가 쓴 'The Society of the Spectacle'이라는 글의 한 챕터였어요. 기 드보르는 1960~1970년대 사이에 상황주의 운동을 했던 프랑스인이에요. 그가 현대에 들어와서 우리가 가지고 있는 공간이나 장소의 개념이 경험적 연속성에서 멀어지고 볼 만한 것에 대한 충격을 존속하는 것으로 유지되어 나간다는 이야기를 했어요. 내가 살기 때문에, 그런 기억이 있어서 의미 있는 것이 아니라, 공간이 돈을 발생시킬 수 있기 때문에 의미가 생긴다는 거예요. 그러니까 돈이 안 되는 경우에는 공간이 얼마든지 없어질 수 있다는 말이죠. 그래서 장소는 가치를 좇아 떠돌게 되죠. 그런 이야기를 풀 수 있지 않을까 해서 사진을 찍었고, 앞뒤가 없는 책을 만들어서 표현했어요.

11

11 「Invisible Border」

12 앞뒤가 없는 책 『Empty Space in the Wonder Land』 내지

12

| Memory |
| Desire |
| Names |
| Signs |
| Eyes |
| Hidden |
| The Dead |
| Route |
| Border |
| Trading |
| Money |
| Relation |
| Structure |
| The Sky |
| Continuou |
| Sound |
| Emptiness |

13 각 단어와 그에 상응하는 아이콘 /
단어를 아이콘으로 대체한 텍스트

ⓘ 이탈로 칼비노(1923~1985)
이탈리아의 소설가. 『반쪽짜리 자작』
등의 작품으로 가공적이고 모험에
찬 세계를 무대로 인간의 진실을
추구하였다.

The accumulation of memories ☂ brings out desire ⚎ , and that desire gives a name ✤ to its objects.

When night comes, the moon transfigures the objects of our dreams into symbols ☽. And we look ◉ at the traces of the day under the continuance of that dream ◯. The symbols from our dreams are signs that conceal moments of reality within our inner world. The moment we sense the signs of nightfall and death ☋ becomes the moment our memories flow and disappear.

Roads ▲ will be formed at the place where we see and desire unknown things, and the boundaries I will be drawn between different roads. We go beyond those boundaries to participate in trade ☼ and find what we need. So, the value of exchange ⋈ is defined as a desire for signs that allow us to relate ◆ to each other and to further develop the structure ▲ of exchange between human beings.

We believe that the sky ● belongs to where we live, but it also continues ⧗ to where other people live. And there are sounds ◑ that resonate between them and fill space. When the echo fades, these places will be left with emptiness. ◌

기억들의 침적은 욕정을 낳고 그 욕정은 그 욕정의 대상들에게
이름을 부여한다.

밤이 되면, 달은 우리가 꿈꾸는 모든 것들의 대상을 가리키는
기호로 변모하고 우리는 그 꿈의 연속아래서 낮의 모든 것들을
바라본다. 꿈꾸는 기호들은 실제의 순간들아서 꿈을 자신들
속으로 숨겨버리고 밤의 순간과 죽음의 신호는 그렇게 우리의
기억이 흘러내려 사라지는 그 순간에 말해진다.

우리의 시선들이 멎지 못하는 것들을 욕망하고 바라보는 그 곳
에 길은 만들어지고 서로 다른 길들의 사이에는 경계는 생겨난
다. 우리는 그 경계들을 넘나들며 서로 가진 것들을 맞바꾼다.
그렇게 교환의 가치들은 기호의 욕망이란 정의되고 우리는
서로 관계를 맺고 그 교사아래 인간의 구조들은 성장해나간다.

우리는 우리가 사는 그 곳만이 하늘을 소유한다고 믿지만
그 하늘은 다른 이런가의 사람들이 살아가는 그곳까지 이어지
그 아래의 공동까지 믿고 있다. 소리는 그 공간의 사이에서
울려퍼지고 그 메아라아쳐 사라져버리고 나면 그렇게 비어있을
수 있는 비어있는 공간이 자리를 잡는다.

13

①

이탈로 칼비노°라는 이탈리아 수필가 겸 소설가가 있어요. 그분이 썼던 책 중 유명한 『Invisible Cities』를 읽을 기회가 있었어요. 1960년대 초반에 쓰인 책인데요. 현대화되고 있는 도시의 문제들을 우화적으로 표현한 작품이에요. 책에서 묘사하는 도시의 여러 속성들, 그 요소를 가지고 아이콘으로 표현해 봤습니다. 이 아이콘들이 나중에 제 논문에서 각 콘텐츠의 성격을 구별해 주는 지표로 쓰이는데요. 이것이 타이포그래피와 무슨 연관이 있느냐 하면, 결국은 타이포그래피라는 게 '언어와 개념을 어떻게 형상화시키느냐, 그것이 어떻게 시퀀스를 만들어 내느냐'의 문제라고 생각하거든요. A부터 Z까지 26자, 하나하나의 분절된 기호가 서로 맺어졌을 때 어떤 의미를 만들어 내느냐. 그래서 이 작업에서는 『Invisible Cities』와 지금까지 공부했던 도시의 여러 성격, 사운드, 동선 등을 아이콘으로 만들어봤어요.

기억Memory이 눈물이에요. 기억을 가지고 있기 때문에 우리가 욕망Desire하고, 그 욕망으로 사물에 이름Names을 붙이고, 이름이 기호화Signs되고. 그 기호들을 보는 것이 눈Eyes이고……. 그렇게 조형적인 부분과 개념적인 부분을 중첩시켜 계속 디자인했어요. 눈들이 비워졌을 때 사라지는 것Hidden이 되고, 눈이 닫히고 기억이 떨어졌을 때 죽음The Dead으로 넘어가고, 경로Route가 중첩되는 곳에 경계Border가 생기고, 경계 사이에서 이루어지는 교환이 트레이딩Trading되고 그것들을 주고받는 수단이 돈Money이고. 이렇게 하나의 시퀀스에 의해 작업한 겁니다.

그리고 이 아이콘들을 만들기 전에 쓴 글인데, 그 글에 핵심적인 키워드가 있다고 생각하고 거기다 처음에 붙여본 거예요. 다분히 순진한 접근이긴 하지만, 이런 이탈로 칼비노적인 접근 방식을 가지고 제가 느끼는 각 요소의 이야기를 시적으로 풀어냈어요. 그리고 그 만들어진 아이콘에 제가 리서치하는 과정에서 나왔던 주요 사건, 이미지, 사진들을 가져다 놓은 작업이에요.

14

제 작업 중에서 가장 심플한 작업이라서 좋아하는 작업입니다. 겨울에 도로를 걷다가 눈이 녹고 녹은 물이 고였는데, 더러우면서도 하늘과 내가 보지 못한 풍경이 비춰지는 거예요. 그걸 보면서 이런 순간을 디자인적으로 표현하고 싶어서 작업한 겁니다. 단순하게 거울을 동그랗게 잘라서 바닥에 깔았어요. 그러니까 제가 원했던 것은 우리가 보지 못하는 일상의 한 면을 잡고 싶었어요. 혹은 자신의 또 다른 모습을 거울로 볼 수 있는 기회를 만들 수 있지 않을까 해서 진행한 작업입니다. 장소의 개념, 기억이 사라지고 경험이 일반화된 상황에서 어떻게 개별적인 경험과 기억을 되살릴 수 있을 것인가. 아니면 어떤 방법을 통해서 그 순간들을 다시 제시할 수 있을까.

결국 디자인이든 아트든 진정성이라는 게 중요하다고 생각합니다. 그걸 직업으로 볼 것이냐, 아니면 자신이 가지고 갈 테마로 볼 것이냐. 그에 따라서 가는 길이

14

14 「Pools on the street」

15 「Confession Booth」,
가상설치도 / 이동식 고해성사 부스

15

달라진다고 생각해요. 디자인이란 참 쉽지 않은 작업인데 그걸 어떤 관점으로 받아들여서 갈 것이냐 하는 것에서 많은 것이 변한다고 생각해요.

15 이건 제가 많이 즐기면서 한 작업인데 3일 동안 안테나 디자인 스튜디오와 함께했던 일종의 워크샵의 결과물이에요. 주제는 도시 속에서 사람들과 소통할 수 있는 도구를 만드는 것이었는데요. 리서치 중에 신부님이 고해성사 부스를 들고 가는 사진을 발견했어요. 일종의 모바일인 거죠. 굉장히 현대화된 고해성사 부스인데, 이걸 보면서 '이런 게 필요하겠구나. 사람들이 말하고 싶은데 말할 수 없는 것, 그런 걸 풀어줄 수 있는 게 필요하겠다'라고 생각했어요. 그래서 이른바 현대적인 의미에서의 해우소를 만들었어요. '임금님 귀는 당나귀 귀!'라고 소리치는 갈대밭이라고 생각하면서, 이걸 모티프로 해서 간단하게 유리로 공간을 만들었어요. 자기가 원하는 말을 그 안에서 녹음할 수 있어요. 그걸 저장해놓을 수도 있고 친구에게 보낼 수도 있고, 음성사서함으로 활용할 수도 있어요. 컴퓨터로도 할 수 있는데 굳이 공간으로 만든 것은, 물성화된 것이 필요하기 때문이에요. 사람들이 마음가짐을 다잡기 위해서라든지, 집중할 수 있는 개별화된 단독 공간이 필요하다고 생각했어요. 그리고 이 공간은 개인적인 이야기를 털어놓는 공간이 될 수도 있지만 사회적인 지표로도 기능할 수 있겠죠. 그 안의 구조를 보면, 자리에 앉아서 안내에 따라 자신의 감정에 맞는 컬러를 선택하면 부스의 색이 바뀌어요. 그 색을 표준화시켜서 평균을 낼 수 있어요. 그래서 이 지역 혹은 이 도로의 사람들이 평균적으로 어떤 감정을 가지고 있다는 걸 알 수 있죠. 일종의 날씨예보처럼 사회적 지표가 될 수 있으면 해서 만든 것입니다. 또 하나, 이걸 설치할 위치들을 생각했는데요. 저희가 상상했던 것 중의 하나는 어두운 밤에 ATM기기 앞에서 돈을 뽑을 때는 좋은 일로 뽑는 경우가 거의 없잖아요. 예를 들어 도박판에 쓰는 경우라든지, 이걸 뽑을까 말까, 한판만 더할까 고민하고 있고……. 이러한 스토리텔링 기법을 가지고 이야기를 전개해 보기도 했습니다. 결국 사람들이 도심 속에서 개인적인 스트레스를 나눌 수 있는 공간으로 제안한 프로젝트입니다. 재미있었고, 실제로 서울 내에 이런 걸 만들어봤으면 하는 소망이 있습니다.

16 아까 말씀드렸던 이야기, 도시 공간 내에서의 경험의 평준화. 뉴욕에 가서 놀란 게 서울과 너무 비슷하다는 거였어요. 모든 소비의 종류가 비슷했어요. 런던과 도쿄도 마찬가지로. 물론 차이는 어느 정도 있지만 기본적으로 우리가 경험하는 것은 크게 다르지 않다는 것. 그래서 처음엔 실망했고 그런 상황에 대해 고민하기 시작했어요. 이런 평준화된 경험 속에서 어떤 식으로 우리가 활동할 수 있는가. 3년 전에 바르셀로나로 여행을 간 적이 있어요. 바르셀로나와 제가 살던 뉴헤이븐에서의 경험을 교차시키거나 그걸 가지고 와 다른 식으로 적용시킨다면

다른 경험의 종류를 찾을 수 있을까 해서 했던 작업입니다. 바르셀로나와 뉴헤이븐 모두 해변 근처에 위치한다는 공통점이 있어요. 두 도시의 지도를 합치면서 바르셀로나를 하루 동안 돌아다녔던 경로를 표시했어요. 그런 뒤에 두 도시의 지도들이 교차하는 지점을 포인트로 해서 그 지역에 소형 MP3플레이어를 설치했어요. 이 이어폰을 꽂으면 자동으로 재생이 돼요. 10군데 정도 설치했는데, 비슷한 각도와 앵글을 가진 지역에, 바르셀로나에서 녹음한 소리를 뉴헤이븐에 설치한 거죠. 즉 내가 뉴헤이븐에 있으면서 다른 도시의 소리를 중첩시켜 들을 수 있는 거예요. 제가 여행했던 공간이 바르셀로나라는 도시였고, 그곳에서 가졌던 경험을 뉴헤이븐으로 가져오는 거죠. 가져와서, 그 장소의 사람들에게 또 다른 경험을 제공해 주는 작업입니다.

연출한 영상도 있는데, 듣는 사람을 찍고 그 사람이 들었을 것 같은 소리를 입혔어요. 즉 제가 사진에 나온 장소에서 녹음한 소리를 이쪽으로 가져온 거죠. 다른 지역의 감각적 경험을 다르게 경험할 수 있는 시스템을 제공한 겁니다. 뉴헤이븐에 10군데 정도 있고요. 그곳에서 바르셀로나의 소리를 탐험하는 방식입니다.

17 조금 전에 『Invisible Cities』의 키워드와 제가 찾은 속성을 가지고 한 아이콘
작업을 보여드렸는데요. 이 작업은 그 연장선에 있는 작업입니다. 제가 앞서 도시
속성에 개입하는 문제를 다뤘다면, 이 작업에선 도시 욕망에 관심을 두었습니다.
'사람들이 살아가고 거주하기 때문에 생겨나는 욕망들이 있는데, 그게 어떤
것들이고 그것을 어떻게 시각화할 수 있을까'라는 생각에서 출발했습니다.
올해 초 뉴욕에서 한 작업인데, 미국의 유명한 사이트 중에 Craiglist라는 사이트가
있어요. 한국으로 따지면 벼룩시장이라고 생각하시면 돼요. 거래하고 싶은 것을
남기고, 동시에 찾아갈 수 있는 사이트입니다. personal이라는 카테고리를 보면,
"Women seeking women, Women seeking man, Man seeking women, Man
seeking man." 여자가 여자를 찾고 여자가 남자를 찾고…….그러니까 데이트

16 바르셀로나와 뉴헤이븐에서의
경험 동선

17 각종 거래가 이루어지는 Craiglist
사이트(newyork.craigslist.org) /
밸런타인데이 온라인 포스팅에 쓰인 단어
36개를 3개의 카테고리로 나눈 결과

상대를 찾는 거예요. 제가 이걸, 2월 14일 밸런타인데이에 온라인 포스팅된 것을 모두 모으고 분석했죠. 24시간 동안 맨해튼 지역에 2,249건이 올라왔어요. 남자가 여자를 찾는 건은 654건, 남자가 남자를 찾는 건은 1,383건, 여자가 남자를 찾는 건은 89건, 여자가 여자를 찾는 건은 65건.

제가 여기에서 관심 있게 본 것은 이 부분이에요. 이 사람들은 본질적으로는 관계에 대한 욕망이나 바람 때문에 이런 포스팅을 올리는 건데, 무엇을 바랄까…… 어떤 단어들, 어떤 용어들을 가지고 어떤 식으로 표현할까 이런 것을 보고 싶었습니다. 그래서 일단 문장을 분석하면서 그 사람들이 많이 쓰는 단어를 찾았어요. 가장 많이 쓰이는 단어들을 36개 정도 골랐어요. 그리고 그것을 3개의 카테고리로 나누었어요.

관계에 대해 설명하는 단어, 외양에 대한 단어, 성격에 대한 단어. 그러니까 관계의 경우엔 몇 시에 만나고 싶다, 같이 만나고 싶다, 난 파트너가 필요하다, 친구가 필요하다, 심각한 관계가 필요하다, 혹은 한번 그냥 놀자, 이런 종류의 이야기들. 이런 종류의 단어들을 16개 정도 찾았어요. 재미있는 게 원래 처음에 의도한 건 아닌데 성별에 따라 사용하는 단어의 빈도수가 매우 다르더라고요. Friend라는 단어를 보세요. 남자가 여자를 찾을 때는 친구라는 단어를 105건을 썼고 남자가 남자를 찾을 때는 24건을 썼어요. Love도 빈도수가 달라요. Enjoy 같은 경우도 많이 다르죠. 물론 이걸 전체적인 통계적 비율로 다시 분석해야겠지만 어쨌든 성별에 따라 달라지는 부분이 보여요. 그리고 외양에 대한 것은 화이트, 블랙, 아시안, 히스패닉 같은 인종에 관한 것, 그리고 날씬하냐, 사진이 있냐 등의 단어, 인종에 관한 집착이 생각보다 많이 보였습니다. 남자가 남자를 찾는 경우에 인종이나 사진을 요구하는 부분이 많았어요. 그리고 마지막으로 캐릭터. 똑똑하냐, 정직하냐, 활동적이냐 등의 이야기들. 보다시피 남자가 여자를 찾을 때는 이런 이야기를 많이 하지만 남자가 남자를 찾을 때는 거의 안 보입니다.

18 이걸 가지고 아이콘 디자인을 했어요. 총 36개의 캐릭터들인데, 첫 번째 줄은 관계에 대한 것이라서 선을 많이 사용했습니다. 타인 같은 경우는 각자 다른 시간을 살아가니까 점선이 다르고, Life는 up과 down이 있고, Long은 길게 연결되고, Together는 함께 가는 것, Partner는 싸웠다 붙었다 하는 것, Friend는 Long이 함께 가는 것, Love는 서로 만나서 확장되는 것, 그리고 Love와 Feel이 만나면 Sex. 이런 식으로 일종의 레고 블럭처럼 서로 조인트해서 다른 의미를 만든 거예요.

세 번째 줄은 외양에 대한 이야기라서 안쪽은 비워두고 바깥에만 장식을 주었습니다. White, Black은 피부색이고, Photo는 바깥쪽을 앵글로 잡은 것, Tall은 위의 점. 이런 식으로 외양에 관한 것은 바깥 부분에 장식을 했어요. 네 번째

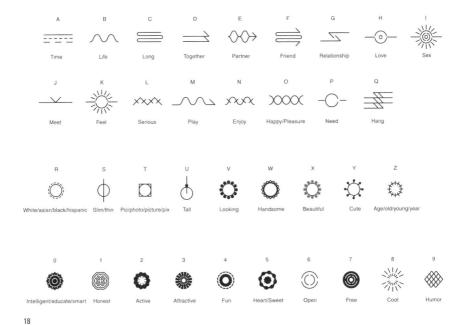

18

18 단어와 아이콘

줄, 성격에 관한 것은 관계와도 연관이 있다고 생각했어요. 가령 Smart한 경우는 Serious해야 나오잖아요. 그래서 관계의 Serious 디자인을 가지고 360도 돌린 겁니다. 그리고 성격은 안쪽의 부분이니까 되도록 안쪽에 검은 색이나 디자인이 집중되도록 작업했습니다. Honest 같은 것은 오래 만나야 알 수 있으니까 관계의 Long 디자인을 360도 돌렸습니다. Active는 Enjoy, Attractive는 Feel이 강한 것, Funny는 윗줄의 Play나 Happy. 이런 식으로 일종의 레고 블록처럼 서로 조인트해서 다른 의미를 만든 거예요. 관계-외양-내면의 성격을 연결성에 의해 디자인한 겁니다.

그리고 최종 작업된 아이콘을 원래 그 사람들이 포스팅했던 포스트에 적용했어요. 말하자면 단어와 아이콘을 바꿔치기한 겁니다. 하루 동안 올려진 총 2,200건들을 작업해 일종의 벽지처럼 전시장에 둘렀어요. 여기에서 라인이 많이 보이면 관계에 대해 이야기하는 게 많은 것이고, 검은 것들이 많이 보이면 성격에 대해 이야기하는 게 많은 거죠. 또 동그랗게 비어 있는 게 많으면 외양에 대해 이야기하는 게 많은 거고요. 랜덤하게 한 겁니다. 어떤 섹션을 보면 전부 섹스죠. 전체적으로 보면 성별에 따라 표현하고자 하는 욕구나 잡아내는 이야기들이 달라져요. 아무래도 남자가 여자를 찾는 섹션에는 키 크냐, 어떤 애냐, 어떻게 생겼냐…… 여자가 남자를 찾을 때는 안쪽이 채워진 경우가 많아요. 실질적으로 차이가 보입니다. 여자가 남자를 찾을 때, 여자가 여자를 찾을 때는 성격에 관해 이야기하는 것이 많아요.

또 재미있는 부분이 포스팅의 길이가 그룹별로 차이를 보인다는 점이었습니다. 어떤 그룹은 두 문장도 안 되는 경우가 있고, 어떤 그룹은 네다섯 문장, 심지어 한 페이지나 되는 경우도 많아요. 남자가 남자를 찾는 경우가 상대적으로 포스팅의 길이가 짧습니다 남자-남자 그룹의 경우 시간, 장소, 이름 등을 객관적으로 써놓는 경우가 많습니다. 반면 거기에 비해서 여자-여자 그룹은 상당히 긴 글이 많이 있죠.

all and who is comfortable at a ○ tie event I have to go to for work or bungee jumping. Casual and comfy is fine. Just please care about what you look like. And a career are xxxx with and do well in. And femme, ○ , non religious women only too please. No dirty pics either. 28-45. Please live in manhattan too. It is much easier. No drugs or heavy drinkers and NO SMOKERS.

Date: 2009-02-13, 9:32PM EST

i date guys so am "straight" but i always ≡ for a hot girl. ttouch, kiss, scissor. you have to be super feminine and ☀ . i like girls - sorry, just my preference. i ☀ , you MUST be same. ○ to being with a couple because i like c%ck as well, but right now all i want is a girl against me, so would probably ignore the guy. send a ▢ and i will send you one of mine.

Date: 2009-02-13, 9:49PM EST

Hi, This might be best placed in the casual encounters section but that section seems to have all that I am not ○ for though the casualness is appreciated. I am coming to NYC for the first weekend in March. I booked a swank hotel on Priceline and my travel buddy had to cancel to attend her grandmothers 90th birthday party. So rather than try to canvas a ≡ or two I've decided to go it alone. Which is fine with me I've traveled alone and it is far better than going somewhere with someone who you aren't sure you want to travel with. I am going to the Armory show and will be wandering around enjoying my wanderings. I have ○ people on this site that have been very nice and I have had ○ and it has been relatively uncomplicated. So I thought I'd give this a shot. I am gay, sober and an artist. I am an androgynous boiish person who is laid back and am comfortable in my own skin. I ○ to ⋈ new people and I generally think those are some of the finest moments. Spending ≡≡≡ with someone new and talking and figuring out what is funny and what is not. Where to eat? A good cup of coffee and checking out some great art. I am ○ for an ☀ woman who is a bit more femme than I am. I am in the middle. So if you have a bit more girl in you than the next lesbian perhaps this is for you. I generally date ☀ woman who have a tendency to read good books, eat fairly healthy and

Date: 2009-02-13, 11:39PM EST

I use the term QUEER because it's the only one that I currently care to identify with. It's the most flexible and inclusive and the one that doesn't make me ☀ like I'm being shoved into some box, loaded with expectations and demands. It simply states that I am a woman who is NOT straight, which would explain why I'm posting in the W4W section, I mostly appreciate the openness and fluidity behind it, since ☀ orientation has so many shades of gray. I'm ○ for other ☀ , enlightened women who understand and embrace this concept. :) I am a SWF, ● , brunette, feminine body type with curves and nice breasts. I'm ☀ , confident, assertive, playful, silly, ● , affectionate, a cuddler and uh, very wild and intense, where it counts! Hehe. ;) All raunchiness aside, I am actually quite romantic and touchy feely/lovey dovey, probably more so than the average person. I'm ☀ for a ⋈ term ⋈ with someone who has common goals and interests: travel, museums, culture, concerts, laughing, relaxing, nature, intellectual stimulation, exploring ⌒⌒ , adventure, new experiences, starting a family. I'm seeking a "dirty, uninhibited" Femme or Femme-Tomboy because frankly, I ⊙ HOT and think it's one of the most important components of a healthy, balanced ⋈ . For me, ☀ to different ages, ethnic backgrounds and body types (as ≡ as you have breasts, preferably full ones! Hehe.) PLEASE be ready to exchange CLEAR face and fully clothed body pictures right away, because there must be mutual physical attraction, first and foremost. After an e-mail or two, I'd like to talk on the phone and if that goes well, we can plan to ⋈ in person. I'm certainly not into meaningless ☀ for other adults who also know what they want and are willing to get out in the real

자신의 인생부터 다 이야기해요. 어디에서 태어났는지부터 시작해서 소설을
써요. 성 그룹이 가지고 있는 공통적인 센스라고 할 수 있겠죠. 그런 속성들이
상당히 재미있게 나타나요.

사실 시각디자인에서 중요한 것 중 하나가 콘텐츠 안에서 의미를 찾아내는 것이
아닐까 합니다. 누구나 알 수 있는 정보나 이야기도 있지만 그것을 상징화하고
특화할 수 있는 것을 찾아내서 시각화하는 것. 회사의 CI를 만드는 것도 그런
연장선상에 있다고 봅니다. 물론 일반적으로 기업의 CI는 경영자 측에서
미래적인 비전에 초점을 두어서 결정해버리는 경우가 많기는 해요. 하지만
근본적으로는 기업의 문화, 성격, 임원진의 꿈만 아니라 함께 나누고 있다고
생각하는 비전, 의견들을 통합적으로 모으고 시각적으로 빚어내는 게 CI의
핵심이에요. 결국 보이지 않지만 존재하는 맥락과 콘텐츠를 시각화해내는
작업이라고 생각합니다. 이 작업도 일반적으로 존재하는 맥락 안에서 그걸
관통하는 맥락이 뭐냐. 그걸 어떻게 시각화할 수 있느냐. 그런 쪽에서 시도했던
작업입니다.

**19 원본 글의 단어들을 아이콘으로
대체한 텍스트와 이를 전시장 벽면에
부착한 모습**

생동하다 생동하다 생동하다 생동하다 생동하다 생동하다 생동하다

Siren sound of korea ambulance

Project Replay Link to web reference

21

20 일상에서 경험하는 서울의 소리들을 인터랙티브 타이포그래피로 전환한
작업으로 2011년 밀라노 디자인 뮤지엄에서 열린「Korea Young Design」전시의
아이덴티티 작업이기도 합니다.

21 에드가 엘런 포^{Edgar Allan Poe}의 단편소설『군중 속의 고독^{A Man in the Crowd}』의 첫 문장(es
lässt sich nicht lesen, 읽는 것을 허락 받지 못했다/불가해함)을 재인용하여
시스템으로부터 규정 당하는 개인과 주체적인 개인 사이의 관계를 조망하려고 한
타이포그래피 작업입니다.

22 전쟁 이후 서울의 변화를 건축사학적인 측면에서 쫓아본 리서치 작업입니다.
안창모 교수와의 공동작업으로 아트선재센터에서 열린「City within the City」전시
작업의 일환으로 작업한 겁니다.

23 도시의 욕망을 이야기하면서 인터넷 커뮤니티, 보이지 않는 내면적 이야기를
다뤘다고 했죠. 마찬가지로 내면적인 이야기지만, 우린 어떻게 공간을 경험하고
그것이 어떻게 우리에게 영향을 미치는가. 이런 질문들을 가지고 했던 작업이
「창천동」이라는 프로젝트예요. 이 프로젝트 같은 경우, 미국 가기 전에
친구들과 함께하던 MORPH라는 그룹에서 진행하려다가 못한 작업이었어요.
그러다가 좋은 기회가 생겨 도시 프로젝트를 진행할 스폰서를 구했고, 창천동을
대상으로 작업하고 싶었어요. 5년 전의 재미있는 기억 하나가 있어요. 창천동에
현대백화점이 있는데 거기서 조금만 올라가면 오래된 마을이 있어요. 그 중간에
텃밭이 있는데 사람들이 그 밭에서 먹을 것들을 기르고 있더라고요. 의외의 풍경에
약간 쇼크를 받았던 기억이 있습니다. 어떻게 도심 한복판에 시골 마을 같은
정취가 그대로 있을 수 있을까?

24 이 사진이 2005년에 찍은 사진입니다. 비어 있는 공간이 평상시의 모습이고,
사람들이 모여서 놀고, 텃밭이 있고……. 그런데 5년이 흐르고 마을 재정비를
하면서 이 장소가 공원으로 변했어요. 아파트 단지가 들어오고 재개발이 되었죠.
이 동네에 가서 46명 정도 되는 마을 사람들과 인터뷰를 하면서, 본인들이
기억하는 이 동네의 지도를 그려달라고 했어요. 46명의 마을 분들 모두 나름대로
경험을 중심으로 자신이 생각하는 지도를 그려주셨어요. 그리고 저는 거기에
그 지도 주변의 사운드를 녹음해서 붙였어요. 텍스트가 있는 것은 지도를 모은
다음에 위치를 맞추어서 가게 이름 등을 넣은 거예요. 어떤 분의 지도는 전부 먹는
이야기죠.
재미있는 것이 사람들이 어떻게 동네를 기억하냐는 거예요. 요즘, 특히 서울 같은
경우 개발을 엄청 하잖아요. 건물을 지으면 주변이 바뀌고, 땅이 바뀌고, 공원을
만들고. 일반적으로는 도시를 '짓는다'라는 행위의 연속선상에서 시스템적으로
파악하려고 해요. 그런데 제가 이야기하고자 하는 도시란 각 개인들의 경험들이

서울특별시 서대문구 창천동.
동 이름은 안산 남서쪽에서
흐르기 시작해 이곳 중심부를
거쳐 광흥창앞을 지나 서강
으로 흘러가는 하천, 즉 창천
(滄川)에서 유래하였다. 조선
시대에는 한성부 북부 연희방
아현3계(阿峴三契)의 창천이
라고 하였다. 1914년 경기도
고양군 연희면 창천리에 속하
였고, 1936년 경성부로 편입
되면서 창천정으로 바뀌었다.
1946년 창천동으로 되었다.
2008년 대현동과 함께 신촌
동으로 통합되었다.

강인정	문하늘	이순옥	한선옥
기구영	박한영	이승연	홍용복
김남형	보라빛	이예훈	홍진우
김성국	송문희	이은지	
김성주	송상록	이재홍	
김영임	신복룡	임동원	
김육순	심근호	장정윤	
김정현	심재희	장춘자	
김초원	심창헌	장혜숙	
김태형	안슬기	전정환	
김형식	양단	전현준	창천동
김형환	오상래	조성인	
김홍남	오준성	조향미	기억
남상덕	윤형중	최수인	대화
무명	이근숙	최청국	풍경

23 창천동 주민들이 기억하는
창천동과 그들의 이야기를 모은
『창천동』

중첩되어 이루어진 곳이에요. 즉 우리가 도시라는 개념에 접근할 때, 경험의 폭을 어떻게 넓히고, 그 폭을 어떻게 조절하느냐에 대한 이야기가 되어야 한다는 거죠. 그분들이 주신 지도를 보면, 사람에 따라서 기억하는 장소가 달라요. 엄마들 같은 경우, 아이들이 갈 만한 곳들, 유치원, 게임방, 놀이터, 노래방으로 주변을 기억하고 있고요. 대학생 같은 경우 술집, 노래방 위주로 기억해요. 나이 드신 분들은 현재 장소가 아닌 자신이 기억하는 옛날이야기들이 섞여서 나와요. 아이들 같은 경우도 자신이 노는 곳을 중심으로 기억하고. 이렇게 자신의 경험이나 속성에 따라 상황을 다르게 판단하고, 그게 지도에도 반영되어 있어요. 그러니까 이 작업은 인터뷰를 통해 창천동에 대해 사람들이 어떻게 반응하고 기억해요. 있는지 알아보는 작업이었어요. 이 자체가 완결적인 과제가 아니라, 사람들이 기억하고 있는 장면들을 모아본 작업입니다.

지금 보여드린 작업들은 거의 제 개인적인 의지에 의해 진행한 것들이에요. 큰 틀이 있죠. 처음 시작할 때부터 디자인을 선택했던 이유이기도 하고요. 지금도 제가 생각하는 걸 어떻게 시각적으로 나눌 수 있을까 고민합니다. 결국은 근원에 대한 질문이에요. '왜 우리는 집을 그리워하는가.' 제 경우는 어렸을 때부터 지금까지 26번이나 이사를 다녔어요. 어떻게 보면 고향도 기억이 안 나요. 그런데도 제 속에선 계속 제가 있어야 할 곳에 대한 질문이 있어요. 그게 과연 장소적인 의미만 가지고 있는가. 아니면 또 다른 종류의 심적인 의미가 있는가. 아직도 제 경험을 통해 질문을 하고 있는 거죠. 제 작업은 그런 질문의 연속이라고 생각합니다.

24 도시 속 작은 시골과 같은 창천동의 모습(2005)

KIM DOOSUP

1
2

디자인을 음식에 비유한다면 타이포그래피는 저에게 주식(主食)과
같습니다.

김
두
섭

홍익대학교 미술대학 시각디자인과와 동 대학원을 졸업한 후 1995년부터 현재까지 여러 대학에서
타이포그래피와 편집디자인을 가르치고 있으며, 그래픽디자인 회사 눈디자인 대표를 역임하고
있다. 「타이포그래피 비엔날레」 등 수많은 전시회 외에도 1994년 결성된 디자인 그룹 '진달래'
활동을 통해 재미와 의미를 함께 추구하는 조형예술을 선보이고 있다.

강연의 전반부는 제가 일상에서 촬영해놓은 타이포그래피와 관련되었거나
시각적으로 재미난 이미지들이에요. 후반부에 소개할 제 작품들 중 몇몇은 전반부의
이미지들과도 시각적으로 연광성이 있어요. 관념적으론 하늘이나 산, 바다, 도시
같은 것들이 세상을 이루는 시각 단위 요소라고 생각들을 해요. 하지만 실제 일상에서
시각적으로 체험할 수 있는 환경은 그렇게 큰 단위의 것들이 아니에요. 오히려
일상에서 우리의 시선을 끄는 대상들은 도로와 사인, 자동차, 간판으로 덮인 빌딩,
대형 할인매장에 진열된 수많은 상품들과 TV 광고 같은 것들이죠.

01

01 이 사진은 우리나라 신도시에서 흔히 볼 수 있는 풍경입니다. 다른 나라에선 볼 수 없는 이례적인 풍경이죠. 좀 냉소적인 표현이지만 '우리나라는 아직도 이렇게 가능성이 많다, 안 되는 것도, 되는 것도 없다'라는 느낌을 받았어요. 타이포그래피를 분석하는 관점에서 본다면 또 다른 이야기를 할 수 있습니다. 이렇게 여러 개의 간판들이 각각의 개성을 과하게 뽐내고 싶어 한다면 결국 어느 하나도 주목받지 못하는 결과가 될 수 있어요. 개인적으로는 예술적인 느낌도 받곤 합니다. 이렇게 일상에서 보이는 다양한 풍경들은 어떤 관점에서 어떻게 보느냐에 따라 다르게 해석될 수 있어요. 현재까지도 인간이 시지각적으로 사물을 인식하는 과정을 과학적으로 명확하게 증명하긴 어렵다고 합니다. 다시 말해서 어떤 시각적 자극에 대해서 반응하고 망막을 통해서 대뇌에 전달되고 정보화된다는 것은 극히 간단한 프로세스를 설명한 것에 불과하며, 그 과정 중에 수많은 복잡한 변수들이 관여될 수 있다는 것이죠.
'후천적인 시지각 훈련'은 이러한 변수들 중에서도 아주 중요한 부분인 것 같아요. 결과적으로 이런 간판들을 볼 때 (다들 너무 큰소리를 내서) 아무것도 보이지 않을 수도 있겠고, 어디를 지목하고 어떤 심리로 어떻게 볼 것인가에 따라서 상당히 달라 보일 수 있어요. 그런 점에서 볼 때 우리의 일상엔 굉장히 재미있는 시각적 대상물들이 도처에 깔려 있다고 생각해요.

02 반면에 이런 손글씨 간판도 있어요. 소박하게 쓴 간판인데 주변에 재미있는 시각물들이 함께 어우러져 있어요. 저는 이런 통속적인 이미지나 오브제들이 재미있게 느껴져요. 예를 들어, 구름 낀 산 정상의 사진이라던가 우리 국화인 무궁화, 빨간색 소쿠리, 숫자 88 같은 것들이요. 타이포그래피 자체가 좋고 나쁘고는 없어요. 학교에서도 그걸 명확하게 알려 줘야 해요. 타이포그래피가 어떤 용도로 어떤 상황에서 어떻게 쓰이느냐가 중요한 것이지, 절대 퀄리티는 없다는 거죠. 그래서 타이포그래피를 공부하다 보면 공부라는 게 점점 편견을 만들어가는 과정이라는 생각도 들어요. 한정된 시각커뮤니케이션 공부로 더 많은 편견을 만들어내는 것보다는 내용과 형식의 관계를 폭넓게 공부하는 것이 중요하지 않을까 생각합니다. 타이포그래피는 장르일 수도 있고 어떤 경우엔 시각물을 구성하는 하나의 그래픽적인 요소일 수도 있어요. 그러니까 그 두 가지 경우를 구분하고, 기능적인 타이포그래피와 표현적인 타이포그래피의 다른 점을 충분히 이해할 수 있어야 해요. 다시 그림으로 돌아갈게요. 이런 손글씨처럼 제작한 사람이 많은 공을 들였을 때, 좋은 디자인이 될 가능성이 높아진다고 생각해요. 이런 경우 전문가가 디자인했느냐 아니냐, 라는 것은 부차적인 문제가 되겠죠. 기계적으로 해오던 습관과 방식대로 마구 빠르게 처리하는 것보다 정성과 노력이 들어가면 확실히

그 결과는 달라져요. 특히 글꼴 디자인 같은 경우는 디자인에 대한 개념이 없다 하더라도 공을 들이면 결과가 상당히 달라지는 경우를 자주 볼 수 있어요. 보는 사람도 재미있고요.

03 서울시 중구 필동에 있던 간판인데 2001년도에 촬영한 것입니다. 이 간판을 떼어서 미술관에 설치하면 훌륭한 작품으로 인정받을 수 있을 거라 생각해요. 전시되는 장소에 따라 대상을 받아들이는 사람들의 태도도 굉장히 달라져요. 디자인하는 사람은 이런 것들을 잘 판단하고 이용할 수 있어야 돼요.

04 이건 목욕탕 간판입니다. 빨강과 초록의 보색대비가 엄청나죠. 온천을 상징하는 사인이 단위 간판마다 배치되어 있는 것도 재미 요소입니다.

05 울릉도의 식당입니다. 창문의 선팅이나 파이프 같은 시각 요소도 보이지만, 가장 재미있는 부분은 따로 있어요. 홍합밥, 전복죽 같은 음식 메뉴와 똑같은 형태의 테두리 안에 화장실이란 단어를 써 넣었더니 갑자기 시각적인 혼란이 생기죠.

06 식당 이름을 주목하세요. 원초적 식당. 이곳에도 역시 빨간색 소쿠리가 걸려 있습니다.

07 다음은 서울역 근처의 만화방. 파란색 간판의 '만화'란 글자, 애초에 의도를 가지고 구입한 건 아닌 것 같은 화분들, 걸려 있는 태극기. 다 무언가를 이야기하고 있는 것 같아요.

08 약국이 타이포그래피가 강해요. 특히 종로5가에 가면 '약'자가 크게 써 있는 경우가 많았어요. 그리고 예전에는 약국에서도 담배를 팔았잖아요. 왠지 병 주고 약 주고 하는 느낌? 재미있죠.

09 이런 조합도 재미있죠. 택시 사인, 부처님 오신 날 연등, 가짜 심형래가 등장하는 나이트클럽 홍보 포스터, 배전함. 뭐랄까, 이런 혼란스러움이 우리나라의 대표적 아이덴티티 요소 같아요.

10 이 사진은 2000년경에 어린이대공원에서 촬영한 거예요. 이런 간판들은 아마 70년대 제작한 것을 색깔만 바꾸고 보수한 것 같아요. 이런 그림을 보면 시각커뮤니케이션에 대해서 다시 한번 생각하게 돼요. 부분 부분 뜯어보면 아주 재미있어요. 예를 들어 피가 나는 위치라든지, OX 표시, 손글씨로 된 따옴표, 형광색. 이런 방식을 아이덴티티 요소로 이용해서 놀이동산의 사인 디자인을 할 가능성도 있다고 생각해요. 제가 보기엔 아무도 이 빨간색 부분엔 절대 손대지 않을 것 같아요. 초록색 사람 그림이 빨간색 글자와 완벽한 보색대비를 이루죠. 그리고 '아얏!'이 써 있어요.

11 다음은 술집들 간판이에요. 여긴 아현동. 네이밍을 할 때 기본적으로 2음절이나 3음절 단어가 기억되기 가장 쉽다고 하는데 그걸 철저하게 지킨 거죠. 언약, 백조, 개미굴…… 이런 식으로. 그리고 재미있는 건 소위 매미집이라고 하는 통일된

02

03

04

05

06

07

08

09

10

11

12

포맷이 유지되면서도 지역 단위로 또 다른 특징이 있다는 거예요. 작은 문이 하나 있고 모두 막혀 있다는 게 매미집의 공통점이라면 아현동은 유리에 선팅을 했다는 게 큰 특징이에요. 그리고 집집마다 스테인레스 스틸로 막아놓았고요.

여긴 지금 다 철거된 대흥동이에요. 아현동과 다르게 나무나 벽돌로 마감되어 있는 곳이 많아요. 형광색을 많이 쓴 것도 특징이죠.

서울시 용산구 한강로에 있었던 술집입니다. 팁 3만 원이란 점을 타이포그래피로 반복해서 강조하고 있죠. 20대 아가씨가 20명 있답니다. 뭔가 음모가 있는 것 같죠. 하하하.

12 교회 표지판 아래 나이트클럽 광고 포스터가 반복해서 붙여져 있어요. 간판과

포스터의 형식도 그렇고 담겨 있는 내용의 대비가 묘한 느낌을 주지요. 어느 날 다시
가 봤더니 폐업 처분 광고 포스터들이 붙어 있더라고요. 쓸쓸한 느낌이었습니다.
우리나라에서 흔히 볼 수 있는 이런 종류의 포스터들은 시각적으로 굉장히
강렬해요.

13 1995년경 '뼈' 전시에 출품한「여종업원이 타이포그래피에 미친 영향」이라는
설치 작업입니다. A4 크기의 전단지들을 가로 10미터, 세로 5미터 정도로,
확대한 작품인데 크기의 변화 때문에 확연히 다른 느낌을 받을 수 있습니다.
커뮤니케이션의 툴로 기능하는 디자인이 반드시 세련될 필요는 없다고
생각해요. 오히려 이런 촌스럽고, 다소 무식해 보이는 접근이 훨씬 더 좋고 강력한
커뮤니케이션을 이끌어내는 경우도 많죠. 사람이 살지 않는 집을 전시장으로
개조해서 '인스턴트 갤러리'라는 이름을 붙이고 전시했습니다.

02~12 거리의 간판 / 포스터들

13 「여종업원이 타이포그래피에
미친 영향」, '뼈' 전시, 인스턴트갤러리(1995)

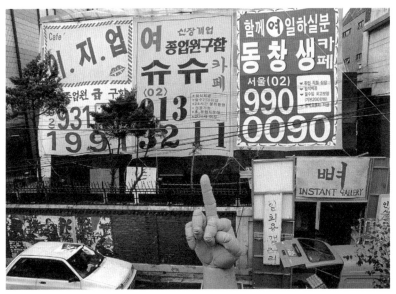

13

진달래

14 '뼈' 전시 포스터(1995)

15 「스타 만들기」,
'비무장지대(D.M.Z) 예술 작업'
전시, 관훈미술관(1995)

15

14 '뼈' 전시 포스터입니다. 이 전시는 미국 작가와 한국 작가가 함께했는데, 한국
작가의 주제가 '뼈'였어요. 함께 전시한 미국 작가들의 주제는 'American
Standard'였어요. 저는 뼈를 아이덴티티나 정체성으로 해석했습니다. 이 포스터는
정통성의 유무가 모호한 우리 사회의 단면을 풍자한 거예요. 남자의 심벌에 뼈가
있느냐 없느냐에 대해 묻고 있죠. 강한 자 앞에서 녹아내리고, 약한 자 앞에선
강한 척하는 사회의 일면을 비꼬는 것입니다. 그 정체성, 정통성의 모호함, 되는
것도 없고 안 되는 것도 없는 그런 사회. 신문의 쪽광고로 배경을 만들어 자본주의
사회의 다양한 욕망을 표현했죠. 이 전시에 진달래 그룹도 포스터 작업으로
참여했어요. 당시 이기섭, 이우일, 박명천, 이형곤, 목진요 등이 작업에 참여했어요.
전시 공간의 확장이라는 의미에서 각자 제작한 포스터를 새벽부터 나가 홍대
앞에 붙이기도 했는데, '좆보'나 '화냥년' 같은 내용들 때문에 철거 명령을 받기도
했어요.

15 '비무장지대D.M.Z 예술 작업' 전에 출품한 「스타 만들기」입니다. 관훈미술관(현
관훈갤러리)에 전시된 후에 성곡미술관에서 열린 팝아트 전에도 초대받은
작품입니다. 제가 직접 모델이 된 가짜 선거 포스터와 진짜 지자체 선거 포스터를
교차해서 구성했어요. 전시할 때 크레용을 함께 붙여놓고, 관람객들이 작품 위에
낙서를 할 수 있게 만들었어요. 선거 기간 중 법적으로 훼손해선 안 되는 포스터와
그것을 이용해 만든 미술관의 전시 작품에 낙서를 하는 과정에서 미술과 국가
권력에 대해 생각해 볼 수 있는 기회를 제공하려는 의도였습니다. 제가 모델이 된
가짜 포스터에 '독재당'이나 '서울을 피바다로' '주 7일 근무제 쟁취' '마약사범의
장려' 같은 엉뚱한 공약이 쓰여 있어 경찰에 불려간 일도 있었죠. 재미있는 건
형사들이 '서울을 피바다로'에서 피바다라는 글자를 보이지 않게 크레용으로
지웠다는 거예요. 그들도 관객으로서 제 작업에 일부가 되어 버린 꼴이죠.

16

18

17

19

20

16 'TV' 전에 출품한 설치 작업입니다. 작가 스스로 'TV는 OO다'라는 명제를 정하고 그에 맞는 작품을 만드는 기획이었어요. 실제 불판 안에 들어간 TV에서 고기가 익어가는 영상물이 편집되어 나옵니다. 제목은 「TV 건강식」. 고기가 익어가는 화면 중간중간에 젖소부인, 세계대전, 드라마, 광고 등의 영상이 뒤섞여 나와요. 사회, 정치, 권력 등에 대해 비판하는 내용이에요. 편집은 박명천(CF 감독이자 당시 진달래의 일원) 씨의 도움을 받았어요.

17 여긴 대학로에 있는 살빠 뮤지엄이란 곳이에요. 벌룬넷이란 망사를 치고 천장 쪽으로 2천여 개 의투명한 풍선들을 넣었어요. 벌룬넷 밑에서 관람하게 했는데, 이 안에 들어가려면 똑바로 설 수 없고 몸을 숙여야만 하도록 설치했죠. 작품의 존재감을 높이기 위해서요. 미술 전시 공간에 전시된 투명한 풍선은 작품이고, 그 작품 안에 공기가 차 있고, 공기는 텅 빈 공간과 같고……. 따라서 미술은 미술인데 아무것도 없는 미술. 그래서 제목이 '꽉 차고 텅 빈 미술'이에요. 투명 풍선에 바람을 불어넣으면 금방 산화돼서 투명하게 보이질 않는데, 그걸 방지하려고 하나하나 표면에 기름을 다 발라서 만들었어요. 지금보다 훨씬 젊은 나이였기 때문에 가능했던 작업이라 생각해요. 지금은 아이디어가 있어도 실행하기 어렵겠죠. 당시엔 디자이너라기보다 작가의

16 TV전 중 「TV 건강식」,
공평아트센터(1996)

17 '꽉 차고 텅 빈 미술' 전시,
쌈빠뮤지엄(1997)

18 「그리운 바다 성산포」, 해양미술제,
세종문화회관 전시실(2000)

19 「interart」, '쇼핑아트' 전시,
분당 킴스 아울렛(1998)

20 「계몽미완(啓蒙未完)」,
'주차장 프로젝트' 전시, 아트 선재
센터주차장(1999)

21 「환경 13경」, '환경 테마 열차:
모닝! 한강' 전시, 지하철 1호선(2001)

22 「IMF가 타이포그래피에
미친 영향」, '진달래 발전', 한전프라자
갤러리(2004)

21

22

입장에서 많은 전시에 참여했었어요. 개인적으로 당시 제 작업들이 마음에 들어요.

18 「그리운 바다 성산포」는 해양미술제에 낸 타이포그래피 작품입니다. 민병걸 선생님과의 공동 작업인데 커팅시트로 작업한 작품이에요. 일러스트레이터로 작업해서 커팅시트로 시공했어요.

19 '쇼핑아트' 전에 전시한 「interart」. 분당의 대형마트에서 구입할 수 있는 물품들을 이용해 작업하는 것이 전시의 주된 기획이었죠. 당시 킴스클럽이 부도 위기에 있었는데 여러 가지 회생 노력의 일환이었어요. 저는 포스트잇을 이용해서 작품을 만들었어요. 관람객들이 직접 포스트잇에 뭔가를 그리거나 써서 전시장에 붙이는 아이디어예요. 어린아이들이나 아주머니들이 많이 참여해서 나중에는 해당 전시장에서 가장 많은 면적을 차지했어요.

20 아트선재센터 지하에서 했던 '주차장 프로젝트'라는 전시예요. 제목은 「계몽미완啓蒙未完」. 모더니티에 대한 미학자 위르겐 하버마스Jürgen Habermas의 주장을 제목으로 차용했죠. 예술과 반反예술을 표현하려는 의도였어요. 미술의 권위에 도전한다는 의미에서 미술관의 주차장 공간을 이용하는 전시였는데, 저는 거꾸로 지하 주차장에 가벽을 세워 권위적인 전시장처럼 꾸몄어요. 거기에 굉장히 미니멀한 형식의 추상표현주의 계열의 작업을 했는데, 사실은 제가 직접 작업한

게 아니라 벽지예요. 벽지를 판넬에 붙이고 바니시를 발라서 미니멀리즘 작업으로
보이게 조작한 거죠. 함께 참여한 작가들이나 평론가, 관객들이 보기엔 캔버스
작업으로 착각하도록 속이는 것이 제 의도였어요. 전부는 아니지만 많은 사람들이
캔버스로 착각하고 평면 캔버스 작업을 하려는 것이냐며 의아해하더군요.

21 '환경 테마 열차: 굿모닝! 한강'이라는 전시의 「환경 13경」이란 제목의
작품입니다. 두 명의 작가가 지하철 1호선 열차 1량씩 맡아, 그 내부를 환경에
관한 내용으로 미술 작업하는 전시였어요. 실제로 운영되는 열차들이었고요.
제가 작업한 부분은 열차 전체의 외피였어요. 자연에서 볼 수 있는 풍경의 패턴이
열차의 한쪽 면에 설치되었고, 반대편 열차 면엔 파란콩, 빨간콩, 검정콩, 조, 팥,
쌀 등 13가지의 곡물 사진들을 패턴처럼 도배했어요. '좋은 환경에 대한 결과물이
바로 좋은 곡물이며 그 곡물은 또 인간을 건강하게 만들고, 건강한 인간이 또
좋은 환경을 만든다'가 작업 의도였어요. 사실 우리가 눈여겨보지 않아서 그렇지
곡물들의 색깔이 시각적으로 참 예뻐요. 낱알들이 모여 패턴을 이루는 모습도
재미있고. 당시 제가 했던 작업 중 가장 규모가 큰 결과물이었어요. 이 열차는 한 달
넘도록 운행됐어요.

22 2004년 '진달래 발전'에서 전시한 작업입니다. 제목은 「IMF가 타이포그래피에
미친 영향」. IMF 당시 거리에 나붙은 폐업 세일 포스터를 모아 작품으로 만든
것이죠. 당시 일반적인 폐업 세일 포스터에는 연도 표시가 거의 없었는데, 제가
모은 포스터에는 일시가 기록되어 있어요. 그러니까 IMF라는 시대상을 정확하게
이야기해 주고 있는 스페셜에디션이라 할 수 있죠.
여기까지가 회화인지 디자인인지 알 수 없는 그런 작업들입니다.

23 최소한의 비용을 받거나 거의 보수가 없는 디자인 작업은 기본적인 자유가
보장되죠. 작가 '이불'의 책 작업이 그중 하나예요. 이불 씨는 나름 작가주의
디자이너였던 제 입장을 잘 헤아려 줬어요. 이렇게 해 주세요, 저렇게 해 주세요,
하는 이야기가 없었거든요. 프로필 페이지가 그런 면에서 가장 상징적인데, 작가의
사진을 펼침면의 양 끝에 반쪽으로 잘라서 배치했어요. 일반적인 클라이언트라면
절대 받아들이지 않았을 상황을 이불 씨는 아무렇지도 않게 생각했어요.
결과적으로 저도 만족스럽고, 작가도 좋아하고 여러 사람이 만족하는 작품집이
됐어요. 사진은 이불 씨의 두 번째 작품집인데 전통적인 고서적 제본 방식을
채택했어요. 베니스 비엔날레에 한국 대표 작가로 초대받아 만든 책입니다.

24 '어울림 팩스'전을 위한 작업이에요. 팩스로 받은 전시 시행 요강을 스캐닝한 다음,
다 읽었다는 상징적 표시로 글자의 중간을 지우고 다시 팩스로 보냈어요. 전시의
결과물을 담은 작품집도 제가 디자인했는데 작품집의 앞표지는 시행 요강의 한글
자음만, 뒷표지에는 모음만 남겨놓고 다 지워버렸어요. 모음과 자음이 만나서

23 도서『사이보그 & 실리콘 -
이불』(1997)

24 '어울림 팩스' 전시 작업(1999)

23

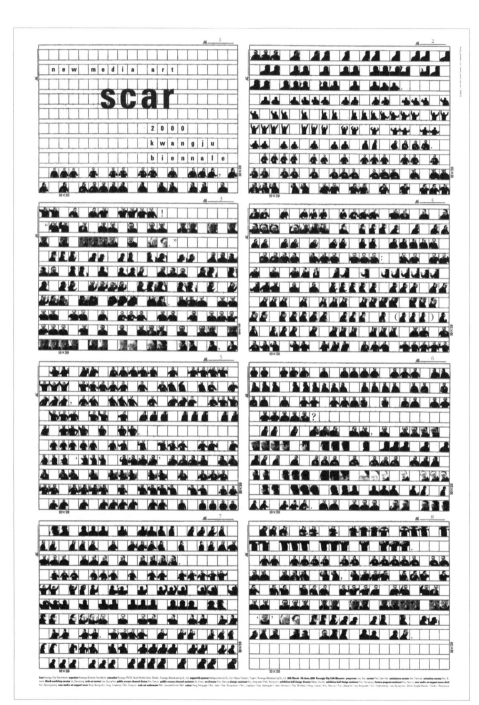

26

25 '광주 비엔날레 뉴미디어아트-
상처' 전시 포스터(2000)

26 문화 수첩, 가나아트(2000)

하나의 덩이글자를 이루는데 그게 한글이고, 한글은 어울림의 표상이다, 그런
내용이었어요. 당시엔 이렇게 비상업적인 작업들을 많이 했어요.

25 '광주 비엔날레 뉴미디어아트'전의 포스터입니다. 마음에 드는 작품 중 하나에요.
장난감 수집가이자 만화가인 현태준 씨가 모델을 했어요. 태준씨가 춤추는 모습을
촬영해 한 프레임씩 캡처해 원고지 칸칸마다 넣었어요. 사진이 글자 역할을
하는 거예요. 당시엔 뉴미디어아트가 대체적으로 비디오아트를 상징했거든요.
'미디어가 아무리 다양해져도 여전히 중요한 건 그 안에 담겨 있는 내용이다'라는
뜻을 전달하기 위한 발상이었습니다. 하이테크 미디어나 테크놀로지, 혹은 시각적
효과보다 그 안의 콘텐츠가 더 중요하다는 것이죠.

26 문화 수첩은 클라이언트 잡이었지만, 비교적 자유로웠던 작업입니다. 가나아트의
미술 포털 사이트에서 가입 회원들을 위해 만든 수첩이었는데, 그 달의 문화 행사에
대한 정보 또는 공연을 본 뒤 메모할 수 있는 공간으로 구성했어요. 당시 상당히
인기 있었어요. 제작 부수가 4~5만 부까지 금방 늘었죠. 지금은 이런저런 사정으로
포털 사이트가 문을 닫아 아쉽지만요. 매 호마다 주제를 달리했는데 이 표지의
주제는 음악이었어요. 미술을 상징하는 모나리자와 음악(노래)을 상징하는

쌍 방 건 강 식
雙 方 健 康 食

남자에게 잘 받으면 여자에겐 곽 해롭다. 보신탕과 복엽소, 양과 음이 정식으로 대결한다. 결과는 0 아님, ON & OFF.

울음의 만남? 내지도 재미있게 작업했는데 정보 그래픽에 신경을 많이 썼죠.

27 이제부터 진달래 작업들을 몇 가지 보여드리겠습니다. 이건 제가 초기에 진달래 모임을 위해 디자인한 작품입니다. 컴퓨터가 아닌 손으로 직접 작업할 때였어요. 각 호마다 주제를 정해서 포스터를 제작해 발송했었어요. 이때 주제가 '적'으로 전두환의 얼굴 위에 김재규 사형 선고문을 겹쳐 놓았죠. 각각이 많은 사람의 적이면서 또 그들끼리 적이기도 하고 물고 물리는 적의 관계랄까……

28 이것도 진달래 초기 작업으로 주제는 '건강식'이에요. 도넛과 고추. 건강식이라는 게 상당히 상대적인 거예요. 예를 들어 밀가루로 만든 빵이 어떤 사람한테는 건강에 안 좋은 영향을 끼칠 수 있고, 다른 사람한테는 이로울 수도 있어요. 그래서 제목이 「쌍방건강식」입니다. 당시 진달래 작업 방식은 돌아가면서 한 명씩 주제를 정하면 나머지 동인들이 같은 주제로 작업하는 방식이었어요.

29 대한민국을 주제로 한 포스터. 이 주제로 상당히 오랫동안 작업했어요. 개는 인간과 가장 가까운 동물인 동시에 보양식이기도 하죠. 한쪽에서는 개고기 먹는 것을 반대하고 다른 한쪽에선 식문화일 뿐이라고 말해요. '혼란스러움'으로 표현되는 우리나라의 정체성을 말하는 거예요.

27 「적」포스터, 진달래 프로젝트
(1995)

28 「쌍방건강식」포스터, 진달래
프로젝트(1996)

29 「대한민국」포스터,
진달래프로젝트(1997)

29

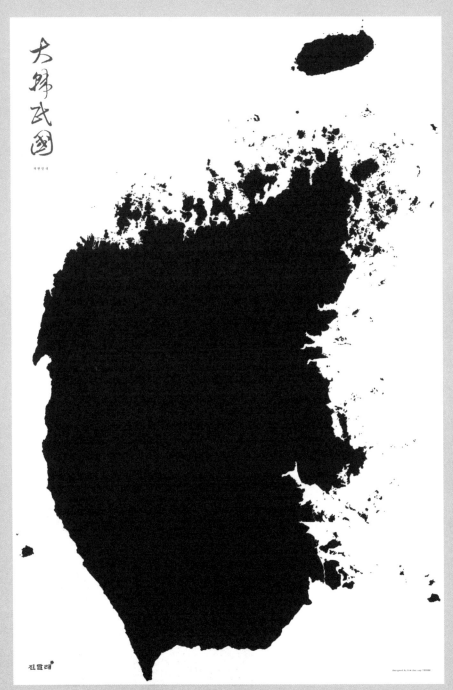

大韓民國
대한민국

진달래

Designed by Kim Doo-sup TM006

30 또 다른 대한민국. 남한을 거꾸로 뒤집어본 거예요. 대한민국을 과연 북한이
포함된 토끼 모양의 도상으로 표현하는 게 올바른 것인가? 그리고 항상 위쪽이
북쪽이라 여기는 것은 틀린 게 아닌가? 남쪽이 위일 수도 있지 않나? 조형적으로
위아래를 뒤집어서 시각적인 효과를 함께 노렸어요. 표시된 섬들을 다 맞게
그려 넣느라 상당히 고생하며 만들었던 작품입니다. 여기까지가 초기 진달래
작업입니다.

31 1990년도 '프랑크푸르트 북페어'의 한국관을 위한 포스터 작업입니다. 대학
졸업하고 사회 초년병으로 안그라픽스에 입사하면서 맡은 첫 번째 작업이에요.
제가 직접 디자인한 타입과 기존 폰트들도 몇 가지 이용해서 디자인했죠. 거의
손으로 작업하던 시기였기 때문에 지금 보면 좀 단순한 느낌이 들긴 하죠. 그래도
아날로그 나름의 맛이 느껴지기도 해요.

30 「대한민국」 포스터,
진달래프로젝트(1997)

31 '42회 프랑크푸르트 북페어'
한국관 홍보 포스터(1990)

31

32

33

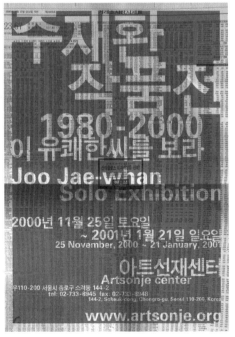

34

32 VIDAK 주최의 환경전에서 전시한 포스터. 배경을 만드느라 트래싱지를 대고
 신문의 쪽광고 페이지를 연필로 베낀 거예요. 오른손으로 하면 의도치 않게 정확히
 표현돼서 일부러 어설퍼 보이게 하려고 왼손으로 옮겨 쓴 것입니다. 이걸 스캐닝한
 다음에 몇 번 복사해서 일부러 거칠게 만들었어요. 보통 환경 하면 자연환경만을
 생각하는데, 사실은 사회환경이 훨씬 더 중요한 환경일 수 있다는 메시지를 담고
 싶었어요. 사회환경도 자연환경과 무관하지 않지요. 모든 환경은 인간이 중심된
 관점일 수밖에 없으니까요.

33 「통일전」에 출품한 포스터입니다. 시행 요강을 받아 보니 출품 요건에 '한글로
 통일, 영어로 unification, 한자로 統一' 중 하나를 꼭 넣어야 한다는 항목이
 있더군요. 그래서 생각해 보니 한글 '통일'은 남한과 북한을, 한자 '統一'은 일본과
 중국을, 영문 'unification'은 소련과 미국을 상징할 수 있겠더라고요. 국가 간의
 서로 다른 이해관계 안에서 한반도가 분단된 것이죠. 반복된 요소들은 통일에 대한
 다양한 목소리들로 의도한 것입니다. 이 포스터를 발전시켜서 베니스 비엔날레
 한국관 포스터를 디자인하기도 했어요.

34 「주재환 작품전」. 이 작가는 포장지나 신문지 등의 이미지를 이용해서 작업해요.
 작가의 개인전을 위해서 디자인한 홍보 포스터입니다. 배경으로 쓴 것은 주식
 시세표인데, 신문의 이런 면들이 자본주의 사회를 상징적으로 잘 표현해 준다고
 생각해요.

35 아방가르드에 대한 글을 의뢰받아 나중에 제작한 포스터입니다. 아방가드르,
 아방르가드와 같이 순서를 바꾸는 방식으로 수열을 만들면 120까지 나와요.
 그래서 제목이 「120가지 아방가르드」가 됐어요. 기호학에서 말하는 기의와
 기표의 관계를 이야기하고자 했죠. 아방가르드의 실체는 무엇인가, 무엇을
 아방가르드라고 하고, 어떤 걸 아니라고 할 수 있느냐, 라는 것에 대한 물음 정도로
 볼 수 있어요.

36 「다다익선」 포스터. 한글이 많으면 많을수록 좋다는 의미입니다. '많다'라는
 의미의 '다다'가 묘하게 다다이즘의 느낌도 풍겨요.

37 일본 갤러리에서 열린 한글전에 출품한 「한글 11,172자」라는 제목의
 포스터입니다. 한글을 조합형으로 만들면 11,172자가 된다는 건 알고 있지만
 한꺼번에 눈으로 확인한 적은 없잖아요. 일상에서 쓰이지 않는 글자까지 조합해서
 1,1172자를 다 써본 거예요. 그중엔 발음할 수 없는 글자들이 정말 많아요. 보통
 우리가 소리로 구분할 수 있는 한글 글자 수가 8천 자 정도라고 하는데 그 정도로
 구분될 수 있을지도 사실 의심스러워요. 자릿값을 폰토그라퍼로 만들고 그걸
 일러스트레이터로 불러와서 조합했어요. 그런데 해놓고 보니 이렇게 패턴이
 생기더군요. 모음과 자음의 조합 때문에 그런 거죠. 그리고 그런 것들이 이렇게

the more, the better

36

35

11,172 hangul characters

38

39

40

계속 증식할 수 있는 가능성이 있다는 겁니다.

38 역시 한글전의 「한글표정」이란 작품입니다. 한글의 가운데 부분을 막은 거예요. 그래서 각 글자들이 보여주는 여러 가지 아웃라인들이 개체 하나하나의 얼굴 같은 느낌도 들어요. 글자도 표정을 보여주죠.

39 '이미지 코리아'전의 포스터. 작가와 사진가가 한 팀이 되어서 '한국'을 주제로 작업했어요. 한국성은 어떤 특정 요소가 아니라 어느 곳에서나 공기처럼 존재한다는 것을 표현하려는 것이 작업 의도였어요. 간판이나 거리 풍경, 사람들 모두가 한국 같다고 했던 것처럼요.

40 '서울-도쿄 24시'전의 홍보 포스터. 서울과 동경을 오가며 전시한 교류전이었어요. 이게 서울에서 열린 첫 번째 전시회의 포스터예요. 일상에서 디지털카메라로 찍어놓았던 사람들의 사진을 모두 늘어놓음으로써 일상, 즉 하루 24시간을 상징한 것이죠.

41 최근 진달래 작업인데 방법이 좀 복잡해요. 글자를 가지고 사람 얼굴을 구성한 거예요. 몇 가지 소프트웨어를 섞어서 만들었죠. 『진달래 도큐먼트-스케치북』에 실린 작업입니다.

38 「한글표정」 포스터 부분, '한글전'(2001)

39 '이미지 코리아' 전시 포스터, 예술의전당 디자인 미술관(2003)

40 '서울-도쿄 24시' 전시 홍보 포스터, 일본국제교류기금 서울 문화 센터(2004)

41 『진달래 도큐먼트 -스케치북』 부분(2009)

41

OH JINKYUNG

1 3

저의 디자인 작업에서 타이포그래피는, 사람의 얼굴로 비유하자면 눈, 눈빛? / 최근에 관심 있는 키워드는 어떻게 하면 작업을 좀 더 잘할 수 있을까에 대한 고민입니다. / 여건이 구비된다면 출판사의 편집장 겸 아트디렉터를 동시에 하고 싶습니다.

나에게 영감을 주는 것 – 빈 벽, 빈 공간

오 진 경

홍익대 시각디자인과와 동대학원을 졸업했다. 광고대행사에 잠시 적을 두었다가, 이후 문학동네에서 디자인 팀장을 지냈다. 2008년 한국출판인회의가 선정한 '올해의 북디자이너상'을 수상됐다. 주요 북디자인으로는 『연금술사』, 『7년의 밤』, 『흑산』, 『지문사냥꾼』, 『즐거운 나의 집』, 『공중그네』, 『남쪽으로 튀어』, 『박완서 전집』, 『황석영 등단 50주년 기념판 창비 전집』 등의 책이 있다.

현대적 의미의 북디자이너가 없던 시절에도 책은 만들어졌고, 지금도 디자이너 없이 책은 만들 수 있습니다. 그렇다면 제가 작업했던 모든 책들이 북디자인의 효과를 봤을까요? 작업하면서 디자이너로서 제가 고민했던 부분들을 지금부터 말씀드리겠습니다.

01

02

03

01 『장원의 심부름꾼 소년』, 백민석,
문학동네(2001)

02 『나의 검정 그물 스타킹』, 이신조,
문학동네(2001)

03 『나는 공부를 못해』, 야마다
에이미 저 · 양억관 역, 작가정신
(2004)

01 2001년에 한 작업입니다. 문학동네에서 나온 책인데 제가 좋아하는 작업 중
하나예요. 출판사에서 디자이너로 일하다 보면 원하는 대로 디자인할 기회가
굉장히 드물어요. 그런데 가끔은 기회가 생겨요. 당시에는 그것이 판매에 대한
부담이 상대적으로 적은 젊은 작가들의 소설집이었어요. 예전부터 탈네모꼴
글자를 문학에 꼭 써보고 싶었는데, 그런 제 사심을 실현시킨 책이지요. 지금
보시면 그닥 새로울 것이 없어 보이겠지만, 당시에는 싫어하거나 불편해하는
사람이 많았습니다. 문학에서는 상당히 낯선 디자인이었습니다.

02 이신조 선생님의 소설집이에요. 소설 표지를 위해 일러스트레이션을 의뢰하는
일은 거의 없던 시절이었어요. 그림이 필요하다면 미대를 나온 디자이너가 직접
그려야 한다는 생각이 당시 출판사의 일반적 인식이었지요. 가벼운 그림을 꼭
쓰고 싶었는데 책정된 예산은 없고 할 수 없이 붓을 꺾은 지 어언 십 년 된 제가
직접 그렸습니다. 붓 대신 마우스로 머리카락 하나하나를 그렸습니다. 역시
판매에 대한 부담이 적었던 책이어서 가능했던 작업이지요. 요즘엔 회화작품이
아닌 일러스트레이션을 소설 표지에 쓰는 게 흔하지만 당시에는 편집자들이 좀
불편해했어요. 소설 전체의 내용이 일러스트 하나로 뭔가 '한정'이 된다고 느꼈던
것 같아요. 반면에 디자이너는 여러 선택들 중에서 한 가지로 '상징'하는 거라고
생각하거든요. 이 차이가 굉장히 커요.
문자를 기반으로 상상하는 편집자와, 이미지가 먼저인 디자이너는 항상
부딪힙니다. '학삐리', '예체능계'라고 서로 놀리면서요.

03 소설 표지에 일러스트레이션을 담고 싶은 마음에 이런 시도도 해 봤습니다.
여기서부터는 제가 문학동네를 그만둔 이후의 작업들입니다.
이 책을 위해 작업된 일러스트레이션은 아니에요.「이끼」라는 유명한 영화가
있었죠. 그 원작 만화를 그리신 윤태호 작가님의 어떤 작업 중 일부분입니다.
이때가 2004년쯤이었는데, 당시에는 만화 그림을 문학작품에 쓴다는 것 자체가
엄청난 설득이 필요한 일이었어요. 떠올려 보니 작가정신 편집장님께 참 고맙네요.
물론 출판사에서도 고마워했습니다. 반응이 좋았거든요.
이 책이 발판이 되어 일본 젊은 작가들의 소설을 한동안 계속하게 되었습니다.
일본 젊은 작가들의 소설이 붐이었던 시절이에요. 새로운 장르엔 새로운 표현이
필요했지요. 그때 제가 했던 새로운 여러 가지 시도들이 오늘날 소설 표지가
시끄러워지는 유행을 이끌었던 것 같습니다. 그것을 어떻게 알 수 있었냐면,
새로운 출판사에서 연락이 옵니다. 무슨무슨 책처럼 디자인해 달라고요.
그런데 그것이 제 작업입니다. 모르고 전화한 경우지요. 이런 상황이 한동안
반복되더군요. 심지어는 제가 언제 이런 책을 했었나…… 하고 보니, 제가
예전에 했던 작업과 거의 똑같은 디자인을 종종 보게 되었습니다. 그러면서

알게 되었지요. 아, 유행이 되었구나. 이 시기에 했던 대부분의 책들은 작업보다 설득하는 데 더 많은 에너지를 쏟았습니다. 그렇게 매번 힘들게 많은 말들로 설득해서 나온 책들입니다. 그때는 작업보다 설득이 힘들었네요.

04 『800 TWO LAP RUNNERS』란 소설입니다. 800미터 계주자에 관한 이야기예요. 책 제목을 개성있게 타이포그래피로 표현하고 출판사를 설득해서 당시에는 기뻤는데, 결과적으로는 실패한 책입니다. 독자들이 대체 제목이 어디 있는 건지 찾지 못하거나 서점 직원들조차 제목을 몰라 헤맸던 디자인이죠. 그러나 편집장님과 저는 당시에 꽤나 신이 나 있었던 것 같습니다.

05 이 책도 비슷한 시기의 작업입니다. 요즘엔 서점에 가면 손글씨 제목의 책들이 너무 많아 시끄러울 지경이지만, 당시만 해도 힘들게 설득했습니다. 유치원생이 보는 책이냐? 라는 반응부터 그림책일 것 같다 등 말이 많았어요. 하지만 불안한 시선들은 책이 잘 팔리는 순간 다 사라지죠. 그런면으로 보자면 새로운 실험은 많이 찍는 책에서 해야 하는 것 아닌가 생각이 들기도 합니다. 그러나 현실에서는 많이 팔려야 하는 책일수록 출판사에서는 안정된 방식을 선호합니다. 그러다 보니 대부분의 베스트셀러들이 좋게 말하면 안정된, 나쁘게 말하면 구태의연한 디자인이 대부분이지요. 여기서 실험을 하자고 하면 도박을 하자는 얘기로 듣습니다.

충분히 이해합니다. 바코드가 찍혀나오고, 가격이 매겨져 있고, 한번 출간되면 최소 5년간, 혹은 7년에서 10년간 쭉 그 꼴로 존재하는 게 책이니까요. 큰 실수가

04 『800 TWO LAP RUNNERS』, 가와시마 마코토 저 · 양억관 역, 작가정신(2005)

05 『조제와 호랑이와 물고기들』, 다나베 세이코 저 · 양억관 역, 작가정신(2004) /『댄서』, 콜럼 매칸 저 · 성기수 역, 작가정신(2006) /『삼미슈퍼스타즈의 마지막 팬클럽』, 박민규, 한겨레(2003)

06 『포스트잇』, 김영하, 현대문학(2002)

05

06

아니면 초판이 소진되고 재판을 찍을 때라야 수정을 할 수 있습니다. 만약 큰
실수가 났다면, 책은 전량 폐기돼요. 끔찍한 일이지요. 몇 번 겪었습니다.

06 제목이 그림의 역할을 하는 방식은 계속됩니다. 스테이플러를 사용하기도 하고,
나무젓가락으로 글자를 쓰기도 합니다. 제목 타이포그래피를 이렇게도 저렇게도
해 봐요. 어떻게 하면 진지함을 조금 덜어낼 수 있을까. 책이 좀 더 명랑해질 순
없을까. 책의 '격'은 유지하면서……. 당시에는 줄기차게 오로지 이것만 고민했던
것 같아요.

책을 디자인하는 과정은 크게 세 가지로 나눌 수 있는데, 표지만 하는 경우, 본문
포맷과 표지만 하는 경우, 그리고 책 한 권을 다 하는 경우가 있어요. 소설의 경우는
표지만 하는 경우나 본문 포맷을 잡아주고 표지를 하는 경우가 가장 많아요.

07 최갑수 씨의 포토에세이입니다. 본문과 표지 모두를 한 경우입니다. 이 책의 큰
특징은 단락의 제목을 본문 글과 분리해서 레이아웃한 것입니다. 대개는 텍스트
흐름 속에 사진을 배치하지요. 이 책의 저자가 전문 사진가가 아니고 시인이다
보니, 사진만 놓고 보자면 그다지 매력있는 이미지들은 아니었습니다. 그래서
고민하다가 생각해낸 방법이 소제목을 글 앞에 두는 것이 아니라 사진에 두는
거었어요. 글의 제목이 아니라 사진의 작품 제목처럼 배치했습니다. 사진의 느낌이
완전히 달라지지요. 원래 원고에 없던 '카메라 노트'도 저자에게 요구해서 만들어
넣었습니다. 모든 컷들을 슬라이드 마운트에 합성을 했고, 저자 분께 추가 원고도
부탁드렸습니다. 전체 구성에 많이 관여한 책이지요. 실제로 이 책은 온라인보다
오프라인 서점에서의 판매량이 월등히 많았습니다. 저자의 협조도 컸습니다. 예를
들어 본문에서 들여쓰기를 하지 않는 것도 동의해 주셨죠. 지금 돌아봐도 기분
좋은 작업이에요.

08 『우리는 사랑일까』의 개정판입니다. 초판과 개정판 모두 제가 작업했어요.
출판사에서는 개정판이 나오기 전에도 표지를 다시 바꾸고 싶어 했습니다. 저는
계속 반대했어요. 출판사 입장에서는 기존 표지가 좀 더 대중적으로 바뀌면 책이
더 잘나가지 않을까 하는 기대에서 그런 것인데 제 의견은 달랐어요. 명분없이

07 『목요일의 루앙프라방』, 최갑수,
예담(2007) / 『당분간은 나를
위해서만』, 최갑수, 예담(2007)

08 『우리는 사랑일까』, 알랭 드 보통
저 · 공경희 역, 은행나무(2011)

08

표지가 바뀌면 책의 신뢰가 떨어진다고 생각했거든요. 오랜 실랑이 끝에 결국
재계약을 할 시점이 왔고, 그것을 명분삼아 판형과 제본 형태를 바꾸어서 재출간을
한 경우입니다. 대부분 출판사에서는 기대만큼 책이 안 나가면 표지 때문이 아닐까
하고 디자인을 바꿀 생각부터 합니다. 씁쓸하긴 하지만 그만큼 표지 디자인이 책의
생명력을 좌우할 수 있다는 방증이기도 하겠죠.

09 故 노무현 전 대통령의 사진집입니다. 아쉬움이 많이 남는 작업이에요. 총 4만
컷의 사진을 일일이 열어보느라 일정이 빠듯하기도 했지만, 어떤 사진을 넣고 뺄
것인가를 두고 너무 오랜 시간 편집, 그리고 관계자들과 실랑이 했거든요. 참고
자료로 받았던 대통령의 어록들을 넣느냐 마느냐를 가지고도 마지막까지 의견
충돌이 있었습니다. 거기에 진을 다 뺏더니, 결국엔 디자인 작업할 시간을 확보하지
못했습니다. 전체 구성과 사진의 흐름에 공을 들인 데 반해 디자인이 별로인 책이
나와 버렸어요. 일정 관리 실패의 대표적인 경우입니다.

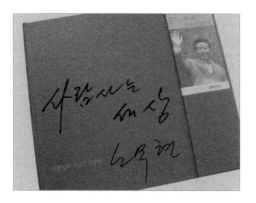

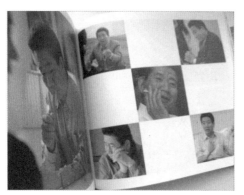

09 『사람 사는 세상』(제 16대 노무현
대통령 사진집), 노무현재단, 학고재(2009)

10 『캠브리지 중국사 11』, 존 K. 페어뱅크,
류광징 편 · 김한식, 김종건 등 역,
새물결(2007)

10

10 원래 하드커버는『캠브리지 중국사』와 같은 학술서에 적합한 장정 형태입니다.
무거우니 들고 다니기엔 힘들고 잠자리에서 들고 보기에도 무겁고, 책상 위에
펼쳐서 공부할 때 보는 책이지요. 대신에 오래 보관하며 천천히 볼 수 있는 책의
형태이기도 해요. 그런데 2000년대 중반부턴가 일본 소설들이 하드커버로
많이 나왔어요. 굳이 하드커버로 제작하지 않아도 되는 책인데 말이죠. 아마도
'책'이라는 아우라를 즐길 수 있도록 독자들의 허영을 자극한 면이 있지 않나
생각합니다. 반대로 좋게 보자면, 독자들이 책의 '물성'을 중요하게 느끼기 시작한
것으로도 볼 수 있을 듯합니다. 읽는 책에서 보는 책으로 움직이기 시작했다고
하면 좀 과장일까요.

11 저는 면지를 굉장히 중요하게 생각합니다. 책의 대부분은 많은 양의 텍스트로
이루어져 있습니다. 반면 표지는 본문과 비교하자면 시각적으로 화려합니다.
독자가 텍스트에 몰입하기 위해서는 저자의 첫 문장을 만나기 전까지, 그러니까
표지에서 본문에 이르는 과정들에 세심한 배려의 장치가 필요합니다. 그 대표적인
존재가 면지입니다. 보는 시각체계로 이루어진 표지와 읽는 체계인
본문 사이에 완충지대 같은 공간이죠. 한 번 쉬어주거나 침묵의 공간과도 같아요.

11 다양한 파라텍스트(paratext): 종이,
크기, 면지, 날개, 속표지, 장표지, 에필로그,
포맷, 타이포그래피 등

발터 벤야민 Walter Benjamin (1892-1940)

자, 지금까지 작업한 책들을 이어서 보여 드렸어요. 제가 작업하는 북디자인의 첫 시작은 '태도'를 정하는 문제입니다. 말하고자 하는 무엇인가가 있는데 그것을 '어떤 태도'로 말할 것인가를 고민합니다. 저의 작업 태도는 '배우 혹은 발표자'입니다. 감정을 실어서 무언가를 전달하고자 하는 배우이거나(주로 문학에서 그렇죠), 혹은 무엇인가를 공적인 예를 갖추어 소개하는 발표자. 이 두 가지 중 어떤 디자인 태도를 가지고 책을 만들 것인가를 가장 먼저, 그리고 가장 중요하게 생각하고 있습니다. 처음부터 이런 생각을 한 건 아니었어요. 사실 작업하고 나면 왜 이렇게 했을까, 좋긴 좋은데 왜 이걸 좋다고 해야 할까. 작업하는 과정에서도 이 서체를 어떻게 쓸까, 크기를 이렇게 할까, 좀 더 늘릴까, 이 컬러를 쓸까 끊임없이 고민해요. 디자인이라는 것이 이렇게 수많은 미적 판단들이 연속되는 시간이죠. 그 상황에서 판단의 근거가 무엇일까를 곰곰히 생각해 보면 처음 느꼈던 '어떤 태도로 얘기할 것인가'의 문제였던 것 같습니다.

인문철학서의 디자인은 실제로 판매에 영향을 크게 끼치지 않는다고들 하지요. 분명한 목적으로 구입하는 책이잖아요. 그게 지식이든 지혜든 구체적으로 얻고자 하는 것이 분명하지요. 그렇기 때문에 인문서적의 디자인은 그다지 중요하게 생각하지 않는 경향이 있습니다. 필요한 사람은 디자인과 상관없이 구입한다는 겁니다. 책의 형식만 갖춰주면 된다고 생각한 것 같습니다. 그러다 보니 책이 말하는 세계는 2020년인데 정작 책을 만드는 태도나 디자인의 표현은 1980년대에 머무르고 있었죠. 책의 완결성이 없습니다. 그런데 최근 이 분야에서도 내용과 표현의 간극이 점점 좁혀지고 있다고 느껴요.

『아케이드 프로젝트』라는 발터 벤야민^Walter Benjamin 이 시리즈예요. 출간된 책을 디자인을 다시 해서 네 권으로 분권해서 재출간했더니 판매량이 훌쩍 늘었습니다. 바뀐 건 디자인밖에 없는데 말입니다. 의외의 사건이었습니다.

이에 반해 문학의 세계는 완전히 다른 세상입니다. 인문사회 분야의 독서가 분명한 목적에서 시작된다면 문학은 그에 해당하는 목적을 설명하기가 애매합니다. 문학을 제외한 책들은 담고 있는 내용도 상대적으로 분명합니다. 그 메시지는 제목에서 표현되기도 하고, 저자 이름만으로 표현되기도 하죠. 하지만 문학은 열이면 열 사람 모두의 독서의 경험이 다르지요. 편집자가 주목하는 부분과 디자이너가 잡아내는 부분은 당연히 다릅니다. 그리고 그중 무엇이 정답이라고 하기도 어렵습니다. 물론 저자의 의도가 있었겠지만, 그 의도대로 공감이 일어나는 건 아니니까요. 그렇다 보니, 디자인 방향에 대해 회의를 해도 합의를 보기가 상당히 힘든 분야입니다. 각자의 감성과 취향을 내세우다가 틀어지기가 십상이지요. 참 어려운 부분입니다. 많은 책을 만들면서 느낀 노하우가 있긴 합니다. 어떤 책을 디자인할 때에는 사람들이 싫어할 만한 요소들을 최대한 모두

12 「아케이드 프로젝트」시리즈,
발터 벤야민 저 · 조형준 역,
새물결(2008)

ⓘ 발터 벤야민
독일의 문학평론가이자 철학자,
유물론에 형이상학적 요소를
결합시키는 등 마르크스주의에
몰두하였다. 대표작으로『역사철학의
테제』,『기술복제 시대의 예술작품』,
『역사의 개념에 대해서』등이 있다.

걷어냅니다. 누가 봐도 이의가 없어야 합니다. 조형적으로는 단단하면서 모난 구석은
없어야 합니다. 박완서 선생님의 에세이를 할 때 그랬습니다. 반대로 어떤 책을 만들
땐, 열 명 중에 한 사람만이라도 알아봐 주길 기대하면서 하는 작업이 있습니다.
그 세계가 보편적이진 않지만, 그 다름에서 특별함을 느끼고 즐거워하는 이들을

13 중요하게 생각하고 작업하는 겁니다. 『지문사냥꾼』의 경우가 그렇습니다.
초판 2만 부이거나 혹은 3천 부이거나, 그 물량이 나오기 위해 들어간 고학력
저소득자들의 고된 '품'과, 종이를 비롯한 물질적 재료들에 대한 책임감이 저에게는
언제나 제 작업에 대한 고집보다 우선이었습니다. 그런 갈등 속에서 나름 갖게 된
방법적 태도들이 말씀드린 그런 노하우입니다.

14 지금부터는 문학 분야의 시리즈 작업을 보여드리겠습니다. 세계문학 시리즈예요.
사실 북디자이너로서는 꿈의 프로젝트 중 하나입니다. 타이포그래피만으로
작업했기 때문입니다. 이 작업은 헬무트 슈미트^{Helmut Schmid}의 『타이포그래피 투데이』

ⓕ Typography Today 〇 한국판에 소개되기도 했습니다. 그때 선배 한 분이 그러시더군요.
작업보다도 설득을 어떻게 했는지가 놀랍다고요. 이 책의 시리즈 이름이 『고려대학교
세계문학전집』인데요, 표지가 모던한 대신 반양장 속커버에 클래식한 분위기를
숨겨 두었어요. 어쩌다 책 커버를 벗겨 보시면 다들 깜짝 놀라실 거예요. 숨겨둔
선물 같은 기분이랄까요. 그나마 세계문학은 좀 만만한 부분이 있어요. 이미 그
내용이 그림책으로든 영화로든 다른 여러 장르에 의해 이미 형성된 보편적 이미지가
있으니까요. 영문 타이포그래피라는 요소도 있고요. 사실 작업하기 가장 힘든 게 국내
소설 시리즈예요. 소설 단행본도 힘든데 그것을 시리즈로 엮는다니요, 난감하지요.
소설의 한글 제목은 외국 문학의 제목과 비교해 아주 복잡한 감정을 불러 일으킵니다.
한국이라는 같은 공간에서 한국어를 공유한 이들에게 한글 제목이 주는 감정은
단순하지가 않지요.

15 『박완서 장편소설 전집』입니다. 전집의 느낌은 물론 개별적인 단행본의 느낌도
필요했어요. 이미지를 찾는 게 가장 쉬운 방법일 수도 있지만, 박완서 선생님의 문학과
결을 같이 하는 그림이나 사진을 찾아 섭외할 시간도 부족한 데다 출판사에서도
비용 면에서 부담스러워했어요. 다른 해결 방법을 찾아 달라는 부탁을 받았습니다.
이것이 제가 생각한 해결 방식입니다. 그림이면서 동시에 글자인 이미지를 제목으로
하는 방법이죠. 자칫 차가워 보일 수 있는 직선 글자에 질감으로 온기를 더했습니다.
돌이켜보면 박완서 문학을 좋아하는 기존 독자들을 의식하고 존중해야 하면서 동시에
박완서 문학의 세계를 아직 만나지 못한 미래의 독자들까지 염두해야 하는 책임이
상당히 무거웠던 기억이 납니다.
북디자인 작업을 시작할 때 주어지는 재료는 간단합니다. 제목, 저자 이름, 옮긴이
이름, 출판사 이름, 끝. 그다음 주어지는 게 바로 원고입니다. 이 원고 뭉치를 가지고

13　『지문사냥꾼』, 이적, 웅진지식하우스
(2005)

14　「고려대학교 청소년 문학 시리즈」,
고려대학교 출판부(2008~2010)

ⓘ 타이포그래피 투데이
1980년에 출간됐다가 꽤
오랫동안 절판되었다. 2002년
아이디어 매거진 편집장의
제안으로 개정판이 나오면서
초판에서 볼 수 없었던 작품들이
추가됐다. 한국어판에는 한국
디자이너들(박우혁, 김두섭,
오진경 등)의 작품 등이 추가됐다.

13

14

15 『박완서 소설 전집 결정판』
박완서, 세계사(2012)

ⓘ 제라르 주네트
프랑스 파리 출생의 문학이론자.
기호학 분야에서 독보적인 명성을
얻었으며, 롤랑바르트의 영향을 받아
구조주의 문학 이론 수립에 기여했다.

책을 만드는 거예요. 주어진 원고 뭉치를 읽습니다. 북디자이너의 독서는 마음 편한 독서가 아니라 머릿속에 뭔가를 계속 그리면서 하는 독서여야 해요. 사실 그것은 '독서'가 아닙니다. 엄밀히 말하면 책으로 만들기 전 상황이니까. '원고'를 읽는다는 표현이 정확한 것이겠지요. 여기서 질문 한 가지 던지겠습니다. 원고를 읽은 저의 경험과 만들어진 책을 읽은 독자가 있습니다. 이 둘의 '독서의 경험'은 같은 것일까요?

16 책이 완성되기 위한 요소들을 내부 구조와 외부 구조로 나누어 보았습니다. 앞에서 보았던 책의 구조에서 제목이 한 번 더 언급되는 페이지가 두 장이 있지요. 이것에 관한 역사는 이러합니다. 인쇄가 끝나고 책을 묶기 위해 넘길 때, 이 인쇄물이 무엇인지를 제본가가 알아볼 수 있도록 맨 윗장에 무언가를 적어 놓아요. 까막눈의 제본가도 있으니까 글 대신 그림을 그려 놓기도 하고요. 그런데 실수로 그게 제본되어 들어간 거예요. 그런데 책이 나오고 보니 괜찮았어요. 그러면서 차츰 고정적으로 자리잡은 공간이 속표지(title)와 반표지(half title)입니다. 정병규 선생님께 들은 인트로에 관한 역사인데, 출처가 기억이 안 납니다. 원고는 책이 아니죠. 일반적으로 '책을 읽다'는 것은 텍스트를 읽는다고 생각합니다. 제가 처음 받은 원고는 바로 읽습니다. 블로그의 글이나 기사도 그냥 읽습니다. 책은 먼저 보고, 읽지요. 먼저 봅니다. 책의 표지 부분을 눈 감고 넘긴 다음 책의 첫 문장을 읽는 독자는 없을 겁니다.

ⓘ 파라텍스트 Paratext라는 개념이 있습니다. 제라르 주네트 Gérard Genette 이라는 프랑스 구조주의 비평가는 이렇게 말합니다. "책은 텍스트와 파라텍스트가 더해져서 완성된다." 파라텍스트는 '텍스트의 맥락을 결정지으면서 책이 완성되는 필수적 요소들'이라고 정리할 수 있어요. 그 요소들을 보면, '제목, 저자 이름, 옮긴이, 출판사 로고, 차례, 헌사, 각주, 참고문헌, 찾아보기' 등과 같은 언어적 형태의 텍스트와 '판형, 포맷, 일러스트, 사진, 타이포그래피, 레이아웃' 등과 같은 비언어적 텍스트를 모두 포함한 개념입니다. 북디자인은 이 모든 걸 엮는 일이에요. 정리하자면 저자가 쓴 원고(텍스트)에 파라텍스트가 더해져 책이 완성되는 겁니다. 텍스트를 우위에 두는 관점에서 책의 본질은 텍스트라고 한다면 북디자인은 파라텍스트성을 띠지요.

파라텍스트는 페리텍스트 Peritext와 에피텍스트 Epitext로 구분합니다. 책의 내부 공간에서 일어나는 메시지는 페리텍스트, 외부 공간에서 일어나는 메시지는 에피텍스트입니다. 구체적으로 말하자면, 페리텍스트는 표지에 들어간 그림, 제목 타이포그래피의 뉘앙스, 책등, 표지 바탕색, 면지와 차례, 뒤에 붙은 평론가의 서평까지……. 책 내부에서 발생되는 저자의 원고 이외의 요소들 모두를 포함합니다. 그리고 에피텍스트는 책을 원작으로 한 영화나 뮤지컬, 지하철 광고나

띠지 band

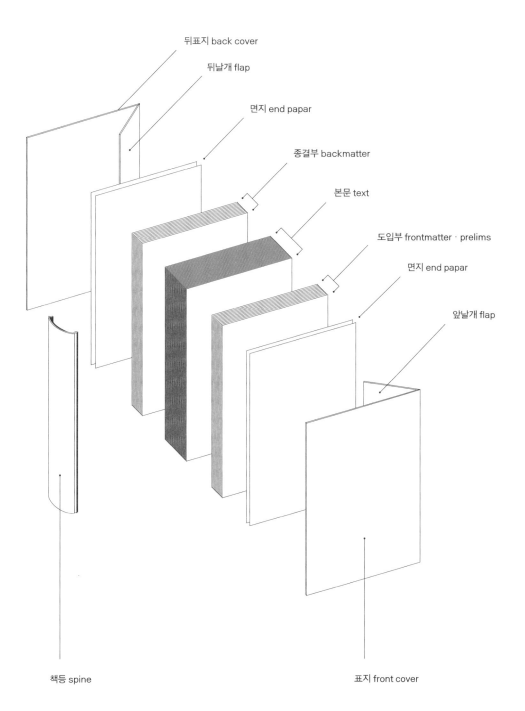

뒤표지 back cover

뒤날개 flap

면지 end papar

종결부 backmatter

본문 text

도입부 frontmatter · prelims

면지 end papar

앞날개 flap

책등 spine

표지 front cover

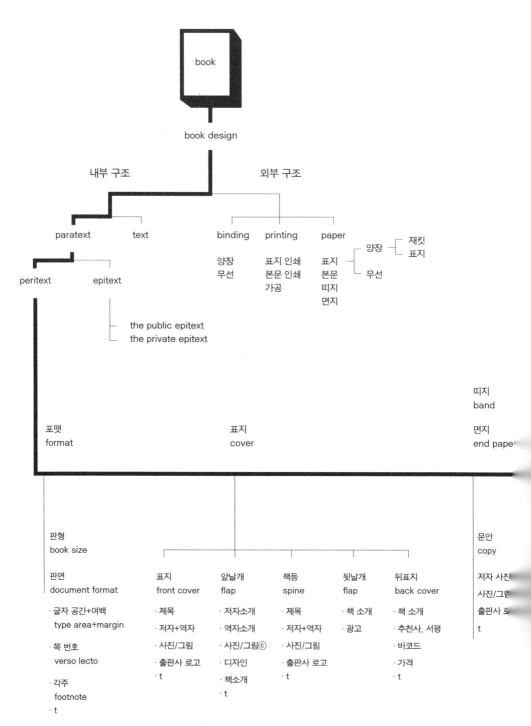

book

book design

내부 구조 외부 구조

paratext text binding printing paper

양장 표지 인쇄 표지 양장 ┬ 재킷
무선 본문 인쇄 본문 표지
 가공 띠지 무선
 면지

peritext epitext

 the public epitext
 the private epitext

띠지
band

면지
end paper

포맷 표지
format cover

판형 문안
book size copy

판면 표지 앞날개 책등 뒷날개 뒤표지 저자 사진
document format front cover flap spine flap back cover 사진/그림

· 글자 공간+여백 · 제목 · 저자소개 · 제목 · 책 소개 · 책 소개 출판사 로고
 type area+margin · 저자+역자 · 역자소개 · 저자+역자 · 광고 · 추천사, 서평 t

· 쪽 번호 · 사진/그림 · 사진/그림ⓒ · 사진/그림 · 바코드
 verso lecto · 출판사 로고 · 디자인 · 출판사 로고 · 가격

· 각주 · t · 책소개 · t · t
 footnote · t

· t

16-1 책의 구조

	도입부 frontmatter · prelims					종결부 backmatter				

반표지 half title	속표지 title	판권 copyright	헌사 dedication	서문 preface foreword	차례 contents	장표지 2nd half title	부록 appendix	주 note	참고문헌 bibliography	찾아보기 index
제목	제목	국내 ⓒ	글	글	장 chapter	제목	글	글	글	글
	저자	해외 ⓒ	t	t	부 part	t	t	t	t	t
	출판사로고	그림 ⓒ			그림					
	t	간기 colophone			t					
		t								

* t = typography (타이포그래피)

신문 서평, 블로그 글까지 책이라는 공간 밖에서 일어나는 책과 관련한 모든 사건들을 일컫는 개념입니다. 우리의 독서 경험에 영향을 주는 모든 요소들이자 독서라는 사건이 시작되는 지점이기도 하지요.

파라텍스트는 2000년대 초반부터 '파라텍스트의 미학'으로 주목받기 시작했어요. 일본을 파라텍스트의 천국이라고 이야기해요. 예를 들어 일본의 양갱을 사면, 정교하고 얇은 포장지가 겹겹이 있고, 행여나 찢어질까 조심스레 그것을 벗기면 또 그 안에 하이쿠 한 줄…… . 그 시 구절을 읽은 다음 먹는 양갱은 그냥 양갱과 같은 맛이겠는가 다른 맛이겠는가, 라는 누군가의 설명이 가장 적절한 비유가 아닐까 생각합니다. 어느 것이 더 좋다라는 것은 아닙니다. 이 둘은 분명 '다르다'라는 겁니다. 제라르 주네트는 이런 설명을 합니다. 마르셀 프루스트^{Marcel Proust ○}의 아버지가 유대인이었으며, 그 자신은 동성애자였다는 정보를 책의 날개에서 읽고 작품을 읽은 경우와 그렇지 않은 경우, 이 둘의 독서의 감흥이 다르다는 겁니다. 책 속에 있기도 하고, 책이라는 공간 바깥에 있기도 하면서, 저자의 것이 아니지만, 그 저자의 작품이라고 일컫는 '텍스트'를 읽는데, 텍스트의 읽힘에 영향을 주는 것들이 파라텍스트입니다. 책 광고나 서평을 먼저 본 뒤에 독서가 시작될 수 있고요. 표지가 좋아서 시작될 수도 있지요. 책의 크기가 너무 맘에 들어 소유하고 싶을 수도 있습니다. 독서의 시작과 경험은 이 모든 것의 총체입니다. 그러니까 책의 경험이란 것은 저자가 만든 순수한 텍스트 자체만으로 이루어져 있지 않습니다. 디자이너의 조형 감각에서 나온 적당한 입체 사각형의 크기, 표지 타이포그래피의 감성, 표현된 태도 등으로 인해 이미 형성된 시각적 프레임 속에서 독서가 시작됩니다. 독자가 만나는 것은 '원고'가 아니라 '책'입니다. 책을 만드는 입장에서 책을 텍스트와 파라텍스트로 구분하는 인식은 매우 유용합니다. 북디자인과 파라텍스트에 관해서는 다음에 기회가 있으면 좀 더 글을 써 볼까 합니다.

17 지금부터는 최근에 작업한 것들 중 기억나는 몇 가지를 보여드리겠습니다. 각각 『나체의 역사』 번역서와 원서예요. 원서 디자이너는 '나체의 역사' 중 '나체'에 초점을 맞췄고, 저의 경우는 '역사'에 맞춘 거예요. 무엇에 주목하느냐에 따라 완전히 다른 책의 생명력을 갖습니다.

18 『문근영은 위험해』는 사실 이 표지보다 더 과격한 시안이 있었어요. 디자인을 재미있게 할 수 있는 제목이잖아요. 이 소설 내용이 온갖 서브컬처들의 집합체예요. 인터넷 폐인들, 히키코모리, 오타쿠에 SF까지…… . 용어 설명도 아주 재밌었습니다. B급 문화의 정서와 키치적 표현 사이에서 갈등을 거듭하다가 어색한 표지가 탄생했습니다. 많이 아쉬운 책이에요. 소설 표지에서 B급 정서나 키치를 고민할 일이 앞으로 또 있을까 싶거든요. 왜냐하면 이 문화는 시각적으로 굉장히 풍부한 자취들이 있는데, 이것을 책에서 특히 문학으로 시각적 연결을

17 『나체의 역사』, 필립 카곰 저 ·
정주연 역, 학고재(2012) / 『A
Brief History of Nakedness』
Philip Carr-Gomm, Reaktion
Books(2010)

ⓘ 마르셀 프루스트
『잃어버린 시간을 찾아서』로 유명한
프랑스 소설가. 『잃어버린 시간을
찾아서』의 제2권「꽃피는 아가씨들의
그늘에」로 공쿠르상을 수상했다.

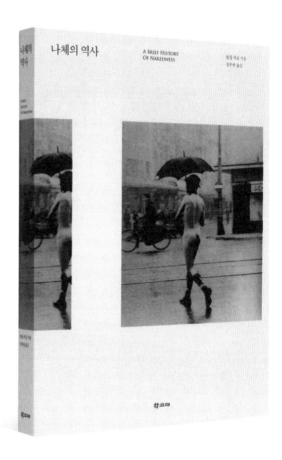

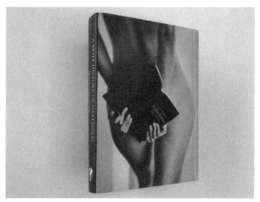

17

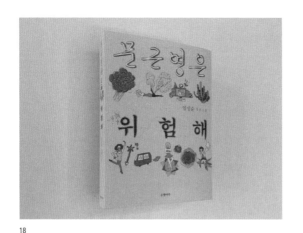

18

18 『문근영은 위험해』, 임성순,
은행나무(2012)

19 『흑산』, 김훈, 학고재(2011)

20 『세속적 영화, 세속적 비평』,
허문영, 강(2010)

19

20

하기는 쉽지 않네요. 설득이 한참 필요한 일입니다.

19 김훈 장편소설『흑산』입니다. 김훈 선생님이 표지가 정말 마음에 든다고 하신 인터뷰 기사를 편집자가 보내더라고요. 저는 책이 나오고 같이 책을 만든 편집자가 좋아할 때 가장 기쁘고, 두 번째로 저자가 좋아할 때 행복합니다. 독자의 반응까지 갈 것도 없이 같이 일하는 이들이 좋아할 때가 제일 좋지요. 사실 이런 디자인도 출판사에서 신뢰해 주지 않으면 결정하기 힘들거든요.

20 『세속적 영화, 세속적 비평』은 제가 좋아하는 책입니다. 허문영 선생님의 평론집인데, 그분이『씨네21』편집장이던 시절 저는 그 잡지의 팬이었습니다. 그리고 이 작업을 할 당시에 대학원 수업을 통해 헬무트 선생님과 인연이 생겼을 때이기도 했습니다. 표지의 사진 속 인물은 저예요. 옆에 있는 분은 헬무트 슈미트 선생님이시고요. 교토에 놀러갔을 때 후배가 뒤에서 찍은 거예요. 무언가 이야기가 있을 것 같은 작은 이미지를 찾다가 이 사진을 넣었는데, 비밀이라고 하기엔 책이 너무 안 알려졌습니다.

21 『황석영 등단 50주년 기념 전집』입니다.
디자인 샘플을 들고 편집자와 함께 황석영 선생님을 찾아뵈었던 순간이 기억이 납니다. 의미가 있는 기념판이기 때문에 저자의 의견도 중요한 책이었거든요. 구닥다리라고 싫다고 하시면 어쩌나, 걱정이었습니다.
"야, 이거 좋구나, 해방 때 교과서 같기도 하고 말이야." 이 말을 듣는 순간, 참 시원했습니다. 뭔가 통했을 때 느끼는 시원한 기분.
이런 정서를 담을 수 있는 작업이 흔하지 않거든요. 저도 한마디 보탰습니다.
"디자인을 다시 해야 하니까 어쩔 수 없이 기존의 표지를 군이 문제 삼자면, 작품에 비해 디자인이 다소 곱다고 할까요……. 힘이 좀 약해 보였습니다. 그 생각이 가장 컸고요, 그러다 보니 궁시렁 궁시렁 어쩌고 저쩌고……."
책은 텍스트에 디자인이 결합된 감흥을 전합니다.
책에서 중요한 것은 '글자' 혹은 '문장'이 아니라 책이라는 '두께'로 말하고 싶은 어떤 '세계'입니다. 그렇다면 그 세계가 가시적으로 드러나는 얼굴은, 눈빛은 바로 표지입니다. 드라마나 영화나 포스터가 아니라 군이 책으로 엮는 이유는 책의 효과, 책만의 효과를 기대하기 때문일 겁니다. 긴 호흡으로 그만한 두께로 전하고 싶은 세계가 있기 때문일 것입니다. 그러나 모든 책이 '책의 효과'를 보는 것은 아닌 것처럼 모든 책이 북디자인 효과를 보는 것은 아닐 겁니다. 지금까지 살펴본 책들이 모두 북디자인의 효과를 봤는지, 어떤 역할을 했는지는 저도 잘 모르겠습니다. 다만 '엮어서 묶는 기록의 의미로서의 책'이라는 상투성은 넘어 보고 싶었던 저의 고민의 흔적들입니다.

21 『황석영 등단 50주년 기념 전집』
황석영, 창비(2012)

21

CHOI MOONKYUNG

14.

저에게 타이포그래피는 작업의 '도구'입니다. / 저는 '작업 과정'에서
영감을 받는 것을 좋아합니다. 때로는 특별한 계획 없이 글자 자체와
상호작용하다 보면 작업이 구체화되고, 어느 순간 완성 가능한 방법이
제시됩니다. / 최근에 관심 있는 키워드는 '직관'입니다. / 만약 여건이
완벽하게 구비된다면 '농업'을 해 보고 싶습니다.

Typography
Typografie
타이포그라피

나에게 영감을 주는 것 – '타이포그래피'

최 문 경

그래픽디자이너. 로드아일랜드 디자인학교에서 그래픽 디자인, 스위스 바젤디자인학교에서
타이포그래피를 전공했다. 잡지 『디플러스』에 연재됐던 '타이포그래피 투모로우'를 기획하여 국내외
타이포그래퍼들의 다양한 생각을 소개하였고, 옮긴 책으로 제임스 크레이그의 『타이포그래피
교과서』(안그라픽스, 2010), 헤라르트 윙어로의 『당신이 읽는 동안』(워크룸프레스, 2013)이 있다.
홍익대학교와 한국예술종합학교에서 타이포그래피를 가르쳤고, 현재 로스앤젤레스에서 프리랜서로
활동하고 있다.

제가 가장 마음에 새기는 말입니다. '반복과 훈련은 작업을 시작할 때마다 생기는 막연한
두려움을 없애준다.' 디자이너에게 반복과 훈련보다 더 완벽한 길은 없다고 생각합니다.

01

02

03

04

05

01 라스코 동굴 벽화

02 쐐기문자

03 구텐베르크 성경

04 바젤디자인학교
(© Kurt Hauert)

05 (왼쪽부터) 한스 아르프,
에밀 루더, 아민 호프만(1961)
(© Marguerite Arp-
Hagenbach)

ⓘ 쐐기문자 | Cuneiform
Script
쐐기문자 또는 설형문자는
수메르인들이 기원전
3000년경부터 사용했던
상형문자로, 현재 알려진 가장
최초의 문자이다.

ⓘ 바젤디자인학교 | The Basel
School of Design
1960년대부터 세계
그래픽디자인사에 큰 발자국을
남겨왔다. 아민 호프만과 에밀
루더 지휘 아래 그래픽디자인,
타이포그래피 학과가 틀을 갖췄고
이를 통해 현대 그래픽디자인
교육의 기준이 만들어졌다.
학교 앞 조형물은 한스 아르프의
작품이다.

ⓘ 한스 아르프 | Hans
Arp(1887~1966)
프랑스 출생의 화가 및 조각가.
바이마르의 아카데미에서
공부했고 그 후 취리히에서
다다이즘 운동을 일으켜
주도적으로 활동했다.

ⓘ 에밀 루더 | Emil
Ruder(1914~1970)
그래픽 디자이너, 타이포그래퍼,
교육자. 식자공으로 도제 수업을
거쳐 취리히의 응용미술학교에서
수학하고 바젤디자인학교에서
정식 교사로 발령을 받았다.
뉴욕의 국제 타이포그래픽
아트 센터의 공동 창설자이다.
바젤 응용미술전문학교 학장과
응용미술박물관 관장을 역임했다.

ⓘ 아민 호프만 | Armin
Hofmann(1920~2005)
스위스 출생의 그래픽디자이너.
취리히의 국립예술학교에서
공부했으며 바젤과 베른에서
리도그래퍼로 일했다. 그는
바젤디자인학교에서 에밀 루더와
함께 그래픽디자인 학부를 이끌게
되는데, 이는 스위스의 스타일을
담은 그래픽디자인을 개발하는 데
큰 역할을 했다.

시각디자인과 타이포그래피의 역사를 거슬러 올라가 봤어요. 각 분야에서 가장
이른 형태의 상징적 이미지들입니다.

01 라스코 동굴 벽화를 그래픽디자인의 시초라고 하는데요. 약 만 오천 년 전이죠.
혹은 그 이전일지도 모르고요.

02 다들 아시는 쐐기문자°예요. 이건 삼천 년 정도 됐죠. 쐐기문자°를 문자의
ⓘ 시작으로 본다면 이를 타이포그래피 역사의 시작으로 볼 수 있겠죠. 사실
타이포그래피의 시작이라기보다는 글자꼴디자인 역사의 시작으로 보는 편이 나을
것 같아요.

03 구텐베르크의 성경이에요. 한 오백 년 전이죠. 이때부터 납활자가 생겼으니, 진짜
타이포그래피의 시작은 여기서부터라고 할 수 있어요. 타이포그래피가 활자
인쇄술에서 시작한 점을 잊지 않는다면 이 분야의 속성을 바로 이해할 수 있어요.

04 오늘 제가 들려 드릴 이야기는 약 50년 전 스위스의 바젤디자인학교°에서
ⓘ 있었던 이야기예요. 이때까지만 해도 그래픽디자이너와 타이포그래퍼가 따로
있었고 서로 다른 역할을 가지고 함께 작업했어요. 이제는 타이포그래피가
그래픽디자인에 속하게 된 지 오래고, 글자꼴디자인이 타이포그래피에 포함되는
것도 놀랍지 않아요. 바젤디자인학교의 이야기를 통해 스위스 타이포그래피에
대한 이야기를 편하게 해 볼게요.

05 왼쪽부터 한스 아르프°, 에밀 루더°, 아민 호프만°이에요. 이 사진에는 없지만
ⓘ 볼프강 바인가르트와 이름이 많이 알려지지 않았지만 존경받는 인물인 쿠어트
ⓘ 하우어트도 있었어요. 1968년에 이 학교에는 그래픽디자인 심화과정이라는 국제
ⓘ 프로그램이 생겼어요. 당시 스위스 타이포그래피가 국제 디자인 양식으로 널리
알려져 있었는데, 학교의 리더였던 호프만이 예일대에서 강의하고, 폴 랜드와
브리사고에서 여름 프로그램을 열면서 바젤디자인학교를 알렸죠. 덕분에 굉장히
많은 미국인들이 그래픽디자인 심화과정에 참여했어요.
에밀 루더는 아민 호프만과 함께 이 프로그램을 만든 사람으로, 당시 학교의
학과장을 맡았어요. 에밀 루더는 타이포그래퍼 출신이었고, 아민 호프만은
그래픽디자이너였죠. 1960년대 말에 바인가르트가 학교에 합류했고, 루더의 뒤를
이어 바젤디자인학교의 타이포그래피를 책임지게 돼요. 이 두 타이포그래퍼의
이야기는 뒤에서 좀 더 자세히 할게요.

06 에밀 루더에게는 얀 치홀트란 경쟁 상대가 있었어요. 영국 펭귄사의
아트디렉터로 알려져 있는 얀 치홀트는 2차 세계대전 때 스위스에 내려왔다가
바젤디자인학교에서 잠깐 가르쳤죠. 얀 치홀트는 대칭 타이포그래피에서 비대칭
타이포그래피를 주장하다가 다시 대칭 타이포그래피로 돌아갔죠. 그 이유에
대해서 여러 가지 이야기가 있지만, 당시 그가 밝힌 이유는 비대칭 타이포그래피가

06

《안 치홀트의 전기 작업들》
06 영화 「이름없는 여인 2」
를 위한 포스터(1927) / 영화
「제너럴」을 위한 포스터(1927)
/『신 타이포그래피』 표지(1928)
/ '구성주의자 전시'를 위한
포스터(1937)

《안 치홀트의 후기 작업들》
06-1 『리어왕』을 위한 표지
디자인(1937) / 팽귄 북스
시리즈 디자인 판형을 위한
드로잉(1948) /『향연』을 위한
표지 디자인(1951)

① 안 치홀트(1902~1974)
독일 출생의 타이포그래퍼.
『Asymmetric Typography』를
출판하여 당시 유럽을 지배했던
조잡한 타이포그래피에
날카로운 비판을 가했다.
영국의 펭귄 출판사에서 아트
디렉터로 일했으며 영국
왕립미술협회로부터 명예왕실산업
디자이너상을 받았다.

① 아드리안 푸르티거 | Adrian
Frutiger (1928~)
스위스의 활자디자이너. 아드리안
푸르티거의 대표작이라고 할
수 있는 유니버스는 20세기
중반 이후로 가장 훌륭한
타이포그래피적 성과라고 할 수
있다.

06-1

시장에서 많이 팔리지 않는다는 것이었어요. 그런데 사람들이 이야기하는
이유는 달라요. 얀 치홀트를 따라 많은 사람들이 비대칭을 시작했는데, 내가
먼저 유행시켰는데 남들이 다 따라 하면 다시 다른 데로 가고 싶은 그런 마음이
생기잖아요. 그래서 다시 대칭 타이포그래피로 돌아갔을 거란 설이 있어요.

Ⓘ 얀 치홀트°와 함께 비대칭 타이포그래피를 주장하던 에밀 루더의 입장에서는
얀 치홀트가 대칭 타이포그래피로 돌아가면서 비난할 상대가 생긴 셈이니 신나기도
했을 거예요. 그렇게 그를 비난하면서 비대칭 타이포그래피의 중요성을 주장하고
지켜나가는 쪽이 된 거예요. 루더의 입장에선 굉장히 좋은 적이 생긴 거죠.

07 그리고 에밀 루더에게는 유니버스를 만든 아드리안 프루티거°라는 좋은 파트너가
Ⓘ 있었어요. 물론 그들이 서로를 파트너라고 여겼는지는 모르겠지만 결론적으로
보면 서로에게 많은 도움을 주었으니까요. 프루티거 때문에 에밀 루더의
타이포그래피가 완성이 되었다고 해도 과언이 아니죠.

08 에밀 루더의 책 『TYPOGRAPHY』를 보면 아시겠지만, 유니버스로 된 연습들이
굉장히 많아요. 이전에는 글자가족 자체가 볼드, 라이트 정도만 있었는데,
이렇게까지 많은 글자가족을 갖게 된 건 유니버스가 처음이에요.
학생들과 함께 유니버스로 실험적인 연습들을 진행한 거예요. 그라데이션
효과들은 컴퓨터로 만든 것이 아니라, 당시에 하나하나 조판해 인쇄기로 찍어가며
작업한 거예요. 여기에도 그라데이션이 보이는 것 같은 효과가 있잖아요? 많은
글자가족을 가진 유니버스 덕분에 이런 실험들이 가능해지면서 바젤 특유의
타이포그래피가 급속도로 발전하기 시작했어요. 루더가 유니버스의 장점을
알아보지 못했다면 아마 학교에서 이런 수업을 하지 않았을 거예요. 납활자만
가지고 이런 실험적인 형태를 만들어나간다는 건 당시에는 굉장히 앞서나가는
일이었어요. 그 외에도 유니버스를 바탕으로 이런 여러 가지 작업들을 해 나갔죠.
제가 웹에서 찾은 볼프강 바인가르트의 캐리커처를 보면 술잔을 들고 있고,
납활자들이 발 밑에 마구 떨어져 있죠. M이란 글자에 기대어 있는데 이건 M
프로젝트를 의미하는 것 같아요. 그림이 바인가르트의 성격을 굉장히 잘 보여주는
것 같아요. 실제로 술을 좋아하기도 하고, 활자를 과감하게 다루었으니까요. M
프로젝트는 뒤에 다시 설명할게요.

09 에밀 루더와는 다르게 바인가르트는 악치덴츠 그로테스크를 작업에 주로
사용했어요. 악치덴츠 그로테스크는 유니버스보다 50년 정도 더 오래됐고요.
헬베티카의 원형이라고도 하고, 제작자가 확인되지 않은 글꼴이에요. 아직
산세리프란 개념이 없던 시절에 누군가 우연히 발견하면서 이 글꼴을 사용하기
시작했죠. 조금 엉성하다고 말하는 사람도 있지만, 헬베티카에 비해 개성이 뚜렷한
점을 높게 사는 사람들도 있어요.

07

08

08-1

07 유니버스

08 유니버스를 사용한 다양한 타이포그래피 실험들, 에밀 루더와 그의 학생들 디자인

08-1 TM 표지(1961) / 디 짜이퉁 전시 포스터(1958) / 바젤의 보겔 그리프 축제에 관한 책 표지(1964)

09 악치덴츠 그로테스크

09-1 악치덴츠 그로테스크를 사용한 바인가르트의 작업들 TM표지(1972) / TM표지(1973) / 취리히 게베르베 미술관 전시 포스터(1981) / 바젤 게베르베 미술관 전시 포스터(1984)

09

① 유니버스 | Univers
아드리안 프루티거가 1954년부터 디자인하여 1957년에 데버니 앤 페노(Deberny & Peignot)사에서 출시된 글꼴. 금속 활자용과 사진 식자용으로 동시에 디자인된 최초의 글꼴이며, 출시 당시 무려 21종이나 되는 거대한 글자 가족으로 이루어져 있었다. 유니버스는 모든 본문 글꼴들이 따라야 할 불변의 개념적 모델이 되었고 현재 수정을 거쳐 총 59종으로 늘어났다.

① 악치덴츠 그로테스크
1898년에 등장해 광범위하게 사용된 첫 번째 산세리프 활자체. 글자의 폭과 굵기가 매우 일정하고 통일성 있는 글자가족을 구성하고 있어 완성도 있는 타이포그래피를 가능하게 했다. 광고용 글꼴, 상업용 글꼴 등을 뜻하는 독일어 '악치덴츠 쉬리프트'를 따라 이름 붙여졌다.

09-1

개인적인 생각이지만 바인가르트의 성격과 이 글꼴의 특징이 관계가 있는 것 같아요. 바인가르트가 악치덴츠 그로테스크를 좋아하는 것과 에밀 루더가 유니버스를 좋아하는 것도 디자인이나 성격을 봤을 때 매치가 정말 잘 되는 것 같아요. 바인가르트는 그의 책에서 이렇게 말하고 있습니다.

"내가 바젤디자인학교에 왔을 때, 거의 사용된 적이 없는 거친 베르톨트 악치덴츠 그로테스크는 활자 서랍 속 먼지 이불을 덮고 깊이 잠들어 있었다. 나는 그것을 깨웠다."

10 바인가르트의 급진적인 작업들을 살펴볼게요. 납활자로 조판을 할 때, 글줄 사이에 납줄을 끼워서 하잖아요. 요즘 일러스트레이터로 자유로이 곡선을 만들어 그 위에 글자를 띄워놓듯이 납줄을 구부릴 생각을 한 거예요. 그리고 그것을 석고로 고정한 거죠. 당시 조판 작업에 석고 같은 무식한 재료를 쓴다는 것은 말도 안 되는 미친 짓이었어요. 석고는 한 번 쓰면 버려야 하잖아요. 원래 납활자라는 것이 사용 후 다시 서랍에 집어넣었다가 계속해서 재사용하는 건데, 굉장히 지저분해질 뿐 아니라 활자를 버리게 되니, 당시에는 허락되지 않는 행동이었죠. 납활자들을 동그랗게 모아 고무줄로 묶은 거예요. 고무줄로 묶어서 이렇게 찍을 생각을 한 거죠. 또한 활자를 잘라 다른 활자를 표현하기도 했는데, 쇠를 자르는 곳에 가서 직접 활자를 잘라왔대요. 당시 엄격했던 조판쪽 분위기에선 상상도 할 수 없는 나쁜 짓들이었죠.

11 M프로젝트입니다. 앞에서 봤던 바인가르트의 캐리커처에서 잠시 언급했었죠. 육면체를 만들어 M자를 붙인 다음에 다양한 각도에서 사진을 찍고, 포커스를 맞추고, 안 맞추고에 따라 M의 형태가 다양하게 바뀌어요. 바인가르트는 이 작업을 에밀 루더의 수업시간에 했어요. 다른 사람들은 유니버스를 가지고 부드럽고 조화로운 실험을 하는 데 심취해 있을 때, 혼자 구석에서 이런 프로젝트를 하고 있었던 거죠.

바인가르트가 이런 식의 다양한 작업들을 만들어 내는 걸 지켜보던 루더가 1965년 2월 10일에 이런 노트를 남겨요. '이런 태도를 바꾸지 못하겠다면 4월 부활절 전까지 학교를 나가달라.' 더 이상 받아들일 수 없었던 거예요. 당시 사람들이 했던 작업들을 보면, 왜 그가 그런 말을 했는지 알 수 있어요. 있는 활자를 가지고 전체적인 분위기를 색다르게 할 뿐이지, 활자를 파괴하는 느낌의 작업은 아무도 하지 않았어요. 그런 과격한 작업이 허락되는 시대도 아니었고요. 그런데 재미있는 건 바인가르트가 30~40년 동안이나 이 쪽지를 보관하고 있다가 1999년에 나온 자신의 책에 스캔해서 넣었다는 거예요. 루더가 자신의 선생이었지만 그에 대한 다른 생각이 있었기 때문에 이걸 버리지 않고 30년 넘게 보관했던 것 같아요. 사실 바인가르트는 루더를 자신의 선생이라 말하지 않아요. 항상 프로필에 'self-

11

11-1

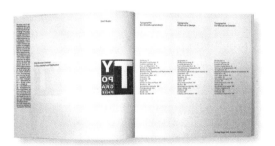

taught designer'라고 써요. 스스로 배웠다는 거죠. 그리고 배경을 보면 어렸을 때 독일에서 아카데미를 다닌 후 타이포그래퍼 훈련을 받아요. 조판 기술을 익힌 뒤 바젤디자인학교에 관심이 있어 왔다가 게스트 스튜던트로 잠시 학교의 시설을 사용할 수 있게 돼 루더의 교실 한쪽 구석에서 작업하게 된 거죠. 그럼 그게 결국 루더에게 배운 것이 아니냐고 반문하는 사람들도 있는데, 진실은 뭔지 저도 잘 모르겠어요.

12 루더와 바인가르트의 책입니다. 둘 다 제목이『Typography』죠. 루더의 『Typography』표지는 인쇄를 위해 활자를 조판해놓은 판의 모습이에요. 이대로 찍으면 똑바로 읽히게 찍히겠죠. 바인가르트의『Typography』는 역시 삐딱합니다. 활자를 잘라버렸죠. 루더는 유니버스, 바인가르트는 악치덴츠 그로테스크. 하나는 활자. 다른 하나는 활자 이미지.
뒷표지도 둘 다 사진이 크게 들어가 있어요. 이번엔 두 책의 목차 페이지를 비교해 볼게요. 루더의 목차 페이지는 그냥 차분하게 세 가지 언어로 흘러요. 스위스 특유의 세 칼럼 방식이죠. 그런데 바인가르트의 것은 좌에서 우로 흘러요. 이런 목차의 배열만 보더라도 바인가르트가 에밀 루더의 타이포그래피를 완전히 다르게 해석하고, 자신만의 타이포그래피 스타일을 만들었다는 생각이 들어요. 다른 페이지의 구성을 비교해 봐도 알 수 있죠.

13 1970년에 에밀 루더가 세상을 떠난 뒤 바인가르트가 수업을 이어받아요. 참 재미있는 것이 루더가 바인가르트를 정말 싫어한 건지는 잘 모르겠지만 항상 못마땅해하고 학교에서 나가라고까지 했잖아요. 그런데도 자신의 후계자로 그를 지목했다는 거예요. 자신의 디자인 철학을 철저히 받아들였던 다른 학생들이 많았음에도 불구하고 바인가르트 같은 학생을 후임자로 받아들였다는 건 참 대단한 결정이었고 이 사건이 스위스 타이포그래피 역사를 바꿔놓았죠.

ⓘ 헬무트 슈미트°도 이런 이야기를 했어요. 스위스 타이포그래피가 국제주의 양식이 되어 고인 물이 되어버렸을 때, 바인가르트가 스위스 타이포그래피를 구했다고 말이에요. 더 이상 앞으로 나아가지 못하던 스위스 타이포그래피를 또 다른 방향으로 발전시켰다고 볼 수 있는 거죠. 그래서 루더 이후 바인가르트의 타이포그래피를 일컬어 뉴웨이브 타이포그래피, 포스트모던 타이포그래피, 크레이지 타이포그래피, 해체주의적 타이포그래피라고 하죠.

14 헬무트 슈미트와 바인가르트 모두 에밀 루더에게 함께 배웠어요. 바인가르트가 루더의 경고를 받은 시절, 같은 교실에서 작업을 하고 있었다고 해요. 헬무트 슈미트는 바인가르트와는 다르게 성실하게 루더를 따른 모범생이었어요. 루더의 책에는 학생들 작업에 캡션이 없어 누구의 작업인지 알 수가 없지만, 실제로 헬무트 슈미트의 학생 시절 작업이 상당히 많이 들어가 있어요.

13 헬무트 슈미트의 작업들: 출생
소식에 대한 두가지 타이포그래픽 변안
/ 잡지 『그래피스크 레비』를 위한 표지
디자인

ⓘ 헬무트 슈미트 | Helmut
Schmid
바젤디자인학교에서 에밀 루더와
쿠어터 하우어트 아래에서
수학했다. 후에 서베를린과
스톡홀름 등에서 활발한 활동을
벌였다. 『타이포그래피 투데이』의
편집장이기도 하였으며, 주요
저서로는 『바젤로 가는 길』이 있다.

15 헬무트 슈미트의 『Typography Today』 표지예요. 이 표지를 보면 앞서 이야기한 루더와 바인가르트에 대한 이야기가 다 담겨 있어요. 중간쯤에 보이는 오른쪽 끝을 흘려 활자로 조판된 부분이 루더가 한 말이고, 그 문장 위로 바인가르트가 휘갈겨 쓴 글씨를 중첩했어요. 슈미트가 이 표지 디자인을 통해 어떤 이야기를 하려고 하는지 배경을 알고 보면 더욱 재미있죠.

바인가르트가 쓴 글의 내용은 정확히 모르겠지만, 루더의 글은 이런 내용이에요. "타이포그래피에는 두 가지 측면이 있는데, 하나는 실용성, 다른 하나는 예술적인 형태이다. 때때로 형태가 두드러질 시기가 있고 때로는 기능이 강조될 시기가 있다. 특히 축복받은 시대에는 형태와 기능이 아주 적절한 조화를 이루었다." 루더가 자신의 책에서 한 말이에요.

16 제가 바젤디자인학교에서 했던 작업을 보여드리기 전에 잠깐 스위스 혹은 바젤, 혹은 바인가르트의 독특한 교육 방식에 대해 이야기할게요. 제가 이전에 **ⓘ** RISD°에서 경험했던 미국의 디자인 교육과 스위스의 디자인 교육을 비교하자면 한마디로 미국은 콘셉트 중심, 스위스는 작업 중심이라 할 수 있어요.

미국의 수업 시간은 대부분이 비평 위주로 이루어져요. 많은 경우 각자 과제를 해 오고 수업시간에 그 과제에 대한 토론이나 비평을 해요. 따라서 자신의 작업에 대한 높은 프레젠테이션 능력을 요구하며, 과제를 잘 발표했을 때 작업 또한 좋은 평가를 받을 수 있어요. 자연스럽게 학생들은 어떻게 하면 자신의 생각을 발전시켜 좋은 콘셉트를 만들 수 있을지 고민하는 것에 익숙해집니다. 저도 그랬고요. 그런데 바젤에서의 경험은 완전히 달랐어요.

17 바젤디자인학교의 책상입니다. 항상 이 자리에서 작업을 했는데, 이렇게 그대로 놔둬야 해요. 치워도 되긴 하지만, 이렇게 둬야 바인가르트가 볼 수 있거든요. 돌아다니다가 보는 거죠. 이 학생은 이렇게 작업하고 있구나 하면서. 다른 수업이 있을 땐 치워야 돼요. 다음날 다른 수업이 없다고 하면 이렇게 늘어놓고 가죠. 컴퓨터는 거의 사용하지 않아요. 아예 사용 안 하는 건 아니지만 처음부터 컴퓨터를 바로 쓰기보다는 수작업을 하다가 필요한 경우에 쓰는 경우가 많았어요. 사실 처음부터 컴퓨터로 작업을 하면 주체할 수 없이 계속해서 변경하게 돼 오히려 시간이 더 걸리는 경우도 있잖아요. 그리고 책상 높이가 서서 작업할 수 있는 높이였어요. 앉아서 작업하면 잔소리를 들었어요. 항상 서서 긴장된 상태로 작업하다가 쉴 때 잠깐씩 앉아서 쉬는 거죠. 책상 위에는 음료수도 놓으면 안 되고, 휴대전화도 사용 못하고, 굉장히 까다로워요. 아예 처음에 교실에서 하면 안 되는 리스트를 줘요. 바인가르트가 정한 규칙이죠. 그의 방이 교실 중앙에 있어요. 사면이 다 유리로 되어 있는데 안에서는 학생들이 다 보이죠.

18 바인가르트는 교사가 자신의 교실을 지키고 학생들은 들어와 배우고 나가는 수업

14 헬무트 슈미트가 디자인한
『바젤로 가는 길 』

15 일본판 『타이포그래피 투데이』
표지

16 로드아일랜드 디자인대학교
수업 모습

ⓘ 로드아일랜드 디자인대학교
(Rhode Island School of
Design)
미국 로드아일랜드 주에 위치.
1877년에 창립되었으며, 대학
초년생들에게 가장 많은 과제를
부여하는 학교라고 한다. 미
항공우주국은 2030년 화성에 보낼
유인 탐사선 내부 디자인을 RISD에
맡기기도 했다. 많은 과제로 인하여
학생들 사생활이 불가능하다는
우스갯소리까지 있다.

14

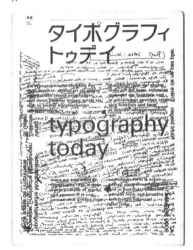

15

16

17

방식을 가지고 있었어요. 지금은 교사들이 교실을 찾아가잖아요. 도제식인 거죠. 이 교실은 원래 에밀 루더 때 만들어졌어요. 예전에는 이곳에 책상 대신 활자 보관 작업대들이 있었대요. 활자 보관함만 없어졌을 뿐이지 서서 작업하는 방식은 그대로 남은 거예요. 어떻게 보면 당시 방식을 어느 정도 유지하며 가르치려고 했던 것 같아요.

기본적인 타이포그래피 훈련을 마치고 독립 프로젝트를 시작할 무렵, 책상에 앉아서 어떤 콘셉트를 잡을지 고민하고 있었어요. 며칠간 아무 말 없이 그것을 지켜보던 바인가르트가 저에게 무엇을 하고 있는지 물었고 전 "생각 중"이라고 대답했죠. 그러자 그가 곧 화를 내듯 "생각하지 마라. 그냥 해라"고 했고, 전 무엇이든 시작해야 했어요. 뭘 해야 할지 몰랐는데 마침 책상에 가위가 있었어요. 그래서 그냥 종이를 자르면서 시작했어요.

제가 자른 건 가계부였어요. 당시 영수증을 모으던 버릇이 있었는데, 디자인이 맘에 들어서 구입한 스위스 가계부에 저의 한 달 지출상황을 기록해 봤죠. 그것들을 자르고 복사하고 오려 붙이고를 계속했어요. 바인가르트는 '더해 봐라, 계속 하라'고만 하더라고요. 그래서 저도 제가 계속 뭘 하고 있는 건지도 모르는 채 작업을 해나갔어요.

19 '그냥 하기'는 말없이 한동안 계속되었죠. 그런데 어느 날 작업하다가 화장실에 다녀왔더니 제가 만들어 놓은 것들에 빨간 표시가 되어 있거나, 약간 틀어져 있는 거예요. 바인가르트에게 왜 틀어놓았는지, 빨간 표시는 또 뭔지 물어봐도 답은 않고 그냥 가 버리더라고요. 막상 봐달라고 하면 바쁘다면서 봐주질 않아요. 그러다가 잠깐 커피 마시러 갔다 오면 쉬는 걸 너무 좋아하는 것 같다고 꼬집고는 씩 웃으면서 가요. 그리고 보면 형광펜으로 뭔가 수정되어 있어요. 왜 이렇게 해놓고 갔냐고 물으면 또 말을 안 해 줘요.

그렇게 1년여 동안 바인가르트와 무언의 커뮤니케이션을 하며 저 스스로도 뭔지 모르는 작업들을 만들어갔어요. 중간에 잠깐씩 슬럼프가 오더라고요. 지겹고 더 이상 뭘 해야 할지 모르는 순간들이 와요. 그렇게 괴로워하고 있으면 바인가르트가 와서 뭔가 보여줘요. 그러면 또 그게 자극이 돼서 뭘 또 막 만들어요. 그러다 보면 양이 수없이 늘어나더라고요. 정말 더는 못하겠다고 생각한 순간에 그가 와서 이걸 갖고 뭘 할 건지 물어보는 거예요. 전 또 고민했죠. 그는 또 고민하지 말고 작업한 것들을 가지고 뭐든지 해 보라고 했어요. 그래서 수백 개의 작업들을 선택해서 추린 다음, 만든 것들 간의 관계를 찾기 시작했어요. 서로 다른 이미지들을 나란히 붙여놓으니까 이야기가 생겼어요. 계속해서 다른 관점으로 조합을 바꿔가며 다른 이야기들을 만들어갔고 최종으로 12개의 그룹을 만들게 되었어요. 각 그룹은 4개의 이미지들로 조합했고, 한 그룹 내 4개의 이미지들의 배치와 크기에 대한

19 『2월의 가계부』

Introduction

Last February 2003, I was sorting through my receipts, calculating and trying to figure out where my money was going. After a few hours of looking at numbers and receipts, I was bored and annoyed. My sheet of calculations was getting messier and dirtier from all the erasings and correction marks. Then I thought to myself, "Why don't I try something fun with this boring sheet of paper?" As I drew lines over numbers and framed boxes around groups of them, I began to enjoy, for the first time, the paper of calculations. I brought it to the typeshop and it became the first sketch of my typography project.

First, I had to learn how not to think. I was not used to making something without knowing what it would be like in the end. Soon after, I freed myself from the pressures of creating a good result and just continued to try anything possible with the paper. The more I created, the more possibilities I could see with it.

Tearing, cutting out, folding, gluing, erasing, covering, connecting, overlapping, separating, repeating, juxtaposing, drawing lines, shading, filling the space with black, changing the scale, switching places, changing the angles, inverting between negative and positive – there were no limits to what I could do!

While I was working, I realized and learned many things about the thickness and direction of lines, balancing the positive and negative space, and visual noise versus visual silence. Is it boring or exciting? Does it tell a story by itself? How do I make a fine gradation? Is it funny-looking? Is it kitsch? Doesn't it look like a mistake? Is there too much repetition? Is it clear enough? What do I want to express? Is it confusing or does it relate to the other ideas? Is it too light or too dark, too big or too small?

After creating many sketches, I began to see relationships between the forms, though it had not been my original intention. It was interesting to compare and contrast them and also find new relationships. I started to put the pieces together to create groups of stories.

While I was categorizing these pieces into groups, I began to wonder about my behavior of creating such shapes and lines. I wanted to understand and analyze the reasons and tendencies of my activity. Before I came to the typography class, I was always questioning myself: Why did I use this line here and that line there? Why did I make this round or straight? Why did I make this light or dark? I wrote down my thoughts throughout the process and what I have learned through these experiments. This project gave me the chance to analyze my designing activity and organize my thoughts.

I was interested in how one form influences another. Showing how these 12 groups influence and relate to each, I tried to organize them into a narrative.

Destroying

Movement

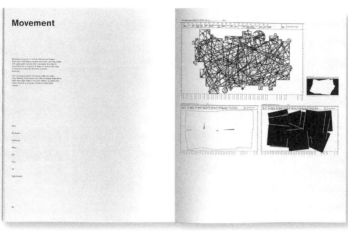

Zigzag

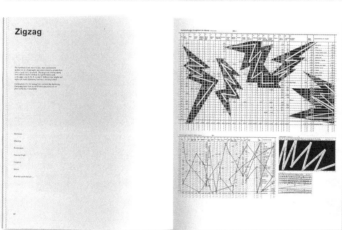

Reconstruction

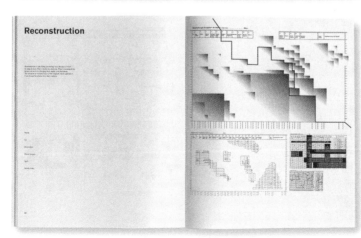

고민도 함께 했어요. 처음에는 우연히 생긴 12개라는 그룹의 수 때문에 달력을 만들어보려고 했어요. 그런데 그룹마다 어울리는 제목을 붙이고, 서로의 관계를 생각하다 보니 또 생각이 달라지더라고요. 나름대로 순서가 생기면서 전체적인 이야기가 생기는 거예요. 예를 들어, 지금 보면 약간 유치하기도 하지만, 어떤 것이 계단을 따라 올라가다가 연결이 되고, 연결된 것들이 같이 커지면서 구조가 생기고 그게 결국 파괴되었다가 다시 생겨나고 새로 생성된 것들 사이에 긴장감이 돌기 시작하면서 혼란스러움에 빠지기도 하고, 밖으로 터져나갈 듯이 움직이고. 이런 식으로 그룹들을 이야기로 연결시켰어요.

여기까지 만들어진 작업을 보며 제가 생각한 내용을 글로 써봤어요. 쓰다 보니 제가 이 이미지들을 만들면서 무엇을 느꼈는지, 생각했는지, 깨달았는지 그제서야 알게 되더라고요. 지금 생각해 보면 이 작업은 저만의 그래픽 언어 사전인 것 같아요. 지금은 이렇게 순차적으로 설명하지만 처음부터 계획을 세우고 했다면 이렇게 이상한 작업은 나오지 않았을 거예요. 이 작업을 마치고 난 뒤로 디자인을 할 때마다 형태에 대한 저만의 판단 기준이 생겼다는 것을 느꼈죠. 이 프로젝트의 도입부는 가장 마지막에 썼는데, 내용은 지금까지 제가 여러분에게 한 이야기를 요약해서 썼다고 생각하면 돼요.

20 앞에 설명한 제 독립 프로젝트는 책으로 만들어졌어요. 내지는 레이저프린터로 맞추어 수동으로 양면 인쇄하고, 표지는 앞·뒷면을 충분히 감쌀 정도로 길게 플로터로 인쇄했어요. 이렇게 여러 권 분량을 함께 인쇄, 풀칠을 하여 거즈를 붙이고 말려 쌓아놓고 마른 후 분리하여 겉표지를 일일이 싸고 하나하나 방습 포장지로 포장까지 해서 총 90권을 만들었어요. 사실 3~4권 만들고 끝날 수도 있는데 대량으로 만들어 보면서 책 제작 생산에 대해 전문적으로 생각해 볼 수 있었어요.

이렇게 완성된 책의 3분의 1은 바인가르트가 가지고 갔고, 나머지 3분의 2는 제가 가지고 있어요. 친구와 관심 있는 사람들에게 나눠주기도 하고. 표지를 어떻게 싸바리해야 하는지, 포장지는 어떤 모양과 크기로 잘라 포장하는지 등의 순서와 심지어 손 움직임의 속도까지 바인가르트가 직접 시범을 보여줬어요.

주말에도 나와서 작업을 했는데요. 바인가르트가 직접적으로 나오라고 하진 않고, "나는 이번 주말에 7시에 교실 문을 열어 저녁 6시까지 있을 거야." 라고 이야기해요. 결국 나오라는 소리죠. 약속한 아침 7시 정각에 학교 정문 앞에 서 있지 않으면 쉽게 들여보내 주지 않았어요. 그래서 죽어라 아침 일찍 일어났죠. 아, 하나 더 생각났는데, 표지는 나중에 더러워지면 바뀔 수 있도록 여분으로 몇 십 개를 더 프린트하고, 그 여분 표지들을 안전하게 보관하는 방법까지 치밀하게 지시하고 확인했어요. 아직도 그때를 생각하면 정신이 바짝 들어요.

20 책으로 제작하는 과정

21 책 표지 디자인 연습 /
완성된 책

22 바우하우스를 주제로 한
편집 작업물

20

21

바젤에서 했던 다른 작업물들을 조금 더 보여드리고, 한국에 돌아온 후의 작업들을
이어서 보여드릴게요.

21 책 표지 디자인을 연습한 모습입니다. 타이포그래피를 전공하는 모든 학생들이
거치는 일종의 훈련이라고 할 수 있어요. 긴 시간 동안 수작업으로 끝없는
변형을 만들어 내죠. 조금 다른 방식이긴 하지만 루더 시대에서부터 계속되어진
연습입니다. 이렇게 만들어진 수백 가지의 타이포그래피 해결책들을 추리고
정리하여 한 권의 책으로 묶었습니다.

22 바우하우스 워크샵을 주제로 한 편집 작업물입니다. 내어쓰기를 사용해 봤어요.
단이 두 개인 경우에는 조금 무리가 있었지만 흥미롭게 작업한 것 같아요.

22

23 조명책

24 『아시아 디자인 저널』 책

25 광주디자인비엔날레 명예의
전당 도록

23

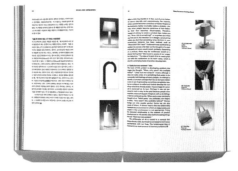

24

23 이건 조명책이에요. 왼쪽은 불이 꺼진 채 접혀 있을 때의 모습이고, 오른쪽은
 스위치를 키고, 펼쳤을 때의 모습입니다. 책을 얼마나 펼치느냐에 따라 밝기
 조절이 되고, 접어놓으면 그냥 조형물처럼 보이는 것이 특징이에요.

24 스위스 생활을 마치고 한국으로 돌아와 가장 먼저 만들었던 책입니다. 그래서
 더더욱 기억에 남아요. 홍디자인에서 진행했고, 『아시아 디자인 저널』이라는
 논문집을 리뉴얼하는 작업이었습니다.

25 이어서 작업했던 광주 디자인 비엔날레 명예의 전당 도록입니다. 임스 부부Charles
 Eames, Ray Eames에 관한 내용이고 책을 만드는 내내 임스 부부의 작업에 푹 빠졌었던
 기억이 납니다.

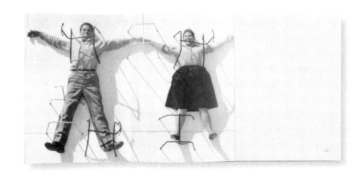

A man is literally what he thinks.
James Allen

26

27

28

가가전 2
최문경 :
바젤디자인학교
디자인교육연구

29

26 제임스 크레이그^{James Craig}가 운영하는 사이트를 위해 만든 타이포그래피
작업입니다. 원하는 문구를 선택하여 타이포그래피로 표현하는 것이었는데,
제임스 앨런이 한 말, "사람은 그가 생각하는 것 그 자체이다."를 골랐죠.

27 홍익대학교 디자인연구소에서 2년 동안 진행했던 교과서 디자인 작업이에요. 한때
모든 디자인스튜디오에서 교과서를 디자인할 때가 있었죠. 당시 홍대 주변 카페에
가면 바로 옆 테이블에서 교과서 디자인에 대한 이야기를 하는 것을 쉽게 들을 수
있을 정도였으니까요. 말도 많고 탈도 많고 양도 많은 작업이었지만 잊을 수 없는
소중한 경험이었어요. 다만 교과서 디자인 관련 제도가 꾸준히 개선되길 바라는
마음입니다.

28 교과서와 함께한 시간이 지나자마자 시각디자인계에 또 다른 물결이 일었어요.
공공디자인 물결. 저도 그 물결에 합류했습니다. 연구소에서 진행한 두 개의 도시
공공디자인 프로젝트에 참여했었어요. 역시 말도 많고 탈도 많은 작업이었죠.
규모가 큰 작업이기에 각 디자인 분야의 전문가들로 이루어진 팀들이 하나의 큰
팀이 되어 함께 작업했어요. 게다가 이 프로젝트에 연관된 많은 공무원, 시공업체
사람들과도 소통하며 이루어지는 작업이었어요. 정신적으로 힘들긴 했지만
돌아보면 이것 또한 좋은 경험이었던 것 같아요. 타이포그래피의 미시적 측면과
도시를 다루는 거대한 공공디자인은 결국 제게 서로를 대하는 것에 있어 큰 자극이
되었어요.

29 한국에 돌아와 바젤에서 한 작업들을 보면서 타이포그래피뿐만 아니라 다른
수업들에서도 같은 방식이 존재한다는 걸 느꼈어요. 오랜 시간 한 가지를
파고들고, 끊임없이 만드는 것을 계속하며, 반복해서 생각하고……. 마치 도를
닦는 듯한 느낌의 과정들이었어요. 도대체 무엇이 바젤디자인학교의 디자인
교육을 독특하게 만들었으며, 어떻게 모든 교사들이 같은 방식으로 가르칠 수
있었는지, 그것을 알아보기 위해 졸업하고 2년 후 다시 바젤로 갔어요. 이 학교를
다녔던 사람들과 가르쳤던 사람들을 15명 정도 만나서 인터뷰를 했죠. 결국 이것을
토대로 대학원 논문을 썼어요. 대학원 논문을 마치고 작은 전시를 했습니다. 그때
전시 포스터고요. 논문을 위해 바젤디자인학교 관련 인물들과 직접 인터뷰를 했고,
그 자료들을 모아 동영상을 제작하여 전시에 함께 틀어놓았죠. 특히 라스 뮐러의
중립적이고 통찰력 있는 인터뷰가 인상적이었어요. 그리고 쿠어트 하우어트의
진정성이 우러나는 인터뷰 역시 많은 감동을 주었습니다.

30 두산갤러리에서 열렸던 성낙희 작가의 개인전 「Within」을 위한 디자인입니다.
다채로운 색과 유기적 형태가 특징인 작가의 개성을 잘 살리는 것에 초점을 둔
작업이었습니다.

31 이어서 로스앤젤레스 한국문화원에서 열린 「Awesome Blossom」 전시를

DOOSAN Gallery

1F DOOSAN ART CENTER
270 Yonji-dong, Jongno-gu
Seoul, Korea

www.
doosan
gallery.
com

tel. Opening
+82.2. 2011
708. 4.7
5050 6pm

Nakhee
Sung 2011
Within 4.7–
 4.28

Team 2010 pencil, gouache on paper 54x62cm

위한 디자인입니다. 미국에서 활동하고 있는 한인 애니메이션 작가들의 작품을
할리우드에 소개하는 것이 전시의 목적이었어요. 바탕색으로 영상인들에게
친숙하지만 제가 평소에 잘 쓰지 않았던 검은색을 사용했던 작업입니다.
마지막으로 긴 이야기 들어주셔서 감사드리고요. 두 문장으로 강연을 마칠게요.
'반복과 훈련은 작업을 시작할 때마다 생기는 막연한 두려움을 없애준다.',
'생각은 작업하는 과정에서 생겨날 수도, 혹은 변할 수도 있다.'

30 「Within」 전시 디자인

31 「Awesome Blossom」 전시
디자인

31

LEE CHAEWON

15

제 작업에서 타이포그래피는 디자인 작업의 전체이기도 하고 부분이기도
하고, 때로는 전혀 의미가 없기도 합니다. / 최근 관심 있는 키워드는
'measurement', 기록의 방식입니다. / 만약 여건이 완벽하게
구비된다면 대통령을 하고 싶고, 지금 하는 일을 그만둔다면 엘지 트윈스
구단주를 해 보고 싶습니다.

이
재
원

예일대학교에서 석사를 마친 후, 워커아트센터(Walker Art Center)와 에스오 프로젝트(S/O
Project)를 거쳐 현재 서울여자대학교 미술대학 시각디자인학과 교수로 재직 중이다. 그래픽디자인
연구를 넘어선 정보디자인으로 응용 범위를 넓혀가고 있다.

저는 주로 형식에 치우친 작업을 해요. 내용과 형식을 분리하는 작업을 주로 하죠. 그게 어떤 의미인지는 차츰 풀어드릴게요. 대략 1999년부터 2001년까지는 임대 가능한 공간이라는 주제에 관심이 많았고, 2002년부터 2003년까지는 디자인에 대한 태도를 배운 것 같아요. 그리고 돌이켜 보건대, 2004년부터 지금까지는 계속 훈련이에요. 디자이너가 디자이너로서 직업을 가지고 살아남기 위해서는 계속되는 훈련이 필요하더라고요.

1990 — 2001	Rentable Space
2002 — 2003	Attitude
2004 — 200*	Discipline
2007 — 2011	Mapping

THE/PAGE/
'I/write/
in/order/
to/peruse/
myself',/
Henri/Michaux/

BY/GEORGES/
PEREC/

1999년부터 2001년까지 저는 「rentable space」를 작업했어요. '임대 가능한 공간'이라고 해석할 수 있겠네요. 제 작업은 항상 개인적인 고민과 관심사에서 출발해요. 사실 그렇게 지적인 사람은 아니었던 거죠. 예전에는 디자인이라는 행위에만 집중하고 글을 읽는 것에 대해 중요성을 느끼지 못했어요. 예일대에서 좀 더 많은 텍스트를 접하면서 그것이 어떻게 나에게 다시 디자인의 방법으로 돌아오게 되는지를 깨달았어요. 그러면서 이런 주제가 나오게 되었습니다. 이유는 간단해요. 세상을 살아가는 데 있어서 제 것이 없더라고요. 한국에서는 제 집이 존재했는데, 미국에서는 전부 빌려야 해요. 보증금은 얼마를 줘야 하고, 하다 못해 주차장까지 빌려야 하죠. 이런 행위들 속에서 질문을 갖게 되고, 자본주의에 대해서도 질문을 가졌어요. 기획하고 구획하고 계획한 것들 안에서의 내 존재감을 생각하기 시작했던 것 같아요. 「rentable space」 프로젝트에서는 임대 가능한 공간임에도 불구하고 개인이 자본주의 안에서 어떻게 살아가는지 이야기하고 싶었어요.

예를 들어 미셸 드 세르토[Michel de Certeau]의 글을 인용할게요. 그의 책 『도시 속의 걷기[Walking in the City]』는 '걷는 자'로 대변되는 일상의 경험주체들이 능동적 실천 행위인 '걷기'를 통해 계획되고 제한된 도시 공간을 적극적으로 해체하기를 제안해요. 무슨 이야기일까요? 대부분의 도시에는 그리드 시스템이 적용되어 있어요. 우리는 실제로 정부, 국가가 일정 부분 계획해 놓은 상권에서 살고 있고, 그렇게 소비하고 생산하고 있어요. 그에 대한 것들을 어떻게 파괴하면 좋을지 계속 고민했던 거죠. 그래서 드 세르토의 글이 굉장히 와닿았어요. 그렇다면 계획된 것, 구획된 것 안에서 내가 그래픽디자이너로서 어떤 가능성을 이야기할 수 있을지 생각했어요. 드 세르토뿐만 아니라 기 드보르[Guy Debord] 같은 상황주의자가 왜 기본적으로 짜놓아진 것들에 대해서 어떻게 재점유할 것인지 고민했을까. 그들의 고민이 저에게 도움이 됐어요.

01 「더 페이지」란 포스터 작업입니다. 옆으로 늘어져 보이기도 하죠. 이때만 해도 형식, 곧 보여지는 것 자체에 매력을 느껴서 어떻게 하면 예쁘게 할까 고민하면서 타이포그래피적으로 접근했어요. 쉼표를 크게 해봤다, 작게 해봤다…….

02 여기서부터가 저의 진짜 작업이라고 할 수 있어요. 2000년에, 신문지상의 「rentable space」를 정의한 프로젝트입니다. 사실 신문은 '발행'의 목적이 있는데, 그게 상실된 상황이에요. 목적, 내용을 다 빼버렸어요. 오직 그 역할을 광고가 대신하고 있죠. 44,352달러가 당시 『뉴욕타임즈』에 전면 광고하는 데 드는 비용이었어요. 『뉴욕타임즈』 광고부에서 일하시는 분을 인터뷰하고 도움을 받아 신문을 발간하기 시작했어요. 제목은 「rentable space」입니다. 내용 없는 신문, 그리고 광고, 광고, 계속 광고예요. 계속해서 가격이 노출돼요. 첫 작업이자

02 「rentable space」

03 「임대 가능한 버스」

04 「임대 사용 중」

신문지면에서 rentable space를 해석한 작업이었습니다.

03 이 작업은 「임대 가능한 버스」입니다. 영상이 촌스럽고 부끄러워서 캡처 이미지만 가지고 왔어요. 제가 24시간 동안 버스에서 살았어요. 당시만 해도 실리콘밸리에서 근로자들이 아무리 일을 해도 어떤 것도 빌릴 수가 없었어요. 임대 비용 자체가 너무 비싸니까요. 그런데 2불 40전이면 이 공간을 빌릴 수 있더라고요. 이 안에서 양치질도 하고 밥도 먹고 24시간을 살았어요. 도시에 생성되어 있는 생산물들, 어떤 목적으로 쓰게 만들어놓을 것들의 의도를 변형시키고 재정의하는 작업을 계속한 거예요.

순환버스라서 버스가 잠시 서는데, 그때 화장실을 다녀와요. 음식은 미리 챙겨가야 해요. 아, 실제로 이렇게 버스를 이용하라고 제안하는 건 절대 아니에요. 다만 이걸 통해 기존에 기획되어 있는, 우리가 그렇게 해야 되는 것들에 대해, 저의 관점에서 다시 사유하기 시작했다는 거예요.

04 이건 또 다른 프로젝트 「임대 사용 중」이에요. 영상 찍는 데 맛을 들인 거죠. 디자인을 많이 하지 않아도 되는 데다 효과도 좋아요. 여긴 주차장인데, 임대료가 15분이면 25전, 30분이면 50전이에요. 50전으로 이 20.644제곱미터의 공간을 30분 동안 점유했어요. 대신 저는 주차한 게 아니라 그 공간에서 사는 거죠. 이게 그런 장면이에요. 실제 주차요원이 와서 이러면 안 된다는 훈계도 했어요. 그게 법률에 저촉된다는 등의 이야기들이 영상에 담겨 있어요. 법을 어기고 없애겠다는 행위에 초점을 맞추는 게 아니라, 관습적 일상들을 다시 해석할 수 있는 부분들이 무엇인지 생각하게 하는 작업이에요.

03

04

05 「임대합니다」

06 석사 논문『임대합니다』

06

05 「임대합니다」란 프로젝트입니다. 'U-Haul'이란 일종의 렌터카가 있어요. 이사할 때 빌려주는 차인데 이것 또한 가격이 비싸지 않았어요. 24불 50전을 지불하고 빌렸어요. 기름까지 넣어주더라고요. 저 같은 경우는 아파트라고 생각하고 썼어요. 많이 돌아다니지 않고 주차장에 주차한 상태로 살았어요. 제가 정해놓은 지역에 트럭을 갖다 대고 그 안에서 파티를 열어 친구들과 맥주도 마시고, 잠도 자고…….
그런 행위들을 하기 시작했어요.
저는 계속 그런 것들에 관심이 많았어요. 사실 자본주의 사회에서 돈이 없는 개인이 돈과 무관하게 살 수 있는 방법이 없을뿐더러 그에 대한 정부의 대책도 별로 없거든요. 그런데 우리는 그런 상황을 당연하게 받아들이며 산단 말이죠. 이 작업들은 그런 상황들에 대한 의심과 코멘트였어요.

06 제 석사 논문『임대합니다』입니다. 그동안 했던 작업들을 쭉 엮은 책이에요. 돈이라는 매개체를 강조하고 싶어서 쪽 번호 자체를 돈으로 매겼어요. 종이 값이 쪽 번호가 된 거예요. 아래쪽에 보면 앞서 언급한 작업의 버스 티켓이 있죠. 대학원 때 작업이에요. 대학원 때 가장 중요한 사실은 관점을 가지게 됐다는 거예요. 한 사회의 개인으로서 또는 스스로의 디자인에서 어떤 관점을 가지게 된 게 정말 큰 소득이었어요. 돌이켜봐도.
1. 구체적인 주제를 찾아내는 것.
2. 그 주제에 관한 자료들을 수집하는 것.
3. 그러한 자료들을 정리하는 것.
4. 수집된 자료들을 토대로 자신이 직접 주제를 재검토하는 것.
5. 이전의 모든 고찰들에 대해 유기적인 형식을 부여하는 것.
6. 작품을 보는 사람이 자기가 의도하는 바를 이해하도록 해주는 것.
7. 그러므로 작업을 한다는 것은 자신의 개념을 체계화하고 자료를 정리하고 편집하는 방법을 배운다는 것을 이해하는 것.
8. 결과적으로, 주제보다는 그 작품에 수반되는 작업의 경험이 더 중요하다는 것을 깨닫는 것.
2002년부터 2003년까지의 주제는 애티튜드[attitude]입니다. 결국 작업에 임하는 태도들이에요. 저는 직장을 정할 때 고민이 많았어요. 당시 잘 나가던 기업을 갈 것이냐, 아니면 좀 더 콘텐츠 위주의 사고를 할 수 있는 곳을 갈 것이냐. 게다가 당시 9·11 사태가 터졌을 때라 주변의 친구들이 모두 정리해고를 당했어요. IBM에 간 친구도 잘리고, 야후[Yahoo]에 간 친구도 잘리고……. 그런 와중에 마음을 정했어요. 워커아트센터[Walker Art Center]로 가겠다. 예술가적 태도로 예술가들과 공유하면서 뭔가 다른 프로젝트의 가능성을 열어보겠다는 다짐으로요. 그런 마음으로 갔는데 현실적으론 예술적 영감을 얻을 수 있는 게 별로 없는 거죠. 기획도 할 줄 알고

갔는데 좁은 의미에서 디자이너의 역할만 했어요. 제 꿈이 너무 컸죠. 그동안
해오던 작업들의 퀄리티를 유지하고 싶은 마음이 굴뚝 같았는데, 그게 안 되니까
괴리감이 계속 생겼어요. 재미도 없고 모든 게 하찮게 여겨졌어요.
그렇지만 지금 생각하면 그때 분명히 배운 게 있었어요. 바로 '태도'였죠. 작업이란
걸 할 때는 형식과 클라이언트가 존재하잖아요. 그런데 내가 어떤 식으로
접근하느냐에 따라 그 구조가 바뀌기도 하더라고요. 그때는 그걸 잘 몰랐어요.
구조가 나에게 맞길 바랐는데, 그렇지가 않았죠. 이후에야 내가 찾았어야 하는
거라는 걸 깨달았어요.
애티튜드는 이런 거죠. 구체적인 주제를 찾아야 되고, 자료도 수집하고 정리해야
하는데 이 부분을 매번 빼먹어요. 항상 제가 알고 있는 배경지식에서만 그친단
말이죠. 중요하다는 걸 알면서도 실제로 이 스텝을 밟지 않더라고요. 그다음이
수집된 자료를 토대로 자신이 직접 주제를 재검토하는 단계예요. 이전의
고착들에 대해 유기적인 형식을 부여하기도 하고, 작품을 보는 사람에게 제
의도를 이해시키기 위해 노력하겠죠. 가장 중요한 건 이 부분이에요. 작업을
한다는 것은 자신의 개념을 체계화하고 자료를 정리하고 편집하는 방법을 배우는
것으로 이해되어야 해요. 결과적으로 주제가 무엇인지보다 중요한 것은 작업의
경험이에요. 어떤 식으로 작업을 진행했느냐, 단계를 밟았느냐, 밟지 않았느냐에

08

07 기획 전시 '더 스퀘어드 서클:
현대미술 안의 복싱' 작업

08 '더 스퀘어드 서클: 현대미술
안의 복싱' 카탈로그

따라 결과물이 굉장히 다르거든요. 예전에는 클라이언트를 잘 만나면, 또는
누군가가 나를 전폭적으로 지지해준다면 좋은 결과가 나온다고 생각했어요.
그런데 아니었던 거예요. 항상 문제는 제 자신에게 있었죠. 그럼에도 불구하고
작업을 해요.

07 워커아트센터에서 진행한 기획 전시 「더 스퀘어드 서클: 현대미술 안의
복싱」입니다. 전시에 맞춰 전체 그래픽부터 카탈로그와 포스터, 초대장까지
모든 걸 혼자 준비해야 했어요. 물론 큐레이터와 조율을 하죠. 그때부터 슬슬
어려워지기 시작했어요. 예일대에서는 선생님들과 대화하는 게 쉬웠거든요.
예컨대, 큐레이터가 "파란색 싫어요." 그러면, 설득할 수 있는 내공이 제겐
없었어요. 아마 그래서 더 힘든 시간을 보냈던 것 같아요. 그때 저는 제가 대단한
디자이너인 줄 알아서 일일이 설명하지 않아도 되는 줄 알았어요. 그런데 겪고
보니 아닌 거죠.

08 같은 전시의 카탈로그예요. 실크로 찍어 만들었어요. 사각형 박스가 직접적으로
권투장을 설명하고 있죠. 안을 열어 보면 편집적인 재미가 있어요. 이런 소소한
재미들로 워커아트센터에서 이런저런 일을 하며 보냈어요.

09

09 필름 페스티벌 작업도 재미있었어요. 모르는 제3세계 영화들도 많이 보게 되고, 평소에 좋아했던 감독도 만나고……. 구스 반 산트 ^Gus Van Sant 도 만났어요. 그런 것들은 지금 생각해도 큰 가치예요. 한국 영화도 오히려 미국에서 더 많이 본 것 같아요.

10 워커아트센터의 2001년 애뉴얼 리포트예요. 제가 주축이 되어 한 작업이에요. 2월에 정리해서 이익은 얼마나 남는지, 누가 기부를 했는지, 어떤 프로그램이 있었는지를 결산한 거예요. 이건 말 그대로 365일, 365장짜리 애뉴얼 리포트를 만들었어요.

11 2005년 애뉴얼 리포트입니다. 한국에 와있었는데 좋은 기회가 돼서 참여하게 됐어요. 「771 아티스트들」이라고 해서 정보그래픽디자인적으로 접근했어요. 알파벳 또는 카테고리별로 다 나눠서, 그간 워커아트센터에서 공연, 전시했던 아티스트들 위주로 만드는 작업을 했어요. 일단 워커아트센터에서의 작업은 이 정도입니다. 이외에도 더 많은 작업들이 있지만요.

그다음은 훈련 ^discipline 이에요. 클라이언트 작업을 진행한 기간이죠. 사실 워커아트센터는 좀 더 넉넉하고 생각이 유연한 클라이언트였어요. 아마 예술인들이어서 그랬던 것 같아요. 예술을 다루기 때문에 어느 정도 공감대가 있었죠. 그런데 한국의 디자인 스튜디오에 들어가서 삼성이나 SK텔레콤 등의

09 「LOOKING SOUTH : Eye
On Current Latin American
Cinema」 포스터

10 워커아트센터 2001년 애뉴얼
리포트

11 워커아트센터 2005년 애뉴얼
리포트

10

11

애뉴얼 리포트를 만드는데 황당했어요. 워커아트센터에서의 경험 때문에 애뉴얼
리포트는 자신 있었단 말이죠. 그런데 또 다른 세계가 펼쳐지더라고요. 정말 너무
힘들었어요. 대신 클라이언트를 대하는 법을 배웠죠. 클라이언트가 앞에 있을
때 화내지 않는 법, 감정적으로 대응하지 않는 법 등. 클라이언트를 설득할 땐
디자인에 대해서 가르치려고 하면 안 돼요. 그들에게 제 콘셉트를 설명할 수 있는
가능성들이 분명히 있어요. 그런데 순간순간 벽에 부딪히게 되니까 안 하게 되는
거예요. 클라이언트가 무식한 괴물로만 보이고, 디자인에 흥미를 느끼지 못하게
되는 거예요.
처음 프로젝트 시작할 때는 최상의 결과물을 얻고자 하는 목표로 단단히 각오하고
작업에 임하는데, 시간이 지나면서 매 순간이 너무나 견디기 힘들었죠. 디렉터로서
디자이너들을 대하는 것 또한 쉽지 않았어요. 사실 잘 몰랐거든요. 설명해도 안
통한다 싶으면 선 두께 하나 수정하는 것도 알려주지 않고 제가 직접 고쳤어요.

몸은 두 배로 힘든데 능률도 오르지 않고 전혀 효과적이지 않은 거죠. 그런
식으로 1~2년을 보냈어요. 그런 생활을 하면서 중요한 걸 깨닫게 되더라고요.
가르치려고만 하는 자세가 세상에서 가장 바보 같은 거구나. 저는 잘난 척 했던
거예요. 남들이 인정해줄 줄 알았어요. 그런데 아니었어요. 심지어 제가 아는
걸 사람들도 알고 있는 경우가 있었을 거예요. 내색하지 않고 저를 조롱했겠죠.
여하튼 그땐 너무 어렸어요. 디자이너로서나 정신적으로나……. 그 기간 동안 특히
훈련이 된 것 같아요. 알고도 모른 척 하기? 또는 남을 잘 설득하기 위해 내가 어떤
마음가짐을 가져야 하는지, 계속 그런 훈련의 반복이에요.

12 「디자인 메이드」 전시 포스터와 카탈로그입니다. 표지는 비닐로 씌웠어요.
모든 사람들의 작품을 겹쳐 시각적으로 표현한 방식이죠. 내지는 이런 식으로
디자인되어 있어요.

13 이것은 「디자인 올레」라는 전시 포스터인데 앞면과 뒷면이에요. 나름대로

14 보편적인 디자인의 형태를 벗어나기 위해 노력해요. 예를 들어 이건 '2010
아트마켓'의 카탈로그인데 theater, music, dance 세 분야로 나눠지도록
디자인해야 했어요. 그래서 목차가 표지이고 표지가 목차인 형식을 취하도록
디자인했어요. 세 가지가 패키지로 한 폴더 안에 들어가기 때문에 개별 표지를

13

14

15 갖는다는 게 무의미하다고 판단했어요. 표지를 따로 구성할 이유가 없는 거죠. 「아웃사이드 인」 전시 카탈로그의 경우도 커버를 한 번 더 씌웠어요. 소마 미술관에서 작품의 위치가 빨간 글씨로 표시되어 있죠. 한마디로 전시장 작품 배치도를 타이포그래피적으로 해석한 거예요. 이걸 열면 실제 표지가 나옵니다. 이런 전시 카탈로그들을 계속 디자인했어요.

16 무용가 안은미 씨의 공연 카탈로그도 만들었어요. 굉장히 강한 분이세요. 예술을 공유하고 있다는 것만으로도 잘 맞을 것 같았는데, 각자 에고가 너무 센 거예요. 너무나 당연하게도 안은미 씨는 본인의 개성을 표출하고 싶을 거 아니에요. 저 같은 경우도 늘 하던 대로 하지 않아도 안은미의 개성이 표출될 수 있으니까 다르게 접근하고 싶은 거죠. 그게 부딪치는 순간들이 발생하더라고요. 포스터 작업이 특히 힘들었어요. 클라이언트와의 작업은 늘 어려워요. 그건 어느 정도 마음이 맞는 클라이언트라고 하더라도 마찬가지예요.

15

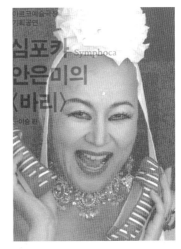

17 북디자인도 지속적으로 했어요. 조형적 감각을 잃지 않으려고 여러 가지를
시도했어요. 나름대로 훈련 중인 거죠. 소설도 있고 인문서도 있어요. 사실 저의
디자인 방법론적 측면에서는 북디자인은 그렇게 중요한 의미를 담고 있진 않아요.
그렇지만 이런 작업들을 통해서도 일련의 디자인적 훈련을 계속하는 거죠.
"정보의 전달이라는 건전한 목적보다는, 오히려 그 시각적 요소들을 적절히
분리하고 원래의 목적을 배제함으로써 얻을 수 있는 그래픽 형태들의 변형 실험에
집중한다."
이제 저의 개인 작업들을 보여드릴게요. 항상 중요하게 여기는 저의 관심사를
표출한 작업들이에요. 기본적으로 태도가 어느 정도 성립된 시기였어요.
기존에 있는 것들이 좋다고 해서 그 방법대로 작업하는 게 아니라 계속
의문을 갖기 시작하는 거예요. 거기서부터가 출발점이에요. 제 세부 전공이
인포메이션디자인이에요. 어느 날 이런 질문이 떠오르는 거죠. 인포메이션에서
인포메이션이 빠지면 어떨까, 정보가 없이도 정보디자인일 수 있을까. 제 스스로
그런 실험들을 계속하고 있어요.

18 제 개인전의 초대장입니다. 파이 차트죠. 아무런 설명이 되어 있질 않아요. 이렇게
전 친절하지 못한 디자이너예요. 왜냐하면 처음엔 형태와 의미를 가지고 작업을
시작하지만, 어느 정도 형태가 완성되면 의미를 버리거든요. 이 파이 차트의
의미는 제가 일 년 동안 타고 다닌 지하철 노선의 퍼센트예요. 제가 다니는 학교가

19

20

태릉 쪽에 있어요. 그래서 2호선을 가장 많이 타니까 초록색 비율이 높죠. 분당선인 노란색이 가장 작고요. 그쪽으로 갈 일이 거의 없거든요. 이렇게 정확한 데이터를 근거로 형태를 만들어요. 다만 의미를 구체적으로 설명하지 않아요. 그냥 버리는 거죠.

19 이것도 마찬가지예요. 「일상적 패턴」이라는 제목의 작업입니다. 이걸 토대로 앞의 파이 차트가 나온 거예요. 2007년 한 해 동안 타고 다닌 반복 횟수를 노선도에 표시하는 거예요. 특히 많이 다닌 구간이 어딘지 카운트가 가능하죠. 제가 중심이 되어 주관적으로 도시를 해석한 거예요.

20 이건 「언더그라운드 라이터」입니다. 지하철의 시스템 구조를 글자판으로 해석하고, 글자를 만들기 시작해요. 그 과정에서 나온 타입페이스예요. 글자판은 서울 지하철이 아니라, 유럽의 지하철 노선도예요. 유럽 여행을 갔다가 지하철 노선도를 보고 반해서, 거기서 글자를 추출했어요. 인위적으로 글자를 만드는 거죠. 그러면 a, b, c, d…… 사실적인 글자체가 나와요. 지금도 계속 작업하고 있는데, 서울시 지하철 시스템으로 만들고 있어요. 보통 글자체에 라이트, 볼드, 이탤릭이 있잖아요. 이번엔 시간을 반영한 글자체를 만들어보려고요. 3분짜리 a, 9분짜리 a, 12분짜리 b…… 이런 식으로 글자체가 시간을 측정하는 일종의 단위가 되는 거예요. 아직 완성되지 않았지만 일 년 안에 끝내려고 노력 중입니다. 은근히 시간이 많이 걸리더라고요.

21 『볼륨 1』이라는 책입니다. 다음 시리즈도 나올 예정이에요. 내지를 보면 뭉크의

19 「일상적 패턴」

20 「언더그라운드 라이터」

21 책 『볼륨 1』

「The Scream」이지만 그림은 없고 설명만 있어요. 제가 의도한 건 주객이 전도된 상황이에요. 실제로 사람들이 뭉크의 그림을 원본으로 보진 않거든요. 미술, 역사 서적에서 복사본으로 볼 뿐이죠. 어느 날 그런 생각이 들었어요. 모든 미술품 밑에는 설명이 붙잖아요. 그런데 저는 그게 그림 자체보다 더 크게 느껴졌어요. 그림을 통해 직접적으로 보고 느껴야 할 것을 못하게 만드는 거예요. 그림이 오히려 인덱스로 빠지고 본문에는 프레임만 있어요. 비율만 존재해요. 저에겐 해설문caption이 그림보다 중요했던 거죠.

22　「뜻밖의 발견(물)」이란 포스터입니다. 이 작업은 정말 재미있는 방식인데, 여러분도 한번 해봤으면 좋겠어요. 제 컴퓨터에 '기타'라는 이름의 폴더가 있어요. 그 안에 당장 쓸 수 없지만 괜찮다고 생각하는 것들과 퇴짜 맞은 시안들을 전부 모아놓아요. 그러다가 작업을 해야 하는데 아무 생각이 나지 않을 때, 그것들을 꺼내어 모아요. 그것들로 무언가를 만들어 내는거죠. 제목처럼 실제로 하나하나 발견한 것들이에요. 엽서에서 발견하기도 하고, 인쇄물에서 발견하기도 하고…….

23　「텍스트: 기호들의 기호」 포스터입니다. 어디서 본 듯한 기호들이죠. 범례입니다. 지도를 보기 위한 지도의 언어들이죠. 실제로 이 언어들을 학습하지 않으면 지도를 제대로 볼 수가 없어요. 산을 어떻게 표시하는지, 학교를 어떻게 표시하는지 지도를 이해해야 돼요. 문제는 그것이 언어처럼 규격화되어 있지 않기 때문에 매번 틀려요. 지도마다 다른 언어 체계를 가지고 있거든요. 그래서 여러분이 지도를 보기 위해서는 짧게나마 공부를 반드시 해야 돼요. 저는 이 부분이 굉장히 재미있게 느껴졌어요. '기호들의 기호'는 암호를 다시 암호화한다는 거예요. 실제로 사용된 범례들을 각각의 요소에서 끄집어냈어요. 이건 원래 일종의 언어인데 범례에서 떨어져 나오면 의사소통이 불가능해지는 것들을 이야기하는 거예요. 형태적으로도 아름답죠.

24　「형식의 형식」 포스터입니다. 출입국할 때 작성하는 서식에서 볼 수 있는 요소들을 뽑았어요. 이것 역시 또 하나의 서식이 된 거죠. 자세히 보시면 적어 넣어야 할 것 같은 공간들이 눈에 띄어요. 이건 조금 다른 이야기인데 다른 디자이너들처럼 전 한글을 열정적으로 사랑하진 않아요. 잘 사용하고 있지만 꼭 한글만을 써야 된다거나 하는 마인드는 없어요. 그러다가 어느 날 '이상한 책'이라는 전시에 참여했어요. 이상李箱을 해체주의자라고 단언할 순 없지만 어떤 면에서는 그런 해석이 가능하죠. 그래서 기존 한글의 쓰기 조건을 해체하고 한글의 획수와 쓰기방향을 토대로 초성-중성-종성을 끊김 없이 연결하는 실험적인 쓰기 체계를 제안했어요. 대각선 쓰기가 가장 적당한 한글의 이탤릭체라는 생각이 들어요. 그런 구조로 만들었어요. '대각선 쓰기'란 글자는 획 수만 카운트하여 가로획과 세로획을 계속 연결하면 읽기 가능한 그림이 나오리라는 계산을 한 거예요.

22

22 「뜻밖의 발견(물)」포스터

23

24

(6) (7)

26

26 「훈련1: 시 그리기」 포스터

27 「훈련2: 음악 그리기」 포스터

25 그렇게 이상의 시를 다시 써본「세로쓰기(혹은 그리기)」카탈로그입니다. 약간의
지도처럼 보이려는 의도를 가지고요. 시의 행이 끝나는 지점들을 지도에서 위치를
찾는 행위와 일치시켜 나타냈죠.

26 「훈련1: 시 그리기」포스터입니다. 이것 또한 범례를 가지고 한 작업이에요. 하나의
시를 만들고 싶었어요. 가장 영감을 받은 건 존 케이지의 그래픽 악보였어요.
시를 쓰는 게 아니라 그리는 거죠. 그 재료들을 철저히 범례로부터 가지고 왔어요.
의미가 부합되는 것들을 말이에요.

27 동일한 최근 작업「훈련2: 음악 그리기」포스터입니다. 어느 순간 기계의 언어에
매력을 느꼈어요. 컴퓨터도 있지만 프린터에도 언어들이 있잖아요. 테스트나 준비
상황들을 알려주는……. 그런 것들이 입력된 파지를 충무로에서 죄다 모아왔어요.
그걸로 악보를 만든 거예요. 여기 있는 어떤 것도 제가 만든 요소는 하나도 없어요.
전부 원래 있던 것들이에요. 일러스트레이터에서 다 따서 그대로 구현했어요.
이렇게 기존의 언어가 다른 언어로 재탄생되는 행위들에 관심을 갖고 있어요.
여기까지 제 작업에 대한 이야기들을 풀어놓았네요. 앞으로도 계속
그래픽디자인을 하겠죠. 그런데 십 년 안에 굉장히 많은 변화들이 있더라고요.
없는 듯하지만 돌이켜보면 분명 변화가 있어요. 더 성숙해지기도 하고 확장되기도
하죠. 여러분도 작업을 하다보면 왜 하나 싶기도 할 거예요. 저도 지금까지 그런
고민들의 과정에 계속 머물러 있어요. 클라이언트 작업만 계속한다고 해서 또는
개인 작업만 계속한다고 해서 만족을 느낄 순 없을 거예요. 병행을 해야 해요.
그리고 그런 과정을 통해 뭘 얻게 되었는지 당시에는 잘 몰라요. 시간이 지나고
이렇게 정리를 하고 나니 알 것 같아요. 인생은 그런 거잖아요. 과장도 많고
미화될 수도 있지만 지난 기억들은 거의 아름답게 남아요. 다신 안 볼 것처럼 싸운
클라이언트의 안부가 궁금해지기도 하더라고요.

SUNG JAEHYOUK

1 6

타이포그래피가 제 작업에서 특별한 위치를 가지고 있다거나 중요하다고
생각해 본 적은 없습니다. / 최근에 관심 있는 작업의 키워드는 3D,
입체, 진행 중인 작업의 키워드는 글꼴입니다. / 만약 여건이 완벽하게
구비된다면, 입시와 유학을 전문으로 하는 이상적인 디자인 학원을
전면에 내세운 장학재단을 운영하고 싶습니다. / 지금 일을 그만둔다면,
아내가 운영할 베이커리를 도우면서 Paris-Brest-Paris에 도전하기 위해
본격적으로 훈련하고 싶네요.

성 재 혁

나에게 영감을 주는 이미지 '만화의 이해'

그래픽 디자이너. 국민대학교 조형대학에서 시각디자인, 미국 클리블랜드 미술대학(CIA)에서
그래픽디자인을 전공하고 칼아츠에서 그래픽디자인 석사 학위를 취득했다. 현재 국민대학교
시각디자인학과에서 그래픽디자인의 새로운 패러다임을 이끌어 갈 젊은 디자이너들을 가르치고 있다.

그래픽디자인을 하는 사람들이 이미지를 다루는 사람들과 구분될 수 있는 가장 큰 게 타입이라고 저는 생각해요. 그러다 보니 자연스럽게 그래픽디자인을 하는 사람으로서 타입을 다루게 되는 것이지, 특별히 타입을 만들거나 타입디자이너라는 개념으로 뭔가를 해 보진 않았어요. 가끔씩 필요할 때마다 폰트를 레터링처럼 만들어 쓰기는 하지만요. 솔직히 전문적으로 들어가서 타입의 세부적인 부분에 대해서 이야기해 버리면 잘 몰라요.

01

01 '페차쿠차 나이트 서울' 홍보
브로슈어 겸 포스터

02 '잉고 마우러 특별전' 홍보
포스터 겸 카탈로그, 광주 디자인
비엔날레(2007)

ⓘ 페차쿠차 나이트
신진작가들이나 기성작가들 중
12명을 선정하여, 한 작가당
20개의 비주얼을 하나당 20초씩
쉬지 않고 발표하는 일종의 예술
등용문이자 네트워킹 파티이다.
현재 런던, 뉴욕, 동경, 상하이 등
전 세계 50개 도시에서 열린다.
www.pechakucha.kr

ⓘ 광주비엔날레
전라남도 광주에서 열리는 국제
현대미술 축제로 1994년 처음
시작했다. 2005년에는 디자인
비엔날레를 창설해 2년에 한 번씩
개최된다.
www.gb.or.kr

01
ⓘ
'페차쿠차 나이트°'라는 행사의 작업입니다. 당시 이 행사의 프레젠테이션이 스무 개의 이미지를 20초마다 하나씩 설명하는 방식이었어요. 그 방식에 맞춰 단위를 짰죠. 간단하면서도 재미있는 작업이었어요. 이건 접을 수 있는 브로슈어인데, 펼치면 그 뒷면을 포스터로 쓸 수 있게 만들었어요. 저는 대체로 포스터를 양면으로 인쇄해요. 말하자면 미디어를 수술한다는 개념으로 생각했거든요. '사이'라는 개념. 필름의 경우를 보죠. 영상이 흘러갈 때 프레임과 프레임 사이에 과연 무엇인 존재하는가, 다른 형식으로 바꿨을 때 그 미디어를 새롭게 해석할 부분이 생길 수 있는가. 포스터의 경우 앞면과 뒷면 사이에서 이루어질 수 있는 무언가가 있을까. 간혹 다른 이들의 작업 중에는 앞뒤 형태의 연관성이 생긴다든지, 빛을 비췄을 때 앞뒤가 겹치며 하나의 이미지를 만드는 등의 실험들이 존재하더라고요. 저는 양면을 사용하면서 또 다른 시도를 해 볼 수 있다는 측면이 흥미로웠습니다. 그리고 굳이 앞뒤가 같은 콘셉트로 가지 않게 했어요. 앞면에서 A라는 방식으로 접근했다면, 같은 내용이더라도 뒷면에서는 B라는 표현 방법으로 접근하는 거죠. 다른 하나를 더 만들 수 있는 여력이 생기는 거예요. 뒷면에 한 번 더 프린트한다고 해서 비용이 많이 드는 것도 아니니 시도하기 어렵지 않죠.

02
ⓘ
'2007 광주 디자인 비엔날레°' 작업입니다. 그 안에 특별 기획전이 따로 있었는데, 그 전시를 위한 홍보 포스터입니다. 광주光州는 항상 빛을 가지고 전시가 이루어져요. 저는 '빛은 일곱 가지 색깔로 스펙트럼이 이루어진다'라고 생각했죠.

02

특별전에서 100명의 작가를 선정한다기에 100에 7을 곱했어요. 그때 나오는 패턴을 가지고 작업하면 재미있겠다 싶었어요. 일종의 상징이에요. 빛의 다양한 형태들에 대한 상징. CMYK로 찍었지만 나름대로 RGB 개념으로 연결시킬 수 있는 방향으로 잡았어요. 사이언, 마젠타, 옐로우 세 가지만 가지고요. 한글이 사이언, 영문이 마젠타…… 이런 식으로 텍스트를 컬러로 정했습니다.

Q 색에도 관심이 많으신가요?

색을 화려하게 쓰지만, 사실 의도하고 쓰진 않아요. 특별한 의미를 담지도 않고요. 오히려 인쇄를 더 강조하는 방향으로 색을 써요. CMYK를 그냥 생으로 쓰는 거죠. 그 색들이 겹쳐지면서 새로운 색들이 나오는 건데, 의도한 건 아니죠. 또 최근 작업들은 제작 예산 때문에 색을 많이 못 써요. 미국에서 작업할 땐 그런 부분에 신경 쓸 필요가 없었어요. 담당자가 따로 있어서 제 디자인을 구현하면 됐어요. 심지어 3도를 쓰는데 K를 빼고 CMY로 만든 적도 있어요. 실제 잉크로 인쇄할 때, 팬톤에서 나오는 형광색 CMY로 대체해서 찍었어요. 웬만한 회사에서는 그런 무모한 짓을 내버려두지 않잖아요. 그런데 그곳에선 가능했어요. 그런 경험들이 지금 제게 모두 데이터로 남아 있어요. 이 포스터의 옐로우들도 전부 형광 잉크로 쓰여졌습니다. 실제 CMYK로 나왔을 때의 컬러와 좀 달라요. 실제 프로세스°의 옐로우는 약간 연두빛을 띠면서 거의 보이지 않아요. 그런데 이런 형광 옐로우는 눈에 딱 보여요. 빛의 느낌도 훨씬 더 강하게 느껴지고요. 빛에 관련된 전시이기 때문에 특별한 색을 가지고 작업했다기보다, 오히려 도료를 가지고 이야기한 거죠.

Q 그럼 사진도 다 형광 옐로우인가요?

네. CMYK에서 옐로우만 형광 옐로우로 교체한 거죠. 실제로 찍을 때 별색으로 처리된 게 아니라 CMYK로 망점이 다 나눠진 상태에서 옐로우만 바뀐 거예요. 재미있는 것은 프로세스에서 마젠타와 옐로우가 섞이면 레드가 나오잖아요. 그런데 형광 옐로우와 마젠타가 섞이면 굉장히 밝은 주황빛깔이 나와요.

Q 단가가 많이 높아질 것 같아요.

물론 차이가 많이 나죠. 그런데 미국에서는 별색이라고 해서 따로 가격 측정을 안 하더라고요. 드럼 닦는 가격만 받아요. 한국은 CMYK 인쇄가 많기 때문에 그걸 기본값으로 깔고 값이 싸게 책정이 되는 것 같아요. 그런데 미국은 이렇게 하나 저렇게 하나 어차피 한 가지 색이니까 그렇게 쳐주는 거죠. 대신에 미국의 CMYK와 한국의 CMYK의 가격 차이는 많이 날 거예요. 아마 미국 것이 비싸겠죠.

03 '요코오 타다노리橫尾忠則'의 포스터전의 홍보 포스터입니다. 굉장히 다루기 애매했어요. 워낙 일본색이 짙은 작가라 너무 친일적인 기획이라는 말이 나올 수 있었으니까요. 과감히 진행했지만 사실 걱정을 많이 했어요. 기획 당시에도 어떤 교수님은 위험하다고 우려했고요. 혹시 미디어에 노출된다면 사람들이 어떻게

반응할지 고민했죠.

Q 당시 기획은 누가 했나요?

제가 했어요. 개인적으로 요코오 타다노리 같은 작가를 한국에 소개하고
싶었어요. 정치적이거나 역사적인 문제를 다 떠나서 순수하게 작품만으로
소개하고 넘어가야 할 작가라고 생각했거든요. 이 사람이 잇코 다나카中中一光와
동시대 작가인데 우리나라에 거의 알려져 있지 않아요. 오히려 순수미술 쪽에
더 알려져 있죠. 디자인으로 출발한 작가인데도 불구하고. 그런데 마침 일본
국제교류기금에서 부르려던 작가 중 한 명이 요코오 타다노리였던 거예요. 그래서
함께 진행하기로 했는데 애매한 부분이 생겼어요. 이전에 제로원에서 일본
작가들을 섭외할 땐 매끄럽게 일이 진행됐는데, 일본 국제교류기금의 이사장이
새로 바뀌면서 목소리를 많이 내고 싶어 한 거죠. 전시나 홍보 모두 양쪽에서
동등하게 하고 싶어 했어요. 결국 양쪽 모두를 만족시킬 수 있는 디자인이
필요했죠. 그래서 포스터를 어떻게 뒤집어도 제로원과 일본 국제교류기금이
보이도록 만들었어요.

Q 포스터 속의 눈동자는 무엇인가요?

사실 좀 꼬아놓았어요. 전시에서 설명할 땐, 사람의 눈, 곧 바라보는 시각이라고
이야기했는데……. 타다노리 작품 중에 성냥갑에서 모티브를 가지고 온 복숭아

03 「요코오 다다노리 포스터전」
홍보 포스터 겸 카탈로그,
국민대학교 제로원 디자인센터 ·
일본국제교류기금 서울문화센터
(2007)

ⓘ 프로세스 인쇄
인쇄의 기본 색상인 CMYK가
망점으로 분해되어 형태를
구성하고, 모든 색상을 표현한다.
그렇기 때문에 별색과 같이 특정한
색상을 정확하게 구현하기가
어렵다. 우리가 일반적으로 알고
있는 인쇄를 뜻한다.

03

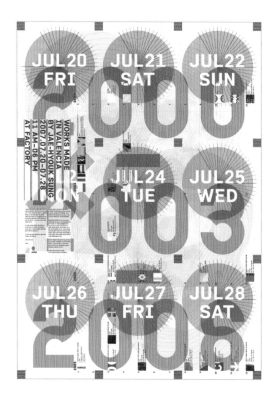

04 「성재혁 개인전」 홍보 포스터
겸 카탈로그, 갤러리 팩토리
(2007)

ⓘ 피그먼트
인쇄 공정이나 도료, 제지에서
사용되는 안료, 색소를 말하며
물에 잘 녹지 않는 유성의 성질을
띠고 있다.

모양의 연꽃 같은 형태가 있어요. 그 형태를 재해석해서 새롭게 만든 겁니다. 타다노리의 포스터에서 여자가 앞으로 날아가는 그림이 있어요(「KOSHIMAKI-OSEN」, 1966). 그 그림을 이상한 비행기로 만들어 배치했죠. 일종의 트릭들이 많이 있어요. 또 이 포스터는 일장기처럼 보이지 않도록 색에 신경을 많이 썼어요. 이 포스터를 접으면 카탈로그로도 쓸 수 있어요. 방향을 어떻게 하든 읽을 수 있죠. 보통 디자인은 객관적이어야 한다는 말들을 많이 하죠. 그런데 결국 디자인도 개인이 하는 거라서 완전히 객관적일 수 없어요. 조금 보편적일 수는 있겠죠. 저는 어느 정도 주관적이어도 된다고 생각해요. 물론 제 느낌을 직접적으로 표현하면 포스터의 기능에 문제가 되니까, 군데군데 남겨놓는 거예요. 숨은 그림 찾기 게임처럼요.

Q 이때 요코오 타다노리가 한국에 왔나요?

안 왔어요. 소속사가 있는 작가이다 보니, 굉장히 까다롭게 관리하더라고요.

04 2007년에 작업한 개인전 포스터예요. CMYK를 형광색으로 다 바꿔 찍는 걸 시도한 작업이에요. 재미있는 게 미국 사람들은 팬톤을 지정해 주면 팬톤 잉크를 그대로 가져와서 써요. 그래서 100퍼센트 딱 일치해요. 그런데 한국은 섞어서 쓰잖아요. 팬톤 잉크는 투명하지 않고 약간 탁해서 색깔이 훨씬 더 깊게 나와요.

Ⓘ 한국에서는 CMY에 형광 피그먼트°를 계속 섞어서 쓰다 보니 좀 더 맑게 나와요. 그게 또 섬세한 오차를 요구할 수 있는 부분을 만들기도 해요. 그런 부분이 재미있더라고요. 감리를 안 볼 수가 없어요. 처음에 가서 보니까 이건 완전 그냥……. 그래서 될 때까지 계속 맞췄죠.

제 작품의 성향이 2000년부터 2003년까지 좀 다르고, 2003년부터 2006년까지 또 달라요. 이 포스터는 2000년부터 2006년까지의 작품을 선별해서 보여주는 건데, 구간이 조금씩 다르죠. 일종의 전시 오픈 날짜를 보여줘요. 전시장 휴관일에는 X 표시가 되어 있죠. 총 9일 동안 8일만 관람할 수 있다는 의미예요. 또 카탈로그 역할도 겸하고 있어요. 제 작품들의 실제 사이즈 중 정 가운데 2x2cm 부분만 떼어와 실었어요. 포스터의 레이아웃을 잡을 때 2x2cm 사각형을 가지고 시작했거든요. 그런데 저는 작업할 때마다 레이아웃을 잡아가는 단위들을 조금 남겨놓아요. 이런 것들이 제 작업 전반의 성격을 구축해 주기도 합니다. 또 레이어가 많죠. 의도적으로 쓰는 게 아니라 이미지들을 집 짓기처럼 쌓아나가는 거예요. 레이어를 층에 비유한다면, 각 층마다의 그리드나 조직들의 방법들이 조금씩 달라요. 각 층별로 볼 때 상당히 조직적으로 짜여 있는데, 여러 개를 레이어로 한 번에 보면 아무것도 없는 것처럼 보이는 거죠. 그래서 카탈로그로 되어 있는 레이어도 다른 그리드가 적용되어 있어요. 몇 가지 다른 그리드들이 겹쳐져 있어, 규칙을 찾아 보려고 해도 찾을 수 없어요. 작업하면서 '그래, 여기서는

2×2cm만 보여주고 나중에 도록이나 웹사이트를 만들 때 전체를 보여주자'라는 식의 계산도 있었어요. 당시에는 시행하지 못했지만, 나중에라도 할만 한 프로젝트로 가지고 있습니다.

그리고 포스터의 뒷면을 볼까요. 앞면과 뒷면은 색만 비슷한 느낌이지, 일관성을 가진 시각적 형태라고 보기는 어렵죠. 도저히 시간이 없어서 뒷면은 두 명의 학생에게 맡겼어요. 학생들이 제가 작업했던 모든 디지털 파일을 달라고 해서 다 줬어요. 제 작업에 쓰여졌던 요소들을 다 분해해서 만든 거예요. 요소들을 다 분해해 동그랗게 만들어 배지를 만들자는 콘셉트였어요. 그렇게 다 만들어놓은 것들을 무작위로 얹어놓은 겁니다. 실제로 이것들을 다 오려 배지로 만들어, 관람객들에게 나눠드리기도 했어요. 제 작품의 패러디나 마찬가지죠. 아래에 디자인 크레디트도 있어요. 이름뿐만 아니라 얼굴도 넣었어요. 실제로 인쇄된 걸 보면, 모두 줄로 되어 있어요. 마젠타와 사이언은 세로로, 옐로우만 가로로 줄이 갔어요. 보라색으로 나온 부분은 잉크가 겹쳐서 나온 게 아니라 양 옆으로 모여 나온 거예요.

Q 계산을 다 한 거네요. 인쇄하면 정확히 되진 않겠죠?

망점 없이 100퍼센트로 정확히 됐어요. 작게 들어간 제 작품들 말고는 망점이 없어요. 점묘파들이 사용한 병치혼합이죠. 물감을 섞지 않고 옆으로 찍어 착시 현상을 일으켜요. 이 방식의 장점은 순도가 살아 있어 색이 탁해지지 않고 선명하게 나온다는 거예요. 그렇게 어렵지 않아요. 실제 이미지들을 만들어놓고 흰 라인들만 엇갈리게 놓고 나서 필름으로 찍어버리면 되니까요.

Q 어떻게 생각하면 작업할 때 가지고 가는 특별한 디테일이 한없이 귀찮은 일일 수도 있을 텐데, 표현에 대한 새로움을 추구하시네요.

굉장히 귀찮죠. 그래도 한번 재미있기 시작하면 뭐…….

계획을 짜고 개념을 잘 정리하는 데서도 희열을 느낄 수 있지만, 그보다 새롭게 시도하고 실제로 만들어가는 것에 재미를 느껴요. 이게 굉장히 중요하다고 생각해요. 그런데 현실적으로 일을 하다 보면 만드는 것에 대한 재미를 잃게 되는 경우가 많죠. 지금까지 저는 운 좋게도 작업하는 데 있어서 제약들이 많지 않았어요.

05 미국 칼아츠^{CalArts o}에 있을 때 만든 '월드 뮤직 페스티벌'의 홍보 포스터입니다.

ⓘ 이때 페스티벌의 밴드가 인도의 토속 음악을 연주하는 분들이었어요. 어쿠스틱한 악기들을 가지고 진짜 순수하고 본질적인 음악을 해요. 사진 촬영하는 분이

ⓘ 핀홀 카메라º로 밴드를 찍었어요. 핀홀은 동그랗게 찍히잖아요. 글로벌한 월드 뮤직이란 콘셉트를 가지고 만든 거예요. 타입은 어느 한쪽은 가운데, 다른 쪽은 왼쪽, 또 다른 쪽은 오른쪽으로 맞춰서 재미있게 세팅했어요.

05 「월드 뮤직 페스티벌 2005」
홍보 포스터(2005)

ⓘ 칼아츠^{CalArts}
California Institute of the
Arts. 월트 디즈니가 1960년대
미술학교와 음악학교를 모아
설립하였고, 현재까지 미술과
연극, 영화, 애니메이션 분야에서
두각을 드러내고 있다. 팀 버튼과
존 라세터가 다닌 학교로 유명하다.
www.calarts.edu

ⓘ 핀홀 카메라
바늘구멍 사진기라고도 한다.
내면을 검게 칠한 통의 한쪽 면에
작은 구멍을 내고 반대쪽 면에
필름을 장치한다. 렌즈를 사용하는
카메라와 달리 근거리에서
원거리까지 모두 초점이 맞는다.
그러나 구멍을 통하여 들어오는
빛의 양이 적기 때문에 장시간의
노출을 필요로 하며, 움직이는
물체의 촬영에는 적합하지 않다.

05

포스터의 뒷면은 당시 가지고 있던 동남아시아 지역의 쓰나미에 대한 느낌들이
어느 정도 반영됐어요. 또 다르게 보면 음악이 퍼져 나가는 형태로 보이기도 하죠.
뒷면에 쓴 텍스트들이 조금씩 비치도록 했어요. 이 작업은 2도로 했습니다.

Q 왜 이 색을 쓰셨나요?

이때는 완전히 자유롭게 작업할 수 있었어요. 오케이, 두 색만 써보자!
이전의 다른 작업은 세 가지 색만 썼어요. 그래서 이번에는 두 가지만 쓰기로
했죠. 두 색을 어떻게 쓸 것인가. 타입을 사용할 때와 이미지를 사용할 때 모두
감안했어요. 타입은 확실히 보여야 하니, 하나는 짙은 색으로……. 굳이 그 색에
어떤 의미가 있다기보다 그럴듯하게 보이기 위해 고르는 거죠. 기능적으로 봤을
때, 선정한 색이 충분히 역할을 해 줄 수 있는지 따져 보면서요. 그런데 어떻게
고르더라도 퍼센트 조절을 충분히 하면서 쓰다 보면 원하는 느낌들을 얼마든지

ⓘ 인터그레이티드 미디어
프로그램
칼아츠의 각 분야를 전공하는 여러
학생들이 모여 새로운 형식의
프로젝트를 진행하는 석사 과정
프로그램이다. 이 프로그램은
예술과 과학과 기술의 만남으로
창조적인 결과물을 생산하는 것에
목적을 두고 있다.
www.integr8dmedia.net

ⓘ 레드캣
혁신적인 비주얼, 미디어 공연
또는 공연 예술을 위한 칼아츠
산하의 극장이다. 2003년에
설립되어 세계 각지의 영향력 있는
인사들을 초청해 공연을 하며 해당
지역 내의 문화 활동을 증진시키고
있다.
www.redcat.org

06

07

만들 수 있어요. 그리고 두 색이 겹쳐졌을 때 다른 색이 만들어지는가도 테스트를
해 봤어요. 10퍼센트 단위로. 이런 여러 가지 상황들을 고려해 이 두 색을 골랐어요.

06
ⓘ
'인터그레이티드 미디어°'라는 프로그램이 있어요. 음악·영화·글·미디어
등 각기 다른 전공을 하는 학생들이 이 프로그램으로 모여서 새로운 걸 만들어
내요. 이 프로그램의 포스터 겸 브로슈어 작업입니다. 이때는 동그란 단위들로
작업했어요. 컴퓨터를 많이 사용해야 하기 때문에 픽셀들을 다르게 해석할 수 있는
방법들을 생각하다가 일단 동그라미들을 일정한 단위로 쫙 깔았어요. 그 뒤에 이
단위를 이용해 타입을 그려나갔죠. 실제 인쇄에서는 점들마다 원하는 글자들을
보여주기 위해서 유광 바니시를 넣었어요. 비춰 보면 확실히 보이죠. 타입 세팅할
때 픽셀들이 글줄 사이사이에 들어갈 수 있도록 스페이싱을 했었어요. 가로, 세로로

가는 것들은 내용별로 따라서 가는 거고요. 또 재미있는 건 맨 가장자리 귀퉁이에 점들이 있어요. 여기에 핀을 꽂아 벽에 붙여놓으라고 표시해둔 거죠. 학생들을 위한 작업이니까요.

07 제가 일한 곳은 칼아츠의 그래픽디자인 부서였어요. 홍보부 소속인데, 굉장히 역사적인 곳이에요. 부서안에 아트 디렉터도 있어요. 칼 아츠 소유의

ⓘ 레드캣Redcat ○ 이라는 극장이 있어요. LA에 있는 디즈니홀 안 구석에 다용도로 쓰는 레드캣이라는 극장을 만들어준 거예요. 학교가 디즈니 재단이거든요. 전문극장으로 학교의 교육철학, 예술철학과 같이 갈 수 있는 사람들로 1년 프로그램을 다 짜요. 간혹 지역 예술가들을 발굴해 소개하기도 하고요. 당시에는 느끼지 못했는데, 나중에 생각해 보니 놀랄 만한 대단한 사람들이 와서 전시해요. 그 극장을 위해 따로 부서를 만들 수 없으니, 저희 부서에서 담당했죠. 결국 학교 홍보물부터 각 단과대 홍보물, 극장 홍보물까지 다 맡았어요.

이게 레드캣 작업입니다. 리젝트된 프로젝트인데, 극장에서 2005년 겨울 시즌에 하는 공연들을 장르별, 카테고리별, 예술 분야별로 나눠서 섞었어요. 분야별로 읽는 각도도 다르게 배치했어요. 예를 들어 Film & Video를 좋아하는 사람들은 정방향으로 붙이면, 다른 분야는 뒤집어지죠.

08 '스프링 뮤직'이라는 뮤직 페스티벌의 홍보 포스터입니다. 3도로 만들었어요.

ⓘ 두 가지가 겹쳐 나온 색이에요. 오버 프린팅○. 색과 망을 모두 조절해서 조금씩 다 다르게 했어요. 작은 글자들이 가장 까맣게 나올 수 있는 색은 어떤 색을 섞어야 할지 계산했어요. 사실 이렇게 타입을 겹쳐 쓸 때 핀이 좀 나가면 블러 현상이 생기잖아요. 게다가 가는 타입을 썼거든요. 그래서 그때 핀 맞추느라 엄청 꼼꼼하게 따졌던 기억이 있어요.

뒷면이에요. 클라이언트가 예산이 부족해 포스터에 프로그램 정보까지

ⓘ 넣어서 만들었죠. 게이트폴드Gatefold ○ 식으로 되어 있는데, 펼치고 펼치면 안에 프로그램들이 다 보여. 따로 프로그램을 만들어서 레이저 프린트로 뽑은 다음에 이 안에 끼울 수도 있도록요. 그럼 이게 프로그램 커버가 되는 거잖아요. 다용도로 쓰기 위해서 만들었죠.

Q 아래도 패턴인데, 양쪽을 딱 맞추려면 정말 힘들었겠어요.

딱 맞지 않아 이상한 부분도 생겼어요. 약간 불완전해도 그냥 넘어가는 거죠. 라인이 겹치면 이렇게 두껍게 보이잖아요. 처음에는 좀 거슬렸지만 넘어갈 수 있을 정도의 뻔뻔함이 있었죠.

09 레드캣 극장의 2004년 봄 프로그램 달력이에요. A1 사이즈의 포스터 정도 크기인데 접어서 발송됐어요. 이전 디자이너들이 작업했던 포맷을 반영시켰기 때문에 디자인했다기보다는 만든 거죠. 2도인데, 종이가 계속 연결되어 있는 웹

08

09

08 '스프링 뮤직 2004' 홍보
포스터

09 '레드캣 봄 05' 캘린더

ⓘ 오버프린팅
기존에 인쇄된 것 위에 겹쳐서
인쇄하는 것을 말한다. 올려찍기
또는 겹쳐찍기라고 한다.

ⓘ 게이트폴드
접은 페이지를 말하며 강조 또는
두드러지게 할 때 사용한다.
평행으로 4쪽의 페이지를 접고
펼칠 수 있으며 공간 활용도가 높기
때문에 큰 일러스트레이션이나
사진을 싣기에 유용하다.

프레스를 이용했어요. 종이 자체가 큰 롤로 되어 있어서 교정 볼 때, 멈출 수가 없어요. 인쇄가 진행되는 상태에서 색 농도 체크하고 올리고 다시 체크하고 했죠. 반면에 시트패드sheet-fed처럼 한 장씩 한 장씩 들어가는 방식은 그냥 정지해놓고 보잖아요. 신문사의 윤전기 같은 시스템은 아니지만 한 번에 만 부, 이만 부까지 찍는 식이었죠. 궁금해서 인쇄 감리도 갔어요.

재미있는 건 감리를 안 가도 항상 기본 이상은 해 와요. 정말 확실한 것 같아요. 감리를 안 봤다고 해도 달라지는 법은 없더라고요.

10 음대에서 퍼커션을 전공하던 애비 사벨Abby Savell이라는 친구의 졸업 리사이틀을 위한 포스터를 개인적으로 도와준 작업입니다. 실크스크린으로 직접 찍은 거예요. 저는 이렇게 크래프트적인 것이 맞는 것 같아요. 실제로 실크스크린은 굉장히 많이 했었죠. 당시 학교에 파인아트 전공 학생들과 함께 쓰는 인쇄 공방이 있었어요. 그 공방에 인쇄기가 여러 개 있어요. 학교가 교육 시스템을 잘 구축해놓았어요. 예를 들어 단과대학에서 간단한 프로젝트들이 있을 때 그래픽디자인 대학원생들에게 의무적으로 그 일을 주게 되어 있어요.

각 단과대학들마다 헤드쿼터가 있고, 그걸 운영하는 워크숍 클래스가 있는데 다른 단과대학에서도 클래스로 일을 의뢰해요.

인쇄비는 5만 원에서 10만 원, 종이 살 수 있을 만한 가격 정도에요. 실크스크린은 돈을 안 내도 되고요. 어쨌든 개인적으로 작업해야 되기 때문에 각자 스크린이 있어요. 그건 본인이 사야죠. 서로 중고로 물려주기도 하고요. 다음에 잉크랑 종이 살 수 있는 가격만 있으면 직접 작업해서 찍으면 되죠. 대부분 의뢰받은 일이 교내 행사이고, 규모가 작으니까요. 제약도 없기 때문에 해보고 싶은 대로 뭐든 해도 되니까 좋았어요.

실크스크린 수업은 테크니션Technician이 없어요. 학기 초에 운영 방식에 대한 교육을 하고, 그다음부터는 각자 알아서 하는 거죠. 사용 시간을 기록하고 자기 스크린을 말리고 다 정리해놓고 나와요.

Q 한국에서 그런 시스템을 만들어볼 생각은 안 하셨어요?

미국과 한국에서 경험을 비교해 실크스크린을 해 보면요. 우리는 필름을 출력해야 되는데 미국은 필름을 안 써요. 그냥 트레이싱지 같은 데다 레이저 프린터로 바로 뽑아요. 뽑아서 약품 처리하면 토너가 아예 까맣게 바뀌죠. 보통 토너들은 빛을 비춰 보면 어느 정도는 투과되거든요. 그런데 약품 처리를 하면 완전히 불투명하게 만들어져요. 일반 트레이싱지나 뭐든지 다 가능해요. 실제 필름식으로 되어 있는 것도 있고, 일반적으로 건축가들이 쓰는 벨륨이라는 것도 괜찮아요. 심지어 어떤 학생들은 그런 것조차 살 돈이 없다며 일반 A4 용지에 뽑아서 처리해요. 그러면 토너 부분을 굉장히 새까맣게 만들어주기 때문에 종이 두께에 따라서 빛을 쬐는

CalArts presents
an MFA Graduation Recital

ABBY SAVELL

Friday, May 7th
9:00 PM
Room A300

FEATURING WORKS ON:
vibraphone
congas
ghatam
marimba
timpani
xylophone
steel pan
multiple percussion

시간만 조절해 주면 충분히 스크린이 만들어지거든요. 그걸 쭉 펼쳐놓고 잘라 맞추면 사이즈는 얼마든지 만들 수가 있는 거죠. 이러한 방식이니 필름 뜨는 과정이 없어서 얼마나 편해요. 아직까지 우리나라 의상 디자인과와 예술대학에서 하는 실크스크린은 필름이 필요한 시스템이더라고요. 나중에 기회가 돼서 그런 것이 도입되면 좋겠죠. 실제로 만들어 보는 재미가 크거든요. 어쨌든 관리가 가장 큰 부분이에요. 칼아츠에서는 학교 안에 관리해 주는 사람이 있어요. 그런데 우리나라 대학교에서는 그럴 수 없잖아요. 아니면 관리 학생들에게 장학금을 지급하는 방법들도 있겠죠. 사실 장비보다 공간이 중요해요. 프린트숍이 하나 생기려면 이 방의 한 두 배 정도 되는 공간은 필요해요.

11 애비 사벨의 또 다른 포스터입니다. 앞에서 소개한 포스터 바로 이전 작업이에요. 5도이고요. 투명 바니시 물감에 은색을 조금 섞은 색으로 하트 모양을 만들어 종이에 여러 번 찍었어요. 사실 이때가 제 첫째 아이가 태어난 지 3개월 정도 지난 때였어요. 처음 초음파 검사할 때 기계에 뜨는 하트 모양의 아이콘이 굉장히 인상적이었거든요. 사람이 가장 최초로 듣는 음악은 엄마의 심장 소리가 아닐까, 라는 생각을 했어요. 그것과 퍼커션을 연결하면 재미있겠다 싶어서 하트 모양을 쭉 깔았어요. 이상하게 그려진 심장 드로잉도 하나 있죠. 애비 사벨이 여섯 명의 작곡가의 음악을 연주한다고 해서 그 숫자에 맞춰 색을 정했든지, 아니면 여섯 가지 비트를 다양한 형태로 각각 다르게 접근했던 것 같아요.

10 '애비 사벨 졸업 발표회'
홍보 포스터

11 '픽쳐 오브 퍼커션'
홍보 포스터

11

12 마트모스^{Matmos}의 강연을 위한 홍보 포스터입니다. 이 포스터는 실크스크린으로
찍었는데, 잉크가 아니라 표백제를 사용했어요. 일반 검정 종이에 표백제를
뿌렸어요. 처음에는 아무것도 없다가 점점 표백된 이미지가 나오기 시작해요.
20초 정도 지나고 나면 표백제가 스며들면서 색이 변해요. 하지만 나중으로 갈수록
이미지가 뭉개지죠. 그래서 처음과 나중에 만든 것이 달라요.
또 이렇게 포스트잇들을 붙여놓은 부분이 재미있어요. 실제로 친구에게 마음대로
붙이게 했더니, 종이를 넘기면서 붙이고 싶은 자리에 다 붙였어요. 그 상태에서
표백해서 포스트잇도 그 모양대로 표백이 되어 있어요.

Q 어떤 내용의 포스터인가요?
마트모스는 실험적인 음악을 하는 일렉트로닉 듀오예요. 그들이 예술대학에
방문해 강의한다는 내용의 렉쳐 포스터예요. 마이크로 증폭시킨 사운드를
음악으로 엮어 만드는 재미있는 뮤지션인데 특이하게도 미술관에서 공연을 해요.
사운드 아티스트라 할 수 있죠. 이 듀오가 전류 측정기를 가지고 전류의 미세한
소리를 증폭시켜 몸으로 연주하기도 해요. 그래서 저도 그런 느낌으로 드로잉을
증폭시키려 했어요. 오토마티즘^{Automatism} 같은 느낌으로 그린 드로잉을 가지고
스캔할 때 삥 튀겨서 만든 이미지들이에요. 인쇄 프로세스상에서도 자연스럽게
나타날 수 있도록 고민하다 표백제가 떠오른 거죠. 그리고 뒷면에 유치한 하트
모양의 스티커를 붙였어요. 마트모스에 대한 제 마음을 숨겨놓은 거예요. 다른
측면으로는 숨은그림찾기 혹은 시각적인 인터렉션에 대한 관심이에요. 또 용기
있는 자만이 사랑을 찾을 수 있다는 의미이기도 하고요. 실제로 저걸 들춰 보는
사람은 별로 없거든요. 하지만 호기심 있는 사람들은 봐요. 그런 사람들만 비밀을
아는 거죠.
포스트잇은 떨어지면 안 돼요. 표백이 안 된 네모 형태만 남으니까요. 실제로
포스트잇이 이 포스터를 완성 짓는 요소가 됐어요. 저는 포스트잇에 볼펜으로
시간을 써넣었어요. 여기에 에피소드가 있어요. 예전에 포스터를 만들 때, 그만
시간을 빼놓은 거예요. 개인적인 반성의 의미죠. 포스트잇은 떼기 쉽지만,
떨어지면 시간 정보가 빠지게 되어 버리니까 그만큼 중요한 부분이 된 거죠.
만드는 과정에서 이미지들이 같이 얹혀져 있기 때문에 대체될 수 없는 것이기도
하고요.

12 '마트모스 강연' 홍보 포스터

13 GTF^{Graphic Thought Facility}란 그래픽디자인 펌이 워크샵 겸 강연을 왔을 때 만든 홍보 포스터예요. 개인적으로 GTF의 작업을 굉장히 좋아합니다. 디자인 작업다운 작업을 유연하게 잘 풀어내는 팀이에요. 디자이너들은 자신의 입지를 구축하기 위해서 아티스트적인 행위를 많이 하잖아요. 그런데 이 사람들은 폼 잡지 않으면서도 작업이 간결하고 정리되어 있어 좋아요. 이때 강연을 온다는 이야기가 1년 전부터 있었는데 시간이 안 맞아 몇 번 취소됐어요. 그러다가 겨우 오게 됐는데, 기쁘긴 하지만 뭐가 그리 바쁘냐는 반감이 생기더라고요. 그런 내용을 담은 포스터예요.

6도로 찍었는데 마지막에 흰색으로 덮었어요. 그리고 볼펜으로 막 쓴 것 같은 'He's coming'이라는 글자를 스캔해 넣었어요. 'He's not coming'도 있어요. 한 사람이 안 왔거든요. 자기 소개하는 스티커들을 이마에 붙이고, GTF의 회사 로고는 눈에 찍어버렸어요. 배경 패턴들은 실제 편지봉투들 뒷면의 보안 패턴들이에요. 몇 가지 나오는 패턴 종류를 모아 스캔한 이미지를 썼어요. GTF가 마치 숨길 게 많은 것처럼 쉽게 보여주지 않고 미뤘다는 의미에서 이 패턴들을 쓴 거예요. 실제 그들의 작업 중에서도 보안 패턴을 쓴 게 있어요. GTF 작업의 패러디라는 의미도 섞인 거죠. 얼굴 옆에 들어간 문구는 미국인 친구에게서 얻은 아이디어예요. 당시 제 심정을 이야기했더니, 힙합 가수들의 말투로 지어 보면 어떻겠냐고 하더라고요. 그래서 "당신 팬티를 안 빨고 빨래 바구니에 집어넣어서 냄새가 더 깊게 난다."라는 문구를 만들었더니, 그 친구가 'deffer more conceptual flavor'라는 가사로 수정해 줬어요. 또 칼아츠가 초창기에는 CIA^{California Institute of the Arts}라는 약자를 썼어요. 그러다 미국의 또 다른 CIA 때문에 결국 CalArts로 바꾼 거예요. 전 이 작업에 옛날 약자대로 CIA를 썼어요. 마치 그들이 CIA 에이전트처럼 뭔가 숨기고 있다는 의미로요. 폴 랜드^{Paul Rand} 시대의 그래픽디자이너들은 작품을 마치면 사인을 했잖아요. 'design by'라는 식으로요. 이 작업에선 크레디트를 표기하는 데 있어서 굳이 이름을 써야 할까 고민하다 제 얼굴을 넣어본 거예요. 색도 이렇게 많이 써본 게 처음이었어요. 보통 실크스크린이 섬세한 이미지까지 다 잡아주지 못하기 때문에 망점을 만들어놓고 실험했어요. 과연 어느 정도의 도트까지 찍어낼 수 있을까. 이걸 찍고 나서 파트 전반적으로 실크스크린에 대한 접근 방식이 바뀌었죠.

13 'GTF 워크샵' 홍보 포스터 (2002)

14 칼아츠 프랙티컴^{practicum}의 홍보 포스터예요. 예술대학 학생들은 학기 초에 이 프랙티컴 워크숍만 참여하는 기간이 있어요. 그 기간 동안 유명한 예술가를 초청해서 강연 워크숍을 하는데, 보통은 미리 계획들이 나와서 포스터 한 장으로 만들게 되잖아요. 그런데 2003년에는 강연자 한두 명이 스케줄이 애매하다고 하는 거예요. 포스터를 만들어야 되는 시기는 왔고 방법이 없었죠. 그러다가 당시 개인적으로 관심 있던 디자인 팀의 작업에서 아이디어가 떠올랐어요. 그 팀의 작업 중에 오버프린팅이 되어서 계속적으로 무언가를 생성해 나가는 게 있었어요. 저는 여섯 장의 포스터가 한 포스터 위에 계속 오버프린팅되는 나름대로의 규칙을 짰어요. 첫 번째 포스터는 당시 프린트숍이 오픈되지 않아 청사진으로 찍었어요. 레이저 프린트로 실제 사이즈대로 뽑아 짜깁기하고, 한 장을 통째로 준 뒤에 얹혀 찍으면 이렇게 파란색으로 바로 나와요. 재미있는 건 빛에 반응하는 건데, 시간이 지날수록 표면들이 누렇게 변해요. 굉장히 빠른 황색 현상을 보여 주죠. 두 번째부터는 실크스크린으로 겹쳐 올라가기 시작하는 거예요. 예산이 없는 프로젝트라서 앞의 포스터를 가능한 한 살려야 했어요. 공동 작업한 친구와 함께 어느 장소에 붙일지 확실히 정해놓고 하기로 했죠. 그러다 강의가 시작되면 포스터는 타임 아웃이니까 도로 뜯어와서 다시 찍었어요. 개수는 유실될 것까지 예상해 만들었어요. 보통 디자이너가 아티스트와 관련된 작업을 하면 굉장히 수동적으로 이루어질 수밖에 없는데, 이때는 '우리가 아티스트들을 가지고 아트하는 거야, 이 사람들 이름을 우리가 다 지워나가는 거야.' 이렇게 생각했어요. 앞의 포스터들을 지워나가는 요소들이 이미 그래픽적인 이미지로 만들어지고, 그다음에 새롭게 등장하는 사람들이 다른 색깔로 찍히는 방식이에요. 그런데 우리에게 중요한 것은 아티스트들의 이름이 아니라 포스터들의 숫자들이었죠. 그것들이 항상 바르게 보이게 만들고, 포스터의 이미지는 계속 시간의 흐름에 따라 시계 방향으로 돌아가도록 했어요. 같은 정보는 계속 살려두고 없어져야 되는 정보는 지워지는 방식으로요. 처음부터 끝까지 원칙을 정한 게 아니라 할 때마다 다른 걸 시도하는 부분이 재미있었어요. 세 번째 포스터까지 나오기 시작하니까 조금씩 포스터가 분실되더라고요.

또 다른 에피소드가 있어요. 세 번째 포스터가 제대로 된 방향으로 안 붙여져 다시 고쳐 붙였어요. 그래서 네 번째에는 화살표를 넣어 위쪽 방향을 표시했어요. 그리고 다섯 번째는 자리가 없어서 그 위에 은색을 써버렸어요. 화살표는 필요 없으니까 총으로 쏴서 다 없애버리고요. 마지막 여섯 번째는 요소들을 다 정리해서 위에 찍었어요. 여섯 번째는 반전을 주자는 막연한 계획이 있었거든요.

15 제레미 길버트-롤프^{Jeremy Gilbert Rolfe}는 미국에서 양대산맥을 이루는 미술비평가 중 한 사람이에요. 그의 강연 홍보 포스터예요. 이 사람은 '디지털 시대의 새로운

2003 CalArts School of Arts Visiting Artist Program Presents:

PRACTICUM
Tuesday, January 14

1
series ivan edeza

7:00 PM F200

DESIGN BY MATT ROBWARD, JAE-HYOUK SUNG

14-1

14-2

14-3

14-4

14-5

14-1~6 「2003 칼아츠 프렉티컴
시리즈」 홍보 포스터

미란 무엇인가'를 이야기해요. 그래서 제 나름대로 디지털 시대의 미란 무엇일까 생각했어요. 디지털의 미학적인 부분에서 가장 돋보이는 건 무한 반복이란 결론을 내렸고, 디지털 미적인 부분에서 내가 초반에 인식한 게 뭘까 고민했죠. '어릴 적에 했던 갤러그 게임이야', '아름다움을 대표할 수 있는 건 결국 꽃이야'. 이런 식으로요. 실제로 벽지에 나온 패턴 중의 하나를 따서 그걸 마치 컴퓨터 게임에 나오는 요소처럼 만든 다음 타일로 만들었어요. 그리드가 그어져 있는 차트지에 인쇄했고요. 동양적인 느낌을 내고 싶어서 도자기 문양에서 나올 것 같은 꽃을 반복해서 집어넣었죠. 실제로 보면 꽃들의 핀도 엇갈려 있어요. 종이는 드르륵 뜯어낼 수 있도록 되어 있어요.

16 무용대학에서 봄마다 열린 '스프링 댄스 콘서트'의 홍보 포스터입니다. 주어진 콘셉트가 따로 없어서 캘리포니아의 봄을 생각했어요. '봄은 오렌지 빛깔의 흙과 청명한 하늘이다.' 아지랑이 느낌의 하늘을 만들고, 건조하게 피어나는 꽃 이미지를 넣었어요. 댄서들의 움직임처럼 느껴지도록 타입도 곡선을 살려 휘게 했죠.

17 아티스트인 매튜 힉스Matthew Higgs의 강연을 홍보하는 포스터예요. 뒷면에 검정색을 찍어, 글자색이 반전되도록 했어요. 실제로 양피지에 찍었습니다. 양피지는 동물 스킨이라 비쳐요. 파치먼트(암양의 가죽)와 벨륨(숫양의 가죽), 두 종류가 있는데 둘 다 동물성이에요. 요즘은 파치먼트라고 해도 실제 동물을 가지고 만들진 않을 거예요. 매튜 힉스의 작업들은 대부분 리스트예요. 자신이 좋아하는 것들을 리스트로 만들어 인덱스처럼 정리해 책 뒷면에 끼워 넣으면 작품이 돼요. 이미지는 거의 사용하지 않는 작가입니다. 그의 작품들 중에 그가 좋아하는 100편의 영화, 100개의 음악을 모아놓은 리스트가 있더라고요. 그래서 그의 작업 방식을 따 '매튜 힉스와 100명의 디자이너'란 프로젝트를 만들기로 했어요. 포스터 앞면에는 『그래픽디자인의 역사』라는 책에 나오는 디자이너 중 제가 좋아하는 100명을 선택해 유광 바니시 잉크를 넣었어요. 하얗게 얼룩져 보이는 부분도 유광 바니시 때문에 반사되어 보이는 거예요. 뒷면에는 매튜 힉스라는 이름 100개를 나열했고요. 그 두 가지가 콜라보레이션 방식으로 앞뒤로 비치면서 아래위로 겹쳐 있어요. 나름대로 그에게 '디자이너와도 콜라보레이션 해 봐라'라고 이야기하는 스토리를 만든 거죠.

18 「드링킹 타오Drinking Tao」라는 프로젝트로 작업한 포스터입니다. 학교 수업 시간에 진행한 프로젝트예요. 서브 컬처 프로젝트라고 하는데, 시각적으로 정의되지 않은 어떤 문화적인 부분을 선택해 시각적인 아이덴티티를 부여하는 작업이에요. 저는 한국 대학생들의 음주 문화를 시각화 하기로 했어요. 술을 마시면 어떻게 되지? 육체와 정신이 분리되는구나. 그럼 분리됐을 때 나올 수 있는 시각적 형태가

15

16

17

15 제레미 길버트–롤프 강연 홍보 포스터

16 2002 봄 댄스 콘서트 홍보 포스터

17 매튜 힉스 강연 홍보 포스터

18 '드링킹 타오' 프로젝트 포스터

19 '폴 멕 강연' 홍보 포스터 (2001)

ⓘ Code (Type) 2

뭘까? 이런 식으로 고민하다가 미스터 키디라는 선생과 토론하게 됐어요. 그분은
학생들이 이야기할 때 들으면서 노트에 끄적끄적 그림을 그려요. 제 이야기를
들을 때는 사각형에 대각선을 그으며 칸을 만들어 가더라고요. 저는 습관적으로
이야기들을 받아 적고 아웃라인을 친 뒤에 그 안에 빗금을 쳐서 메우고 지워요.
사실 현재 하고 있는 작업들이 이렇게 기록을 지우는 방식이에요.

『Code (Type) 2』°도 그 예죠. 이 방식이 무의식 중 뭔가를 만들 수 있는 형태가
아닐까 싶어서 '드링킹 타오' 프로젝트에도 적용했어요. 먼저 7권의 다이어리
중 21페이지를 골라 스캔했어요. 그다음 '맥주 한 병을 따면 맥주잔으로 세 잔
나오고, 소주 한 병을 따면 소주잔으로 일곱 잔이 나온다.' 등의 술과 관련된
내용들을 다 엮었어요. 또 잔이 차 있으면 들어야 되고, 비우면 내려놓을 수 있는
주도에 관한 부분들도 담았죠. 그러면서 지워가는 형태들을 가지고 풀어나가기
시작했어요. 그러다가 내가 평소에 무의식적으로 하던 걸 의도하는 작업을 하고
있는데, 더 의도되지 않은 것은 무엇일까 고민했어요. 그때 다이어리 내지를 보게
된 거죠. 내지에 글씨를 쓰면 다음 장이 눌려지잖아요. 그 눌려진 요철을 스캔받아
콘트라스트를 증폭시켰더니 이런 식의 질감이 생겼어요.

19 이것도 수업 시간에 진행한 프로젝트예요. 폴 덱$^{Paul\ Thek}$이라는 아티스트가 강의
내용을 가지고 재미있게 쓴 책이 있어요. 그 책에서 학생들이 생각해 봐야 할
질문들이 굉장히 많이 나와요. 실제로 그가 이런 내용으로 강의한다는 전제하에

강연 홍보 포스터를 만드는 것이 프로젝트 내용이었어요. 그래서 책 속의 질문들을 하나하나씩 이미지로 만들어 봤어요. 대체로 스톡 포토를 썼고요.

Q 예를 들어 어떤 질문들이었나요?

정치, 경제, 성 등 몇 십 가지가 돼요. 바느질로 콜라주하듯이 만들었어요. 뒷면을 보면 앞면과 느낌이 전혀 다르죠. 바느질 콘셉트라는 것 자체는 똑같지만 형태적으로는 달라요.

Q 뒷면 그림 안의 텍스트는 어떤 내용인가요?

글자들을 모두 연결하면 'Paul Thek'이 돼요. 그리고 폴 덱이 쓴 제목인 'Teaching Notes for Dementional Design.' 뒤쪽은 전단지로 쓸 수 있도록 만들었어요. 그리고 바느질은 콘셉트로 잡았기 때문에 옷의 태그 같은 이미지도 넣어 패브릭적인 느낌을 주었죠.

Q 직접 바느질한 것을 스캔하신 건가요?

그런 것도 있고 시뮬레이션해서 만든 것도 있어요. 일러스트레이터 프로그램의 실 필터 있잖아요. 그걸 교묘하게 쓴 거죠.

20 다음은 제가 하고 있는 연습들입니다. 보통 우리나라 학교에서는 완성된 결과물을 만드는 교육을 주로 하잖아요. 저는 결과물을 만드는 교육보다 결과물까지 도달하기까지의 준비 과정을 강조하고 싶어요. 운동선수가 경기 전에 하는 연습이 중요한 것처럼요. 그런데 우리나라는 연습에 관한 교육이 너무 미진하다고 생각해요. 뭘 알아야 되고 연습해야 되는지를 체계적으로 접근하고 가르쳐줘요. 그런 생각을 가지고 어떠한 목적을 가지지 않고, 해본 제 나름대로의 연습이에요. 『DT2』(홍디자인, 2008)를 만들 때 의뢰가 들어와 정리한 「엑시덴탈 포스트카드」^{Accidental Postcard}입니다. 주변에서 모을 수 있는 이미지들을 모아 짜집기했어요. 잡지 속의 구독 엽서들을 모으기 시작했는데, 미국 사람들은 엽서를 얇은 종이, 그러니까 잉크젯 프린팅이 잘되는 재질의 종이에 써요. 여기에 한 번 겹쳐서 인쇄를 한 거죠. 나름대로 첫 번째와 두 번째 만든 것을 구분 짓기 위해 숫자도 넣어 주고요. 어디선가 스캔받든지 그리든지 사진 찍든지 인터넷에서 받아 오든지, 다양한 방법으로 이미지를 만들어 똑같은 사이즈 안에 레이아웃을 잡았어요. 한 요소들마다 레이아웃을 따로따로 잡는 거죠. 그 관계들을 생각하지 않고 프린팅할 때 겹쳐지면서 생성되도록요. 실제로 잉크젯 프린트 안에 다섯 번을 넣은 거예요. 그런데 종이 자체를 엽서로 사용해서 바코드라든지 의도치 않은 부분이 생겨요. 텍스트들은 몇 가지 단어만 넣어 주면 문장을 만들어주는 프로그램을 사용하고, 매번 새로운 폰트를 시도했어요. 이런저런 상황들을 보게 되는 거죠. 디자이너들이 재미 삼아 할 수 있는 연습들이에요. 지금까지 11개쯤 만들었는데, 이걸 모아서 책을 만들 수도 있겠다는 생각을 어렴풋이 한 상태에서

20 엑시덴탈 포스트 카드(2008)

멈춰 있어요. 기회가 되면 정리할 시간이 오겠죠. 재미있는 건 주변에서 흔히 관심 갖지 않는 것들을 이미지화시키면서 나오는 것들도 있다는 거예요.

다음은 논문의 표지입니다. 제목을 『IMJ』라고 지었는데, '내 이름은 제이입니다 I am Jae'의 축약어예요. 막연히 처음에는 타입과 관련된 논문을 쓰고 싶어 했어요. 그러다가 어느 선생님의 이야기에 흥미를 갖게 됐어요. "요즘 애들이 하루에 몇 단어나 쓰는지 아니? 몇 단어면 충분히 의사소통할 수 있을 것 같아?" 예를 들면 'cool'로 다 해결되거든요. 말하자면 몇 개 안 쓰는 거예요. 여기서 언어경제학의 법칙을 생각했죠. 편하게 아껴서 쓰거나 줄여서 쓰는 거예요. 휴대폰 메시지에서도 대부분 줄여서 쓰잖아요. 부정적으로만 생각했는데, 실제로 언어진화 과정을 보면 언어는 바뀌어 갈 수밖에 없더라고요. 언젠가는 국어사전에 올라갈 수도 있죠. 그래서 새롭게 바뀔 거라면 차라리 더 지원해 줄 수 있는 타입 시스템에 대해 생각해 보자는 게 논문의 시작이었어요.

미국 사람들도 'Are you ok?'를 'R U OK?' 이런 식으로 줄여 쓴단 말이에요.

ⓣ 이론적인 배경으로 옛날에 마리네티Filippo Tommaso Emilio Marinetti 라는 사람이 미래파에 대한 글을 쓰기 시작할 시점의 글을 인용했어요. "어문법을 생각하지 않는 어떤 현상들에 대해서, 사람들이 이야기할 때 주어, 술어, 형용사 이런 것들로 다 구조를 맞춰서 이야기하겠느냐, 그렇지 않다." 그러니까 오늘날의 텔레커뮤니케이션 기계들에서요. 저는 그걸 공간이라고 봤거든요.

"그 공간에서 사용되는 네트워크 랭귀지에 관해서 어떤 타이포그래피가 맞을까. 언어도 타이포그래피도 계속 진화했는데 타이포그래피라는 것이 언어를 시각화시키는 것이라고 한다면 새롭게 생기는 네트워크 랭귀지라는 것에 대해서 리프레젠테이션해 줄 수 있는 타이포그래피는 과연 무엇일까?"가 저의 질문이었죠.

결론적으로 생각해 보면 인간의 역사와 진화해 가고 발전해 나가는 것은 결국 속도와 굉장히 관계가 깊어요. 모바일이라는 것도 신속, 편리하게 바로 뭔가를 하기 위한 거죠. 그러다 보니 작아질 수밖에 없어요. 그래서 스페이스에 한계가 생겼고 자연스럽게 축약어를 쓸 수밖에 없게 된 거예요. 말을 전달할 때 보내고 받는 속도를 승화시키는 방법은 버튼 누르는 속도를 빨리 하거나, 좁은 공간 안에 가능한 한 많은 내용을 채워서 보내는 방법들이 있어요. 또 하나는 이메일의 사용 초반에 나온 논란인데, 대부분 컴퓨터에 있는 시스템 폰트만 쓰게 된다는 거예요. 내가 이야기하나 다른 사람이 이야기하나, 타이포그래피적으로 보여지는 보이스들이 똑같다는 거죠. 그런데 재미있는 건 이모티콘이라는 현상이 있잖아요. 그건 자기 감정을 더 풍부하고 새롭게 표현하기 위해서 끊임없이 새로운 모양이 만들어져요. 하지만 그릴 수 있는 환경들이 키보드 안에서 제한되어 있어요.

21

21 『IMJ』 논문 표지(2009)

ⓘ 마리네티
이탈리아의 소설가이자 시인이다.
그는 1909년 2월 20일 파리의
『피가로』지에 『미래파 선언』을
발표하여 과거 전통에서 벗어나
모든 해방을 목표로 하는
미래주의 운동의 기치를 올렸다.
그의 미래파 운동은 문단보다
미술계에서 큰 호응을 얻었다.

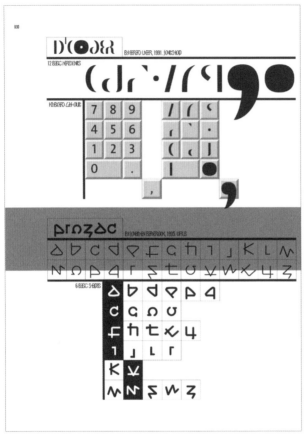

22 헤르트 윙어의 '디코더'와
조나단 반브룩의 '프로작'

ⓘ **쿼티**
1868년 크리스토퍼 쇼울(C.L
Shole)이 만들고 특허를 받은
자판 배열이다. 현재 영어 타자기
또는 컴퓨터 자판에서 널리 쓰이고
있다. 자판의 영문 처음 부분인
Q, W, E, R, T, Y 순의 배열에서
이름을 가져왔다.

ⓘ **헤라르트 윙어**
네덜란드의 그래픽디자이너이자
타이포그래퍼로 서체디자인은
물론 CI, 책, 우표, 동전 등 여러
방면의 디자인을 하고 있다
대표적으로 디자인한 서체로는
Swift, Amerigo, Flora,
Gulliver 등이 있다.

ⓘ **조나단 반브룩**
영국의 대표 그래픽디자이너 중 한
명이다. 서체, 영상, 그래픽디자인
등 다양한 분야에서 활동하고
있으며 바이러스 서체 회사와
반브룩 스튜디오를 운영하고 있다.

그래서 그걸 어떻게 풍부하게 만들 수 있는지의 방법까지 세 가지를 가지고
이야기한 거예요.

22 입력 시스템에 대해서 보면, 요즘 키보드는 쿼티°를 쓰잖아요. 드보락 키보드라는
게 있는데 자음과 모음을 분리시켜 놓았어요. 그런데 쿼티는 달라요. 초창기에
타입 라이터들이 발달될 때, 자판 배열이 언어적인 논리에 의해서 만들어졌죠.
그런데 타이핑을 하는 사람들의 속도가 점점 빨라졌고 기계가 손을 못 따라가는
거예요. 그래서 일부러 타이핑을 어렵게 만들어놓은 게 쿼티예요. 그래야
기계가 엉키지 않으니까요. 오히려 지금 우리 전화에서 쓰는 키보드는 더 논리가
없어요. 그냥 알파벳 순서대로 타이핑해야 돼요. 그래서 키보드를 개선할 수 있는
방법에 대해서 생각해 보기로 했죠. 이와 관련해 타이포그래피 분야에서 실험이
있었어요. 예를 들어 헤라르트 윙어ᴳᵉʳᵃʳᵈ ᵁⁿᵍᵉʳ°라는 네덜란드 타입 디자이너가
만든 '디코더ᴰ'ᶜᵒᵈᵉʳ'라는 타입은 컴퓨터 자판 키보드에 들어가도록 만든 거예요.
타이핑한 뒤 이 요소들만을 아웃라인해서 재작업하면 글자로 인식될 수 있게 만든
실험이었어요. 조나단 반브룩ᴶᵒⁿᵃᵗʰᵃⁿ ᴮᵃʳⁿᵇʳᵒᵒᵏ°이 만든 '프로작ᴾʳᵒᶻᵃᶜ'이라는 타입은
까맣게 표시되어 있는 여섯 가지 요소들을 뒤집고 돌려서 26개의 알파벳을 만든
거예요. 모스부호는 2개를 가지고 하죠. 이런 실험들을 가지고 실제로 타이핑되는
숫자들을 따져 보기 시작했어요. 그러다가 바우하우스 시대에 만들어진 스텐실
타입을 보게 된 거예요. 이 세 가지 요소만 가지고 만들었어요. 그런데 실제로
분석해 보니 각각의 알파벳들이 만들어진 요소의 개수가 나와요. 13개짜리
알파벳을 조합시키려면 버튼을 13번 쳐야 되는 거죠. 말이 되진 않지만 이렇게
재미있는 부분이 있다는 생각이 출발점이 되었어요.

또 한번은 친구들에게 기본적인 요소만 가지고 알파벳을 만들어 보라고
부탁했어요. 그 결과 삼각형을 A라고 인식하고, 옆으로 향한 삼각형 2개를
붙여놓으면 E라고 인식하는 측면으로 만드는 방식이 나왔어요. 이것도 요소가
많다고 생각해서 줄였더니 최종적으로 9가지 요소가 나왔어요. 이걸 키보드에
옮기니 방향키처럼 되더라고요. 이 시스템을 가지고 형태적으로 만들 수 있는
가능성을 계산하기 시작했죠. 그러니까 예를 들어 B로 인식될 수 있는 형태들만
가지고 죽 풀어 보는 거예요. 풀어 보다가 또 언어학적인 부분, 타이핑되는 위치의
거리 관계 등의 요소들을 고려해서 여러 규칙을 정하고 시스템을 만든 거예요.
기존의 입력 시스템과 비교했을 때 좀 더 빨라지는 것을 알 수 있었죠.

23 다음엔 디스플레이 시스템으로 가면서 공간을 줄이는 방식에 대한 고민을
했어요. 영문을 유니케이스ᵘⁿⁱᶜᵃˢᵉ°로 하고, 디센더와 어센더 없이 해서 공간을
가장 효율적으로 쓸 수 있는 방식을 썼어요. 가장 효과적으로 줄일 수 있는
방법은 리가처ᴸⁱᵍᵃᵗᵘʳᵉ°였죠. 글자들이 붙어 있으면 공간이 많이 줄어드니까요.

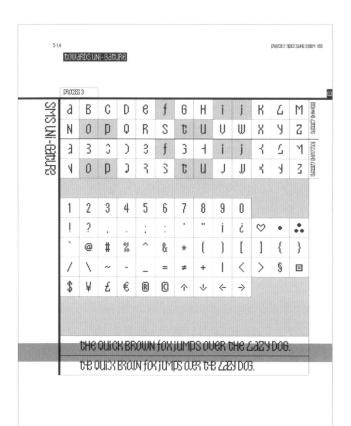

ⓘ 유니케이스
대소문 구별이 없는 알파벳이다.
한글도 대표적인 유니케이스이다.

ⓘ 리가쳐 타이포그래피
용어로서 이음자 혹은
임의합자라고 부른다. 특별한
이유로 인해 두 개 이상의 자소들을
하나로 묶어 단일의 문자로 만든
것. 흔히 발생하는 소문자 f의 획끝
부분이 다음 자소, 특히 소문자 l,
혹은 i와 맞닿아 발생하는 문제를
이음자로 해결할 수 있다.

그래서 나름대로 유니가쳐Uni-gature 시스템을 만들기로 했어요. 소문자와 대문자 형태가 같은 것들을 일단 밀어두고, 소문자, 대문자가 다른 것들 중에서 유니가쳐 시스템을 적용시켰을 때 구분될 수 있는 형태로 만들기 시작한 거예요. 조금씩 형태를 변형시켜서 가능성을 최대한 높이고, 가장 가독성을 높여서 조합들을 만들어 본 거죠. 쉽진 않았어요. 「SMS 유니가쳐 매트릭스」는 모두 유니가쳐로 한 작업이에요. 그 상황에서 가장 효율적으로 운영할 수 있는 매트릭스는 이 정도가 된다라는 것을 나타낸 거예요.

다음 섹션은 사용자가 스스로 타입을 만들어갈 수 있어요. 스트로크를 따로따로 다 떼어 내서 분석하기 시작한 거예요. 결국은 10가지 요소로 알파벳의 모든 형태들을 만들 수 있다는 결론을 내렸죠. 재미있는 건 이 시스템을 이용해서 자신이 직접 알파벳의 형태를 만들 수 있다는 거예요. 일종의 개인 보이스들을 형태적으로 만들어 입력시켜 놓았다가 꺼내 쓸 수 있어요.

낱자 하나를 만든다면, 본인이 선택해서 알파벳을 만들어놓을 수 있는 거죠. 그러니까 글자의 형태로 봤을 때는 'hello'지만, 실제로 타이핑됐을 때는 키들이 인식할 수 없는 그런 말들로 되어 있어요. 이게 만약 상호 협의하에서 쓸 수 있는 타입페이스가 되면, 상대방에게 보냈을 때 그 형태가 바로 떠 누가 쓰는 형태인지 알게 되는 거죠. 쉽게 말해서 이모티콘을 다르게 만들어 표현하는 것처럼요.

YU JIWON

타이포그래피와 전혀 관련 없는 디자인을 해보고 싶다는 생각이 들 때도 있지만, 어떤 디자인이 그럴 수 있을지 도통 떠오르지가 않습니다. / 저에게 영감을 주는 것은 적당량의 햇빛입니다. 환경을 느긋하게 만들어 두어야 거기에 신체가 예민하게 반응하며 작업이 착착 돌아갑니다. / 최근에 관심 있는 작업의 키워드는 글래머러스하고 섹시한 한글 볼드체 프로젝트 '까만 물고기의 대담함'입니다. / 시간, 비용, 위험으로부터 완전히 자유로울 수 있다면 자동차와 자전거로 지중해를 둘러싼 세 개 대륙의 해안 전체를 반시계 방향으로 돌아보고 싶습니다. 그 밖에 서구와 동아시아뿐 아니라, 이슬람과 인도 글자 문화와 공간 의식에 관심이 많습니다. 수집하러 떠나고 싶습니다.

나에게 영감을 주는 이미지 '적당량의 햇빛'

서울대학교 산업디자인학과를 졸업하고 민음사에서 서적디자이너로 근무했다. 독일국제학술교류처 DAAD로부터 다년간 예술장학금을 받으며, 라이프치히 그래픽 서적예술 대학에서 타이포그래피를 전공했다. 여러 매체에서 타이포그래피 칼럼니스트로 활동하고 있으며, 한글과 라틴알파벳뿐 아니라 세계의 다양한 문자 형태에 관심을 가지고 있다. 산돌커뮤니케이션의 책임연구원과 홍익대학교 메타디자인 전문 인력 양성 사업단에서 연구교수를 역임했으며, 서울대학교, 서울시립대학교, 국민대학교, 홍익대학교에서 타이포그래피와 편집디자인을 강의하고 있다.

유 지 원

이번 강의의 제목을 'Die Wohltemperierte Typografie'라고 붙였습니다.
'고르게 조율된 타이포그래피'라는 뜻이죠. 영어로는 'The well- tempered
Typography'로 번역될 수 있겠습니다. 다른 한편으로 텍스트(Text)란 '직물'을
뜻하는 어원을 가졌죠. 씨줄날줄의 매트릭스를 촉각적으로 쾌적하게 조율하는
'본문용 활자디자인'과 '서적 본문의 텍스트 타이포그래피'라는 두 가지 주제에 특히
집중하고자 한다는 의미로 붙인 제목이기도 합니다.

♪ Johann Sebastian Bach

Das wohltemperierte Klavier,

Buch 1 Praeludium I in C-Dur, BWV 846

지금 흘러나오는 음악이 무슨 곡인지 아세요? 요한 세바스티안 바흐「평균율 클라비어곡집Das Wohltemperierte Klavier」의 첫 번째 곡이에요. 흔히 '평균율'이라 번역되는 'Wohltemperiert'라는 독일어 단어는 '음정이 고르게 조율되어 있다.'는 의미입니다.

타이포그래피의 영역

타이포그래피도 영역별로 나뉘어집니다. 책을 매체로 삼아서 보면 타입페이스 디자인, 마이크로 타이포그래피, 매크로 타이포그래피, 그래픽디자인, 이렇게 네 가지 범주의 영역이 있어요. 타입페이스 디자인은 말 그대로 활자체를 디자인하는 영역입니다. 특히 본문용 활자체는 10포인트 이하의 작은 크기로 다뤄지므로, 활자체 디자인은 '나노 타이포그래피'라고 불리기도 합니다. 많은 분량의 텍스트를 작은 크기의 활자체로 적용하면 시각적 차원에서 화학적 변화가 일어나니, 활자체 디자이너는 숙련된 스케일 감각을 가져야 합니다. 마이크로 타이포그래피는 이미 만들어진 타입페이스로 텍스트를 다루는 영역이죠. 자간, 행간, 단어, 글자 크기 등이 읽기 편안한 조화를 이루도록 '조율'합니다. 악기의 음정을 미세하게 조율하는 것과도 비슷합니다. 검정 글자와 흰 여백이 편안한 조화를 이루도록 공간을 다듬는 작업입니다. 매크로 타이포그래피는 레이아웃, '배열'의 영역이라 하겠습니다. '읽기'로부터 '보기'로 좀 더 이동합니다. 텍스트들이 이미지적 인상을 남기는 효과를 다루니까요. 표지 부분은 광고처럼 눈을 확 사로잡는 그래픽디자인의 영역으로 분류할 수 있겠습니다. 각 영역에서 '글'과 '그림'의 역학관계가 조금씩 다르게 정의되는 셈입니다.

타입디자이너, 타이포그래퍼, 그래픽디자이너

타이포그래피 작업을 하는 사람들을 타이포그래퍼라고 부릅니다. 활자체, 즉 타입 디자이너와 타이포그래퍼의 차이는 명확하죠. 타입을 디자인하는 사람을 타입 디자이너, 혹은 타입페이스 디자이너라 하고, 이미 만들어진 타입을 사용해서 디자인하는 사람을 타이포그래퍼라고 합니다. 그렇다면 타이포그래퍼와 그래픽디자이너의 차이점은 무엇일까요? 사실 타이포그래퍼와 그래픽디자이너의 경계는 애매해요. 타이포그래퍼라고 이미지를 다루지 않거나 광고를 하지 않는 것도 아니고, 그래픽디자이너라고 타입을 안 쓰는 것도 아니고…….에릭 슈피커만Erik Spierkermann이었나, 아드리안 프루티거Adrian Frutiger였나, 누가 얘기했는지 기억이 안 나는 데다, 출처조차 기억이 안 나는 걸로 봐서 아마 직접 들은 것 같은데요. 그 사람이 퍽 명쾌한 구분을 했어요. 그러니까 이건 사전적 분류가 아니라 실무적 경험에서 나온 구분인데요. 다들 인디자인 프로그램으로 작업해 보셨죠? 인디자인에서 새 도큐먼트를 열어요. 그리고서 이미지부터 깔면 그건 그래픽디자이너의 작업, 긴 텍스트를 흘리거나 글자부터 놓으면 그건

타이포그래퍼의 작업일 가능성이 높다고 해요. 제가 여태까지 듣던 중 가장 피부에 와 닿는 구분이었어요.

글자 = 글씨 + 활자

타이포그래피는 타입, 즉 활자를 시각적 영역에서 다루는 작업이죠. 그럼 타입이라는 게 뭔지부터 시작해보겠습니다. 말을 시각화한 것을 글자라고 하는데 이게 바로 레터 letter예요. 그리고 글자 중에서는 글씨와 활자가 있는데, 글씨는 라이팅writing, 활자는 타입type이라고 해요. 글자와 글씨, 활자를 혼동하는 경우가 많죠.

글자체 = 글씨체 + 활자체

레터폼letterform이란 글자체, 즉 글자의 모양이라는 뜻이에요. 글자체에는 핸드라이팅handwriting과 타입페이스typeface가 있어요. 핸드라이팅은 손으로 쓰는 글씨체, 타입페이스는 기계로 작업하는 활자체라는 뜻이에요. 글꼴이란 말도 많이 써요. 모양을 뜻하는 '체'와 '꼴'이라는 단어 중에서 '꼴'이 순우리말이라는 점은 좋지만, 현대에 와서는 의미 축소가 일어나 다소 무시하는 듯한, 격하된 표현으로 쓰이죠. 서체, 필기체라는 말을 할 때도 '체'라는 단어를 쓰니까, 저는 일관성을 위해 '체'라는 말을 사용하고자 해요.

01 다시 타입으로 돌아와 볼까요. 타입은 이렇게 생긴 길다란 육면체의 금속조각 몸통 전체예요. 맨 위 B라고 써 있는 면에 잉크가 묻혀지고 글자가 찍힙니다. 이 면面이 타입페이스, 즉 타입의 '얼굴' 부분이에요. 증명사진에서 몸 전체가 아닌 얼굴만 찍어서 아이덴티티를 표시하듯이, 활자의 모양을 식별하는 부분입니다. 폰트와 타입페이스의 차이를 구분할 필요도 있습니다. 폰트는 영어 'found'에서 나온 말이에요. 파운드는 금속을 녹여 주조하는 공정을 뜻하고, 파운드리foundry는 금속을 주조하는 장소를 의미합니다. 이렇게 금속을 녹여서 글자 형태를 만든 주조물을 폰트라고 하죠. 그럼 타입페이스와 폰트의 차이는 뭘까요? 타입페이스와 폰트에서 중요한 개념 중의 하나는 '같은 형질을 가진 활자들의 한 벌 세트'라는 뜻이에요. 그런데도 서로 다른 개념이라고 하는데, 도대체 뭐가 다른 걸까요? 타입페이스는 폰트 패밀리, 즉 같은 디자인 아이디어를 공유하는 폰트들의 세트입니다. 예컨대 '헬베티카'는 타입페이스이고, '헬베티카 라이트 이탤릭'은 폰트이죠.

02 여기 활자 상자가 보이시죠. 악치덴츠 그로테스크가 포인트 별로 다른 상자에 들어 있습니다. 금속활자 시대에는 판매의 단위가 폰트 상자 하나의 단위였어요. 그러니까 6포인트 혹은 8포인트짜리 한 벌을 주조해서 세트로 팔아요. 이 상자 하나하나를 폰트라고 해요. 그럼 타입페이스는 뭘까요? 악치덴츠 그로테스크라는 이름이 맨 앞에 붙은 상자 전체가 하나의 타입페이스를 이루어요. 제 경우에는 불가피하게 폰트라는 용어를 사용해야 될 때가 아니면 개념적 착오가 없도록 주로

타입페이스라는 용어를 사용합니다.

얼마 전에 타이포그래피에 대한 석사 학위 논문을 하나 읽었어요. 논문의 영문
초록에서 한자를 'Chinese alphabet'이라고 썼더군요. 한자는 알파벳이 아니죠.
전공자가 '알파벳'이라는 기본적인 용어의 개념조차 제대로 이해하지 못하는 걸
보고 놀랐어요.

알파벳은 이름 그대로 알파와 베타로 시작하는 표음문자이자 음소문자의
체계예요. 표음문자는 소리글자라는 뜻이니 표의문자인 한자와 다르고,
음소문자는 음절이 아닌 음소 단위로 되어 있다는 뜻이니까 또 음절문자인
한글 ^{Latin alphabet}과 한글 ^{Korean letters}, 한자 ^{Chinese characters}는 다 문자
시스템의 이름이에요. 영어라는 언어를 글자로 쓴 건 영문이죠. 라틴알파벳은
영문과는 범위가 달라요. 독일어나 프랑스어도 라틴알파벳으로 쓰고, 심지어

01 활자체(typeface) /
활자(type)

02 악치덴츠 그로테스크 활자 상자.
(상자마다 크기와 웨이트가 다른
악치덴츠 그로테스크 활자 세트가
들어 있는데, 한 상자에 들어있는
세트가 '폰트'이고, 악치덴츠
그로테스크라는 이름이 붙은 상자
전체 세트가 '타입페이스'다.)

01

02

베트남어, 터키어까지 다 라틴알파벳으로 쓰니까요. 라틴알파벳이라고 불러야 할 경우에 영문이라고 부르는 경우를 자주 봐요. 한/영 전환키가 사고의 습관에 각인시켜놓은 오해가 아닌가 싶어요.

그러면 라틴알파벳이라는 이름은 어디서 나왔을까요? 알파벳에는 히브리알파벳이나 키릴알파벳, 그리스알파벳 등이 있는데, 그중 고대 로마시대에 로마인들이 라틴어를 표기했던 문자시스템이 라틴알파벳이에요. 로마시대에 쓴 알파벳이니, 로만알파벳이라는 말도 맞아요. 로마자도 맞고요. 그런데 로만알파벳은 'Roman letterform'이라고 하는 라틴알파벳의 한 양식인 로만체와 구분이 잘 안 되기 때문에, 전 로만알파벳이라는 이름보다 라틴알파벳이라는 이름을 더 선호합니다.

한글을 일컬어 코리안 알파벳이라는 말을 많이 쓰는데요. 물론 표음문자이자 음소문자인 한글은 한자와 달리 알파벳의 속성을 기본적으로 가지고 있어요. 하지만 알파와 베타로 시작하는 알파벳들, 즉 키릴알파벳, 그리스알파벳 등 서로 친족관계에 있는 여타 알파벳들과 달리, 한글은 그들과 전혀 상관없이 독자적으로 개발된 문자시스템이에요. 그래서 저는 코리안 알파벳이라는 표현에 반대하는 편입니다.

<u>심오한 정서를 지닌 사람들은 미래에 사는 동시에 과거에 살 수밖에 없다.</u>

– 괴테 『시와 진실』 중에서

03 타입이 어떻게 만들어지는지 알아보겠습니다. 타입이라는 것은 여전히 금속활자 시대의 잔존물로서의 성격을 지니고 있어요. 수백 년 금속활자 시대에 비교하면 현재의 디지털활자 시대는 아주 짧은 순간에 불과하죠.

활자의 원도를 도장처럼 새긴 펀치는 패트릭스patrix라고도 하고, 거푸집을 매트릭스matrix라고 해요. 그리고 패트릭스와 매트릭스 사이에서 타입들이 나와요. 그러니까 패트릭스는 활자의 아버지, 매트릭스는 어머니인 셈이죠. 아버지 패트릭스가 자신의 형질을 어머니 매트릭스에 각인시키면, 이 매트릭스의 오목한 자궁으로 녹인 금속이 흘러 들어가서 아버지와 똑같이 생긴 활자의 자식들이 땅땅땅땅 나오는 거예요.

이 A자 패트릭스 같은 경우는 연필 깎듯이 강철을 깎아 만든, 일종의 강철 도장이라고 할 수 있어요. 매트릭스가 될 연한 구리판에 이걸 놓은 다음에 망치로 쾅 때려주면 오목하게 홈이 파여요. 이 홈에 활자 주조하는 주조기에 쇳물을 녹여 흘린 후 꽉 누르면 자식들이 태어나요. 매트릭스는 어원이 마테르mater인데, 이것은 라틴어로 어머니, 자궁이라는 뜻이에요. 모든 육체를 가진 물질들이 태어나는 공간들을 뜻하는 단어죠. 그래서 영어의 material도 그 어원이 마테르에요. 펀치가 매트릭스에 각인된 후 활자가 자식들처럼 나오게 되는 모습을 보고는, 19세기

03

03 패트릭스(부형) / 매트릭스(모형) /
타입(자형)

4 벨기에 안트베르펜에 있는 플랑텡
레투스 박물관(Plantin-Moretus
useum)에서 활자를 주조하는 모습을
현한 사진들

04

활자공들이 여기에 패트릭스라는 다소 짓궂은 이름을 붙여줬어요. 파테르pater는 아버지라는 뜻이에요. 그러니 패트릭스, 매트릭스, 활자를 각각 부형父型, 모형母型, 자형字型이라고 옮기는 것도 설득력 있는 번역이 되겠죠.

이 부형과 모형, 자형의 실물을 보여드리기 위해서 자료 화면을 가져왔는데요. 가장 위에 있는 것이 패트릭스, 그 다음이 매트릭스, 아래는 활자예요. 타입은 그리스에서는 '친다, 새긴다'라는 뜻이고 라틴어에서는 '새겨서 만들어진 형상'을 뜻하거든요. 활자는 그냥 활자주조기에서 복제하면 되니까 오래된 금속활자가 남아 있는 경우가 드물지 않지만, 펀치는 일종의 원본 수공예품이기 때문에 희귀합니다. 플랑탱 모레투스 박물관은 드물게 펀치를 소장한 곳 중 하나예요. 두 번째 사진은 클로드 가라몽Claude Garamond이 16세기에 직접 깎은 펀치들이에요. 아래는 수동 활자주조기예요. 가운데 네모난 작은 틈에 쇳물을 집어넣고 손으로 �꽉 누르면 활자가 제작되어 나와요. 위에 하나, 밑에 하나 이렇게 도시락 뚜껑처럼 여미어져 있는데, 위의 것을 걷어낸 이 이미지를 보세요. 여기서 비죽 튀어나온 부분이 매트릭스예요. 매트릭스를 고정시킨 다음 주조기 윗부분을 덮고 이 틈 사이로 주물을 넣으면 매트릭스에 새겨진 모양 그대로 활자가 찍혀 나와요. 그래서 이렇게 만들어진 활자들을 상자에 가지런히 보관하죠.

활자디자인의 역사

1450년경, 요하네스 구텐베르크Johannes Gutenberg가 금속활자 인쇄술을 발명했습니다. 활자디자인의 시작이자, 서적 본문 타이포그래피의 시작이었죠. 방대한 분량의 텍스트를 담은 책들은 더 이상 필사를 거치지 않게 되었어요. 그리고 대량생산의 유통구조가 생겨났어요. 중세에 서적은 수도원 필사수도승의 손에서 제작되었습니다. 중세 말기에 이르러서는 대도시를 중심으로 서적에 대한 세속의 요구가 생겨났죠. 값비싼 책에 대금을 치를 수 있었던 계급인 부유한 왕족과 귀족들이 필사본의 수요층이었어요. 한편, 출판인쇄업은 그 출발부터 자본주의적 요소를 내재하고 있었어요. 출판업자들이 번성했고, 출판업은 이제 은둔의 수도원도, 왕정도시도 아닌, 상업과 무역의 도시에서 성행하게 되었어요. 활판인쇄술이 발명된 지 불과 50년만인 1500년경에는 출판업의 패권이 독일로부터 이탈리아의 상업의 도시 베네치아로 넘어갔습니다.

이탈리아의 인본주의자였던 알두스 마누티우스Aldus Manutius의 출판사 알디네Aldine의 서적 지면은 특히 뛰어났습니다. 텍스투라Textur로 성경을 조판한 빽빽하고 검은 구텐베르크의 지면과, 이탤릭체로 그리스나 로마의 고전을 조판한 인간적이고 화사한 마누티우스의 지면을 비교해 보세요. 인본주의적 문헌의 정신에 어울리는 활자체와 지면을 만들어내기 위한 마누티우스의 열정은 이탤릭체에서 결실을 맺었습니다. 이탤릭체는 기술적으로 구현하기 까다로운 활자체였습니다.

06 o자와 f자를 나란히 조판한 이 금속활자를 보세요. f자의 위아래 끝이 금속활자의 사각형틀을 벗어나 있죠? 마누티우스와 그의 펀치 제작자 프란체스코 그리포 Francesco Griffo, 그리고 누구보다도 역사에 이름을 남기지 않은 알디네의 수많은 기술자들에게 경의를 표합니다.

20여 년 후인 1520년경에는 인쇄의 중심지가 다시 이탈리아에서 프랑스와

05 1450년 경 독일 구텐베르크 42행 성경의 텍스투라체 지면(위쪽)과 1500년 경 베르길리우스의 아이네이아스 이탤릭체 지면(아래쪽)

06 이탤릭체 금속활자

06

05

플랑드르 지방으로 발 빠르게 넘어갔습니다. 상업이 번창했던 도시 안트베르펜의 플랑탱-모레투스 인쇄소는 굉장했죠. 펠리페 2세로부터 당시 세계의 절반이나 다름없었던 스페인 왕국에 유통할 예배집과 기도서를 독점적으로 인쇄하는 권리를 인가받았던 유일한 사업장이었어요. 1520년부터 1600년 사이는 '활자의 황금시대'라고 부를 정도로, 오늘날까지 정립되어 이어져온 타이포그래피의 기본 규칙들과 활자의 기본 모양들이 만들어졌어요. 이 시기에 가라몽은 지금의 로만체의 모습을 거의 완벽하게 정리했어요. 니콜라 장송, 프란체스코 그리포, 앙투완 오제로, 제프루아 토리를 거쳐, 클로드 가라몽에 이르러 로만체의 형태는 궁극적 완성을 이루게 되었죠. 로베르 그랑종^{Robert Granjon}도 가라몽과 함께 이 시대에 활동한 활자 제작의 거인이었어요.

07 이렇듯 1600년까지 지금의 눈으로 봐도 완벽한 활자체들이 나왔고, 21세기의 서점에 놓여 있어도 유달리 고루해 보이지는 않을 것 같은 서적 본문 타이포그래피 조판들이 등장했어요. 그러다 보니 이후 시대에는 별다른 자극이 없었어요. 무언가 새롭게 발명할 필요가 없었기 때문에 타이포그래피와 활자, 타입페이스디자인이 침체되어 있었죠. 그리고서 바야흐로 이성과 합리성을 추구하는 계몽주의의 시대가 다가왔어요.

08
ⓘ 루이 14세의 시대에는 왕의 로만체라는 이름의 로맹 뒤 루아°라는 글자체가 등장합니다. 아까 언급한 가라몽이나 그랑종 같은 펀치제 작자들이 활자의 원도를 만들었던 방식은 마치 대장장이의 수공예 같은 작업이었는데, 이제 왕명을 받은 왕립 과학 아카데미의 엔지니어와 수학자들이 활자체의 설계에 참여를 하게 돼요. 아주 정교한 모눈종이의 그리드에 활자체를 설계하기 시작하는 거죠. 그래서 어떻게 보면, 디자인이라는 도안적 개념이 본격적으로 도입된 최초의 활자들은 루이 14세 시대의 로맹 뒤 루아를 선두로 나타나게 되었다고 볼 수 있어요.

09 기술적으로는 동판화가 등장했으니 이제 지극히 첨예한 표현이 가능해졌죠. 이 시기에 포인트 체계, 치수 체계, 활자가족 등 활 자체의 체계들이 정리됐어요. 19세기에 와서는 석판화가 발명되면서 자유로운 표현들이 가능해졌어요. 예술가나 화가들이 포스터에 회화처럼 글씨를 그리면서 광고를 하기 시작했는데, 이렇게 그림처럼 그리는 디스플레이 활자체가 나오면서 본문용 활자의 기본 원칙들이 훼손되기 시작했어요. 즉, 가라몽이나 그랑종에서 완성된 정돈된 활자체의 원칙들이 자유분방한 표현 방식에 의해 무너지기 시작한 거죠. 한편,

10 빅토리아 시대에는 산업혁명의 여파로 경기가 활성화되면서 활자주조소들이 우후죽순 생겨났어요. 그러다 보니 활자주조소들 간의 경쟁이 과열되었죠. 활자의 기본 기능에 대한 배려 없이 기발한 효과를 주기 위해서 그림자를 떨어뜨리거나 이상한 장식들을 달면서 눈에만 튀려고 하는 장식적인 활자들을 쏟아냈어요.

07 편집자이자 출판업자인
장 드 투른(Jean de Tournes)이
1557년 프랑스에서 발간한 책의
타이틀 페이지

08 세밀한 그리드 위에 설계되어
있는 로맹 뒤 루아의 도안

09 동판 인쇄 세부

ⓘ 로맹 뒤 루아(Romain du Roi)
'왕의 로마체'를 뜻하는
프랑스어로, 프랑스 왕 루이 14세의
특별명령에 따라 개발된 로마체
활자를 말한다. 분석적이고
수학적인 원리에서 도출된 형태가
특징적이다.

07

08

09

때문에 19세기는 활자디자인에 있어서 오히려 퇴행의 시대라고 불리기도 합니다. 이런 조악함에 반기를 들면서 이미 19세기에 윌리엄 모리스^{William Morris}가 등장했고, 그 후 20세기에 들어와서는 19세기에 일어난 마구잡이식 퇴행적 조짐들을 정화시키려는 자정의 노력들이 일어났어요. 얀 치홀트나, 에드워드 존스턴^{Edward Johnston}과 같은 의식 있는 활자디자이너들이 나타난 거죠.

11 한편 20세기 중반에는 사진식자가 등장하면서, 뜨거운 금속활자를 대신하는 차가운 활자 시대가 도래했어요. 렌즈로 조절해 가며 글씨를 길게 늘리고 옆으로 기울이고 뒤집기도 할 수 있게 되면서 활자의 기본형을 막 왜곡시켰어요. 그렇듯 아무렇게나 왜곡해서 쓰던 사진식자 사용 습관의 부작용은 아직까지 현대의 디지털 활자에도 남아 있어요. 워드 프로그램 컨트롤 창을 보면, '가' 볼드 버튼과 그 옆에 이탤릭 버튼, 밑줄 버튼이 있죠. 이 세 버튼 모두 편리하긴 하지만 개념적 오해를 일으키는 구실을 한다는 점이 문제예요. 특히 워드의 한국어판 버전에서 이 이탤릭 버튼은 없었으면 좋겠어요. 한글은 이탤릭체를 가지고 있는 문자가 아니잖아요.

볼드는 볼드 나름대로의 조형 원리가 있고 레귤러는 레귤러 나름대로의 조형 원리가 있는데, 일반인들은 이 버튼을 누르면 생기는 게 볼드체, 그리고 두 번째 버튼을 누르면 생기는 게 이탤릭체라고 생각하게 됐어요. 이런 버튼들이 일반인들이 활자를 이해하고 사용하는 데 있어 잘못된 습관과 인식을 보태고 있는 점은 유감입니다.

12 21세기인 현재는 디지털 활자의 시대라고 할 수 있죠. 하나의 활자체가 굉장히 많은 기능과 역할을 수행할 수 있어요. 컴퓨터만 있으면 누구나 활자체디자인을 할 수 있게 되었기 때문에, 활자체에 대한 기본 지식 없이 컴퓨터 소프트웨어를 다루는 기술만 가진 사람들이 마구잡이로 활자체를 디자인하는 현상이 생겨났어요. 그래서 활자체디자인에 대한 깊은 이해를 가진 교육자의 역할이 중요해졌습니다. 예전에 펀치 제작이란 운 좋게 대가를 만나서 전수받거나 숱한 시행착오를 거쳐야 했던 작업이라면, 이제 활자체디자인은 체계적 교육의 대상이 되었죠. 지금 21세기는 퇴행적인 현상과 함께 자정의 노력이 혼재되어 있는 시대예요. 지금 우리가 살고 있는 이 시대가 활자의 황금시대인지 아니면 활자의 환경오염시대인지는 동시대를 살아가는 우리들이 안고 있는 과제라고 할 수 있습니다.

인터넷으로 개인이 활자를 유통하고 판매하는 것이 가능해지면서 라틴알파벳 활자디자인 분야에서는 좋은 교육을 받아서 이론과 감각, 경험을 모두 제대로 익힌 젊은 신예 디자이너들이 등장했습니다. 기본기를 갖추면서도 현대적인 신선한 활력을 잃지 않는 활자체들을 선보이고 있죠.

10 19세기 빅토리아 시대의
장식적인 활자체들

11 워드 프로세서의 볼드체,
이탤릭체, 밑줄체 버튼

12 업라이트형 이탤릭체에 영감을
받은 현대적인 타입페이스 '요스'

10

11

프랑스의 젊은 활자체디자이너들인 조나탕 페레즈^{Jonathan Perez}와 로랑 부르셀리에
^{Laurent Bourcellier}는 20대 중반의 나이에 요스^{Joos}를 개발해서 2009년에 출시했습니다.
디자이너들은 16세기 플랑드르 사람 람브레흐트의 활자체를 단순히 복원하는 데
그치는 것이 아니라, 로만체의 각도에 이탤릭체의 우아한 형태가 결합하도록 한
그의 의도에 충실하고자 한 활자체를 새롭게 디자인했습니다.

13 버튼 하세베^{Berton Hasebe}의 알다^{Alda}도 재미있습니다. 이탤릭체의 웨이트 개념을
재해석한 도전이라고 할까요. 로만체의 경우 볼드체, 레귤라체, 라이트체는 두께의
차이가 있지만 서로 크게 달라 보이지는 않습니다. 이탤릭체의 볼드체, 레귤라체,
라이트체는 두께뿐 아니라 서로 간의 형태요소의 차이가 아주 확연하죠. 볼드체는
볼드체의 성격이 있고 라이트체는 라이트체의 성격이 있어요. 두께의 차이만
가지는 것이 아니라, 볼드체는 견고하게 단단하며, 라이트체는 날아갈 듯 우아하고
경쾌해야 합니다. 그런 본연적 속성을 뚜렷이 부과한 것까지는 그리 대단한 일이
아닐지 모릅니다. 정말 대가적인 솜씨가 돋보이는 점은, 이러한 기본 조형의
차이에도 불구하고 이들을 같이 본문에 조판하면 하나의 고른 활자가족으로서
기능한다는 점이에요. 공통된 형질을 공유하게 하면서도 웨이트별 개성에 차이를
둔다는 도전을 멋지게 성공해내고 있습니다.

ⓘ 오늘날 디지털 활자에서 가장 중요한 특성 두 가지를 꼽으라면 오픈타입°과
ⓘ 유니코드°를 들 수 있어요. 오픈타입은 이름 그대로, 맥킨토시건 윈도우건
플랫폼에 구애받지 않고 어느 시스템에나 열려 있다는 뜻이에요. 기존에 256개
글리프에 제한되어 있던 포맷과는 달리, 무려 6만 5천 개의 글리프를 포괄할
수 있는 포맷이라는 점도 큰 강점이죠. 그러니 하나의 폰트가 다양한 기능성을
가지게 되었어요. 글리프 창의 9자에서 작은 삼각형을 한번 클릭해 볼까요.

14 소문자형 9, 어깨글자용 9 등, 서로 다른 9자가 여섯 가지나 보이죠. 전문적인
타이포그래퍼들의 요구를 충족시킬 만한 장치들이 한 폰트 안에 들어갈 수 있게
되었어요. 텍스트로만 조판된 지면이 다채로운 표현력을 가지게 된 거예요. 뿐만
아니라 라틴문자와 그리스, 히브리, 키릴문자 등 서로 다른 문자시스템들도 하나의
폰트로 구성될 수 있게 되었죠.
이렇게 해서 오픈타입은 서로 다른 시스템에서 호환되는 편리함을 갖추었을 뿐
아니라, 디지털 텍스트로 된 서로 다른 언어와 문자체계까지 넘나드는 포맷이
되었어요. 오픈타입의 포맷 방식을 통해서 이것이 가능해짐으로써 범문자적인
통합된 코드체계의 기준을 세우는 것이 실질적인 유효성을 가지게 됐죠.

15 유니코드는 지구상의 각종 문자체계들을 아우르는 단일한 코드체계라는
뜻입니다. 이제 서로 다른 문자권의 활자디자이너들이 서로 협력하여 파트너
관계를 이루는 시대가 된 것입니다.

13 '알다'의 활자 패밀리

14 어도비 인디자인 소프트웨어의
글리프 창에서 9의 작은 삼각형을
선택해 본 모습

15 오픈타입 포맷의 활자체에
포함되어 유니코드의 표준 번호가
매겨진 합자, 딩뱃 등 다양한
타이포그래피적 장치들

ⓘ 오픈타입
윈도우든 맥킨토시든 어느
플랫폼에서나 호환되는, 즉 이름
그대로 '열려있는' 폰트 포맷 방식

ⓘ 유니코드
어느 문자권에서나 통용되는 하나의
통합된 국제 표준 코드 체계

Hamburgefontsiv

Hamburgefontsiv

Hamburgefontsiv

Hamburgefontsiv

Hamburgefontsiv

Hamburgefontsiv

Alda explores how a typeface's weight may be represented **beyond the width of a stroke.** *By changing details specific to each weight,* my intention was to fully emphasize each weight's inherent characteristics, where **the bold is *robust and sturdy,*** and the light is *delicate and soft.*

As letterforms reduce, so do these differences in detail, allowing the typeface to **function as a family at smaller sizes.** The goal of this process was to produce a typeface family that is cohesive in appearance under smaller conditions, yet is very expressive at large sizes through its variation in weight and character.

Alda was my graduation project for the 07–08 Type and Media masters course at the Royal Academy of Art in the Hague. Upon completion, it will be published by Emigre.

14

15

13

16

16 유니코드 AD00부터 ADFF에
해당하는 한글 음절 코드들

17 표지 / 장정 / 책 안 도막

17

16 한글 역시 유니코드 풀셋의 빠질 수 없는 일원으로서, 문자통합시대의 흐름에
발맞추어 다른 문자체계의 협력자들과 서로 존중하며 조화로운 관계를 추구하게
되기를 바랍니다.
시간 관계상 한글 활자체디자인에 관해서 잠깐 언급하자면 무엇보다도
본문기본형 활자체들을 좀더 다면적으로 만들어야 될 필요가 있다고 생각합니다.
라틴알파벳은 하나의 고른 웨이트 안에서 대문자와 소문자, 이탤릭체와 작은
소문자 등 다양한 타이포그래피적 장치들이 있습니다. 일본에서 역시 가나문자와

한자가 함께 쓰이면서 좋은 리듬감을 형성합니다. 한글로 긴 텍스트를 조판하면 좀 밋밋해요. 같은 웨이트 안에서 타이포그래피적 솜씨를 발휘할 만한 장치가 부족해서 표현력이 떨어집니다. 지금은 아름답고 유용한 한글 활자체들이 나올 수 있는 저력을 증명하는 중인 과도기적 단계라고 생각합니다. 최근의 좋은 활자체들은 섬세하지만 다소 소프트한 경향이 있다고 보입니다. 한글로 조판된 지면에 좀더 다양한 현대적 에너지와 생생한 활력이 감돌았으면 합니다. 기본적인 가독성은 두말할 것 없고요.

17 앞에서 활자를 만드는 활자디자인을 얘기했으니, 이제 활자를 다루고 인쇄하는 서적디자인에 대해 말씀드릴게요. 지금까지가 타입페이스 디자이너의 영역이었다면, 여기서부터는 타이포그래퍼들의 영역인 거죠.

책이 한 권 있습니다. 이 책을 크게 두 부분으로 나누어 볼까요. 한 부분은 겉을 싼 표지를 비롯한 장정, 다른 부분인 본문 전체의 묶음을 책 안 도막이라고 불러요. 두꺼운 책은 육면체 나무블록처럼 생겼죠. 독일어로는 부흐블록 Buchblock이라고 합니다. 독일에서는 20세기 초반까지 출판인쇄소에서 이 본문 부분까지만 제작을 한 뒤 유통시켰어요. 인쇄소에서 활판인쇄와 재단까지만 한 후, 장정의 제본이 안 된 상태로 시장에 나와요. 그러면 구매자가 책을 제본소로 보내서 본인의 취향에 따라 '이 가죽으로 장정을 씌워주고, 이 금박을 박아주고……' 하는 식으로 주문하는 거죠. 자신의 서재를 아름답게 장식할 수 있도록 책에 커버를 씌우는 단계를 구매자가 맡았어요. 오스카 와일드의 『도리언 그레이의 초상』을 보면, 도리언 그레이가 마음에 드는 같은 책을 아홉 권이나 구입해서 각각 다른 색으로 장정하는 내용이 나오죠.

서적 디자인이 관할하는 영역에는 커뮤니케이션 광고로서의 표지디자인, 오브젝트로서의 서적디자인, 그리고 서적 타이포그래피가 있어요. 표지디자인 부분은 그야말로 타이포그래피보다는 그래픽디자인과 광고의 영역이에요. 어떤 책인지, 좀 더 시장에서 눈에 띄게 하기 위해 고민하는 부분이죠. 가독성보다는 가시성이 중시됩니다. 얀 치홀트는 서적디자인이라고 하면 딱 이 본문 도막까지만을 염두에 두었어요. 그리고 표지와 장정에 대해서는 '서적에서 유일하게 가짜인 부분'이라는 발언을 서슴지 않았어요. 물론 인쇄소에서 표지와 본문이 함께 제책되어 나오는 오늘날은 상황이 다르지만, 이런 관점이 있다는 정도는 알아두시면 좋겠어요. 오브젝트로서의 서적디자인은 어떻게 제본할 것이며, 판형의 사각형 크기와 비례는 어떻게 되고 두께는 어떻게 되느냐, 이 전체 육면체의 모양을 관할합니다. 자, 이렇게 책을 펼쳐봐요. 지면에서 여백은 얼마나 남기고 본문 활자체의 크기는 어떻게 하고 한 면에 글자는 얼마나 들어가는지 제어하는 영역을 서적 본문 타이포그래피라고 부르죠.

18

18 율리시즈. 2007년 '세계에서 가장 아름다운 책' 동메달

19 Zinnen Prikkelend. 2002년 '세계에서 가장 아름다운 책' 은메달

20 Geohistoria de la Sensibilidad en Venezuela(2 vols). 2008년 '세계에서 가장 아름다운 책' 대상

21 독일 국립도서관 입구 전경(왼쪽) / 왼쪽부터 비스마르크, 구텐베르크, 괴테(오른쪽)

19

20

18 이 '육면체의 오브젝트' 영역에서 서적디자인을 잘한 작업들을 몇 가지
보여드릴게요. 이 책을 보세요. 딱 독일어 부흐블록, 서적 도막이라는 단어가
떠오르죠. 제임스 조이스의『율리시즈』입니다. 본문은 아주 단순하게
디자인됐어요. 문학 책의 격조에 걸맞는 정도의 절제되고 편안한 타이포그래피를
했어요. 전체 책을 빨간 도막의 오브젝트처럼 마무리한 점이 돋보입니다.

19 이건『타이포그래피의 내면성과 그 밖의 심각한 문제들Typography Interiority and Other
Serious Matters』이라는 네덜란드 그룹의 책인데요. 역시 책의 육면체 영역 전체를 다
관할하고 있다는 걸 알 수 있죠.

20 이건 베네수엘라 출신 디자이너의 책인데, 종이를 넘기는 느낌과 옆면의 형태를 잘
제어하고 있어요.

21 여기는 도이체 뷔허라이 Deutsche Bücherei라는 독일 국립도서관이에요. 라이프치히에
소재하는 도서관인데요. 1913년 이후 독일에서 출간된 모든 책들을 소장하고
있어요. 정문 위쪽으로 거북이처럼 목을 뺀 세 개의 두상이 보이시죠. 한 가운데가
구텐베르크, 왼쪽이 비스마르크 Otto von Bismarck, 오른쪽이 괴테 Johann Wolfgang von
Goethe입니다. 독일 정신의 보고로서 국립도서관의 필요가 대두된 것은 19세기에
싹튼 독일 민족주의와도 관련이 있습니다. 국립도서관이라는 곳은 어쩔 수 없이
내셔널리즘의 성격을 띠게 됩니다. 독일에서 출간된 모든 책을 다 소장한다는
사실은 독일의 정신적 유산을 모두 자랑스럽게 모아두었다는 이야기잖아요.
런던의 대영도서관도 마찬가지죠. 구텐베르크는 독일 서적 출판인쇄의 역사를,
비스마르크는 독일의 통일을, 괴테는 독일의 정신을 상징합니다. 통일된 독일의
정신이 기록된 인쇄서적들이 비축된 장소라는 거죠.

21

22 한편 이 도서관은 서적의 정신성 못지않게 육체적 예술성에 찬사를 바치고 있기도
합니다. '세계에서 가장 아름다운 책 Schönste Bücher aus aller Welt'이라는 공모전이 있어요.
이 공모전의 역대 수상작들이 한 작품도 빠짐없이 모두 이곳에 보관되어 있습니다.
여기에는 개인 자격으로는 출품할 수 없고, 각국에서 상을 받은 작품들이 그 국가의
주관기관을 통해 출품됩니다. 국가별로 50권까지 후보로 보낼 수 있죠. 한국은
참가하고 있지 않아요. 독일 서적예술재단에서 주관해서, 약 36개국으로부터 700여
권 정도의 책들이 매년 모입니다. 그중에서 황금활자상 Goldene Letter이라는 대상작 1권,
그다음에 금메달 1권, 은메달 2권, 동메달 5권, 장려상 5권 이렇게 총 14권의 책이 상을
받아요. 그중 금메달을 받은 작품 하나를 보여드릴게요. 수수하지만 본문 조판이 매우
정연하게 된 일본의 소사전이에요.

23 독일 서적예술재단에 연락해서 혹시 1998년부터 2009년까지 11년간의 수상작들을
모두 열람할 수 있는지 문의한 적이 있어요. 네, 무리한 부탁이었죠. 그런데 독일
서적예술재단에 계신 분이 예전에 저와 인사를 나눈 적이 있다며 기억하시고는
도서관장님께 연락을 해 주셨어요.
그렇게 이 책들을 열람할 기회가 주어졌어요. 수레에 올려져 있는 책들이 모두
수상작들입니다. 도서관에서 아예 제 자리를 만들어주시고 책을 한 수레 가득 담아
가져다 주셨어요. 원래는 사진 촬영은 허용되지 않는 장소인데, 관장님께서 특별히
사진 찍어도 좋다는 사인까지 해주셨어요. 막상 수레가 제게로 오니까 처음 드는
생각이 '이 세상엔 세상에서 가장 아름다운 책들이 많기도 하구나'였어요. 이렇게
많을 줄 몰랐는데……. 11년 동안 매년 14권 이상씩 쌓이는데, 한 권이 아니고 전질 한
세트가 상을 받은 경우도 있으니 어림잡아 총 160~170권이 되더라고요.
이 책들을 사흘 동안 거의 정시 출퇴근하다시피 하면서 봤는데요. 매년 수상작들을
보긴 했지만, 이렇게 11년치가 한번에 모여 있으니까 21세기 첫 10여 년간 서적디자인
흐름의 맥락이 전연 새롭게 감지되었어요. 이렇게 엄선된 책들을 잡지 도판이나
유리진열장 너머로가 아니라, 직접 만지고 냄새 맡으며 본다는 것은 근사한 공감각적
경험이었습니다. 또, 그때까지 제가 공부하며 몸담았던 라이프치히의 서적 문화에
대해서 단편적인 인상만을 가지고 있다가, 이 11년간의 전 세계 서적디자인 작품들의
일부로서 보니까 라이프치히의 서적디자인이 어떤 맥락과 위치에 있는지 좀 더 큰
줄기로 파악이 됐어요.
그러면 라이프치히의 활자와 출판의 생태계 속에서 만들어진 책 중 두 권만
소개해드릴게요. 제가 선택한 책이 가장 아름답게 만들어진 책이라고 할 수는 없지만
라이프치히 사람들, 혹은 독일 사람들이 책이라는 매체를 어떻게 인식하는지 그
태도를 잘 보여주는 예들이라고 생각합니다.

24 『JVA Protokoll』이라는 책입니다. JVA라는 제목이 멋있게는 보이지만 기실

22

22 『인포워드(Infoword) 영-일
어학사전』 2001년 '세계에서 가장
아름다운 책' 금메달

23 독일 국립도서관에 보관되어
있는 '세상에서 가장 아름다운 책'
수상작들

23

'Justizvollzugsanstalt'의 약어일 뿐입니다. Justiz는 사법, Vollzug은 집행,
그리고 Anstalt는 기관, 결국 사법기관이라는 뜻이에요. 그러니까 쉬운 말로
교도소라는 거죠. 사법이라는 단어 Justiz에는 '정의'라는 뜻도 있고, '옳다'라는
뜻도 있어요. 집행, Vollzug이란, 독일어 단어 그대로 말하자면 '가득 채운다'는
뜻이에요. 완전히 실행한다는 뜻이요. 정의를 실현하는 공간이 결국 감옥이라니,
그 아이러니를 곱씹게 만드는 제목이죠. 이 책은 사진 전공자들이 서적디자인
전공자와 함께 만들었어요. 독일에는 교도소가 26개 정도 있는데 그 곳들을 모두
찾아가서 촬영했다고 해요.
이게 2003년도 경에 만들어진 책인데, 마침 당시 한국에서 베스트셀러가 하나
있었어요. 『야생초 편지』라고 혹시 들어보셨어요? 그 책은 감옥 안에도 새싹
하나를 틔워내는 인간성은 살아 있다는 감옥의 휴머니즘을 조명했죠. 한국인들은

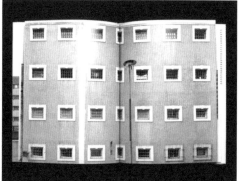
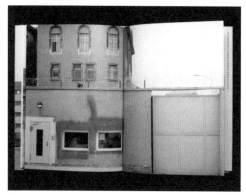

24 『JVA Protokoll』 '세계에서
가장 아름다운 책' 동메달

25 『대도시에서 자라나는
야생식물들』 '세계에서 가장
아름다운 책' 은메달(2008)

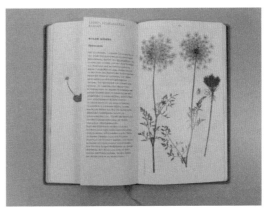

25

감성이 따뜻해서 이런 인간극장 같은 가슴 뭉클한 메시지를 좋아해요. 한때 이런 종류의 책들이 특히 유행을 탔던 시기가 있었던 것 같아요. 캔디처럼 '아무리 외롭고 쓸쓸하고 힘든 상황이라도 나는 이겨낼 수 있어.' 같은 메시지가 일단 전달이 되어야, 감옥 같은 소재를 다루는 책의 출판이 성립되는 거죠. 그런데 이 책을 만든 독일인들은 사람을 하나도 안 찍었어요. 그냥 이렇게 살풍경한 감옥의 건물만 바라볼 뿐이에요. 그 속에 있는 인간의 체취를 전달하려는 것도, 인권유린의 현장을 고발하려는 것도 아니에요. 그 내부를 인간적인 눈으로 들여다본다기보다는 마치 주차장에 있는 CCTV처럼, 감시카메라처럼 기계적인 눈으로 바라봤어요.

그들은 미셸 푸코 Michel Foucault 의 『감시와 처벌』이라는 책에서 영감을 얻었다고 해요. 그 책에는 사람이 다른 사람을 감시하는 구조, 국가나 사회의 정의를 실현하기 위한 국가권력의 구조가 다뤄져 있어요. 그러니까 이 책을 만든 이들은 감시를 통해서 사회의 정의가 정말로 이루어지는지, 그걸 역으로 감시하는 파놉티콘의 눈으로 바라봤어요. 그게 끝이에요. 감옥은 다만 이렇게 생겼을 뿐이고, 그것이 감옥의 진실인 거죠. 제가 보기에 라이프치히 서적디자이너들이 책을 대하는 태도는 회화나 문학에 비교하면 사실주의에 가까운 것 같아요. 이 세상을 미화하거나 어떤 인간적인 해석을 가미하지 않고, 진실을 있는 그대로 보이는 데까지만 담담히 형상화해요. 해석을 배제한 시선을 투명하게 전달합니다. 책이란 이 세상을 그대로 반영하는 것이고, 이런 태도는 서적을 디자인하는 옳은 태도 중 하나로 여겨집니다.

『JVA Protokoll』에는 텍스트가 거의 배제되어 있어요. 활자체로는 악치덴츠 그로테스크를 사용했어요. 악치덴츠 그로테스크는 유니버스나 헬베티카처럼 매끈하게 다듬어지지는 않았지만, 산세리프 활자체로서 그 기능성이 뛰어나요. 이 척박한 감옥을 그냥 있는 그대로 표현하는데 굉장히 적합한 폰트였다고 생각해요. 겉표지를 벗겨내 보면 두꺼운 회색 갱지만 붙여놓았어요. 감옥의 거친 시멘트 같은 느낌을 그대로 반영한 거죠. 이게 그냥 감옥의 모습이니까. 그래서 이 책의 외관은 결코 아름답지 않지만, 그 태도의 '옳음'만큼은 아름답게 여겨집니다.

소개드릴 또 다른 책은 『대도시에서 자라나는 야생식물들』이에요. 헬무트 푈터 Helmut Völter 가 졸업작품으로 디자인한 책으로, '세계에서 가장 아름다운 책' 공모전에서 은메달을 받은 작품이기도 합니다. 표지에 손을 대고 만져보면 대도시라는 환경이 그렇듯, 콘크리트처럼 황량한 느낌의 잿빛 직물이 촉감됩니다. 이 책에서 다루는 야생식물들이 자라는 생태환경인 대도시가 실제로 이런 거칠거칠한 느낌이니까요. 독일 서적 디자인의 감수성은 피가 따뜻한 한국 사람들이 받아들이기에 조금 차가운 면이 있어요. 이런 책들을 처음 접했을 때는

마치 추운 겨울에 콘크리트 바닥에 맨 얼굴을 문지르는 것 같은 느낌이 들었어요. 본문에 식물들이 자라는 모습을 찍은 이 일상의 풍경 사진들을 보세요. 식물들을 가까이 접사해서 확대하지 않고, 그냥 평소 키 높이에서 바라본 무심한 눈으로 찍었죠. 예쁘게 보이도록 애써 미화하지도 않았어요. 일상에서 보는 모습 그대로의, 어쩌면 초라한 잡초들을 담담하게 담았어요. 라이프치히의 서적디자이너들이 생각하는 조형물로서 서적의 올바름이란, 자신이 인식하는 세계를 일상의 언어 그대로 표현하는 태도였어요. 대도시에서 자라는 잡초 등 야생식물들을 이렇게 다 수집해서 사진을 찍었고, 가운데 얇은 삽지를 넣어서 그 식물에 대한 설명을 텍스트로 넣었어요. 그런데 대도시의 잡초들은 화초가게나 식물원에서 그렇듯 어떤 식물이 어디에 있는지 분류가 되어 있는 것이 아니라 그냥 막 흩어져서 나있잖아요. 이 책에서도 식물들을 전혀 분류하지 않고 그냥 보이는 대로 듬성듬성 나열했어요. 헬무트필터는 화려한 그래픽적 장치를 써서 친절하고 일목요연하게 분류하는 대신, 일부러 시대에 뒤떨어져 보이도록, 구식 책처럼 보이도록 디자인했다고 해요. 본문 타이포그래피에 적용한 활자체는 타자기의 고정너비 활자인 쿠리어^{Courier}체예요. 삽지 페이지를 보면, 대문자로 독일어 식물 이름을 넣었고, 그 아래로는 라틴어 학명을 넣었죠. 라틴어 학명은 식물에 대한 책이니까 당연히 필요하다고 생각해서 넣었지만, 사실 라틴어가 어지간한 사람들의 눈에는 그냥 기이하게 보이는 형식적 표식일 뿐이잖아요. 그래서 일부러 어딘지 불안정해 보이는 활자체를 썼대요. 이러나 저러나 어차피 낯선 내용이니까. 'DTL 플라이쉬만^{Fleischmann}' 이탤릭체예요.

지금까지 서적 전체를 다루는 서적디자인부터 텍스트를 조율하는 본문 타이포그래피까지 이야기했어요. 라이프치히 서적 본문 타이포그래피의 경향과 태도가 드러나는 작업들을 좀 더 추려서 보여드릴게요. 요한 세바스티안 바흐의 「평균율 클라비어곡집」 제1권의 다단조 두 번째 푸가 'Das wohltemperierte Klavier, Buch 1 Fuga in c-Moll, BWV 847'을 틀어드릴 테니 들으면서 감상해 주세요. 감사합니다.

[1929] Fritz Lang

Die Sonne schien hell, und von draußen hörte e
das Scharren der Schaufeln im Sand. Sein Bett w
und die Luft, die durch das offene Fenster herei
... d frisch. Er drehte sich. Atmete t
... d zog er die Brillenbügel über die
... e auf den Wecker. Nur noch einer
... Bis der Minutenzeiger weitersp
...den Wecker, war wie elektrisiert.
... war genau das, was er brauchte
...ke zurück und war mit einem Sa

...kwärts zählte, dann würden die
...ürlich. Er sah durch das offene
... das Haus betrat, sah den blauer
...ling. Das konnte endlich einma
...Kluge ... Kluge, spielen Sie eine
...enhaus hinunter. Dann ging er
...ich seiner Morgentoilette. Der
...nsel, Messer. Alles lag genau so
...urechtgelegt hatte. Während e
...ch auf die Klänge zu konzentri

r Stil war

ssisch, clean,

licht und

l natürlichem

amour — in

llywood trug

beispielswei-

mmer weisse

ndschuhe.

75

Okwui Enwezo

Unmögliche

Strategien

kritische In

jedem noch s

allmählich

1 KÖRPER

»... in de

erschei

Kontrol

Vernunf

soziale

in solcl

Widersp

aller W

Dieser Satz st

»Der eindimens

fortgeschritt

1970, S. 29. 3

Vervielfachte

Seit den 1990 er Jah

verkörperter Vernun

des Widerstandes rü

Zur-Kenntnis-Nehmer

zur Unmöglichkeit ge

Ob »Wearab

das Techno

Handys, La

demnächst

gibt, eine

werden; ob miniaturisierte Computer-

Kommunikationssysteme, die auf dünnst

from the latest court n

sitions, after the fashi

istence which itself c

observation, if it were

couraging effect on an

being attempted here.

I will only occasion

ing from the intellectu

view BB as a sign of c

symptom, although th

is seductive, it seems

opposition to its inte

ations or interests

results for the question

an artistic sense.

Yet what is BB an am

for? The first answer re

success proved them r

life — that actually did

joys of the candidates

positions on such

*der Nichtsch

Kultur, in I

*Big B Bedingungen

PP. 35-53 [*B

Interdiskurs

an understanding BB

ion of the termi

gram.

--- 126 --- C.L. Moore & Henry Kuttner ---

10

einmal ung

etwas hera

Klumpen l

Sie hiel

kniete, in d

tenlang wa

Er war blas

mit gesper

schimmer

Glanz. Jir

dämmerun

wenn das

Da gingen die Augen mir über

Im Traum, wo sie auftauchen, geben die alten Orte der Kindheit sich zu erkennen. Nicht daß sie hier ein neues Gesicht zeigten: alles ist wie ehedem und an seinem Platz. Nichts hat sich verändert. Aber dennoch sind sie ganz anders als damals. Wie mit dem entbundenen Tagesbewußtsein der Weg für Tieferes freigelegt wird, erscheint hinter der abgefallenen Haut der toten Erinnerung an jene Orte etwas, das sie vereint und zugleich ihr je Besonderes erschließt. Im Traum ist die Erinnerung am dichtesten: alles, was einen Ort ein-
~~~~ für die Empfindung bestimmte, gerinnt in seinem Bild, und
wiederum ist nichts als das nie verhallende Echo der eigenen
~~, das dort sich für immer gefangen hat. Das Traumbild des
~ nicht Hintergrund des Geschehens, sondern hebt es ganz
~~ auf. Wie im Märchen öffnen im Traum alle Türen sich von
~ Der endlose Faden der Traumhandlung verliert sich im dicht-
~~en Bild des Orts, darin sich mehr als eine konkrete Welt
~~art: schon das, was über sie hinausreicht und ins Vorzeitige
~~ Was die Dinge einmal geprägt und als Bildnis, als Kontur sie
~~m voneinander abgegrenzt hatte, verwischt. Der Ort und
~~ alle Dinge, aus denen er gebildet ist, nehmen sich in sich zu-
~~nd verschließen sich vorm Blick. Was sie von sich zu erken-
~~ben, ist nicht mehr als das Schiffswrack am Grund des
~~s vom Leben und Sterben an Bord noch verrät: der Muschel-
~~hs der Masten, das Wiegen der in den zerborstenen Planken
~~nden Gewächse und das Schattenspiel der Fische künden
~~nglicher von Stolz und Tragik der Seefahrt als jegliche muse-
~~nservierung. Und wie ein zufällig noch erhaltenes Gerät
~~nstrument, von der maritimen Patina nur notdürftig befreit,
~~ben Licht des Wassers aufleuchtet und dem Taucher
~~tastrophe mit einem Schlag vor Augen führt, so gerinnt im
~~, wo er unvermutet darauf stößt, dem Träumer das ganze
~~üttete Gebäude eines Vergessenen aus dem plötzlichen Auf-
~~en seines winzigsten Details, das jenen einen Punkt markiert,

# against* within

**...EQUENCES OF MODERNISM AND
...E OF CRITIQUE, CRITICISM
...ALITY IN EUROPE—EXEMPLARILY
...N THREE SELECTED CITIES.**

...ying the 'againstwithin' project. This project has been funded
...ulture 2000 Programme of the European Union and is a joint
...erie für Zeitgenössische Kunst Leipzig, the Department of Art
...arkyně University in Ústí nad Labem and the Forum Stadtpark
...on with the Van Abbe Museum in Eindhoven, the Institute for
...naújváros and Galerija Škuc in Ljubljana.

...ainstwithin], was used in 1994/95 by Ulrich Dörrie und Bettina Sefkow for a
...'Produktion und Strategie in Kunstprojekten seit 1969' [Production and
...1969] and later taken over for the extended publication (with Hans-Christian
...ook published in 1998, the subheading 'Texte, Gespräche und Dokumente
...69' [Texts, Conversations and Documents on Self-organisation since 1969]

But after two years I had a proper burn-out. I just e...
on, and I thought as well: Something's just not righ...
Well, and then I heard of the Contingent and thought...
Enjoy!

Fortunous millenium!
Epidemics still rampant
Floods still claim life and land
Hunger still stalks its victims
Yet you are set free
From false hope you are set free.

Fortunous nations!
Prostrate with pain for the dead of past quarrel...
Tormented by shame for the crimes once committed...
Let down by the dream of victorious virtue.
Still you do not despair but rather resolve
To take action with prudence and care.

ei Jahren hatte ich
mehr und hab auch
Na ja, und dann hab
ses!

Glückliches Jahrtausend!
Nicht gebannt ist die Seuche
Nicht gebändigt die Flut
Nicht vertrieben der Hunger
Doch bist du befreit:
Von falscher Hoffnung befreit.

Glückliche Völker!
Gebeugt von dem Schmerz um die Toten der Kriege
Gequält von der Schande vergangener Verbrechen
Enttäuscht von dem Traum eines besseren Menschen
Seid ihr doch nicht verzweifelt, sondern bereit.
Zu besonnenem Handeln bereit.

```
SSSSSSSS · · · · TTTTTTTTTTTT · · ·OOOOOOOO · · · PPPPPPPPPP · · · · !!!!
SSSSSSSS · · · · TTTTTTTTTTTT · · ·OOOOOOOO · · · PPPPPPPPPP · · · · !!!!
SS · · · SSSS · · · TTTT · · · OOOO · · · OOOO · · PPPP · · · PPPP · · !!!!
SS · · · SSSS · · · TTTT · · · OOOO · · · OOOO · · PPPP · · · PPPP · · !!!!
SS · · · · · · · · · · TTTT · · · OOOO · · · OOOO · · PPPPPPPPPP · · !!!!
SSSSSSSS · · · · TTTT · · · OOOO · · · OOOO · · PPPPPPPPPP · · !!!!
· · · · · SSSS · · · TTTT · · · OOOO · · · OOOO · · PPPP · · · · · · · · !!!!
SS · · · SSSS · · · TTTT · · · OOOO · · · OOOO · · PPPP
SS · · · SSSS · · · TTTT · · · OOOO · · · OOOO · · PPPP
SSSSSSSS · · · · TTTT · · ·OOOOOOOO · · · PPPP · · · · · · · · !!!!
SSSSSSSS · · · · TTTT · · ·OOOOOOOO · · · PPPP · · · · · · · · !!!!

· · · · · · DDDDDDDDD · · · IIIIIIIIIII · NNNN · · · · NNNN · · · GGGGGGG
· · · · · · DDDDDDDDD · · · IIIIIIIIIIII · NNNN · · · · NNNN · · · GGGGGGG
AA · · DDDD · · · DDDD · · · IIII · · · · NNNN · · · NNNN · GGGG · · · (
AA · · DDDD · · · DDDD · · · IIII · · · · NNNN · · · NNNN · GGGG · · · (
AA · · DDDD · · · DDDD · · · IIII · · · · NNNNNN · NNNN · GGGG · · · (
AA · · DDDD · · · DDDD · · · IIII · · · · NNNNNN · NNNN · GGGG · · · GG(
AA · · DDDD · · · DDDD · · · IIII · · · · NNNN · NNNNNN · GGGG · · · GG(
AA · · DDDD · · · DDDD · · · IIII · · · · NNNN · · · NNNN · GGGG · · · (
AA · · DDDD · · · DDDD · · · IIII · · · · NNNN · · · NNNN · GGGG · · · (
AA · · DDDDDDDDD · · · IIIIIIIIIII · NNNN
AA · · DDDDDDDDD · · · IIIIIIIIIII · NNNN
```

ETIMOLOGIA

dal latino volgare *socculus*, di-
minutivo di *soccus* (=piccolo
calzare forse di origine greca
a affine gundi al greco *sýkches*,
calzari originari della Frigia
secondo Esichio).

lo zoccolo
gli **zoccoli**
*m /pl* 1: calzatura con su...
legno e tomaia di vario...
riale. 2: pietra quadrata...
ve posano colonne, piec...
li, statue, urne (ARCH). [ca...
3: fascia inferiore nell'im...
delle stanze. 4: unghia d...
zo dito degli equidi (ZOO...
duro, base di un partito e...
mantiene fedele ai princ...
base del partito stesso. 6...
sona villana (*fig*).

lo **scalpiccio**
*m /sg* rumore di passi.

la setola
le **setole**
*f /pl* pelo della schiena e...
coda dei cavalli, dei mai...
cetera.

```
II · · · · SSSSSSSS
II · · · · SSSSSSSS
· · · SSSS · · · SSSS
· · · SSSS · · · SSSS
· · · · · SSSS
· · · · SSSSSSSS
```

# MIN BYUNGGEOL

## 1
## 8

저에게 영감을 주는 것은 청계천 뒷골목입니다. 너무나도 열악하고
허술한 듯 보이지만 끊임없이 무엇인가를 만들어 내는 곳이기 때문이죠. /
최근에 관심 있는 작업의 키워드는 도구입니다. 제가 하는 작업의 결과적
형식을 완성된 작품으로서의 가치보다는, 자신이나 그것을 사용하는 다른
사람들이 도구로 삼아 다양한 변용과 활용이 이루어지는 것을 기대하는
편입니다.

## 민
## 병
## 걸

나에게 영감을 주는 이미지 '청계천 뒷골목'

홍익대학교 시각디자인과를 졸업한 뒤 안그라픽스, 무사시노 미술대학 대학원, 눈디자인, 디자이너
그룹 '진달래'에서 공부하고 활동했다. 현재 서울여자대학교 시각디자인과 교수로 재직 중이다.
서체, 모듈 등 그래픽디자인 도구를 만드는 데 관심 있으며, 인쇄된 지면을 벗어나기 위해 안간힘을
쓰는 중이다.

우선 제 작업의 스타일이나 지향하는 바가 만들어지기 시작했던 것은 대학원 시절, 일본에서 논문을 쓰던 때입니다. 당시 논문을 쓰면서 논리적인 조형에 대한 여러 가지 사례들을 관찰할 수 있었습니다. 그때의 작업들을 보여드리면서 그동안 저의 작업이 어떤 생각으로 이루어져 왔는지 말씀드리겠습니다.

01 『개방형 디자인과 최적 설계를
위한 수리적 논리의 응용』논문
최종 발표를 위한 프레젠테이션

01 일본에서 논문으로 전시를 한 뒤, 전시장에서 논문 최종 프레젠테이션을 하기 위해
만들었던 자료입니다. 약 20X20cm 정도 되는 판넬을 가로세로 10개씩 배치하고
그 안에 논문의 내용을 적어서 벽에 붙여놓고 그것을 배경으로 논문 발표를
진행했습니다. 한글로 바꾸진 못해서, 일본어로 된 것 그대로 보여드리겠습니다.
한글로는 조금 어색한 제목이지만『개방형 디자인과 최적 설계를 위한 수리적
논리의 응용』입니다. 수학적인 원리가 그래픽디자인에 어떻게 활용되고 있는지,
또 어떤 예가 있는지 관찰했습니다. 최근 디지털 매체들의 특징들이나 픽셀의
개념 등을 다루기도 했고요. 논리적 형태 구성 방법이 규격화와 표준화가
가능하도록 토대를 만들어준다거나 과학적인 사고 능력을 육성한다는 내용으로
여러 가지 수학적 사고의 유용한 점들을 우선적으로 다루었습니다. 예를 들어
설명드리겠습니다.
왼쪽의 그림은 일반적으로 사용하는 그리드 모델인데 지면을 몇 개의 칼럼으로
나누면서 생겨나는 경우의 수들, 그것들이 디자인에서 어떻게 활용되는지
보여주는 예들입니다. 그리드에서 경우의 수를 사용하는 것 또는 주역과 같이
음과 양이라는 두 개념만으로 계속 반복시키면서 여러 가지 개념으로 확산시키는
과정에 대한 것들을 다루었습니다.

02 텍스트를 하나하나 설명하기보다는 그림 중심으로 개략적으로
말씀드리겠습니다. 우리가 형태를 그린다는 것, 형태를 변형시킨다라는
것이 원초적인 표현까지 거슬러 올라간다면 수학적으로 정의할 수 없는
행위들이겠지만, 어느 정도 구체적으로 분석 가능한 형태가 되어, 화면에 보이는
것처럼 형태를 회전시킨다거나 이동시킨다거나 거울에 비추어 본다거나 하는
것들은 모두 수학적으로 정의가 가능한 조형 행위라고 할 수 있겠죠.

03 제가 중고등학교를 다닐 때는 기술시간이 있었어요. 제도법도 배우고, 도형을
정확하게 그리려면 어떤 기하학적인 원리를 이용해서 그리는지 배웠죠. 이제
프로그래밍 등 수학적인 논리를 통해서 훨씬 분명하고 정확한 방법으로 그림을
그리는 데 이용하고 있습니다. 다시 말해 디자인 과정 안에 컴퓨터와 프로그램이
툴로 사용되면서 더 분명하게 느낄 수 있게 된 거죠.

04 최적 설계라는 것은, 디자인을 장식적으로만 보는 것이 아니라 디자인 행위에서
만들어진 형태들이 아주 기능적으로 쓰이도록 해 주는 것이라고 볼 수 있습니다.
무엇인가 조형적 결정체가 만들어지면 그것을 반복시키거나 이동시키거나
05 하면서 활용되는 것이 수학적인 이성이라고 할 수 있겠죠. 이 그림은 우리가
자주 사용하는 소프트웨어인 일러스트레이터의 도구 판넬인데, 이것들은 모두
수학적인 개념으로 정의된 도구라는 것입니다. 이동, 반전을 시키거나 일정한
수치로도 조정이 가능하죠. 그런 것들이 이제는 아주 익숙한 도구로 사용되고

02

03

04

05

06

07

08

09

**ⓘ 난수**
무질서하게 흩어져 있는 집합
속에서 여러 가지 샘플을
수집하고자 할 때 어떤 확률을
가지고, 한쪽으로 치우침 없이
샘플을 수집할 수 있도록 배열된
수의 집합을 말한다. 난수대로
샘플링을 하면 그 샘플에서 얻어진
결과는 그 샘플이 속하고 있는
집단 전체를 조사하여 얻은 결과와
일치한다.

**ⓘ 칼 게르스트너**
폰트를 이용한 타이포그래피를
통해 자신만의 합리적이고
조직적인 그래픽디자인을
추구했다. 예술과 과학을
접목하는 시도의 일환으로 디자인
프로그램을 만들었으며, 어떠한
규칙에 의해 조합된 그리드는
수많은 경우의 수를 생각하는
것으로, 이런 점들을 토대로
감각이 아닌 체계적 실험 시도인
『디자인 프로그래밍』을 저술했다.

있습니다.

06 이런 논리적 형태의 유용성 중에 하나가 형태의 잠재력이라고 보았으며 그런 내용들도 다루고 있어요. 제일 윗줄에 있는 것들은 정다각형들을 그려놓은 것인데 여기 있는 정다각형은 외각선만 의미가 있는 것이 아니라 그 아래 다시 그려진 대각선들, 대각선들이 다시 구성하는 또 다른 형태들, 이런 모든 형태들이 제일 위에 있는 정다각형 안에 모두 잠재되어 있다는 것입니다. 우선 어떤 형태가 논리적인 관점에서 선택되어 사용된다면, 필요에 의해 얼마든지 그 안에서 또 다른 형태를 끌어낼 수 있으며 이 형태는 처음 선택된 형태 안에 내재된 것이라고 볼 수 있죠.

07 이것은 볼프강 슈미트라는 디자이너가, 자신이 형태를 만들고 운용하는 데 있어서 완벽하게 그리드 개념을 이용하여 다루고 있는 예를 보여줍니다. 일종의 픽토그램 같은 심벌들을 만들기 위해 그리드를 설정하고 그 그리드만을 활용해서 형태들을 만들었습니다. 그리고 그 때문에 이 형태들이 통일성을 유지하게 된다는 것을 보여주고 있습니다. 그 아래는 같은 그리드 시스템을 활용해서 형태들을 애니메이션으로 만들어본 것으로, 눈을 깜빡이는 것도 계산된 그리드에 의해서 철저히 통제되는 것을 볼 수 있습니다.

08 이 그림은 수학적으로 다룬다는 것을 잘 보여주고 있습니다. 자전거 이미지를 반전시키거나 수평이동하는 개념을 그린 예이지만 장식에 쓰이는 대부분의 문양들은 이 범주 안에서 생겨나는 것이겠죠. 그리고 전형적이지 않은 방법으로 사용되는 수학적인 도구에 무엇이 있을까 생각해보니 난수°라는 것도

09 떠올랐습니다. 난수를 이용해 매우 자유분방한 형태들을 만드는 것도 수열을 가지고 일정한 비례를 만들어내는 것과 마찬가지로 아주 논리적인 조형이라고 생각합니다. 물론 등차수열, 등비수열 같은 개념들이 어떤 형태들로 변환되는 과정들은 매우 전형적인 형태 생성 방법이겠지요.

10 '수의 규격화'도 생각해볼 수 있습니다. 이 그림은 칼 게르스트너<sup>Karl Gerstner</sup>°라는 디자이너가 잡지 창간 과정에서 만든 그리드입니다. 이 지면을 60개의 칸으로 나누고 있는데, 동양의 12지에서 사용되는 60진법을 활용했다고 볼 수 있죠. 60이라는 숫자가 규격화에 아주 유리한 숫자이기 때문에 절반으로도 나누고 다시 3으로도 나누고 4로도 5로도 나누어지는, 다시 말해 어떤 형태나 비례를 다루겠다고 마음먹으면 언제든지 그것을 머릿속에서도 개념적으로 구성해 볼 수 있는 그리드를 만든 거죠. 모든 분할이 가능한 개념이기 때문에 한편으로는 너무 유연한 그리드라고도 할 수 있습니다.

11 또 다른 예로 일본 전통 건축의 예도 있지요. 다들 다다미에 대해서는 잘 아실 거예요. 일본 주택의 방은 바닥에 까는 다다미를 단위로 크기가 정해지는데, 이

10

11

12

13

14

15

다다미는 1:2의 비례를 가지고 있습니다. 이 1:2의 비례에는 1:1의 비례가 숨겨져 있으며 다시 그 안에서 이런저런 형태들을 유추할 수 있습니다. 이 형태들이 전통 일본 주택의 모든 것을 결정한다는 거죠. 곧 이 유닛이 결정체가 되어 일본 전통 건축을 구성한다고 할 수 있습니다.

이것은 일본의 편집 디자인에서 사용하는 견고한 그리드 체계에 대해 논문의 레이아웃을 이용해 보여주기 위해 만든 것입니다. 일본어는 띄어쓰기를 하지 않으며 모든 글자가 전각이라는 정사각형 틀 안에 들어가 있습니다. 정사각형 안에 들어가기 때문에 글자 수를 정확히 알 수 있는 상황이면, 조판을 담당하는 디자이너들은 이 원고가 몇 페이지를 채울 수 있는지, 몇 단에 몇 줄의 길이가 되는지까지 정확히 계산해서 페이지와 단을 정해 디자인을 하더군요. 그 규칙을 그대로 따르기 위한 그리드를 구성해 본 것입니다. 이 그리드가 글자 본문이나 제목의 크기와 어떤 관계가 있는지를 설명한 페이지입니다.

아시겠지만, 한글은 입안의 발음 구조를 상형하거나 천지인의 개념을 조합한다거나 하는 여러 가지 제자 원리가 아주 분명하게 드러나 있는 글자입니다. 제작 매뉴얼이 있는 유일한 글자죠. 한글 안에 잠재된 또 다른 조형적 규칙이 있다는 것을 말하고 싶습니다.

일본인 선생님들이 한글에 대해 잘 모르기 때문에 한글의 구조에 대해 설명하는 부분도 포함되어 있습니다. 한글의 제자 원리를 형태적으로만 살펴본다면 마치 디지털 디바이스의 온·오프를 상징하는 듯한 선과 원으로 나뉘고 이 두 가지 형태를 반복시켜가면서 다양한 형태들을 만들어 낼 수 있습니다. 모음의 구조도 마찬가지로 원과 선이 가로세로를 번갈아 반복되면서 정확히 계산된 구조를 만들어 내는 것이죠. 이런 구조를 수학적인 조형 원리의 예로 소개한 것입니다. 세종이 한글을 만들 때는 28자 정도의 글자로 충분했겠죠. 지금은 오히려 사라진 글자들도 있습니다. 소리값이 조금 다른 글자가 몇 개 사라지기도 했는데 오히려 지금은 외래어도 많아지면서 다양한 소리를 표현할 글자가 더 필요한 상황입니다. 창제 규칙에서부터 한글 안에는 회전이나 가획 같은 수학적인 조형 논리들이 충분히 사용되고 있었기 때문에, 이것을 잘 활용하면 한글이 표현할 수 있는 소리는 훨씬 더 늘어날 수도 있지 않을까 하는 생각을 표현한 내용입니다.

실제로 영문에서의 여러 가지 발음의 미묘한 차이를 한글로는 정확히 표현할 수 없는 발음들이 있는데, 이런 소리들도 이미 한글에서 사용하고 있는 회전이나 가획 같은 조형 논리로 보완 가능하다고 생각해 본 것입니다. 이건 언어학적으로 치밀하게 연구한 것은 아니지만, 한글이 가지고 있는 제자 원리를 조금 더 적극적으로 적용하면 이런 확장도 가능하지 않을까 하는 제안이었습니다.

기본적으로 모음도 단모음이 조합되어 복모음이 만들어지고 다시 재조합되어서

다시 모음을 만들어 냅니다. 이미 한글 안에 'ㄷ'과 'ㅌ'이 보여주는 것처럼 획이 두 개의 획과 세 개의 획은 서로 충분히 변별 가능하다고 본다면, 모음도 획을 하나 더 추가할 수 있지 않을까 생각했습니다. 어떤 소리를 담아야 하는지는 잘 모르지만 이렇게 획을 하나 더하는 것으로 파생되는 모음의 수는 기하급수적으로 늘어납니다.

**17** 앞에서 보았던 자음의 확산, 모음의 확산은 잠재성을 중심으로 한 가정이긴 하지만, 현재 우리가 쓸 수 있는 11,172자의 한글을 훨씬 더 확대시킬 수도 있다고 봤습니다. 복잡한 숫자로 계산되어 있긴 하지만, 획 하나를 확장하거나 회전이나 반전을 활용한 글자를 몇 자 추가하면 그 조합의 결과로 12만 5천 자가 만들어지는 거죠. 그러니까 12만 5천 글자는 개념적으로만 생각하면, 우리가 만들어 내는 소리들, 예를 들어 테이블 두드리는 소리를 '똑똑'이라고 이야기하지만 모두 다를 수밖에 없는 소리들이죠. 좀 더 실제에 가까운 소리를 표현할 수 있는 가능성을 가진 글자라는 점을 보여준다고 생각했습니다.

**18** 그 외에도 '유니버스'라는 영문 서체는 1950년대로서는 매우 갑작스럽게도 스물한 개의 서체로 구성된 패밀리가 만들어졌습니다. '유니버스' 또한 글자를 디자인하는 과정을 매우 논리적으로 만들었기 때문에 가능했다고 보고 그것을 분석했습니다. 조형적인 결정結晶체를 모듈로서 디자인한 후, 이 모듈을 논리적으로

**19** 확장시켜가면 그에 연동해서 글자꼴이 확산되는 구조를 설명했습니다. 그 형태 변화의 향상을 분석해 본 것입니다. 실제로 프루티거가 이렇게 계산해 가면서 만들었다는 것이 아니라, 결과를 구조적으로 분석해 보면 이런 관계가 유지되고 있다는 것이지요.

**20** 이런 구조로 인해 패밀리의 구성이 다양해질 수 있었고, 그 다양함 때문에 더욱 밀도 있게 사용될 수 있었습니다. 이러한 굵기의 변화라든가 너비의 변화는 일정한 변화의 패턴을 가지고 있습니다. 일부러 그 관계를 수식화하고, 세밀하게 구분될 필요가 있는 부분에 좀 더 많은 서체가 구성될 수 있도록, 형태 변화를 나타내는 그래프의 기울기를 변형시키기도 했습니다. 의도에 따라서는 특정한 굵기를 전후해서 훨씬 더 다양한 서체들이 만들어질 수도 있다는 것이죠. 실제로 유니버스는 1990년대 말에 59개의 서체로 구성된 확장 패밀리를 선보이기도 했습니다.

**21** 이러한 논리를 체계화한 서체 포맷으로 멀티마스터 서체라는 것이 등장했었는데, 그 변화의 폭이 너무 다양하기 때문에 오히려 디자이너들이 별로 사용하지는 않았습니다. 글자의 획과 너비를 자유롭게 조정하고 원하는 비례까지도 재구성할 수 있는 글자 포맷인 멀티마스터 포맷은 디자이너에 의해서 만들어졌다기보다 엔지니어들에 의해서 개념적으로만 접근되었던 것이라고 볼 수 있겠지요.

16

17

18

19

20

21

서체 이름에 MM이라고 붙은 것은 글자가 가진 변화 요소를 이용해 사용자가
새롭게 서체를 형성시킬 수 있는 포맷이기 때문입니다. 거칠게 그림 중심으로
설명했지만 이런 것들을 살펴볼 수 있는 기회를 계기로 이후의 제 작업들에서도 그
영향이 나타난 것 같습니다.

**22**
논문을 쓰고 나서 얼마 지나지 않아 일본의 GGG갤러리에서「한글 포스터전」이
열렸습니다. 한국의 여러 디자이너들이 참여해서 한글의 특징이나 재미있는 표현
요소 등을 주제로 여러 가지 포스터를 만들어 전시한 것인데, 도쿄와 오사카에서
열렸습니다. 그때 만들었던 포스터로,「문자진화」라는 제목을 붙였습니다.
회색으로 표현된 글자들은 실제 사용되는 글자들은 아니지만 이미 한글에 내포된
논리를 활용하면 나올 수도 있는 글자가 아닐까라고 생각한 글자들입니다.
'language', 'voice', 'sound'의 단계로 포스터가 구성되어 있는데, 글자를 조금
확산시키면 한글만이 아닌, 영어라든가 다른 언어도 근접하게 표현할 수 있고 더
나아가서는 소리의 영역도 표현하는 문자가 될 수 있겠다는 가능성을 보여 주고자
했습니다.
그 시리즈 중 닭이 들어 있는 포스터를 예로 들면, 닭이 우는 소리가 한글로
문자화되어 그냥 '꼬끼오'라고 적히기는 하지만 닭도 닭마다 음색이 있을 수 있고,
여러 가지 변화가 있을 수 있는데 그것도 표현할 수 있는 것은 아닌지……. 그런
언어나 문자를 넘어서는 어떤 소리들도 담을 수 있는 글자로서의 가능성이 있지
않을까 생각해서「문자진화」라는 타이틀을 붙였습니다.

**23**
「사운드」포스터입니다. 가야금의 소리를 표현했는데 어떤 가야금 연주를 하나
들어보고 그 연주 소리를 막연한 느낌만으로 표현해 형태를 만든 겁니다. 그러니
실제로 다른 사람들과 커뮤니케이션이 될 만한 글자 같은 것은 아닙니다. 문자는
소리와 의미에 대한 약속이 되어 있어야만 기능할 텐데 그런 약속 없이 그냥 제가
일방적으로 만들어본 형태들이죠.
이것도 마찬가지로, 이런 큰 범종을 쳤을 때 나는 복잡미묘한 소리를 이렇게
표현할 수도 있겠다. 이를테면 그 가능성에 대한 제 상상만으로 포스터를 만들었던
예입니다.

**24**
**①**
제가 좋아하는 일본 디자이너 중에 다나카 잇코田中一光라는 분이 있어요. 그분이
세상을 떠난 뒤에 일본에서 크게 회고전이 있었고, 한국에서도 몇몇 중요한 작업을
가지고 와서 전시를 한 적이 있었는데요. 그 전시를 위해 만든 포스터입니다.

**②**
다나카 잇코의 작업 중에 제가 가장 좋아하는「니혼부요日本舞踊」, 다시 말해 일본
무용을 주제로 만든 포스터가 있습니다. 미국에서 열리는 행사를 알리기 위한
포스터인데, 이것을 다시 구성해 보았습니다. 다나카 잇코가 이 포스터를 만든
방법을 볼게요. 지면을 상하 네 개로 분할하고 좌우 세 개로 분할해서 12개의

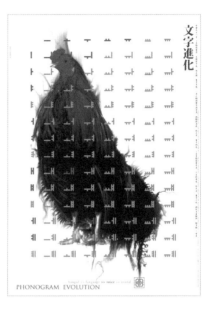

22

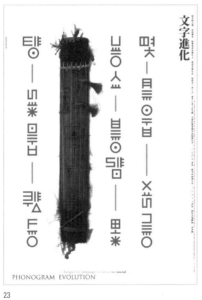

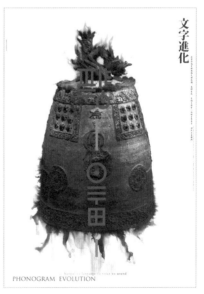

23

**22** 한글포스터전 「문자진화」(2008)

**3** 한글 포스터전 「사운드」(2008)

ⓘ 다나카 잇코
1960년 경부터 포스터, 북디자인, 기업 로고, 상품 패키지 디자인 등 다방면에서 활약했다. 5천 점이 넘는 작품을 제작했으며 일본의 독자적인 미적 감각을 현대적으로 표현하는 수완은 일본뿐만 아니라 해외에서도 높이 평가받고 있다.

ⓘ 니혼부요
가부키(歌舞技)에서 파생한 일본의 전통춤. 도형의 기하학적 구성과 일본적 색채의 표현으로 다나카 잇코의 대표작으로 꼽히는 작품이다.

ⓘ 슈빙
중국의 문화혁명을 겪고, 등소평의 개혁개방시기에 작가로 활동하기 시작했다. 1990년대를 전후로 미국으로 이주해 활동하고 있는 작가이다. 또한 자국에서 활동하던 시기와 이후 미국으로 이주해 변화를 모색해 나가는 과정에서 각기 다른 방식으로 '문자'를 이용한 일관된 작업을 펼치고 있다.

면으로 구분하고, 그 12면을 사선으로 나누거나 색을 바꾸는 정도만으로 이런 형태를 만들었습니다. 저는 그 포스터에서 눈 부분만을 형태적인 포인트로 사용하고 다른 부분을 랜덤하게 재배열하는 방법으로 포스터를 만들었습니다. 이렇게 만든 이유를 말씀드리면요. 원래 이 전시가 여러 지방 도시에서도 진행될 예정이었습니다. 어차피 장소를 옮길 때마다 포스터에 표기된 장소나 날짜 내용 등을 바꿔야 하기 때문에 그때그때 이 면들을 다시 배열하면서, 같으면서도 서로 다른 포스터를 진행해 보려고 한 것인데, 실제로는 여러 가지 사정에 의해 두 번의 전시로 그치고 말았습니다. 일종의 포스터 자동 생성 기법이라고 할까요? 같은 전시를 열 곳에서 하면서 모두 다른 포스터를 만드는 방법을 시도했던 작업입니다.

**25**

이건 슈빙<sup>Xu bing</sup> ○ 이란 중국 작가의 작업인데 저는 이 작가의 작업을 아주 좋아합니다. 지금은 중앙미술학원의 부원장이죠. 이미 잘 아시는 분들도 있겠지만, 여기에 쓰여 있는 한자 모양의 글자들은 한자가 아니라 알파벳입니다. 첫 글자가 'Art'죠. A, R, t. 그리고 f, o, R. 그다음 T, H, e. 그리고 마지막이 'people'. 결국 "Art for the people"이라는 모택동의 발언을 전시의 타이틀로 사용한 것인데, 특히 서양에선 상당히 인기 있었습니다.

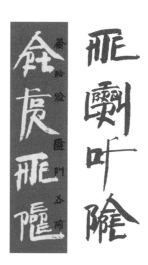

25

26

27

28

29

**26** 서예법에 대한 매뉴얼
(©Xu Bing Studio)

**27** 서예교본
(©Xu Bing Studio)

**28** 서예 워크샵
(©Xu Bing Studio)

**29** 「Art for the people」 전시
(©Xu Bing Studio)

---

**ⓘ** 메타타입
calligraphy = writing
＋drawing이라는 개인적인
생각을 서체로 표현한 것으로
원문자(元文字)라는 뜻에서 이름
붙인 것이다. 완전한 서체라고
하긴 어렵고, 형태를 이루는
부분적인 형태소를 10가지로
규정하여 0～9까지의 숫자에 각
형태를 할당하여 글자나 형태를
입력해나가는 방법이다.

'Art for the people' 옆에 있는 작은 글자들도 분명히 읽을 수 있는 알파벳 단어들이죠. 글자 하나가 알파벳 단어 하나를 구성하고 있어요. 'Chairman Mao Said Calligraphy by Xu Bing'라고 쓰여 있습니다. 이것도 같은 작업 중 하나에요. 이 전시는 직접 볼 수 있었는데, 첫 글자가 'The'. 그리고 이어지는 글자들이 'library', 'of', 'babel'. 그러니까 「바벨의 도서관」이라는 제목의 작업으로 문자를 혼동시키거나 이미지로 뒤섞어 버리는 종류의 작업이었습니다. 한자에 익숙한 동양인들에겐 그다지 놀랍지 않았을지 모르지만 서양인들은 한자에 대한 신비감 같은 걸 가지고 있기 때문에, 자신의 이름을 한자로 쓸 수 있다는 것만으로도 상당히 흥분할만 했습니다.

26 서예법이라는 걸 테마로 붓과 벼루를 사용해서 글씨를 쓰는법에 관한 매뉴얼을 만들어서 서예 워크샵을 진행하기도 했는데요. 이런 서예 교본을 만들었는데

27 알파벳을 사용하는 사람들을 위한 서예 교본이고, 내용은 모두 영문으로 쓰여진 것입니다.

28 이렇게 실제로 서예 교실을 하듯이 워크샵을 열었어요. 관객들을 모아서 자기 이름도 써보고, 주소도 써보고, 아니면 어떤 단어들을 써보게 해서 마치 서예 연습을 하는, 중국의 서예 수업을 체험하는 듯한 상황을 연출한 것입니다. 알파벳과 한자는 상반된 개념으로 서로 소리글자, 뜻글자로 대응되긴 하는데, 사실 한자도 이제는 뜻글자라고 잘라 말하기 어렵습니다. 지금은 오히려 기존의 글자에서 소리를 차용하는 형성문자 등 소리글자의 특징을 가진 글자가 70%가 넘는다고 합니다. 이렇게 글자들이 그 특징들을 서로 받아들여가면서 발달해 왔는데, 그런 글자들을 좀 더 적극적으로 뒤섞는 작업이었습니다.

29 제가 본 전시는 이렇게 컴퓨터가 놓여져 있고, 거기 앉아서 제 이름을 치면, 바로 옆에 있는 프린터에서 한자 모양이 출력됩니다. 그것을 기념으로 가져가게 했는데, 이렇게 정교하게 프로그램이 되어 있다는 것에 상당히 놀랐습니다. 손으로 쓴 게 아니라 타이핑한 알파벳을 가장 자연스러운 한자의 모양이 구성되도록 만들어놓은 것이 기술적으로 정말 놀라웠습니다. 실제로 전시장에서 제 이름을 비롯해서 여러 가지 단어들을 영문으로 입력해 봤는데 다 자연스럽게 만들어지더군요. 배경에 있는 것들이 그렇게 해서 나온 결과들을 프린트해서 쭉 붙인 겁니다. 지금 기술로는 가능할 것 같지만 이건 10년도 더 지난 작업입니다. 기술적으로도 개념적으로도 상당히 좋다고 생각했어요. 또 알파벳을 사용하는 사람들은 얼마나 흥분했을까, 이런 생각이 좀 들었습니다. 내 이름의 철자를 영문으로 입력했더니, 나도 읽을 수 있는 한자가 나왔을 때의 그 느낌!

스스로 글자와 이미지를 혼란스럽게 하는 재미를 느껴보고 싶어서 시도했던

30

작업입니다. 도마뱀 그림인데 어떤 서체의 프로모션 포스터입니다. 이 도마뱀은 다 글자로 입력된 겁니다. 콘셉트를 설명하는 그림이에요. 서체라는 게 보통은 형태를 이용해 구별하지만 이건 위치만을 지시하는 서체를 만든 거에요. 1부터 다시 0까지 숫자가 픽셀의 위치를 지시하고, 스페이스는 장소 이동을 위한 키로 사용되는 아주 단순한 구조만 가진 서체입니다. 이 포스터 아래의 숫자를 입력하면, 최소한의 형태로 글자가 쓰여지거나 아니면 숫자를 점점 늘여서 아주 복잡한 글자들, 소위 비트맵 형태의 글자들이 만들어집니다. 입력하는 데 정말 시간이 오래 걸리더라고요.

이 숫자들을 새로 만든 서체로 바꾸면 도마뱀이 됩니다. 이 작업에서도 느끼시겠지만 수학적인 이성을 활용하는 것은 마치 저장하듯이 조금씩 다르게 그 변화의 폭을 늘여가는 방식으로 작업이 진행되곤 합니다. 친구들은 잔머리라고 비난하지요.

이 작업에서도 서체들을 구성하는 유닛의 크기를 조절하거나 원이나 별 모양으로 단위 형태를 바꾸는 등의 방법으로 다양한 패밀리를 구성합니다. 나아가 자간을 조정하거나 아니면 행간을 조정하는 것이 결국 도마뱀이라는 이미지를 왜곡시키는 작용인 것이죠. 여기서는 이미지를 왜곡하는 게 실제론 글자를 컨트롤하는 것과 같은 형식이 됩니다. 처음 입력된 도마뱀을 더욱 뚱뚱한 도마뱀이나 아주 날씬한 도마뱀으로 만들기도 하고, 왼쪽에 정렬하거나 오른쪽에 정렬하거나 가운데 정렬하거나 이런 것들에 따라서 이 형태들이 조금씩 왜곡이 일어나는 거죠. 왜곡은 글자와 이미지가 혼란스럽게 뒤섞여서 일어나는 것이라는 생각을 갖고 재미있게 작업했어요. 이 서체는 실용적으로 쓰일 수 있는 것은 아니어서 제 개인의 재미있는 장난감 역할 정도로 쓰이다가 말았지요.

**31** 앞의 것을 좀 더 발전시킨 작업 「10-key Digital Calligraphy」입니다. 앞에서 말씀드렸던 최적화된 형태 결정과 그 결정체를 가지고 위치만을 이용해 도마뱀이나 글자를 그리거나 쓰는 것이 가능했던 것처럼 좀 더 캘리그래피다운 표현을 해보기 위해 진행했던 작업입니다. '메타타입°'이란 이름을 붙였는데, 글자 이전의 글자라고 할까요, 글자 같지는 않은데 글자처럼 쓰이기도 하는…….

**32** 10개의 숫자에 일정한 형태들을 배정한 것입니다. 여기 'writing'과 'drawing'이라고 써 있는데, 이 숫자들의 자유로운 구성에 따라서 'ㅊ'을 그때그때 기분에 따라서 맘대로 형태를 정할 수 있다는 점에서 캘리그래피답다고 생각하고 작업을 시작했습니다.

**33** 이 책은 전시를 위해 만든 것인데, 이 안에 콘셉트를 정리해놓았기 때문에 보여드리며 설명하겠습니다. 형식은 메타타입이고, 서체 이름은

**34** '이니그마'입니다. '이니그마'는 독일군들이 쓰던 암호라고 하는데 처음에는

31

32

33

34

35

36

37

38

39

이 서체가 암호의 성격을 가질 수도 있겠다는 생각이 들어서 붙인 이름입니다.
키패드에 배정을 하면 이런 모양이 됩니다.
이 책이 일본에서 발표된 작업이어서 간단하게 일본어로도 적혀 있습니다. 늘 하던
대로 이렇게 패밀리를 만들었습니다. 아주 가는 획부터 아주 굵은 획까지. 또 획의
길이를 조정하는 것으로 패밀리를 더 구성하기도 합니다. 그래서 1부터 0까지
그대로 숫자를 중심으로 입력하면 이런 형태들이 나오게 됩니다.
이렇게 내가 어떤 형태를 구성하겠다고 생각하고 입력해가면 구체적인
형태가 나타나는 것입니다. 3, 5, 0, 4를 줄을 나눠가면서 입력하면 이런 모양이
만들어집니다. 이것은 1, 2, 1, 2 가 만들어 내는 모양.
일본어 글자를 표현하거나 한자를 내 느낌대로 표현하거나 드로잉이라는
개념들도 들어 있다라는 의미로 표현한 작업입니다.
그리고 이것은 전시와 관련된 사이트 'bccks.jp' 그다음은 '풀 초艸'자를 기분에
따라 다양한 방식으로 패밀리와 형태를 바꾸어본 것입니다. 약간 코믹한 형태가
만들어질 때도 있지요.
이것은 영문 알파벳입니다. 메타타입은 문자를 가리지 않는다는 의미도 됩니다.
가로로 입력하지만 실제 글자는 세로로 나타나기도 하는……. 이것은 '항상
상常'자를 재미있게 표현한 것입니다. 마치 전서처럼, 특히 전서는 어떤 형태들을
지향하면서 글자를 의도적으로 표현하잖아요. 마치 사람이 사람을 업은 것 같은
형태로 표현해본 것입니다.
제 이름에 쓰이는 '민閔'자입니다. 서부영화의 한 장면 같죠? 이것은 '괴로울
고苦'자인데, 솥 위에 솥뚜껑처럼 뭔가가 무겁게 짓누르고 있는 듯한 형태입니다.
뭔가 이렇게 내 기분대로 쓰는 재미를 느껴가면서 여러 페이지를 구성해 본
것입니다. 이건 작업을 하는 데 많은 도움을 줬던 테루누마라는 일본분의 이름을
쓴 것이고. 이 시기에 박지성이 한창 활약하고 있었기 때문에 써봤습니다. 그리고
같은 논리로 아날로그적인 체험이랄까 놀이 도구를 만들어보고 싶었습니다.
검은색 아크릴로 획을 만들고 나무로 핀과 판을 만들었어요. 그것을 전시에
출품했습니다. 테이블 위에 0부터 9까지의 형태들이 구성되어 있고 이걸 뽑아서
자신이 쓰고 싶은 대로 써보도록 해놓았어요. 대부분 젊은 커플이 와서 자신들의
이름 '철수♡영희' 이런 걸 쓰고, 휴대폰으로 함께 사진을 찍더군요.
수학적 이성이란 폼나는 단어를 사용하기 하지만, 글자가 원래부터 구성 논리라는
걸 가지고 있기 때문에 그것에 집착해서 계속해서 재생산하는 방법을 사용했던 것
같습니다. 그래서 지금의 슬럼프를 맞게 된 것 같기도 합니다.
어쨌든 이런 글자들의 조형 논리를 극대화시켜 만들 수 있는 것이 패밀리라고 할
수 있습니다. 이 '이니그마' 타입이 굵기에 따라서 5개의 패밀리가 구성되었다고

41

42

43

44

45

46

47

48

49

50

51

52

했는데 길이로도 3개의 종류를 나누어서 15개의 패밀리가 만들어졌습니다.
15개의 패밀리를 가지고 서체를 바꾸면 아주 얇은 글자에서 굵은 글자까지, 또는
서로 만나는 부분이 채워진 형태에서 여백이 형성되는 글자들로 다양한 표현을
가능하게 하더군요.

**53**  캘리그래피라는 작업을 위한 도구라는 것을 강조하기 위해서 글자에 대한 일종의
경구 같은 것들을 의도적으로 많이 작업했어요. 이건 서예에서 많이 쓰이는
말이라고 하는데, '가로획은 물고기 비늘 같아야 하며, 세로획은 말의 재갈 같아야
한다.'예요. 이런 서예의 규칙 같은 것들이 있는데 이런 것들을 쓰는 재미가 상당히
있었던 것 같아요. 쓸 때마다 그때 그때 기분을 반영해서 이렇게 저렇게 자유롭게
쓸 수 있었으니까요.

**54**  서예는 성현의 유명한 경전의 일부, 또는 사자성어 같은 것들을 쓰거나

**53**  「10 key digital
calligraphy」(2003)

① 주련柱聯○으로 건물에 붙이거나 하는 형식을 가지고 있는데, 이런 경향들이
캘리그래피에 배어 있는 정서라고 생각해서 일부러 같은 방식의 작업으로 풀어본
것이죠. 이 '뜻 같지 않은 일이 늘 열에 여덟 아홉이다.'는 제가 아주 좋아하는
말이에요. 제가 하는 일이 대부분 잘 안 풀리는데, 그때마다 원래 이런 거라고
생각합니다. 특히 요즘……

**55** 일본의 디자이너들과 한국의 디자이너들이 일종의 교류전을 진행했는데, 그때
출품했던 작업입니다. 「서울-도쿄 24시」란 전시 제목으로 교류의 성격이 강조된
전시를 여러 번 진행했습니다. 이것은 한국의 추사 김정희 시의 한 구절입니다.
추사의 한시와 일본의 마츠오 바쇼松尾芭蕉라는 시인의 하이쿠를 대비시켜서
만든 거예요. 배경 그림의 하나는 제가 서울에서 찍고, 다른 하나는 일본에 있는
친구에게 부탁해 우에노에 핀 벚꽃을 찍어서 팩스로 받아 사용했습니다.

**56** 그 뒤로도 의도적으로 이 글자들을 가지고 서예를 한다는 기분을 강조하니,
자연스럽게 이런 작업들이 만들어지더군요. 이건 정약용이 지은 시입니다. 원래는
한시인데 한글도 함께 적은 것입니다. 이 시의 내용은 '흰 종이 펴고 술 취해 시를
못 짓더니, 풀 나무 잔뜩 흐려 빗방울이 후두둑. 서까래 같은 붓을 꽉 잡고 일어나
멋대로 휘두르니 먹물이 뚝뚝. 또한 통쾌하지 아니한가' 이런 내용입니다. 그것을

54 「10 key digital calligraphy」,
'이런 사람 하나쯤 없을 수 없다',
(2004) /「10 key digital
calligraphy」, '뜻 같지 않은 일이
열에 아홉이다'(2005)

55 「10 key digital calligraphy」,
'완당의 시'(2005)

56 「10 key digital
calligraphy」, '마츠오 바쇼의
하이쿠'(2005)

---

**ⓘ 주련**

기둥(柱) 마다에 시구를 연하여
걸었다는 뜻에서 주련이라 부른다.
좋은 글귀나 남에게 자랑할 내용을
붓글씨로 써서 붙이거나 그 내용을
얇은 판자에 새겨 걸기도 한다.
주로 살림집 안채나 사랑채, 경치
좋은 곳에 세운 누각이나 불가의
법당 등에 건다.

55

56

병풍으로 만들어 보기도 하는 등 여러 가지 방법으로 서예의 정서들을 흉내 내본 작업들이었습니다.

**57** 언젠가는 이렇게 판화로도 작업했습니다. 아날로그적인 표현 같은 게 재미있을 것 같아서 해 본 작업입니다. 하여튼 이 글자를 가지고 한동안 이런저런 재미를 느껴가면서 작업을 했습니다.

**58** 그런가 하면 이런 귀여운 작업도 있었습니다. 63빌딩에서「키티전」을 했는데, 여러 작가들이 키티를 소재로 뭔가를 표현해야 했습니다. 기존의 이니그마 아날로그에 키티 모양만 추가시켜서 사람들이 벽에 끼우면서 즐길 수 있도록 했습니다.

**57** 「10 key digital calligraphy」, '정약용의 한시'(2007)

**58** 「키티전」(2003)

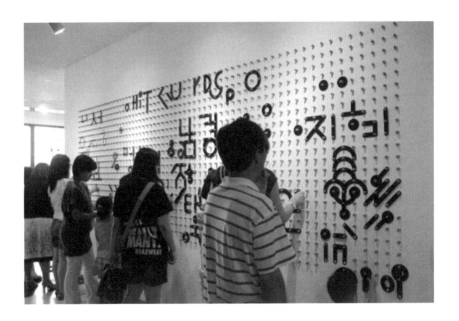

이제 '진달래°'라는 디자이너 그룹에서 한 작업들을 말씀드리겠습니다. 열댓 명 가까운 디자이너들이 멤버로 있는데, 전시를 통해서 활동하다가 어느 시점에서, 전시보다는 재미있는 기획을 해서 책을 만들기로 했습니다. 각 호마다 편집장이 있는데, 첫 번째는 제가 했고 그다음에 김경선 선생님, 이렇게 돌아가면서 했습니다.『진달래 도큐먼트』라는 책은 각자의 페이지를 인쇄까지 모두 알아서 진행하고 모아서 묶어낸 형식이었습니다.

이게 그 첫 번째 작업입니다.

「멀티플라이」라고 타이틀이 붙어 있고, DNAx DNAxDNA……. 이렇게 제목이 붙어 있어요. 얼굴의 형태에서 눈, 코, 입들을 몇 가지 재미있는 형태들로 나누어서, 서체로 만들었습니다. 그 순열, 조합에 의해 다양한 얼굴을 자동으로 만들어 내는 거죠. 이것은 그걸 토대로 실제 얼굴을 만든 거예요. 주변의 여러 사람들의 얼굴에서 부분부분 떼어다가 조합된 구성 파일에 넣고 돌려서 625개의 얼굴이 쉽게 만들어졌습니다.

두 번째는 김경선 선생님의 기획으로 작업에 참여하는 사람들이 함께 금강산에 갔어요. 저는 금강산에 가서 느꼈던 것을 「mixed area」란 제목으로 구성했습니다. 휴전선을 넘어 북한에 들어갔던 것은 분명한데, 숙소가 있는 온정각이라는 곳에 갔더니 우리나라 젊은 그룹들의 노래가 흘러나오고 있었습니다. 텔레비전도 남쪽 방송이 나오고……. 그렇지만 일하는 사람들은 북쪽 사람들이거나 연변에서 온 조선족이고 적은 수의 현대 직원들이 있는 정도였습니다.

이제는 관계가 다시 악화되어서 가고 싶어도 갈 수 없지만, 당시에도 아주 복잡한 공간이었어요. 뭔가 말도 함부로 할 수 없고, 북쪽 사람들을 자극하는 말을 하지 않도록 미리 주의도 받고요. 북한 주민들은 모두 김일성 배지를 달고 있기 때문에 뚜렷하게 구분이 가능했는데, 남쪽도 북쪽도 아니고 그렇다고 북쪽이 아닌 것도 아니고 하여튼 아주 묘한 공간이었어요.

그래서 저는 그 느낌으로 잠시 전에 보았던 스트라이프로 만들어졌던 서체를 가지고 작업했습니다. 보통 북쪽을 표현할 때 빨간색을 상징으로 활용하고, 남쪽은 파란색으로 표현하죠. 그래서 이 두 색깔을 대비, 혼합시키면서 그 느낌을 시각적으로 표현하려 했습니다. 캡션을 조금씩 넣어서 분명하게 상황을 설명하려 했습니다.

예를 들면 이 페이지는, 북한은 '주체'라는 연호를 쓰고 있어서 2005년 9월 2일 8시에 여권을 보여주고, 주체의 공간으로 들어가게 되는 것입니다. 앞서 'mixed area'라고 했는데, 이게 공간적인 상황일 뿐만이 아니고, 양쪽에서 사용하는 구호 등이 뭔가 다른 듯 닮아 있더군요. 그리고 그것을 뒤섞어도 뭔가 말이 되는 거죠. 금강산에서 호텔에 들어가는 입구에 이렇게 크게 쓰여져 있습니다. '우리 식대로

59 『진달래 도큐먼트01』, 진달래
(2005)

ⓘ 진달래
1994년 처음 결성된 '시각문화
실험집단'으로, 새로운 시대의
부름에 답하고 스스로의 요구에
충실한 시각예술을 세상에
보이고자 하는 바람에서
결성되었다.

우리식대로하면 된다살아나가자

**60**　「Mixed area」, '진달래'
디자이너 그룹전(2003)

살아나가자.' 아마 북한 전 지역에 많이 적혀 있을 텐데……. 우리나라에서는 '하면
된다'라는 아주 대단한 구호가 여기저기 적혀 있었죠. 지금은 많이 사라졌지만,
북한과 마찬가지로 '하면 된다!'라고 큰 돌에 새겨서 시골 마을 입구나 학교 교정,
군부대 같은 곳에 많이 있었습니다. 이런 말들을 섞어도 다시 말이 되더군요.
'우리 식대로 하면 된다. 살아나가자.' 뭔가 아주 묘하게 뒤섞여도 이해 가능한
정도의 문장이 되었습니다. 여러 자료를 찾아보고, 우선 국가의 가사를 이렇게
뒤섞어 봤습니다. 자세히 읽어보면, 말이 안 되는 부분도 많지만, 별 생각 없이 부분
부분 읽으면 마치 한 문장처럼 자연스레 읽히는 경우가 상당히 많습니다. 결국 두
체제가 비슷한 톤으로 비슷한 메시지를 담고 있고……. 결국 사고 체계 자체가
아주 비슷하다는 거죠.

우리가 사용하는 군가와 북한의 혁명가라고 하는 적기가를 서로 한 문장처럼
교차시켜 놓은 것입니다. 두 노래 모두 굉장히 전투적인 톤으로 이루어져
있는데, 이것들을 교차시킨 가사를 쭉 읽어보면 마치 서로 연결되어 있는
것처럼 자연스러운 부분이 많습니다. 여기에는 적기가가 '임하'가 작사했다고
쓰여 있는데, 실제로 적기가는 독일에서 만들어졌습니다. 우리 노래 중에
'소나무야, 소나무야…….' 하는 「소나무」라는 노래가 그 적기가와 같은 노래라고
하더라고요. 이 원곡의 노래가 사회주의 혁명가나 노동가요 등으로 불리면서 점차
행진곡풍으로 바뀌어 북쪽에서는 적기가가 되고, 남쪽에서는 소나무 노래가 된
거예요. 똑같은 노래를 전혀 다른 방식으로 쓰고 있는 거죠. 이 적기가의 가사가
금강산 속의 큰 바위에 빨갛고 큰 글자로 새겨져 있습니다. 그 앞에서 '이건
수천 포인트는 되겠다.'라는 농담을 주고받았던 기억도 납니다. 가사가 대단히
멋있다고 생각했습니다. 가사의 강렬한 인상 때문에 적기가와 그에 대응해서
떠오르는 우리의 대표적인 군가를 뒤섞어본 거예요.

남북 관계는 이렇게 아주 정치적인 관계로 보입니다. 이 가려진 얼굴들은 다 아실
것이라고 생각되는데, 사실 여러 가지 문제가 있어 가린 거예요. 하여튼 금강산이
누군가에게는 정치적인 목적으로 활용되고 누군가는 관광으로 금강산을 방문하는
현상들이 너무 노골적으로 드러나기에 그런 것들을 표현하려 했습니다.

이것은 남북의 헌법을 표현한 것입니다. 이것 또한 부분적으로 상당히 재미있는
우연적 표현들이 나타나서 재미있게 작업했는데, 북한 헌법에는 김일성 동지라는
말이 의외로 많이 나오더군요. 헌법에 실명이 등장하는 걸 보니 확실히 우상화된
국가라는 것을 느꼈어요. 그리고 이 이름 때문에 실제로 여러 문제가 있긴
했습니다. 아무리 사회가 나아졌다고는 해도 남쪽에서 만들어진 책에, 위대한
김일성과 같은 표현이 인쇄되는 것이 어렵긴 하더군요. 일단 제본 회사에서도
이 내용을 보고 제본 자체를 거부하기도 하고……. 그전까지는 그렇게 심각하게

생각하지 않았는데, 그런 반응이 나온 뒤로는 남북 관계는 여러모로 어렵다는 걸 느꼈죠.

사실 이게 잘 팔릴 리가 없는 책이에요. 출판사에서 돕겠다는 의식을 가지고 책을 내주시는 상황인데, 이런 것으로 논란이 되면 여러 가지 피해를 줄 수 있을 것 같기도 하고……. 편집자였던 김경선 선생님과 함께 여러 가지 고민을 한 뒤에 최종적으로 이렇게 책이 나왔죠. 의도적으로 약간 부정적인 메시지의 선이랄까?

**61** 이것은「로또그램」이라는 작업입니다. 로또라는 게 사람의 욕망을 단적으로 상징하는 것이기도 하고, 그것을 이용해서 국가나 공공단체가 돈을 버는 사업이잖아요. 로또에 대한 이러한 양면성, 로또에 대한 욕망을 형태로 만들어보자는 생각에서 진행한 작업입니다. 진달래 도큐먼트 시리즈인 이 책의 콘셉트는 백 권의 책을 같은 내용이지만 실제로는 모두 다르게 만드는 것이었습니다.

첫 번째 책과 두 번째 책이 그 내용은 같으면서도 모든 구체적인 표현에서는 서로 달라야 한다는 전제로 시도된 것입니다. 그래서 저는 각 권의 책이 로또 한 장 한 장으로 구성된, 서로 다르게 표현한 이미지들을 만들어야 했고, 그러다 보니 로또를 백 장이나 사야 했습니다. 잘 모르고 있었는데, 로또는 한꺼번에 살 수 있는 매수의 제한이 있더라고요. 20장이었던가? 하여튼 그 이상은 한꺼번에 살 수가 없다고 하면서도 팔긴 팔더군요. 어쨌든 욕망이 담긴 로또 백 장을 백 권의 책을 만드는 데 사용했습니다.

로또에 적힌 숫자들은 제가 선택한 (기본적으로는 기계가 자동으로 선택한 번호지만) 번호나 위치를 관련시켜서 욕망을 드러내는 날카롭고 선명한 형태를 만드는 작업이었습니다. 앞면의 종이를 칼로 오려내서 뒤에 있는 검은 종이가 비쳐 나오도록 형태를 만들었는데, 로또는 숫자의 배열 순서가 관련이 없기 때문에 이 여섯 개의 숫자가 다 맞으면 똑같은 복권입니다. 순서는 관련이 없기 때문에 오히려 순서를 뒤섞어가면서 거기에서 나오는 배열의 경우의 수를 이용해 다양한 형태를 만드는 작업이었습니다.

실제로는 하나의 로또에서 나오는 경우의 수를 이용해 120개의 형태가 나타나는데, 책 한 권에 다 표현할 순 없어서 일부만 표현했습니다. 전시 때는 로또 한 장으로 만들어지는 120개의 형태를 모두 표현하였고, 이것이 우리 욕망의 다양한 형태가 아닐까 하는 생각을 표현한 것입니다. 그런 개념으로 제가 구입한 로또 복권에 있는 번호로 구성된 형태들이죠.

**62** 목활자라는 걸 만들어 보았습니다. '3×3 목활자전'이라는 제목의 개인전을 열었는데, '3×3'이라는 건 3×3cm의 각재를 가지고 활자를 만들었기 때문에 붙인 제목입니다. 전시 형태는 뭔가 애매하긴 하지만 나무로 만들었고, 그 입체들을

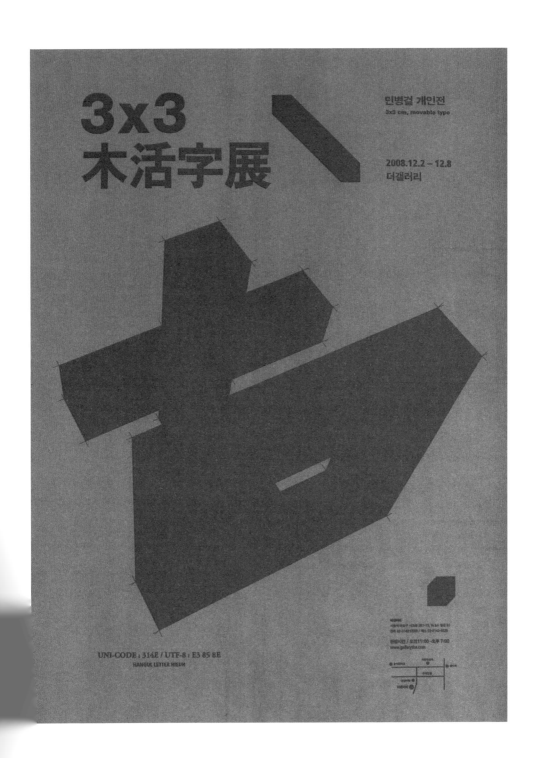

올려둔 박스의 윗면에 그 입체에서 파생할 수 있는 글자들의 유니코드 숫자들을 적어두었습니다.

전시장 모습이고요. 무엇인가 특정한 이름으로 규정하기 어려운 형태를 만들고 조명 아래에서 그것의 방향을 바꿔가면서 그림자를 만드는 것 같은 시스템이죠. 그림자로 만들어보면 여러 가지 글자 모양으로 나타나는 형태들 속에서 알파벳이나 숫자, 한글 등의 요소를 찾아내는 작업을 했습니다.

이렇게 입체 목활자를 만들고 방향에 따라서 '힘 력力'자가 되기도 하고 '아홉 구九'자가 되기도 하는 현상들을 찾아보았습니다. 이건 좀 더 복잡한 형태긴 한데, 그림자를 보면 '가운데 중中'자 같은 형태가 나타나죠. 이런 입체 형태에서 파생되는 그림자와 같은 단면을 채집해서 글자를 만들고 그 글자의 포스터를 만들어 전시했습니다.

제 작업들에 대해서는 대략 말씀드렸습니다. 처음에도 이야기했지만, 타이포그래피나 제 작업에 대해서 의미를 부여하기에는 제가 혼란을 겪고 있는 상황이라서 교육적으로 의미 있을 것 같은 내용을 말씀드리긴 어려운 것 같아요. 제 이야기는 여기까지입니다.

**62** 「3x3 목활자전」, 개인전 (2008)

# LEE CHOONGHO

## 19

제 작업의 대부분에 글자가 들어가는데 제게 타이포그래피는 적절한
단어나 문장을 선택하여 아이디어를 특정한 형태로 구체화하는 중요한
역할을 합니다. / 최근에 관심 있는 키워드는 의도된 포즈, 문장의 호흡,
목록 등입니다. / 만약 모든 여건이 완벽하게 구비된다면, 예전에 배우다
시간이 여의치 않아 그만둔 음악 공부를 더 하고 싶습니다.

## 이 충 호

나에게 영감을 주는 이미지 'Nature'

Central Saint Martins College of Art and Design에서 그래픽디자인으로 학사 학위를,
London College of Communication에서 같은 전공으로 석사학위를 받았다. 그래픽디자인
스튜디오 SW20을 운영하면서 그래픽디자인 전반에 걸친 다양한 작업을 하고 있으며 서울시립대,
가천대 등에서 학생들을 가르치고 있다.

학교는 좀 더 여유롭고 뭔가 생각할 수 있는 공간인 것 같아서 매번 올 때마다
반가운 기분이 듭니다. 특히 오늘처럼 좋은 날씨에 좋은 자리에서 만나 더욱 기쁘고
반갑습니다. 오늘 여러분들에게 보여드릴 것은, 제 작업 중에서도 타이포그래피와
관련된 작업들을 추린 것들입니다.

# traditional
# UK

## why
### uk's tradition is important?

it is the basis of what we are today forming our core values. it provides us with continuity at the same time as allowing us to move forward. each generation takes tradition from the one before it and passes on to the one that comes after.

아름다운 자연과 오랜 역사를 배경으로 만들어진 영국의 전통은 과거부터 현재까지 수 없이 많은 분야에서 서구문명을 압도하고 길어왔습니다. 이러한 전통은 역사로 사라지지 않고 현대에 살에 중요한 영향력을 행사하는 힘으로 남아있습니다.

natural environment where men have been born and have lived is the ultimate background of their tradition, and the surroundings provide the element to build a great tradition.

>uk tree ring
shows how strongly tradition is formed

| | | | |
|---|---|---|---|
| respect | democracy | knowledge | preservation |
| royalty | resources | history | identity |
| culture | custom | thought | heritage |
| values | faith | pride | quality |

great tradition comes as a result

important factors that form the traditional uk

**www.uk.or.kr**

**01** 영국대사관 의뢰로 작업한「Traditional UK」입니다. 영국 이미지 캠페인 중 하나인데요. 'Traditional UK'와 'Creative UK', 그리고 이 둘을 전체적으로 통합할 수 있는 것까지 세 가지가 하나의 작업으로 이루어져 있습니다. 영국이 전통적인 국가라는 사실은 대부분 알고 있지만 사실상 무엇이 영국을 전통적인 국가로 만들었는지 대답하기는 쉽지 않죠. 제가 처음 의뢰를 받았을 때도 마찬가지였습니다. 몇 년 동안 영국에서 공부했어도, 영국의 전통에 대해 깊게 이야기할 만큼 알고 있지는 않았어요. 영국뿐 아니라 제가 태어나고 자라온 한국의 전통에 대해서도 마찬가지일 겁니다. 어떤 것을 이야기할 때, 왜 그것이 전통적인 것인지에 대해 이야기하는 것은 쉽지 않은 일이에요.

「Traditional UK」작업을 처음 시작하면서 생각한 기본 방향은 우리가 일반적으로 접할 수 있는 이미지들을 사용하지 말고 이야기하자는 것이었어요. 영국의 전통을 이야기할 수 있는 것들은 많겠죠. 예를 들어 셰익스피어나 비틀즈라든지, 그 밖의 영국의 여러 가지 문화나 역사와 관련해 언급할 수 있는 인물이나 사물들은 많이 있습니다. 하지만 이런 것들을 보여주는 게 아니라 좀 더 근원적인 내용에 질문을 던지는 포스터를 만들기로 했죠. 그래서 영국이라는 곳에서 왜 그런 인물, 사물들이 나오게 되었는지, 배경은 무엇인지에 관해 이야기해 보자는 것이 기본 취지였습니다. 작업 진행의 첫 단계로 그런 것들을 이룰 수 있는 단어 목록을 만들어 리서치를 시작했습니다. 최종 단계에서 단어를 압축했고, 실질적으로는 훨씬 많은 단어들을 찾았어요. 협의를 거쳐 최종 단어를 선택했죠.

'Royalty', 'Democracy' 등 여러 단어들이 영국의 전통을 이루는 요소라고 이야기할 수 있는데, 이러한 요소를 이루는 것들을 효과적으로 전달할 수 있는 방법을 생각하다가 찾아낸 것이 나이테였습니다. 영국을 한 그루의 나무로 생각했을 때, 이 나무의 성장 과정을 볼 수 있는 게 나이테이기 때문에 이것을 통해 영국의 전통을 이야기하기로 했어요. 먼저 세계지도에서 작은 점인 영국을 클릭해 확대한 영국의 지도를 보여주려고 했고, 그 아래 동그란 동심원들이 나이테를 의미합니다. 나이테를 들여다보면 나무의 성장 과정을 알 수 있는 것처럼, 한 국가의 성장 과정은 전통을 이루는 과정에서 알 수 있다고 설명하고 있습니다. 또 '왜 영국의 전통이 중요한가?'라는 질문을 던져놓고, 밑에 있는 요소들이 대답할 수 있도록 만들었습니다.

앞서 봤던 전통을 이루는 요소의 단어들이 나이테의 동심원들에 하나씩 연결될 수 있도록 디자인했습니다. 그러한 요소들이 개별적으로 떨어진 것이 아니라 유기적인 연관성을 가지고 있기 때문에 각각의 요소들이 작은 원 안에 들어 있어서 영국의 전통이 이러한 요소들로써 형성되었다는 것을 보여주는 것입니다.

**2** 다음 작업은 영국 여행 사진 공모전 포스터입니다. 마찬가지로 영국대사관의

01 「Traditional UK」영국 이미지
캠페인 포스터

02 영국 여행 사진 공모전 포스터

의뢰로 제작한 포스터예요. 공모전은 영국을 여행한 사람들이 영국과 관련된
이미지를 찍어온 사진들을 가지고 이루어집니다. 일반적인 공모전처럼 너무나
쉽게 짐작할 수 있는 이미지를 가지고 디자인하는 게 아니라 다른 방식으로
공모전을 보여주자는 것이 이 작업의 기본적인 생각이었습니다. 좀 더 흥미를 끌
수 있는 포스터를 만드는 거죠. 그래서 공모전의 과정을 프로세스 맵의 형태를
띠게 했습니다.
여행에도 과정이 있듯이 공모전의 과정도 같은 맥락으로 생각해, 전 과정을 맵의
형태로 보여주되 딱딱하거나 심각한 느낌이 아니라 쉽게 이해할 수 있도록 하기로
했습니다. 단어나 문장들을 최대한 간단하고 쉬운 것들로 선택했고요. 모든
요소들이 하나로 연결될 수 있도록 만들었습니다.
최종 작업 맨 좌측 상단에 보시면 '만약 당신이 영국을 여행할 계획이 있다면 이
공모전에 참여하는 것이 어떤가?'라는 질문을 가지고 맵에 들어갈 수 있도록

합니다. 우측에 보면 18이라는 숫자에 동그라미가 쳐 있는데, 이것은 18세 이상만 참가할 수 있다는 내용을 담고 있고요. 여행하면서 찍을 수 있는 내용들을 네 개의 카테고리로 나눠 선택할 수 있게 했습니다.

디지털카메라든 필름카메라든 가지고 있는 것들로 촬영하면 되고요. 다시 우리나라로 돌아와 제출하면 됩니다. 이런 기본적인 내용들을 토대로 중요한 내용들은 눈에 띄게 보여주고 그 밖의 좀 더 디테일한 정보들, 예를 들면 언제까지 제출해야 하고 발표 일정, 어떤 보상이 있는지 등의 상세한 부분까지 자연스럽게 하나로 구성한 프로세스 맵이라고 할 수 있습니다.

제가 디자인할 때 받았던 정보는 사실상 엔트리 디테일에 관한 것이 전부였어요. 예산 자체가 넉넉하지 않은 작업이었기 때문에 적은 예산으로 할 수 있는 것들을 찾아내는 것이 중요하다고 할 수 있었죠. 예산의 상황에 따라 때로는 이미지를 중심적인 요소로 사용할 때도 있고 아니면 타입만 가지고 작업할 때도 있습니다. 어떠한 경우도 주어진 환경에서 최선을 다하는 게 필요한데, 이번 작업은 최소한의 내용으로 전체적인 내용을 구성하는 노력이 필요했던 작업이었습니다. 보통 디자인적인 자유가 많이 주어지면 더 좋은 작업을 할 수 있을 거라고 생각하기 쉽지만 사실 그렇지 않을 때 더 좋은 작업을 할 수 있는 경우가 많이 있습니다. 할 수 있는 일의 범위가 주어졌을 때, 즉 제한된 조건이 마이너스로 작용하는 것이 아니라 그것을 기반으로 해결할 수 있는 문제들을 생각할 수 있기 때문에 조금 더 집중력 있게 작업에 접근할 수 있고 결과적으로 더 좋은 퀄리티의 디자인을 할 수 있습니다.

이 포스터는 흑백으로 작업을 했습니다. 디자인에 컬러를 사용하는 이유는 여러 가지가 있는데요. 이 경우는 콘셉트보다는 포스터가 걸리게 되는 환경적인 요인 때문에 흑백으로 결정했어요. 이 공모전 포스터는 주로 대학교에 많이 붙었는데, 여러분이 흔히 접하는 대자보가 붙는 장소입니다. 아시다시피 대자보는 요란한 것들이 많죠. 색이나 표시도 많아요. 오히려 저는 단순하게 색을 쓰지 않는 것이 색이 많이 들어간 포스터 사이에서 주목을 받을 거라 생각했어요. 그래서 포스터를 흑백으로 제작한 거죠.

**03** 다음은 「10x15」 작업입니다. 삶의 가치를 알아보기 위한 리서치 프로젝트인데요. 디자이너로서 흥미를 가진 '하나의 오브젝트가 한 사람의 삶의 의미를 나타낸다면 그것이 무엇일까?'라는 물음에서 이 프로젝트가 시작했습니다. 무엇이 당신 삶의 의미를 나타내는가, 무엇이 당신 삶의 가치를 표현할 수 있는가, 라는 질문과 함께 가로 10cm, 세로 15cm의 작은 비닐 백을 여러 나라 사람들에게 나누어 줬죠. 그리고 그들이 질문에 대한 답과 함께 오브젝트를 담아 보내도록 했죠. 저희의 목적은 사람들이 작은 비닐 백의 제한적인 공간에 어떻게 반응하는지와 다양한

연령과 직업을 가진 사람들이 어떤 것에 삶의 의미를 두고 살아가는지를 알아보는 것이었습니다.

이 프로젝트는 독일과 국내 잡지에 소개되기도 했어요. 최종적으로 전시할 수 있는 기회를 얻었는데 지금 보시는 작품이 전시 포스터입니다. 방산 시장에서 살 수 있는 작은 비닐 백에 보통 사람들이 어떤 개인적인 생각을 담아내는가를 볼 수 있습니다. 최종 결과물을 보면 양면으로 된 포스터예요. 처음에는 지금보다 더 많은 오브젝트를 담으려고 했어요. 참여자들에게 받은 오브젝트의 수가 많았거든요. 하지만 그렇게 되면 많이 보여줄 수는 있지만, 대신 오브젝트의 사이즈가 작아지면서 현실감이 떨어질 것 같더라고요. 그래서 최종적으로는 실물 사이즈를 보여줌으로써 실질적으로 느낄 수 있도록, 양을 줄이는 대신 실물 사이즈 그대로 가기로 했습니다. 특별한 장식적인 요소나 이미지들은 사용하지 않고, 순전히 전시를 알리는 글과 타이틀, 오브젝트로 구성했는데 그 모든 것이 전체적으로 체계성 있게 구성되고 정렬되어 보이는 것이 필요하다고 생각했습니다.

결국 이미지와 텍스트를 모두 같은 방법으로 정렬하기로 했습니다. 기본적으로 이미지들이 모듈 안에 정렬되고 같은 선상에서 기간, 장소, 시간 등 모든 것들이 정렬된 것을 볼 수 있습니다. 뒤로 넘기면 인포메이션 또한 같은 방식으로 정렬되어 있어요. 뒷면에 보이는 내용들은 앞서 보인 오브젝트를 제출한 사람의 정보예요. 이름이라든지 국적, 연령, 성별, 또 하나는 어떠한 오브젝트를 왜 선택했는지에 대한 키워드가 있습니다.

양면으로 구성되어 있지만 특별히 앞뒤 구분 없이 오브젝트와 텍스트를 어느 순서로 보든 상관없도록 했습니다. 간략히 오브젝트 몇 개를 소개하면, 좌측 상단의 두 번째에 보이는 카세트테이프 같은 경우는 20대 중반의 여성 분이 보낸 것입니다. 키워드는 'family'였어요. 그분이 어렸을 적에 아버지와 떨어져 살았는데, 멀리 떨어진 아버지와 소통하기 위해 선택한 방법이 편지가 아닌 이 카세트테이프였다고 해요. 인사말 등을 녹음해 주고받았던 카세트테이프가 가족애를 나타낼 수 있다고 생각한 거죠.

그 왼쪽에 보이는 붉은색 조리의 주인공은 독일의 30대 중반 남성 분인데요. 휴가를 떠날 때 신는 조리를 넣어 보냈어요. 그 아래 여권은 30대 후반의 중국인이었는데, 무언가를 배우는 것이 삶의 가장 중요한 부분이라고 했어요. 학교에서 배우는 것도 중요하지만 새로운 문화를 접하며 배우는 것이 자신에게 더욱 중요하기 때문에 외국을 드나들 때마다 찍힌 여권의 소인을 보여준 거죠. 다양한 삶을 가진 사람들이 각자의 삶을 나타내는 오브젝트, 의미들을 담은 것이 이 프로젝트입니다.

# 10x15

If there is a single object to represent the meaning of your life, what would it be? 10x15 is an international art project to research the value of our lives. Each participant was given a small zip-lock bag and was asked "What represents the meaning of your life?" and "What makes your life worth living?" The participants answered the questions as well as filling the bags with their own objects of their lives. This project was aimed to understand what people value the most in their lives by visualizing how people with different ages and occupations responded to a limited space of 10x15cm plastic bag. The project was initiated by SW20.

| | | | | |
|---|---|---|---|---|
| **EXHIBITION DATES** 20 DEC-27 DEC 2007 | **VENUE** COEX INDIAN HALL | **OPENING TIMES** 10AM-5PM | **OPENING RECEPTION** 20 DEC 2007 10AM | **FOR FURTHER INFORMATION** WWW.SW20DESIGN.COM |

# 10x15

If there is a single object to represent the meaning of your life, what would it be? 10x15 is an international art project to research the value of our lives. Each participant was given a small zip-lock bag and was asked "What represents the meaning of your life?" and "What makes your life worth living?" The participants answered the questions as well as filling the bags with their own objects of their lives. This project was aimed to understand what people value the most in their lives by visualizing how people with different ages and occupations responded to a limited space of 10x15cm plastic bag. The project was initiated by SW20.

**EXHIBITION DATES**
20 DEC-27 DEC 2007

**VENUE**
COEX INDIAN HALL

**OPENING TIMES**
10AM-5PM

**OPENING RECEPTION**
20 DEC 2007 10AM

**FOR FURTHER INFORMATION**
WWW.SW20DESIGN.COM

---

**HEALTH**
NAME JAEYOUNG JUNG
AGE 33
GENDER MALE
OCCUPATION DENTIST

**FRIENDS**
NAME NAOKO OOUGABE
AGE 19
GENDER FEMALE
OCCUPATION STUDENT

**TRAVEL**
NAME JIHYUK PARK
AGE 35
GENDER MALE
OCCUPATION PHOTOGRAPHER

**FAMILY**
NAME JOOYOUNG KIM
AGE 27
GENDER FEMALE
OCCUPATION DESIGNER

**HOLIDAY**
NAME OLIVER SPIES
AGE 35
GENDER MALE
OCCUPATION PRODUCT DESIGNER

**FREEDOM**
NAME TAKAO YASUHIRO
AGE 28
GENDER FEMALE
OCCUPATION SALES STAFF

**HERO**
NAME SUNGWOOK KIM
AGE 30
GENDER MALE
OCCUPATION ENTERTAINER

**DJING**
NAME YURI SUZUKI
AGE 29
GENDER MALE
OCCUPATION DJ

**SPOUSE**
NAME JOWOO KIM
AGE 44
GENDER MALE
OCCUPATION MANAGER

**LEARNING**
NAME EMIL GOH
AGE OVER 30
GENDER MALE
OCCUPATION ARTIST

**FRIENDS**
NAME SHOUMEI WANG
AGE 32
GENDER FEMALE
OCCUPATION CREATIVE DIRECTOR

**HELP**
NAME SUEWON YOON
AGE 46
GENDER MALE
OCCUPATION DOCTOR

**MEMORY**
NAME DOOKJUNG HYUN
AGE 41
GENDER FEMALE
OCCUPATION STUDENT

**FUN**
NAME JIHOON LEE
AGE 8
GENDER MALE
OCCUPATION CHILD

**EARTH**
NAME DONGJIN PARK
AGE 57
GENDER MALE
OCCUPATION FARMER

**MUSIC**
NAME JOOYEON BAEK
AGE 19
GENDER FEMALE
OCCUPATION STUDENT

**CREATIVITY**
NAME CHANGSOO MOON
AGE 45
GENDER MALE
OCCUPATION VIOLINIST

**REST**
NAME SEONGJIN AHN
AGE 61
GENDER MALE
OCCUPATION PHOTOGRAPHER

**RELIGION**
NAME SUNHYE YOON
AGE 45
GENDER FEMALE
OCCUPATION HOUSE WIFE

**STUDY**
NAME HOONSUK NAM
AGE 51
GENDER MALE
OCCUPATION SECURITY ANALYST

03 「10x15」 전시 포스터의
앞면 / 뒷면

04 SW20 자체 홍보용 포스터

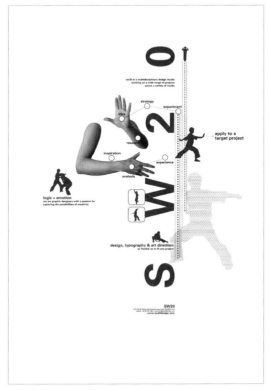

04

**04**    다음 작업은 「SW20」입니다. 제 스튜디오 SW20 자체 홍보용 작업으로, 무술을
디자인에 비유한 포스터입니다. 무술과 디자인 둘 다 생각해 보면 형태와 기능을
담고 있다고 볼 수 있어요. 제가 선택한 무술은 쿵후입니다. 쿵후에서 보여지는
외형적인 아름다운 형태가 신체 단련의 목적과 불의의 상황에서 자기방어의
기능이 있잖아요. 디자인도 마찬가지로 형태를 다루는 것이긴 하지만 홀로
존재하기보다는 내용을 전달하는 효과적인 수단으로 사용되기에 디자인과
무술을 가지고 이야기할 수 있을 것 같았어요. 쿵후를 선택한 것은 개인적인 제
경험에서 비롯된 것입니다. 학창 시절에 수년 동안 쿵후를 배웠고 그런 경험 덕에
특정 무술을 선택할 수 있었습니다. 결국 일상적인 사소한 경험들 덕분에 디자인이
연결되어 나올 수 있는 거예요.
쿵후 중에서 선택한 동작은 소림권의 소호연권입니다. 처음에는 상당히 많은

| ㄱ | ㄴ | ㄷ | ㄹ | ㅁ | ㅂ | ㅅ | ㅇ | ㅈ | ㅊ | ㅋ | ㅌ | ㅍ | ㅎ |
|---|---|---|---|---|---|---|---|---|---|---|---|---|---|
| ㅏ | ㅑ | ㅓ | ㅕ | ㅗ | ㅛ | ㅜ | ㅠ | ㅡ | ㅣ | | | | |

| ㄱ | ㄴ | ㄷ | ㄹ | ㅁ | ㅂ | ㅅ | ㅇ | ㅈ | ㅊ | ㅋ | ㅌ | ㅍ | ㅎ |
|---|---|---|---|---|---|---|---|---|---|---|---|---|---|
| ㅏ | ㅑ | ㅓ | ㅕ | ㅗ | ㅛ | ㅜ | ㅠ | ㅡ | ㅣ | | | | |

**05** 「Molecule」조합 형태의 예

동작을 담으려고 했습니다. 지금 보이는 검은색 아우트라인 드로잉들을 많이
만들었는데, 점점 디자인보다 쿵후 자체가 강해지는 것 같아 최종적인 작업에는
거의 축약됐어요. 크게 보면 쿵후의 외형적인 형태와 텍스트가 담고 있는 기능적인
내용들로 구성되었습니다. 쿵후의 외형적인 형태를 아우트라인을 통해 보니
생각보다 강렬함이 덜해서 중앙 상단에 손동작을 삽입했습니다. 제가 직접
손동작을 하고, 제 집사람이 저를 도와 촬영했어요. 손동작 주변을 보면 여러 가지
텍스트가 있는데, 쿵후를 행할 때 기능적인 의미가 담긴 것처럼 디자인을 할 때도
무엇을 생각하면서 하는가에 대한 단어들이 손동작과 연결되어 보여질 수 있도록
했습니다. 경험이라든지 전략, 아이디어, 실험 등 디자인하는 데 기본적으로
담고 있는 생각들이라고 할 수 있습니다. 그런 것들이 모든 실질적인 작업에
적용이 된다고 보여주는 포스터예요. '디자인은 어떻다'라고 이야기하진 않지만
우리가 기본적으로 어떤 생각을 가지고 디자인에 임해 작업하는가를 보여주는
포스터입니다.

**05**　　「Molecule」, 우리말로 '분자'라는 뜻의 작업입니다. 한글의 자음과 모음의 조합
형태를 가지고 만든 타입페이스예요. 한글의 자음과 모음 조합 형태는 다른 언어와
많이 구분되는 것을 알 수 있는데요. 예를 들어 로마자의 경우는 자음과 모음이
계속 미묘하게 이어져서 나오는데 한글은 상하좌우 여러 조합 형태가 나옵니다.
저는 한글의 조합 형태의 예들이 몇 가지가 나올 수 있는지 조사해서 그걸 가지고
한글의 자음과 모음이 어떤 식으로 구성되어 있는지 보여줄 수 있는 타입페이스를
만들기로 했습니다. 한글은 자음 14개, 모음 10개로 조합되는데요. '가'는
ㄱ이라는 자음과 ㅏ라는 모음이 결합되고, '왜' 같은 경우는 ㅇ과 ㅗ, ㅏ, ㅣ 네
가지의 조합이 됩니다. 이러한 조합을 통해 한글의 구성을 보여줍니다. 거기에
조합들을 좀 더 체계적으로 보여 주기 위한 시스템이 필요했어요. 이때 사용된
것이 컬러 코딩color coding 시스템입니다. 자음과 모음마다 각각 고유한 색상을 지정한
뒤, 그 색상을 가지고 전체적으로 어떻게 구성되었는가를 보여줍니다. 자음에는
따뜻한 톤을 사용하고, 모음에는 차가운 톤을 사용해 내용을 구별했어요.
중간 단계에서 '가'의 경우, ㄱ에서 보이는 노란색과 ㅏ의 모음에서 보이는 연두색
등으로 조합되어 있습니다. 타입페이스의 외형은 추상적이지만 실질적으로는
시스템을 갖추고 있다는 것을 알 수 있어요.
타입페이스를 만들 때 디코딩 폰트를 염두에 뒀습니다. 실질적인 한글을
해독하는 형태로써 폰트를 만들어보자는 것이었죠. 이 작업은 우리나라보다
외국에 소개했을 때 더 흥미 있어 했는데요. 예를 들어 제가 아랍권의 언어를 보면
글자라기보다는 그림처럼 느껴지는 것처럼 외국인들도 한글을 그렇게 보는 거죠.
이 작업이 한글의 구성 원리를 보여준 계기가 되었다고 생각합니다.

**06**  다음 작업은「Sadness」입니다. 감성적인 슬픔에 대한 이야기가 아니라, 왜 테러가 발생하고, 어떤 종류의 테러가 있는지, 왜 뜻하지 않은 사람들이 피해를 입는지에 대해 고민한 작업입니다. 여러 이데올로기, 크게 보면 자국에 대한 애국심 때문에 테러가 벌어지고, 그로 인해 무고한 사람들이 희생된다는 내용을 담고 있습니다. 혼자가 아니라 예술, 디자인을 하는 여러 사람들이 모여 슬픔이라는 큰 주제를 가지고 작업했습니다. 각자 생각하기에 따라 여러 다양한 형태의 슬픔과 관련된 작업을 할 수 있도록 한 책 작업 중 일부예요. 제가 슬픔을 느낀 건 테러리즘이었습니다. 당시 9·11 등 여러 사건이 발생했는데 거기서 느낀 슬픔을 가지고 작업했습니다.

**07**  이번에 보여드릴 것은「A Count」입니다. 영수증을 통해 일상의 이야기를 하는 작업인데요. 우리가 일상생활에서 가장 많이 하는 일 중 하나가 무언가를 구입하고 지불하는 소비 행태고, 그때 이루어지는 것이 영수증을 받는 거죠. 받으면 버리거나 지갑에 넣어 한동안 잊고 지내기 마련인데, 자세히 들여다보면 이러한 영수증에서 일상을 발견할 수 있다는 사실이 흥미로웠습니다. 타이포그래피적으로 봤을 때도, 영수증은 사실상 잘 정리되지 않았으나 묘한 매력을 갖고 있어요.
이 작업은 두 가지 내용을 담고 있습니다. 하나는 우리의 일반적인 일상을 서술해서 보여주자는 것과 다른 하나는 일상을 수치적으로 분석해 삶을 세분화해서 보여주자는 것입니다. 제목을 통해 알 수 있듯이 a count, 회계를 뜻하는 account와 센다는 의미의 count, 이 두 가지 의미를 함축하기 위해 의도적으로 c를 하나 뺐습니다.

06  「Sadness」 포스터

07  「A Count」 포스터

# A COUNT

A Month of My Life in Receipts

Duration
1.11.2006 - 30.11.2006
Total Number of Receipts
30
Total Length of Receipts
6.11m

**Time**
Total Shopping Hours: 15.88hrs
Morning: 20% Afternoon: 40%
Evening: 40%

**Place**
Total Places to Visit: 30
Department Store: 10% Store: 60%
Super Store: 13% Other: 17%

**Day**
Weekday: 57% Weekend: 43%

**Item**
Total: 118
Repeated/Similar: 15

**Price**
Total Amount: 1,337,000(won)
Average Amount: 44,580(won)

**Transaction**
Cash: 19% Credit: 80% Point: 1%

**Purchase Method**
Planned: 79% Impulse: 21%

한 달 기간을 정해 그 기간 동안 소비할 때마다 영수증을 수집했습니다. 수집된 영수증을 날짜별로 보면 쇼핑을 할 때 내가 어느 공간을 선호하는지, 특별한 시간대라든지 날짜, 구입 목록, 가격대 등이 세세하게 드러나요. 이처럼 영수증을 찬찬히 들여다보면 한 개인의 삶을 들여다볼 수 있다는 사실을 발견했습니다. 단순하게 영수증을 날짜순으로 나열하다 보니, 허전한 것 같아 최종적으로는 센서십<sup>sensorship</sup>을 이용해 전체적인 내용을 연결하기로 했어요. 좌측에는 일상을 서술해서 영수증을 보여주고, 우측에는 그 일상을 수치로 분석해서 보여줍니다. 영수증을 수집한 기간과 보통 어떤 시간을 주로 이용하는지에 대한 퍼센트, 일일 거래, 거래 방법, 소비가격 등 상세하게 보여주는 것이죠.

**08**  다음은 영국 포스터 디자인 공모전을 위한 포스터 의뢰 작업입니다. 다른 내용은 삽입하지 않고, 공모전에 관한 텍스트를 이용해 타이포그래피가 두드러지는 포스터를 디자인하기로 기본 콘셉트를 잡았어요. 텍스트로 받았던 내용들을 한번에 몰아서 보여주지 않고 모든 것을 분리시켰습니다. 주제는 주제별로, 사이즈, 컬러의 사용 등 내용별로 나누어 체계적으로 공모전의 구성 내용이 보일 수 있게 했습니다.

공모전의 결과가 발표된 후 선정된 포스터의 전시회가 있었고 이를 알리는 포스터도 디자인했는데요. 공모전 포스터와 디자인 분위기에 차이는 있었으나 기본적으로 타이포그래피를 주축으로 내용을 알리는 방향을 유지했습니다.

**09**  「Climate Cool」이라는, 기후변화 UCC/포스터 디자인 공모전을 위한 포스터입니다. 영국문화원과 영국대사관이 공동 주최한 공모전인데요. 기후변화는 우리나라뿐만 아니라 전 세계적으로 주목하는 큰 이슈 중 하나죠. 사람들이 이 주제에 관심을 갖게 하고 그들로 하여금 기후변화를 억제하는 적극적인 역할을 유도하는 것이 이 작업의 기본적인 취지였습니다. 의뢰받을 때부터 요청 사항이 그래픽이나 타입뿐만 아니라 사진을 적극적으로 사용했으면 좋겠다는 것이었어요.

저도 기후변화의 심각성 등 여러 내용을 접하긴 했지만, 이 프로젝트를 위해 더 많이 공부를 했습니다. 기후변화에 있어서 어떤 문제가 있는지 주목해야 하는 부분, 기후변화를 억제할 수 있는 일상의 행동 등 리서치를 하던 중 찾은 건 기후변화에 의해 발생되는 여섯 가지 문제였습니다. 대량인구 이동, 물 부족, 홍수, 분쟁 등이 여섯 가지 문제 중 일부이며 이것들을 기후변화를 알리는 중요한 요소로 잡고 작업을 진행했습니다.

사진은 이와 관련된 스톡 이미지를 찾아보았고 협의를 통해 가장 적합한 여섯 가지 이미지를 최종적으로 골랐습니다. 또한 여섯 가지 문제들이 어느 곳에서 발생하는지 효과적으로 보여주기 위해 이를 알릴 수 있는 분포지도를

**08** UK Poster Design
Competition 포스터

**09** 「Climate Cool」 기후변화
UCC / 포스터 디자인 공모전을
위한 포스터

09

만들었습니다. 작업을 보시면 사진의 배열이 정돈되지 않고 불규칙한데요. 여러 요인들이 한 지역에 국한된 것이 아니라 동시다발적으로 여러 지역에서 벌어지고 있으며, 그만큼 불안하다는 것들을 나타내기 위해 임의로 배열했기 때문입니다. 너무 깨끗한 분포도나 컬러 사진보다는 단색의 사진을 통해 더 강렬한 느낌을 표현했고요. 외형적인 느낌을 다듬고 텍스트들도 랜덤한 방향으로 분산된 형태가 되도록 디자인했습니다. 최종적인 형태는 두께가 다른 선들이 변화의 느낌을 반영하면서 전체적인 시각적 인상이 강화되었습니다. 이러한 과정들이 대부분 실질적으로 작업하며 이루어지기보다는 머릿속에서 이루어지는 경우가 더 많다고 볼 수 있습니다. 작업하면서 대부분의 시간 동안 머릿속에서 생각을 해요. 최종적인 작업은 그리 오랜 시간이 걸리지 않습니다.

**10** 에이전시 테오Agency Teo는 국내에서 가장 큰 규모의 사진가 에이전시 중 하나입니다. 최종 작업은 패키지 형태로 했어요. 이 패키지를 에이전트들이 가지고 다니면서 현재나 미래의 클라이언트에게 나누어 줬습니다. 여러 사진가들의 작업이 각각 개별 접이식 폴더로 되어 있으며, 폴더가 모여서 하나의 패키지를 구성했습니다. 폴더 전체를 줄 수도 있고, 좀 더 관심 있는 사진가가 있으면 그 사진가의 폴더만 빼서 줄 수 있는 용도로 제작했습니다.

한쪽 면은 각 사진가의 대표 사진이 들어가 있고요. 이면에는 사진가의 프로필이 있습니다. 이 작업에서 중요했던 부분은 사진가의 개인적인 특성도 나타내는 동시에 한 에이전시에 소속되어 있는 이들을 전체적으로 일관된 분위기로 보여주는 것이었습니다.

저는 양면을 통해 보여주자고 생각했는데요. 사진이 들어가는 면은 사진가의 개성이 최대한 반영된 사진을 선택해서 보여주고, 뒷면에는 다른 사진가들과의 통일을 위한 이미지를 만들 수 있도록 설정했습니다. 예를 들어 사진가 안성진의 작업을 보시면, 앞면에는 그가 작업한 패션, 의류 광고 사진, 뒷면에는 그의 프로필이 타이포그래피와 함께 보입니다. 프로필의 추상적인 모양들은 각각 사진가들의 사진과 반응하여 결정됩니다. 이런 모양은 각각 사진가마다 다르긴 하지만 펼쳐놓고 보면 모양들의 강약이 조절되며 연결되어 하나의 분위기를 만드는 것을 알 수 있습니다.

**11** 한양대학교 공과대학을 위한 홍보용 브로슈어입니다. 한양대학교 공과대학이 첨단 공대를 지향하며 세계적으로 인정받기 위해 많은 노력을 하는데요. 사실상 공대의 기본 방향과는 다르게 기존의 브로슈어는 그런 느낌을 잘 반영하지 못했습니다. 처음 이 작업을 의뢰 받았을 때 공대의 전공별 실험실습 사진을 가지고 구성하는 형태를 요구 받았어요. 사진 촬영의 조건을 살피기 위해 시간을 따로 내어 저와 사진가, 공대 관계자 셋이서 공대의 학과실, 실험실, 연구실을

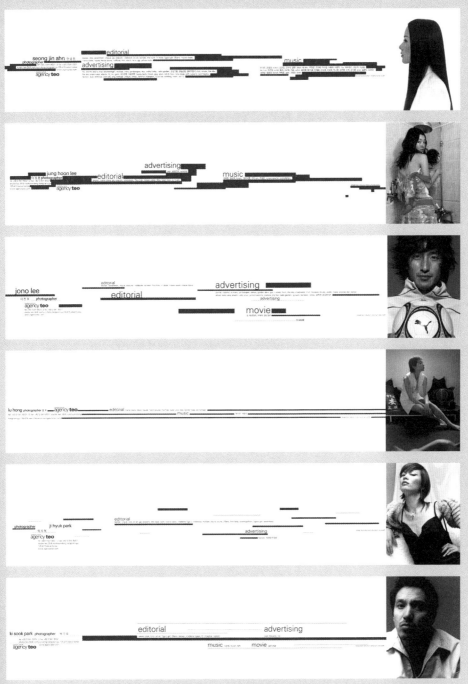

10　Agency Teo의 광고용
패키지

11　한양대학교 공과대학을 위한
홍보용 브로슈어

10

돌아다녔습니다. 그때 느꼈죠. 과연 학교에서 요구한 것처럼 많은 학과나 연구실의
사진들을 삽입하는 것이 필요할까? 사실상 과의 명칭은 다르지만 실험실 분위기와
사용 도구는 대부분 비슷하기 때문에 이런 것들을 계속해서 반복적으로 보여주는
것은 좋지 않겠다는 생각이 들었어요. 또한 실험실 촬영 여건이 그리 좋지 않아서
아무리 전문 사진가가 사진을 찍더라도 퀄리티가 그리 좋지 못할 것이라고 예상할
수 있었습니다.
디자인하기 전에 최소한의 이미지를 사용하고 대신 텍스트를 통해 전체적 내용을
탄탄하게 구성하자는 것을 기본 방향으로 정했습니다. 이건 브로슈어 커버입니다.
보통 대학 브로슈어의 커버에는 사진이 많이 쓰이지만 아예 사진은 사용하지
않고 타입만 사용했습니다. 타입 외적으로는 공학적이거나 수학적인 기호를 통해
공대의 느낌이 드러나도록 표현했습니다.
사진을 어떠한 방향으로 촬영하느냐에 대한 고민이 있었는데요. 결국 학부를
대표할 수 있는 기본적인 이미지만을 가지고 내용을 보여주기로 설정했습니다.
기본적인 이미지를 흑백으로 촬영하고, 나머지 디자인 단계에서 듀오톤으로
처리해 각 학부마다 한 가지 색을 사용하는 것으로 정했습니다.
콘텐츠 부분을 보면 7가지 파트(학부)로 나누고, 연구소와 그외 부속기관을 넣어
구성했습니다. 학부별로 시작되는 페이지에는 크게 학부명이 들어가고, 학부의
순서를 아래에 넣었습니다. 적극적으로 활용된 숫자들이 내비게이션의 역할을
할 수 있도록 한 거예요. 작은 글자들은 학부에 속한 전공의 기본 연락처를 담고
있고요. 화살표를 따라 내려가면 학부의 전반적인 설명이 이어집니다.

페이지를 넘겨보면 첫 번째 전공에 대한 설명들이 나오고, 그 아래 교수, 부교수,
조교수 등의 정보가 데이터베이스화되어 보이는 것을 의도하며 디자인했습니다.
그 옆으로는 소속된 학부 교수의 연관 분야 정보가 계속해서 보입니다. 전체적으로
타이포그래피는 기본적인 한 가지 방향으로 반복되는 것을 볼 수 있습니다.

**12**  다음은 「Edge」라는 작업으로, 온전히 타입만으로 이루어진 책입니다. 사랑과 관련된 달콤한 시를 쓴 테드 휴즈$^{Ted\ Hughes}$의 부인이기도 한 실비아 플라스$^{Sylvia\ Plath}$라는 여류 시인이 있는데요. 그 여인의 시를 가지고 타이포그래피 작업을 한 것입니다. 이미지는 배제한 채 타입만 이용해 시가 담고 있는 내용을 표현하자는 것이 디자인의 기본 방향이었습니다. 타입이 배열된 형태를 봤을 때 글의 내용이 시각적으로 반영될 수 있었으면 좋겠다는 것이 제 생각이었습니다. 하지만 '시'라는 것이 모든 사람에게 공통적인 느낌을 갖게 하기는 쉽지 않습니다. 같은 시라도 개인의 상황에 따라 다르게 받아들여질 수 있기 때문입니다. 기본적으로 시가 담고 있는 내용을 지키기 위해 작업을 하고자 했어요.

시 내용을 간략히 소개하자면, 남편의 경우 시가 부드럽고 사랑스러운 반면 실비아 플라스는 정반대입니다. 고통, 고독, 외로움, 죽음 등 감정이 복잡하고 뒤엉킨 것들이 많아요. 그런 것들을 타이포그래피로 표현하기로 했습니다. 두 페이지가

하나의 시가 되고, 좌측 하단 두드러지지 않는 공간에 시의 제목을 넣었습니다.
글자들이 자꾸 떨어지고 섞이는 것이 많은데요. 이것은 기본적으로 시가 담고
있는 내용을 표현하는 방법으로, 감정에 따라 글자의 크기가 달라지기도 합니다.
시들이 함축하고 있는 내용들에 따라 글자의 크기, 배열 방법, 타입의 종류 등이
변화하는 거죠. 바탕 같은 경우 회색이 사용되었는데 삶은 흰색, 죽음은 검은색,
중간 단계의 고통은 회색을 사용했으며 시의 내용이 표면적으로 드러날 수 있도록
디자인했습니다.

**13** 마지막으로 신라호텔이 의뢰한 『Noblian』 작업입니다. 아트 디렉션과 디자인을
담당해 3년 동안 진행했어요. 처음 의뢰 받았을 땐 패션지도, 문화지도 아닌 애매한
느낌을 받았습니다. 그래서 특정한 하나의 방향을 갖는 것이 필요하다고 생각했죠.
『Noblian』뿐만 아니라 당시 대부분의 멤버십 잡지들은 주 고객층이 필요로 하는
모든 내용을 담아내느라 실질적으로 방향성을 갖지 못하고 있었어요. 그래서
방향성을 정하는 게 가장 시급한 문제였어요. 편집부와 여러 번의 회의 끝에
'Culture & Life style' 잡지로 가기로 최종 합의를 했습니다.
디자인하기 전에 기본적인 로고타입, 판형, 폰트, 운영 방법 등 전반적으로 모든
것을 바꿔야 했는데요. 리디자인을 하긴 했지만, 기존의 포맷을 거의 없애고,
재창간한다는 생각으로 작업을 했습니다. 가장 처음 한 일은 뷰티성 기사들을
빼는 것이었어요. 대신 문화 관련 기사를 넣고, 섹션을 구분해 같은 성격의
기사를 넣었습니다. 폰트는 영문 한 종과 국문 한 종을 선택해서 전체적으로
사용했습니다. 다만 섹션의 차이에 따라서 굵기만 달리해 쓰는 것을 기본 방향으로
설정했고요. 예외적으로 커버에서는 매호 주제가 뚜렷이 드러날 수 있도록 폰트를
자유스럽게 쓰기로 하고, 내부만 엄격하게 제한했습니다. 컬러도 주색은 사진이나
이미지가 갖는 색으로, 글자는 항상 검은색을 사용하는 것으로 설정했습니다.
포맷은 전체적으로는 하나의 잡지가 일관된 분위기를 나타내지만, 각각의 섹션에
있어서는 독립성을 띨 수 있도록 디자인했어요. 펼침면을 봤을 때 쉽게 기사를
파악할 수 있도록 유도했고요. 이러한 포맷의 적용은 합리적이고 경제적으로 좋은
영향을 발휘합니다. 포맷이 정해지면 외적인 부분에 신경 쓸 시간이 더 많아지죠.
화보 같은 경우에는 그리드의 구애를 받지 않고 매번 다르게 디자인하되,
기본적으로 타입 운영 방향은 지켰어요. 이 모든 디자인이 잡지의 기본 방향을
유지한 채 이루어집니다.
패션 화보 같은 경우는 다른 작업들보다 이미지를 통한 시각적인 임팩트 전달이
주된 목표라고 볼 수 있습니다. 주제가 담고 있는 분위기를 패션을 통해서 어떤
식으로 전달하느냐를 우선적으로 고려해요. 이를 위해 사진가 등 여러 전문가가
함께 작업하기에 적절한 아트 디렉션과 함께 팀의 협력이 중요합니다. 아트

## A JOURNEY THAT TASTES DELICIOUS

Here are four exotic restaurants that attract gourmets with their own
original charms. Let's be all ears to the delicious news from our
correspondents based in four glamorous cities.

『Noblian』의 내지

디렉션은 그래픽디자인만 하는 것과는 다르게 생각해야 하는 부분들이 많아요.
주제를 전달받았을 때 그것을 잘 보여주기 위해 세세한 부분들을 선택하고
결정하는 것이 필요합니다.

다양성Diversity을 주제로 했을 때는 적절한 형태를 찾다가 말풍선을 나열된 형태로
표현을 했습니다. 작업을 할 때 한 주제에 전혀 다른 여러 시안을 만들기도 하고,
때로는 한 표현 방법에 대한 여러 가지 다른 버전을 만들기도 하는데요. 하지만
클라이언트에게 보여줄 때는 보통 하나 이상은 보여주지 않습니다. 판단했을 때
가장 적합하다고 생각되는 것만 보여주는데, 단순히 가짓수를 늘리기보다는 한
가지 작업에 최선을 다하기 위해서죠.

여행을 주제로 한 특집호는 짐에 붙은 태그들을 이용해 디자인을 했습니다.
커버에서 보이는 여러 도시들은 임의적으로 선정한 것이 아니라 Travel 기사에
나왔던 모든 도시들의 이름을 각 태그마다 넣었어요. 그 조합을 가지고 정확히
떨어지는 디자인을 하는 게 쉽진 않았습니다.

재미Amusement를 주제로 할 때는 주제를 더욱 부각시키기 위해 커버 자체를 워드
퍼즐로 했습니다. 퍼즐 안에 숨겨진 단어들을 직접 펜을 가지고 표시하면서 게임을
즐길 수 있도록 했고 퍼즐에 대한 정답은 잡지의 안쪽에서 확인할 수 있습니다.

퍼포먼스Performance호는 주제가 담고 있는 활동적인 느낌을 표현하려고 했습니다.
하나의 타입페이스를 정하고, 그 타입페이스의 다양한 크기, 두께와 함께 여러
움직임을 나타내는 인물 등을 조합해 지면을 구성했습니다.

# LEE JANGSUB

2
0

저에게 타이포그래피는 시각커뮤니케이션의 기본입니다. / 저에게
영감을 주는 것은 '퇴근'입니다. 사무실을 나서는 순간부터 몸도, 마음도
자유로워집니다. / 최근에 관심 있는 작업의 키워드는 '브랜딩'입니다.
만약 지금 하는 일을 그만둔다면 기윤이(아들)와 둘이서 여행을 하고
싶습니다.

이

장

섭

서울대학교 산업디자인과에서 시각디자인을 전공했다. 이후 스페인 바르셀로나 Escuela superor
de diseno Elisava 대학에서 디자인&퍼블릭 스페이스로 석사학위를 받았다. 2008년부터 일인
스튜디오를 운영하며 독립적인 활동을 지속해 왔고, 2010년 브랜드 컨설팅 그룹 액션서울(www.
actionseoul.com)을 설립하였다.

Typography & Flexibility. 사실 타이포그래피를 테마로 하는 특강을 제안 받았을 때 많은 고민을 했어요. 타이포그래피에 관심을 가진 사람들에게 제 작업을 가지고 이야기할 수 있을지 의구심이 들어서 도움 받을 지원군이 필요했어요. 그래서 Flexibility, 유연성이라는 지원군을 찾아봤어요.
제 작업에서 어떤 요소를 가지고 한 시간 이상 타이포그래피를 이야기하려면 그 범위를 완전히 확장시키지 않고는 안 되겠더라고요.

$$A \rightarrow \text{Mediator} \rightarrow B$$

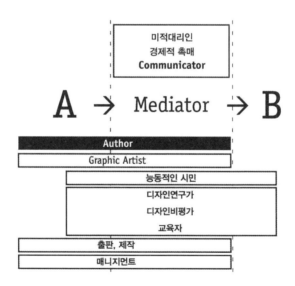

01

01 다들 정체성에 대해 항상 고민하듯이 저 역시 그랬고, 최근에 디자이너의 개념을 미디에이터<sup>Mediator</sup>라는 조금 다른 정의로 생각해 보고 있어요. 먼저 발신자 A와 수신자 B, 두 개의 항 사이에 있는 존재로 광범위하게 개념을 잡아봤어요. 정보를 만들어서 제공하려는 사람과 그것을 받아서 즐기거나 사용하려는 사람 사이에 디자이너가 존재하는 거예요. 당연한 정의겠지만 디자이너는 전통적인 개념의 미디에이터이자 숙련된 커뮤니케이터라고 생각했어요. 커뮤니케이터로 봤을 때 디자이너는 숙련된 미적 대리인이면서 상업적인 측면에서 봤을 땐 경제적인 촉매의 역할을 담당하는 거죠. 그런데 고민이 시작됐어요. A와 B항이 어떻게 바뀌느냐에 따라 미디에이터는 저작자라고 할 수도 있고 작가라고도 할 수 있는 거예요. 또는 그래픽아티스트가 되기도 하고 능동적인 시민이 되기도 해요. 미디에이터라는 정의로 A와 B항을 바꾸면서 제가 하고 싶은 것들이 갑자기 확장되는 순간들이 있었는데, 어떨 땐 제 정체성에 혼란이 오더라고요. 그래서 이 부분에 대해 스스로 정립해 보고 싶었어요. 혹시 비슷한 고민을 갖고 계신 분에게 도움이 될 수 있지 않을까 해서 이 이야기부터 시작할게요.

02 디자이너로서 적극적인 미디에이터가 되기 위해 어떤 필터를 가질까 생각하면서 하나의 키워드를 만들어 보고 싶었어요. 지난 작업들에서 유추해본 제 방법론이라고까지는 말 못하겠지만 제가 미디에이터로서 영역을 오고 갈 수 있었던 힘은 유연함이었다고 생각했어요. 유연함을 저의 아이덴티티로 생각한 이유를 여러분에게 이해시키기 위해 제 연표를 만들어봤어요. 항상 머릿속으로만 생각한 걸 처음 그려본 거예요.

Y축은 1997년 대학에 입학해서부터 12년 정도예요. 1, 2학년 때까지 저는 충실한 커뮤니케이터, 디자이너가 되기 위해 착실히 과제를 수행하는 학생이었어요. 당시 IMF로 집안이 직격탄을 맞아서 디자인과 관련된 어마어마한 양의 아르바이트를 가리지 않고 했어요. 그 경험이 전통적 개념의 디자인을 하는 데 많은 도움을 준 것 같아요. 제가 디자인을 선택한 걸 정말 잘했다고 생각했던 게, 공부하고 익힌 것들이 수입과 직결되더라고요.

그러다가 학교에서 '아니다<sup>Anida</sup>'라는 디자인 그룹을 결성하고 활동을 확장해 가면서 사회적인 활동까지 이어진 과정이 큰 변화의 지점이었어요. A 영역, 그러니까 정보 제공자로서의 능동적인 디자인 활동에 대한 인식을 시작한 때였으니까요. '아니다'라는 이름에서부터 뭔가 느껴지는 게 있지 않아요? 그 그룹에 대해서는 뒤에서 더 이야기하도록 할게요. 그 뒤 운 좋게 병역특례로 군대를 대체했고, 이후 2년 동안 '이미지드롬<sup>Imagedrome</sup>'이라는 웹 에이전시에서 아트디렉터로 디자인 팀을 이끌면서 활동했어요.

m.o.m은 IMF 프로젝트의 일환으로 이어가는 패밀리 비지니스입니다. 이런
비즈니스 모델의 매니지먼트를 해본다는 건 특별한 경험이었어요. 직접 비지니스
모델을 개발하고 실제 디자인에도 참여해요. 사실 이 복학한 시점이 아무리 A의
영역에 속한 회사에 있었다고 해도 일반적인 디자인에서 벗어나고 싶다는 욕구가
극에 치달았던 때였어요. 그래서 저는 어떻게 하면 탈출구를 찾을 수 있을지
고민하다가 제 스스로에 대한 탐구를 해보기로 했어요. 이때 했던 많은 작업의
주제들이 제 자신을 분석하거나 아니면 존재하지 않는 언어에 대한 실험 등의
아티스틱한 것들이었고요.

그런 시점에서 스페인으로 유학을 가게 됐어요. 학교에 복학하고 다루었던
주제들이 내 안에서만 소통을 하려고 했던 시도라면, 유학 전의 스페인 여행은
영감을 주는 것이 도시가 될 수 있다는 사실을 처음 알게 된 계기였어요. 첫 유럽
여행이었는데, 다녀오자마자 다시 준비해서 유학을 간 거죠. 유학 중에도 A의 역할
쪽으로 계속 가고 싶은 욕망이 도시와 디자인, 그리고 제 자신이 디자인 저작물의
주체가 되고 싶다는 삼박자와 잘 맞아떨어져 'ComplexCity'라는 프로젝트를
기획하고 준비했어요. 이후에 한국으로 돌아와 처음 맡았던 프로젝트가 '2008
디자인메이드'였어요. 그 프로젝트의 아트디렉팅과 기획을 맡게 되어 처음으로
전시 기획이란 것에 참여했죠.

맨 아래에 있는 'Studio laboratorio'에서 laboratorio는 스페인어로 실험실이라는
의미인데요. 저 혼자 하고 싶어하는 작업인데, A에서 B까지 가 있네요. 이런
과정들에서 도출된 Flexibility가 오늘 강의의 주제입니다. 타이포그래피로 어떤
이슈들을 끌어낼 수 있을까 고민하다가 네 가지 테마를 잡아봤어요.

1. 비주얼 아이덴티티로서의 타이포그래피
2. 사회적 참여로서의 타이포그래피
3. 타입이 없는 타이포그래피
4. Saving by Design 프로젝트

첫 주제 '비주얼 아이덴티티로서의 타이포그래피'를 시작하겠습니다. '아니다'가
총 7번의 프로젝트를 진행했는데, 첫 번째 프로젝트가 '디자인이란 무엇인가'라는
질문으로 시작했던 『책아니다001』의 출판이었어요. 아니다는 학생들의
자발적인 모임으로 서울대 내에서 만들어진 디자인 그룹이었지만, 타 학교와
협력해 활동하기도 했고 '바프' '디자인블루'와 같은 실제 디자인 회사와도 함께
프로젝트를 진행했어요. 최종적으로 2001년에는 서울시에 직접 제안해 서울시
문화열차를 기획하는 큰 프로젝트까지 맡았었는데 그 이후로 해체되었고요.
해체되는 과정에서 많은 문제들이 있었지만 가장 큰 문제는 이런 부분이었던
것 같아요. 텍스트를 봐도 아시겠지만 최초의 아니다 활동의 출발은 나 자신을

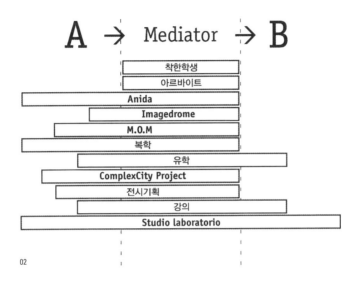

A → Mediator → B

착한학생
아르바이트
Anida
Imagedrome
M.O.M
복학
유학
ComplexCity Project
전시기획
강의
Studio laboratorio

02

이천년의 따뜻한 봄에 학교를 다니고 있는 당신의 모습은 어떤가? 혹 자신에게 만족하지 못하고, 뭔가에 이끌려다니고 있다는 느낌에 자신감 없이 고개를 숙이고 있지 않은가? 그리고 그런 자기를 너무도 잘 알면서 무언가 해볼 생각은 하지 않고 그저 입으로 불만만 뇌까리지는 않았는가? 무기력의 늪에 빠지는 자신을 멍하니 구경하고 있지는 않은가? '학교에서는 배우는 게 없어...' 아끼는 후배에게 해줄 말은 이것 뿐인가? 무언가를 배우고 말고는 자기 자신에게 달려있다는 당연한 사실을 말이다. 나는 학교 수업을 들어가면, 힘이 쪽 빠져서 나올 때가 많다. 학생들은 아무런 의욕도 없이 '출석'을 위해 앉아있고, 선생님은 작년에 한 수업을 올해에도 의심없이 되풀이한다. 서로가 서로에게 기대를 하지 않는다. 가장 활력이 넘치는 학생까지도 집어삼킬 수 있는 이 맥빠진

03

기운은 어디에서 오는 건지 도무지 알 수가 없다. 대학생활의 일상생활에서 가장 큰 부분을 차지하고 있는 것이 학교의 수업일 텐데, 왠지 우리는 수업에서는 크게 배울게 없다고 생각하는 게 아닌지 모르겠다. 디자이너라면 수업도 하나의 훌륭한 디자인 재료가 아니겠는가. 당신의 학교 수업에 얼마나 능동적으로 참여하는지 자기 자신에게 질문한다면, 떳떳하게 대답할 수 있을까? 정해진 틀을 인정하고, 그 안에서 몸부림치는 건 아닌지 모르겠다. 정해진 틀이 본래의 목적과 어긋나 있다면 어떻게 할텐가? 그걸 수동적으로 인정할 것인가, 그것을 부정할 것인가? 부정하자, 주된 목적을 파악하고 습관적인 사고를 물리치자, 그리고 또 하나의 틀을 계획해보자. 그것이 진정한 의미의 디자인이다.
책아니다001 본문 중 발췌

04

변화시키자는 거였어요. 그런데 너무나 혈기 왕성해서였는지 몰라도 프로젝트가 진행되면서 변화시켜야 할 대상을 나 자신으로 멈추지 않고 계속 조금씩 확장시켜나갔던 것 같아요. 그 무게에 억눌려서 책임에 대해 스스로 부당함을 인식하고 해체를 하게 된 거죠.

**04**    이때 만들었던 아이덴티티 로고 타입인데요. 지금까지 제가 만들었던 것 중 제일 짧은 시간에 만든 건데, 가장 마음에 들고 애착이 가요. 작업을 시작한 후 15분만에 완성했었는데, 한 번의 수정도 거치지 않았거든요.

이때는 이 아이덴티티에 대해 완전히 이해하면 제 손이 완벽한 필터가 될 거라고 생각하면서 그 느낌에 의존하는 작업을 진행했어요.

에피소드가 하나 있는데, 'ㄴ'의 끄트머리를 보면 조금 깨져 있어요. 그런데 이걸 가지고 디자인을 고쳐라, 말라, 하는 사람이 갑자기 생기는 거예요. 사실 끝에 픽셀이 나간 것은 고쳐야 맞는 건데 제가 끝까지 주장해서 결국 그냥 넘어갔어요.

이후의 작업들은 점점 확장돼서 책도 만들고, 엽서도 만들었어요. 완벽히 자주적인 그룹이 되기 위해 경제적인 독립을 해야겠다는 생각에 프로덕트를 만들어서 망하거나 신세도 많이 졌는데, 그런 과정들이 저에게는 엄청난 영향을 줬고 지금까지의 많은 아이덴티티를 만들어준 것 같아요.

**05**    이 이미지는 2007년에 석사과정 때문에 바르셀로나에 갔다가 졸업하는 친구들과 같이 만들게 된 네트워크에 대한 로고 타입이에요. 좌측에 있는 문구를 영어로 하면 'a man in the public space'로 공공장소에 있는 사람이라는 뜻인데, 언어유희로 space를 우주로 풀이해 우주에 있는 우주인이라는 이미지가 아이덴티티가 됐어요.

이 프로젝트가 진행되면서 3개의 로고 타입이 만들어졌는데, 첫번째는 'Asociacion(Association)'의 타이틀이고요. 그다음이 'Inpublicspace.com'이라는 포털 네트워크 블로그 사이트예요. 그래픽디자인, 퍼포먼스, 건축 등 사회과학적으로 다양한 분야의 공공장소에서 발생할 수 있는 이슈들을 다루는 포털입니다. 아래 사진은 프로모션으로 여러 단체들을 찾아가 펀딩해야 할 때를 위해 가상의 이미지를 만든 거예요. 온라인 매거진이기도 하고 실제로 2년 후부터는 오프라인 매거진의 시안입니다. 실제로는 인덱스까지 다 기획하고, 가상의 2호도 만들었어요.

**06**    이 작업도 글로벌 네트워크에 소소하게 참여하면서 진행한 작업입니다. 'Design Environment Concept Art Furniture'라는 테마로 같은 콘셉트를 공유한 디자이너들의 네트워크를 만들어서 그걸 비즈니스 모델로 만들고 싶어서 제게 로고 타입을 의뢰했어요. 그래서 이걸 제안했는데 결과적으로는 탈락했습니다. 개인적으로 마음에 드는 로고 타입이에요. 가슴 아팠던 것은 f(ㅑ)가 글로벌한

05 Inpublicspace.com
웹사이트 / 가상의 매거진
표지들

05

느낌을 줄 거라고 생각했는데 소통이 잘 안 됐어요.

**07** 이 프로젝트는 여러분과 관련이 많은 작업이에요. 제가 97학번임에도 불구하고
2005년에 졸업했거든요. 그때 졸업준비위원회라는 것을 만들었어요.
02학번이었던 제 동생과 '아니다'에서 같이 활동했던 친구들이 주체적인 졸업전을
제안해서 저도 참가하게 됐습니다. 제가 맡은 부분은 예산과 디자인이었는데 가장
먼저 개선하려던 부분이었어요. 이때 '시다'라는 말부터 바꾸고 '도우미'라는
이름으로 뽑았죠. 이때까지 서울대 졸업전이 완전히 내부 행사였거든요.
좀 더 소통할 수 있는 졸업전을 만들고자 홍보에 엄청난 인력을 투입했어요.
그리고 최초인지는 모르겠지만, '크리틱critic'이라는 개념을 넣어 졸업전 이후 내부
교수님들뿐만 아니라 외부 교수님들이나 외부 강사들을 초빙해 성공적인 크리틱
프로그램이 만들어졌어요. 예산도 자체적으로 기획, 진행했습니다.

**08** 여기서도 부정형이 나오는데, 당시 졸업전의 타이틀이 'Unfold'였어요.
그래도 결국은 긍정의 의미죠. 드러내고 싶다는 의지였던 것 같아요. 시각적인
아이덴티티를 접혔다가 펼쳐진 종이로 잡고 비주얼을 발전시켜보다가 몇
가지 실험을 해보고, 최종적인 로고 타입은 그냥 사진을 찍어서 진행했는데요.
예산을 자체적으로 해결해 보기 위해 선배들 리스트를 뽑아 우편을 일일이 접어
보냈습니다. Unfold의 로고 자체가 접는 형태를 똑같이 보여주거든요. 그래서
펼치면 로고 타입이 그대로 나와요. 여기 보면 팍팍 밀어주기란 계좌번호가 적혀
있는데, 그때 500통을 보냈고 100만 원이 입금됐습니다.

07

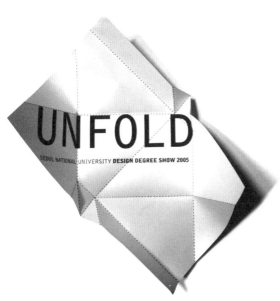

08

09  패밀리 비즈니스 카페 m.o.m
(design: 이장섭, 이효섭)

10  5개의 도시맵을 이용한
이미지의 iD 포스터 / iD 로고 타입

**09** 지금 보여드리는 건 'm.o.m'이란 패밀리 비즈니스 프로젝트입니다. 디자이너로서 카페를 한번 가져보고 싶다는 건 로망이기도 하잖아요. 이게 2005년 작업이니 전 일찍 해본 것 같아요. 이 로고 타입에 재미있는 언어유희가 하나 있는데요. 이 카페 콘셉트가 재미있어요. 당시 이슈였던 웰빙이 카페의 콘셉트로 적용됐는데 많은 매스컴에서 최초의 아이디어라고 하더라고요.

mom이라는 단어가 몸으로도 읽히고 맘이라고도 읽히잖아요. 그래서 라운지가 '몸과 마음'이라는 콘셉트였어요. 또 숨은 의미로는 사실 하지 않으려고 했는데 엄마가 하자고 해서 맡게 된 프로젝트였거든요. 그래서 mom이기도 해요. 저와 제 동생이 모든 디자인 프로세스를 경험하게 된 의미 있는 프로젝트지만, 그만큼 엄청난 노동력을 요구하더라고요. 눈물의 프로세스예요. 처음 공간에서부터 할 수 있는 건 직접 다 했거든요. 페인트칠에서부터 모든 것들을 다 진행해서 오픈했어요. 신문, 매거진, 방송 등 매스컴에 50군데도 넘게 나간 것 같은데 잘 안 돼서 1년 만에 접었어요. 그래서 유학 갈 때, 주변에서 다들 해외 도피라고 생각했죠.

**10** 이건 'iD' 라는 로고 타입이에요. iD는 'Indensitat'라는 협회에서 나온 로고에요. 한국에 돌아와서도 스페인 쪽과 진행하는 프로젝트들이 있는데, 이건 제가 졸업한 엘리사바<sup>Elisava</sup> 학교의 학장이 진행하고 있는 프로젝트입니다. 매년 5개의 도시에서 벌어지는 이벤트 아이덴티티인데 비주얼 어플리케이션과 같은 식으로 5개 도시의 맵을 이용한 이미지였어요.

지금까지 보여드린 게 비주얼 아이덴티티로서의 타이포그래피에 대한 이슈였고, 이제 좀 더 확장해서 사회적인 참여에 타이포그래피가 어떻게 침투했었는가에 대한 이슈를 보여드리겠습니다.

**11** 1999년 3학년 때 작업인데, 사실 아니다 활동 전에 한 작업이에요. 그해 3월에 현대 디자인론이라는 수업을 들었는데, 제게 참 의미 있는 수업이었어요. 바우하우스나 윌리엄 모리스로부터 시작되는 모더니스트들이 디자인을 사회개혁의 도구로써 활용한 모습들을 보면서 자극을 많이 받았거든요. 착한 학생의 단계에서 변화된 시점이 이때쯤이었던 것 같아요.

자유 주제였는데, 청소년 매춘이라는 주제를 잡았어요. 당시 제 동생이 여고생이었는데, 주변에 있는 이야기들이 많이 들리잖아요. 그 이야기들이 남 일 같지가 않았어요. 그래서 어떻게 도움이 되는 작업을 할 수 있을까 고민하다가 이 테마를 잡은 거예요. 10대들이 읽고 싶어하는 캠페인 책자를 만들자는 게 아이디어였고요. 들어간 텍스트를 읽으면 섬뜩한 내용들이 많아요. 지금도 하고 있는 고민인데, 학교에서 하는 프로젝트는 한계가 있어요. 아무리 의미 있는 주제를 다뤘다고 하더라도 학교에서 끝난다는 게 싫었거든요. 그래서 검찰청에 찾아가서 이 책을 보여주고 이렇게 만들면 어떻겠냐고 물었어요.

11 청소년 매춘을 주제로 한 책자

12 가장 쓸모없는 공공장소에 대한
투표를 진행하는 모습

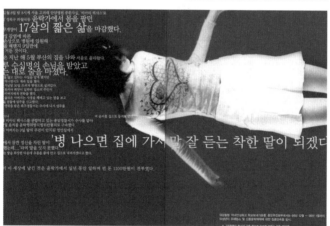

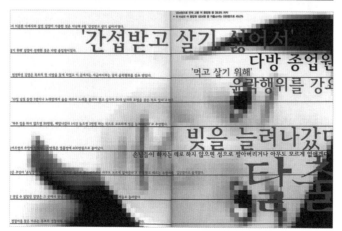

참 순수했던 것 같아요. 바로 꺼지라는 식의 이야기를 듣고 돌아와서도 굽히지
못하고 최선으로 참여할 수 있는 부분이 뭘까 생각했어요. 그러다가 동생이
다니는 학교 친구들에게 이걸 보여주면서 어떤 느낌을 받았는지를 적게 한 뒤 그걸
읽으며 만족했던 경험이 있습니다. 그래도 최소한 50명에게 전달했다는 게 큰
의미였어요.

**12** 이 작업은 2007년에 바르셀로나에서 공공장소와 디자인이라는 석사과정을
시작하면서 처음으로 했던 프로젝트입니다. 그 석사과정이 참 재미있는 게,
논문도 안 쓰고 프로젝트를 10개 시켜서 그걸 하고 나면 그냥 학위를 줘요. 이게
그 첫 번째 프로젝트였는데, '3명씩 팀을 이루고 3일이란 시간을 줬을 때 어떻게
하면 가장 효과적인 도시참여를 이끌 수 있겠느냐?'에 대한 다큐멘터리를 작성해
프로세스를 기록해 오는 거였어요.

텍스트가 '투표하라, 똥 같은 시상식, 당신의 일상에서 가장 쓸모없는 공공장소에
대한 투표를 하라.'였어요. 이때 타이포그래피적으로 실험했던 것은 저의 틀을
깨고 싶었기 때문이었어요. 학생들도 디자이너, 건축가, 문화기획자, 아티스트
등으로 구분되어 있는데, 그런 구성원의 한 부분으로 갖고 있던 제 자신의
그리드나 틀로부터 벗어나야겠다고 생각했어요. 그래서 최대한 러프하게
써보겠다고 해서 쓴 게 이거예요. 함께하는 팀원이 저를 완전히 망가뜨려줬어요.
바르셀로나에서 가장 관광객이 많고 시민들이 많이 모이는 람블라스 거리에
나가서 투표를 하는 과정이 퍼포먼스였어요. 빈칸이 다 채워질 때까지 기록하고
시상한다는 퍼포먼스로 끝이 났죠.

학교의 프로젝트가 실제로 사회와 조금이라도 소통해야 된다고 생각했는데,
이 작업은 우스꽝스럽지만 그나마 사람들에게 잠시라도 실제 공공의 이슈에
대해 생각할 수 있도록 만들었어요. 이 학교의 전체 커리큘럼이 공공의

참여가 디자인이든 건축이든 어떤 분야에서든 다 일어날 수 있는데 비판적인 시각이 우선시되어야 한다는 전체적인 흐름이 있거든요. 그걸 처음으로 인지했던 프로젝트여서 제게 의미 있었습니다.

**13** 석사과정에서 진행했던 10개의 프로젝트 중 하나입니다. 이 3장의 이미지를 보면 사실 스페인어로 적혀 있기 때문에 커뮤니케이션이 잘 되지는 않아요. 가운데 있는 텍스트가 '나는 중국인도 일본인도 아니다'라는 카피예요. 이때 하고 싶었던 이야기가 실제로 유럽인들이 동양인에게 갖고 있는 편견에 대한 신랄한 비판이었어요. 이 사진 자체는 단순히 외모에 대한 이야기를 하고 있는 것 같지만 그 내용은 유럽인들이 갖고 있는 그릇된 잣대에 대해 이야기하고 있습니다.

가장 못 사는 할렘을 바리오치노라고 부르는데, 실제로 중국인들이 살지 않는 지역임에도 불구하고 예전부터 중국인 지역이라는 명칭으로 불리어왔어요. 카피 아래 작은 텍스트들은 제 일기예요. 왼쪽은 '처음 바르셀로나에 왔을 때 가장 권위 있는 중국집을 가기 위해 바리오치노에 갔는데 중국집을 찾지 못했다, 실제로 중국인들의 거주 지역은 바르셀로나의 상인으로서 부를 축적한 부촌에 위치해 있다'라는 이야기. 라오스라는 그래픽디자인 시상식에서 대상을 받은 작업이었는데, 바르셀로나가 그렇게 큰 도시도 아니고 디자인에 관심 있는 사람들이 많기 때문에 마치 영화제처럼 시상식을 해요. 이후 도시에서 저를 알아보는 사람들이 물어보기를, 제 작업을 봤는데 그럼 당신은 어느 나라 사람이냐고 묻더라고요. 어떻게 보면 그게 직접적인 메시지보다 더 오래 남는 메시지가 아니었나 생각해요.

**14** 석사과정에서 논문을 안 쓴다고 했지만, 논문 프로젝트가 있습니다. 한 학기 내내 처음부터 끝까지 지속되어야 하는 프로젝트인데 타이틀이 '문서화되지 않은 도시'예요. 한 학기 동안 저희는 시체스라는 도시의 발전 방안에 대한 제안을 하고, 시장과 교수들은 이 제안이 실제로 받아들일 만한 것인가를 판단합니다. 이 프로젝트는 저 혼자가 아니라 둘이서 진행했어요. 이 지도는 시체스를 조사하면서 사용한 지도인데, 저희가 이 도시에 관심을 갖게 된 것이 이 지도의 빈 부분이었어요. 시체스라는 도시가 점점 확대되고 있는데 지도에서 비어 있는 부분이 있는 거예요. 사실 현재의 길을 보여주는 게 지도의 의미잖아요. 그런데 비어 있는 길이 있다는 것 자체가, 또 길 이름도 없는 지도라는 게 의심스러웠어요. 그 부분들의 길을 실제로 걸어본 결과 소수지만 사람들이 거주하고 있었어요.

저희가 하기로 한 작업은 문서화되지 않은 도시들을 문서화시키는 일이었어요. 게릴라적인 작업일 수밖에 없었죠. 실제로 걸어 다니면서 길이 있는지 없는지 여부를 체크하고, 실제 관광지도처럼 만들기 위해 의미 있는 유적이나 이슈가 될 수 있는 것들을 체크하고, 구글맵을 프린트해서 들고 다니면서 직접 그려서 실제 지도와 똑같은 방식으로 지도를 만들었어요. 그래서 그 지역을 이슈로 삼고 있는 NGO 단체에

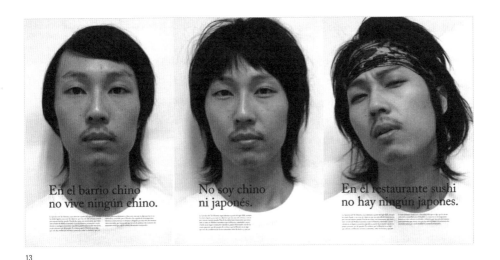

13

**13** 왼쪽은 중국인, 중간은 한국인,
오른쪽은 일본인이라는 편견을
반영하는 3장의 이미지
'나는 중국인도 일본인도 아니다'

# No soy chino ni japonés.

(I'm neither chinese nor japanese.)

저희 프로젝트를 제안했어요. 그 사람들은 자신들이 활동할 수 있는 하나의 소스로 활용할 테니까요. 또 실제로 살고 있는 주민들에게도 지도를 나눠줬고요. 저희들의 중요한 테마는 이름 없는 길들에 이름을 부여하는 거였어요. 우리나라 동사무소처럼 그곳 기관에서도 오래된 지명에 대한 데이터와 그 지역의 오래된 지도를 모두 소장하고 있어요. 그래서 감춰져 있던 도시의 옛 이름을 찾고, 해당 지역의 길 이름을 찾았어요. 그리고 최종적으로 가짜 길 표지판을 만들어 설치했어요. 이 프로젝트가 스페인어로 '조롱<sup>burias</sup>'이라는 것이 큰 테마예요. 실제 도시개발자들에게 어떤 혼돈을 줄 수 있고, 거주민들에게는 정부의 미래 도시개발 프로젝트가 시민들로 하여금 무방비하게끔 만들어가는 고도의 전략이란 것을 깨닫도록 하는 것입니다. 음모론처럼 보이는 걸 방지하는 최후의 보루로 좌측 상단에 도시개발 중인 지역의 임시거리지도 안내판과 유사한 형태를 만들어 넣었는데, 100% 똑같이 만드는 걸 일부러 피했어요.

길에서 주운 판과 손으로 만들 수 있는 것들로 조롱의 메타포를 계속 가져가려고 했고, 실제로 설치했습니다. 어떤 곳에는 일부러 떼기 어려운 부분에 붙이기도 했어요. 도시의 사회문제를 가지고 작업하는 아티스트들이 많은데, 저희도 이 프로젝트를 하면서 느낀 건 사회적인 이슈가 매력적인 소스이면서 자신을 홍보할 수 있는 굉장한 소재가 된다는 거예요. 어떻게 보면 얼마나 기가 막히게 풍자하고 조롱했느냐가 쉬운 방법론이 될 수 있는데, 동시에 엄청난 책임이 따른다는 거죠. 어떤 아티스트들에게는 사회 이슈를 다루는 것이 수단이 되었고, 오히려 그러한 프로세스를 전시한다는 게 비판의 여지를 줘요.

그래서 이러한 참여적인 퍼포먼스나 아티스트의 작업이 의미 있게 남을 수 있는 방식이 무엇일까 생각했습니다. 저희는 블로그처럼 실시간으로 과정을 모두 보여줄 수 있는 공간을 만들기로 했어요. 그렇게 해서 최종 결과물을 보시면 블로그와 메이피°라는 사이트가 있어요. 최근에는 구글에서도 연동되는 것으로 해당 지역에서 관광명소처럼 기록하고 싶었던 지점에 대한 것을 다 사진으로 만들어 이 시점에 했던 모든 기록을 온라인상으로 볼 수 있도록 했어요.

**15** 타이포그래피 두 번째 테마에서 마지막으로 보여드릴 작업입니다. 지금까지의 작업들은 주체적으로 A의 역할에 가까운 쪽에서 작업한 것들이라 할 수 있죠. 이 작업은 도시에 대한 참여가 상업적으로 접목된 가상의 프로젝트입니다. 학교에서 띠비다보라는 놀이동산을 프로모션하는 프로젝트를 제안받았고, 그것을 어떻게 풀어나가느냐에 대한 타입플레이가 중점이 되는 작업입니다. 타이틀은 '0가 어디 있니?'예요. 배경 설명을 들으시면 좀 더 재미있을 거예요. 정면 꼭대기에 보이는 게 띠비다보라는 놀이동산입니다. 1920년에 지어진 빈티지의 결정체이며 바르셀로나의 상징적인 놀이동산이에요. 겨울에는 닫고

**14** 지도에 문서화되어 있지 않은
부분 / 가짜 길 표지판을 만드는 과정 /
가짜 길 표지판을 설치하는 모습

**15** 바르셀로나의 상징적인 놀이동산
'띠비다보'

ⓘ 문서화되지 않은 도시의 메이피
웹사이트 http://www.meipi.org/
lesplanedesitges

15

매년 봄에 오픈하는데 띠비다보 측에서 제안한 게 '잠들어 있는 산을 깨워라'라는 내용의 스토리텔링이었어요. 이 이미지가 띠비다보에서 도시를 바라본 경관인데 딱 배산임수背山臨水예요. 바다를 앞에 놓고 가장 높은 지점에 띠비다보가 있는데, 약간 거리가 떨어져 있어서 어떻게 사람들을 올려보낼 것인가가 프로젝트의 큰 문제 해결 이슈였어요.

그래서 생각해낸 게 전망대였습니다. 밤에는 이 놀이동산에 불이 예쁘게 들어와서 도시에 사는 사람들이 항상 볼 수 있어요. 도시에 사는 사람들이 꼭대기를 볼 수 있다는 것은 꼭대기에서도 아래를 볼 수 있다는 거잖아요. 전망대라는 장소에 항상 망원경이 있는 이유는 도시의 어느 곳도 다 볼 수 있기 때문이니까요. 그래서 도시에서 이 꼭대기를 바라보는 망원경을 만들어 관심을 환기시키기로 했죠. 그다음 중요한 이슈가 또 하나 있었어요. 도시를 매력적인 무대로 삼고 활동하는 디자이너나 공공미술, 어마어마한 공공 프로젝트가 있는데, 그 명목으로 불필요하고 쓰레기가 될 수 있는 것들을 만들어 내는 경우가 있어요. 저희는 그런 경우를 경계해 최소한으로 참여하며, 물리적 공간도 최소화하기로 했어요. 복잡한 도시에 가장 미니멀한 간섭을 하자는 의도로 크지 않은 망원경이 몇 군데만 서 있는 것을 중요한 이슈로 삼았어요. 그런데 이것이 실제로는 광범위한 영역을 차지하게 됐어요. 결국 이 망원경으로 볼 수 있는 모든 공간에 대한 참여를 만든 거니까. 도시의 텍스트가 가장 강력한 상징이 됐던 할리우드 산 위의 텍스트를 차용해 진행한 프로젝트입니다.

16 이제 '타입이 없는 타이포그래피'라는 세 번째 테마로 작업들을 소개할게요. 이 작업은 컬러와 단순한 심벌들이 텍스트의 역할을 하는가에 대한 스토리예요. 어떻게 보면 하나하나가 보통 알파벳처럼 역할을 할 수도 있어요. '한민족의 빛과 색'이라는 시립미술관 전시에 초대되어 컬러 테라피라는 테마를 가지고 전시할

기회가 생겼어요.

저희에게 주어진 게 컬러의 의미에 대한 텍스트였는데, 텍스트 자체가 매우 주관적이고 상징적이었어요. 컬러는 어떻고 사람의 심리를 어떻게 만드는지의 내용들이 가득한 텍스트를 받았거든요. 디자이너 둘이서 텍스트를 자유롭게 도형으로 연상을 하고 이 도형들이 텍스트를 대신해서 커뮤니케이션이 가능한지를 실험하는 것이 목적이었어요. '레드는 힘과 에너지에 관련된 컬러로 생명력 그 자체이다'라는 식으로 큰 주제가 됐던 텍스트들을 표현했어요. 실제로 작품이 설치된 공간은 컬러가 상징하는 것들을 쉬면서 생각해보는 휴게 공간이었고, 저희는 기회를 잡아 그런 실험을 해 봤죠.

**16  컬러 테라피 휴게 공간 / 텍스트를
대신한 컬러와 단순한 심벌들
(design: 이성용, 이장섭)**

**17  Message to the Universe
최종 텍스트**

**17**    이건 3년 뒤, 2005년 졸업전의 작업입니다. 이 작업의 주제가 'Message from the
Universe'라는 텍스트예요. 컬러의 언어를 만든 것을 발전시킨 작업이었는데,
이때는 언어적 수단을 빼고 컬러와 움직임만으로 언어화시켰어요. 성장, 소통
등 다섯 개의 에피소드로 이루어졌어요. 하나하나가 심벌로서 패턴이 되고,
그 패턴이 반영되어 공간에 적용되고, 실제적으로 각 해당 언어에 대한 공간이
만들어졌습니다. 영상에서 처음으로 나오는 카피가 'Got the message? When you
are ready to imagine, the more message will visit you'입니다.
얼마나 받아들일 자세가 되어 있고 상상의 가능성을 열어두고 있느냐에 따라
소통이 가능하다고 생각해서, 언어가 됐든 말도 아닌 게 됐든 내가 원하는
소통의 방식은 이런 것이라는 이야기를 담고 싶었어요. 제가 이런 작업을 하는
이유입니다.

**18**    라네즈의 제안으로 진행한 프로젝트입니다. 신제품 파워스킨이 나왔는데,
동영상을 보면서 화장품을 바르면 피부가 예뻐진다는 귀여운 기획을
제안하더라고요. 이런 프로젝트에서 정성을 보이지 않으면 엄청난 비난을
받기 때문에 최선을 다해야 할 것 같았어요. 카이스트에서 촉촉함, 투명함,
매끈함이라는 걸 가지고 컬러와 음악을 분석했어요.
그래서 어떤 시점에 어떤 움직임을 넣어라, 어떤 컬러를 주로 써라, 어떤
모티브의 형상을 써라, 라는 가이드를 주고 그 이후에는 저희가 자유롭게 작업을
풀어나갔어요. 동영상은 사이트에서 보시면 돼요. 유일하게 프로젝트 중에
경제적으로 도움이 되었죠.

**19**    ComplexCity 프로젝트입니다. 이 프로젝트는 해 보고 싶은 걸 다 해 보려고

18 촉촉함, 투명함, 매끈함을
표현하는 무늬
(design: 이장섭, 이효섭)

19 가장 큰 모티브가 되었던
서울지도 / ComplexCity
Project 전시 포스터

CompexCity Project
by Lee Jang Sub

19

시작한 거예요. 생계를 해결함과 동시에 하고 싶은 일도 할 수 있지 않을까란
생각을 담은 실험적인 프로젝트입니다. 제가 전시를 위한 작업을 했을때 복잡함에
대한 이해가 큰 이슈로 다가왔는데. 그게 그래픽과 설치와 맞물려서 우연성이
패턴화되는 과정들을 설치와 같은 여러 작업들로 풀어나가는 과정이 있었어요.
그게 스페인에서 제가 가졌던 도시에 대한 관심과 복잡함이라는 이슈와 만나 이
프로젝트를 시작하게 된 것입니다.
전시를 할 기회가 있을 때마다 계속 진행했어요. 가장 큰 모티프가 된 것은
서울지도였습니다. 디자이너로서 미적 승화를 시키고 싶다는 생각에서
서울의 여러 아이덴티티를 찾고 싶었는데 그때 걸렸던 게, 가장 복잡한 형상의
서울지도였거든요. 전혀 규칙을 찾을 수가 없어요. 세계지도 중에서도 흔치 않은

20

21

22

**20** 서울지도의 일부를 랜덤으로
추출해 나뭇가지의 형상을 만드는
과정

**21** 서울, 로마, 파리, 모스크바를
모티프로 한 작업

**22** Granada Design에서
제안되어 상품화된 ComplexCity
프로젝트 / 조명으로 상품화된
ComplexCity 프로젝트

복잡한 패턴을 가지고 있는 지도가 서울지도예요. 역사 발전 과정의 산물이죠. 갑작스러운 도시 성장이 자연의 형태였던 도시를 갑자기 성장시켜 무질서한 나뭇가지 형태로 발전되었고, 그것이 스토리가 되어 프로젝트를 시작하게 된 거예요.

20 이전 프로젝트에서는 그래픽 심벌이 텍스트를 대신했다면 여기에선 이 20개의 부분적인 도시지도가 텍스트라고 할 수 있어요. 서울지도에서 랜덤으로 20곳을 추출해서 임의로 변형시키진 않고 일부는 지우거나 볼드로 처리해서 가지의 형상을 만들었어요. 그 부분들을 계속 겹치게 해서 나무가 성장하는 모습으로 지도를 만들려고 했습니다. 복잡한 형상을 더 복잡하게 만들 경우 자연의 형상에 더 다가간다는 이야기를 만든 거예요.

21 이 프로젝트는 개인적으로 재미를 느낀 동시에 외부에서 들어온 매력적인 제안도 있어서 다른 도시에도 적용을 해 보았습니다. 도시의 원래 형태에 따라 재미있는 형상이 나온다는 것이 탐구해볼 만한 주제예요. 이런 자연스러운 이미지들을 만들기 위해 가장 오래된 도시를 찾아봤어요.
자연스럽게 성장했던 유럽의 오래된 도시들을 찾아서 모티프를 정했죠. 도시의 원래 형태가 궁극적으로 만들어지는 모양에 많은 영향을 주더라고요. 중앙에서 동심원 형태로 성장한 도시의 경우에는 반복되는 꽃잎 같은 모스크바와 파리 같은 형태가 되고, 무질서하고 자유롭게 성장한 도시는 나무 같은 형태가 되었어요. 이 프로젝트를 진행할 때, 건축이나 자연과학 등 다른 분야에서 많은 관심을 갖기 시작했어요.

22 같은 주제로 같은 방법을 대입해서 20개의 나뭇가지를 3D 형상으로 해서 서울을 나무로 만들었던 작업입니다. 스페인 회사에서 이 프로젝트를 본 뒤, 월 데코레이션 상품으로 만들겠다는 제안을 해서 계속 도시 시리즈로 만들어나간 것이 상품화된 거예요.
이건 전시를 위해 만든 작업인데, 빛을 통해 도시를 본다는 것이 이전의 매체와는 다르게 은유하는 바가 있어요. 조명이면서 제품으로 만들어본 것입니다.

23 광주 비엔날레에서 전시한 서울나무입니다. 실제적으로 상품화된 조명을 만들고 팔 수 있다는 것이 프로젝트에 지속적인 서포트가 됐고, 전시 참여가 또 다른 전시의 기회를 줬어요. 이제는 자발적인 프로모션에서 조금 더 편안하게 작업할 수 있는 상황이 된 것 같아요.

24 ComplexCity는 제가 진행하는 프로젝트 중에서도 정말 마음껏 그 작업의 영역을 확장하면서 여러 매체들로 진행한 작업이에요. 최근에는 자연과학 분야에서 협업 제안이 왔어요. 제가 상상하던 도시와 자연의 미학적인 관계를 생물학의 관점에서 바라볼 수 있는 계기가 되었습니다.

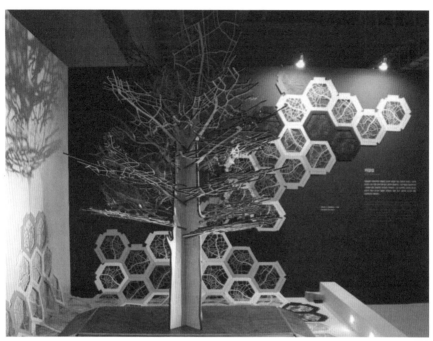

23

24

**25**     Saving by Design 프로젝트를 마지막으로 제 작업을 정리할 텐데요. 이 프로젝트는
제가 했던 많은 경험들이 총체적으로 집약되어서 할 수 있었던 것 같아요. Saving
by Design은 해마다 있는 「Designmade」라는 전시의 2008년도 테마였어요. 경제
불황을 반영해 '디자인으로 절약하자'라는 테마로 진행된 프로젝트였습니다.
사실 굉장한 스트레스였어요. 왜냐하면 전 제 삶 자체가 나름 생태적이라고
생각해왔고 최소한 시민으로서의 의식을 가지지 못한 사람이 아니었는데,
'전시'라는 소모적인 것을 'saving'이라는 테마로 진행한다는 것 자체가
아이러니한 결합으로 다가오더라고요. 코엑스 등에서 하는 전시들이 끝난 뒤
나오는 폐기물들은 상상할 수 없을 정도거든요. 그걸 테마로 하는 전시가 큰
규모의 공간에 생긴다는 것이……. 만약 제가 경험이 많았다면 오히려 피하려고
했을 텐데, 그걸 이제야 느껴요. 그럼 프로젝트의 진행에 대해 말씀드리겠습니다.
처음에 아이덴티티 작업부터 시작했는데, 저는 'saving'이라는 테마에 집중하지
않고 표현의 즐거움에 집중한 로고 타입과 비주얼 아이덴티티를 생각했어요. 로고
타입의 형태가 일상의 다양한 재료들로 표현될 수 있도록 의도했습니다.
그래서 필기체에 가까운 타입을 찾아 형태를 다듬고 제 손글씨와 가장 가까운
형태의 타입을 만들었어요.

**23**    광주 비엔날레에 전시된 서울나무

**24**    여러가지 영역으로 확장된
ComplexCity

**25**    비일상적인 결합을 할 수 있도록
필기체에 가까운 타입을 찾아 형태를
다듬고 손글씨와 가장 가까운 형태로
만들어진 타입페이스 / Saving by
Design 전시장 입구 · 보일러관을
이용해 표현한 전시 타이틀

25

**26** 쓰레기봉투가 벽지로 쓰인
인포메이션 월

**27** Saving by design 포스터를
만드는 과정

표현의 즐거움이라는 비주얼 콘셉트를 풀어나가는 데 있어서 이 형태가 매력적으로 다가왔어요. 로프가 됐든 파이프가 됐든 제가 가장 영감을 받아 진행한 것은 네온의 활용이었어요. 'saving'이라는 테마에서 비주얼 콘셉트가 저에게는 표현의 즐거움이었고, 재활용이라기보다는 재발견이었어요. 흔히 낡거나 매력적이지 않고 추하다고 생각되는 소재가 디자이너에게 발견되어 새로운 가치를 찾는 것이 'saving'이라고 생각한 거죠. 그래서 재발견에 대한 요소를 어떻게 넣을 것이냐에 대한 접근을 했고 그중 하나가 네온이었던 거예요.

26  전시에선 어떻게 풀어나갔는지 보여드릴게요. 전시장의 가장 큰 아이덴티티가 됐던 것은 전시 가운데를 빙 두르고 있는 인포메이션 월이었는데, 네온과 재발견된 소재의 결합이라는 것이 주된 스토리가 되었습니다.

첫 입구 부분이에요. 전시장 입구가 빨간 벽이라는 걸 예상하고 보일러관을 이용해 같은 형태의 타입을 만들 수 있다는 생각으로 진행했습니다. 유럽에서 빈티지라는 말이 나온 것은 재발견이 가능했기 때문이라고 생각해요. 이 전시에서 소재의 재발견으로 한국적 빈티지라는 게 어떤 게 있을까 흉내 내고 싶기도 했어요. 그래서 버려진 오래된 창틀, 각목, 네온, 한국적 소재들을 접목해서 전시장 분위기를 내보려고 했습니다.

이건 낯선 싸구려 소재들과 네온이 결합된 이미지인데 어떤 소재인지 아시겠어요? 이 뒤에 있는 게 쓰레기봉투예요. 싸구려 소재가 네온과의 조화를 업그레이드시켜준다고 생각해서 싸구려 소재나 주워온 물건들을 접목시켜 인포메이션 월을 만들었습니다.

이게 개인적으로 제가 떠올렸던 이미지와 가장 맞게 표현된 것 같아요. 패치워크라는 게 'saving'을 풀어내는 비주얼적 방식에 가장 가깝다고 생각했거든요. 쇼핑백에 있는 자연스런 타입들로 인해 재미있는 벽이 만들어졌습니다.

27  포스터 제작 과정인데요. 포스터에서 보신 것처럼 오브젝트들이 하나의 이야기를 이루고, 그걸 단어처럼 나열해서 포스터를 만들고 싶었어요. 제가 잠시 머물던 아파트 단지에서 10분 안에 찾아 바로 수거한 소재들만 가지고 포스터를 제작하는 게 포인트였어요. 당시 제 헤어스타일이 쓰레기 수거하는 사람처럼 보여서 아무런 의심도 받지 않았어요.

사실 이때 정말 행복한 표정을 하고 있었습니다. 수거한 소재들의 리듬감을 맞추려고 노력하면서도 편안하게 나열했어요. 여기에 saving이란 걸 그래픽디자인으로 어떻게 풀어낼 것인가가 엄청난 스트레스였어요. 다들 경험해 보셨겠지만 스트레스라는 게 잘만 하면 아이디어가 되는 경우가

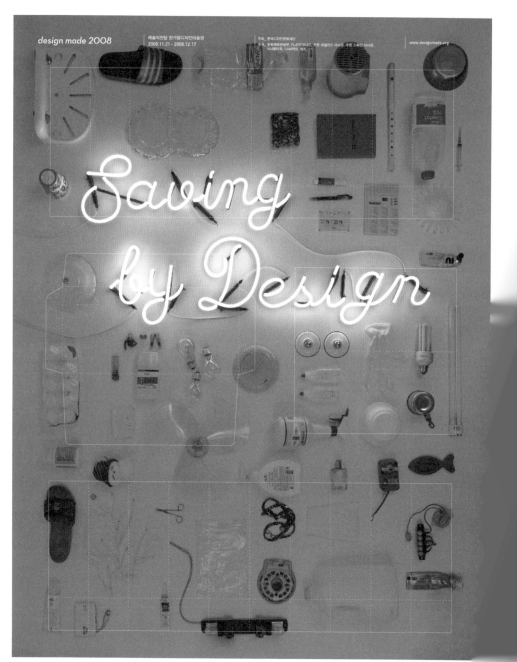

27-1

있잖아요. 전시를 준비하는 과정에서 포스터를 기본적으로 인쇄해야 했고,
초청장과 봉투와 같은 부수적인 인쇄물도 있었습니다. 이 두 프로세스를 하나로
절약하기 위해 포스터의 뒷면이 입장권과 같은 부수적인 인쇄물들이 되어
인쇄공정을 절반으로 줄인 거예요. 그래서 포스터가 앞면으로 된 것은 배포하고,
양면으로 인쇄하고 잘라서 기타 인쇄물들을 만들었죠. 그래서 어떤 것들은 봉투
안을 보면 포스터가 나와 있고 그래요. 이게 참 힘들게 나온 아이디어인데 괜찮은
것 같아요.

**29** 홈페이지 이미지입니다.

28

28  포스터의 뒷면 / 포스터의 앞뒷
면이 중첩된 모습

29  Saving by Design 홈페이지

29

그리고 이건 도록입니다. 마찬가지로 Saving by Design 이미지를 2도 실크인쇄로 만들었는데, 저는 가벼운 도록을 만들고 싶었어요. 그래서 이라이트지를 사용했고 표지도 부피감이 있는데 가벼운 소재인 골판지를 사용했어요. 제본도 과정을 보여주는 제본을 해서 가벼운 느낌으로 만들었고요. 이렇게 Saving by Design이 끝났습니다.

그런데 한 달간의 전시가 끝난 이후에 폐기물을 재활용할 수 있는 전시를 다시 기획했어요. 이게 최소한의 양심이었던 것 같아요. 플러스 전시를 기획해서 참가한 디자이너들의 자발적인 의사가 있는 경우에 전시에 썼던 재료들을 끝나는 시점에 수거해갔어요. 그래서 그것들을 가지고 두 달이라는 시간 동안 여유롭게 작업했고, 이어서 플러스 전시도 디자인과 디렉팅을 맡았습니다. 사실 그래픽디자인에서 인쇄물을 줄이거나 하는 등의 방법은 있겠지만, 프로세스에서 saving이라는 게 가능할까 생각했거든요. 지금 보여드린 작업이 좋은 답은 아니었어요. 최선의 saving은 기타 소재와 기계와 전기의 사용, 인쇄물을 최소화해서 노동력을 최대화하는 거란 결론을 내고 포스터든 뭐든 다 수작업으로 만들려고 했어요. 그렇게 손으로 만든 것을 가지고 촬영해서 포스터를 만들고 한 달 동안 전시했어요.

이 포스터가 의미 있었던 것이 사실 이 뒤에 보이는 벽돌이 3번 정도 재활용된 벽돌이에요. 2008년 10월에 공공디자인 엑스포에서 처음으로 전시디자인을 맡았을 때 이 벽돌을 사용했어요. 벽돌을 선정한 이유는 가장 손쉽게 입체 공간을 만들고 분해 가능한 소재인 데다가 엄청난 노동력이 필요했거든요. 이걸 재활용했고, 그걸 또 그대로 다시 옮겨서 디자인문화재단 전시장으로 만들었습니다. 의도적인 건 아니었는데 그렇게 손으로 만들다보니 어플리케이션이 재미있게 나온 것 같아요. 그걸 사진으로 찍어 다시 웹사이트나 배너에 적용하면서 Saving by Design Plus라는 전시의 아이덴티티가 더 saving스럽게 되었던 것 같고요.

30 Saving by Design 도록

31 Saving by Design 초청장

**31**　마지막으로 초청장에 대한 아이디어입니다. 보통 초청장은 1천 장씩 인쇄하거든요. 1백 장이든 1천 장이든 비용이 같으니까요. 그런데 제가 제안한 것은 인쇄프로세스상 어쩔 수 없이 생기는 잉여인쇄물을 최소화하기 위한 수제작이었어요. 그래서 1백 장의 초청장을 손으로 만들기 시작했어요. 손으로 만들면 가능한 아이디어들이 있어요. 트레이싱지는 레이저 프린터로 하면 인쇄가 아주 잘 돼요. 흑백으로 인쇄하려면 아주 좋은 조합이죠. 그래서 인쇄 대신 레이저 프린트로 1백 장씩 만들기로 했고, 양면이 보이는 걸로 비주얼적 효과를 시도해보려고 했어요. 때마침 Design Foundation이라는 프로젝트와 Saving by Design이 같은 때에 오프닝을 한다는 두 가지 이야깃거리가 있었기 때문에 양면을 활용하는 데 더 의미가 있었습니다. 그렇게 만든 1백 장의 초청장에 테이프를 붙여 이렇게 재미있는 결과가 나오게 됐어요.

Saving by Design 프로젝트를 지금까지 보셨어요. 유연함이란 도움을 받아 타이포그래피 이야기를 가까스로 만들어온 것 같아요. 타이포그래피라는 것은 그래픽디자인의 기초가 되기 때문에 어떤 방법론이라 하기엔 너무 광범위해요. 제가 끌어왔던 유연성이라는 것도 사실은 제 방법론이 될 수는 없는 것 같아요.

# CHRIS RO

## 2
## 1

크
리
스
로

저에게 타이포그래피는 매우 중요하고, 최근에 타이포그래피의
잠재성에 점점 더 매료됩니다. 타이포그래피 외에 이렇게 직접적이고,
때로 의미심장하게 소통할 수 있는 것을 생각할 수 있을까요? 우리는
타이포그래피를 통해 형태를 만들고 경험을 창조하고 그 가치를 높일 수
있습니다. 그래픽디자이너가 된다는 것은 정말 멋진 일이고, 기회입니다.
/ 최근에 관심 있는 것은 '장소(Place)'입니다. / 저는 제약 없이 작업
하는 것을 좋아합니다. 각 작업에 영감을 줄 수 있는 사람과 콘셉트에
대해 많은 조사와 연구를 합니다.

나에게 영감을 주는 이미지 - '비효율'

미국 버클리대에서 건축을 전공한 후 로드아일랜드 스쿨 오브 디자인(RISD)에서 그래픽
디자인으로 석사 학위를 받았다. 그래픽 디자이너이자 교육자로 현재 홍익대학교 시각디자인과에서
조교수로 재직 중이며, ADearFriend의 크리에이티브 디렉터로 활동하고 있다.

저는 언제나 뭔가 만드는 사람이었습니다. 그리고 형태에 깊은 흥미를 가지면서, 형태에서 발생하는 들리지 않는 대화에 강하게 끌렸습니다. 저는 언제나 제게 말을 거는 무언가를 발견할 수 있고, 제 앞에 있는 모든 형태들로부터 대화를 들을 수 있습니다. 그 대화는 저를 어딘가 다른 곳으로 데려가 주는 것 같습니다. 저로 하여금 다른 방식으로 생각하게 만들고, 감정적 혹은 신체적으로 움직이게 만듭니다. 이렇게 형태라는 것과 지속적이고 좋은 관계를 유지해주고 있는 제 최근 작업들에 대해서 간단하게 이야기하겠습니다.

01

01  자동차 브랜드 'Scion'을 위
    디자인

02  'Target'을 위한 콘셉트 보

03  'Centric VH1'을 위한 초
    콘셉트 프레임들

ⓘ CI(Corporate Identity)
기업의 이미지를 통합하는 작
가리키며 CIP(Corporate
Identity Program)라고도
사원들로 하여금 기업이 추구
가치를 공유하게 하고 외부로
표현하는 동시에 미래 경영 환
대응하기 위한 경영전략 가운
하나로 1950년대 미국에서
시작되었다.

02

03

저는 한때 건축을 했었는데, 그 영향으로 디자인으로 전공을 바꾼 후에도 여전히 3차원에 관심을 갖고 있습니다. 3차원에서의 입체적인 깊이와 공간감, 움직임, 뭔가 살아 움직이는 느낌에 관심이 있습니다. 하지만 2차원의 그래픽디자인에서는 이러한 느낌을 3차원에서만큼 담아낼 수 없다는 것을 알게 되었습니다. 그래서 최근에는 모션그래픽스 쪽의 작업을 많이 하는데요. 모션그래픽스의 많은 부분은 시퀀스와 움직임, 어떻게 형태가 공간을 관통하며 움직이는지에 관해 생각하는 것입니다.

사이언Scion이라는 브랜드 들어보셨어요? 한국엔 없는 것 같은데, 도요타는 좀 아저씨스러운 브랜드, 렉서스는 부자 할아버지 브랜드, 이렇게 브랜드마다 특징적인 이미지가 있잖아요. 사이언은 돈 없는 젊은 사람들의 브랜드라는 이미지를 갖고 있습니다. 그래서 에너제틱한 느낌을 추구하면서 젊은 사람들과 통하려고 노력하는 브랜드입니다. 젊은 사람들을 겨냥한 브랜드인 만큼 재미있는 작업이었습니다.

이것들은 제가 미국 브랜드 타깃Target을 위해 만든 일종의 콘셉트보드입니다. 저는 가끔은 그래픽디자이너로서 매우 플랫한 그래픽 미학을 움직이는 그림으로 변환하는 것을 좋아합니다. 또한 타이포그래픽적인 서체를 이용한 작업도 좋아합니다. 모션그래픽스 영역에서는 때때로 타이포그래피가 잊혀지곤 한다는 것을 알았습니다. 어떻게 서체가 움직이고 , 움직이는 장면들과 반응하는지 알고 싶었습니다. 그래서 미국의 디스커버리 채널Discovery Channel을 위한 작업도 했었는데요. 디스커버리 채널은 자연 다큐멘터리 채널의 일종이에요. 이런 모션그래픽스 작업을 할 때 글자들이 어떻게 정보를 구성하는지에 관심이 있습니다.

이것은 센트릭 브이에이치원Centric VH1이라는 네트워크를 위한 초기 콘셉트 프레임들입니다. VH1은 MTV 같은 음악 채널이에요.
저는 타이포그래피적으로나 그래픽적으로 생각했을 때, 전통적인 그래픽 디자인이 어떻게 브랜딩 같은 것들을 움직임으로 변환할 수 있는지에 관심이 많습니다. 요즘 CI°, 브랜딩 이런 것들이 모션그래픽의 영역으로 넘어 오고 있습니다. 제가 작업했던 비교적 큰 프로젝트 중 하나가 PBS의 재방송인데요. PBS는 미국의 거대한 공영 방송국입니다. 이 회사의 흥미로운 점은 공영 비영리 단체 방송국이라는 점입니다. 그래서 200개가 넘는 제휴 기지국이 있습니다. 그런 점에서 이 프로젝트는 매우 재미있는 브랜딩 프로젝트였죠. 하지만 동시에 매우 어려운 프로젝트이기도 했는데요. 왜냐하면 이 브랜드의 모든 것을 통제하는 것이 어려운 일이었기 때문입니다. 그러나 많은 사람들이 제 디자인을 볼 수 있다는 점에서 보상이 큰 프로젝트였죠.

**04**  이 새로운 재방송 프로젝트를 위한 전략은 사람들로 하여금 뭔가를 탐색하게 하는 것이었습니다. 그래서 저희는 다중시점을 가진 사진을 이용하여 표현했습니다. 이것들을 보면 여러분들도 계속해서 뭔가 찾게 되는 것을 느끼실 겁니다. 또한 클라이언트가 저희에게 원했던 것은 그래픽에 있어서 탐험할 수 있는 공간과 그 깊이에 대한 표현이었습니다. 그래서 이 플랫한 세계와 깊은 느낌을 혼합하게 되었습니다.

그리고 PBS 전체 네트워크 패키지를 만들었는데요. 이 회사엔 200개가 넘는 제휴 기지국이 있습니다. 그래서 타이포그래피·아이덴티티·사진·컬러의 색조 등 모든 것을 처음부터 시작해야 했습니다. 이런 일을 할 때 어려운 점이 있어요. PBS도 약간 보수적인 브랜드이다 보니까, 저희는 저희대로 멋진 아이디어를 많이 실행하려고 하지만, 그에 대한 클라이언트의 제약이 따랐어요. 결국 결과물은 저희가 생각했던 것만큼 멋지지 않았어요. 하지만 제 생각엔 이런 보수적인 브랜드를 위해서라면 이런 결과물도 괜찮은 것 같아요. 저흰 할 수 있는 모든 것을 했습니다. 작업의 결과물이 어떻게 보일지 보여주는 자료도 만들었습니다. 결국 프로젝트의 결과물은 2차원적이고, 그래픽적으로 만들어진 것 같아요.

저는 여전히 2차원에서 작업하는 것도 좋아합니다. 그래픽디자인을 좋아해요. 매우 플랫한 것을 좋아하고, 프린트된 형태를 좋아합니다. 그래서 '나이키 유럽'으로부터 나이키 풋볼을 위한 새로운 캠페인을 위해 몇 장의 포스터를 만들어 달라는 제의를 받고 인쇄물 작업을 하기도 했고요. 또 최근에는 로드아일랜드 디자인 대학교<sup>RISD</sup>의 많은 디자이너들과 그 학교의 창립 100주년 역사를 다룬 책을 디자인하는 작업도 했었습니다. 솔직히 말해서, 이 책을 작업하면서 타이포그래피 작업이 제게 조금 힘들다는 것을 깨달았어요. 하지만 매우 좋은 프로젝트였어요. 저도 많이 배웠고요.

**05**  이건 영화 산업 분야에서 처음 해본 작업인데요. 타이페이에 있는 제 친구가 새롭게 제작한 영화입니다. 이 영화는 무척 멋집니다. 작은 규모의 독립영화인데요. 혹시 한국에서도 개봉할지 모르겠어요. 친구는 제가 포스터를 디자인하는 데 있어서 유럽적인 소통 방식을 사용할 수 있는지 물어봤습니다. 그래서 이것은 보다 유럽적인 소통 방식으로 영화를 보여주려고 했습니다.

**06**  저는『메트로폴리스<sup>Metropolis</sup>』매거진을 위한 작업도 많이 했는데요. 미국의 건축 매거진입니다. 커버를 위한 콘셉트 작업들을 진행했어요. 실제로 사용되었던 커버입니다. 이 호의 주제는 새로운 세대의 건축가들에 관한 것이었는데요. 요즘 건축 트렌드에 '친환경 건축' 같은 것들이 많아요. 환경에 대해 생각해야 하니까, 친환경적인 건축을 해야 되긴 하죠. 하지만 많은 건축가들이 상투적인 친환경 트렌드를 넘어서는 혁신적인 작업을 여전히 하고 있습니다.

04

PBS 공영 방송을 위한 디자인

영화 「Au Revoir Taipei」
포스터

05

06

07

08

**07** 최근에 브랜딩과 분위기에 매우 관심이 있습니다. 제가 생각하기에 브랜딩에 있어서 분위기라는 것은 흥미로운 콘셉트인 것 같아요. 샌프란시스코에 있는 제 친구들이 광고 회사를 시작했는데, 회사 이름을 'Favorite Nephew'로 정했습니다. 한국어로는 가장 친한 (좋아하는) 조카 정도 되겠네요. 전체 아이디어는 이 분위기라는 요소에 관한 것인데요. 제 친구들은 향수를 불러일으키고 싶어 했습니다. 뭔가 옛 시절의 좋은 분위기를 말이죠. 이것이 전체 브랜딩 프로젝트에 관한 것입니다. 매우 재미있는 프로젝트였어요. 저희는 분위기 혹은 느낌에 대해서 이야기할 수 있었습니다.

**08** 앞에서 센트릭이라는 VH1의 새로운 네트워크를 위한 작업을 했다고 말씀드렸는데요. 이것들은 저의 제안이었습니다. 결국 그들은 다른 디자인을 채택했지만, 저는 여전히 이것들이 흥미로운 콘셉트를 기초로 하고 있다고 생각합니다. 저는 가변적인 아이덴티티에 관심이 많았어요. 예를 들어, 이 아이덴티티 같은 경우 하나의 고정적인 타이포그래피를 갖고 있지만 C 모양의 심벌은 계속해서 움직이는 방식입니다. 이런 방식의 아이덴티티는 단순한 그래픽 형태라고 할 수도 없고, 움직이는 장면 형태라고도 할 수 없습니다. 그래서 시시각각 변하는 모습을 계속 볼 수 있고 기억할 수도 있는 아이덴티티입니다. 이것들이 어떻게 보일지에 관한 프레임들도 제작했어요.

**09** 앞에서 말했듯이, 사이언이라는 브랜드의 브랜딩을 맡았었는데요. 사이언은 돈 없는 젊은이들을 위한 브랜드입니다. 그래서 당시에 신선하고 재미있는 작업들을 많이 했어요. 왜냐하면 그때 저희에게 자동차 브랜드를 론칭할 수 있다는 것은 매우 새로운 일이었기 때문입니다. 당시에는 정말 재미있었는데, 이제는 평범해진 작업인 것 같아요.
여전히 인터렉티브 작업에도 관심이 많습니다. 최근 작업으로 팝업창 같은 작은

10

11

12

웹사이트인데요. 저는 이 웹사이트에 인쇄매체의 아름다움을 담고 싶었습니다. 이렇듯 저는 어떻게 우리가 인쇄매체 미학을 인터렉티브의 영역으로 가지고 오는가에 대해서 생각합니다. 동시에 인쇄매체와 인터렉티브 영역 사이에는 매우 큰 차이가 있다는 것을 느낍니다.

10 이 팝업창은 제가 디자인 마이애미<sup>Design Miami</sup>를 위해 작업한 것입니다. 디자인 마이애미는 마이애미에 있는 문화 기관입니다. 마지막 결과물은 매우 깔끔하고 타이포그래픽적으로 접근한 작업입니다.

11 나이키 스포츠 웨어를 위한 작업도 했는데요. 콘셉츄얼한 소셜네트워킹에 기반한 작업이었습니다. 동시에 나이키가 추구하는 유니크한 각각의 개성을 표현하는 것이기도 했습니다.

12 뉴욕의 모마<sup>MoMA</sup>를 위한 작업도 했어요. 곧 열릴 피카소 전시를 위한 것이었습니다. 작은 웹사이트인데, 피카소의 다양한 테크닉을 비교하는 데 초점을 맞추었어요. 피카소의 인생은 그가 사용한 다양한 테크닉들로써 세 가지의 다른 시기로 구분될 수 있습니다. 이것을 통해 피카소의 테크닉들을 나란히 두고 비교할 수 있는 기회를 가질 수 있어요.

계속 말했듯이, 저는 계속해서 형태를 연구하고, 어떻게 형태가 경험을 변환하는지 관찰하고 있습니다. 저의 모든 관심사는 그래픽디자인에 있어서 사람들이 형태에서 느끼는 경험입니다. 형태적 단순함이나 복잡함이 사람들이 형태에서 느끼는 어떤 경험을 증가시키고 감소시킬 수 있는지에 대해서 관심이 있습니다.

13 이것은 제 졸업전시회를 위한 프로젝트입니다. 보통 졸업전시회 포스터에는 한두 가지의 프로젝트만이 실리잖아요. 하지만 만약에 모든 프로젝트들을 한꺼번에 볼 수 있다면 어떤 느낌일까라는 생각으로 프로젝트를 진행한 것입니다. 제 작업에서 중요한 부분은 이런 형태에 관한 부분을 타이포그래픽적으로, 사진을 통해서, 그리고 그래픽적으로 탐험한다는 데 있습니다.

14 이것은 인간의 얼굴에 관한 프로젝트입니다. 저는 우리가 과연 인간의 얼굴도 재경험할 수 있을 것인지 궁금했습니다. 그래서 사람의 얼굴에 성격이 드러나도록 작업했어요. 과연 우리가 그런 것을 형식적으로 경험할 수 있을 것인가라는 점이 흥미로웠습니다.

15 이런 많은 것들이 형태를 기본으로 한 프로젝트입니다. 내가 잘할 수 있는 것이든 잘 못하는 것이든 다양한 것을 시도해 보는 것이 중요합니다. 결과가 어떻게 될지는 모르는 일입니다. 이때는 제 인생에서 가장 좋았던 때였습니다. 굉장히 행복한 시간이었어요. 여러분들 역시 지금 학교에 있는 동안 행복해야 합니다. 인생은 짧으니까 매일매일 조금씩 행복해야 돼요.

지금까지도 저는 여전히 그래픽디자인 영역에서 벗어나 여러 가지 다양한 작업들을

14

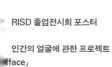

RISD 졸업전시회 포스터

인간의 얼굴에 관한 프로젝트
「face」

프로젝트 「Form_Giving」 /
프로젝트 「Dialogue」

15

하고 있습니다. 사진에도 흥미를 많이 가지고 있어요. 솔직히 말해 가끔은 저도
스스로 무엇을 하고 있는지 모를 때가 많습니다. 그런데 자꾸 뭘 시도하다 보면,
가끔 흥미로운 것들이 나옵니다. 또한 저는 감각적으로 느낌이 오는 혹은 그런
분위기를 담아내려고 노력하고 있습니다.

옛날 이야기를 잠간 할게요. 저는 버클리대학에 다녔어요. 매우 좋은 학교죠. 큰
공립 학교인데, 아마 여러분들도 많은 한국 유학생들 때문에 들어봤을 거예요.
사실 제가 버클리대학에 간 것은 어느 정도 타협의 결과였습니다. 솔직히 말해
저는 아트 스쿨에 가고 싶었어요. 그런데 아버지가 사업가가 되어야 한다고 해서서
버클리대학에서 경영학을 공부하게 되었습니다. 하지만 곧 제게 맞는 분야가
아니라는 것을 알았고 아트 스쿨과 경영학과의 간극에서 타협점을 찾은 곳이 바로
건축학과였죠.

제가 가장 좋아하는 건축 회사 중 하나가 모포시스^Morphosis입니다.
모포시스라는 회사 들어보셨어요? 80년대쯤 전성기를 누렸던 회사인데요.
일반적인 건축 회사에서 하는 작업들과는 좀 다른 작업들을 했어요. 지금 생각해
보면, 이런 그래픽적인 작업을 좋아하니까 스스로가 그래픽디자이너가 되어야
한다고 그때 깨달았어야 했어요. 모포시스의 작업들은 설계 계획들과 모델들로 꽉
차 있고, 모든 것들이 매우 그래픽적입니다. 또 모든 것들이 다양한 차원과
움직임으로 가득 차 있습니다. 저는 마치 살아 있는 것 같은 혹은 에너지가 있는
공간을 만드는 것에 매우 관심이 있습니다. 그리고 여전히 모포시스와 그들의
멋진 작업에 대해 생각합니다. 제가 만약에 아직도 건축계에 남아 있었다면 계속
모포시스와 일하고 싶었을 거예요.

**16**  학교를 졸업하고 평범한 건축회사에서 일했었는데요. 한국인 여자 분도 있었어요.
저는 그녀를 항상 누나라고 부르곤 했죠. 우리는 이런 프로젝트를 했습니다.
그렇게 멋지진 않죠. 하지만 괜찮습니다. 교통과 관련된 건축물 분야에서
일했었는데 그렇게 나쁘진 않았어요. 하지만 모포시스처럼 멋지진 않았습니다.

**17**  이게 뭔지 아시겠어요? 저희가 매일 쓰는 방인데요. 흥미로운 방은 아닙니다. 바로
화장실입니다. 이런 작업들 덕분에 공간에 대한 감이 늘게 되었는데요. 화장실에서
볼일을 볼 때 얼마만큼의 공간이 필요한지 알아야 했으니까요. 하여튼 매일 이런
온갖 종류의 화장실을 그렸습니다. 그것은 매우 지루한 일이었습니다.

**18**  이건 장애인들을 위한 통로 공간 설계도인데요. 매일 이런 것을 그렸어요.
그래서 저는 일이 끝나면 제 인생을 바꿔야겠다고 결심했습니다. 당시
「배트맨」이라는 영화에 나오는 배트맨과 브루스 웨인처럼 작업을 시작했습니다.
매일 낮에는 브루스 웨인처럼 직장에 다니고, 밤에는 배트맨처럼 그래픽디자인을
혼자 공부했습니다. 어느 날, 제 친구 폴이 Cody's bookstore라는 작은 책방을

16    건축 회사에서 근무할 때 하던
교통 분야 관련 작업

17    화장실 디자인을 위한 설계도면

18    장애인 통로 공간 디자인을 위한
설계도면

16

17

18

알려주면서, 그곳에 가면 그래픽디자인 책이 있을 거라 했어요. 찾아갔더니, 정말
책장마다 그래픽디자인 책이 많이 있더라고요. 그래서 그 뒤로는 일이 끝나면
라면으로 저녁을 때우고 매일 그 책방에 갔어요.

매일 그냥 그 책들을 보기 시작했는데, 저는 가장 나쁜 책들만 골랐어요. 물론 그때는
몰랐죠. 사실 당시의 저는 책들의 흉측한 커버를 보고서도 그 책들이 엉터리인지
몰랐어요. 그 끔찍한 책들을 사서 읽었는데, 오히려 그 책들로부터 배웠던 것들이
여전히 쓸만한 것 같아요. 어떤 면에서 나쁜 점도 있지만. 결국 읽고 익히던 것들이
올바른 종류의 디자인이 아니라는 것을 알게 되었고 다른 책들을 찾기 시작했습니다.
점점 더 디자인이 흥미로워졌고, 디자인 프로세스에 대해서 배우게 되었어요.
타이포그래피에 관한 이론들 그리고 어떻게 그래픽디자인이 재미있을 수 있는지, 또
지루한 그리드 같은 것들, 오래된 거장들, 이런 것들에 관해서 배우기 시작했습니다.
이런 모든 시간들을 거치면서, 저는 스스로가 마치 카우보이처럼 느껴졌습니다.
미국의 카우보이들은 그냥 총만 차고 말만 타잖아요. 제 추측이지만, 그들은 오로지
어떻게 카우보이가 되는지에 대해서만 배우는 것 같아요. 그들은 어떻게 농사를 짓고,
어떻게 사람들을 돌보고, 어떻게 사람들을 쏘는지 배웁니다.

저도 마찬가지로 어떻게 말을 타는지 배웠습니다. 이제 말 타는 법도, 총 쏘는 법도
알아요. 그렇게 저는 그래픽디자인에서 단지 도구에 관해서만 배우기 시작했습니다.
이렇게 카우보이처럼 무작정 배운 것들이 나쁘지 않았던 것 같아요. 결국 저에게
도움을 줬고, 제 인생 전반에 좋은 영향을 끼쳤습니다.

제가 처음 했던 프로젝트 중 하나는 「Winner's Society」입니다. 성공적인 삶이란 것에
대해서 고민하는 약간 이상한 프로젝트였는데요. 사실 그 프로젝트는 카우보이의
놀이터가 되었습니다. 제가 당시에 건축 일을 했기 때문에 밤마다 혼자 그래픽디자인
연습을 했습니다. 「Winner's Society」는 마치 리서치랩처럼 되어 버렸는데요. 이
프로젝트를 진행하면서 실수를 많이 했습니다.

저는 매일 다양한 것들을 시도했습니다. 서체나 이미지에 대해서 잘 모르니까,
어떻게든 연습하는 것으로 대신했죠. 사진 같은 것들도 시도했어요. 스스로도 무엇을
하고 있는지 몰랐지만, 이것은 완벽한 기회였습니다. 그 기회가 좋았어요. 많은 연습을
하기에 완벽한 기회였습니다. 매일 배웠습니다. 연습하면서 실수하면 더 빨리 배우고
더 많은 도움이 됐죠. 당시 경험을 통해 배운 사실은 자꾸 실수를 해도 괜찮다는
것입니다. 실수를 통해 새로운 것을 배우고 매일 더 나아졌으니까요. 그때는 몰랐지만
실수들이 그다지 나쁘지 않았어요. 가장 중요한 것은 실수가 여러분들로 하여금
다르게 생각하도록 돕는다는 사실입니다.

이 당시에 저는 여전히 강의를 들으러 다녔습니다. 그런데 샌프란시스코의
CCA California College of the Arts에서 이 사람을 만났습니다. 미국의 유명한 그래픽디자이너,

19 「Winner's Society」프로젝트

ⓘ 스테판 사그마이스터(Stefan
Sagmeister, 1962~)
오스트리아 출신의 그래픽디자이너.
기존의 전통적인 디자인에 반항하는
파격적인 디자인으로 많은 주목을
받았다.

ⓘ 에드워드 드보노(Edward
Debono,1933~)
개인이 정보를 구성하는 데 있어서
어떻게 창의적인 행동을 할 수
있는지에 대한 내용을 다루는 '창의적
사고'의 창시자이다.
그의 저서 62권이 37개국 언어로
번역되었으며 54개국에서
초청강연을 펼쳤다.

**①** 스테판 사그마이스터°입니다. 당시엔 그렇게 유명하지 않았어요. 그의 강의엔 오직 15명의 학생밖에 없었습니다. 저는 그가 말한 모든 것들을 기억하고 있습니다. 왜냐하면 그것들은 당시의 저에게 매우 의미 있었기 때문입니다. 당시 그래픽디자인에 대해 잘 몰랐던 제게 그의 강의는 많은 도움을 주었습니다. 저는 그의 책을 사서 그의 이론들에 대해서 읽었습니다. 첫 번째 이론에서, 가장 충격적이었던 것은 '스타일은 방구'라는 내용이었습니다. 어쩐지 저는 그 이론이 매우 대담하다고 생각했습니다. 왜냐하면 저는 그래픽디자인이 이미 존재하는 형식적인 스타일에 기초한다고 생각했기 때문에 그의 이론이 신선하게 들렸거든요. 만약 여러분들이 그의 작품을 보면, 정말 '스타일이 방구'인 것을 보게 될 텐데요. 그의 작업 어떤 것에도 스타일이라는 것은 없는 것 같습니다. 모든 프로젝트들이 매우 다르고 상투적인 표현이 없습니다. 그의 모든 프로젝트들을 보면, 그가 다르게 접근한다는 것을 알 수 있습니다.

저는 그가 어떻게 이런 디자인 프로세스를 얻게 되었는지, 그리고 그가 한 작업들이 궁금해지기 시작했습니다. 그래서 저는 그에 관해 더 많은 리서치를 하기 시작했어요. 그런데 사그마이스터의 이름을 찾을 때마다 이 이름을 찾았는데요.

**①** 바로 에드워드 드보노°입니다. 조사를 하고 난 뒤에 사그마이스터가 그의 철학 대부분을 이분에게 배웠다는 사실을 발견했습니다. 만약 여러분이 이 문장을 읽는다면, 이것이 사그마이스터의 말과 뜻을 같이하는 매우 강력한 코드라는 것을 알 수 있습니다. "창조력은 사물을 다른 방식으로 보기 위해 기존의 정해진 패턴을 파괴하는 것과 관계가 있다." 정해진 패턴만 생각하면 기존의 것과 똑같은 것이 나오기 때문에 그 패턴에서 벗어나는 것이 창조력이라고 생각하면 될 것 같습니다. 그래서 저는 드보노가 쓴 책을 사서 읽고 클리셰와 패턴들에서 벗어나 새로운 아이디어로 새로운 결론에 도달하는 방법에 대해서 더 배우기 시작했습니다. 잠시 여러분에게 작은 프로젝트를 해 볼 것을 요청합니다. 그냥 한번 시도해 보세요. 좋은 연습 문제가 여기 있습니다. 이 문제를 1초 안에 해결하셨으면 합니다. 우리는 이것이 어떻게 되는지 볼 거예요. 정사각형을 4개의 똑 같은 조각으로 나눕니다. 여러분은 어떻게 하셨습니까? 보통의 방법은 수직선과 수평선으로 정사각형을 4개의 똑같은 조각으로 나누는 것입니다.

**20** 이제 제가 여러분에게 종이를 돌릴 거예요. 그러면 여러분은 아까와 마찬가지로 정사각형을 4개의 똑같은 조각으로 나누는 작업을 해 보세요. 다 하셨으면 옆에 있는 사람과 비교해 보세요. 비슷하거나 똑같은 것이 있습니까? 아니면 신기한 것이 있습니까?

이제 이게 뭔지 설명해드릴게요. 이건 사실 드보노에게서 배운 것들입니다. 패턴에 대한 생각에 관한 거예요. 저는 이 과제를 두 수업에서 해봤는데요. 이제

여러분들은 흥미로운 결과를 보게 될 것입니다. 첫 번째 그룹을 보시면, 이것들은 정답입니다. 다 되지요? 4개의 똑같은 공간이 있습니다. 그리고 제 생각엔 여러분들의 첫 번째 사각형을 보면 이 그림들처럼 나눴을 것 같아요. 두 번째 그룹을 보시면 여러분들도 비슷한 것을 했을 것 같은데요. 이 사각형들도 모두 정답입니다. 세 번째 그룹 역시 비슷합니다. 네 번째를 보면 약간 다른 것들을 얻기 시작하게 됩니다. 그리고 다섯 번째는 약간 이상한 것들을, 여섯 번째는 더 이상한 것들을, 일곱 번째는 더더욱 이상한 것들을 보게 됩니다. 이 중 몇 개는 정답이 아닙니다. 4개의 조각이 똑같지 않아요.

제가 생각하기에 드보노가 하고 싶었던 말은 우리가 그래픽디자인을 하거나 문제가 있을 때, 언제나 처음 나오는 세 가지의 해결책만 고려하려는 경향이 있다는 것입니다. 처음에 나오는 세 가지의 해결책을 이용하려고 하면, 언제나 타인과 같은 것만 생각하게 됩니다. 정답을 찾는다면, 언제나 처음에 나오는 세 개를 이용하게 될 것입니다. 그러나 정답을 찾지 않고, 계속해서 실수하게 된다면, 계속해서 다른 것들을 시도한다면, 뭔가 흥미로운 것들이 나올 것입니다. 제 견해로는 가장 흥미로운 답은 사실 뒤쪽에서 나오게 됩니다.

다시 말하지만 실수는 그렇게 나쁜 것이 아닙니다. 가장 큰 결론은 이것입니다. '항상 정답이고자 하는 것은 새로운 아이디어의 가장 큰 장애물이다.' 언제나 정답을 찾는 것에만 관심이 있다면 여러분은 언제나 똑같은 종류의 결과만 얻게 될 것입니다. 그것은 패턴이 됩니다. 하지만 만약 확실하지 않은 것을 추구한다면, 실수를 추구하고 실수를 한다면, 여러분은 여러분의 전형적인 문제에서 색다른 대답을 찾을 수 있을 것입니다. 심지어 「Winner's Society」 프로젝트를 할 때조차 저는 정답을 찾지 않았습니다. 스스로 무엇을 찾는지도 몰랐지만, 그래서 일어난 일은 사실 그렇게 나쁘지 않았습니다.

에드워드 드보노는 자유연상법도 믿었는데요. 그것도 패턴에서 벗어난다는 점에서 같은 맥락입니다. 예를 하나 들어보겠습니다. 저희 아버지는 제가 설거지를 잘하지 않아 자주 화를 내시는데요. 이 문제를 어떻게 해결하면 될까요? 보통 생각하는 답은 하나죠. 식사가 끝난 뒤에 제가 설거지를 빨리 하면 됩니다. 하지만 그것이 정답일지는 몰라도 가장 좋은 답은 아닐지도 모릅니다. 저는 이럴 때 가끔 전혀 다른 것을 문제 해결에 이용해 봅니다. 만약 바나나가 제 설거지 문제를 도와주면 어떨까요? 한번 생각해 보세요. 아예 바나나로 끼니를 때우면 식기가 필요 없어지고, 설거지거리가 없어지게 되겠죠. 아니면 바나나로 원숭이를 훈련시켜서 설거지를 시키는 방법 등 뭐 여러 가지가 있겠죠. 전체적인 포인트는 아까와 같습니다. 일반적인 생각에서 벗어나는 겁니다. 설거지 문제를 김치에서 찾을 수도, 낙타에서 찾을 수도 있을지 모릅니다. 중요한 것은 패턴에서 벗어나는

20

것입니다.

**21**   저는 여전히 작업이 끝나고 밤에 집으로 돌아가면, 다른 것들을 시도해 봅니다.
이것이 무엇을 의미하냐고요? 다른 것들을 시도하면, 계속해서 새로운 것들이
나옵니다. 이것은 『Noise』라는 책의 일부인데요. 실수에 관한 책입니다. 저는
언제나 실수가 좋다고 말합니다. 실수는 연습으로도 생각할 수 있습니다. 연습을
하면 도움이 되지요. 매일 학교에서 주는 작업 아니면 직장에서 하는 작업만 하면
여러분은 똑같은 것을 생각하기 시작합니다. 만약 여러분들이 다른 방법들에
대해서 계속해서 생각한다면, 다르게 생각한다면, 매우 흥미로운 결과를 얻게 될
것입니다.

**22**   이것은 또 다른 프로젝트인데요. 제가 몇몇 친구들과 같이 작업했던
『Graphic Hug』라는 프로젝트입니다. 이 프로젝트를 하면서도 많은 실수를 했지만
재미있었어요. 저희는 가끔 출판도 했어요. 그리고 다른 프로젝트들도 연습했죠.

**23**   이건 영국의 디자인그룹 'form 55'와 함께한 작업이에요. 계속 무언가를 시도하고
있습니다. 그래서 무엇을 얻었을까요? 글쎄, 저도 아직 모릅니다. 하지만 몇 년이
지나면 깨닫게 되겠죠? 드보노가 말했듯이 이건 맞는 답을 찾기 위한 게 아니라
새로운 것을 찾기 위한, 새로운 생각을 위한 것이니까요. 카우보이도 어느 정도는
괜찮다는 거예요. 살면서 카우보이처럼 휘두르며 막무가내로 도전하고 실수하는
게 어느 정도 도움이 된다는 것이죠.

**24**   저는 일본과 샌프란시스코에 있는 디자이너들과 함께 작업을 하기도 했었는데요.
매일매일 이미지를 한 가지씩 만드는 작업이었어요. 매일매일 한 가지씩
웹사이트에 올리도록 해 놓으면 평소에는 잘 시도하지 못할 것들도 시도하게 되죠.
1년 동안 모았는데 꽤 흥미로운 작업들이 많이 모였어요. 타이포그래피에서도

21

22

23

20　사각형 분할하기 프로젝트의 결과

21　도서 『Noise』의 일부분

22　도서 『Graphic Hug』

23　영국의 디자인 그룹
'form 55'와 함께한 작업

24　서체 「Gauze」 / 서체 「Clique」

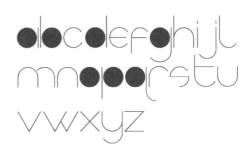

Gauze is a
typeface based
on a flexible
grid system.

abcdefghijkl
mnopqrstu
vwxyz

25

26

많은 시도와 실수를 경험하고 있습니다. 저는 전문적인 서체디자이너는 아니지만, 서체 디자인에 있어서도 실수하는 것을 즐깁니다. 이런 실수들이 영감이 되어서 실제 프로젝트에 적용되는 경우도 많이 있습니다.

드보노의 말처럼 3라운드에서 끝을 내면 항상 똑같은 답만 나와요. 그렇기 때문에 어떤 때는 15번째나 35번째 라운드까지 가야 할 때도 있는 거죠. 신기한 건 매일매일 새로운 답이 나올 수 있으니, 매일매일 실수하고 연습해야 돼요. 그러나 실수가 항상 좋은 것만 만드는 것은 아닙니다. 제가 한 작업 중에 「Nowness」라는 프로젝트가 있었는데요. 루이비통 브랜드를 위한 프로젝트였어요. 그런데 그들은 저희의 제안 중에 가장 나쁜 것을 골랐죠.

**25** 제가 미국 촌놈이지만 한국에 있는 4주 동안에도 많은 것을 보고 여러 가지 다른 생각을 해 왔습니다. 이건 한글과 영어를 합쳐본 것입니다. 이런 것을 예전에 본적이 있는데, 혹시 모르죠. 여기에서 무언가 흥미로운 게 나올 수도 있으니까요. 한글은 2천 5백자를 다 만들어야 하기 때문에 디자인하는 데 3년에서 4년이 걸린다고 알고 있습니다. 그래서 좋은 한글 서체는 오직 15개 종류 정도 밖에 없는 걸로 알고 있어요. 최근에 안상수 선생님이 이런 작업을 하셨다는 것을

**26** 알고 있지만, 저도 한글을 영어처럼 옆으로 나열하는 방식을 시도해 보았어요. 이렇게 하게 되면 200자만 만들면 되기 때문이죠. 말도 안 되는 것일 수도 있지만, 말씀드렸다시피 저는 미국 촌놈이고 저도 제가 뭐하고 있는 건지 모르겠어요. 그래도 이러다 보면 재미있는 무언가가 나올 수도 있기 때문에 한 번 해 보는 거죠. 전 아직도 혼자 작업하고 실수하며 연구하는 것을 즐깁니다. 카우보이가 되는 것도 어느 정도 괜찮다고 생각하기 때문이죠.